U0015828

杜普蕾的愛恨生死

Jacqueline du Pré

伊莉莎白·威爾森／著

錢基蓮、殷于涵、李明哲／譯

序

寫這本書的想法在賈桂琳‧杜普蕾去世後數月就已出現。一九八八年一月，她的夫婿丹尼爾‧巴倫波因與許多杜普蕾生前親密的夥伴在西敏寺舉行紀念感恩音樂會，之後丹尼爾問我願不願意為賈姬寫傳記。他竟會想到我，令我感動萬分，但是我的立即反應是拒絕。

我覺得自己擔當不了這個工作，再說我的寫作經驗也不多。可是丹尼爾鼓勵我從容考慮他的提議。從他的觀點來看，我具備撰寫賈姬生平的資格，因為我是一個大提琴演奏者，而且賈姬在台上演出的時候便已經認識她，也聽過她的演奏——我第一次見到她是在一九六五年。他並且寬厚地說，他信任我，賈姬生前也一直都信賴我。巴倫波因最後這句話打動了我，讓我有接受這個挑戰的力量，於大約五年後開始動手。

賈桂琳‧杜普蕾是一個備受喜愛的人。媒體在她生前便對她讚揚有加，先是稱讚她無

與倫比的琴藝，後來又讚揚她面臨可怕的病痛折磨時所表現出的勇氣與堅忍的精神。她於一九八七年十月去世後，社會大眾對她的興趣不曾稍減，已有兩本她的傳記出版，描述她生平的文章與戲劇也不少，還有一部紀錄性電影、一部根據她的姊姊與弟弟最近出版的回憶錄拍攝的電影。更重要的是，有更多她生前灌錄的唱片被發現，使人們對她的懷念絲毫不減，EMI因此於杜普蕾五十歲生日時，發行杜普蕾演奏的拉羅（Lalo）《大提琴協奏曲》與理察·史特勞斯（Richard Strauss）《唐·吉訶德》（Don Quixote）的CD，以茲悼念。

從傳說中釐清事實，對寫賈桂琳·杜普蕾的傳記而言，是非常棘手的事。過去十年來，圍繞著她的神秘氣圍並沒有散去。一個擁有天賦異稟的年輕女子在盛年之際被奪走了生命，這是希臘悲劇的要素，而這種命中註定的感覺似乎也飄浮在我們可以使用的回憶錄資料中，而且只要一提起她的名字，就會引起一陣讚美與唏噓。你不免要問，還有必要再寫關於她的事嗎？

然而在我看來，到目前為止還沒有一本書鄭重回顧賈桂琳·杜普蕾的重大音樂成就，以及她的才華形成的背景；也從未有人有系統地探討過她對音樂家和大提琴家的影響。認識她的人都可以證明，賈姬對自己的成就一向非常謙虛。我在研究這本傳記的資料時，不斷為她的活動範圍之廣跌破眼鏡。她在很短的時間之內做了非常多的演奏，而且對曲目和音樂的知識，也遠比外界推崇的廣博。

演奏是這本書的主題，因為對賈姬來說她的個人生活幾乎與音樂密不可分。她的琴藝

與她的個性緊密結合，而且在疾病強迫她停止演奏之前，透過大提琴來說話一直是她偏好的溝通方式。

與賈姬長達二十多年的情誼使我在擔任傳記作者時具有若干優勢。不過我後來對她的了解很容易使我的記憶失真，有時候我必須（至少暫時的）把個人的感覺和評價放在一旁，才能客觀地看事情。起初我必須擺脫賈姬在罹病末期飽受病痛折磨的模樣，才能夠捕捉她年輕時與高采烈去冒險的感覺。總之我盡量採取一個全新的立場，以便重新衡量賈姬對她生活時代的經歷和感受，同時提供她的成就與背景。

在為本書蒐集資料時能夠有機會與這麼多人談論與緬懷賈姬，令我感到非常愉快。我自己專心聆聽賈姬的唱片，與她了不起的琴聲生活在一起，心情更加愉快。除了已發行的唱片之外，我也很幸運能夠在世界各地的廣播檔案中發現若干妥善保存的音樂會演出錄音。在英國，我們很幸運能獲得在倫敦的「全英展覽之路聲音檔案」（National Sound Archive in Exhibition Road）的員工協助，同時也使用了他們開放給社會大眾使用的良好音響設備。

唱片無疑是賈桂琳・杜普蕾最好和最持久的遺產。EMI的錄音目錄和克里斯多福・紐朋（Christopher Nupen）的紀錄片對我們都非常有用。

基於兩個原因，我決定不列入錄音作品目錄。第一，因為我已在文中詳細列出大部分的錄音資料。第二，商業錄音唱片的目錄很容易就過時，因為唱片公司會重新發行唱片，舊的會下櫃。不過希望能進一步欣賞杜普蕾的琴聲的人，本書討論的所有EMI錄音作品

市面上都買得到CD，而且應該一直都會買得到，因為杜普蕾獨一無二的特質會繼續吸引新一代的音樂愛好者。EMI灌錄的作品現在唯一買不到的是貝多芬的《豎笛三重奏》作品二（Clarinet Trio Op. II）和《降E大調鋼琴三重奏》無編號作品卅八（Piano Trio in E Flat WoO 38，註：WoO為德語"Werke ohne Opuszahl"的縮寫），這兩個作品在重新出版完整的《巴倫波因／祖克曼／杜普蕾的貝多芬三重奏》CD時被刪除。

由於杜普蕾具備了罕見的才華，加上她又是英國傑出的弦樂器演奏者，BBC自然會經常把她的演出錄下來。她第一次錄音也是在第三廣播電台的錄音室。在她的演奏事業中，音樂會通常都是直接播出（不但是在英國如此，在其他國家亦然）。讓人失望的是，這些廣播的錄音帶很多在廣播檔案裡都找不到，有些好像完全不見了。雖然也有演唱會被人從收音機上錄下來，不過這些非專業的錄音通常品質都不佳。

熱愛杜普蕾演奏的人可以與「全英聲音檔案」預約時間，聆賞她的琴聲，「全英聲音檔案」有許多這本書中提到的BBC廣播錄音可聽，包括一九六二年在錄音室錄的易白爾（Jacques Ibert）《大提琴與管樂器的協奏曲》（Concerto for Cello and Wind）、舒曼（Robert Schumann）的《大提琴協奏曲》，加上托特里耶（Paul Tortelier）於一九六二年十二月在音樂會時演奏的裝飾奏、一九六四年逍遙音樂會中的雷尼爾（Rainier Priaulx）《協奏曲》、若干演奏艾爾加協奏曲的音樂會——最早的是與諾曼‧德‧瑪（Norman Del Mar）在一九六二年十月的表演。

除了EMI的目錄之外，市面上也可買到下列CD：在費城舉行的一場音樂會中演奏的一九七〇年版艾爾加協奏曲，CBS發行；一九七九年灌錄的普羅柯菲夫(Sergei Prokofiev)的《彼得與狼》(Peter and the Wolf)，杜普蕾旁白，DG唱片發行。此外，一九六八年十月杜普蕾在一場音樂會上演奏戈爾(Alexander Goehr)的《浪漫曲》(Romanza)，這首作品的CD在許多國家都買得到，Intaglio發行。

杜普蕾在人們的記憶中雖然主要是音樂家，但是她也留下一筆遺產協助醫學研究。她在世時，以熱情、幽默和尊嚴為以多發性硬化症為主的慢性病患者提供一盞希望的明燈。她的名字迄今仍在諸多信託基金與組織機構流傳，繼續發揮她的影響力。

首先，一九七九年巴倫波因和沃芬森(James Wolfensohn)成立了隸屬於多發性硬化症國際聯盟(IFMSS)之「賈桂琳・杜普蕾研究基金會」，賈姬也參與了這件事。受到巴倫波因慷慨解囊與示範的鼓勵，明星演奏家們在其後多年不斷舉行演奏會支持這個基金會，這個基金會的立場因而十分明確。一九八七年四月，在杜普蕾去世前幾個月，多發性硬化症國際聯盟成立了杜普蕾獎學金，每年提供兩萬美元作為一名研究人員的培養經費。雖然賈姬明白自己絕對無法從研究的發現獲益，但是知道用自己的名字可能使其他多發性硬化症患者的病情緩解，對她也不無意義。

賈桂琳・杜普蕾去世後不久，賈桂琳・杜普蕾紀念獎成立，贊助年輕大提琴家深造、協助購買樂器、贊助舉行音樂會。第一個獎項在一九八八年頒發。一九八八年十一月，賈

桂琳・杜普蕾紀念獎在倫敦成立，目的有二：募得款項要平分給「訴求基金會」（負責在牛津的聖希爾達市建築新的音樂廳綜合建築）和「音樂家慈善基金會」管理的一個基金會（目的是協助罹患退化性和慢性疾病的音樂家盡量住在家裡，並贊助療養院的病床）。紀念基金會募到將近三百萬英鎊，兩個目標都達到了。

最能夠體現出杜普蕾影響的紀念建築就是位於聖希爾達中學旁邊的賈桂琳・杜普蕾音樂大樓。這座大樓於一九九五年九月揭幕，除了可容納兩百人的音樂廳之外，裡面還有練習室和彩排廳，並且提供錄音設備。這個工程的構想在一九八五年杜普蕾被選為聖希爾達中學會員後不久成形，當時她還有能力同意此事。

在紀念基金會結束後，一九九六年基金會的前理事長諾曼・魏伯（Norman Webb）著手安排一項向杜普蕾致敬的活動，每年三月一日左右，杜普蕾在倫敦威格摩音樂廳首登的紀念日，在這個音樂廳舉行一場紀念音樂會。售票的收入與捐款全數捐給一個與音樂或醫學有關的慈善組織。

近幾年英國有一項以杜普蕾為名的大提琴比賽，這項比賽最早是由EMI贊助。我也發現，義大利這個國家於杜普蕾在世時便非常欽佩與熱愛她，因此在波隆納有一所學校以她命名，那不勒斯也有一群年輕的演奏家成立賈桂琳・杜普蕾鋼琴四重奏樂團。

我希望這本傳記在專注於敘述杜普蕾這位音樂家的故事之餘，也有助於了解她生活的其他層面。當然，沒有任何一本書能夠替代賈桂琳自己的聲音，而這些聲音就活在聲音和

影片紀錄裡面。

伊莉莎白・威爾森

義大利加威諾

目次

1 天才的誕生

音樂的天分是所有天賦中最早顯現的，因為音樂是天生的和發自內心的，不太需要外在的滋養，也沒有從生活中汲取任何經驗。

——歌德*

神童的現象永遠是一種奇蹟。對於莫札特之類的天才，除了（和歌德一樣）被揣測是上天賜與的天賦之外，很難解釋他們何以在幼年便可表現出超凡的水準。以莫札特來說，他幼時顯現的這種天賦證明是他成年後的作品的先驅。可是，我們雖然經常為兒童表現出超齡的精湛技巧而讚嘆不已，

但是神童長大以後，表現往往不符預期。年輕的音樂演奏者唯有結合自己富有創造力的天賦和永不

出錯的本能，再加上感受深刻的豐富情感，才可能成為一位偉大的音樂家。

自幼便展現音樂天才的小提琴家曼紐因(Yehudi Menuhin)形容神童內心的感情世界與有限的生活

經驗時說：「我小的時候就懂很多，有非常多的感受，但是在現實生活中卻從未有過同樣的體驗！我

感受到生命的悲劇、我感受到放縱、興高采烈、興奮，但是這種感覺從未在外在世界裡體會到。」①

曼紐因後來回想時，幾乎把這種情感上的早熟視為自己幼年時期在演奏上的限制。他往音樂發展意

味著要把這些油然而生的情感和現實的生活經驗結合，然而這個過程對青少年來說著實不易。

賈桂琳・杜普蕾直到十六歲才開始公開登台——與大部分的神童比起來，這個起步算是晚的。

其實她的音樂天分在她很小的時候便已顯現，而且她感情豐富的心靈(而非她早熟的演奏技巧)使這

個天賦更為凸出。她的母親艾瑞絲(Iris)回憶，四歲的賈姬首次得到一把大提琴——對她來說這是個

「龐然大物」，她高興地叫著：「哇，媽咪，我好愛我的大提琴哦。」艾瑞絲記得當時這些童言童

語流露出的「豐沛情感」令她驚詫不已②，也因此預見到自己的女兒會一輩子與音樂、大提琴為伍。

艾瑞絲功不可沒，因為她不但立刻看出賈姬的天賦，同時給予悉心保護、小心培育，而且以非常慢

① 羅賓・丹尼爾斯(Robin Daniels)，《曼紐因訪談錄》(Conversations with Menuhin)，福鄒勒出版社(Futura Publications)，倫敦，一九九一年，頁廿五。

② 引述自德瑞克・杜普蕾夫人於《賈桂琳・杜普蕾：印象》(Jacqueline du Pré: Impressions)書中所述。魏茲華斯(William Wordsworth)(編)，葛瑞夫頓書庫(Grafton Books)，一九八三至八九年，頁廿二。

的速度讓她公開亮相。

杜普蕾相對而言較晚在音樂會中登台表演，部分原因在於她是英國人。英國人一向不喜歡拼命把稚齡的孩童推上公開表演的場合。曼紐因自幼便擁有成功的音樂會生涯，相形之下，與曼紐因年齡相仿的英國鋼琴家兼大鍵琴演奏家喬治・馬爾孔(George Malcolm)記得自己是被刻意阻止上台表演。他的父母與老師在他很小的時候，便看出他的音樂潛力，但是他們不想模仿曼紐因小小年紀便過度曝光、宣傳的例子③。

英國人對好出鋒頭的表演十分反感，與歐洲人刺激兒童表演天分的傳統大相逕庭。艾瑞絲說，可能就是基於這個緣故，資深大提琴家巴布羅・卡薩爾斯(Pablo Casals)才會認為在他的薩梅特(Zermatt)大師班上把聖—桑(Saint-Saëns)的《A小調大提琴協奏曲》演奏得酣暢淋漓的這個十五歲女孩，不可能是英國人。

「噢，可是的確是啊。」賈桂琳告訴面露懷疑的卡薩爾斯。

「可是妳的名字呢？」──絕對沒有一個英國人可以在演奏時表現出這麼強烈的情感和奔放的熱情。

「賈桂琳・杜普蕾。」

③　本書作者(以下簡稱EW)訪問喬治・馬爾孔，一九九四年六月。

卡薩爾斯發出一陣爆笑，認為他已經證明了自己的觀點④。

杜普蕾這個姓其實是來自於海峽群島，這個地方從十一世紀中期脫離諾曼第起就與英國建立關係。海峽群島雖然在地緣上比較接近法國（而且直到近期，大多數人說的仍是法語），但是無論政治或文化都唯英國馬首是瞻。賈姬向來都是得意洋洋地對別人說她的父親德瑞克(Derek)二十歲以前從未離開過澤西島，而且他還是離開澤西島的第一代。就像許多家族的傳說一樣，這個說法嚴格說起來並不正確，因為他是在普茨茅斯出生，小時候也在英國度過假，但是儘管如此，德瑞克·杜普蕾認為自己是一個道道地地的澤西島人，並且把身為島民的驕傲和獨立的精神傳給他的女兒。

賈桂琳的音樂天分得自於母親。她的母親艾瑞絲·葛瑞普(Iris Greep)是一位職業鋼琴家，若置身於另一個不同的環境，說不定會成為一位獨奏家，然而更重要的是，她是一位非常好的兒童音樂老師，而且具有敏銳的觀察力，她發現賈姬擁有的特殊天分──亦即內心能深切感受到澎湃情感，這種情感自賈姬從小對音樂的態度上表現出來，無論她是牙牙地唱兒歌、聖誕頌歌，還是立刻認出大提琴的聲音。

一九一四年，艾瑞絲生於達文郡一個家境清寒的家庭。她的父親威廉·葛瑞普(William Greep)是達文港船塢接合船隻的工人，他的音樂活動僅限於在音樂廳的節目中唱歌。她的母親莫德·葛瑞普(Maud Greep)了解艾瑞絲聰明異常，在女兒七歲時便為她買了一架鋼琴作為課外的激勵。艾瑞絲證明自己確

④ 德瑞克·杜普蕾夫人，在《賈桂琳·杜普蕾：印象》，頁廿五。

實具有音樂的天分，不久便在當地舉行的音樂節上連連獲獎。後來她獲得達文港高中的獎學金，在學校不但課業成績優異，而且也喜歡游泳、戲劇等課外活動。她在鋼琴演奏上也有很大的進步，並在畢業前一年前往倫敦領取鋼琴演奏畢業證書。她讓皇家音樂學院的評審（其中兩人願意當她的指導老師）留下好印象，拿到鋼琴演奏證書返家，決心成為一位職業音樂家。次年，十八歲的她向倫敦的達克羅士音樂律動舞蹈學院申請入學許可，並獲得獎學金，有了離家求學的財力後盾。

倫敦的達克羅士音樂律動舞蹈學院是柏西・英翰（Percy Ingham）於一九一三年成立，與雅克─達克羅士（Émile Jaques-Dalcroze）有密切的關係。雅克─達克羅士始身體律動音樂教學方法，希望以節奏的表達方式作為音樂教育的基礎，使身體動作和音樂達到協調，協助身心合一。雖然他的教學體系最早是針對音樂家而設計，但是達克羅士說：「它的主要價值在於訓練觀察力以及個人的表達能力，使人比較容易表現出內心的情感。」

達克羅士的方法成為力行這個方法者的一種生活方式。如蕭伯納所說，達克羅士「配合音樂走路、配合音樂玩耍、配合音樂思考，遵循會使護衛音樂的人懂得的練習方式、配合音樂生活、對音樂有一個清楚的概念，可以讓四肢按照不同的律動移動，直到這些四肢成為不同韻律的活彈匣，尤有甚者，還要演奏音樂讓別人做所有這些事情。」[5]

⑤ 引述自丁吉（Nathalie Tingey）彙編，《一九一三至七三年倫敦達克羅士音樂律動舞蹈學院記錄》（A Record of the London School of Dalcroze Eurhythmics 1913-73），頁十七。

達克羅士除了對兒童教育有顯而易見的重要性之外，對當時的舞者和演員也有重大影響，葛利維爾・巴克(Greville Barker)、艾莎杜拉・鄧肯(Isadora Duncan)、瑪麗・蘭伯特(Marie Rambert)等許多人都把這種方法併入戲劇和舞蹈。蘭伯特在為狄亞基列夫(Diaghilev)舞團編舞時，就結合了達克羅士的律動與古典芭蕾，此外也協助舞蹈家尼金斯基(Nijinsky)將史特拉汶斯基(Igor Stravinsky)的《春之祭》(Sacre du printemps)複雜的曲子編成一首律動的舞蹈。

因此，艾瑞絲於一九三五年拿到倫敦音樂律動舞蹈學院的文憑時，已成為一位達克羅士的忠實信徒，而且終其一生都運用這個方法。她從一九四九年到一九六三年都是達克羅士音樂律動研究學會訓練中心外聘的講師，一九五三年她被選入一個由里德(Ernest Read)領頭的委員會，負責修訂訓練中心的教學大綱。

艾瑞絲拿到達克羅士文憑的前一年，到皇家音樂學院註冊成為艾瑞克・葛蘭特(Eric Grant)的學生，主修鋼琴。剛開始時她選擇中提琴為副修，但是不久就放棄這項樂器，改向席奧多・荷蘭(Theodore Holland)學習作曲與和聲學。

自一九三五年起她的學費大都是用獎學金支付(她領取「巴哈與貝多芬獎學金」，以及「威廉・史托克斯・伯塞瑞獎學金」)，其後四年，她參加和聲、作曲、鋼琴比賽贏得的獎項無數，同時教授鋼琴和律動自食其力。

艾瑞絲一九三七年拿到ARCM證書，但是一直到戰爭爆發才終止學習，開始以演奏及教學為生。艾瑞克・葛蘭特對她的評價很高，讓她擔任自己的副手，一九四○年她被聘為皇家音樂學院和生。

聲學副教授。

艾瑞絲在倫敦時與瑪麗‧梅(Mary May)同住。瑪麗也是達克羅士音樂律動教學的實踐者，她形容當時的艾瑞絲是「大約一百六十八公分、寬肩、結實、有一頭赤褐色頭髮的漂亮女孩」。瑪麗非常喜歡艾瑞絲，透過她的母親介紹艾瑞絲認識一些重要的人，包括藝術界富裕闊綽的贊助人薇奧蕾‧貝克(Violet Becker)，這位女士提供她前往倫敦舉行首登獨奏會所需的經費。瑪麗的媽媽也介紹她認識德國音樂會鋼琴演奏家佩特里(Egon Petri)。

瑪麗指出，艾瑞絲似乎「完全不懂生活的藝術，她永遠不知道開門之後應該把門關上。有一次我還發現洗澡水從樓梯流下來——我們必須教她在房子裡生活的習慣。」她發現艾瑞絲的父母是單純親切的人，她的父親有一次還參加在她們家舉行的聚會，但他「個性害羞，覺得自己與倫敦格格不入」[6]。

即使艾瑞絲到達倫敦時缺乏社交經驗，她也很快就適應新的環境，並且喜歡上都市生活的新奇與刺激。她非常幸運，在這兒老師不但傳授專業技巧，而且也非常留意學生性格的整體發展。

艾瑞絲的鋼琴老師艾瑞克‧葛蘭特的教學較偏重學術性，本人也是一個非常有涵養的音樂家。他的學生們記得，他注重的不是精湛技巧的本身，而是灌輸學生去深刻感受音樂的價值觀，但也有人說他這麼做，使他們犧牲了演奏技巧。葛蘭特對訓練學生手指的演奏技巧，和擴大學生的文化水

⑥ 本章中的這段話及其他引言皆摘錄自一九九五年十二月訪問瑪麗‧梅的錄音。

平並重。具有都市人特質、談吐詼諧、關心女孩子的葛蘭特，讓學生認識學院以外的生活，帶他們聆賞在皇后音樂廳舉行的音樂會，也帶他們品嚐蘇荷區的美食。因此，學生們也唯老師之命是從。

席奧多·荷蘭也是一位影響力不限於教室的老師。他年輕時就在倫敦的皇家音樂學院(當時屬於柏林大學)修習作曲與小提琴，他的老師姚阿幸(Joachim)對他的音樂鑑賞力有很大的影響。一九二七年，荷蘭被皇家音樂學院聘為教授。荷蘭的舉止莊重，在倫敦的樂壇具有崇高的威望，是皇家愛樂學會以及其他公共組織的會員。

荷蘭輕柔、精心譜曲、充滿獨特氣質的音樂在戰前風靡一時，他類似輕歌劇的戲劇作品也很受歡迎。後來他愛德華式豐足氣派的「沙龍」風格變得比較嚴肅和內斂。他的作品《埃林漢沼澤》(Ellingham Marshes)是一首印象派管弦樂曲，充滿荷蘭對他最喜愛的沙佛克景色的回憶，相當成功。

到一九三○年代中期，荷蘭的作品已不太常有人演奏。同樣以荷蘭為師學習作曲的瑪歌特·佩西(Margot Pacey)記得，荷蘭對於比自己現代的趨勢所取代感到失望。「我記得突然之間學院的每一個人都在談荀白克(Arnold Schoenberg)，其他東西都不聽了，我也因此損失慘重。」[7]

不過，這並非流行趨勢。荷蘭另一個學作曲的學生羅納·史密斯(Ronald Smith)說：「倫敦只有一小群人知道先鋒派，荀白克被視為偏離常規的怪胎。西貝流士(Jean Sibelius)是當時大名鼎鼎的作曲家。席奧多·荷蘭知道自己喜歡什麼，他受不了西貝流士——『我親愛的孩子，這些可怕的曲子

⑦ EW訪問佩西，一九九三年五月。

響起時，有人就得離開房間。」以他的美學來說，他頂多只能接受早期的史特拉汶斯基。」⑧

可是荷蘭從不運用他的影響力使別人演奏他的作品，他只是代表年輕的一代發揮他的力量，同時鼓勵學生大膽創作。

羅納・史密斯回憶：「荷蘭最喜歡用的字眼是『變調的』——意思是加入一點新意的音樂。他告訴我，有一次他當評審時，一個非常差的作曲者發表他的作品，其他評審都草草打下分數，但是荷蘭卻在他的作品中發現了有些與眾不同的東西。『是很刺耳，』他說：『不過也有點與眾不同。』這個作曲者就是布烈頓(Benjamin Britten)。」⑨

雖然艾瑞絲是席奧多・荷蘭最沒有冒險精神的學生，但是荷蘭仍協助她發展出一種作曲的技巧。她畢業後，不論是專業上的或是私人的問題，都仍繼續向他請益。羅納・史密斯記得戰爭開始後不久，艾瑞絲抱了一堆樂譜上荷蘭的課，他特別記得其中一首名為《櫻桃核》(Cherry Stones)的芭蕾舞曲，這首曲子後來在倫敦演出，獲得相當程度的成功。差不多這個時期，艾瑞絲也寫了一齣兒童歌劇，這是最吸引她的工作。她一生都在為兒童、和兒童一起寫樂曲。

艾瑞絲在學院裡的學習重點分為作曲和鋼琴。非常欣賞她的才華的瑪歌特・佩西注意到「艾瑞絲的鋼琴演奏和作曲的才華水準不相上下，在作曲和音樂會演奏比賽上都得過許多獎。可是由於戰

⑧　EW訪問羅納・史密斯(Ronald Smith)，一九九五年十二月。

⑨　EW訪談。

爭爆發，她沒有機會從事這兩項專業。」⑩

然而，一九三八年前往波蘭札科帕尼在培特里的暑期班上課，顯示艾瑞絲仍抱著日後發展為音樂會鋼琴演奏家的希望。培特里和許納貝爾（Artur Schnabel）是戰前教授鋼琴的名師，培特里是布梭尼（Busoni）的愛徒，以詮釋李斯特和巴哈的樂曲聞名，尤其是他自己與布梭尼改編的版本。顯然艾瑞絲向培特里學習的就是這方面所有的曲目——所有未能進入席奧多‧荷蘭的美學殿堂的樂曲。

艾瑞絲的波蘭之旅就多方面而言都很重要。一個名叫德瑞克‧杜普蕾的英國人在某一個假日捎著他的手風琴漫步在波蘭的喀爾帕阡山脈旅行。他到札科帕尼時，發現這位住在小鎮邊緣一棟別墅的年輕英國女孩。德瑞克整個假期都和艾瑞絲一起度過，兩人攜手徜徉在塔特拉山脈，傾聽民謠樂師的演奏，也演奏樂曲給他們聽，兩人就在這個浪漫的環境下墜入愛河。德瑞克在返回倫敦途中詳細寫下對這個假期的感想，也請艾瑞絲寫了一篇與烏克蘭民謠有關的文章，並加入一些經過註釋的民謠。這個有點平淡無味的遊記名為《波蘭微笑的時候》（When Poland Smiled），在海克特‧惠斯勒（Hector Whistler）助陣畫了一些迷人的插畫後，私資出版，書中完全沒有提及一九三八年紛擾的政局，實在不可思議。

瑪麗‧梅回憶說，艾瑞絲當時想閃電結婚。她帶德瑞克回到住的地方時，梅發現他是一個「受過良好教育、彬彬有禮的紳士」。德瑞克出身於一個富裕的家庭，家裡經營製造香水的生意，而且

生意興隆。他就讀的是當地一所很好的中學（維多利亞中學），十八歲時開始在聖赫列的勞埃銀行上班。兩年後他被調到倫敦，之後都在倫敦工作。一九三七年，他離開銀行，擔任《會計學》（The Accountant）周刊的助理編輯。

德瑞克認識艾瑞絲時三十歲，已有成家的打算。他高大英俊，有一雙藍色敏銳的眼睛，是一個生性害羞的人。不知是因為他在追求期間的沉默寡言，還是因為艾瑞絲有發展一番事業的強烈慾望，這對戀人直到兩年後才決定結婚。艾瑞絲的朋友們從一開始就看得出來，不論她缺乏什麼社會背景，她都會以堅強的個性和才華補足。這個婚姻中的主力也是她。

戰時物資嚴重缺乏，艾瑞絲和德瑞克一九四〇年七月二十五日在肯辛頓註冊處舉行了一個簡單至極的婚禮。自從德軍占領海峽群島後，德瑞克的家人與他的聯絡完全被切斷；艾瑞絲的父母也無法前往參加婚禮。伊絲米娜‧荷蘭記得艾瑞絲告訴她，他們的婚姻生活開始時一無所有，住處什麼家具也沒有，只能坐在箱子上，可能還有一頭澤西母牛做伴吧，這是德瑞克的親友依照新約外傳贈送的結婚禮物。

一九四一年七月，德瑞克從軍了，先是在洛克比服役，後來調到山德赫斯特，艾瑞絲則繼續她鋼琴家、教琴、舉行音樂會、做廣播演奏（大都在倫敦以外）的職業生涯。她經常與傑出的中提琴家柯普惠（Winifred Copperwheat）一起演奏，也和他一起為席奧多‧荷蘭的一首作品做首演，她自己還為柯普惠寫了一首奏鳴曲。隨著子女相繼出世，這些活動被迫減少。

杜普蕾的長女希拉蕊是在一九四二年四月出生，就在瑞德克升任冷溪近衛團隊長之前不久。兩

年後他調到牛津，一九四五年一月廿六日，他們的次女賈桂琳‧瑪莉就是在那裡出生。她一九四五年秋在渥斯特學院的教堂受洗，當時德瑞克是學院資深教授休息室的一員。這個孩子的教母伊絲米娜‧荷蘭和教父拉塞爾斯爵士(Lord Lascelles，後來的海伍德爵士)在她一生中的不同階段分別有一些重要影響。

德瑞克是一九四二年在軍官培訓單位上課時認識拉塞爾斯。海伍德記得：「在我那個枯燥無味的人生階段，有許多快樂的時光都是和德瑞克一起度過。我們從山德赫斯特騎腳踏車到一段距離外的醫院去看艾瑞絲，那時候希拉蕊才剛出生。就是那個時候，德瑞克問我要不要當他第二個孩子的教父──如果他們再生小孩的話，我答應了。」

拉塞爾斯在義大利赴戰場時，德瑞克是在英國度過戰爭時期，後來臨時被調到情報單位。他那時從未告訴家人他在為海外情報局工作，海伍德爵士回想：「我一九四五年五月回到英國後，德瑞克和我聯絡，告訴我他和艾瑞絲又生了一個女兒。我是那年十月在賈姬受洗時第一次看到她，笨手笨腳地抱著她走到前面。她是個大嬰兒，而且是個長得很快的女孩。」[11]

賈桂琳的教母伊絲米娜‧荷蘭是艾瑞絲的老師席奧多‧荷蘭的太太，她是在德國出生，父親是英國人，母親是德國人，而且在父母身後繼承了一大筆遺產。第一次世界大戰之後，十七歲的伊絲米娜來到英國，數年後嫁給荷蘭時，他的朋友和同事都嚇了一跳，因為伊絲米娜比他小了將近三十

⑪ EW訪談，倫敦，一九九六年五月。

歲，年齡倒比較接近他的學生。荷蘭在第一次世界大戰期間得了炮彈休克症，健康大受影響，伊絲米娜全副心思都放在對夫婿有益的事情上。

閒來無事時，她會做一些編織和謄寫的工作，仔仔細細地抄寫丈夫的樂譜。這對夫婦基於兩人是嫡堂兄妹可能導致下一代有遺傳性疾病的原因，決定不生小孩，但經常在他們位於肯辛頓艾爾頓路的華宅中舉行音樂聚會和音樂會，親切款待學生、朋友、同事。

雖然表面上看來伊絲米娜·荷蘭的個性一絲不苟，有點難以親近，但是她非常了解忠誠的友情的價值，因此瑪歌特·佩西和艾瑞絲請她當她們的女兒的教母是再自然不過的事。伊絲米娜不只是把她的教母責任當成一回事，同時也是一位非常慷慨的贊助者，和一個會適時提供意見、忠告的人。

德瑞克被軍方遣散，重拾戰前在倫敦的《會計學》周刊助理編輯工作（後來升任編輯），杜普蕾一家又搬回聖奧班斯。一九四八年，他們的兒子皮爾斯出世後不久，杜普蕾一家搬到倫敦以南二十哩的珀里鎮布萊德路十四號一間較大的房子，到市區的交通較為方便。之後十年這一家人都以這裡為家。

2 童年展現的音樂天分

神童是小時候知道的和長大以後一樣多的孩童。

——威爾·羅傑士

在有電視機以前，英國家家戶戶都是收音機的天下。幾乎所有在四〇年代末期和五〇年代初期的英國兒童多多少少都記得那時候一些最受歡迎的節目，例如《喜劇劇場》（Goon Show）、《孩童時間》（Children's Hour）的喬伊絲·葛蘭菲爾，或是聽越野障礙賽馬、球賽轉播。

杜普蕾一家也是「第三台」（譯註：一九四六至六七年間英國廣播公司〔BBC〕三套全國性廣播節目之一，主要播放文化節目）的熱中聽眾。希拉蕊記得，她最早的記憶之一就是聽母親鋼琴獨奏

的收音機廣播，年幼的她還「奇怪他們怎把鋼琴和媽媽裝進收音機裡的」①，覺得簡直不可思議。

有一天，賈姬聽《孩童時間》廣播節目介紹管絃樂的樂器時，第一次聽到大提琴的聲音。當時四歲的她毫不猶豫的告訴母親：「那就是我要彈的聲音。」

艾瑞絲立刻去找了一把大提琴到家裡來。有一張賈姬四歲時的照片，照片裡的她架勢十足地緊握這把龐大的樂器。這個四歲小孩臉上顯現出的強烈熱情表示，她決心把自己心靈裡的聲音拉奏出來。

鋼琴家丹尼斯‧馬休的丈母娘郝加菲太太（Mrs. Garfield Howe）帶了一把大提琴給女兒嘗試。年幼的賈姬似乎已經可以演奏有意義的樂音了。

郝太太每周六到家裡來教希拉蕊小提琴，教賈姬大提琴。另外必斯敦姊妹瑪格利特和溫妮芙瑞也一起前來練習四重奏。希拉蕊指出，郝太太是一位「很棒的胖太太」，她似乎頗有教授任何樂器入門的能力。接下來三個月，她教賈姬大提琴，然後賈姬顯然就需要進級的教導。希拉蕊回憶：「我對這些課留下的一個印象是，賈姬學任何東西都很快。不論郝太太說什麼，賈姬都可以立刻做到。因此這些課很快就開始失去平衡，因為賈姬總是領先我們其他的人。」②

杜普蕾家總是有很多來上鋼琴課以及和艾瑞絲一起參加律動團體的孩童，賈姬和希拉蕊也參加這些活動。律動訓練不但可以經由打拍子、唱歌、做動作刺激她們的音樂發展，還可以達到全身的

① 《BBC音樂雜誌》（BBC Music Magazine），一九九五年一月。

② 同上。

協調。希拉蕊已經開始學鋼琴，而且證明很有彈鋼琴的天分。她的小提琴課毫無收穫，因為她受不了小提琴尖細的高音域。她全力學鋼琴，後來又學長笛，兩種樂器演奏得一樣好。聽力異常敏銳的賈姬不久便開始模仿希拉蕊，她雖然從未正式上過鋼琴課，但是卻可以輕鬆自如地彈奏鋼琴的入門樂曲，若是她專心學習的話，應該也會成為一位傑出的鋼琴家。

艾瑞絲使音樂對學生而言成為一個活的東西，以鮮活的描繪說明樂曲的基調，或是活靈活現地加以形容，而且可以使每一個學生了解自己選擇的樂器天生的聲音，這不只是尋找樂音或是演奏出正確的音高和節奏，而是學習奏出自己在想像中聽到的聲音③。換言之，心靈的耳朵的發展對這個學習過程而言極為重要。

從一開始就是艾瑞絲的熱忱在激發賈姬。大提琴家韓德森（Mira Henderson）為艾瑞絲的初級班學生寫了一些旋律和歌詞簡單的樂曲，艾瑞絲了解這些充滿想像力的作品，就以他的作品作為模型，開始為熱愛大提琴的賈姬寫一些旋律和歌詞簡單的樂曲，而且全都畫上美麗的插圖（她也是一個擅長繪畫的人）。這些樂曲都是在晚上孩子們就寢以後作的，作好後便塞到賈姬的枕頭下面。賈姬醒來後會立刻跳下床，連衣服也不換便試著彈奏這些新曲。艾瑞絲不著痕跡地提高難度，循序漸進，以基本的節奏和空弦開始，再加入一點樂趣和一點不會太難的挑戰。

賈姬有自己的樂曲可以彈奏，興奮至極，她長大後談到母親作的這些樂曲時，溢於言表的興奮

之情令人感動。艾瑞絲以這種方法刺激女兒的想像力實在是再好不過，後來這些曲子都收集出版，名為《為我和我的大提琴作的歌曲》。

一九五〇年夏，艾瑞絲請教伊絲米娜·荷蘭是否該請專業的大提琴老師為賈姬上課，這是她求教於賈姬的教母的開端。伊絲米娜建議她帶賈姬去試奏給倫敦大提琴學校（London Cello School）主任兼創辦人瓦倫（Herbert Walenn）聽。瓦倫被這個打扮得整整齊齊的五歲金髮小女孩的音樂才華和出奇專注的神情打動，答應會注意她的發展，並且指派達爾利波（Alison Dalrymple）為她授課。

後來幾年，賈姬和艾瑞絲每個星期都去諾丁罕街卅四號倫敦大提琴學校上課。上完達爾利波的課後，賈姬就會去坐在瓦倫的腿上和他聊天。有一次她說瓦倫的自鳴鐘音不準，瓦倫饒有興味地聽著，對她異常敏銳的聽力再次留下深刻印象。

瓦倫在法蘭克福大學師事雨果·貝克（Hugo Becker），後來發展出獨奏音樂家的演奏事業，並且是克魯斯弦樂四重奏（Kruse String Quartet）的成員，不過他在教音樂方面比較有名。雖然他在皇家音樂學院授課，但是採行的方針對當時訓練兒童和鼓勵業餘者演奏的方式來說十分特殊。瓦倫為了實現自己的理念，於一九一九年成立倫敦大提琴學校，經常在學校裡舉辦音樂會，包括有一百名大提琴手演奏的團體表演。

倫敦大部分的大提琴家早期都曾經上過瓦倫的課，包括巴畢羅里（John Barbirolli）、喀麥隆（Dougie Cameron）、威廉（比爾）·普利斯（William Pleeth）在內。他最傑出的女學生是俄裔加拿大籍的妮爾索娃（Zara Nelsova），她從十二歲起就拜在他的門下。卡薩爾斯為瓦倫的學校寫下《給十六把大提琴的薩

達納舞曲》(Sardana for Sixteen Cellos)，席奧多‧荷蘭應瓦倫之邀，也寫了一首大提琴團體演奏的樂曲。

瑪格麗特‧坎貝爾(Margaret Campbell)在她的書《不朽的大提琴家》(註：繁體中文版由世界文物出版社出版。)中強調，瓦倫不太教授演奏技巧，教學方法完全不正統④。可是他的另一個學生艾蓮諾‧華倫(Eleanor Warren)記得：「瓦倫教我們練習，讓我們練習許多技巧、音階、練習曲。他和許多老師不同，他會聽我們練習音階和練習曲。我相信比爾‧普利斯不肯拉練習曲時，他們兩人還起過爭執。瓦倫的鋼琴彈得很好，會用鋼琴為我們伴奏，不過只到某一個階段而已，之後就沒有了。基本上他是把雨果‧貝克教他的一切都傳授給我們。」⑤

達爾利波從祖國南非來到倫敦時，就是從瓦倫學習。普利斯後來發現，達爾利波會在不破壞拉奏樂趣的情況下教授基本的技巧，而且讓學生建立雙手良好的基本位置。賈姬對她活潑的態度和輕鬆的教學方法反應良好。

達爾利波的教學獲得艾瑞絲在家密切監督的配合，沒有人能低估艾瑞絲對賈姬音樂發展的影響力。最重要的是，艾瑞絲讓女兒天生的本能盡情發揮，同時也使女兒獲得足夠的大提琴技巧，以便在音樂中表達自我，並在兩者之間維繫住一種脆弱的平衡。

④ 坎貝爾(Margaret Campbell)，《不朽的大提琴家》(The Great Cellists)，維多‧龔蘭茲(Victor Gollancz)出版，一九九八年，頁一二八。
⑤ EW訪談。

倫敦大提琴學校鼓勵所有的學生表演，也經常在羅素街的瑪莉皇后音樂廳學辦音樂會。賈姬六歲時首次在達爾利波的學生發表會中演奏，她當時顯然已被視為明星學生，演奏了三首樂曲，其中一首舒伯特的《搖籃曲》(Wiegenlied)在她的演奏生涯中一直是演出曲目中的安可曲。艾瑞絲在那一次演出時上台為賈姬伴奏，而且在之後十年左右都擔任賈姬固定的伴奏。

艾蓮諾後來成為BBC的製作人，她清楚地記得那次演出。達爾利波邀請她去聽她最出色的小學生演奏：

> 結果那個學生就是賈姬。希拉蕊那次也有表演，兩個小女孩都穿著非常整齊──賈姬穿粉紅色洋裝，希拉蕊穿綠色。我和賈姬講話時，發現她有禮貌的不得了，教養非常好，可是她一開始演奏，你就聽得出來她是與眾不同的。她的演奏全神貫注，很有力，這種溝通的力量後來一直是她演奏的特色。她完全沉浸於自己在做的事，我那時心想：「這兩個都是很有天分的孩子。」然而賈姬無疑地比較出名，已經可以掌握全場了⑥。

賈姬的演奏總是發自內心；她的聽力非常敏銳，對音樂的記憶力非凡，這兩點都是有助於快速學習的條件。這時表演對小小年紀的她來說已是第二天性，任何時候她只要一拉琴，就會吸引注意，

⑥ 同上。

無論那個場合有多麼平常。每一個聽到杜拉琴的人都對她專注的程度、表達情感的能力，以及演奏時流露出的莫大喜悅留下印象。賈姬還只是個小女孩，但是她最驚人的天分就是會在音樂中傳達情感。

大約二十年後，賈姬對朋友祖克曼(Pinchas Zukerman)談到她那次首度公開表演：「她告訴我，在那一刻以前，她的面前彷彿有一道磚牆，阻礙她和外界的交流，可是賈姬一開始為觀眾演奏，那道磚牆就消失了，她終於可以開口說話了。這種感覺在她演奏時始終存在。」

賈姬的教母伊絲米娜·荷蘭證實教女對登台的喜愛：「她從小就完全不怕表演，而且樂此不疲。表演對她來說再自然不過，你根本不會把它當一回事——她想拉琴的時候就拉琴。希拉蕊的天分雖然也很高，但是不像她那麼自然，也不像她是個天生的表演者。後來這個情形也在她們兩人之間引起一些問題。」[7]

兩姊妹之間的問題，部分在於希拉蕊嫉妒妹妹演奏得比她成功，這種心情是可以理解的。老是被別人拿來和賈姬比較，而且總是居下風，對她來說並不好受。或許艾瑞絲並沒有意識到這些比較對大女兒的信心造成的打擊。

賈姬和希拉蕊開始參加當地的音樂節比賽後，情況更加惡化。雖然希拉蕊表現得都很好，但還是不如妹妹。這些音樂節是英國樂壇的一大特色，可以讓孩子們有機會認識志趣相投的人，同時也

⑦ EW 訪談。

可以同儕較量一番。賈姬的獎狀證明了她參加一連串在倫敦郊區舉行的比賽——考斯登、珀里、布倫來、雷希爾、來蓋特、溫布頓。這個音樂循環賽的重要性，一如迷你騎馬表演與賽馬對「愛騎馬」的孩童的重要性。

當然，比賽對賈姬一點也不可怕，她包辦了所有的獎項。賈姬七歲時首次參加音樂節，一名評審看到她快活地在走廊上跳著走，便以過來人的經驗說：「看得出來這個小女孩剛剛表演完。」

可是他錯了——她的愉快其實是來自於對上台的期待[8]。艾瑞絲記得，賈姬自然迷人的神情打動了每一個觀眾：她表演完畢後會從台上跳下來，坐在爸爸的腿上。大部分的小孩上台演奏時都十分緊張，賈姬卻不然，她完全以表演為樂。

她自然而然成為音樂節上最引人注意的小孩。對小提琴家黛安娜‧康明思(Diana Cummings)來說，賈姬是她從小到青春期的一部分。

我們參加同樣的音樂節，在同樣的比賽裡競爭，雖然我比她大了四歲。艾瑞絲是一個很會鼓勵人、而且很友善的人，不過也有點威脅性，她總是陪著兩個女兒參加這些活動。她看起來很淳樸，穿著粗皮鞋和花呢衣服，但總是很注意讓賈姬和希拉蕊穿得乾淨俐落。小賈姬的四周有一種氛圍——她是在這些比賽中做不計其數的特殊練習，而我們其他的人卻必

⑧　在克里斯多福‧紐朋拍攝的紀錄片《賈桂琳》(Jacqueline)中與紐朋的訪談，一九六七年。

須在學校裡為比賽做準備⑨。

雖然賈姬的音樂天分顯而易見，在當地的音樂比賽也是常勝將軍，但是杜普蕾一家都保持低姿態。賈姬從小就把音樂當成和空氣一樣自然存在的東西，艾瑞絲和德瑞克則小心翼翼不讓女兒以神童或「音樂怪胎」自居。艾瑞絲擁有一位好的音樂老師必備的特質，就是會鼓勵學生，而且施壓力時不著痕跡。她以前的學生記得她要求嚴格，但是人很好，會讓人覺得她對你懷有適當的期待，「如果你沒有做到的話，就會覺得自己讓她失望」⑩。艾瑞絲讓孩子們在家裡養成自動練習的習慣，學校及其他活動則被列為次要。事實上，希拉蕊和賈姬很快就學會自己獨立練習，這個能耐一直令她們的同學感到驚訝。艾瑞絲唯一的問題是無法禁止兩個熱中練習的女兒早上太早開始練琴。

艾瑞絲對希拉蕊和賈姬都發揮了很大的引導作用，她投注了大量時間和精神幫助她們。的確，她在家裡培養的環境完全是以音樂為導向，以致於家裡另外兩個比較沒有音樂細胞的德瑞克和皮爾斯就不太受到她的注意。德瑞克歌唱得很好，也以唱歌與彈手風琴為樂，但是不會看樂譜。他自然而然變得比較常和兒子談話，激起兒子對冒險故事、飛機、船隻的興趣。皮爾斯大致決定以後不要和音樂有任何瓜葛，最後成為飛行員，並且發現這才是適合他的工作。

⑨ EW訪談，倫敦，一九九五年三月。

⑩ 訪問溫妮芙瑞．必斯敦，一九九三年八月。

從賈姬的觀點來看，她母親對音樂的奉獻，以及她與姊姊的親密關係，為她的童年構築了一股安全感。不過她的安全感有一次嚴重面臨挑戰，當時四歲的她被帶到醫院切除扁桃腺。希拉蕊記得，艾瑞絲事前沒有向賈姬說明她要去動手術，得離開家一星期。而醫院的政策是不讓家屬探望住院的病童。賈姬一個人被留在醫院裡，有完全被遺棄的感覺，所以無法原諒母親背信的行為。這個故事的真實性讓人難以相信，醫院的規定竟會如此不通人情和嚴格，或是艾瑞絲無法駁倒他們，也同樣令人難以置信。即使是在一九四○年代末期，切除扁桃腺這種小手術也很少需要住院一兩個晚上以上；即使是這樣短暫的分離，也足以在孩童的心裡留下創傷。

杜普蕾家是一個感情融洽的家庭，他們參加的音樂活動不多的時候，都喜歡輕鬆聚在一起，假日到鄉下玩，通常是在達文和澤西島探望祖父母、外祖父母。在這裡德瑞克才得以恢復活力四射、喜愛戶外生活的本性，他對老家澤西島上秘密的小海灣和海岸線的瞭若指掌，讓孩子們感到興奮又驚奇。他對地理很感興趣，一家人自然就會到達特摩及其他地方探險。對孩子們來說，收集岩石只是一種經常做的活動，後來他們甚至還有點膩了。

賈姬小時候的一個朋友溫妮芙瑞（佛萊迪）・必斯敦（Winifred(Freddie)Beeston）有時候也和杜普蕾一家人去澤西島和達特摩。她記得：「德瑞克叔叔是一個道地的澤西人。他知道漲退潮的時間，會帶我們去只有在退潮時才到得了的地方釣蝦。賈姬喜歡游泳，走路對他們一家人來說是大事一樁。

德瑞克叔叔真的很棒，我得跑步才能趕得上他和艾瑞絲阿姨。」

佛萊迪・必斯敦在學校認識賈姬的時候，她才五歲。因為她們之間的友誼，她開始跟艾瑞絲上鋼琴課。在艾瑞絲的慫恿下，她也開始學習小提琴，不過在聽到賈姬拉大提琴後，佛萊迪立刻嚷著要改學大提琴。她跟賈姬去上倫敦大提琴學校，由於兩個女孩子的興趣相投，所以變得形影不離。

佛萊迪在杜普蕾家上完鋼琴課後，會留在他們家練琴。她記得當時大提琴已占據賈姬絕大部分的時間：「我們很自然會上樓去她的房間，把她的大提琴拿出來。雖然我們年紀還小，但是已經會交換意見了，我因此成為賈姬的第一個『大提琴』朋友。」

此外，她們也喜歡在鋼琴上玩遊戲、編故事和即興彈奏。佛萊迪記得：「賈姬會唱歌，她的嗓子很好，八、九歲時聽到一首曲子就可以用大提琴把它拉出來，她也很會編曲。那時艾瑞絲阿姨為小朋友寫了許許多多的歌曲，我用鋼琴彈什麼歌，賈姬就會加入低音，跟著我彈的歌即興創作，加入和音等等。」

這兩個小女孩也玩男孩子在戶外玩的遊戲、爬樹、玩牛仔和印第安人的遊戲。她們討厭「女孩子的玩意兒」──洋娃娃、填充玩具。佛萊迪羨慕賈姬堅強但溫和的個性。「她從來不會讓任何人難過，也從不生氣。她不會發號施令，即使她在我們兩人之中是帶頭的，她也都知道如何給予與接受。」

⑪ 訪問溫妮芙瑞・必斯敦，一九九三年八月。

杜普蕾一家人和朋友都有一個深刻的印象，那就是，賈姬的雙手是寶貝，所以玩的遊戲必須有所限制。賈姬的外婆摩德和她的姊姊艾姆（孩子們只叫她「姨婆」）從德文搬到他們家住，照顧孩子的事經常交給她們。她們的個性溫和、很疼愛孩子們，賈姬非常喜歡她們。佛萊迪記得有一次發生可怕的事，賈姬在花園盪鞦韆，左手勾到繩子，手因而受到嚴重擠壓。「賈姬痛得不得了，而且很害怕自己以後再也不能拉大提琴，整個人變得歇斯底里。那時我們只有六、七歲，可是那件事顯示大提琴對她有多重要。」⑫賈姬當時年紀雖小，但是對她的大提琴喜歡到放假時片刻不離身。她有一次走在達特摩時因為太想念她的大提琴而淚如泉湧——她抱怨說，自己從昨天到現在都沒有拉它。賈姬不喜歡別人不重視她練習大提琴。有一次在澤西島度假時，有一天她被交給叔叔法爾照顧。賈姬要他在鋼琴上彈「A」音，以便為大提琴調音，法爾叔叔順手彈了一個音，但是騙不了她，她怒氣沖沖地衝到媽媽那裡告狀。

雖然大提琴在賈姬的生活中總是排第一，但是她也遺傳了對大自然和海洋的喜愛。一直到她去世之前，她都會講述自己小時候尋求獨立的趣聞。那年她三歲，騎著她的三輪車離家出走。她的父母找到她的時候，問她是要到哪裡去，她毫不猶豫地回答⋯⋯「去海邊，去海邊。」⑬不論這是不是杜撰的故事，都顯示出賈姬後來認為自己是叛徒的觀點，以及她終生對大自然和海洋的喜愛。後來

⑬　BBC廣播節目《樂趣十足》(With Great Pleasure)，一九八〇年。

⑫　訪問溫妮芙瑞・必斯敦，一九九三年八月。

人們形容她是「大自然的小孩」，這個形容很貼切，不只是因為她非常自然，也是因為她對大自然近乎原始的喜愛。因此，即使在她發展表演事業時，走路和戶外都成為讓她可以解悶的安全閥，也是一個快樂的泉源。

3

賞識

對美的感官欣賞和想像力的馳騁而言，一旦上學以後就沒有什麼空間或時間來做了。處理這些印象的大腦部位一定沒有充分發展，嚴重被我們忽略了。

——朵拉・拉塞爾，《檉柳》*

一九五〇年賈姬開始上珀里的聯邦寄宿學校（Commonweal Lodge School），這所學校專為五到十八歲的孩童而設。雖然唸過這所學校的學生都認為學校的氣氛愉快，但是這所學校並不是以提升對美術和音樂的興趣或是重視紀律為主。有人可能會說它的觀念反映出處於上流社會邊緣而受到的局

* 第一冊，頁廿三，維拉格（Virago）一九七七年於倫敦出版。

限，或者如一個畢業校友所說：「聯邦是一所把小女孩變成精心打扮自己的女士的學校──是英國一種落伍的現象，是一個新娘學校的縮影。」

當時擔任學校秘書的艾須唐(Doreen Ashdown)記得賈姬那時是個快樂的小孩，她就像她姊姊一樣，和班上同學相處融洽。她形容賈姬當時總是笑臉迎人，有一雙清澈的矢菊蘭藍色眼睛，蓄著一頭金色短髮①。

賈姬最好的朋友佛萊迪也同時開始上學。她們在下課時會和其他的女孩子一起跑跑跳跳。佛萊迪回憶，賈姬每次賽跑都贏：「跑步對她來說輕鬆得很，因為她的腿很長。我們兩個人的綁腿賽跑很出名，因為賈姬和我是班上最高和最矮的人──她會抱著我跑。」

希拉蕊指出，賈姬在這所學校或後來唸的學校裡過得並不開心，所以要求休學②。賈姬在外人眼中可能是害羞和沉默，但是她的個性很固執，而且很快就懂得如何讓媽媽順遂自己的心意。她藉口說留在家裡才能有多一點時間學音樂，這個手段立刻博得媽媽的同情。艾瑞絲或許並非有意偏心，但是也開始給予小女兒較多的注意，她以寬和的態度處理賈姬蹺課的事，想必經常讓希拉蕊和皮爾斯覺得不公平吧。

從學校的觀點來說，在音樂上投注大量時間對賈姬的課業敲起喪鐘。她一周至少有兩次必須提

① 一九九五年十一月寫給本書作者的信。

② 一九九三年九月接受訪問。

早放學，以便到倫敦市中心上大提琴課。校長布雷小姐並不贊同這種不按牌理出牌的做法，向杜普雷的父母建議讓賈姬轉學到克羅伊登中學（Croydon High School）。

後來證明轉學是對的，因為新學校的校長波威爾小姐能夠體諒天賦過人的孩童的個別需求，同意讓賈姬提早放學去上大提琴課。賈姬一九五三年九月轉學到新學校，適逢瓦倫去世，倫敦大提琴學校也隨之結束。不過賈姬還是繼續在倫敦跟達爾利波上課。

克羅伊登中學是當地的名校之一，學術成績斐然。這個學校被歸類為有公費補助的學校（也稱爲公立中等學校信託），是要付學費的國中和百分之四十的學生可獲公費補助的高中的混合體。學校被分爲三個部分——小學（一到九年級）、九到十一年級、十一到十八年級的高中部，每一個部分都有獨立的建築。依照當時的規定，必須穿制服——淺藍色的裙子、白色上衣、綠色領帶、棕色鞋子、戴有帽緣的帽子、別在絲帶上的橡樹葉徽章。從這個學校畢業的帕瑟諾珀·畢恩（Parthenope Bion）記得，這種制服實在是「呆板、難看」③。

轉學表示必須和希拉蕊分開，希拉蕊一直讀到畢業。賈姬在克羅伊登的新朋友，例如若貝卡·聖湯·安翠雅·巴倫、畢恩，都覺得她很可愛，而且和大家一樣是來自沉悶、傳統家庭背景的天真的孩童。安翠雅記得，賈姬在學校的正規課程裡完全沒有顯露出她過人的天分④，這無疑是因

③ EW訪談，科列農(Collegno)，一九九五年五月。
④ EW以電話訪談，一九九五年八月。

為她幾乎所有的音樂活動都是在校外進行。

杜普蕾夫婦不太鼓勵子女擴大自己的活動範圍。艾瑞絲辦慶生會和特殊活動時，都是把同學邀到家裡來，但是賈姬很少會到同學家去。畢恩記得，包括賈姬在內有幾個同學的家長都不准女兒去她家，因為她父親是著名的精神科醫師威弗瑞·畢恩（Wilfred Bion，團體治療的先驅），這個職業當時並不受歡迎。這個現象充分說明了英國郊區的文化風氣，精神科對他們而言是一個未知的科學，因此完全不被信任。在畢恩醫師看來，艾瑞絲是一個心胸狹窄的人，她的「親切」多少是裝出來的。

一直到賈姬的同學聽到她的演奏之後，她們才知道原來她這麼有天分。帕瑟諾珀說：

她當時雖然那麼小，但是拉大提琴時就會變成一個全然不同的人——狂熱的專注和熱情。你可以看得出來，賈姬沒有拉琴的時候，和每一個人都有溝通的問題，儘管當時這還沒有被定義為問題。她外表上看起來是一個很和氣、胖嘟嘟、很有教養的大「孩子」，但是她和許多有創意的人一樣，把感情理在心底，她的真實生活都是在另一個星球上進行。

她一些觀察力較強的朋友注意到，在賈姬開朗的外表下，一股憂鬱的氣質開始形成，她的心彷彿離開了置身的環境，退回到自己的世界裡。可是賈姬又很能以彈琴娛樂朋友，發揮所長。帕瑟諾珀記得：「學校的地下室有一個食堂，我們都會一前一後地閒蕩到下面吃飯。在排隊等候的時候，我們都會叫賈我們會兩腿交錯坐在地上，叫大家唱歌、吟詩、彈鋼琴（鋼琴通常是伴奏晨禱用的）。我們都會叫賈

姬彈《旋轉木馬》，這是杜普蕾太太作的樂曲。我異想天開以為曲子根本就不是她彈的，因為彈得實在太好了。」另一首大家喜歡點的歌是由丹尼·凱伊唱紅的電影《安徒生》(Hans Christian Andersen)的的主題曲。

事實上，克羅伊登中學有一位非常好的音樂老師菲莉絲·杭特(Phyllis Hunt)。她負責學校的合唱團並且教鋼琴。她最近才結束在維也納為期一年的支薪進修，是為傑出的中提琴演奏家威廉·普林羅斯(William Primrose)等名人伴奏的好手。杭特年輕而且活力充沛，克羅伊登中學在展覽會音樂廳(Fairfield Hall)揭幕前得以經常舉行公開音樂會，都是拜她之賜。那時候到學校來表演的人有法國號演奏家布雷恩(Dennis Brain)、打擊樂器演奏家布雷士(James Blades)、鋼琴家傅聰(Fou Ts'ong)。杭特明白賈姬擁有特殊音樂天賦，並且支持賈姬，每次都會讓她在學校舉行的音樂會上演奏大提琴。

在此同時，賈姬向達爾利波學習的音樂技巧也已達飽和，需要新的大提琴老師的啟發。艾瑞絲明白為十歲的賈姬下一個最重要階段的發展找對老師很重要；她的靈感促使她決定去找威廉·普利斯。普利斯是一位天生的、敏銳的音樂家，也是一個擅於溝通的人。他音樂老師的名聲已確立，不過因為演出繁忙之故，只教仍處於求學階段的學生。

艾瑞絲不知道他收不收這麼小的學生。她先帶賈姬聽阿瑪迪斯弦樂四重奏團(Amadeus Quartet)演奏的舒伯特《C大調五重奏》，普利斯擔任第二大提琴聲部。第二樂章洋溢的痛苦情感讓這個小女孩淚如雨下。一九五五年春，艾瑞絲打電話給普利斯，約時間見面。後來賈姬清楚記得：

第一次站在普利斯家門口，那年我十歲。我按門鈴時很緊張，奇怪的是也覺得很興奮。我們以前從未謀面，我只是聽過他在音樂會上演奏，也深受感動。現在我要和他面對面了，心想不知道他會是什麼樣的人。人很棒，像他的演奏一樣嗎？還是高不可攀──一副大音樂家的氣派，對他的這個小新學生根本沒有時間，也沒有興趣？我的擔心是多餘的，他的親切、好客的個性很快就讓我所有的疑慮煙消霧散，我們在見面的第一個小時裡努力探索許多音樂的領域，同時盡量了解對方⑤。

在新老師的刺激下，賈姬花在大提琴上的時間愈來愈多，她的課業成績自然開始落後。她在課業上的表現很聰明，在克羅伊登中學的前幾年不太費力，功課就可以和同學並駕其驅。她有學習英國文學的天分，但是拼字和文法卻很弱；雖然她擅於模仿，但是卻覺得外文的發音和文法結構學起來很難。

她在家抱怨說自己在學校有格格不入的感覺，而且被其他小朋友嘲笑、甚至恫嚇。我訪問過她昔日的同窗，他們都不記得有恫嚇這回事，不過倒是提到她的沉默寡言，以及不願意加入大家喜歡的討論與辯論。無論如何，音樂幾乎占據她在校外所有的時間，所以她沒有什麼機會與同儕交往或

⑤ 普利斯《大提琴》(Cello)書中之前言，曼紐因音樂指南(Yehudi Menuhin Music Guide)，麥克當納公司(Macdonald & Co.)，一九八二年。

是發展出互動的友誼。

從各方面來看，克羅伊登中學對賈姬來說已經夠好了，當時其他學校能做的可能也不過如此。

誠如畢恩指出，學校制度本身的問題在於會阻礙創造力：「賈姬因為英國學校的『熱誠』而痛苦，因為這和藝術上的感受性不一樣。」⑥

在此同時，普利斯注意到賈姬跟他學習大提琴一年以來的進步神速，建議她參加開放給廿一歲以下的大提琴手參加的蘇吉亞資優評鑑（Suggia Gift）。賈姬拿到這個獎時十一歲，她的天分獲得公開表揚，隱然意味著她以後將全力投入音樂。賈姬的普通教育現在正式被視為音樂的附屬品，她與同儕因而漸行漸遠。

除了受到表揚之外，蘇吉亞資優評鑑也提供賈姬未來六年上大提琴課的學費。她的音樂教育費應由蘇吉亞（Guilhermina Suggia）的遺產支付，切合所需。這位葡萄牙大提琴家是第一位在這個原本清一色是男性的職業中揚名國際的女大提琴家之一，她在奧古斯特斯・約翰（Augustus John）畫的肖像中威嚴及引人注目的影像，已在我們心中留下不可磨滅的印象。這幅畫目前掛在泰特藝廊，畫中的她穿著酒色裙子，坐在椅子上頭向後揚，下巴伸出來，流露出目空一切的味道；右臂有如帝王般地張開，不太符合良好運弓的技巧。波多克（Robert Baldock）在他寫的卡薩爾斯傳記中評論：「〔這幅畫〕

⑥ EW訪談，科列農，一九九五年五月。

在處理上暗示著大提琴對婦女來說不是一件優雅的樂器，這點很具說服力。」[7]

現今大提琴翹楚中女性愈來愈多，然而女性一直都不被鼓勵學大提琴，原因只在於拉奏時的姿勢不像個淑女。她們充其量只能「側坐」拉奏，兩腿擠在大提琴的左邊，這個姿勢保證會讓演奏者不舒服、身體緊繃。托特里耶在近代史中記述，他的第一位（女）老師就是採用這個姿勢。

蘇吉亞的雙親是葡萄牙人和義大利人，她七歲就在家鄉波托登台，十歲首次拉奏大提琴給卡薩爾斯聽，但是直到八年後才和卡薩爾斯發展出親密的關係。她拜克蘭傑爾（J. Klengel）為師展開短暫學習後，來到卡薩爾斯的巴黎寓所門前，後來不但成為他最鍾愛的學生，也成為他的伴侶和愛人。

有五年的時間他們的家庭生活與音樂生活密不可分。古森斯（Eugene Goossens）說，這兩位大提琴家幾乎是旗鼓相當，他記得有一次在倫敦私人寓所舉行的聚會中，卡薩爾斯和蘇吉亞拿著自己的大提琴在幕後演奏，然後請大家猜是誰在拉奏的──結果大部分人都猜錯了[8]。在許多場合中為蘇吉亞伴奏的傑瑞德·摩爾（Gerald Moore）記得，她「……給人一種大膽、浪漫的感覺。她會讓你相信她的演奏熱情、熾烈，其實正好相反，這是經過精心設計、正確而古典的。」[9]

卡薩爾斯和蘇吉亞在演奏會上同台演出，並且為匈牙利作曲家艾曼紐·莫爾（Emanuel Moor）幫

⑦ 波多克，《卡薩爾斯》（Pablo Casals），維多·龔蘭茲出版，倫敦，一九九二年，頁七一。

⑧ 古森斯，《序曲與初學者》（Overture and Beginners），馬修（Methuen）出版社，一九五一年，頁九九。

⑨ 傑瑞德·摩爾，《我太大聲了嗎？》（Am I too Loud?），赫米許·梅利頓（Hamish Malilton）出版，一九六二年，頁一○八—一○九。

他們倆寫的《雙大提琴協奏曲》（Concerto for Two Cellos）做首演。另一位卡薩爾斯大力提拔與欣賞的作曲家托維（Donald Tovey）後來在無意間成為這對戀人於西班牙聖薩爾瓦多的度假地分道揚鑣的原因。兩人分手後，蘇吉亞搬到倫敦，倫敦在二次世界大戰前一直是她主要的據點。她在英國表演的時間多於其他國家。

英國正好也是一個女性大提琴家活躍的國家。和蘇吉亞同時期碧翠絲·哈里森（Beatrice Harrison），個性和蘇吉亞一樣熱情外放，她非常支持當代英國作曲家的作品。大家記得她有些特立獨行——在鄉間的花園和一隻夜鶯灌錄林姆斯基－高沙可夫（Rimsky-Korsakov）的《印度香頌曲》（Chanson Hindu），以及同一件禮服絕對不會在演奏會上穿第二次的習慣。

哈里森為大流士的《大提琴奏鳴曲》和《雙提琴協奏曲》（她與小提琴演奏家的姊姊梅〔May〕合奏）做首演，並且為艾爾加的協奏曲進行首次錄音，由艾爾加親自指揮。大流士也把他的大提琴協奏曲題獻給她。儘管哈里森的成就非凡，她仍因為女性演奏大提琴的能力受到懷疑而吃了一些苦頭。畢勤（Thomas Beecham）有一個粗魯的笑話就是以她為笑柄。據說畢勤認為她拉奏的聲音不好聽，屬聲斥責她：「小姐，妳的兩條腿之間夾了一個可以帶給數以千計的人們快樂的樂器，可是妳卻只會坐在那裡幫它搔癢。」

英國在後續的世代中也培養出其他優秀的女大提琴家：萊絲（Thelma Reis）、賈斯特（Helen Just）、巴特勒（Antonia Butler）、狄克森（Joan Dickson）、胡姐（Florence Hooten）、克羅克斯（Eileen Croxford）、佛萊明（Amaryllis Fleming）、沙特沃斯（Anna Shuttleworth）、海格達斯（Olga Hegedus）等人都在演奏和教學

上有所成就，而且對英國在戰後的大提琴教學發揮了相當大的影響力。不過，包括蘇吉亞在內，沒有一個人的演奏或是成就足以與處於黃金時期的賈姬相提並論。

蘇吉亞搬到英國後不久，就有一個富有、人脈寬廣的英國人追求她（《鄉村生活》〔Country Life〕雜誌老闆），據說他送了一把史特拉第瓦里大提琴和蘇格蘭的一座小島給她。她與對方解除婚約時，把小島還給他，但留下大提琴，因為史特拉第瓦里大提琴對她來說較為實用，而且是一個較好的投資。她把這支樂器遺留給皇家音樂學會（Royal Academy），條件是這支琴的拍賣所得應存在一個信託基金會，作為贊助有抱負的年輕大提琴手學琴的經費。

蘇吉亞基金會在蘇吉亞去世後兩年，也就是一九五六年成立，首次試聽會是在那年七月廿五日在皇家音樂學會舉行。評審團有五位傑出的評審，包括紐頓、特提斯、評審團主席約翰‧巴畢羅里。演奏者和試聽者的人數非常平均——那年只有五個人參賽。理論上每位申請者必須演奏十二分鐘，但是伊芙琳‧巴畢羅里（Evelyn Barbirolli）發現：「約翰經常即興地為目瞪口呆的孩子上一課大提琴（以問答和提供建議的方式），比賽進行因而中斷。」⑩

普利斯的推薦信當然讓評審團滿懷期待：「〔賈桂琳‧杜普蕾〕是我到目前為止見過最傑出的大提琴和音樂天才，而且心智成熟度極高。我認為她的前途似錦。」

在這次試聽會上賈姬演奏韋瓦第（Vivaldi）、聖—桑、鮑凱里尼（Boccherini）。巴畢羅里從她一開

持：

始演奏，就認定她是得獎人，但是他的試聽評語顯示出他是公正的，而且反映出他對職業標準的堅

韋瓦第：才華洋溢，音色好，音調佳。

〈天鵝〉（聖—桑）：音樂非常不成熟，想像力不夠。

鮑凱里尼：技巧優於音樂。覺得她現在真的應該開始認真學大提琴⑪。

評審團把這個獎頒給一個十一歲的小孩時，是投資一個還在發展中的天才，而非一個已經成形的天才身上，這個政策維持了很多年。賈姬獲得一年七十五英鎊的學費，條件是一天必須練琴四小時。這個條件是蘇吉亞資優評鑑的規定，而且賈姬的父母在同意之前必須先和普利斯、克羅伊登中學的新校長亞當斯小姐商量才行。亞當斯小姐為剛升上中學高年級的賈姬安排了一個特別的課程表，讓她可以符合每天練琴的最基本時數，同時停止上體育與縫紉課，以便上德文課，這是為了配合巡迴演出的音樂家四海為家的生活模式而做的讓步。

普利斯記得「艾瑞絲問過我賈姬的學校教育問題。決定是否讓孩子停止接受學校教育（即使只是

⑪ 艾金斯（Harold Atkins）與卡斯（Peter Cotes）合著，《巴畢羅里伉儷：一對音樂界美眷》（The Barbirollis, A Musical Marriage），羅伯森書庫（Robson Books），倫敦，一九九二年，頁一三〇。

部分停止)是一種賭注，但是我認為對賈姬並非如此，我從來不會懷疑她以後會成為一位大提琴家這件事。可能是因為我自己在十三歲時也有過同樣經歷，所以有先入為主的看法吧。有時候我跟賈姬交談時，也會很高興發現她受的教育已到達相當程度，而且腦部已獲得足夠刺激。」⑫

這種兩難的處境反映出當時天才兒童的父母面臨的困境。杜普蕾夫婦當然感覺到必須給予賈姬發展她的特殊天賦的最佳機會。他們的感覺是正確的，但是卻請不起當時一般天才兒童(例如曼紐因)需要的家庭教師，雖然這些天才兒童在世界各地表演的收入足以支付這些錢(通常也夠養家)，但是杜普蕾夫婦從未考慮過這個做法。不論如何，家庭老師並無法解決賈姬與同儕之間隔離的感覺。

俄羅斯(後來東歐國家亦然)早在一九三〇年代便成立專門的音樂學校，提供整合普通教育和專門訓練的制度。然而這種溫室的氛圍和制度的僵化，在最糟糕的情況下會產生像由工廠輸送帶送出的千篇一律的演奏技巧，而且有破壞個人創造力的危險。曼紐因一九六三年在英國成立一所音樂學校時，雖然是以俄羅斯的音樂專科學校為模型，但也盡量讓每一個學生在各方面都能夠健壯成長。

隨著其他音樂學校相繼成立，時下的家長擁有更多的選擇，可以讓在音樂方面早熟的孩子接受平衡的教育。

賈姬的學校教育問題——或是不接受學校教育的問題，隨著時間的發展日趨嚴重。有一派意見認為她受到過度保護，未充分接受教育，另一派意見認為英國缺乏想像力的學校制度會毀了她。隨

⑫
EW訪談，倫敦，一九九三年六月。

著賈姬在學校的時間減到最少，她發現自己被隔離，無法接觸到同年齡的人，覺得自己在人際方面很笨拙，除了音樂以外什麼都不會。她在回憶這段歲月時，會苦澀地提及自己被剝奪接受普通教育的機會，她說：「沒有人問過我要不要去上學。」也許她並不明白自己因此換得的是思想上的自主權和創造想像的自由。

4 師事普利斯

是「我」在拉弓，還是弓把我拉進最緊迫的張力？⋯⋯只要我一拿起弓射出，每一件事情都變得清晰直接，而且簡單得可笑⋯⋯

——尤金·黑瑞格，《箭術的禪定》

賈姬的新老師普利斯是一九一六年出生於倫敦的波蘭裔猶太人。他七歲開始拉大提琴，而且進步神速，十三歲時獲得獎學金前往萊比錫從克蘭傑爾（Julius Klengel）習琴。

普利斯回憶：「克蘭傑爾的音樂枯燥無味，但是他的帕格尼尼式演奏技巧高超。他擁有的誠摯和單純，是當時德意志學派的特色。他最大的長處在於教學很有彈性，可以讓你發掘自己的性格，因此他後來的學生都各具特色——傅爾曼（Feuermann）、皮亞第高斯基（Piatigorsky）和我就是如

此。」①

　　普利斯堅持認為，不論他從老師那兒學到什麼，他的音樂發展大部分都取決於「環境」——聽音樂會、吸收音樂、學習不同演奏者的特質。「我十三歲輟學，三年後結束大提琴課。雖然我有拉大提琴的天賦，但是也意識到技巧的重要，後來也可以發揮到極致。對我來說，拉大提琴和自我意識已經合而為一。」②

　　普利斯十五歲時首次登台演奏大提琴，在萊比錫布商大廈演奏海頓的《D大調協奏曲》。兩年後他返回英國，展開職業演奏事業。賈姬經常說普利斯在演奏上從未充分發揮他令人欽佩的天賦，因為他沒有出鋒頭的慾望。然而，在他演奏事業的前二十年，他不僅演奏一些「耳熟能詳」的偉大作品，也學習演奏許多新的協奏曲。由於可以與英國管弦樂團排練的時間非常少（尤其是在做廣播演出時），普利斯對獨奏家的生涯漸感不滿。

　　因此在一九五〇和一九六〇年代，普利斯決定把精神放在教學和室內樂的演奏上。他被聘為市政廳音樂學校(Guildhall School of Music)教授；與小提琴家葛倫(Eli Goren)成立阿列格里四重奏樂團(Allegri Quartet)。聽過西敏寺出版的阿列格里四奏重樂團原始團員錄的海頓與莫札特音樂唱片的人，就會知道普利斯賦與低音聲部多少生命力和多樣化的表情。曾經擔任這個四重奏樂團第二小提琴手

①　此段話及其後所有相關引述皆摘錄自EW的訪談，倫敦，一九九五年三月。
②　EW訪談，倫敦，一九九三年六月。

的彼得・湯瑪斯（Peter Thomas）記得普利斯充分襯托出葛倫的小提琴，另兩位演奏者演奏時因而得以像填塞三明治的餡料一樣容易。葛倫說沒有別的大提琴家可以「用低音把四重奏引導得如此出色」時，他是衷心地表示讚美。：他經常對於普利斯可以爲一個簡單的低音賦予這麼多的變化感到驚愕。

賈姬一九五五年進入普利斯門下時，他已經在學生間樹立起有才華又有啓發性的好老師名聲。雖然教兒童音樂違反他的原則，但是他立刻明白自己必須爲賈姬破例。他記得她第一次試奏的情形：

……乾淨直接，節奏分明。她的演奏就像她的外表——純潔無瑕。她的演奏完全沒有忸怩的天才兒童那種「賣弄小聰明」的現象。你沒有被高超或沒有意義的包裝蒙混過去。我和賈姬聊天，得到的回答都很簡單。我看得出來她的天分在等待機會展現。我篤定認爲我們兩人的合作可以讓彼此攀越高峰③。

普利斯稱讚達爾利波沒有將她的觀念強加於賈姬身上，這表示沒有叢生的雜草要我去清除。反之，我得到的是一塊可以灌溉的淨土。」

普利斯稱讚達爾利波在教授賈姬良好的基本技巧的同時，也讓她的音樂才能和單純的天性蓬勃發展。

賈姬自跟隨普利斯學琴開始就進步神速。起初，他們是以固定的步調前進，但是不到兩年普利

③ 此段話及其後所有相關引述皆摘錄自EW的訪談，倫敦，一九九三年六月。

斯就覺得他可以增加壓力。「這個情形就像放開馬的韁繩，她可以翻蹄奔馳，但是要看你給她多少牽制。她進步的速度驚人。」

她吸收音樂要素和記譜的能力過人，學習對她來說毫不費力。從一開始，普利斯就知道賈姬快速掌握音樂結構的天分，他愈了解她，對她學習的速度以及表達樂曲高度意境的能力愈感到驚異。

賈姬十一歲時，已在學習像是拉羅的作品之類的協奏曲曲目。她十二歲與市政廳音樂學校的學生管弦樂團同台演出時，就是表演這首協奏曲的第一樂章，當時負責指揮的是諾曼・德・瑪(Norman Del Mar)。十二歲時，普利斯開始讓她拉艾爾加的協奏曲和皮亞第(Piatti)的《十二首隨想曲》(Twelve Caprices)的第一首。他回憶：

賈姬那時候一星期跟我上兩堂課，一次是周六在我家，另一次是周三在市政廳音樂學校。星期三的課我告訴她去找艾爾加的作品，她星期四下午就會拿到樂譜，然後開始練習。星期六早上上課時她就拉奏皮亞第的隨想曲，並且背譜拉艾爾加的第一樂章全部和第二樂章前半。不久，我們開始拉其他大師的協奏曲──海頓的D大調、布勞克(Bloch)的《所羅門》(Schelomo)、德佛札克、舒曼。不過艾爾加是她第一次接觸到的大型協奏曲，雖然她很興奮，但是卻非常安靜，完全沒有表現出來。

賈姬在隨普利斯學習的六年中，接觸到非常多的曲目和天主教的曲目，從巴洛克的奏鳴曲和改

編作品、巴哈的組曲到當代作品，例如蕭斯塔柯維契〈Shostakovich〉的第一號協奏曲（一九五九年甫完成）和布烈頓一九六一年完成的奏鳴曲。艾瑞絲都會陪她上課，普利斯發現她在場很有幫助。不過他承認，他更想讓賈姬多接觸室內樂，同時也讓其他學鋼琴的人一起上課。

普利斯鼓勵賈姬，在職業性的首度登台亮相之前，先在音樂會上做幾次演出。她熱愛表演，偶一爲之的音樂會演奏也讓她吸取了一些實用的經驗。因此之故，他答應提早讓她在BBC電視台一些以介紹天才兒童爲主的節目中公開亮相。另一方面，BBC廣播電台的節目非常嚴謹，必須先做試聽演奏。電視台只限制兒童的年齡，不限制專業水準，當時在電視台演出的最小年齡是十二歲。

身爲杜普蕾姊妹中姊姊的希拉蕊是「天分先被發掘」的，所以先在電視台演出。她開始時表演的是鋼琴，不過她在青少年時期喜愛的樂器已逐漸轉爲長笛。賈姬一九五八年一月十日首次上電視是在電視節目「年輕人的音樂會」中，就在她十三歲生日前幾周，她在節目裡和BBC威爾斯管弦樂團（BBC Welsh Orchestra）和羅賓森（Stanford Robinson）演奏拉羅的協奏曲第一樂章。

同年四月廿八日，賈姬和希拉蕊一同出現在電視攝影棚，和小提琴家黛安娜·康明思及中提琴演奏家懷特一起演奏莫札特《長笛四重奏》（Flute Quartet）中的一個樂章。後來他們在一家音樂社團舉行的音樂會中演奏整首樂曲。BBC爲他們這個團體取名爲「阿提米斯〈譯註：希臘神話中的月神和狩獵女神〉四重奏」（Artemis Quartet），不過後來沒有人記得爲什麼要取這個名字。她們的演出爲當時從胡克的「介紹刺蝟」到露營烹飪等雜七雜八的介紹與娛樂性質的節目，帶來一個文化性質的插曲。

希拉蕊記得那次查理王子和安妮公主也是攝影棚裡的特別來賓④。賈姬很喜歡告訴別人當時年紀還小的查理王子問她，他可不可以騎她的大提琴。令她錯愕的是，他像騎馬似地騎上大提琴，賈姬沉下臉斥責他。若干年後，查理王子在節慶音樂廳聆聽她演奏海頓《C大調協奏曲》，深深被她的演奏感動，也決定要學大提琴。

阿提米斯四重奏後來又在電視上亮過一次相，不過這次是由第二小提琴手(席尼·曼恩)取代長笛，他們演奏改編自韓德爾的《水上音樂》(Water Music)和菩賽爾(Purcell)的《一個音符上的幻想曲》(Fantasia Upon One Note)的短曲，由翁文(Stan Unwin，「史丹叔叔」的稱呼較爲人所知)負責演奏第二中提琴聲部的持續C音。

普利斯沒有多施壓力，便使賈姬培養出演奏技巧，並且確定她的學習目標明確而且是可以達到的。同樣地，普利斯在日常的課程中注重的是刺激學生的音樂能力而非對樂器的興趣，而且不會過分擴張他們的極限。他透過音樂來解決技術問題的方法極其自然，因此賈姬一路學來都不覺得自己學過什麼技巧。再說，對於賈姬這種吸收能力強的小孩，普利斯也可以用他定義爲「統合生活與樂器」的方式教授技巧。普利斯回憶：「賈姬在不知不覺中學習克服樂器演奏的難度。我從來用不著說得一清二楚。」

④ 希拉蕊·杜普蕾與皮爾斯·杜普蕾合著，《家有天才》(A Genius in the Family)，卻托暨溫德斯(Chatto & Windus)出版，一九九七年，倫敦，頁八〇。

普利斯主張技巧從「大自然」開始，這意味著要找出適合個人體型與雙手的方法。以賈姬來說，普利斯發現她的左手可能會有問題。「她的第一指和第二指差不多長，對演奏大提琴來說可能不方便。我們必須找出一個方法來，讓食指移動方便，尤其是在移到較高的把位時。不過賈姬從來不覺得有什麼問題。」

後來出現了問題，這次是右手。每次在表現強烈的情感時，賈姬用的力氣會過大，使聲音有壓迫感。普利斯的看法是：

她的問題在於性格的爆發力──有時候她用的力氣太大。她會壓琴弓，使它過度緊繃。這表示她的大拇指（特別長）會四陷，從琴弓上的弓根滑掉。這時你必須明白自己已到了一個極限，總不能在琴弓上弄出一個洞吧，所以就必須想一個解決辦法。最後賈姬學會把小指放在琴弓後面，大拇指因而可以放鬆，解決了這個問題。

由於普利斯認為技巧與音樂的表情有密切關聯，所以他會在學生研習全部曲目的過程中傳授技巧。

身為教師，我會盡量找出每一個學生需要什麼樣的訓練。我不認為只為了訓練，就必須練習音階。音階是音樂的一部分，但不是一種狹隘的學習。彈琴的指法可以有很大的差異，

運弓也是如此。鋼琴家經常談到的觸鍵，對弦樂器的演奏者來說也一樣重要。某些音樂學院訓練出來的大提琴家有著如機關槍一般的手指——但是對我來說，這些不是能夠扣人心弦的手指，因為它們不會跳舞，更不會跳不同的舞步。一百種音階可能有一百種不同的思想情感。

普利斯嘲笑不經思索的機械性反覆練習，他稱之為「沒有思想的苦練」。他教賈姬避免這種機械式的練習。同樣地，他不讓她做舍夫契克（Ševčik）、柯斯曼（Cossman）、富拉德（Feuillard）教本（這些三大提琴家針對《對位法》〔Dr Gradus ad Parnassum〕編的二流教科書）上枯燥乏味的反覆練習，而是讓她學習皮亞第隨想曲之類的曲目，演奏這些曲子所需的技巧都在音樂中具體展現，就連演奏經過句時也可以從歌唱般的樂段受益。他覺得重要的是學生絕對不要認為自己學的是從主流曲目中「二流」材料和「獨有」的樂曲。

大提琴家柯恩（Robert Cohen）後來仿效賈姬的例子，在十到十六歲之間隨普利斯學習。他回憶說：「跟普利斯學習，絕沒有在許多傳統教學派別裡那種光練習樂音和拉奏曲調的問題。」曾經有許多人警告過柯恩，從普利斯那兒是學不到什麼技巧的。

然而這反映出對普利斯教學方法的基本誤解。他的基本規律是：技巧是為了實現音樂的目的而存在的。你必須經過一連串的發現，再從這些發現教自己不斷修正技巧。對我而言，

明，因為這些技巧既奧妙又複雜，所以他都只在音樂的整體關聯裡頭才教這些。

這是更強調技巧的，因為技巧一直都存在。可是你永遠只把目標指向一個點——如何發出這個特別的聲音，或是如何製造出一個特別的表情或效果。他不會以弓的變換或指法來說

事實上，如果普利斯覺得這個技巧有特別的問題，可能就會指定學生拉一下音階，或者枯燥乏味的舍夫契克、富拉德教本的某個練習。不過柯恩指出，「在普利斯那裡，每一種練習都有一個特定的目標，我們絕不會只用一種方式練習而已。」他可能會說：「……不要按照書上說的拉法，我們這樣拉。」或是「……現在用半弓加快一倍速度來拉……」，或是「……用分弓法整個拉完。」這對他來說比較有趣，也使我們比較有彈性。彈性表示接受處理問題的方法有很多種。普利斯喜歡刺激學生的思維，與學生進行討論，從中教導他們獨立思考。他的座右銘是「尋找和發現」，所以每一個學生都被訓練得會對他的音樂意圖提出問題。儘管他或許提出許多意見，最後都是留給學生自己下結論。

以大提琴的術語來說，這表示拉琴時永遠不能只有一套弓法或指法。柯恩記得：「普利斯可能會建議至少用六種弓法練習指定的經過句，不是為了練習而練習，而是要你自己去發現這些方法產生的效果。在正規傳統中存在一種想法，認為大提琴決定你所發出的聲音，例如A弦發出的聲音比

D弦明亮。不過普利斯教我們控制琴弓和揉音，如此一來在A和D弦都可以達到同樣的效果。」⑤

柯恩認爲普利斯的音樂方法是合乎邏輯、接近自然的。「他會談音樂的物理學——漸慢或漸快

的反彈時間，球或者自然重力過程反彈時間較快。他也會談到你如何得到反應。如果他用一種較急

促、較猛的方式丟球，你得到的反應就是那樣。如果你要的是距離的話，就要用不同的動作方式。」

就普利斯的觀點，學生必須是整首曲子進行過程的主人，這表示他必須知道如何感覺、開啓與

充分發揮樂曲的脈動，同時也必須保持客觀。柯恩指出：

普利斯教我們在演奏時必須用一種幾近精神分裂的方式控制音樂的脈動——去感覺音

樂，同時又從中抽離。如果從一個狀態太快滑入另一個狀態，立刻就會有麻煩，因爲你會

有實際奏出的音樂與想表達的截然不同的危險。只要有人嚴重出現這種情形，普利斯就會

說出他最喜歡說的話：「親愛的，現在再拉一次，同時眼睛望向窗外。」當然，像賈姬這

種完美的大提琴手，就具備了在拉奏的同時，讓耳朵在房間的另一角客觀傾聽的本事。

賈姬具備了保持客觀，同時又完全投入樂曲的本事，這表示她有一種靈巧謹慎的意識，與一般

認爲她基本上是憑直覺和內心的衝動演奏的說法並不相同。普利斯說賈姬的稟賦「無止境」時，他

⑤（如同以上所有的引述）摘錄自EW的訪談，倫敦，一九九五年十二月。

有兩個意思：她具有不斷且永不停止發展的能力，以及在音樂中傾注全力表現的意願，同時又永遠保留了一些熱情。「賈姬知道如何創造出愈來愈有張力的錯覺，同時她從頭到尾都很清醒地在營造這個錯覺。她學會如何自動控制，就像火箭升天，緊接著再發射另一個，之後一個又一個。以她儲備的無窮能量為音樂注入熱情的本事，在我看來是一種靈性的過程。她學會承認樂器有它自身的限制，不能強迫超越這個極限。」⑥

普利斯在賈姬塑性最大的時期教導她，引領她到另一個世界。在這七年的學習中，實際上賈姬終其一生，他都是一個對她很有影響力的人；無怪乎她喜歡戲稱他是她的「大提琴爹地」。賈姬知道普利斯能夠拋開個人的感覺，永遠做一個沒有偏見、沒有操控性格的老師。他堅持決不利用自己的影響力，像有些企圖心強烈的老師那樣去提拔學生，因此之故，他會勸阻利用大型國際比賽作為打開知名度的想法。雖然他不喜歡干涉學生的事業，但也很樂意針對曲目及何時首次登台提供學生意見，不過像杜普蕾和柯恩這類的學生，他從來不擔心，因為他知道他們很可以憑藉自己的優勢闖出一番天地。

每一個學生都有適合自己的老師，每一個老師也都有符合自己理想的學生。普利斯和杜普蕾從這個觀點來說是一對理想的組合。杜普蕾的音樂性格在普利斯的引導下成長茁壯，他永遠能夠激發她對大提琴的興趣，而且永遠不必施壓要求。普利斯的功不可沒，因為他允許賈姬保持他稱之為「在

⑥（如同以上所有的引述）摘錄自EW的訪談，倫敦，一九九五年十二月。

音樂上的純真」，明白她的天分特殊和與眾不同的吸引力就在於她天生的傳達能力及儲備的無盡熱情。賈姬在成爲國際樂壇獨立演出的音樂會演奏家以後，仍能夠讓聽眾聆賞她未遭破壞、對音樂自然而直覺的領悟，這對音樂的聆賞者來說真是大飽耳福。

5

嶄露頭角

天才在寂靜的地方發展，
性格在人類生活的各種遭遇中成長。

——歌德，《塔索》

一九五八年底，德瑞克有了新工作——成本會計師協會秘書，這個職務非常適合他和他的家庭，因為這個職位享有住進倫敦市中心一棟在波特蘭廣場六十三號頂樓房子的特權，距離攝政公園只有咫尺距離，到希拉蕊剛註冊入學的皇家音樂學院也非常方便。

住在辦公室樓上的缺點是太靠近同一棟大樓裡的其他辦公室，他們因而被迫在頂樓的房間加裝隔音設備，賈姬練琴時才不致於吵到別人。普利斯記得這是一個令人擔憂的問題，因為隔音會破壞

顫音，使弦樂器的演奏聽起來乾燥缺乏生氣。他對賈姬仍能繼續演奏出彷彿置身正常環境下的聲音感到訝異，她保持了很好的平衡感，毫不氣餒地練習。不過賈姬唯一的抱怨就是窗子必須緊閉，在潮濕的夏季悶熱不通風的空氣簡直教她難以忍受。

搬到倫敦是一九五八年十一月的事。在新房子按杜普蕾一家人的需要重新裝潢和調整之際，荷蘭太太邀請杜普蕾一家到她在肯辛頓的房子住幾周，幫他們度過這段時間。荷蘭太太非常大方，泰然自若地忍受這一家人打擾她的住處。她記得當時為了讓這一家人保有自己的隱私，她就自己開伙。

不過，她也發現艾瑞絲的廚藝實在是平平。

賈姬早已是她位於艾爾頓路上家中的常客。荷蘭太太記得：

杜普蕾一家還住在珀里的時候，艾瑞絲就會開車載她到倫敦，如果上音樂課的時間還早，她就會把賈姬放在我肯辛頓的家。賈姬都會上樓到我的練習室，自己一個人瘋狂地練琴。她的專注力很強，永遠不會停下來閒晃，而且她對練琴非常慎重。我記得我曾經試過在她休息的時候教她一些德語，但是教得並不多，因為她沒什麼興趣。她是一個有意思的小孩，很有自制力①。

① EW訪談，哈富(Hove)，一九九三年六月。

搬到倫敦後不久，差不多在賈姬首次電視亮相後的一年，她再度受邀上電視。一九五九年一月二日，她表演海頓的《D大調協奏曲》最後一個樂章，由羅賓森指揮皇家愛樂管弦樂團在攝影棚的觀眾面前演出。另外兩名獨奏的小朋友，小提琴手彼得，湯瑪斯和康明思也在同一個節目中演奏巴哈的《雙提琴協奏曲》第一樂章。康明思早在當地的音樂節比賽中認識賈姬，但是彼得卻是第一次聽到她的名字。他雖對賈姬驚人的大提琴演奏感到折服，但是因為太敬畏她而不敢接近她。比賈姬小六個月的彼得，覺得自己不過是一個普通的十三歲小孩，有一點演奏小提琴的天分而已，不像賈姬是個神童。

就賈姬而言，她對彼得的印象也很深刻，於是寫信建議他過來一起合奏。不久他就成為波特蘭廣場的常客，和她們一家人都很熟。彼得形容杜普蕾一家人內心純樸，享受生活簡單的樂趣。

我們會去攝政公園散步，這是賈姬喜歡做的事。然後他們會泡茶，我們就坐在桌子旁聊天，之後一起去看電影。這一家人生性天真，這表示他們永遠不會問賈姬該不該去上學。德瑞克完全聽艾瑞絲的，他的個性十分拘謹，好像不知道該怎麼處理賈姬才好，所以所有的事情都交給艾瑞絲②。

② 本段及所有後續的彼得‧湯瑪斯引言皆摘錄自EW的訪談，倫敦，一九九四年三月。

彼得非常欽佩艾瑞絲，覺得她仍保有自然美、直接、坦率：「雖然她遵守社會傳統，但是在許多方面又不受世俗約束，而且把她對自由的觀念傳給兩個女兒。她們兩個都不受正規教育的約束，以賈姬來說，擺脫規則的能力對她的演奏來說是最重要的。她的美在於她完全未遭破壞，猶如小鳥，再也沒有誰比她更自由了。」

與能幹、活力無窮的母親比起來，賈姬在日常生活上顯得相當低調與被動，而且需要的休息量很大。彼得記得：「雖然她可以很活潑，但是卻顯得相當溫和。可是她拉大提琴時，整個人就彷彿脫胎換骨，活力四射。大體上來說，讓人覺得有力量、有活力的人是艾瑞絲，不是賈姬。」

對賈姬而言，這份友誼異常重要，反映出她對同年齡朋友的迫切需要。她尤其高興自己可以有一個男的朋友，不過由於當時太害羞，所以不敢把彼得當成「男朋友」。當然，他們的友誼是以合奏為中心。彼得指出：「我們合奏很多曲子，賈姬會拖著我拉一些曲子像是羅拉（Rolla）的《二重奏》（Duo），而且這些曲子她都是立刻就演奏得完美無瑕。她只要對哪一首曲子感興趣，就會馬上努力練習。她吸收東西的速度快得可怕，這種敏銳的聽力及過人的記憶，還有她大格局的演奏方式，都令人無比欽佩。」根據彼得的觀察，賈姬演奏時的聲音永遠像是在大音樂廳演奏，那種力度與從容不迫的感覺都是日後可成為偉大演奏家的跡象。

有一次賈姬建議嘗試布拉姆斯的《雙提琴協奏曲》。她和彼得在拿到這份樂譜幾天後見面，彼得記得：「我發現賈姬已經根據她的記憶學會第一樂章，我卻只大致瀏覽了第一頁而已，而且她奏得非常好，我則覺得有點吃力。」

他們也拉奏巴哈的《無伴奏》給彼此聽，賈姬會把她對音樂的想法跟彼得分享：「她的演奏方法是非常富於情感、非常高貴、戲劇性、大格局的，與所謂的『正統』風格完全無關，不過也含有普利斯灌輸給她的音樂線條的純淨感。」

艾瑞絲樂見賈姬與彼得建立友誼，因為讓賈姬因此得以有一個與同齡的小孩合奏的難得機會。艾瑞絲認為英國一般的音樂水準對她女兒來說太低了，或許從音樂家的觀點來看，賈姬上這類課程是浪費時間，但是她也因此失去一個與其他對音樂有興趣的青少年交朋友的機會。

賈姬和彼得在家練習海頓的三重奏，希拉蕊彈鋼琴。普利斯鼓勵這些小樂手，建議他們一起演出一個節目，由希拉蕊吹長笛，她在學院的朋友克莉絲汀娜演奏浦朗克的長笛奏鳴曲。整個節目的最後，彼得、賈姬、克莉絲汀娜合奏貝多芬的作品一第三號C小調鋼琴三重奏。彼得和賈姬表演一首羅拉的《二重奏》，而且是在賈姬的堅持下背譜演奏，希拉蕊和克莉絲汀娜演奏浦朗克的長笛奏鳴曲。他為他們在霍仙音樂社團安排了一場音樂會，在一九六○年六月十日演出。

她與同齡的孩童不同的地方，在於她從沒有參加過少年管弦樂團或是參加假日音樂課程。艾瑞絲認為英國一般的音樂水準對她女兒來說太低了，

六個月後，彼得的父母在他們任教的萊漢小學安排另一次室內樂音樂會。這次希拉蕊、彼得、賈姬各自獨奏一首短曲，然後主要的節目便是孟德爾頌的D小調三重奏，這次是由彼得的姊姊茱蒂絲代替克莉絲汀娜擔任鋼琴部分。

彼德回憶：「雖然我們都比不上賈姬，但是對她來說能和同年齡的人一起演奏十分有趣。」賈姬或許無可比擬，不過她的同伴天分也都很高，而且希拉蕊和克莉絲汀娜都已經在上皇家音樂學院

了。彼得指出，希拉蕊大格局的風格和賈姬如出一轍，「她彈鋼琴時是一個直接傳達者，不過她的長笛演奏更爲出色。希拉蕊的肢體語言驚人，而且擺動得比賈姬還厲害——真像一個吹笛弄蛇的人。」

事實上，賈姬在彈奏大提琴時不受拘束的身體擺動已經引起批評；有些人反對身體的搖擺，認爲是一種使人分心的造作風格。不過賈姬演奏時身體的擺動對她來說是完全發乎自然。卡薩爾斯後來爲賈姬辯護：「可是我喜歡這種動作，她是隨著音樂擺動的。」彼得記得，和兩個女兒比較起來，艾瑞絲彈鋼琴時上半身都紋風不動，可能是彈鋼琴比較不需要太大的身體動作吧。

賈姬也會拜訪彼得在艾塞克斯的家，不久兩家人就成爲朋友。彼得的母親夢娜懷念他們當時在一起那段無憂無慮的時光。「生活對賈姬而言，充滿了樂趣，一點也不複雜——她當時是一個快樂、開朗、熱情洋溢的人，充滿了喜樂，也很有幽默感。我們有時候會沿著艾色克斯的溪流散步，賈姬和彼得也會在花園裡把彼此埋在雪裡。」[3]

多年後，賈姬描述她小時候對雪以及寒冬的惡劣天氣的喜愛：「我記得那時會尋找大自然設計的迷人雪花，還有把自己丟到雪堆裡，只爲了喜愛雪摸起來的感覺、碰到皮膚冰冷的感覺，以及做成硬繃繃的雪球亂丟，看著它們飛過空中打到目標後四散的樂趣。」她在以輪椅代步的日子裡寫下的這些文字，是對她自己在很久以前的青少年時期和彼得玩雪的純真樂趣所做的一種饒富詩意的回

[3] 節錄自一九九四年十二月夢娜·湯瑪斯寫給本文作者的信。

憶④。

夢娜記得賈姬頭一次到他們家時，她看到十四歲的賈姬還由艾瑞絲陪同前來時頗為訝異。湯瑪斯家的孩子到十歲的時候，就可以一個人到倫敦上音樂課、找朋友，但是賈姬正好相反，很少在沒有母親的陪伴下單獨出門。然而艾瑞絲陪著賈姬往來於學校和音樂課之間，對賈姬照顧得無微不至，卻常讓希拉蕊和皮爾斯自己照顧自己。希拉蕊十五歲的時候就自己坐大眾運輸工具從珀里到皇家音樂學院上課。同樣地，他們一家搬到倫敦之後，十三歲的皮爾斯也必須自己搭地鐵到漢普斯特上學。

艾瑞絲過度保護賈姬，希望為她音樂才華的發展創造最佳的條件，她的做法雖然有商榷的餘地，但是她這麼做的出發點卻是好意。賈姬個性上某種程度的被動表示她也樂得接受母親的保護。除此之外，這個階段的賈姬強烈認同艾瑞絲，而且非常依賴她的支持與陪伴。

夢娜剛開始雖然對艾瑞絲經常出現在賈姬身旁而感到訝異，但是不久便發現這種情況對母女倆都是必要的。要艾瑞絲放棄她鋼琴演奏的才華並非易事，顯然她從奉獻自己去發展賈姬的過人天賦上獲得了一些補償性的滿足感。

艾瑞絲經常嘗試說服夢娜讓彼得輟學，以便讓他有更多的時間練小提琴⑤。賈姬可能也附和艾瑞絲的說法，她當然認為彼得的小提琴課程不夠緊湊，因此嘗試說服他換小提琴老師。第一步便是

④ 節錄自一九七〇年代末期賈桂琳‧杜普蕾的筆記本。

⑤ 一九九四年十二月夢娜‧湯瑪斯寫給本文作者的信。

上普利斯的課時帶他旁聽。彼得發現這個體現才華的新世界別有洞天，於是接受賈姬的建議，開始隨阿列格里四重奏的團長葛倫學小提琴。葛倫的演奏方式近似普利斯，彼得發現他是一個很能夠激勵學生的老師。然而，彼得與賈姬不同的地方在於他不認為學校有什麼不好，他喜歡和班上的同學為伍，也喜歡踢足球和做其他的運動的機會。

雖然正規教育在賈姬生活中的重要性日益縮小，但是搬到倫敦還是有必要換學校。杜普蕾一家發現著名的女校皇后中學距離波特蘭廣場非常近，走路就可以到。他們於一九五九年一月為賈姬申請上英文、法文、德文等少數的課程。荷蘭太太在介紹信中描述她的教女是「最明理的女孩，擁有卓越的音樂天分，而且很有專注力。」此外，她也提到賈姬「最討人喜愛的性格和非常好的教養。」⑥

更重要的是藝術委員會(蘇吉亞資優評鑑的財產託管組織)的音樂主任塔森小姐(M. C. Tatham)寫了一封支持信給皇后中學的校長，說明「蘇吉亞基金會的顧問們非常希望這個孩子能夠發展成為一位國際性的大提琴家。」⑦她提到每天要練琴四個小時的條件，並且強調大提琴課程的順位是排在學校課程之前。由於普利斯的時間緊湊，這些課永遠無法安排在同一個時間或是同一天來上。

事實上，儘管雙方開始時都有意配合，但是無論就賈姬的觀點或是學校的觀點來說，她在皇后中學的第一年都不盡理想。當時處於十四歲尷尬年紀的她必須插進一群已經建立友誼的女孩子中，

⑥ 皇后中學檔案中的信件。

⑦ 同上。

而且這些女孩子在各方面都比她世故，無論是對服裝的品味、課業的知識，或是社交禮儀。賈姬仍然由母親打點她的衣著，穿著圓裙和白襪，同齡的女孩子打死也不肯做這麼土的打扮。她對家庭以外世界的認識，也是少之又少。

賈姬覺得格格不入是在所難免的，她生性謙虛，很少向別人提到自己的天賦異稟，絲毫不露鋒芒。老師們按照自己的標準要求學生，做好老師該做的事，不願意有所讓步。從一開始她就與法文老師起衝突，布隆杜夫人認為賈姬的法文知識貧乏得「嚇人」，並且對賈姬永遠不會在寫作前深思熟慮表示遺憾。賈姬一向說她在學校過得不快樂，並且把她輟學的那一天稱為黃金日⑧。大約十年後她接受訪問時透露：「我是那種別的小孩無法忍受的小孩。他們時常會三五成群對我說一些可怕的話。我一直覺得自己在大提琴裡有一些很棒的祕密，我小心地守護著這些祕密，怕別人知道。」⑨賈姬到底是不是這類可怕的嘲弄奚落的對象，以及這些事是發生在克羅伊登中學或皇后中學，我們無從得知，不過賈姬敘述這些事情，證明她覺得自己不見容於學校。

然而我從她的同儕收集的證據在在顯示賈姬在學校時大家都很喜歡她。賈姬在皇后中學的同學凱斯形容她是一個「友善、愉快的女孩，適應得很好」。然而，看來賈姬從沒有在學校和同學建立

⑧ BBC廣播訪問，一九七六年。

⑨ 訪問克里夫（Maureen Cleave）關於他在一九六九年三月十六日的《紐約時報雜誌》（*New York Times Magazine*）上的文章〈三角習題：丹尼爾與賈桂琳‧杜普蕾以及大提琴〉（Triangle: Daniel and Jacqueline Barenboim and the Cello）。

起真正的友誼。她的姊姊希拉蕊回憶，賈姬從小就是和大人處得比較好，並且覺得自己拙於言辭⑩。

在賈姬就讀皇后中學的一年裡，艾瑞絲都充當女兒的擋箭牌，這種做法到最後可能使賈姬反受

其害。她在春假即將結束之際，寫了第一封信為女兒的上課率低及無法準備功課找藉口，這是她往

後許多這類信件的開端。數周後，艾瑞斯在一封長信中解釋賈姬在得了兩次流行感冒後情緒低落，

不過「在達特摩度了十天健行假期後，已恢復健康。」她現在忙著為一場在周六早上於節慶音樂廳

舉行的兒童音樂會練琴，她要和里德(Ernest Read)、皇家愛樂表演拉羅的協奏曲。因此艾瑞絲決定，

在假期的時候花時間寫法文作業是「不智」之舉，並且特別要求向法文老師解釋這些情形⑪。

暑假時，藉口仍不斷出籠，賈姬這次「在音樂方面」忙得不可開交，要練習三首協奏曲和一首

巴哈的組曲。艾瑞絲在女兒無法預習功課時，請求老師網開一面。顯然賈姬是處於掙扎中，班上同

學的進度都已遠超過她，「在法文課上她簡直是不知所云」。艾瑞絲在一封日期是五月廿四日的信

上，首次提到她有意在女兒十五歲生日當天（次年一月）讓女兒輟學，以便隨私人老師學習，十五歲

是當時英國的法律准許輟學的年紀。

這些現象都讓校長感到困惑，賈姬的課程表上一周只有區區八堂課，和三小時的預習時間。再

說艾瑞絲也樂於接送賈姬到學校，以使賈姬在課堂之間的空檔在家練習大提琴。她實在難以相信賈

⑩ 一九八五年在BBC第三廣播電台為賈桂琳·杜普蕾四十歲生日所製作的節目中的專訪。

⑪ 皇后中學檔案中一封寫給辛納斯頓小姐的信件，日期為一九五九年四月八日。

姬練習演奏的時間會不夠。

辛納斯頓小姐簡短生硬地回覆艾瑞絲的最後一封信，然後又寫了兩封信表達她的憂慮，一封是寫給代理蘇吉亞基金會秘書一職的藝術委員會塔森小姐，另一封寫給魏恩（Philip Wayne）先生，他是蘇吉亞基金會的受託人之一。她在信中解釋，杜普蕾太太在「誇大其詞」，並且為賈桂琳的低出席率做的解釋一直無法令人滿意，她認為這種現象形同逃避。辛納斯頓小姐也擔心上課的最低時數沒有受到尊重的現象，她強調：「賈桂琳天資聰穎，如果她要充分發展的話，我肯定她應該接受普通教育。」

塔森小姐在回信給辛納斯頓小姐時否認她對這件事有任何責任：「我們關注的是賈桂琳的音樂進度，因為她是接受蘇吉亞獎學金的人，普通教育的安排則由她的父母決定。」她在信中結論蘇吉亞基金會的顧問們不會想更改對賈姬練琴時間的規定。不過她後來還是聯絡了普利斯，問他能不能試著挪出固定時間為賈姬上大提琴課，以免與她在學校的課程撞期。

魏恩的反應較具有洞察力，而且更有幫助。他為辛納斯頓小姐的觀點辯護，他對塔森小姐解釋說，因為賈姬在皇后中學已經開始有進步，「而且在學校很受喜愛，這個情況有助於驅除她剛開始的不愉快。」他雖然認同她把全部時間獻給大提琴，但是強調有必要讓她的視野更寬廣，尤其是激發她對文學的興趣。「在最近寫的一些文學論文中，我聽說她寫得最好。」魏恩先生覺得讓賈姬離開皇后中學，改請私人教師授課的做法不對，因為找到好老師並不容易。「賈桂琳需要同齡的女孩作伴，同時學習適應那些與她的音樂及個人問題無關的人。我覺得遇到這些麻煩對她來說是值得的，

一旦錯失接受較廣泛教育的機會，她將只會成為一個差強人意的音樂家。」

魏恩先生與賈姬談話時留下深刻印象，明白她「夠聰明，可在一瞬間了解音樂是來自心靈力量的重要性」。她自己告訴他，她不希望成為「一匹戴著眼罩的馬」。（數週後，她向他承認，自己在學校時覺得自己「不適合」。）有鑑於此，他向塔森小姐說，他相信賈姬「很可以為自己做決定」[13]。

然而，看起來輟學的決定是別人代她做的，而且無論艾瑞絲或是普利斯「很可以為自己做決定」展得天獨厚的音樂天分來說是有用的基礎。當然，艾瑞絲在暑假接近尾聲時寫的一封信已經把這個意思表達得很清楚，信中說明家庭作業對賈姬而言似乎並不重要，因為她不會去參加中學會考。的確，在一般教育檢定證書方面沒有具備任何一項資格之下，賈姬必須離開學校。

這些態度與彼得的父母夢娜和湯瑪斯形成強烈對比。湯瑪斯夫婦是學校老師，提倡多元化的教育，雖然艾瑞絲認為他們的兒子應該離開學校，但是他們並未被說服。彼得與賈姬相反，他是在拿到五張普通中等教育同等證書後才離開校門，當時已十五歲，而且直到彼時才開始把全部時間投注在音樂上面。回想起來，他覺得這個做法對他來說是對的，對賈姬來說可能也會是對的。就彼得看來：「賈姬會成為一個偉大的音樂家，不論她有沒有上學都一樣。她受業於普利斯，勢必會成為一位一流的大提琴家，只不過可能晚個三年才展開音樂的事業罷了。就我個人而言，我覺得對她來說，

⑫ 皇后中學檔案中的信件。

⑬ 同上。

上學主要的好處是讓她學習社交技巧，而非獲得正規教育。當時她當然是覺得自己不受重視。」

顯然這種在社交上的不自在感，是逐漸脫離童年進入青春期的天才兒童共同的經驗。曼紐因承認自己就是一個例子。「我錯失的一個重要經驗是，在生活的環境中和別的小孩做比較。可是我對自己和家人反而都是自行其是，這種情形其實是孤立自己，是很可怕的，一直到很久以後，我和同年齡的人相處時才覺得自在。」⑭幸好賈姬在年近二十方才步入成年期，非常順利地補足了社交方面的技巧。

一九五九年秋季學期是賈姬上學的最後一學期。皇后中學的教職員以為賈姬已經定下心來了，辛納斯頓小姐允許賈姬在學期中更換法文老師。新老師杜塞特小姐是校長推薦的，「溫和得多」，也比較能體諒賈姬的處境。然而，無論是賈姬或是艾瑞絲，都沒有花費心思讓上學成為值得或是令人高興的事。

不論賈姬在學校有什麼挫敗感，她在校外的成就足以彌補這種缺憾。艾瑞絲十月寫信給辛納斯頓小姐，頻頻為賈姬的缺課道歉，並且解釋：「十月廿七日賈姬將在市政廳音樂學校於倫敦市長官邸舉行的年度頒獎典禮上領取三個獎項，市長將親自頒獎。」信中難掩得意之情。

一九五九年十二月十七日，學期的最後一天，艾瑞絲寫了最後一封信給辛納斯頓小姐，為賈姬缺課的情形致歉。她接下來通知她…「……妳或許會覺得意外，不過外子和我經過慎重考慮後，已

⑭ 羅賓·丹尼爾斯，《曼紐因訪談錄》，頁卅八。

決定輟學、改請私人教師上課對賈姬會比較好。」艾瑞絲想必知道到最後一分鐘才做的這個通知，

對辛納斯頓小姐來說是意料中的事，因為她早在一年前的暑假就告訴過對方，考慮在賈姬十五歲生

日當天或之前讓賈姬輟學。當時辛納斯頓還嘗試迫使杜普蕾夫婦立刻做出決定，表示賈姬的缺額可

以讓一個上全天班的學生遞補。遲至最後一刻才通知學校賈姬輟學的決定，表示艾瑞絲也希望能有

多一點選擇，但是這也可以說是艾瑞絲多少有些良心不安，因為她讓自己為賈姬發展事業的企圖心，

凌駕在女兒對更廣泛的教育的需要之上。

賈姬顯然避免參與討論自己接受普通教育的事情。因為個性被動之故，她選擇了共謀，而非面

對這個問題。無論如何，就她而言，學校值得推薦的地方並不多，儘管她後來也承認喜歡數學和英

文課。就她的教父海伍德公爵的觀察，賈姬從學校的課本獲得的知識或許不多，但是理解力很高，

可以理解內容比我們在學校或畢業後所學更豐富、更深奧的事物[15]。賈姬的確藉由音樂擁有一個豐

富的感情世界，這一點一直可以彌補她缺乏友誼或知識的刺激。

即使如此，她後來提到一件事情，說明了她的孤獨感：十歲的賈姬被問到要什麼生日禮物時，

她回答：「一個朋友。」然而，你也可以說獻身音樂使她得以逃避外在世界裡某些她無法應付的現

實面。

賈姬二十出頭時，對事情就有下列觀點：「現在回想起來，我看起來好像過著受到限制的生活，

[15] EW訪談，一九九六年五月。

但是我從不這麼認為。我沒有同年齡的朋友，但是我並不遺憾，我從音樂上獲得的太多太多了⋯⋯像我這樣能夠從小就這麼專注地喜愛某樣東西，是很不簡單的。沒有這種經驗的人無法知道，擁有一個自己個人的世界，只要你需要就隨時都可以進入那個世界裡獨處是什麼感覺。」⑯

然而後來當她病得無法拉大提琴時，音樂的個人世界並未提供足以支持她的東西。賈姬病時痛苦地抱怨自己在上學方面沒有什麼選擇餘地，以致於當她需要普通教育作為依靠時，卻無可依靠。

⑯ 引述自與康姆（Patsy Kumm）的訪談，《紐約時報》，一九六八年八月。

6

威格摩音樂廳初試啼聲

然而這位大提琴家，

竭盡全力，雙眼閉闔，

埋首於那項研究之中，在這一刻，把

觀眾、音樂廳、他自己的一大部分，摒除在外，

投身於可能可以稱之為研究的事，

或是最個人的誠實。

——安東尼・赫克特，《詩與事實》*

* 《無數的奇異影像》（*Millions of Strange Shadows*），牛津大學出版社，牛津，一九七七年，頁十。

在賈姬十五歲生日前夕讓她脫離學校教育，顯示她的家人與音樂老師對她將來會成為音樂會大提琴家一事充滿信心。這個信心也從她對傑出的音樂發展獲得證明。

雖然賈姬一九五五年註冊成為市政廳音樂學校的學生，但是她與這所學校的關係僅限於上普利斯的課，學校的其他課程都沒有上，也沒有參加管弦樂團或室內樂。儘管如此她仍囊括了所有的獎項，尤其是一九五九年奪得廿五周年銀禧紀念挑戰杯（Silver Jubilee Commemoration Challenge Cup），次年在畢業典禮上領取市政廳頒發給傑出樂器演奏學生的金獎章。

一般而言，普利斯不喜歡學生去參加比賽，因為他認為比賽的成績無法與投注在音樂上的努力相提並論。可是他偶爾也會破例，只要他認為學生需要特別的刺激。一九六○年春，他向艾瑞絲建議賈姬應該參加素負盛名的女皇獎，這項比賽是開放給三十歲以下的英國器樂演奏家參加。普利斯覺得賈姬已足以和最優秀的學生及年輕的演奏家同台較勁。她可以有限度的公開亮相，但不會有首登的壓力（首登意味著發展演奏會事業的明確表態）。艾瑞絲欣然同意讓賈姬參加，因為賈姬一旦在比賽中得獎，就會認識一些有聲望的人、建立一些日後派得上用場的關係。

一九六○年六月女皇獎的試聽會在皇家音樂學會舉行，而且開放讓社會大眾前往聆聽。十五歲的賈姬演奏了四十五分鐘的曲目，包括布魯赫（Bruch）的《晚禱》（Kol Nidrei）和巴哈的D小調無伴奏大提琴組曲。她已具備了傳達音樂感情的豐富的技巧，讓觀眾聽得如癡如醉。普利斯發覺自己就坐在賈姬父親的旁邊：

坐在我旁邊這個可愛、單純的人已快要睡著了。每當賈姬奏完一曲，觀眾就報以熱情若狂的掌聲，這時德瑞克就會轉頭問我：「她還好吧？」我心想這真是今年最低估別人能力的話了，他似乎對這件事一點判斷力也沒有，令人詫異。可是他只是信任她沒有出錯，並且表現出一種可愛的謙虛和不矯揉做作的態度，基本上這也是一種好的影響[1]。

曼紐因就是在這次比賽首次聽到賈姬的演奏。當時擔任評審團主席的他立刻從她演奏的悠然神情認出她是普利斯的學生。「直到今天我還記得她帶給我的喜樂……以她自己的歡愉和對音樂的陶醉。」[2]

曼紐因在後來的幾年成為賈姬生命中的一個重要人物，他以邀請她一同演奏的方式，表達自己對她琴藝的欣賞。數年後，他介紹賈姬認識ＥＭＩ唱片公司ＨＭＶ部門主管彼得‧安德烈（Peter Andry），對方立定要爲她出唱片。

在此同時，賈姬的進度每年仍要由蘇吉亞資優評鑑的評審小組做一次考核。後來一向支持賈姬的巴畢羅里仍是評審小組的主席。他在評估時一直保持客觀與精確，一如他一九五八年七月的試聽會上做的筆記所示：「她當然實現了她的承諾，我一定會建議繼續給予財援。不過發展什麼呢？她

① ＥＷ訪談，倫敦，一九九三年六月。
② 曼紐因，〈分享一種語言〉(Sharing a Language)，《賈桂琳‧杜普蕾‧印象》，魏茲華斯（編），頁六八。

需要發展真正美的音色、詩意、想像力、溫馨。活力她已經擁有很多了。」③

賈姬在獲得女皇獎後不久，就在蘇吉亞基金會做一年一次的考核試奏。今年她申請增加贊助金額，可以讓她（在母親陪同下）參加卡薩爾斯每年在撒梅特暑期學校舉行一次的大師班。

卡薩爾斯是一位傳奇人物，當時八十三歲的他像往常一樣全心投入音樂。他是一位偉大的器樂革新者，以精湛的琴藝賦與大提琴一種前所未有的地位。卡薩爾斯在世的後幾十年很少獨奏演出，他比較喜歡演奏室內樂，同時透過指揮與教學把他對音樂的看法告訴大家。事實上，他與各節慶管弦樂團進行的排練，已成為他讓大家知道他詮釋音樂的智慧的最重要方法。實際上他的教學與演奏都是運用同樣的原則來傳達感情與歡欣的心情，這些原則就是音樂必須經由內在心靈的脈動啟發。誠如大衛·布倫（David Blum）所寫：「對卡薩爾斯來說，感覺的陳述與對音樂的解釋，這兩者是來自同一個源頭，然後又匯成一股溪流。」④

卡薩爾斯自一九二○年代初期以來一直未執教鞭，開始在巴黎的師範學校與他的三重奏夥伴提博（Jacques Thibaud）、柯爾托（Alfred Cortot）定期教授大師班，他並且是這個三重奏的藝術總監。戰後他偶爾也在普赫德的家中授課，當時他自願退休，以抗議法國法西斯主義的勝利。

一九五二年，他受邀在撒梅特暑期學校授課。他喜歡這裡清淨的空氣和山景，也很高興有機會

③ 艾金斯與卡斯合著，《巴畢羅里伉儷：一對音樂界·美眷》，頁一三○。

④ 大衛·布倫，《卡薩爾斯及詮釋的藝術》（Casals and the Art of Interpretation），加州大學出版社，一九九七年，頁四。

能夠對一小班的學生教授專門的音樂曲目，偶爾也會與他信賴的同事演奏室內樂，例如維格（Sándor Vegh）、赫索斯基（Mieczyslaw Horszowski）。

普利斯記得賈姬對去撒梅特上課一事心情很矛盾。她對有史以來的頭一次出國感到興奮，但是又對要聽從這位傳奇性的大提琴家的教學而感到猶豫：「她彷彿是一個不得不演出的演奏者，但是她只要要演奏而已。你可以說她不太聽得進別人的教學，這是天生的演奏家陝隘之處，這不是因為她自以為了不起，而是一種連她自己也控制不了的強迫症。」

到達撒梅特以後，害怕奉承與裝腔作勢的她，立刻認定這就是她不喜歡這些大師班之處，亦即圍繞在大師四周的人極盡奉承諂媚的態度。她有一次告訴我，有一個老小姐竟然在她的樂譜上面寫滿了卡薩爾斯為她上課時講的每一句話──從音樂的講評到談論天氣等一些不相干的話，令她怒氣上升。總之她對包圍著卡薩爾斯的那種聖人氛圍感到不舒服。如普利斯所說：「她可以看穿這個教學瀰漫的大道理氛圍並嗤之以鼻。」如果說卡薩爾斯並未強烈感覺到自己的重要性的話，就太虛偽了。儘管如此，他的教學內容仍是源自他對音樂的堅定信念，而非發自個人虛榮心的議論之辭。

一九六〇年卡薩爾斯的大師班只研習大提琴協奏曲，前兩堂課是教授巴哈的組曲與貝多芬的奏鳴曲。上課的人事先已被告知會在課堂上的什麼時候演奏什麼曲子，因為這些課會開放給外人聆聽。

沒想到前來聆聽的人多達五、六十個人，讓大部分上課的學員緊張萬分。

同班研習的大提琴學員珍妮·華德─克拉克（Jenny Ward-Clarke）記得，賈姬總是得體地應付這種場面而有精彩的演出。她小女孩的外表與早熟的琴藝給人矛盾的感覺。「賈姬一頭短髮看起來是一

副女學生的樣子」，珍妮回想：「看起來不諳世故、一臉不善交際的樣子，而且穿著一點也不女性化。」

卡薩爾斯善於觀察學生，知道該對每一個人要求幾分。他唯一不能忍受的是精神上的呆板，因此，他對一名英國男孩失去了耐心，這個男孩的音樂平淡的程度，一如賈姬熱情的程度，他告誡這個男孩說：「生命力，生命力到哪兒去了……？你，一個堂堂的年輕人，演奏起來卻活像個糟老頭。我已經八十三歲了，可是卻比你還年輕。」

珍妮清楚記得賈姬第一次出現在卡薩爾斯的課堂，演奏聖─桑協奏曲的情形：

她無限蓬勃的生氣讓每一個人大為驚艷。她的演奏清新可喜，雖然有時略過度，可是仍是完全可以接受。她母親為她伴奏。卡薩爾斯就坐在那裡，對她露出滿臉笑容。他話說得非常少，但你不會疑心他是否想要改變她的任何演奏技巧，母寧說他重視這個演奏的渾然天成。她有一種改變曲子的情緒、起伏、變化多端的奇妙本事。總之，她的演奏獨具特色，而且已有特別浪漫及詩一般的特質[5]。

一般而言卡薩爾斯說的話不多，但是他一旦開口，說的都是實際、簡單的話。珍妮對上他的課

⑤ 此處及上述引言摘錄自 EW 的訪談，倫敦，一九九四年六月。

做一個總結：「光是在卡薩爾斯面前，他個人及演奏時表現出的不凡活力，就已讓人受惠無窮。」

事實上，賈姬只上了三堂卡薩爾斯的課。她無疑地也受到這位傳奇人物的個性以及令人驚羨的活力所影響，但是她仍存有一些懷疑，這種懷疑的態度就是她對卡薩爾斯及其他實力堅強的老師們的態度，而產生這種態度的也是出於對老師普利斯的一種防衛性的忠誠。

她從卡薩爾斯那兒學了多少東西，是無法評估的，但是四年後，她在為梅爾「周六晨間兒童音樂會」寫的一篇名為〈深思〉的文章中，特別提到卡薩爾斯把聖—桑的協奏曲形容為「被萬分寧靜與詳和的片段打斷的風暴」[6]。這句語意淺顯的話或許沒有什麼驚人之處，但是在她的記憶裡這句話可能一直都是一個會讓她產生聯想的、富有詩意的刺激。

賈姬無疑已經知道卡薩爾斯十八歲就演奏過聖—桑的協奏曲。聖—桑顯然告訴卡薩爾斯，他的大提琴協奏曲是受了貝多芬的《田園交響曲》啟發。第一樂章的開始代表一個風暴，他把大提琴的開始進入比做閃電，並以第一個音的清晰起奏強調這個效果。開始的主題在發展部是以D大調奏出，

賈姬在卡薩爾斯離開撒梅特前夕舉行的最後一場學生音樂會中，被選中拉奏聖—桑的這首協奏曲，此舉顯然具有重要的意義。很多人會把一個十五歲的女孩在上了年紀的大師面前做的這場演出，

「我們開始看到蔚藍的天空」。第二樂章被比做農夫的舞蹈，再度讓人聯想到貝多芬的曲子[7]。

[6] 賈桂琳・杜普蕾，〈深思〉（Reflections），發表在《漸強——一份專為年輕音樂會來賓的雜誌》（Crescendo-A magazine for young Concert-goers），一三二期，一九六四年二月。

[7] 大衛・布倫，《卡薩爾斯及詮釋的藝術》，頁五〇—五一。

視爲一種延續的徵兆，把這個小女孩和以往許許多多的傳奇人物連結在一起。

賈姬回到倫敦以後，按照應有的禮節寫信感謝蘇吉亞基金會。她在九月十七日的信中提到聆聽卡薩爾斯的演奏與教學是一項難得的音樂經驗。「我覺得他的教學對於釐清我個人對於課堂上討論的協奏曲的想法與感受，都有很大的幫助。」也許撒梅特有些課堂的氣氛有助於友好的交換意見。賈姬特別提到維格上的室內樂課程「令人振奮」。她在信中解釋：「（維格）說到演奏時完全放鬆的必要性，讓我覺得非常有意思，因爲這剛好也是普利斯先生的論調。」

她在信中繼續細述在撒梅特上課的愉快，不但見到這麼多外國人，同時還和新朋友們在景色壯麗的瑞士阿爾卑斯山郊遊。「山色真是雄偉壯麗。」年輕的賈姬雀躍不已：「而且有兩次我們看到阿爾卑斯山的光輝，我這輩子都忘不了這個景象。」⑧

整體而言，這個課對賈姬來說是一個在音樂界開拓關係的機會，同時讓她再一次確信普利斯是適合她的老師。有普利斯這個良師，她可以在新的學年展開前，好好評估一下自己的處境。

賈姬拿到女皇獎的斐然成績，又讓曼紐因、卡薩爾斯等音樂界泰斗留下非常深刻的印象，普利斯認爲她開始發展音樂會事業的時機已到，建議她在來年春天於倫敦正式登台。

據她的教母伊絲米娜‧荷蘭的觀察，普利斯對於讓賈姬太早亮相一向十分謹慎，擔心首登成功可能導致過度利用。但是賈姬早在十一、二歲時，就渴望登台表演。伊絲米娜回憶：「她經常對我

⑧ 一九六〇年九月十七日致蘇吉亞基金會的感謝信，收信人是藝術委員會的塔森小姐。

和艾瑞絲生氣，說：『我為什麼不能演奏給大家聽？』她覺得受到阻攔，好像她學這些都派不上用場似的。其實我對她什麼時候該開始發展自己的事業並無決定權。到她十六歲的時候，普利斯覺得該是放手的時候了。」⑨

對賈姬而言，演奏大提琴最大的意義就是在眾人面前表演。她非常嚮往正式公開登台的日子，不太去想這個舉動背後隱含的意義。依據長期以來的傳統，威格摩音樂廳被選為首登的場所，日期訂在一九六一年三月一日──她十六歲生日後五周。

音樂會前數周，賈姬收到教母送她的一把史特拉第瓦里大提琴。荷蘭太太把自己所有的樂器全都送給她的教女，同時對希拉蕊也一樣慷慨，買給她一支銀製勃姆式長笛。賈姬第一次登門請普利斯授課時，他就建議她應該有一把好一點的大提琴。荷蘭太太再次伸出援手，幫她拿了一系列不錯的義大利製大提琴。賈姬先後拉奏過瓜奈里(Guarnerius)(八分之七)、魯杰里(Ruggieri)、一六九六年製的泰克勒(Tecchler)。因為她現在已準備從事公開演出，所以普利斯強烈主張她需要一把出色的樂器。

古老的義大利大提琴優美的音色以及無論輕柔或大聲演奏時的穿透力絕非浪得虛名。它們的高價位足以反映出市場的廣大需求，但是大多數正在力爭上游的年輕演奏者，如果沒有獲得任何資助的話，自然無緣使用。

⑨ 本句及其他引言皆摘錄自EW的訪談，一九九三年五月。

蘇吉亞基金會給予賈姬的是公開的支持，她另有一位私人的贊助者，對她慷慨大方，卻從來不對外張揚。荷蘭回憶當時使賈姬獲得第一把史特拉第瓦里大提琴的情況：

摩首登的獨奏會。

我當時是考陶德信託基金會委員會的委員，經營這個基金會的尚‧考陶德是我的好朋友，剛好也是外子的親戚。作曲家佛格森（Howard Ferguson）也是委員之一，我向委員會提議：

「我認識一個優秀的年輕大提琴家，非常有天分，她需要一把適合的琴。」他們同意為英國的演奏家成立一筆基金，提供兩千英鎊。後來終於找到一把很棒的史特拉第瓦里，我匿名付了差額。我從來不想出鋒頭。賈姬當時正需要、後來也及時拿到這把琴，趕上在威格摩首登的獨奏會。

這筆差額顯然是超過三千英鎊。

對賈姬來說，這把史特拉第瓦里來得有點意外。她當時被叫去倫敦的樂器交易商希爾父子公司，從兩把琴當中選一把來演出。她完全不知道這兩把琴的背景——一把是瓜奈里，另一把是早期的史特拉第瓦里。（不過，她確切知道贊助者是誰。）賈姬毫不猶豫地選擇了史特拉第瓦里。

賈姬熱愛這把肚圍寬大，具有暗沉、豐潤的堅果色調的大提琴。一九六四年，她在〈深思〉這篇文章中敘述這把大提琴的歷史：

一六七三年，史特拉第瓦里這位偉大的樂器製造商二十九歲時，為一把新的大提琴做最後修飾，這把琴註定要飄洋過海，並且不斷在各個不同的階層換手。

就像義大利早期許多樂器一樣，這把大提琴在離開史特拉第瓦里的工作室之後，在一座修道院待了一段時間。〔……〕這把大提琴曾被僧侶用來進行宗教列隊行進祈禱的活動，這一點已從琴背的一個洞獲得證明，這個洞現在已經補平，不過當時僧侶是從這個洞穿了一條繩索，掛在脖子上，以便一邊行進祈禱，一邊還可以拉奏懸掛在便便大腹之前的大提琴。〔……〕這把琴何時及如何飄洋過海來到英國已不可考。一九六一年，在出廠兩百八十八年後，它來到了我的手中⑩。

具備了一流工具的賈姬，已準備出發進入這個大千世界。普利斯比任何人都清楚，這樣大肆宣傳的首度登台，是要發展獨奏家事業的一個承諾。有鑑於此，他向賈姬發出嚴峻的警告，要她剛開始安排演唱會的演出日期時要有所選擇，而且要她多留一點時間進修和反省。普利斯把這次獨奏會交給演唱會經紀人伊布斯暨提烈特經紀公司(Ibbs and Tillett)安排，想必也預見了這次公開亮相成功後，打鐵趁熱的魅力會很大吧。

在這個重要的場合，艾瑞絲把她作為二重奏搭檔的位置讓給了經驗豐富的獨奏家兼鋼琴伴奏拉

⑩ 賈桂琳・杜普蕾，〈深思〉。

許（Emest Lush）。賈姬的曲目都是在與普利斯商量後決定的，而且絕對不因為她的年紀輕而挑容易的曲子。挑選這些曲目的前提是要讓她演奏不同風格與時期的作品（在演奏這些曲子時嚴肅的音樂知覺勝於浮誇的技巧），並且因而聲名大噪。她要以韓德爾的G小調奏鳴曲（由史雷特改編自一首雙簧管協奏曲）開始，接著在上半場演奏布拉姆斯的E小調與德布西的奏鳴曲。下半場繼之以巴哈的C小調無伴奏大提琴組曲，最後以較輕鬆的法雅（Falla）的《西班牙民歌組曲》結束（馬列夏爾改編的版本）。

一九六一年三月一日晚上，威格摩音樂廳的門票銷售一空，就連平常不對外開放的頂樓座位也擠得滿滿的。賈姬的名氣已經超過她本人，倫敦音樂經紀人的老前輩提烈特女士負責讓一些具有影響力的人包括倫敦各管弦樂團的代表、音樂協會、BBC製作人及樂評人到場聆聽。其他人如伊絲米娜・荷蘭，負責邀集朋友與音樂家──包括羅納・史密斯和佛格森在內。倫敦樂壇盛傳這將是一場無與倫比的盛事。

我與參加這場音樂會的人談過，他們清楚記得這場音樂會是發自內心的演奏，洋溢著傳達喜樂與純淨清新的音樂線條。傑出的作曲家佛格森的反應最具代表性：「我大吃了一驚，不單單是因為賈姬的技巧成熟，也是因為她演奏時內在的音樂性與洋溢的溫暖和喜樂。」[11]

同樣令人動容的是賈姬權威的控制性與鎮靜自若的態度。這些特質在開始演奏韓德爾奏鳴曲幾個小節後便顯然可見，因為她的A弦開始滑動了⋯那時候，賈姬和她的老師普利斯一樣，都是使用

[11] 摘自佛格森一九九四年五月寫給本文作者的一封信。

完全沒有包覆的腸線，這種線比有包覆的腸線或金屬弦容易滑動而失去音準。起初她嘗試以左手在指板上移高一點來降低音高，但是後來明白這條弦成事不足、敗事有餘後，她乾脆停下來，到後台去重新上弦。

有些演奏者可能會因為遇到這種倒霉事而心慌意亂，但是賈姬利用在後台的短短時間靜靜地沉思。如華德—克拉克回憶：「觀眾嚇呆了，可是賈姬完全不受影響，泰然自若地重新開始。她的反應自然無比，贏得眾人的讚賞，因此演奏會順利地進行下去。她給人一種掌控全局的感覺。能夠看到有人發自內心的演奏，把自己內心的感受忠實地表達出來，不使音樂顯得複雜，實在是太棒了。」

賈姬的朋友彼得‧湯瑪斯記起他對這場演奏會的緊張程度遠勝於賈姬。如今回想起來，他仍能明確說出自己在那些年的印象：

賈姬在威格摩音樂廳演奏時，已具有完整的音樂特質。或許現今有大提琴家演奏的技巧比她好，不過我想不出有誰能夠廳自然地傳達出音樂的感情，或許羅斯托波維奇在巔峰時期，或是卡薩爾斯的全盛時期也可以吧。其他人在他們自己和聽眾之間總是隔了一把大提琴。賈姬能夠真實的對待音樂，這是偉大音樂家的一個特質。從這個觀點來看，賈姬的錄音作品雖好，但絕非她的最佳代表作。她在音樂會上與聽眾之間的交流相當扣人心弦，讓

每一個人都聽得入迷⑫。

另一位年輕的小提琴家賈西亞(Jose Luis Garcia)對她演奏法雅的《民歌》印象格外深刻：「對我來說非常了不起，因為身為一個西班牙人，我認為非西班牙人很難演奏出西班牙音樂的味道，一般而言，當我們談到德國、法國、或英國的音樂時，民族性向來都不成問題。但是賈姬具有與她演奏的音樂合而為一的本事，她的法雅真是精彩極了。」⑬

有一些人在讚美之外帶著微詞。是相當主觀的懷疑——例如華德·克拉克對賈姬的琴聲的看法：「她擁有一種非常討喜、歌唱般的音質，但是我有時候覺得缺少深沉的核心。你不能稱之為膚淺，不過聽起來有一種我會稱之為太鬆散的感覺。」⑭

年輕音樂家受到全國媒體一致推崇，這是很少見的情形。樂評人持的保留意見主要是在於演奏布拉姆斯奏鳴曲的外樂章時缺乏內在意念的投射。終樂章尤其會對兩個樂器之間的平衡帶來眾所周知的難題，造就許多對大提琴家不利的趣聞軼事。據說布拉姆斯自己第一次走過這首奏鳴曲時，便淹沒了大提琴家甘斯巴赫(Joseph Gänsbacher)的聲音。由於他讓鋼琴的聲音激越高昂，甘斯巴赫抗議聽不到自己的大提琴聲，據說布拉姆斯回答：「你已經夠幸運的了！」

⑫ ＥＷ訪談，一九九五年三月。
⑬ ＥＷ訪談，一九九三年五月。
⑭ ＥＷ訪談，一九九四年六月。

另一方面，賈姬演奏的巴哈為她贏得登峰造極的名聲，詮釋巴哈的樂曲對大提琴家來說是聖士。

《泰晤士報》(Times)樂評人宣稱，她詮釋C小調組曲時的「深度及以直覺帶出的流暢性令人慷慨激昂」。《音樂評論》(Musical Opinion)給與的評價最高：「清晰的抑揚頓挫及清楚易懂的樂句分句本身就很令人激賞。」她所演奏的一首巴哈無伴奏的組曲，「至少這一次，不像枯燥的學院練習……而是活生生的音樂。這類演奏讓我們不由自主想起巔峰時期的卡薩爾斯，這個說法一點也不誇張。」

庫柏在《每日電訊報》(Daily Telegraph)撰寫的樂評可能是當天聆賞賈姬演出的樂評人當中最犀利的，他談論賈姬一些明顯的特質，尤其是她天生的節奏感：「她把一個樂句演奏到它最末了的能力，和她沉著、鎮定的音樂線條在韓德爾奏鳴曲的終樂章時，都已經非常出色。她在演奏布拉姆斯E小調奏鳴曲中段出於本能的彈性速度，整體而言，突顯出她有很強的節奏感。」他的結論是：「這是一位技巧精湛卻不會阻礙她演奏任何樂曲時全心投入的年輕演奏者，而這也是偉大演奏家必備的條件之一。」

7 拓展視野

心思清明的人如何面對
疑慮、信心、恐懼、
瞬間萌生及逐漸喪失的希望？

——A‧C‧史溫朋，《序詩》

賈姬在威格摩音樂廳首登大獲成功，這也是對她的天賦投注大量時間與心力的合理結果。安排音樂會經驗豐富的提烈特明白賈姬這次關鍵性成功的特質，立刻邀集她成為伊布斯暨提烈特經紀公司安排演出的對象。「伊布斯」有點公共機構的味道，當時的聲譽如日中天。它是倫敦成立時間最久的音樂經紀公司，實際上控制著全英國的音樂社團圈子。伊布斯的總監提烈特女士本身也是倫敦

樂壇的一位傳奇人物，她很快就了解到賈姬會成爲她經紀的名單中最閃亮的明星之一。

對賈姬來說，一夕成名讓她興奮，但是也讓她暈頭轉向，因爲她的生活起了很大的變化。瞬間成名通常也會有許許多多的危險與誘惑隨之而來。不過賈姬顯然不擔心成名的陷阱，她證明了自己完全沒有許多年輕演奏者好勝、愛出鋒頭的競爭性。她本性上的天真與不諳世故完全未受影響，這可能與她在家人的保護罩下生活很久有關。艾瑞絲與德瑞克始終在家裡保持一切如常的感覺，有助於轉移社會大眾投注在她身上的注意。

保護賈姬，但也要鼓勵她和外界接觸，如何在兩者之間達到平衡，責任就落在艾瑞絲的身上。她不只必須處理賈姬的日常事務，而且不久便發現自己還要照顧女兒日漸繁忙的職業演奏事業，幾乎無暇顧及其他。艾瑞絲對賈姬有企圖心，因爲她對賈姬過人的天賦具有切合實際的認知，但是在她爲賈姬開創最有利的條件，讓她發揮自己的音樂天賦與履行責任時，可能也過於保護她。艾瑞絲的朋友佩西說：「賈姬到十六、七歲仍不會做簡單的家事，蛋不會煮，釦子也不會縫，什麼都是坐享其成，簡直是把她當成家裡的王公貴族侍奉。」佩西認爲希拉蕊和皮爾斯的教養就正常多了。「我覺得當時賈姬與希拉蕊之間有摩擦，我爲希拉蕊感到難過，因爲她是一個很有才華的音樂家，但是所有的注意力都集中在賈姬的身上，或許艾瑞絲沒有花足夠的時間培養她的大女兒吧。」[1]

伊絲米娜‧荷蘭記得兩姊妹之間有一些對立的情形。賈姬有時候會因爲希拉蕊的一些不友善行

[1] EW 訪談，一九九三年五月。

為而痛哭流涕。不過，和普利斯為賈姬上大提琴課時偶爾必須處理她的淚水和「對媽媽」的抱怨一樣，這種不快樂被視為正常青春期的過渡時期。如果說希拉蕊覺得自己被艾瑞絲忽略，並且憎恨加諸於「厲害妹妹」身上的注意力的話，那麼賈姬也坦承自己嫉妒姊姊在學校的學業成就。[2]

事實上，賈姬面臨的較大問題是在家是一個平凡人，但是公開表演的成功又讓她飄飄然，她在兩種情況的強烈對比下必須做一個調適。她在音樂方面穩健向前進，但是走上的卻是一條荒涼的道路——亦即被剝奪了一般教育及同儕的交往，這是讓人難以接受的。

賈姬在離開皇后中學後，學校生涯就正式畫上句點。艾瑞絲很清楚，賈姬不但必須擴大普通教育的範圍，而且也缺乏廣博的音樂視野，她除了主流的大提琴曲目之外，對音樂幾乎一無所知。艾瑞絲問鋼琴家、作曲家兼廣播主持人安東尼‧霍普金斯（Antony Hopkins）願不願意幫助賈姬，教導她一般的音樂修養。

霍普金斯是從皇家音樂學會的秘書那兒第一次聽到賈姬的名字，對方希望說服他與這個傑出的年輕女大提琴手合作一次獨奏會。他答應得有點勉強，不過當他知道這個十六歲的女孩才華並非稀鬆平常，而是一個音樂才女時，他當初抱持的懷疑立刻煙消雲散。

霍普金斯記得賈姬第一次到他在布魯格林的家中的情形。「我們坐下來聊很多音樂的事。我發現她的知識幼稚而且不完整。她是一個天生的音樂詮釋者，普利斯教她大提琴的興趣大於談她實際

② BBC第三廣播電台致賈桂琳‧杜普蕾四十歲生日的獻禮，一九八五年。

上應該演奏什麼的興趣。當學生具有這種讓人驚羨的天分時，老師會樂於讓這種天賦發揮。無論如

何，大提琴老師爲什麼應該與學生談交響曲呢？」

霍普金斯讓賈姬以一個音樂測驗作爲開始。

我演奏一首貝多芬奏鳴曲的呈示部，裡面有一處的承接出乎意外。我告訴賈姬，只要她可

以說出下一個音是什麼，我就送她半個克朗（英國的廿五便士硬幣）。結果她眞的可以說出

來──是降D音（C小調奏鳴曲作品十在發展部轉到降G大調）。我以爲這表現出她的聰明

伶俐，但是現在看起來，我不確定當時她是否早就知道這首奏鳴曲，因爲艾瑞絲教鋼琴，

在家裡的音樂接連不斷。不過，無論如何這都可以明顯看出賈姬天生就擁有音樂的直覺洞

察力③。

事實上，這段期間艾瑞絲已停止教琴，以便把全部精力都用來幫助賈姬開啓她的職業演出事業。

令人奇怪的是，她沒有多帶賈姬去聽音樂會、鼓勵她聽唱片、或是以改編成四手聯彈的形式安排她

和自己練習交響曲目，拓展她的音樂涵養。事實上，艾瑞絲已經忙得不可開交，德瑞克又幫不上忙，

因爲他自己的工作已經讓他從早忙到晚。

③ EW訪談，倫敦，一九九三年六月。

賈姬已經以請私人教師繼續上課爲由輟學，不過並沒有立刻去找老師。到一九六〇年秋天，尋找一位能體諒她的老師，已經愈來愈迫切了。理想的人選是瓊安·庫伊德(Joan Clwyd)，她在女王蓋特中學教六年級的英文與一般學科，私底下也收準備上大學的學生。認識庫伊德一家人是經由小提琴家伊頓(Sybil Eaton)的介紹，當時伊頓在她的琴房兼住家爲賈姬安排了一次非正式的獨奏會，爲在威格摩音樂廳的首登暖身。瓊安與夫婿庫伊德公爵(也稱做羅伯茲)也在場，非常佩服賈姬驚人的音樂性。艾瑞絲與德瑞克向庫伊德夫婦表示，他們對女兒的情況感到著急，瓊安答應爲賈姬上課，但不是教她傳統的課程內容，而是提供她一個偉大演奏家所需的一些背景知識。

賈姬在她十六歲生日之前，便開始每周到庫伊德位於坎普登山丘廣場頂的家中上課。瓊安的女兒(現在稱做艾莉森·布朗)記得賈姬很快就喜歡並且信賴她的母親。瓊安是個不可多得的全方位型老師，而且溝通技巧非常好。她會與賈姬討論太陽底下所有的事情，不過她覺得最需要的是告訴她生活的本領——從搭乘地鐵在倫敦四處走動(在此之前賈姬並不知道有地鐵的存在)到處理青春期的情緒問題。「雖然原先託付她的職責是老師，但是我覺得母親很快就成爲一個深受重視的密友。」

庫伊德一家都是熱中音樂的業餘演奏者；瓊安嫻熟小提琴與中提琴，艾莉森也拉小提琴，但是沒有瓊安好，不過有一副好嗓子。庫伊德爵士是一位學識淵博的雅士，也是一位水準非常高的業餘鋼琴家，他曾是克雷斯頓的學生。賈姬經常在庫伊德家中放了兩架史坦威鋼琴的大客廳裡和他們一起演奏。

艾莉森回憶：

事實上我第一次聽到賈姬的演奏是在我們家演奏室內樂的時候——她的活力與力量極度振奮人心，不管我們其他人如何效法，在節奏上總是覺得鬆弛。賈姬最喜歡和我父親合奏。他是一個非常棒的室內樂演奏者，而且非常喜歡為她伴奏。他從不把她當一個大人物或是特殊的人看待，這是她相當重視之處。他們培養出一種自然的默契，她說話的口氣可能會很挑釁，而他則極盡能事地揶揄她。

賈姬與艾莉森兩人瞬間產生的共鳴為她們建立了友誼的基礎。艾莉森年長幾歲，剛上劍橋大學。

「我第一眼看到賈姬就喜歡她了。」艾莉森回憶：「我喜歡她用聲音開玩笑的方式——她說話和裝出各種腔調的方式——她模仿得唯妙唯肖。她希望我像她的朋友，她不善交際，我也一樣，雖然我的年紀比她大。不過她天生聰慧、個性堅強，我在她面前反倒覺得自己像個小孩。」

就瓊安來說，她鼓勵賈姬博覽群書，並且引導她廣泛閱讀英國文學作品，從莎士比亞到十九世紀小說家作品。（賈姬後來說她不懂文學，嚴格說起來並非事實。）不過最重要的是，瓊安努力讓她對置身於現實世界時能夠滿懷信心，她因為對這個世界一無所知而覺得懊惱。

庫伊德一家人不但讓賈姬接觸到新的行為準則與觀念，也讓她擴大了交遊圈，而且朋友有老有少。艾莉森記得賈姬對於每一次新的經驗都雀躍不已。「我記得有一次父親的一個朋友——蓋氏醫院的顧問赫頓爵士，邀她乘他的紅色跑車兜風時，她高興極了。在車上的每一分鐘都高興得要命。」

賈姬陶醉在她新獲的自由、交新朋友之際，不免會拿來與自己的家人比較一番，然後得到一些

結論。艾莉森說：

我們很清楚她的家庭生活很封閉，而且是被用意良善的父母關在家中。這一家人的外表讓人覺得可敬；她的父母雖然可愛，但是給人一種剛正認眞的感覺。賈姬直覺的、想像力豐富的敏銳洞察力，以及她生活的熱力，使她與家人截然不同。她已經快要脹破裂縫，需要一個宣洩的出口。希拉蕊和皮爾斯在她的生活中一點也看不到影子，他們從來沒有和她一起來，她也從沒有提起過他們。一天結束時，我總是對她雖然來自一個似乎有諸多限制、傳統的背景，但是並不受影響而感到不可思議。

在此同時，杜普蕾一家因爲希拉蕊與克里斯多夫‧芬季（Christopher Finzi）的交往而發生進一步的變化。克里斯多夫（通常稱做基佛〔Kiffer〕）來自一個接受腦力激盪的機會遠比杜普蕾家爲多的家庭。基佛會在皇家音樂學院修過大提琴，但是不久便明白自己不適合走這條路。他的父親傑洛德‧芬季（Gerald Finzi）以一位優秀的作曲家、知識淵博、興趣廣泛（包括在他位於罕普夏市丘陵地上的艾須曼斯沃斯農場上栽培蘋果）而出名。傑洛德的妻子喬伊是一位雕刻家兼藝術家，她和丈夫一樣，把時間與精力都放在支持英國的作曲家、藝術家和詩人上面。在這個目標之下，傑洛德‧芬季於一九四〇年成立了一個小型管弦樂團，稱爲紐伯里弦樂團（Newbury String Players）。雖然這支管弦樂團的成員大都是業餘演奏者，但是他們演奏英國作曲家的新作品，還有他們在英格蘭西部的學校及小場

地推廣音樂會的特殊政策，都發揮了長期的影響力。一九五九年在父親去世後，克里斯多夫便繼承了艾須曼斯沃斯的產業，並且接任紐伯里弦樂團的指揮。

朋友們記得，基佛是第一個帶杜普蕾姊妹上餐館和看電影的人，而且晚上太晚送她們回家時往往惹得她們的父母不高興。基佛挺喜歡逗德瑞克和艾瑞絲，因為這兩個自然純真和對外界羞怯的人，無法掩飾他們對希拉蕊受到不良影響的焦慮。

基佛對希拉蕊的好處不只一樁，尤其是幫助她恢復信心。希拉蕊在皇家音樂學院過得並不愉快，因為她的長笛老師不經意之間低估了她天生的直覺能力。賈姬在神速的進步，她卻不進反退。同樣地，才剛開始學豎笛的皮爾斯也覺得自己那種沒有企圖心的程度對音樂根本無法產生共鳴。他不但討厭在市政廳中學被音樂老師們有意無意地拿來與他傑出的姊姊做比較，也覺得自己不受母親的注意；事實上，學豎笛也是為了引起艾瑞絲注意。賈姬對手足之情在她輕鬆的揶揄中顯露無遺，不過她與兩人的感情全然不同。她與希拉蕊自幼便因為共同的興趣而建立了密不可分的關係，但是她對皮爾斯卻是一種保護的態度，後來還鼓勵他掙脫家庭背景的限制。

賈姬在威格摩首登後六個月，希拉蕊與基佛‧芬季結婚，在艾須曼斯沃斯的「教堂農場」過著家居生活。一九六三年四月初，他們的長女泰瑞莎出世；他們一共育有四名子女。賈姬知道希拉蕊亟於建立一個自己的家庭而犧牲掉她的音樂才華。相形之下，賈姬認為自己比較屬於「現代」婦女，可以自由追求自己的音樂事業，並且過著解放的生活。然而她一直都渴望能擁有希拉蕊那樣的家庭。

音樂在這個新建立的芬季家庭中雖然不重要，不過由於它與紐伯里弦樂團連接在一起，所以堅

持的是業餘價值（發揮業餘的最大意義），而定位在「反職業」上。基佛在婚後不久，就決定請賈姬
來紐伯里弦樂團當中軋一角，以增加她與管弦樂團演奏的經驗；她已經接受曼紐因的建議，與巴斯
節慶管弦樂團合作開音樂會。

大提琴家華德─克拉克是在紐伯里附近長大的，從小便認識芬季一家人。紐伯里弦樂團在她幼
年的音樂教育占有重要地位，所以她求學時便已開始在這個樂團演奏。她回想起賈姬第一次出現在
這個樂團時令團員多麼興奮。「你可以想見轟動的程度，尤其是年紀較大的女性演奏者─我們私
底下稱她們為『紐伯里果子』。賈姬似乎占了很大的位置，而且演奏得很大聲、很誇張。但是坐在
我旁邊的那位老小姐卻興奮不已。」

希拉蕊記得賈姬的琴聲很快就淹沒了樂團其他樂器的聲音。她演奏得不但大聲，而且信心十足
地認為自己是在帶領其他演奏大提琴的樂手，對指揮的拍子視若無睹。希拉蕊也說到坐在前排譜架
第二大提琴手位置的賈姬賣力演奏所有標誌獨奏的樂句。不熟悉弦樂團傳統的她事後對於分部首席
（擁有演奏所有獨奏部分的特權）「也亦步亦趨地跟著她」表示訝異。不過希拉蕊記得：「對賈姬而
言獨奏的意思就是捨『我』其誰」④。

賈姬在基佛的介紹下認識吉卜森，他與演奏家們研究身體的感覺，幫助他們治療痠痛的職業病。
基佛的弟弟耐杰爾（Nigel）是吉卜森的助手。吉卜森與賈姬合作了一年之後，很快就幫杜普蕾一家治

④ 一九八五年在ＢＢＣ第三廣播電台為賈桂琳·杜普蕾四十歲生日所製作的節目中的專訪。

病。她記得十六歲的賈姬受母親的影響非常大。事實上，吉卜森覺得賈姬根本不需要她的協助，因為她的身體狀態和意識天生就很「放鬆」，有助於集中身體所有的能量在大提琴演奏方面發揮最大效果。然而，吉卜森也記得，賈姬不只一次說到她右手的食指有一種奇怪的感覺。她當時並不怎麼留意這些輕微不適，不過多年後她想起不知道這是不是就是讓賈姬在巔峰之際病倒的多發性硬化症初期症狀⑤。

對賈姬來說，其後兩三年間對「另類」教育的出擊，包括與彼得‧湯瑪斯一起參加的擊劍、游泳與哲學課（這些課都是在倫敦地鐵的廣告上看到的，內容都令人失望，後來他們很快就不去了）。在曼紐因的建議下，賈姬接著去上瑜伽、跟著曼紐因的老師伊燕加（來自印度西部城市浦那的瑜伽大師）練了一段時間。

在拓展見聞方面，賈姬都是被動地接受建議，不論是艾瑞絲或是曼紐因的建議。她無法採取主動的事實反映出她欠缺自信，而且這種情形顯然並不只出現於音樂範圍以外的活動。雖然她一向愛好表演，但是她現在必須扛起責任，接受專業經紀人的安排成為一位成功的大提琴家，成為一個大部分屬於社會大眾的商品。

普利斯強力建議伊布斯暨提烈特經紀公司（也是他自己的經紀公司）不應該安排「一堆音樂會」，而是要讓賈姬有足夠的演出，才能讓她在舞台上成長，但是也要讓她有時間去做其他的事。

<hr>

⑤ EW以電話訪談，一九九四年八月。

可是在威格摩音樂廳首登場後沒幾天，國內外的演出邀約如雪片般飛來。他們決定在近期內她一季只在大約十二場左右精心挑選的音樂會上演出，他們只接受品質不錯的音樂會邀約。說實在話，賈姬下一季的音樂會演出行程足以令許多年紀比她大的音樂家欽羨不已。

對艾瑞絲來說，這意味了她得逐漸讓出自己尤其樂在其中的鋼琴伴奏位置。切斷這條音樂臍帶的過程雖然緩慢，但對賈姬的發展卻是勢在必行。賈姬在威格摩首登場後十五個月仍和她的母親一起在巴斯、奧克斯泰、卻爾登罕以及荷蘭舉行的演奏會上表演，不過她偶爾也與拉許、安東尼·霍普金斯等鋼琴家合作，同時伊布斯暨提列特鼓勵她與他們旗下的兩位鋼琴家搭檔二重奏的默契，於是賈姬一九六二年開始與馬爾孔合作，後來又與史蒂芬·畢夏普(Stephen Bishop)合作。

就在這時候賈姬與曼紐因有了密切的聯繫，曼紐因第一次聽到賈姬演奏是在她參加女皇獎比賽的時候，當時就留下了深刻印象，後來他邀請賈姬和他以及他的鋼琴家姊姊赫芙齊芭(Herphzibah)表演三重奏，同時在倫敦市郊的奧斯特雷公園舉行的一場全英信託基金會音樂會上介紹賈姬。曼紐因回想起當時他和他姊姊都已經四十多歲，而且了解現在代表年輕一輩的人是賈姬，而不是他們了。

「〔……〕這個熱情與才華過人的年輕小輩可能像我們當初一樣，覺得冒險與未知的混合爲演奏增添了更多喜樂。〔……〕我們在一起很開心，我們排練得很少，因爲我們發現彼此分享著相同的音樂語言。」[6]

[6] 曼紐因，〈分享一種語言〉(Sharing a Language)，《賈桂琳·杜普蕾：印象》，魏茲華斯(編)，頁七〇。

在巴斯音樂節擔任藝術總監的曼紐因邀請賈姬在一九六一年的音樂節上演奏更多的室內樂，並且和管弦樂團一起演出。小提琴家佛蘭德（Rodney Friend）回想起見到賈姬的情形：

六○年代初我在曼紐因的巴斯音樂節慶管弦樂團演奏──這個樂團眾星雲集，平常是在克羅斯菲爾德女士位於海格特的家中排練。一九六一年夏，我在她家第一次看到賈姬──她就坐在第二大提琴手的位置。當時年輕的我，隨便誰都可以讓我有舞台恐懼症。賈姬最近才在威格摩首登，為自己打開了知名度。首登的那一周她又在一個音樂節上的另一場音樂會表演，與曼紐因和卡薩多（Gaspar Cassadó）一起演奏舒伯特《C大調五重奏》（有兩把大提琴）。我聽到她與曼紐因合奏舒伯特的第一個感覺是她和大師同台演奏還完全保有她自己。或許正因為如此，這場五重奏演出並不是值得記憶的表演──裡面有一些性質我並不喜歡。不過顯然賈姬的表現極為出色，隨時可以自成一格。

曼紐因的女兒查米拉和她的鋼琴家夫婿傅聰是在巴斯音樂節上首次見到賈姬。查米拉記得賈姬：

靦腆、短髮、高挑；她看起來非常害羞不善交際。她受到她母親非常大的影響，她的母親為人很親切，但是占有慾很強，而且太過於保護她。賈姬那時候就是一個很棒的演奏家了，我父親很喜愛她，也非常欣賞她。他喜歡她對音樂認真的態度，她很自然，而且完全沒有

首席女主角那種耍大牌的樣子。她並非不知道自己演奏得有多棒或是自己看起來是什麼樣子，這些情形她都瞭然於胸，但是這些對她來說並沒有什麼了不起。

曼紐因自己定義出賣姬演奏的特質：「她永遠傳達出一種熱情奔放、強烈的情感，因為她像我知道的極少數音樂家一樣，身體的代謝永遠比你我這些凡夫俗子快，心跳似乎永遠比別人快一下。」[7]

曼紐因間接介紹她認識阿根廷小提琴家阿巴托‧利西(Alberto Lysy)。利西在布魯塞爾頗具威望的伊莉莎白大賽得獎後，成為曼紐因門下的第一個學生，後來透過義大利籍的妻子聯繫，在塞蒙內塔找到一處適合室內樂課程的理想場所。塞蒙內塔是在拉丁納(位於羅馬以南八十公里)附近的一個小山鎮，上面有一座大城堡。開始的幾年，學員就住在塞蒙內塔街上的「寧發綠洲」，環境優美。位於一座中世紀城堡和隱居修院遺址的公園內盡是異花異草，設計這座公園的是兩位十九世紀的英國女性，冷冽的山溪貫穿其間，使這「寧發花園」無疑是──套用曼紐因的話──「人間仙境」[8]。

利西邀請才華洋溢的學生和嶄露頭角的年輕職業演奏家在這裡共聚一個月──演奏室內樂。這些音樂家也加入利西指揮的管弦樂團表演，這個樂團就是利西的格斯塔德愛樂同好(Camerata at

<hr>

[7] 節錄自一九九四年十二月十五日給本文作者的傳真信。

[8] 同上。

Gstaad)的前身。

阿巴托記得早在一九六一年就收到德瑞克寫來的一封信（無疑是受到艾瑞絲的慫恿），詢問賈姬是否可以參加塞蒙內塔的課程。因此她於一九六一年六月，在父親陪同下首次前往義大利。之後連續三年夏季，她都回到這裡，而且是隻身前往。一九六三年夏，艾瑞絲、德瑞克、皮爾斯和賈姬一起前往那裡度假。利西記得賈姬和她父親在寧發綠洲冰冷的溪水裡泡水，德瑞克洗完澡，圍上袍子似的毛巾，站在花園裡笑得十分開心。

對賈姬而言，每一件事都新奇有趣，不論是她的第一杯酒或是第一次貝多芬的四重奏作品。她興致勃勃地參加所有的音樂活動。利西有一次問她要不要指揮這支小型管弦樂團演奏：「剛開始賈姬覺得自己做不來──『可是我從來沒有做過指揮啊。』她反覆說道。可是我只稍稍鼓勵她接受挑戰，她就開始瘋狂似地研究樂譜。她指揮得很高興。」⑨

音樂會是在寧發花園外舉行，在塞蒙內塔的城堡草地上和在附近的村莊舉行。事實上，城堡很久很久沒有開放給當地一般民眾進去。利西說服了當時的城堡主人（一名入贅葛艾塔尼家族的英國人），在城堡內偌大的中庭舉行音樂會，同時鼓勵一般鎮民前往聆賞。慢慢地，鎮民開始來了──商人、店主、酒保、村婦，他們以前完全沒聽過古典音樂。利西記得這些早期首開先鋒的音樂會的特殊氛圍。賈姬被當地人稱為「那個強健高大的英國女人」(quella inglese forte, "forte" 在這裡指的是賈姬

⑨ 本句以及後續所有阿巴托‧利西的引言，皆摘自一九九六年六月於塞蒙內塔接受本文作者的訪談錄音。

壯碩的體型與身高），她無疑地成為最受他們喜愛的演奏者。這些音樂會也到附近的村莊舉行——這個點子是由演奏家們同時想出來的。長笛手雪芙、利西、賈姬是在這些即興演奏會上的某幾位當然成員。在利西的印象中，賈姬最喜歡的莫過於在村莊的廣場上為那些不懂音樂、對演奏沒有先入之見的人們演奏，他們會當場表現出對音樂之美的熱烈讚賞。

利西記得賈姬十六歲時就已經展現出她成熟的藝術性格的一些特色：

前者「比較真」。

「心的真情」——卡薩爾斯談到心的真情和智慧的真情，但是堅持認為在這兩種真情中，

她年輕的時候就像一座火山。她的演奏非常有力，而且聲音色彩變化豐富，有最美的弱音（pianissimo）。或許她後來在技巧與台風方面更上一層樓，不過當時她便已具有那種超凡的魔力，那種在曼紐因年輕時的演奏中聽到的特質。她總是用心在演奏，用卡薩爾斯所謂的

有趣的是，當大部分的演奏家記得賈姬在這個時期的演奏非常古典純靜，直接地包含著溫暖而簡潔的音樂線條，但是首次提到她有一種讓人目眩神迷的風格的，是來自樂壇的重量級人物巴畢羅里。

雖然巴畢羅里始終支持杜普蕾，但是他也是一位嚴格的評審，有意見時絕對會直言不諱。他在一九六一年七月七日舉行的蘇吉亞評鑑試聽會的筆記上曾寫道：「她在第一樂章的風格讓人非常錯

亂，坦白說讓人感到很不愉快。不過第二樂章有很多好的特質，尤其是以一個這麼年輕的演奏者來說。德布西的奏鳴曲——她的音樂性和演奏的天分之高是無可否認，不過她在未來兩年的確需要一流的音樂指導，這兩年對她來說相當關鍵。」⑩

在此同時，她仍像以前一樣接受普利斯的指導，只要有空，她一星期會去上兩次課。在她於威格摩首登後一年，普利斯不但繼續擴展她的音樂會曲目，並且提供她一些具有遠見卓知的意見。這個持續不斷的支持，對她事業展望的穩定性有很大的貢獻。

基於各種原因，賈姬很幸運地能住在倫敦，並且在倫敦展開她的職業生涯。她曇花一現的事業都要歸功於她在適當的時候置身於適當之處。倫敦在一九六○年代初期的歐洲音樂首都的地位無出其右，而且也成爲錄音工業的世界中心。年輕的音樂家遠自南美洲和中國大陸等地方前來取經，而且在一九六○年代初期從東歐國家湧入了大量移民音樂家。或許有人會說在英國業餘愛好者的傳統元素——對音樂真誠的愛好與熱情，因爲嶄新的世界性觀點而更加豐富。

倫敦也是「活躍的六○年代」的重心，披頭四與六○年代其他風靡一時的團體在世界流行樂壇占有舉足輕重的地位，影響了從時尚到社會議題、人們對性和毒品的態度。當然，從大眾化的吸引力來說，古典樂壇並沒有類似披頭四引起的狂熱，不過最受歡迎的流行樂團展現出交流的直接與活

⑩ 艾金斯與卡斯合著，《巴畢羅里伉儷：一對音樂界佳耦》，頁一三○─一三一。很遺憾書中並未指出巴畢羅里在第一個評語中提到的是那一首曲子。

力，以及他們可以對廣大的年輕歌迷說一些有意義的話，同時懂得利用錄音和電視等新興媒體，在古典樂壇引起巨大的回響。

所有的因素都使英國對音樂演奏的態度不變。一方面有比較非正式的想法，另一方面音樂生活的各個層面也明顯具有較爲嚴格的專業精神與作風。在此之前，一流的英國器樂演奏家有如鳳毛麟角，弦樂演奏家更是如此。倫敦的民眾立刻關注到杜普蕾，這件事一點也不令人意外，他們看得出來以她結合熱力四射的傳達能力及過人的音樂家氣質，絕對可以和任何名家相提並論。杜普蕾不但備受英國一般愛樂者的喜愛，也獲得了鑑賞力的專家支持。

傑出而頗具影響力的音樂作家兼演說家漢斯・凱勒（Hans Keller）在擔任BBC廣播電台製作人的時候曾經出席賈姬的首登，他立刻看出她當時已然是英國最佳弦樂演奏家。在他的支持下，賈姬引起葛洛克（William Glock）的注意。葛洛克是第三廣播電台（Radio 3）的音控兼逍遙音樂會的藝術總監，此外也是達汀頓暑期學校（Dartington Summer School）的理事。凱勒的推薦在BBC以外的地方也頗受敬重，海伍德公爵還記得他因此邀請賈姬參加一九六二年的愛丁堡藝術節（Edinburgh Festival）。

BBC在一九六○年代初壟斷了整個英國的廣播界，因此具有影響社會大眾音樂品味的獨特地位，當時花錢的權限也遠大於今日，因此也是必須考慮到的一股力量。第三台（Third Programme，第三廣播電台的前身）的政策是以直播音樂會的方式提攜年輕音樂家，使他們的名聲傳播到英國各地。

BBC也是爲杜普蕾打造出一種帶有國家聲望象徵的形象的主力之一（就像經常被拿來與她比較的網球冠軍克莉絲汀・杜魯曼〔Christine Truman〕那樣）。在她令人驚豔的演奏艾爾加協奏曲後名氣扶

搖直上，被譽為獻身於英國樂壇的年輕英國音樂家。

在凱勒的慫恿下，賈姬在威格摩首登後立刻受邀前往BBC錄音室⑪。（凱勒向來不厭其煩地話說當年他聽到德瑞克問他⋯「你確定她真的夠好嗎？」時的訝異。德瑞克實在不確定他的女兒受到的讚美是否真的名副其實。）⑫賈姬一九六一年三月廿二日第一次做廣播錄音，和拉許一起演奏她在威格摩音樂廳拉過的韓德爾的奏鳴曲和法雅的作品，並且加入孟德爾頌的《無言歌》(*Song without Words*)。她的酬勞是一○·五英鎊。她在數月之後接著做的兩次廣播是由她的母親伴奏，她母親也附帶獲得演出酬勞，不過還不到女兒的一半。

一九六一年十二月到一九六二年一月間，賈姬獲邀在新設立的BBC「周四邀請音樂會」中演奏巴哈無伴奏大提琴組曲的前三首(在每一場音樂會中演奏一首組曲，因為這個節目中還有其他樂者的表演)。這些音樂會都免費讓民眾參加，並有現場播出。

在凱勒的建議下，她學習易白爾輕快的《給大提琴與管樂的協奏曲》，並於一九六二年一月十一日在BBC錄音室與麥可·克雷恩管弦樂團一起錄音。那個月稍後，她和母親在錄音室演出一場簡短的獨奏會，作為「成年的」電視首登。這次錄音全程錄影，錄影帶中的精華因為被納入克里斯多福·紐朋後來為賈姬拍攝的紀錄片中而得以保存下來，內容包括演奏葛拉納多斯(Granados)的《戈

⑪ 起初市政廳音樂學校的主管們堅持，所有杜普蕾在BBC的錄音活動都應事先向他們報備，並且要受到嚴格限制。杜普蕾與學校的關係於一九六二年春結束後，這個前提便無效了。

⑫ 布蓮德修(Susan Bradshaw)致本文作者的一封信，日期為一九九四年十月廿三日。

耶斯卡斯》（Goyescas）的〈間奏曲〉（Intermezzo）及法雅民歌組曲中的〈霍塔舞曲〉（Jota）。

管理全英信託音樂會的道格拉斯對賈姬在BBC「邀請音樂會」上表演的巴哈無伴奏組曲記憶尤深。他希望協助她拓展演出經驗，於是建議她或許也可以和大鍵琴合奏一些巴洛克時期的音樂，並且介紹她認識年輕的大鍵琴演奏家吉兒・塞佛斯（Jill Severs）。兩人見面後十分投緣，遂同意在音樂會上合作。道格拉斯一九六二年七月安排兩人在一場全英信託音樂會名下的芬頓廳（Fenton House，在漢普斯地）首次亮相。賈姬與吉兒決定演出的曲目有巴哈無伴奏組曲、一些大鍵琴獨奏作品、兩人合奏韋瓦第的E小調奏鳴曲及巴哈D大調古大提琴奏鳴曲。

最方便的是，吉兒和她的夫婿莫瑞斯・柯克蘭就住在園丁小屋。吉兒記得「艾瑞絲以前常常帶賈姬過來，然後留下她和我排練。她那時候還很小女孩的樣子，不太像已經十六、七歲了，而且似乎是活在自己的世界裡。」賈姬因為與吉兒的音樂合作關係，很快就和吉兒一家人建立了溫馨的友誼。她在他們家嘗到新奇的成年人的樂趣，例如喝雪莉酒、坐莫瑞斯的MG跑車兜風。隨著年紀漸長，賈姬雖然愈來愈忙，但是仍會到芬頓廳後面的花園小屋找吉兒與莫瑞斯聊聊天，或是和他們的小孩玩，送小孩禮物、用顫音吹出雙音的口哨逗他們開心。

吉兒對賈姬坐下來演奏大提琴時神情判若兩人的情形一向感到不可思議。「這個大眼睛、天真、不諳世故的孩子和那個熱情的音樂演奏者之間的轉變實在是很奇妙。從她把琴弓置於琴弦上的那一分鐘開始，就出現了這種神奇的變化，她自己彷彿變成一個傳達外在世界的媒介。」吉兒注意到賈姬和大自然之間有一種近乎狂野與熱情的聯繫。「有時候她會起身，在花園裡奔跑，有如一匹笨拙

的小馬——短髮、又高又瘦又笨拙。她那時還沒有完全長高，可是到了十八歲就突然出落成一個女人。」

賈姬以前從來沒有與大鍵琴合奏過，部分原因在於一般既定成見認為大提琴與鋼琴的聲音比較搭配，然而古大提琴與大鍵琴是比較適合的。（古大提琴是提琴家族的一員，在巴洛克時期受歡迎的程度勝於「一般的」大提琴。）舉例來說，身兼大鍵琴家與鋼琴家的馬爾孔，他偏好用鋼琴與賈姬合奏巴哈的古大提琴奏鳴曲，不過也有一次例外，他會在西敏寺舉行的一場音樂會上用大鍵琴合奏這些作品。

吉兒讓賈姬以三重奏鳴曲（Trio Sonata）的方式聽這些古大提琴奏鳴曲，也就是三個聲部（兩個由鍵盤發出，一個由大提琴）的份量相等。普利斯樂見賈姬的這位新搭檔，有幾次還順道前往聽她們排練，一方面鼓勵她們，同時也在需要時提供建議。

賈姬很快就掌握到用說話的抑揚頓挫方式來掌握巴哈古大提琴奏鳴曲的觀念，而不是一味地使勁。如吉兒所說：「對大鍵琴來說，力度對比的效果是由觸鍵的力道與音質來達成，也是以抑揚頓挫和彈性速度的樂句來形成。就算大鍵琴的整個音域很小而受限，你還是可以用釋放共鳴的方式表現力量，而且，和鋼琴不同的是，你永遠不能太暴力。」⑬大鍵琴是以彈撥而非敲擊琴弦的方式發出聲音，其實在旁邊時聽起來非常大聲而且有共鳴，但是爆發力比不上鋼琴，因此弦樂器演奏者必

⑬ 本句以及前述所有相關的引言皆摘錄自EW的訪談，倫敦，一九九四年六月。

須去適應它。

對賈姬來說，適應並不表示讓步。她總是維持著一貫豐富的感情，同時彈性配合搭檔的演奏。她當時是用無包覆的腸線琴弦，與大鍵琴的聲音非常和諧。在後來重新發行的CD唱片賈姬的BBC錄音中，第一號和第二號無伴奏組曲裡頭，可以聽到羊腸線琴弦柔美的音質——還有輕微擦刮粗嘎的感覺。

從這些唱片判斷，杜普蕾對巴哈音樂的詮釋源自一種屬於永恆不變的抽象觀念，多於對組曲的舞蹈起源的了解。賈姬將她精神的崇高投入音樂，而超越了時空。她喜好誇大突出的表演風格，以及唱歌似的綿延不絕的聲響，或許是以犧牲掉來自言語和動作的生動的節奏要素為代價。她偏好緩慢、莊嚴的節奏（薩拉邦德舞曲是打六八拍，而非三四拍），與現今流行的巴哈的「正統」詮釋當然顯得格格不入。

雖然賈姬很喜歡與她的新朋友合奏，但是這個經驗與她成長中的事業主流方向並不相同。一九六一年十二月她與湯瑪斯、姊姊希拉蕊舉行最後一場音樂會。當時大家都感覺到她的程度遠超過這兩位室內樂的搭檔，甚至也是同儕中天賦最高的一個。

到現在為止，賈姬都把自己的大提琴演奏視為是一種自發性的、自然的發揮，她永遠無法接受音樂家的水準高低可以用演出酬勞的多寡或是演出場合的聲望來衡量。賈姬對自己的演奏從來沒有自命不凡的態度，也一向樂於參加業餘演奏的朋友室內樂演奏聚會。然而，她已經開始意識到為樂趣而演奏，以及為付費的社會大眾做職業演奏之間的明顯分野。她花了三、四年時間，

才能夠確定自己的理想就是在這兩個範疇中，與擁有最高標準、能和她分享對音樂的熱情、對音樂有一種油然而生的喜樂的音樂家一起演奏。

8 與管弦樂團首次同台

……藝術家訴求的是我們體內不依賴智慧的那一部分；他們訴求的是天賦，而非求得之物——因此更能恆久保持。

——康拉德，《納西塞斯的黑人》序

賈姬正值稚嫩的十七歲之齡，心中對這麼早就要專注當一個職業音樂家自然會充滿矛盾。然而她在威格摩音樂廳的演出獲得群眾熱烈的喝采和樂評人痴迷的讚賞，要就此中斷音樂生涯也很難。這意味著賈姬下一步即將與管弦樂團合作獨奏，為成為一位音樂演奏家舖路。伊布斯暨提烈特手中不乏想要將年輕的杜普蕾介紹給倫敦同台的一流管弦樂團；對艾咪‧提烈特而言，要做的只是挑選最佳的時機和條件而已。她決定要把賈姬的首場協奏曲演出交給BBC，主要是著眼於屆時會同時

做現場實況廣播，可以爭取最多的聽眾。

一九六一年春天，伊布斯暨提烈特開始與BBC交響樂團交涉。BBC交響樂團原先提出是年秋天在倫敦演出，但被打回票，因為他們覺得賈姬準備的時間不夠充裕；不過樂團再提出另一個日期，時間只往後延幾個月而已就被接受了。杜普蕾的演出於是敲定在一九六二年三月廿一日於皇家節慶音樂廳舉行，由魯道夫・舒瓦茲指揮，將演奏艾爾加的協奏曲。一份由艾薩克簽名的BBC內部備忘錄顯示，他們曾尋求普利斯的支持及首肯，想要讓賈姬和地方管弦樂團合作一場市郊音樂會，作爲在一九六一年秋天的試演檔期。

選擇艾爾加的大提琴協奏曲是經過縝密的考量，因為這是賈姬十三歲時就練過的第一首大型的協奏曲，而且一九五九年十二月還曾經與厄尼斯特・瑞德資深管弦樂團在亞伯特音樂廳一起演奏過。普利斯知道她十分能融入這首曲子之中，而且對艾爾加的音樂已有驚人的理解力。賈姬不僅準備充分，同時也滿心期待在節慶音樂廳中的音樂會；在她天賦不凡的訊息廣為流傳之後，倫敦音樂界對這場演出也一樣滿懷期待。

曾和家人一同出席賈姬首登的夢娜・湯瑪斯回憶當時觀眾席中殷切期待的氣氛：「賈姬走上台時，看起來年輕、內向，但是一坐到大提琴後面，立刻變得氣宇非凡。她隨音樂擺動，用豐盈、高雅而且極度溫暖厚重的音符，將她的喜悅傳達出來。」①

① 節錄自一九九五年五月廿八日夢娜・湯瑪斯寫給本文作者的一封信。

賈姬演奏音樂時展現恍若無人的喜悅，泱泱大度的自在從容，同樣也讓樂評人十分讚賞。《每日電訊報》的樂評人寫道：「簡直難以相信昨晚是她第一次以協奏曲亮相，她運弓如此自信，演奏時全神貫注於每一段獨奏部分中的各種情緒──狂喜、思念、活潑、高貴。如果要說她的詮釋有什麼缺點的話，就是少了艾爾加特有的節制作風；這部作品裡秋意般的模糊性，消失在她滿腔的熱情中。」

波西‧卡特在《每日郵報》(Daily Mail)中讚揚賈姬將技巧與深沉的情感表達融為一體：「對我來說，艾爾加晚期這首帶有秋意的作品，竟由一位正值青春年華的少女呈現出來，著實令人感動。」

其他親聆演奏的觀眾都有一種發現瑰寶的驚喜感。賈姬對艾爾加晚期作品呈現的複雜世界，表現出一種超齡的成熟與深入的洞察力。這首協奏曲後來被重新評價為偉大的曲目之一，並與德佛札克、舒曼的協奏曲作品並列，賈姬居功厥偉。BBC不久後邀請杜普蕾小姐再度演出艾爾加協奏曲，先是在六月的卻斯特音樂節，然後是當年八月在逍遙音樂會演出。

艾咪‧提烈特說服了BBC加入她這邊，成為杜普蕾強有力的支持者，接下來就是對媒體下功夫。各界對這位英國樂壇上的明日之星與日俱增的興趣，自然而然地反映在許多廣播訪問與報紙對這位年輕新秀的專題報導上。她的協奏曲首登之後沒幾天，《每日快報》(Daily Express)就刊出一則長篇特稿，將賈姬描寫成除了大提琴之外，只要一有空閒，就積極參與文化活動的人物。讀者被傳達的杜普蕾是個愛讀詩、傳記以及像布朗蒂姊妹、珍‧奧斯汀與杜勒普等經典名家的作品。報導引述她的話說：「我經常到公園散步，或是去聽音樂會……男朋友？沒有，不過有幾位朋友剛好是『男

『……我喜歡貝多芬、巴哈和布拉姆斯。近代的作曲家也有幾位我很喜歡──我很仰慕巴爾托克，可是很新潮的那種音樂我並不喜歡。……流行音樂也一樣，我從來沒有真正去聽過。……我不跳舞。出門的話，不是看戲就是聽音樂會，很少去看電影。」

如同記者所評論的：「這彷彿純粹主義者的生活，鮮少與外界接觸。她最快樂的時光就是在達特摩渡假的日子，和爸媽、十九歲的姊姊、十三歲的弟弟一起去『找石頭』，……她就是對衣服沒興趣。她演奏會的收入都是直接進了銀行帳戶。」

報上把這個女孩描繪成完美的、全方位的、既天才又戀家的女孩，這兩面形象就某個程度而言是真實的，但絕大部分描述的是他人（特別是艾瑞絲和德瑞克）希望展現給世人看的賈姬。報導對她豐富的內心世界、疑慮與熱情的激烈衝突，以及迫切需要長出一對翅膀，帶她脫離家庭限制，均毫無著墨。或許有人可能嘲諷地說，幾年後當賈姬有了自己的服裝品味，從母親幫她挑選的單調的「小女孩」服飾中脫胎換骨之後，逛街買衣服就變成賈姬最喜歡做的事了。

賈姬的家人和朋友記得，她在獨奏會和協奏曲的首次登台之後，曾度過一段低潮期，表現出意興闌珊、對生活興致索然的態度。毫無疑問地在她下定決心要追求成為一位職業大提琴家之前，需要一段時間去消化過去這兩年來經歷的這些重大事件。她曾告訴她的朋友佛萊迪·必斯敦：「我不曉得自己想不想交付給這個世界。」②賈姬仍覺得需要探索其他的道路，撇開別的不說，她尤其渴

② EW訪談，米爾頓－凱恩斯（Milton-Keynes），一九九三年八月。

望有比較正常的學生生活。或許就像大多數在那個年紀的我們一樣，她還未真的確定自己究竟想要追求什麼——儘管她不平凡的天賦已如此明確地為她指出了一個方向。然而，最重要的是，要不要獻身大提琴的這個決定，應該由她自己來做。

在家裡，她的父母和朋友都傾向於將她的疑惑不安解釋為成長過程中的過渡階段。採納「轉移注意力是最佳良藥」的格言所說的，大家都鼓勵她參加各種活動，尋找新的引導者。普利斯直覺地了解到賈姬需要時間摸索自己的情緒和面對自己的疑惑。他曾經警告過賈姬和艾瑞絲過度曝光的危險。「我還記得在她十七歲的時候曾對她說：『我樂見你把大提琴放一邊，六個月或一年都不演出。給自己時間去思考音樂和學習，休息一下、練練琴，別只為了大提琴而活。』」[3]

普利斯認為，藝術家需要敞開心胸接受新的影響來增廣閱歷，就算必須牽涉到一些破壞和建設的過程。彼得·湯瑪斯是這麼說的：「普利斯在教導賈姬的七年當中，投注了很大的心力，而且讓她幾乎接觸到所有的大提琴曲目。她到了十七歲左右，在各方面開始有很大的轉變，變得比較放縱，失去了這種立意良好的方式。但這也難免，演奏對她而言代表著一項人生的阻撓。也就是從這個時候開始，普利斯失去了她。」[4]

其實，賈姬把普利斯的忠告聽進去了：就在她十七歲生日前夕，她同意在翌年的秋天休息幾個

③ EW訪談，倫敦，一九九三年六月。
④ EW訪談，倫敦，一九九五年三月。

月，暫別音樂會活動。普利斯和艾瑞絲都認為，讓她探索一下大提琴演奏以外的世界也好。艾瑞絲的想法是，賈姬可以跟具有國際知名度的大提琴家上課而從中獲益，也就是出國去學琴。賈姬自己則想找一位既能傳授她演奏技巧、又能幫她解除個人疑惑的老師。

可是賈姬一再表示希望「學到技巧」的說法，必須謹慎看待。事實上，她的直覺是以十足的自信為後盾，以致於她能對其他的教法持開放的態度，可以消化它們、把它們變成自己的東西，也可以隨己所願對之相應不理。雖然那個時候她還無法說清楚自己的想法，可是每當她提到要讓自己的技巧接受考驗時，她講的技巧觀念都不是純技術性的層面，而是把它當成她整體音樂不可分割的一部分。她的疑惑來自於自我意識的提高，如今化為她對於如何演奏大提琴的疑問，也開始明瞭自己從來沒有用心單獨練習技巧，也很少去依賴什麼技巧。

有一段時間，她曾去請教克里斯多夫·邦庭(Christopher Bunting)——一位發展出一套有系統的大提琴演奏法的老師。邦庭曾是莫里斯·艾森柏格(Maurice Eisenberg)和卡薩爾斯的學生，他刻意注重細節，把自己對技巧的想法公式化。他曾一再公開提到杜普蕾的演奏毫無技巧可言，然而他的說法並未引起賈姬的敵意，反而引發了她的好奇心。邦庭欽佩賈姬的才華，也很樂意與她合作，可是賈姬卻發現自己很難接受他那一套分析式的教法，所以上了幾堂課就作罷。

一九六一年十二月十日，在普利斯和赫索斯基(她在撒梅特結識)的慫恿下，賈姬寫信給卡薩爾斯，希望能在來年秋天成為他的私淑弟子。可是卡薩爾斯只替大師班學生上課，多年來都婉拒私下授課，當然拒絕了她的請求。高齡八十六歲的卡薩爾斯，當時被視為一位傳奇人物。他未擔任任何

教職，寧可透過示範、在以他為中心所設立的室內音樂節上表演及指揮，來傳達他的音樂見解。

反觀一九六〇年代初期，大提琴在歐洲的「場景」是由法國學派所主導，其中最具代表性的人物，有傅尼葉(Pierre Fournier)、納瓦拉(André Navarra)、詹德隆(Maurice Gendron)，以及托特里耶(Pierre Fournier)，這些人除了演出之外，也都致力於教學。的確，在一九五〇年代末期，另一位大提琴巨匠及音樂大師也對西方觀眾產生重大影響，這個人就是羅斯托波維奇。他和其他幾位蘇聯的演奏家(像歐伊史特拉夫〔Oistrakh〕、李希特〔Richter〕)證明了，蘇聯雖然在史達林統治下與西方世界隔閡多年，但是著名的俄羅斯學派的精湛琴藝仍毫不遜色。

事實上，賈姬早在十四歲的時候，就透過她的教父海伍德公爵居中牽線，見過羅斯托波維奇。羅斯托波維奇聽過她和她母親在海伍德公爵位於奧姆廣場的倫敦寓所中演奏德布西的奏鳴曲，印象非常深刻。他從而測試她的本事，設計了一套難度逐漸增加的技巧練習給她，直到找出她能力的極限為止。這樣的經驗或許可以用來說明，賈姬在和普利斯琴的時候，跳過了以技巧本身作為目標的習慣。

不論當時羅斯托波維奇被認為可能成為賈姬的老師與否，在那個時代從西方到蘇聯去學習都是不太可能的事。除了少數幾個例子之外，就是沒有學生的文化交流。其他老一輩的俄羅斯學派代表，像格布索娃和皮亞第高斯基，都已在一九二〇年代從俄羅斯移民到美國。一九六〇年代初期，皮亞第高斯基的教學在洛杉磯聲譽卓然，以他的個性和藝術特質，似乎是幫助賈姬的最佳人選，不過顯然他不被看好是適合教導她的候選人之一，或許是因為在他們看來加州跟莫斯科是一樣遙不可及的

吧。

所以轉而求教於托特里耶這位在英國極負盛名的演奏家和教學者，就顯得合情合理了。那年八月，賈姬和他會晤的理想時機自動到來。當時托特里耶預定在達汀頓暑假學校開設大師班，於是就此決定賈姬要報名上課。當時的想法是，如果她學得不錯，一九六二年秋天就可以送她去巴黎，她可以在那裡正式繼續跟托特里耶學習。

一九六二年七月十二日，賈姬最後一次為蘇吉亞基金會評審小組演奏，並提出要求，希望他們能資助她出國研習六個月。巴畢羅里也認為到巴黎跟托特里耶學習一段時間定能獲益良多。他在個人筆記中曾寫下這段話：「跟她簡短談話之後，很高興見到她沒有被寵壞。」⑤

同時賈姬正在參加一些英國頗具聲望的夏季音樂節巡迴，在卻斯特、倫敦市、卻登罕和愛丁堡的音樂節上演出，並且再度回到義大利塞蒙內塔去參加阿巴托·利西的室內樂課程。一項重要的錄音合約，為她璀璨的音樂生涯開啟新頁。她也應該再度感謝曼紐因把她介紹給EMI公司HMV部門的主管彼得·安德烈；安德烈邀請賈姬在一九六二年夏天，做首次的獨奏會錄音。

七月六日那一天，賈姬在卻登罕音樂節演出，那是她最後一次和艾瑞絲的公開合作。他們演出的曲目包括貝多芬（A大調作品六十九）、德布西及路布拉（Edmund Rubbra）的奏鳴曲──最後一首作品是為普利斯夫婦所作。評論的反應毀譽參半，一名樂評人說那場演出水準不穩主要是因為艾瑞絲

⑤ 艾金斯與卡斯合著，《巴畢羅里侃儸：一對音樂界佳耦》，頁一三一。

「不適任的伴奏」。

作曲家戈爾（Alexander Goehr）還記得，他就是在卻登罕音樂節中，第一次和賈姬見面⋯⋯

我經常到一些愛好音樂的朋友美麗的豪宅小住，其中一位伯明罕工業鉅子和他的夫人就住在卻登罕。我早就對賈姬有所耳聞，因為漢斯·凱勒曾向我推薦她的演出，我也聽過她在BBC電台的演奏。賈姬在音樂節中演出時，普利斯曾帶她到那裡去。賈姬的琴藝早熟，其實當時她也不過是個學生。我抵達大宅那天，意外看到一位小姐頭頂著地倒立在草坪上。原來這位是照顧賈姬的伴從。我感覺賈姬在某種意義上可說是受到這些天才兒童的監護人和「精神輔導人」的壓抑，這些人和一個既有驚人天賦、卻又非常天真的女孩相處時，要獨立承擔來解決箇中難題。

吉他演奏家約翰·威廉斯（John Williams）大約也是在這個時候認識賈姬；他曾應邀加入她一九六二年七月在EMI的首次獨奏會錄音。（他們演奏法雅改編給大提琴和吉他的〈霍塔舞曲〉）約翰立刻發現賈姬不凡的特質：「她不但擅長音樂，而且在音樂上很開放。整個演出絲毫不做作，渾然天成。」但就像很多在這個時候認識賈姬的人一樣，他也看到了一個兩難的開始：「她內心好像有一股『失落』感，似乎正處於一個連她都不太了解自己的世界。而在她周遭卻沒有人有能力幫助她了。」

解這一點。⑥

賈姬的部分問題在於，隨著她在音樂上漸趨成熟，她已脫離了家人的生活圈。不管她的父母和

姊弟曾經多麼努力，對他們而言，賈姬卓越的創造力本質，只有愈來愈難了解。誠如威廉斯所指出：

「雖然她的母親也是一位不錯的音樂家，但不錯和賈姬的不凡之間，仍有雲泥之別。你知道自己有

一個資質卓越的孩子也想幫助她，這跟你是否了解她是不能畫上等號的。」⑦

電影製作人克里斯多福・紐朋當時和約翰・威廉斯合住一層公寓，他還清楚記得賈姬到那裡和

威廉斯排練的情形：「她個子高，有美麗的輪廓，舉手投足間充滿好奇的活力，然而我卻可以看出

她有一絲羞赧。所以在她實際的形象有兩個矛盾之處——步伐自信，但又有幾許謙虛和羞怯的性

情。」紐朋會不只一次提到賈姬演奏中那種看似矛盾的因子，讓她的演奏自然天成，也一再讓人驚

奇。他清楚地看出，這種矛盾來自於賈姬害羞的個性與音樂上的自信組合。可是聽過賈姬演奏的人，

只有少數人曾疑心她的演奏是否有害羞或自我懷疑的成分。她的演奏總是充滿了自信。

這段期間，賈姬整合了向普利斯學過的曲目。七月十九日她在第一屆倫敦城市音樂節（City of

London Festival）中與倫敦愛樂（Philomusica of London）及戈登・童恩合作，在泰勒斯音樂廳（Merchant

Taylors Hall）首度演出鮑凱里尼的降B大調協奏曲（葛林茲馬赫的版本）。但是她的聲望日隆，主要還

⑥ EW訪談，一九九四年六月。

⑦ 同上。

是在於她首次登台和管弦樂團合作的艾爾加大提琴協奏曲。六月廿八日，在卻斯特音樂節的開幕音樂會上，她和北BBC交響樂團(BBC Northern SO)在卻斯特大教堂再度演出此曲。當時的指揮波爾特爵士(Sir Adrian Boult)，是英國指揮家當中能和他人產生共鳴的伴奏者之一，也是最熱中的艾爾加信徒。《卻斯特觀察報》(Chester Observer)的樂評人盛讚杜普蕾「是近十年來英國最傑出的大提琴家⋯⋯」他對她演奏的成熟和才華備加讚賞，並且指出她已經「被肯定為詮釋這部作品最成功的英國音樂家⋯⋯，留給聽眾的是全然的驚喜。」想當然耳，樂評人也將之歸功於卻斯特出身的傑出子弟波爾特與賈姬的才華相得益彰的演出。

然而就在逍遙音樂會上，賈姬再度成功演出艾爾加的作品。亞伯特音樂廳舉行的逍遙音樂會，以其悠久的傳統，一直吸引著年輕的觀眾。一九六二年八月十四日，賈姬與沙堅特爵士指揮的BBC交響樂團合作演出，受到這位幾乎比多數觀眾都還年輕的獨奏家所吸引的觀眾，對這次演出寄予厚望。夢娜·湯瑪斯回憶道：

亞伯特音樂廳門外的大排長龍，是我見過最長的一列。(�⋯⋯)。打從賈姬十二歲起，我就一直聽她拉大提琴，一直認為她是演奏得最動人心弦的大提琴家──我也聽過其他偉大的音樂家，像卡薩爾斯、托特里耶、羅斯托波維奇。你會記得那種溫暖高貴的樂音、琴弓的揮灑，套一句偉大畫家常說的話，每一個樂句的形式都是「有生命的線條」。這個時候的賈姬表現非常優異，受到如癡如狂的歡迎。我們是表演後唯一到「綠廳」(譯註：「演

員休息室」之意）後台的朋友，所以都覺得享受到特權。沙堅特走進來熱情地向她道賀。

在那之前，賈姬還沒有太多緊追不捨的樂迷，不過之後的音樂會，我們若想在音樂會結束

後接近她，都得大排長龍⑧。

不久之後，賈姬就在逍遙音樂會的歷史上贏得一席之地。應大眾要求的她連續四季回去演出艾

爾加大提琴協奏曲，而且每次都是和沙堅特合作。這對杜普蕾自然是一種莫大的讚揚，因為一向傲

慢自大的沙堅特竟會如此欣賞她的音樂才華。有「閃光哈利」暱稱的沙堅特深受社會大眾的喜愛，

逍遙音樂會的愛好者尤其喜歡他。他是個很傑出的表演人才，鈕鈕洞上別著一朵引人注意的紅色康

乃馨，看起來是一個英國紳士的縮影。他的重心放在指揮合唱音樂，特別是英國音樂（不過曲目從來

不出佛漢─威廉士〔Vaughan-Williams〕和華爾頓〔Walton〕）。一九六五年在為他慶祝七十歲生日而

舉行的逍遙音樂會上，他堅持要杜普蕾擔任獨奏者，此外也推薦她灌錄大流士（Delius）的大提琴協奏

曲。他對她的高度評價，由此可見一斑。

這個成就更引人注目之處在於，大提琴向來都不是特別受歡迎的獨奏樂器；它的地位不如小提

琴和鋼琴，部分的原因在於它的曲目非常有限。這個處境在戰後幾年開始改變，主要是拜大量新曲

目的創作，以及一些大師級的大提琴家，像卡薩爾斯、托特里耶、羅斯托波維奇與杜普蕾的出現。

⑧

節錄自一九九四年十二月及一九九五年五月夢娜·湯瑪斯寫給本文作者的兩封信。

就這樣，杜普蕾從十七歲開始就不可改變地要和艾爾加大提琴協奏曲連在一起。賈姬不僅在全英國各地演出，還成爲代表艾爾加的大使赴國外演奏。這個協奏曲是她演奏得最多次、錄音也最成功的一首。作曲家岱爾—羅伯茲(Jeremy Dale-Roberts)還記得「在倫敦的那些交響音樂會上，賈姬引起的旋風——人們幾乎不是在聽音樂演奏，她的艾爾加已變成一個儀式。」⑨ 在六○年代初期倫敦蓬勃的文化思潮當中，逍遙音樂會大概是古典音樂裡唯一能與六○年代中期英國披頭四旋風相媲美的盛事。

結束逍遙音樂會後，賈姬立即前往達汀頓演奏給托特里耶聽。達汀頓暑期學校是一九四八年由葛洛克創辦，目的在提供英國學音樂的學生更高深的教育，讓他們有機會認識歐洲一流的音樂家，接觸當代音樂，特別是歐洲的前衛音樂。

在早期達汀頓的獨特在於它能提供的這些東西。暑期學校秘書長艾米斯(John Amis)回憶道：「那個時代，沒有人對標準的室內樂曲目瞭若指掌，當然更別提什麼當代音樂了。比方說大部分海頓的四重奏以及舒伯特的鋼琴奏鳴曲和四手聯彈作品，都是很陌生的領域。透過邀請像許納貝爾、包蘭姬(Nadia Boulanger)、傅尼葉等人來校教學，葛洛克爲學生開啓了一個新的視野，讓他們有機會到國外繼續保持聯繫。」

葛洛克以擔任BBC音樂會計處長的身分，透過想像力豐富的設計，革新了一九六○年代英國

⑨ EW訪談，一九九五年十二月。

的音樂生活，他也使達汀頓暑期學校充滿新點子。那是一個不同年齡、文化的人都能有意義地交流的地方，也是同樣歡迎專業和業餘音樂家的地方。六〇年代初是達汀頓的全盛期，吸引了來自英國各地的音樂家，他們不僅靈感得到高度啓發，也沐浴在輕鬆的氣氛中，坐擁古老廳堂、公園及德溫地區鄉村風光。

一九六二年夏天，暑期學校四星期的課程照舊是豐富而多樣化。教授樂器演奏的師資陣容有布雷寧（Norbert Brainin）、曼紐因、帕雷姆特（Vlado Perlemuter）、托特里耶、普利斯、布瑞姆（Julian Bream）以及貝耶（Gervase de Peyer），擔任講課的包括漢斯‧凱勒和麥勒斯（Wilfred Mellers）。教作曲的包括貝里歐（Luciano Berio）、諾諾（Luigi Nono）、尼可拉斯‧莫（Nicholas Maw）、麥斯威爾‧戴維斯，他們都是前衛音樂的代表人物，並且認爲英國的作曲界已完全過時。艾米斯還記得那年八月布列頓來學校和彼得‧皮爾斯（Peter Pears）合作演出時，有人建議將他介紹給諾諾：「布列頓興致勃勃。可是我問諾諾：『吉吉，你想不想見布列頓？』他卻回答：『一點也不想。』」布列頓確定被『三振出局』了。」[10]事實上，在達汀頓，作曲與詮釋已變成兩個截然不同的學門，所以賈姬也像其他器樂演奏家，或許對歐洲作曲前衛風格的出現幾乎是渾然不知！

賈姬來到達汀頓時，剛剛結束在逍遙音樂會的成功演出，正處於志得意滿的巔峰期。她興奮但又帶著點焦慮地期待與托特里耶的首次接觸。不久，賈姬在大師班上完全讓其他同學相形見絀。托

[10] EW訪談，倫敦，一九九四年六月。

特里耶對杜普蕾的丰采和學習熱誠，印象非常深刻。他回憶道：

我從來沒見過這麼狂熱的年輕音樂家。有一晚，我〔和拉許〕的演奏會結束後，她問我是否可以教她練布勞克的《所羅門》。「當然可以」，我回答：「那要什麼時候？」「何不就現在？」她答道。由於演奏會結束後有一場餐會，所以當時已過了午夜。我表示反對，因為大家都睡了。「不必擔心」，她堅持道：「我們可以到一個不會吵到別人的琴房練習。」我覺得三更半夜上課很奇怪，可是她一再央求，令人難以拒絕。她開始拉奏，我一邊解說，結果在我們熱烈的氣氛之下，這堂課上了足足有兩個小時之久，所以到了兩點半，我們還在演奏和討論《所羅門》。我回到巴黎的家之後，〔內人〕莫德告訴我，有一晚她夢到我對她不忠。這件事真是奇怪極了，因為她作夢的那一個晚上，正是我給賈姬上課的那個晚上⑪。

她演奏給托特里耶聽的另一部作品，是和在達汀頓擔任董事之一的馬爾孔合作的德布西奏鳴曲。馬爾孔對賈姬在班上演出時百分之百的自信，印象深刻：她似乎對大師們無所畏懼。理所當然

⑪ 托特里耶與大衛·布倫合著，《托特里耶：自畫像》(Paul Tortelier: A Self-Portrait)，海涅曼(Heinemann)出版，倫敦，一九八四年，頁二一三—二一四。

的，她就被選中在星期五晚上學生公開音樂會上，與馬爾孔合作演出。此舉等於已經將賈姬和其他學生劃分為不同等級，因為馬爾孔只跟另外一個人合作過二重奏，就是曼紐因。

其後數年，馬爾孔多次和賈姬在達汀頓的那些深夜音樂會中合作演出。他還清晰記得有一次他們演奏巴哈的G大調古大提琴奏鳴曲時的一個特殊事件：「我們在音樂廳做最後的排練時，賈姬在一開始12／8拍慢板的地方用一種非常緩慢、沉靜的速度，我感到有點錯愕，於是停下來，問她：『賈姬，妳該不會在音樂會上真的演奏得這麼慢吧……？』『是啊，我想我就是會這麼慢。』她不慌不忙地回答。後來她真的這麼做了，而且表現得非常完美。她對什麼樣的節奏適合在音樂會上演出，有不可思議的敏感度，她了解節奏與音樂廳內的音效和氣氛之間的關係。」

馬爾孔在一場逍遙音樂會上聽賈姬演奏艾爾加的協奏曲時，再度感受到她對節奏瞭然於心的自信。「沙堅特一開始的節奏比賈姬要的快了一點，所以在她獨奏進來的第一小節這裡，她立刻把音樂拉回她想要的速度，令他只得跟隨她。我想他不太高興。我記得最後她還作勢要樂團團員站起來，這點著實惹惱了他，畢竟這是屬於指揮的特權。他的惱怒很明顯的掛在臉上。」

馬爾孔發現賈姬是一個很理想的二重奏夥伴，她既穩定又有自信，最重要的是她對別人都會有所回應：「雖然我提出的建議比較多，但大部分時候我都是接受她的演奏方式，因為她的方式非常特殊，而且非常正確。」同時，他也注意到那種在天才兒童身上常見的身心失衡狀態，也就是某一項資質絕佳，但其他方面的人格可能非常幼稚。馬爾孔擔任西敏寺大教堂合唱學校音樂主任的經驗，在與賈姬建立的關係上，顯然很派得上用場。「我們之間是一種互嘲式的忘年之交，我待她就有點

像對待年輕的合唱團員一樣，如果我對她凶一點，她會向我丟抱枕。」

在兩人合作的關係中，馬爾孔扮演了一位慈祥的導師，從來不說教。有一次，他們正準備上台表演巴哈的D大調古大提琴奏鳴曲時，他轉身向杜普蕾說：「賈姬，第一段快板的主旋律是我，妳的部分是附屬於主旋律的。」杜普蕾以前沒有注意到這一點，不過演出時她承認他是對的。

她和馬爾孔建立的二重奏從一九六二年持續至一九六四年，之後她開始和史蒂芬·畢夏普合作。

除了在達汀頓的兩個夏天之外，杜普蕾和馬爾孔還在西敏寺大教堂和皇家節慶音樂廳演出多場重要的演奏會。兩人最後一次同台是一九六五年八月在盧森音樂節(Lucerne Festival)中一起演出。

曾聽過賈姬在達汀頓演奏的人，都覺得她在大提琴後面表現得從容自在，看不出她內心有任何疑惑。大家只記得她的活力四射、開朗與自信十足，儘管在社交場合上可能有點不知所措和害羞。

艾米斯回憶說：

每個星期五的晚上，我們會在達汀頓為演奏家和學生舉辦派對。有一次在這類場合中，我發現賈姬看起來簡直是可憐極了。我走上前去，問她是否還好。「我討厭派對，」她答道。我就說：「你想不想拉琴？」我帶了一份布勞克的《所羅門》鋼琴譜，我一直都帶在身上，就是打算能跟她合奏一下，因為我很喜歡那首曲子。於是我們找了一間琴房，啪啦啪啦地合了幾遍。那是唯一一我覺得與她比較接近的一次，其他時候就很難接近她，不過她在達汀頓看起來好像跟每個人都處得不錯，大家也都喜歡她。

姬一起待在達汀頓的暑期學校，她還清楚地記得她們之間第一次開誠布公的討論。

格蘭音樂學院（Royal Scottish Academy of Music）大提琴教授的瓊安·狄克森。瓊安有兩年都剛好和賈

幸而賈姬有機會可以向一個體諒別人又觀察入微的同伴透露心中疑惑，她就是當時擔任皇家蘇

那個時候，賈姬的名氣已經使她和同學之間產生了距離，許多人都對她又敬又怕。

當時我已經上床了。凌晨兩點半，賈姬來到我的房間。她剛剛和馬爾孔結束周五晚上的音

樂會——他們演奏的是貝多芬A大調奏鳴曲〔作品六十九〕以及布拉姆斯的F大調〔作

品九十九〕。她問我對她演奏的看法，我就問她是不是想聽真心話。她回答：「是的，因

為別人總是只會告訴我都拉得很棒。」我跟她說，我並不是每次都很喜歡她拉琴時大聲的

方式，看起來像在一個勁兒猛敲樂器的感覺。在貝多芬的A大調奏鳴曲中，強音聽起來很

有侵略性，在我認為，這樣的詮釋並不恰當。我告訴她，強音並不表示就是要盡可能演奏

到最大聲——有時候可能是要表現得很豐勻，有時候是代表緊張，有時候則是冷漠。對她

而言，強音好像是對付鬥牛用的紅布——要你拚命地襲擊，看妳能奏出多大的聲音。我認

為她如果少用點力氣，多利用大提琴的能量，就可以拉出更豐富的聲響。我告訴她：「事

實上妳只是在利用它發洩心裡的攻擊性。」我接著向她示範，如何不必那麼費力就可以拉

出強音，例如，稍微靠近琴橋一點來運慢弓。

我特別指出的幾件事之一，是布拉姆斯F大調中慢板樂章一開始出現的一些撥奏音。我告

訴她：「這些音符聽起來很有攻擊性，好像妳打算把C弦從琴栓給拉掉一樣……」「哦，我以為那段的開始就是要非常的激進。」她回答。「那會很奇怪」，我說：「因為妳在第五小節接手的時候，是整個音樂會裡頭最美的其中一段，充滿了辛酸與苦悶。」賈姬沉默了一分鐘，然後說：「我有話想告訴妳，妳恐怕會接續鋼琴在前四節演奏的旋律。」賈姬沉默了一分鐘，然後說：「我有話想告訴妳，妳恐怕會認為我很糟糕，可是我從來沒有注意到鋼琴在一開頭有旋律。」我覺得她能說出這樣的話，是很誠實而且有勇氣的。這件事使我明白，普利斯並不是一直會聽她與鋼琴的合奏，上課時也沒有時間討論到所有的問題。

對賈姬而言，一定覺得鬆了一口氣，在瓊安這裡，她終於找到人跟她討論她在大提琴上的問題。

賈姬告訴我，這是她一生中第一次發現她的一些本能反應（像變換把位）不一定都派上用場。她很誠心，因為她抓不住貝多芬A大調奏鳴曲開頭的音，而抓不住的原因就在於她開始為此擔心。事實上，她已漸漸長大，開始對自己的本能產生懷疑。她向我抱怨：「我小的時候，就是聽到一個音，把它拉奏出來，從來不會停下來思考要如何演奏。現在我暗自思考——音符在哪裡，我的手臂和手應該怎麼做才能奏出那個音符？結果反而弄巧成拙。」

瓊安‧狄克森看得出賈姬的音樂性主要原因是她那過人的直覺本能，可是卻因為明顯缺乏覺察的知識作後盾而感到惶惑不安。瓊安指出：

本能來自於潛意識層次，但無法在這一個層次發展。你必須在有意識的層次下拓展你的本能，在此資訊得以累積然後滲入到下意識去。就像我的老師邁納迪（Enrico Mainardi）曾說過，本能是音樂家所能擁有最重要的本質，如果你的本能是正確的，就應該會在樂譜上找到一些什麼來證明。賈姬在她的訓練過程中缺乏這類資訊。我深信這一部分一定要在用到之前先教，如此一旦年輕的演奏家長到一個開始會恐懼和憂慮的年齡時（這個年齡因人而異），他們才會對音樂和樂器運作的方式有一些具體的認識。

瓊安很欣賞賈姬與生俱來的音樂性、詩意的表現力以及出乎本能的運用彈性速度：「但那個時候，她的內心仍有狂野的一面，她漸漸發覺到難以駕馭。她早年的彈性速度極為出色，不過在我認為很快就開始流於誇張。」

儘管兩位大提琴家有年齡上的差距，但是在很多方面她們仍維持了一段相當平等的友誼。有一回瓊安在達汀頓演奏完一場獨奏會之後，情況逆轉了：「我請賈姬賜教，她告訴我說，我左手的表達上用得不夠。她說：『你知道嗎，每當我的指頭落在弦上，就感覺好像我把聲音放進指板裡一樣。』對我來說，這是一個全新的觀念，就因為她的這一段評論，我從此大幅改變了我的技巧。」

達汀頓的經驗讓賈姬有機會發掘一個水到渠成的社交環境，在這裡她所有的同伴同樣都是跟音樂相關。而她和托特里耶順利的初步接觸，也預示了大好的未來。

不過十月巴黎音樂學院學期開始之前，賈姬還有一些重要的合約必須履行。第一個是應邀參加九月三日在愛丁堡藝術節中的BBC音樂會，和拉許合奏布拉姆斯F大調奏鳴曲作品九十九。蕭—泰勒（Desmond Shawe-Taylor）在《周日泰晤士報》（Sunday Times）談到她的「表演牽強，令人失望」。蕭—還警告說：「這個才華洋溢的孩子必須特別注意音樂的品質，特別是在高音域的時候。她也需要一條髮帶，綁住她不斷飄盪四散、令人分心的蓬亂金髮。」

在BBC發行的CD唱片中，我們有一段她當年演出的紀錄，可以作為賈姬詮釋方式的見證。雖然在大聲的過門樂句她的聲響明顯有粗糙的銳利感（或許因為那個時候她使用的仍是未包覆的A腸弦），但絲毫沒有使力艱難的情形。倒是瓊安·狄克森說她在第二樂章開頭過度暴力的撥奏，在這錄音中可聽出端倪。第一樂章中火山般猛烈的情緒十分激昂，不過杜普蕾雖然不斷趨動音樂往前衝，卻未破壞整首曲子的結構。那個時候她已有不可思議的能力，去精確地判斷每一個音符需要多少重量和張力來「滿足一個樂句」（這是她晚年教學時最喜歡用的說法之一），也知道如何小心使用彈性速度。或許可以舉她演奏導回第二樂章再現部開始主題的撥奏為例，這些音支配了鋼琴聲部和弦如何就定位。整首奏鳴曲演奏起來洋溢著一種成熟的演奏家具有的自信，不過我個人認為，最後兩個樂章沒有前面的兩個樂章來得精彩。

然而這次的演出和她後來在EMI與巴倫波因合錄的同一首曲子之燦爛恢宏的詮釋相比，又難

望其項背。我們只能很驚訝地發現，賈姬無論從技巧、色彩、一貫的聲音之美以及敏銳可聞的分句

上，都有長足的進步，而且絲毫未失去她極度熱情的衝勁。

這場音樂會隔天，賈姬趁著待在愛丁堡的時候為BBC電視台的《今夜》節目，錄製了舒曼的

一首《幻想小品》(*Fantasie stücke*)。回到倫敦之後，又於九月下旬和她的老師普利斯為BBC廣播

電台錄製庫普蘭(Couperin)與戴‧費許(De Fesch)的大提琴二重奏。師生間一來一往的互動交流洋溢

在庫普蘭《聯合風格》〈音樂會曲第十三號〉(*Treizième Concert Les Goûts-réunis*)當中，這場令人愉悅

的演出被保存並出版成CD⑫。從錄音上聽起來，兩人在樂器色彩的運用或是演奏方面幽默、歡樂、

動人的流暢，著實難分難解。

賈姬一九六二年十月下旬負笈巴黎之前，曾兩度演出艾爾加的大提琴協奏曲：一次是在挪威斯

塔凡格代表英國音樂界參加「通往英國之門」慶祝活動，一次是在皇家節慶音樂廳和諾曼‧德‧瑪

指揮的BBC交響樂團合作。倫敦的音樂會在十月廿四日舉行，是為向聯合國致敬(聯合國就是在賈

姬出生的那一年成立)，整場演出對全歐洲做現場直播。

這場演出在BBC的錄音也保留了下來，是五個艾爾加大提琴協奏曲表演檔案中的第一份。錄

音顯示杜普蕾對這首樂曲的詮釋，已明確地表達所有要素，可視為她後來和巴畢羅里為EMI錄音

的藍圖。在這些年當中，她最大的收穫就是音色上的技巧、力度的變化更寬廣，而且對彈性速度的

⑫ EMI唱片編號CDM 7 63162，早期的BBC錄音，第二輯。

作用有令人難以置信的想像與理解力。這個錄音當然讓我們掌握到賈姬活力充沛和與生俱來的天分，還有她在方法上的確實，而這也曾是讓托特里耶在達汀頓驚豔的特質。

賈姬抵達巴黎的時候，對自己的進修課程滿懷期待。托特里耶希望她能留下來，一直到六月底上完七個月全部的課程，而且認定她最後一定會參加（並贏得）年底極具聲望的「首獎」中演出。他還希望在這段時間，她能取消所有的專業的演出活動。但是這一切都不在賈姬的計畫之中。

一九六二年的夏天，媒體已經報導賈桂琳・杜普蕾將在秋天到巴黎「進修五個月」。艾瑞絲會在七月初寫信給BBC，說明女兒從十月起的六個月內無法接受演出邀約，要從一九六三年三月起才能再接受檔期預訂。事實上，伊布斯暨提列特早已為賈姬和艾瑞絲安排在英格蘭西南地區的擴大巡迴演出，時間就是從三月底開始。可以想見，艾瑞絲當然不願意取消這些演出。伊布斯還為賈姬接下了十二月在節慶音樂廳表演舒曼的協奏曲的邀請。

一般人可能會奇怪，杜普蕾一家在達汀頓和托特里耶會面的時候，為什麼沒有和他討論這些重要的實際情況。一方面艾瑞絲和賈姬顯然都沒有告知托特里耶有這些預定的音樂會演出合約，也沒告訴他賈姬能進修的時間實在很有限。而在托特里耶這一邊，他也沒有向她們說明巴黎音樂學院的教學方式。賈姬抵達巴黎時，原本以為可以上托特里耶的個別課，並不知道音樂學院規定樂器教學在大師班才有。事實上，托特里耶是不能為音樂學院的學生個別授課的。這一切意味了賈姬抵達巴黎之後，老師和學生之間存在著雙方陰錯陽差的誤會，到後來永遠無法解決。

9 巴黎之行插曲

一個人當然要熟練技巧，同時絕不能被技巧所左右。

技巧是完整的個人。

——卡薩爾斯 *

——史特拉汶斯基 †

* 卡薩爾斯，《喜悅與哀愁》（*Joys and Sorrows*），肯恩（Albert E. Kahn）編，麥克當那（Macdonald）出版，倫敦，一九七〇年，頁七六。

† 史特拉汶斯基與克烈福特（Robert Craft）合著，《史特拉汶斯基訪談錄》（*Conversations with Stravinsky*），法柏暨法柏（Faber & Faber）出版，倫敦，一九五九年，頁廿六。

托特里耶是一位充滿領袖魅力的演奏家，也是一位下過苦功、技巧上不斷的分析、並且對大提琴演奏的所有問題保持開放胸襟，最後才成就好本事的音樂家。他生於一九一四年，在巴黎音樂學院時是富拉德和赫金的學生，十六歲就在校內贏得人人稱羨的首獎。他在大提琴方面並無其他正式的訓練，不過曾在音樂學院中向尚‧加隆學習和聲及作曲增進自己音樂上的發展，同時在小酒館和咖啡館演奏維生。

他廿一歲成爲蒙地卡羅管弦樂團大提琴首席，兩年後與同一樂團在理查‧史特勞斯指揮下，演出史特勞斯的作品《唐‧吉訶德》。這部作品後來與他關係密切。二次大戰前，托特里耶在波士頓繼續拓展他的交響樂事業，在庫塞維茨基(Koussevitzky)的指揮下演奏，接受他的最後一個樂團職務，擔任巴黎音樂學院音樂會學會的管弦樂團團長，這個樂團在孟許(Charles Munch)帶領下，於法國光復後展開演出活動。

一直到一九四五年二次大戰結束之後，托特里耶才以個人豐富的音樂經驗，展開職業獨奏家的事業。當時他已經三十出頭；相形之下，杜普蕾在到達同樣年齡時，演奏生涯早已超越托特里耶。

托特里耶是卡薩爾斯的忠誠仰慕者，曾在一九五○年至一九五三年的夏天參加普拉德音樂節，親炙大師風範，在音樂上獲益良多。第一年他將全部心力放在巴哈的音樂上，爲了向卡薩爾斯表示敬意，他同意參與音樂節管弦樂團的演出。

作爲一位大提琴的革新者，卡薩爾斯對托特里耶的影響特別是在他使用左手的方式上。以前拉大提琴的人，左手四個指頭都合得很緊，使得爲了奏出音符而壓住琴弦的那根手指頭受到其他手指

的阻礙。卡薩爾斯主張的左手使用法是讓每一根指頭有如鋼琴家的手指，各自獨立，使得手指在伸展和變換把位上更加靈活，揉音也因此更富於變化。更重要的是，他以他的發音法觀念改革了大提琴的演奏技巧。左手手指更強有力的按弦方式是被設計用來讓琴弦振動，而如歌似的音樂線條就臣服於生動的樂句整體結構之下。巴倫波因曾形容卡薩爾斯對他的影響，使他在彈鋼琴的時候，彷彿自己是個弦樂演奏者一般，反映出卡薩爾斯是如何將鋼琴的演奏理論應用到大提琴上①。

事實上，聲音之美本質上的重要性絕不是作為一種手段；卡薩爾斯偏愛情意深刻具說服力的表達甚於聽美聲的唱腔。托特里耶形容卡薩爾斯樂音的響亮，是言語無法形容的：「那是一種心靈的—─一般人絕不會認爲卡薩爾斯是在拉大提琴；他是在演奏音樂。」②

卡薩爾斯將音調抑揚起伏精準與否的問題視爲「良心事業」。聽到一個音符拉錯了，感覺就像自己做錯事了一樣。」③托特里耶採用了卡薩爾斯「富於表情」的音調運用，根據和聲的功能來決定音的升降。卡薩爾斯的發音理論是根據音程的「重力的吸引力作用」建立的，他認爲音階上二度、四度和五度是靜止點，其他的音符都會被這些點吸引④。托特里耶形容這個過程是很微妙而且很生

① 巴倫波因，《音樂生涯》（A Life in Music），威登費得暨尼克森（Weidenfeld & Nicolson）出版，倫敦，一九九一年，頁一〇五。
② 大衛・布倫與托特里耶合著，《托特里耶：自畫像》，頁一〇〇。
③ 大衛・布倫，《卡薩爾斯及詮釋的藝術》，頁一〇二。
④ 同上。

動的。然而，他根本不必向杜普蕾解釋這套說法，因爲她本來就是完全自然而且出於本能地運用著表情豐富的詮釋。

托特里耶也欣賞卡薩爾斯的彈性速度，他稱之爲「本能地對音跟音之間關聯性有全盤領悟……不論是縱向、橫向、還是斜向。」⑤ 總而言之，我們可以說卡薩爾斯是第一位當代大提琴家，爲「卓越」立下了新的典範。在過去，大提琴家說是樂器本身太難精通來爲他們技術上的缺陷尋找託辭。

托特里耶在巴黎音樂學院執教鞭之前，曾與家人在一九五五年到五六年之間，住在以色列海法附近的一個集體農場。托特里耶不但在思想上是個理想主義者，而且還嘗試將他的信仰付諸實行於現實生活中。集體農場這種毫無階級差異、又富於拓荒精神的社會理想，對他具有非常大的吸引力。他和妻子對猶太人深具好感，認爲猶太人是一個擁有偉大文化、對音樂熱中而且對音樂有一種發自內心的感情的民族。

一九五七年，托特里耶被徵召代替身體微恙的皮亞第高斯基，在台拉維夫腓特烈·曼大禮堂落成儀式中演出。他演奏的是猶太色彩最濃厚的協奏曲，也就是布勞克的《所羅門》。如同他曾寫過的一段話，指：《所羅門》一曲「……超越純粹的個人使命；似乎表達了以色列人對失落的殿堂的一種渴望。每一個樂句……都來自於過去，彷彿遙遠的嗚咽聲。」⑥ 參與那場落成音樂會的另外兩位

⑤ 同註③，頁一○一。

⑥ 大衛·布倫，《卡薩爾斯及詮釋的藝術》，頁二一○。

獨奏家和一位指揮家——魯賓斯坦、史坦以及伯恩斯坦(Leonard Bernstein)，不但都非常訝異，而且感到汗顏，因為發現他們之中唯一聽得懂葛瑞恩(Ben Gurion)開幕演說的人，竟然是他們之中唯一的非猶太人。托特里耶通曉希伯來語還充當他們的翻譯⑦！

杜普蕾在她的音樂生涯後期，自稱並未受到托特里耶太多的影響。起初她無疑是被他們熱情洋溢的性格，以及他演奏大提琴的清晰與才氣所吸引。或許那個時候，她還未意識到他們之間有喜歡親近猶太人的共同點。當然，後來杜普蕾還更進一步，跟巴倫波因結婚時，她不但改信猶太教，而且公開表示將來打算讓他們的孩子在集體農場上成長。

托特里耶後來成為在歐洲最受尊崇的音樂老師之一。一九五八年，他獲聘為巴黎音樂學院教授，前後任教十年，後來因與音樂學院的一些主管意見相左而離職。接著他成為德國埃森大學教授，最後返回法國的尼斯音樂學院任教。他在英國透過電視媒體推廣公開的大師講習課程的觀念，他的領袖魅力和字正腔圓(說著一口道地但帶點迷人的法國腔的英文)為他和大提琴贏得了許多新的聽眾。

托特里耶在發展大提琴技巧的概念上，比他的老師富拉德和赫金更深入，的確也比他的偶像卡薩爾斯更進一步。他的創新之處特別在於左手，他發展出一套幾近於鋼琴彈法的技巧，包括手部在指板上的正確角度運用，就像把鋼琴的鍵盤直放著彈奏一般。如此一來可以在高把位用到小指，而

⑦ 魯賓斯坦，《自傳——歲月歷練的成熟》(*Autobiografia-gli anni della maturità*)，福拉費亞·帕加諾出版社(flavia Pagano Editore)，拿坡里，一九九一年，頁五四五。

在傳統演奏法中，小指幾乎是用不上的。他也採行了更有彈性的拇指用法，讓拇指偶爾可以停放在指板的後方（通常拇指沒用到的時候，都是放在弦上），有時候也讓它從其他指頭的下方越過去，就像在鋼琴上的用法一樣。

托特里耶的另一創舉是發明了一種彎曲長釘或尖端物，讓大提琴在一個較高、而幾近水平的位置。他示範指出，如果琴面和 f 型孔都不再朝下的話，大提琴就能振動得更自在，而達到更巨大的聲音穿透力。對手臂長的大提琴家來說，要適應這種新的位置並不難──事實上，雖然在比較高的位置讓拉奏更簡單，不過在拉第一把位時會有點不順手。羅斯托波維奇第一次試用那種彎式琴腳時，對托特里耶彎式琴腳的確對手臂短的大提琴家很不利（包括他自己的妻子莫德在內，她本身也是一位出色的大提琴家）。

獲得專利的托特里耶彎式琴腳，賈姬用了很多年。如果說這個發明的原型很堅固的話，市售的那種是由三個零件組裝的琴腳就不是這樣。（而且它很累贅，因為幾乎放不進標準尺寸的大提琴盒子裡頭。）賈姬也吃過苦頭。她發現因為她激烈的作風，琴腳的中間部分（一個空心木軸）在承受她所施加的壓力下很容易折斷。過了好幾年，她才改回使用標準的直式金屬琴腳（顯然如釋重負），在那幾年當中，她已壓壞過好幾個托特里耶琴腳。我們在她的一些照片以及克里斯多福·紐朋的影片《賈桂琳》中，都看得到她使用托特里耶琴腳的情形。羅斯托波維奇則採用了他自個兒那種較堅固的「彎式琴腳」，是他自己用一塊鐵改良製成的。

就這樣，托特里耶在有關這個新弟子才華洋溢的傳聞中，宣布賈姬來到巴黎。當時托特里耶在音樂學院的一名學生德塔(Jeanine Tétard)回憶道：「新學年開始的時候，托特里耶就告訴我們，一個相當優異的新生就要來了。我們一定要來聽她演奏──『來，來』……。」[8] 傑出的以色列大提琴家桑莫(Raphael Sommer)證實了當時那股興奮的情緒，桑莫在以色列時就從托特里耶學琴，是他最忠實的學生和信徒。他說：「賈姬剛來巴黎的時候是個熱門的話題人物，在班上掀起了很大的騷動。」[9]

賈姬寄宿在一個法國家庭中，從馬德里街站搭地鐵到學校。這是她第一次嚐到離家的滋味。儘管她聽覺靈敏、善於模仿，卻不是個生來就很厲害的語言家，對法文也只懂得皮毛而已。巴黎音樂學院競爭的氣氛和教學制度，都讓她覺得很不自在，學校教學似乎把重心指向在年底的首獎競賽奪魁。競爭氣氛的激烈，學生和教授都深刻地感受到。身為托特里耶學生的賈姬，如果能參加最具威望的「大獎」，托特里耶自然會大為滿意，而且賈姬當然是穩操勝券。但是她自己對這種象徵性的榮譽卻興趣索然。

在巴黎音樂學院，到教室上課就表示要在觀眾面前演奏。賈姬注意到，托特里耶(可能是不自覺的)經常會當眾羞辱他的學生，她覺得對著觀眾演奏的做法讓她很不愉快。較早從托特里耶在巴黎音樂學院習琴的英國大提琴家華德─克拉克也有這樣的感覺：

[8] 本句及本章後續所有相關引述皆摘自EW的訪談錄音，杜林，一九九五年九月。

[9] 本句及本章後續所有相關引述皆摘自EW的訪談錄音，倫敦，一九九五年十二月。

我痛恨音樂學院課堂上的整個氣氛，競爭實在太慘烈了。雖然托特里耶有些課的確上得很好，但他也會毫不留情，把學生壓得死死的。我那時廿一歲，年紀比所有的法國學生都大，但在技巧上受的訓練沒那麼好。他們可以輕鬆自如地拉奏那些炫技到不行的曲子，我卻是如臨大敵。到了年底，我已經完全被打敗了。不過我跟托特里耶上了幾次個別課時，覺得他真的很棒⑩。

托特里耶在音樂學院一個星期上兩堂大師講習課。他的妻子莫德擔任他的助教，是一位無微不至且有耐心的老師。學生有時覺得這位激勵人心的「大師」批評得過於嚴厲、要求過高時，莫德就發揮了安撫學生的影響力。

莫德還記得曾和賈姬一起練習貝多芬的A大調奏鳴曲的情形，對賈姬接納別人建議的雅量印象深刻。她把賈姬比成聖女貞德，一頭金色短髮，雕像般的身高，寬大的背心裙罩在她身上宛如一襲盔甲（但似乎從來不會阻礙她的行動）⑪。托特里耶回憶裡的賈姬一直是維京人的形象，如同華格納樂劇中的女英雄；想到她演奏的貝多芬D大調第二號奏鳴曲作品一○二時，宛如齊格菲手持寶劍出現的那一幕⑫。

⑩ 摘自EW的訪談錄音，一九九四年六月。
⑪ 摘自莫德‧托特里耶一九九四年七月四日寫給本文作者的一封信。
⑫ BBC第三廣播電台致賈桂琳‧杜普蕾四十歲生日的獻禮。

對托特里耶而言，教學的藝術就是將自己的風格傳給弟子，所以他們也必須採用他的技巧。

「〔學生〕必須做一個選擇。保有自己的技巧，就維持了自己的風格。」[13] 托特里耶如是說。只要杜普蕾對音樂風格的想法在她強有力的直覺上太過根深柢固，則這樣的教學原則碰上她的例子，註定是行不通的。對她來說，技巧就是一種將音樂的理念轉化成聲音的創造力，如此一來，這樣的創造力，她是源源不絕。

托特里耶在樂器技巧方面採用的駕馭和音樂功能方面採用的分析和邏輯方法，和賈姬理解的大提琴演奏方式南轅北轍。桑莫回憶這是造成他們師生之間衝突的起因：「托特里耶是一個要求很高的人，而且大部分都必須照著他想要的方式去做，包括運弓、指法以及分句等等。他對每一件事都解釋得一清二楚、合乎邏輯，但不鼓勵或尊重個人的想法。」在某個層次而言，杜普蕾原本是設定向托特里耶學習純技巧為目標，所以兩人的衝突愈演愈烈。

桑莫很佩服賈姬能藉著她的音樂性，巧妙地解決所有的難題。「我不會說她的技巧無懈可擊，或是她沒有問題，但她牢記學習的曲目（舍夫契克、富拉德等），以及隆伯格（Romberg）、大衛多夫（Davydov）、古特曼（Goltermann）等人的協奏曲，從來不用我們這些學生學習技巧的那一套方式。法國學派典型的有系統的方法，跟賈姬是背道而馳的。」

托特里耶若認為某方面是技巧有問題，就會針對問題來建議各種方法。桑莫還記得：「他可能

[13] 大衛・布倫與托特里耶，《托特里耶：自畫像》，頁二〇九。

...

會對賈姬說：「妳這個地方跳弓做得不好。我建議妳下一堂課的這首那首曲子都應該做一次包佩（Popper）練習。」然而不知為何賈姬從未在課堂上照做，她會規避既定的功課，在下一堂課帶來別的東西，而托特里耶也忘了這回事。」

不論賈姬的原意是否真的擺在要學技巧，她避開了法國學派最強調的技巧部分還有研究曲目，而寧可把時間花在大型的浪漫樂派協奏曲形式這種「真實」的音樂上頭。她常在課堂上拉奏德佛札克、舒曼、布勞克的《所羅門》以及聖—桑的作品。

後來她曾在一次訪問中提到，她在達汀頓頭一次和托特里耶上課時，就學到了很多關於指法和關節的知識。可是她覺得「在巴黎音樂學院的大師班裡，情形就不太一樣了。每次都有觀眾在場，我覺得自己沒學到那麼多。」[14] 賈姬發覺，有觀眾在場時，她就忍不住表演的念頭，即便這些觀眾只是其他班的學生而已。

賈姬抵達巴黎後一個月，就寫信回家抱怨大師班變成她和托特里耶之間的障礙：「早知道在巴黎音樂學院裡不能上個別課，我就不會來了。現在我覺得非常沮喪而且悲慘，原本看起來可以救我一把的，沒想到結果卻正好相反。我必須告訴你們真話，因為已經累積到我自己都受不了了。」[15] 賈姬自己也抱怨道，在這段進修期間，她還有必須履行的音樂會合約，也造成了其他的問題。

⑭〈賈桂琳・杜普蕾與艾倫・布里斯的對話錄〉（Jacqueline du Pré talks to Alan Blyth），《留聲機雜誌》（The Gramophone），一九六九年一月。

⑮ 希拉蕊・杜普蕾與皮爾斯・杜普蕾合著，《家有天才》，頁一三九。

由於她必須爲十二月初在倫敦的一場音樂會準備舒曼的大提琴協奏曲，所以沒有辦法專心練習技巧，而她希望能「冷靜地」練習技巧。

其實，托特里耶也試著加上一些改變，特別是在賈姬左手的技巧方面，因爲他早就注意到她左手的第三指和第四指有弱點。他把問題歸結於她手部的傾斜，堅持她應該採取一種手和指板成垂直的姿勢。他還建議她應該將腸弦改成金屬弦。這時壓下琴弦就需要更大的力道和張力。賈姬在另一封信中向母親訴苦：「練完音階之後，我的指頭就因爲過度疲勞而疼痛不已。」[16]

賈姬在參加皇家節慶音樂廳的演出前，曾向托特里耶仔細學習舒曼的協奏曲。他建議她在終樂章學他來一段裝飾奏（Cadenza，譯註：協奏曲當中接近樂章結尾的炫技獨奏部分）。事實上，那首曲子並沒有特別指定要演奏一段裝飾奏，但舒曼在尾聲加了一個延長記號（fermato），建議可有這樣的選擇。儘管如此，增加一段裝飾奏變成十九世紀末到二十世紀初大提琴演奏的一個傳統，而今這樣的傳統幾乎已完全被摒棄了。

桑莫還記得：「賈姬真的很喜歡托特里耶的裝飾奏。雖然技巧上困難重重，她還是演奏得非常優美——而且不像我們其他人那樣一直按部就班地練過音階、練習曲和古特曼的協奏曲，她就達到這般地步了。」

十一月底，賈姬在BBC資助下飛回倫敦，十二月二日，她在皇家節慶音樂廳演出舒曼的協奏

⑯ 希拉蕊・杜普蕾與皮爾斯・杜普蕾合著，《家有天才》，頁一四〇。

曲。當時BBC交響樂團的指揮是馬第農。這是賈姬首次公開演出這部在大提琴協奏曲裡頭最難理解的作品，而且為了表示對托特里耶的尊重，她放進了托特里耶的裝飾奏。

這首曲子在一份BBC的錄音當中再度被保存下來。和她演奏艾爾加作品不同的是，賈姬詮釋的舒曼大提琴協奏曲在未來數年還有相當大的成長空間，才能到達成熟階段。那一次的演出，賈姬受到了衝勁十足的鋼琴家許納貝爾「安全是最後的考量」原則所引導——而某些時候她的冒險之舉並未成功。她的演奏自然地散發一種令人驚豔的年輕清新氣息，而且聲音豐富、優美，只是力度上不太能達到輕柔的境界。幾年之後，她年輕時詮釋音樂的外放狂野特質就被一種神奇的詩意和澎湃的內在情感所取代。

這場一九六二年的演出裡頭，賈姬有幾段最精彩的演奏事實上是在托特里耶的裝飾奏的地方，這段裝飾奏技巧上十分完美，運用到協奏曲的所有主題，不過我個人認為，這樣的裝飾奏過於冗長，而且結束得太突然，破壞了尾聲開頭絕美的G小調樂段原本的神秘魅力。

賈姬回家過耶誕節的時候，得到艾瑞絲的協助，嘗試說服托特里耶給她上私人課，就算必須脫離音樂學院的課程也無所謂。艾瑞絲在一封新年除夕寫給托特里耶的信上解釋說，賈姬需要充分利用跟他學習的有限時間，因為「她能夠把學習優先擺在職業演出之前的時間，也許不會超過兩年。」[17]

事實上當時托特里耶的建議有時也相當矛盾。他曾經要求賈姬放棄所有的演出邀約，後來卻又

⑰ 希拉蕊・杜普蕾與皮爾斯・杜普蕾合著，《家有天才》，頁一四○。

邀她接手三月初他在柏林的一場演出，而且還是演奏舒曼的協奏曲。艾瑞絲告訴他，賈姬必須婉拒這項邀請，因為她先前已經推掉春季的其他音樂會邀約。賈姬一月初返回巴黎，才能和托特里耶直接商量這件事。她在寫給艾瑞絲的一封信中解釋，有一回下課後，托特里耶曾經打電話給她。「他因為讓我在班上同學面前演奏《所羅門》而向我道歉。他明白一旦讓我演奏一首情感澎湃的曲子，我就又開始用力，所有的壞習慣就又回來了。他說我至少在六個月之內都不可以參加任何音樂會，而且也一定要取消舒曼（協奏曲）的演出和英格蘭西部的巡迴。他要我在巴哈、海頓和音階方面下功夫，要我拉琴的音量不能大於中強（mezzo-forte）。」[18]

事實上，其他學生都非常欣賞賈姬所演奏扣人心弦的《所羅門》。桑莫對她的詮釋記憶猶新。

很美妙，但是和托特里耶的不同。他試著要改變她重視情感的傾向，還向她解說某些猶太人的特質——雖然她用自己的方式將它演奏得很「猶太風」。他提到四分之一音的重要性，為什麼這裡該用滑奏而那裡不用——他永遠有堅實的理論及和聲基礎來支持他的想法。而賈姬只是讓情緒宣洩，在他看來，也許有點過度濫情了。

托特里耶後來在電視上的大師講習課揭示他的滑奏理論。他認為滑音的正確安排是品味上的問

[18] 同上，頁一四一。

題，這就如同烹飪的原則一樣。「如果你沒注意到魚已走味，或是喝早就開罐了的啤酒，就是沒有鑑賞力。而沒有品味的滑奏就很容易做到。」他建議大部分的滑奏應該用在強拍上，而『歌唱般的換把位』則應該用作是強調某個音的一種方式。多年之後，他曾舉杜普蕾在演奏德佛札克協奏曲第一樂章的第二主題為例，說明這正是一個有品味、而且在滑奏上選擇正確的例子。同樣的道理，托特里耶也堅持在較長的樂句中使用彈性速度時，還是應該保持速度的重心，如此才能營造出必要的平衡。「失去這個重心，就是放縱。放縱意味著你愛自己勝過愛音樂。」（有人懷疑托特里耶就是認為杜普蕾的演奏有時過於放縱）。

即使托特里耶會對他的一些學生說：「不要思考，憑熱情去做」，這樣的勸告對賈姬是多餘的，他反而企圖控制賈姬演奏中的狂放不羈，將節制、邏輯和組織灌輸到她對音樂的思考中。桑莫回憶道：「如此強硬的兩種個性發生衝突在所難免。在與賈姬演奏中自然流露的狂放不羈性格交戰的過程，托特里耶的確做法上在我們看來似乎有點過於嚴厲和殘酷。我很驚訝賈姬竟能夠忍下很多的批評，而且始終保持冷靜。她豁達的英國式幽默感對她很受用。不過，儘管她從來不在課堂上反抗，我曉得她事後一定是心煩意亂。」

賈姬在另一封寫給艾瑞絲的信中談到：

有趣的是，上完比爾〔普利斯〕叔叔的課之後，我身體感到疲憊不堪，而上完托特里耶的課，我是在精神上疲憊不堪。我從來沒見過這樣子：他認定一點之後，就能那麼無情地督

促，我也從來沒有那麼努力試著按照別人的話去做過。他偶爾出現的短暫幽默感，宛如天賜甘霖！不過這一切只是因為我不習慣持續不斷投注如此高度的注意力……在他的信念裡絕無同情憐憫[19]。

在這個階段，賈姬已克服原本羞怯的心態，開始堅持要求托特里耶給她上私人課。儘管他曾私下違反音樂學院的規定，偶爾讓她到他家裡上課，但這個問題一直是師生之間主要的衝突所在。

無疑地從托特里耶的觀點看來，賈姬怎麼說都是個難教的學生。很多年後他承認，真不知普利斯當年是怎麼辦到的！然而，縱使她的反抗性令他難以理解，他對她接納新觀念的敏捷領悟力，仍是同樣地激賞。一九八○年代他在一場電視轉播大師講習教學中回憶，他建議杜普蕾在德佛札克協奏曲第一樂章某一經過句採用他的指法，結果她立刻就做到了。「強有力的第二指導入這個經過句……賈桂琳馬上掌握到指法，就像老鷹飛撲獵物，她還不曉得我要她做什麼、在我還沒花時間示範之前，她就已經抓到了。」[20]

托特里耶運用技術分析的能力來支持他自然的音樂性豐富的想像力。雖然他堅信有系統的技巧訓練，但他卻不是一位做法一貫的老師；他創新的精神雖能啟發學生，也常令學生感到困惑。他不

[19] 希拉蕊・杜普蕾與皮爾斯・杜普蕾合著，《家有天才》，頁一四一。

[20] 在曼徹斯特的RNCM錄製的BBC電視台大師班。

斷地被新的興趣分散注意力，所以經常出現跳躍式的思考，很少能貫徹某個觀念。他不能忠於一套制度，無法成為像納瓦拉那樣的老師。桑莫承認：

最後能長期跟著托特里耶的學生沒有幾個。他每個星期都會有一些新點子；他對那些不想照做或不能馬上接受他建議的學生都沒有耐心。對我們這些學生來說，在課堂上要學習曲目同時把音樂抓對，已經是一番激戰了，可是我們的大師卻還要讓我們拓展新視野。不管我們多想要追隨他的腳步，本事畢竟還是差遠了。我們回家後總是拚了命要把他的新觀念融入到我們的演奏之中，只是一個禮拜後再回到課堂上，就發現他又有其他新的點子，早就把先前的點子拋諸腦後，還反問你是哪一個白痴告訴你只練習那個已被他遺忘的「新」觀念。更讓人搞不懂的是，這時還出現這麼一位賈桂琳，她的演奏方式顯然毫無章法可循，對別的學生來說，真是一場心靈的轟炸。

能跟得上托特里耶，而且能模仿並完全認同他演奏風格的學生，就是芬蘭的大提琴家諾拉斯（Arto Noras）。他和賈姬同一時間在巴黎進修，儘管先天上兩人對樂器和音樂演奏方式和態度是兩個極端，但彼此間仍不免出現一較高低的瑜亮之爭。莫德回想起這種競爭的精神，認為對兩人其實都有好處。諾拉斯獲得年終音樂大獎的首獎後，接著發展國際演奏事業，成績斐然。

像諾拉斯和桑莫這樣的學生都能毫無異議地接受托特里耶的教育方式，但賈姬卻不認為有這個

必要。無論如何，她從來就不是一個甘於遵守原則與規範的人。大部分的樂曲應如何演奏，她早有定見。只要新的建議吸引她，她可以馬上理解吸收，同樣地她也可能排斥它們，而忠於自己的信念。

桑莫的結論是，賈姬最原始的天性令托特里耶相當惱怒：「他的技巧都是苦心造詣，而非自然天成的；就這方面而言，他和賈姬是兩個極端。她擁有一切，完美的音調、渾厚的聲響、寬廣的音色，以及自然流露的情感表現。」

一九六三年春天，托特里耶安排賈姬和一支學生樂團在音樂學院的佛瑞廳演出舒曼的協奏曲。莫德曾寫下賈姬的詮釋「出色」，而德塔也記得她精彩的表演是當年音樂學院的一大盛事。幾天之後，也就是三月五日，賈姬又接下托特里耶先前交給她的演出邀約，在柏林和柏林廣播管弦樂團（Berlin Radio Orchestra）合作同一首協奏曲。

就在這些音樂會前夕，私下授課的問題也日趨白熱化。賈姬再次要求課堂之外能增加一些個別課。莫德回憶說，她的先生最後在十分遺憾的情況下拒絕了，因為他不願意被人發現私下違反了音樂學院的規定。托特里耶的拒絕也影響了賈姬，她決定結束在巴黎音樂學院的進修，提前返家——她當然一點也不在乎大獎。

儘管如此，賈姬和托特里耶及其家人仍維持了十分友好的關係，而且講好在三月底賈姬展開西部地區巡迴演出時，托特里耶十三歲的女兒瑪麗亞·德拉寶（Maria de la Pau）將取代艾瑞絲擔任伴奏。

艾瑞絲一定對讓出她的伴奏身分感到很失望，因為她一直對這些音樂會滿懷期待，而且一直認為那是賈姬應該中斷音樂學院學業的正當理由。或許艾瑞絲同意讓瑪麗亞代為出征是為了向托特里耶示

好，也有可能這樣的安排是出自伊布斯暨提烈特的建議，因為托特里耶也是他們旗下的藝人。瑪麗亞‧德拉寶是一位才華洋溢的鋼琴家，而且兩個年輕女孩合作演出具有特殊的群眾魅力。為了向她的法國恩師表示敬意，賈姬決定把她日後未再演出的佛瑞G小調奏鳴曲納入曲目當中。一封三月廿五日由伊布斯暨提烈特的秘書萊瑞克麗小姐自布里奇華特發給托特里耶夫婦的電報，對演奏會的成功表示欣喜之意：「賈姬的演奏非常動人，德拉寶的演奏令人折服——是一流的鋼琴家。」賈姬履行這些演奏合約之後就不回巴黎音樂學院了。

多年之後托特里耶私下向桑莫坦承，他對賈姬的教育是完全失敗的。他了解到，以她堅決的個性，即使他的做法和他的想法大相逕庭，他也只得勉為其難接受她的所作所為。就賈姬這方面來說，托特里耶對她的長期影響不大，不過她承認自己左手的一些左手的技巧觀念(特別是拇指的使用)融合到演奏當中。當然，她是調整這些用法來適應自己的需要。

桑莫說，就算賈姬把托特里耶對技巧的忠告當成耳邊風，他仍是賈姬周遭唯一具有足夠強烈個性來幫助賈姬的大提琴家。他說的或許沒錯。托特里耶通人情的個性、對哲學探求的喜愛、熱切的好奇心，某些方面必定也磨掉她的稜角。

賈姬後來多半用一些非常負面的字眼來形容她的巴黎經驗。這其中有多少是回憶時的渲染，有多少是正值青春期的她缺乏安全感所使然，如今已不可考。如果將她那段時期的不愉快經驗，全然歸咎於托特里耶，未免有失公允，何況師生兩人的個性本來就是南轅北轍。

儘管雙方都對那時的經驗感到失望，托特里耶在回憶時，說到杜普蕾的語氣總是溫暖而寬容，

還將她和法國小提琴家奴娃（Ginette Neveu）相提並論。他從來不以自己教過她什麼而自詡，堅稱這一切都是普利斯的功勞[21]。他曾順帶寫下那段她跟他學琴的時光：「她願意這樣做，真是十分勇敢，因為那個時候，她已經是一位很出色的演奏家。」[22] 她留給他的形象，是一個「不僅演奏方面光芒耀眼，個性上也是熱情奔放」[23] 的天才。

[21] BBC第三廣播電台致賈桂琳・杜普蕾四十歲生日的獻禮。

[22] 大衛・布倫與托特里耶合著，《托特里耶：自畫像》，頁二一四。

[23] 同上，頁二三一。

10 克服疑慮

……理性地懷疑；用奇特的方式
堅守懷疑的權利，並非誤入歧途；
麻木不仁，或者走錯了路才是……

——約翰‧唐《諷刺詩篇 Ⅲ》

賈姬對提前從巴黎回來的原因另有一番說詞。不過最主要的，還是她對托特里耶不能幫她解決樂器技巧上的問題感到失望。他也未能消除她對於是否該追求職業大提琴家事業的根本疑惑。跟他學習的後果，令她陷入沮喪的情緒之中，自信心產生危機。

回家之後，賈姬只在少數幾場音樂會中演出；顯然她的音樂經紀人都以為她這一季會休息，以

便完成學業。她的音樂會演出經常都是半個人性質，她和友人吉兒‧塞佛斯的演出即是一例。她在演出的時候，偶爾出現心神不寧的現象，或許正是情緒低潮所致。有一次她在演奏韋瓦第E小調奏鳴曲第一樂章時，一時出現難以解釋的失憶現象，她立刻向觀眾道歉，然後從頭開始，可是她一連重來了四次之後才克服問題，得以繼續演奏下去。

賈姬或許對音樂會演出意興闌珊，可是仍喜歡以玩樂的心態拉琴。她又再和安東尼‧霍普金斯聯絡，但原本預期以學習為主的目的，很快就變成以演奏為樂。霍普金斯回憶說：「雖然我是個才疏學淺的鋼琴師，但賈姬一定是樂在其中，否則她不會一直來找我。我們晚上見面，然後就一個樂章一個樂章地努力鑽研大提琴和鋼琴的曲目。記得有一次凌晨一點鐘，她抱著大提琴說：『我連一個音也拉不動了，我累死了。』我的體力比較好，或許是因為我演奏的時候沒有那麼全神貫注，何況她還花了很大的力氣在肢體動作上！」

霍普金斯回憶說，自他認識賈姬以來，她一直都對音樂表現出不惜一切的狂熱。有一次他邀請她一起在一九六五年十一月和諾威治愛樂演奏舒曼的協奏曲時，賈姬自願在音樂會的下半場加入後排的大提琴。「我們準備要演出鮑羅定（Borodin）的《韃靼舞曲》（Polovtsian Dances），賈姬渴望演出這首振奮人心的曲子。」霍普金斯回憶說：「她不久前才成功地演出舒曼的作品之後，又願意和大家一起合奏，團員們得知興奮至極。那是我唯一一次感受到大提琴聲部『後排動力強勁』的經驗。」

霍普金斯同時也邀請賈姬參加一系列將在格瑞那達電視台播出的音樂教育節目。他設計了一種講習演奏會的教學方式，適合對音樂知識還懵懵懂懂的兒童學習，他在節目裡會用簡單的術語來說

明一些選曲當中形式與樂器的特色。其中一個一九六三年五月播出的節目，是以探討貝多芬爲主，

他和賈姬一起示範A大調大提琴奏鳴曲作品六十九。講解音樂中間穿插演奏第一樂章的精華片段。

節目以完整演出終樂章以及前面一段簡短的慢板導奏作爲結束。

這些當然都不是理想的演出場合，然而這段錄影卻給了我們一個難得的機會，可以判斷當時賈

姬的演奏方式。她身著一襲極其普通且中規中矩的襯衫搭配一件圓裙，一副難爲情的樣子，直到開

始演奏的瞬間，情形立刻改觀，整個人立刻活了起來，在她的擺首動作和特有的欣喜笑容中，傳達

出沉醉在音樂優美、高貴的暢快之情。

霍普金斯記得，學童們不懂什麼原因促使音樂如此直接的真情流露。「當時有些老師批評的動

作太大，惹得在教室裡觀看節目的學童都笑了起來。事實上，她演奏時近乎舞蹈表演的肢體動作，

也是最吸引觀眾的特質之一。她傳達出的，是一種對大提琴狂放投入的感覺。但我可以想像，對於

不懂大提琴或貝多芬奏鳴曲的孩子們來說，看起來會很好笑。」①

誠如霍普金斯特別提到的，這正是典型的英國式壓抑。賈姬童年時的朋友佛萊迪·必斯頓還記

得，身爲賈姬在音樂學校裡的同輩，聽到這樣不公平而且毫無知識的批評時，她勢必站出來替賈姬

辯解。佛萊迪認爲，這種對於賈姬肢體上幾近煽情的表演風格暗中譏笑的行爲，是既愚蠢又沒品味，

① EW訪談，倫敦，一九九四年六月。

她也很擔心賈姬，因為她對這些流言蜚語一直被蒙在鼓裡，否則她一定會有受辱的感覺[2]。

不幸的是，在那個年代，一個正值荳蔻年華的少女不自覺地流露出的喜悅和熱情，常因外界的無知而遭到誤解。事實上，音樂家周遭形式化的僵化氣氛得以被打破，某部分還得感謝賈姬這種自由不受拘束的精神。如今，許多大提琴家（尤其是女性）演奏時能無拘無束地表現肢體動作，就是深受賈姬的影響。

格瑞納達電視台這個早期由安東尼·霍普金斯和賈姬合錄的節目，顯示賈姬在音樂和大提琴爐火純青的造詣。雖然有時運弓力道過於強勁而減損其真正的美質，但她的音樂依然豐潤而高貴。有時候這種情形顯然會變成一種招牌動作。例如在她拉奏終樂章主題開頭的第一句時，在句子最後她用力把琴弓扯離空弦 A 弦，因力道過強，而製造出一種平白多餘的鼓脹回音。我們從而得知為什麼托特里耶一直想要節制她宛如脫韁野馬般的熱情表現，這使得她偶爾就會去用力壓出聲音。

在賈姬意到指隨的左手使用方面，她特立獨行的滑音已十分明顯，但是用得十分有節制。我們可以看到她的第四指半音階滑奏用法，製造出的效果變成了杜普蕾的一個拿手絕活。她在運弓上已經展現出隨心所欲的功力；雖然和她後來的演奏相比，此時仍有些生硬，但天衣無縫的換弓以及匠心獨運的弓長弓位分配，在在顯示超乎尋常的操控力與揮灑自如。很顯然的技巧本身從來就不是她演奏裡的先決條件，這一點可以從她運用不同技巧手段均能達到同樣效果上得到證明。在第一樂章

② 安娜·威爾森（Anna Wilson）訪談，一九九三年八月。

呈示部第二主題的切分音上，她讓琴弓勢如破竹般出擊，然後於再現部中類似的經過句之處，取而代之以琴弓尖端運用小範圍有限度的擊弓。

把這段早期影片和七年後克里斯多福‧紐朋為格瑞納達電視台錄製她和巴倫波因演奏同一首貝多芬奏鳴曲相比較，會很有意思。當然，後來的演出多了一份老成和精緻，超越了賈姬在十八歲時的手法。然而，儘管賈姬後來在音樂的成熟度和樂器操控上都更上一層樓，但她對那首奏鳴曲的基本詮釋，卻在一九六三年就已定型。這段早期的影片還給了我們珍貴的臨別一瞥，讓我們窺得出落成女人之前，蓄著短髮帶點嬰兒肥、青少年時期的賈姬。

大約就在這個時候，賈姬又恢復到瓊安‧庫伊德家上課，並跟倫敦一些老朋友往來。透過瓊安的女兒艾莉森，她也認識一票新的朋友，其中很多都不是音樂界人士。其中一位叫喬治‧岱本罕（George Debenham），就住在攝政公園杜普蕾家附近的轉角。賈姬想在數學上下功夫，他表示願意教她。岱本罕年近三十，博覽群書，興趣廣泛，是一個熱情而內斂的人。他發現賈姬十分害羞，但好奇心很強而且冰雪聰明。雖然她只有非常基本的數學知識，但她對物質世界懷有一份油然而生的好奇心，希望在科學方面多學一些東西。岱本罕曉得賈姬正在經歷一場內心風暴，她對是否要接受音樂事業的重責大任而掙扎不已，而這顯然是家人對她的期望。

局外人一眼就可以看出賈姬拼命想甩開家人的影響以及和他們有關的一切。她覺得自己錯過學習許多一般人都知道的知識，甚至連追求高等教育上大學所需的中學和高中會考資格都沒有。在倫敦大學登記加入一門瑜伽課，是她上大學最接近的一個門路。艾莉森‧布朗回憶道：「賈姬從巴黎

回來之後，幾乎想全盤放棄，我母親苦口婆心鼓勵她堅持下去。賈姬一想到事業所衍生的意義就心生恐懼，一心只想做一個平凡的女孩。可是大家對她的期望卻是那麼高。」[3] 賈姬的問題在於，她眼看沒有什麼選擇的餘地，覺得自己進退兩難非得要成為一名大提琴家。

和岱本罕的數學家教課，很快地就從它們原本的任務中另有發展。艾莉森明瞭，家教課是賈姬和喬治進一步了解彼此的藉口。喬治拜倒在賈姬天生精力旺盛、無憂無慮的性格和令人發噱的幽默感，很快就和他的學生墜入情網。賈姬由女孩出落蛻變成女人，她內在的性感表現在她的音樂之中，也需要在現實生活中有個宣洩的出口。她也被岱本罕吸引，準備認真展開生命中第一場戀愛。

艾莉森·布朗認為喬治是一個踏實、穩定而且可靠的人：「他非常愛賈姬，對她非常好。他很樂意在各方面支持她，像是個溫暖的依靠，到哪裡都幫她扛大提琴。」岱本罕也稱得上是一位還不錯的業餘鋼琴家和敏銳的音樂家，賈姬平常跟他合奏倒也怡然自得。

在那一年半期間，岱本罕對她的全力支持以及瓊安·庫伊德的鼓勵，是賈姬能克服疑慮，接受職業生涯重責大任的最大功臣。

雖然一九六三年夏天賈姬不想參加音樂會演出，室內樂卻又另當別論。她很高興能回去塞蒙內塔，因為她可以在那裡找到對音樂志同道合的年輕同伴。這一年，塞蒙內塔室內樂課程擴大為音樂節，將教學與外界演奏家所舉辦的公開音樂會合而為一。儘管如此，塞蒙內塔音樂節（後來更名為龐

③ E W訪談，格拉斯哥，一九九五年八月。

第諾音樂節）仍保留非正式的氣氛，而阿巴托‧利西也一直是維持這個風氣的幕後推手。早年來此參加活動的演奏家包括西格提（Joseph Szigeti）、曼紐因、卡薩多以及馬加洛夫（Nikita Magaloff）。

那一年，賈姬和才華洋溢的阿根廷小提琴家安娜‧朱瑪茜可（Ana Chumachenko）建立了重要的友誼。安娜比賈姬小半歲，是特地從阿根廷前來歐洲，到布魯塞爾從葛羅米歐（Arthur Grumiaux）習琴。曼紐因曾建議安娜的母親，先讓她到塞蒙內塔，她在那裡可以與利西合作、演奏室內樂，並認識很多有才華的年輕人，當中他也提到賈姬的名字。

安娜不會講英文，她和賈姬都用法文溝通。安娜還記得賈姬是一個「絕無僅有的奇葩」——純真與羞怯，帶著奇特的狂野和直覺的力量的一個神奇混合體。

我認識賈姬的時候，她正經歷一場跟大提琴有關的危機，對音樂充滿疑問。她總是徵詢其他人的看法，問別人她該怎麼做，這個曲子該怎麼拉，音樂該塑造成什麼型。她聽每一個人的意見，甚至是那些跟她比起來程度有天壤之別的人。可是最後，她自己的演奏是那麼渾然天成具有說服力，完全出於精準的直覺，所有的爭議和解釋隨之都被遺忘，每個人最後反而照著她的方式去做。她本身就是擁有這種奇異的矛盾，然而一旦她坐在大提琴後開始拉奏便消失無蹤。她凌駕於所有人之上，沒有人有機會超越她。她直覺的能力真令人難以置信。

賈姬曾不只一次告訴安娜，她想放棄演奏，然後去唸大學——和岱本罕的友誼使她對數學產生濃厚的興趣。「賈姬對自己所知有限感到五味雜陳，一直在設法脫離家庭，希望自立。」

在賈姬的日常行為上，安娜也觀察到這樣的矛盾，她是一個羞怯與對生命充滿喜悅的奇特混合體。很多人都對她鮮明的矛盾情緒感到大惑不解，她經常在不太適當的場合突然爆出笑聲，接著也許是一陣緘默，那時她把自己關回了羞怯而缺乏信心的世界。賈姬亢奮的性情並不像拉丁民族或南歐人那種開放外向，反而因她豐富的內心世界和旺盛的精力而有一股北歐人的神祕氣質。

利西的前妻歐瑞格曾將賈姬比做一頭精力旺盛的母獅——例如她的冒險精神、獅鬃一般的金髮、高大如雕像般的身材，還有一曬太陽就容易曬紅的美麗蒼白肌膚。那時候每件事都是那麼新鮮又有趣。音樂家們常會在古堡中庭踢足球，每當賈姬要踢球時，大家都得趕緊閃開。

那次音樂節的演奏水準很高，振奮人心的氣氛濃厚。對利西而言，音樂節的重頭戲之一就是和賈姬合奏高大宜（Zoltán Kodály）的《給大提琴與〈小提琴〉的二重奏》。利西起初是在卡薩多的鼓吹下練習這首曲子，他們曾在高大宜本人面前演奏過。他把高大宜告訴他們的每個細節，都一五一十跟賈姬交待。這首二重奏是高大宜在熱戀時所創作，他鼓勵演奏者以最奔放、最熱情的方式來演奏。利西回憶說：「賈姬對這些故事非常著迷，她的想像力也因而被點燃。想當然爾，那首二重奏她演奏得非常出色。」[4]

④ EW訪談，塞蒙內塔，一九九六年六月。

歐瑞格回憶，賈姬以她叱吒風雲的氣勢，在室內樂演出時主導著整個舞台，但與此同時她從來沒有咄咄逼人的態度。她總是能呼應其他演奏者的演出，再注入她的能量⑤。安娜是賈姬最喜歡的室內樂夥伴之一，她還記得賈姬演奏大提琴的無比震撼力：「賈姬演奏的方式非常狂野，幾乎是亂無章法，可是在這同時，她行事依然有自己的一套先後次序，這種內在的條理是完全擋不住的。在大提琴的表現上，她樣樣不缺，聲音和色彩具備絕佳的寬廣幅度，她可以隨心所欲。真要說起來，我覺得經過這些年，她變得更深思熟慮、更有意識後，反而失去了某些東西。她開始把直覺從理智中過濾掉，這一點我一直覺得很可惜。」⑥

八月初，賈姬、安娜和利西一起從塞蒙內塔到西西里島的塔歐米納去參加一項夏日音樂節之際，兩人的友誼因而更加深厚。在那裡，她們碰到的老師和音樂家包括塞奇（Carlo Zecchi）、邁納迪、佩特拉西（Goffredo Petrassi）、馬加洛夫、普林西比（Remy Principe）。賈姬應邀參加室內樂演出，安娜則去上普林西比的大師班。兩個女孩同住一房；不過安娜很快就轉移了注意力，因為她在課堂上認識了未來的夫婿中提琴家奧斯卡‧利西（Oscar Lysy），兩人陷入熱戀。

曾和賈姬一起在短暫的「阿提米斯四重奏」裡演出的小提琴家戴安娜‧康明思，也在塔歐米納上課。戴安娜當時在羅馬跟隨普林西比學琴，她說道：「賈姬已頗負名聲，她的事業正在開展，前

⑤ EW的電話訪談，一九九七年一月。
⑥ 同上。

途一片光明。但我們都聽說她面臨了某種危機，想放棄大提琴。她自己當然很不快樂。」戴安娜注意到「賈姬總是不願意走出去跟那些『正港的』的音樂家打交道，她跟我們混在一起會比較開心，是我們這一夥的。她覺得自己被孤立了，這一點她很在意。」在邁納迪的慫恿下，賈姬被邀請到塔歐米納音樂節（Taormina Festival）來，而且期望她不但要演奏，還得和老師、學生及受邀的音樂家們一起用餐，打成一片。

混合了對社交生活的不自在感，她很在意自己的外表。戴安娜回憶賈姬：「曾經走進我們的房間，那裡有一面大大的連櫃穿衣鏡。她想要變個髮型什麼的，她頭髮愈長愈長──但她總是對三千煩惱絲感到不滿意。她還是個有點笨拙的青少年，帶著一點嬰兒肥，那時你不會說她外表吸引人，但是她的個性實在很好。」⑦

塞奇的鋼琴學生史卡拉（Franco Scala）在上課期間跟賈姬變得很要好。他還記得賈姬對自己的外表有某種情結。她想和許多其他女孩一樣天生就有舉止優雅，懂得穿衣的哲學。不過史卡拉卻覺得他被賈姬充沛的活力和高昂的興致所吸引。他們會在小鎮南方的海灘上聊天、游泳、下水打水仗。

史卡拉發現賈姬是個單純、直接的人。作為一位夥伴，她非常熱心助人，知道如何以軟性態度提出有建設性的批評。他很驚訝她有視譜的特殊能力，他們一起合奏過許多奏鳴曲。有一次他幫賈姬伴奏拉羅的大提琴協奏曲，她把這首曲子視為大提琴曲目中的一員大將，她詮釋的方式就像鋼琴

⑦ EW訪談，倫敦，一九九五年四月。

家演奏葛利格的協奏曲一樣⑧。賈姬在即將離去前，曾和塞奇合作一首奏鳴曲，這場音樂會是整個課程的高潮。塞奇本人都被賈姬的音樂感動得落下淚來。

一回到倫敦，賈姬舉行了她自三月以來第一場職業性的協奏曲音樂會。八月廿二日，是她二度於逍遙音樂會上和沙堅特合作演出艾爾加的協奏曲。她的演出贏得大眾與樂評人的一致嘉勉，沙堅特感動之餘，親自來到賈姬在後台的休息室對她說：「我指揮過不計其數偉大的大提琴家，但從沒有一場像今晚的演出這樣深得我心。」⑨

葛林菲爾德(Edward Greenfield)在《衛報》(Guardian)上寫了一篇讚譽有加的樂評，提到了賈姬重拾信心：「這位十八歲的年輕人，踏著如曲棍球冠軍的穩健架勢走上台去，她不擺架子，出神入化的表現，令所有聽過她演奏後預言她將前途不可限量的人，更堅定了他們的信心。在英國年輕一輩的音樂家中，我還找不出一個能像她那樣對一段連續的音樂主題展現出自然的主宰力量，還能使數以千計的觀眾全神貫注在一個樂句上。」他對她演奏慢板樂章的功力尤其激賞：

杜普蕾小姐傳達出一種發自內心而非外在的熱情。（在速度稍快的中段）速度幾乎沒有加快，依然維持著整個樂章的純粹莊嚴，標示「熱情地」表情記號之處只是以較大幅度的顫

⑧ EW的電話訪談，一九九五年。
⑨ 瑞德，《紐約時報》，一九六七年二月廿六日。

音來表達更豐富的聲響。這不全然是照著艾爾加所標示的記號，但在杜普蕾小姐的手上卻

提供了一番新的見解。像這樣的情況不勝枚舉，只可惜亞伯特音樂廳的規模無法使她的全

音達到飽滿的效果（奇怪的是半音倒不成問題）⑩。

在這篇樂評中，葛林菲爾德首次指出杜普蕾深諳放鬆演奏的妙用。對她而言，鋼琴的力度記號

包含寬廣的表現力和音響效果。透過張力而不是蠻力，她甚至讓最闃靜的聲響在音樂廳內都清晰可

辨。她知道讓「小」音符說話的重要性，呼應了華格納對歌唱家的忠告：「大的音符皆其來有自，

必須注意的是那些小的音符。」賈姬是我所知的演奏家中，對每一個音符都非常認真投入的一位，

而且她知道如何在每個音的時值之內利用力度變化和明暗度的增減，目的是為了營造出一個連貫的

單一旋律線條。

音樂的聲響意義是很難用文字來形容的，因為聲音是以各種不同的方式感動我們每一個人。賈

姬輕柔的演奏中那些感人肺腑的片段和幾近痛苦的美，對我來說，是她獨具的風格。鋼琴家葛瑟利·

路克（Guthrie Luke）記得，他曾問賈姬，是否有人教過她如何做出這麼強有力的「最弱音」。「起初

她只是回答：『我從來沒有想過這件事。』不過後來她的確認真思考這個問題，並說因為普利斯是

個性情中人，就是他在不知不覺中將這種特質灌輸到她身上。」⑪

事實上，秋季很少有公開的音樂會，她參加的逍遙音樂會只是個單獨的邀約。賈姬還在跟那些

疑慮搏鬥，而那些疑慮，是一個真正音樂家與生俱來的天性所使然。後來成為她夫婿的巴倫波因確

實觀察到：「音樂家的才華愈高，他心中的疑惑就愈大。對一位演奏家來說，為了上台演出並傳遞

他的藝術，他必須凝聚很大的積極能量；在兩場音樂會之間的空檔，他（或她）還必須忍受內心的魔

鬼——疑慮——唯有克服這些疑慮，他才能在演奏中自由地表達。」⑫

賈姬也曉得自己已經長大而脫離了家庭。她的朋友克里斯多福·紐朋指出，她不期望父母更了

解她。「艾瑞絲已為她付出了這麼多，但還有別的難題。況且她到十八歲這個年紀，德瑞克和艾瑞

絲必須接受賈姬已超越他們的事實，他們再也幫不了她了。德瑞克似乎對女兒的出類拔萃一直感到

驚訝不已。」的確如此，他們都對女兒的表現感到不可思議。」⑬

除了在音樂上的發展早已勝過艾瑞絲的事實之外，她覺得自己的家人無可救藥地自我封閉，而

他們私下說話的用字遣詞在賈姬聽來簡直是幼稚得令人難堪。德瑞克把「給我一杯加糖的茶」講得

好像三歲小孩子懇求似的，更令她火冒三丈⑭。艾瑞絲對賈姬的童年一直有決定性及正面的影響，

⑪ EW訪談，倫敦，一九九五年六月。
⑫ EW訪談，柏林，一九九三年十二月。
⑬ 同上。
⑭ 希拉蕊·杜普蕾與皮爾斯·杜普蕾合著，《家有天才》，頁一二六及其後數頁。

但她這時也開始反抗他。到後來這一個階段德瑞克開始漸漸對女兒施壓，同時對她的未來產生野心，只是他經常羞於表達自己的想法。

德瑞克當時是大都會會計師協會理事長，在任內於愛丁堡舉行的年會中安排了一場私人的音樂會，日期是九月十日，請來亞歷山大·吉布森(Alexander Gibson)指揮的蘇格蘭國家管弦樂團(Scottish National Orchestra)在艾許廳(Usher Hall)演出，曲目包括布拉姆斯的《第一號交響曲》和舒曼的《大提琴協奏曲》，由賈姬擔任獨奏者。蘇格蘭大提琴家瓊安·狄克森還記得艾瑞絲會打電話問她，賈姬待在愛丁堡這段期間可不可以到她的公寓練琴。

每天早上她的父親出去開會時，就把她託給我。第一天我在家，我把她放在一間空房間後，自己就上樓練琴去了。我每次停下來聽的時候，發現到樓下沒有任何練習大提琴的聲音。我覺得奇怪，便下樓去敲門，結果發現賈姬略帶罪惡感地坐在那裡讀一本她在房中找到的書。她說：「請不要跟我爸媽說我沒練琴，我練琴得煩死了。」我提議休息一下，喝杯咖啡，我想跟她談我的一個學生，也是她以前在學校的同學。這個女孩到格拉斯哥蘇格蘭皇家學院跟我學琴，突然經歷一場危機，不知道自己是否真的想要走音樂這條路。我詢問賈姬有關這個女孩的背景，順便想聽她的意見。我們聊了一會兒，賈姬感慨萬分地說道：

「妳知道嗎，那個女孩很幸運，她想放棄音樂，就可以放棄。可是我絕對不可能放棄，因為有太多人在我身上花了很多很多的錢。」年紀輕輕的她覺得這個負擔異常的沉重。我還

記得當時的感覺是，她覺得自己被困住了。後來她生病的時候，我也聽她說過類似的話。如果不是我多年以前就曾經聽她說過這種話，我一定不會把這些話放在心上⑮。

賈姬明白，從童年起，所有的事情都是為了要讓她成為一位偉大的大提琴家而鋪路，但她最痛恨的想法就是，她的音樂教育代表的是一種商業投資。我們只能假設，這種物質化的觀念在德瑞克的思考方式而言並不陌生，畢竟他就是在行政和會計管理的世界裡打滾。但這也反映出艾瑞絲的企圖心和自我犧牲背後的合理解釋。

艾莉森·布朗也記得，賈姬的家人和對她寄予厚望的人，對她的音樂事業投注的全付心力，都有正反兩面的意義。「賈姬免費獲得一把珍貴的史特拉第瓦里大提琴，這個禮物固然令她欣喜，但另一方面也是有如骨鯁在喉——一股巨大的心理壓力要她不斷地在演奏上保持巔峰狀態。」

瓊安·狄克森的弟子——大提琴家莫瑞·威許(Moray Welsh)回憶，他是在蘇格蘭國家管弦樂團的排練上認識賈姬的。「我記得自己走過去跟她說話。雖然我只比賈姬小幾歲，但是她對我來說就好像一顆遙遠的星星。可是我發現她竟然非常的開朗和友善。她那時用的是她的第一把史特拉第瓦里大提琴，而她問我想不想試拉一下。我覺得要在她面前班門弄斧，實在很難為情，但她對我非常好。後來她讓我替她把琴扛回旅館，令我感到無比光榮。」

⑮ EW訪談，倫敦，一九九四年六月。

那一次的旅程德瑞克比艾瑞絲還出鋒頭。莫瑞回憶，受到賈姬友善態度的鼓勵，他在音樂會結束後特別前去向她道賀。「但令我驚訝的是，德瑞克就站在團員休息室門口，像個衛兵似的擋住所有人進入。我覺得很火──把別人摒拒在門外是很不近人情、也很不友善的舉動。德瑞克看起來非常的紳士而且中規中矩，但是顯然缺乏表達自己的能力。賈姬藉由她的演奏，當然破除了所有這種拘謹的限制，她表達的深度和她的生長背景簡直是天差地遠⑯。

秋天來臨時，賈姬的危機面臨關鍵時刻，她也能做出一些積極的決定，其中之一就是她必須離家自立，另一個就是她要重回職業演出的舞台。根據克里斯多福‧紐朋的看法，她滿心企盼，要尊重上天賜予她的天賦。「對賈姬而言，上台演出等於意味著百分之百的全力以赴。」在她來說，稍有鬆懈就是一種不誠實的行為；她擔心自己無法一直達到這麼高的標準⑰。三年之後，艾瑞絲談起女兒當時的猶豫不決，證實了這個看法：「賈姬總是擔心自己不夠好。她忍受的苦楚你們絕對無法想像。」⑱

在個人生活上，賈姬決定爭取獨立，此時正好她父母的生活也有所轉變。德瑞克一九六四年一月向成本與作業協會遞出不續約通知，這表示他們得搬離原屬於協會的波特蘭廣場公寓。他隨後接

⑯ ＥＷ訪談，倫敦，一九九三年五月。
⑰ ＥＷ訪談，倫敦，一九九七年一月。
⑱ 普里斯─瓊斯，〈擁有世界名琴的女孩〉（The girl with the most famous cello in the world），《周日泰晤士報雜誌》（Sunday Times Magazine），一九六七年六月。

下特許會計師學生會秘書長一職，一九六四年夏天，他、艾瑞絲和皮爾斯就搬到距倫敦交通十分便利的傑拉斯克洛斯區一棟獨棟的房子。

一九六四年新年初，賈姬接受耐杰爾（基佛的弟弟）的幫忙，寄住在他位於肯辛頓公園路的公寓。可是賈姬並不適合於自己一個人獨居。也是她運氣好，剛在劍橋完成學業的艾莉森·布朗正在找新房客跟她合租位於萊布洛克園林卅五號的地下室公寓。艾莉森回憶說：「賈姬離家暫住在耐杰爾公寓的短暫經驗並不如意，但是又對要不要搬來跟我同住有點拿不定主意。可是後來我們還當了兩年多的樓友，實際上是在諾丁附近的一間公寓分租不同的樓層。」

艾莉森發覺到，賈姬離家之初顯得相當脆弱而且缺乏安全感。「我覺得她心中仍有一些隱瞞著懸而未決的衝突和矛盾，是一種潛藏的因素和極度的不確定感。」這時候正在當金匠學徒的艾莉森介紹賈姬認識許多新朋友，幫助她建立社交信心。「我帶賈姬去研究學會那裡，我是裡面的學員，我把她介紹給一些愛好哲學的朋友。那是個很有意思的圈子，擴大了賈姬的視野。即使她沒有加入討論，也喜歡當一名旁觀者——她體驗到並且做了一番嘗試。」

這也是一段刺激和探索的時期，在她們同住的那幾年裡，艾莉森親眼目睹賈姬的人生所發生的重大改變。她開始注意自己的外表，漸漸從一個過胖而懵懂的少女變成一個嫵媚的女人，而且懂得如何讓自己的高挑變成一項資產。「我們剛認識的時候，賈姬的穿著多半單調幼稚、土得可以。可是不久她就開始發展出自己的一套華麗搶眼的穿衣哲學——開始打扮成像是俏麗的法國海灘女郎之類的典型，穿著緊身上衣，帶出她寬闊的肩膀並強調她的身材曲線。我從來都不認為她的衣服特別

吸引人，不過她總是很有笑果，而且有時候隨便到很誇張的地步。」

艾莉森曾帶她研究學會的一個朋友瑪德琳·丁可（Madeleine Dinkel）去聽賈姬在逍遙音樂會中的演出。瑪德琳是一位很有才華的繪圖設計師和書法家，賈姬在音樂會上的穿著令她大驚失色。她那身穿去巡迴的洋裝完全不討好，非但不能突顯她的身材，而且適得其反。瑪德琳大喊：「妳不能再繼續穿這些衣服了，我來幫妳做。」賈姬欣然而熱情地接受了她的幫忙。對瑪德琳來說，做衣服是她藝術天分的延伸。她從來沒有受過任何像服裝設計師的訓練，所以對衣服該怎麼做沒有任何先入為主的成見。以賈姬的情況，她先替她全身上下的衣著畫出設計圖，加上襯裡並且強化上半身緊身的部分，來抵消她精力充沛的演出風格中緊繃和用力的模樣。瑪德琳替賈姬做了一系列令人驚豔的音樂會禮服。她選擇的布料都是美麗而且色彩鮮艷的絲綢，在台上可以吸引觀眾的目光，然後像雕刻家一樣把衣服披在賈姬身上，掩飾掉大提琴家演奏時必須張腿的不雅坐姿。賈姬對瑪德琳的巧手的依賴與日俱增，她不但深愛那些特別為自己量身製作的衣服，也漸漸視瑪德琳為知心好友，隨時都能和她暢談心事。

對賈姬而言，探索還包括嘗試許多新的技巧，其中很多都是最平凡無奇日常瑣事。艾莉森發現烹飪帶給她一種幾近童稚的樂趣：「她以前從來都不下廚。我記得她很得意地寫了一些食譜給我，」我們的飲食其實也不過是一些很平常的燉肉而已。」這兩個女孩其實並非互相照顧得那麼周到。「我們的飲食都是各自料理。賈姬吃些確實、快速的東西。有一天運氣不好，她做三明治時，我那把老舊的麵包刀一時滑手，她割傷了自己的手指頭，相當嚴重。葛瑟利·路克嚇壞了，立刻出去買了一把最昂貴

的麵包刀，她告訴賈姬，愈利的工具其實愈安全，因爲反而不會滑掉。」葛瑟利記得這件意外恰好發生在賈姬一場音樂會前夕，那是一九六五年四月，她即將與霍倫斯坦(Joscha Horenstein)在節慶音樂廳演出德佛札克的大提琴協奏曲。所幸受傷的手指是在持弓的右手，她在受傷的地方塗上藥膏，照常登台，而且演出非常成功。

她們剛剛開始住在一起的時候，賈姬的音樂會行程還不是滿檔。艾莉森注意到，即使後來賈姬的音樂會演出愈來愈頻繁，練琴對賈姬卻從來都不是迫切的需要，因爲她是重質不重量。「賈姬一旦坐下來練琴，就會非常專注集中，以致於她在很短的時間內就能達到很大的效果。」

剛開始，賈姬還有很多時間參加別的活動。她和艾莉森經常在週末一塊兒出遊，偶爾也登門拜訪住在北威爾斯的庫伊德家，去那裡演奏室內樂。

有一次我帶賈姬去參加柏納德‧羅伯森的音樂營，自一九二〇年代的某個時候開始，在波克夏一帶就有這個音樂營，後來變成每年一度的地方聚會，很快地就發展成高手雲集。我們參加一些合唱。賈姬有一副未經訓練的好嗓子，她的聲音在合唱團中顯得很突出，因為她唱歌就像拉琴一樣，是全心投入、慷慨激昂。一般的合唱團員只是把音符唱出來，但賈姬讓音符有這麼優美的形狀和表現力，高興時，還會比指揮早一步衝上句子的頂點音。

她們合住的頭幾個月，喬治‧岱本罕還常常常常出現，經常陪同賈姬進行她的室內樂演出旅行，隨

時準備好他的車載她去任何她想去的地方。可是艾莉森卻注意到：

她跟我住在一起的那段時間，開始了解男人。你也可以說，她開始享受試驗自己魅力的樂趣。當她信心逐漸增加之後，她更加光芒四射，也更清楚自己。她很擅於跟男人打成一片，但她也能十分妖冶撩人。隨著時間的流逝，她必須學會考慮更多東西，尤其是當她二十、廿一歲左右，當她有很多「男人的麻煩」時。我注意到，隨著她對人生漸漸逆來順受，她變得堅強了些⑲——或者說是比較定型了。

賈姬正以一股飛快的熱情追上人生。她已獲得獨立，帶著日益增長的自信邁入雙十年華。當她意識到自己的女性魅力，逐漸煥發成一個成熟女性的同時，她也逐漸轉變成一位成熟的藝術家。就是在這個時候，我們從錄音當中認識與鍾愛的這位音樂家和大提琴家，就此誕生。

⑲ EW訪談，格拉斯哥，一九九五年八月。

11 成為大提琴家

可是上帝會對我們之中的少數人耳語。

其餘的人可能藉理性判斷，歡喜接受；只有我們音樂家才知道真相。

——羅勃·布朗寧，《佛格勒》

賈姬自一九六一年三月在威格摩音樂廳首登之後，就沒有在倫敦開過個人獨奏會。她把自己聲譽日隆的原因歸於多次成功演出艾爾加協奏曲。在音樂會活動中斷之後，她以兩場和二重奏新搭檔馬爾孔合作的音樂會發出重返樂壇的訊息。第一場音樂會是一九六四年一月七日，賈姬十九歲生日前三周，在西敏寺舉行，演出曲目全部是巴哈的作品。賈姬在音樂會中演出巴哈C小調第五號無伴奏大提琴組曲、和馬爾孔合奏D小調第二號及G小調第三號古大提琴奏鳴曲，馬爾孔演出第一號《英

國組曲》與賈姬分庭抗禮。馬爾孔雖然偏好大提琴和鋼琴混合的聲響，但是認為大鍵琴在音響效果和場合上比較合宜。那場音樂會由不列顛義大利裔協會贊助，門票收益悉數給予文森‧諾維勒紀念基金會作為購買一架新的室內管風琴之用。

葛林菲爾德在《衛報》上指出，西敏寺幾乎不是一般人會選來辦大提琴與大鍵琴合奏的場地：

「大家都說是衝著馬爾孔和杜普蕾的演奏而來，儘管聲音無可避免地小了點，但他們的出現仍使全場爆滿。」葛林菲爾德十分欣賞賈姬詮釋的巴哈無伴奏大提琴組曲，認為是音樂會中的最高潮。他特別挑出她在演奏中間一段薩拉邦德舞曲(Sarabande)時的精湛表現，巴哈將千言萬語壓縮在幾個小節裡面表達無遺。由下墜(下行)的樂句形成的悲傷旋律線條具有寬廣的和聲意涵，以它無盡的情感力量堪與巴哈受難曲中的悲傷詠嘆調相提並論。葛林菲爾德尤其欣賞杜普蕾能把C小調的薩拉邦德舞曲，以及G小調第三號古大提琴奏鳴曲慢板中的不同的情緒清楚地區分出來：「這兩段音樂杜普蕾小姐演奏的聲腔都是闃靜而帶著熱情，不過在無伴奏作品這裡她傳達出赤裸裸的悲劇意味，另一首則是一種渴望與沉思的情緒。」①

有趣的是，葛林菲爾德發現杜普蕾「演奏巴哈時熱情的風格，竟然非常類似她的老師托特里耶」。最後這一段評語想必令賈姬很生氣，她的不悅後來輾轉傳到了葛林菲爾德的耳裡，但這並未改變他的初衷。數月之後他在評論賈姬九月三日的逍遙音樂會演出時，仍毅然決然地斷言賈姬的演

奏受了托特里耶的深刻影響：「最近有人責怪我強調演奏家〔杜普蕾小姐〕和她的老師托特里耶有類似之處。我聽說她的英國老師在她的音樂路上更是事關重大。就算是如此吧，但現在她的風格與托特里耶的相似可以比以前更明顯了。她從這位法國音樂大師學習後，演奏艾爾加協奏曲的風格更趨成熟，我無法認為這樣的改變純屬巧合。」②

葛林菲爾德在他對西敏寺演奏會樂評的結論中說：「以今晚的表現來看，〔杜普蕾〕在詮釋的見解上可說毫無瑕疵，我迫不急待希望她能把這首樂曲灌製成唱片。」只可惜EMI唱片公司沒有警覺到這段評語，不過，BBC第三頻道直接轉播了這場音樂會，我個人也拜這場轉播而認識了古大提琴奏鳴曲。我還清楚記得我母親對這樣優美的音樂以如此令人悸動的詮釋感動萬分。可惜的是，這些BBC錄音帶似乎已經佚失了。

賈姬在倫敦的下一場演出是二月一日於皇家節慶音樂廳參加一個名為「羅勃・梅爾」的兒童晨間音樂會，她在當中和哈維（Trever Harvey）指揮的倫敦交響樂團合作演奏聖─桑的協奏曲。這是她在之後幾個月期間於節慶音樂廳的三場演出中的第一場。一九六四年三月廿五日，她原本排定在同一場地和小提琴家古倫伯格合作布拉姆斯的雙提琴協奏曲，但應BBC交響樂團首席指揮杜拉第（Antal Doráti）要求下取消演出，原因不明。從BBC仍同意全額支付屬賈姬酬勞的情形看來，賈姬原本確實是很樂意演出的。

② 《衛報》，一九六四年九月四日。

三月十七日賈姬重回節慶音樂廳舉行獨奏會，由馬爾孔擔任鋼琴伴奏，來援助中央青年音樂家指導學校。曲目包括巴哈D大調、貝多芬A大調以及德布西的奏鳴曲，以法雅的《民歌組曲》結束，這是她在威格摩首登時演奏得非常成功的作品。

樂評人大衛・凱恩斯藉由他的樂評乘機指出英國音樂教育的「灰色平凡」之處，引起大家的注意，他呼籲為年輕音樂家創造更好的學習機會。他說，杜普蕾是一個「孤獨的明星」，一個特例，年僅十九歲就能在節慶音樂廳揚名立萬。「她當然是處處都受到矚目的明星，甚至在莫斯科也不例外；可是在那裡別人會認為她是體制下的完美典範。」凱恩斯接著抨擊英國的制度：「在安逸自滿及平庸的可怕氛圍下，〔這種制度〕本質上會試圖壓抑〔杜普蕾〕。她當然會加以反抗，因為她是這麼一個活力旺盛的演奏家。幾乎她所演奏的每個樂句都顯示出一個音樂家──她知道要讓音樂走向何處，而且永遠準備好理解不同的真理。她的節奏感很好、分句寬廣又富於感性，運弓大膽但有節制。」

凱恩斯擔心賈姬會成為現有音樂體制「安逸自滿」下的犧牲品，所幸他並未言中。相反的是，她成功受到推崇，同時也被這個體制接納，而且未曾失去一絲一毫她自身的獨立性、活力和對音樂的投入。

在節慶音樂廳寬敞的空間裡，音響效果有時候未必適合大提琴的演奏。在賈姬的演出當中，凱恩斯感覺到：「有時候她壯闊的心靈會超越她的力量，我們可以感受到一個音階經過句或是一連串快速的琶音當中的理性、形式與熱烈的意向，而不是真正聽到了什麼。」他其他的評語包括貝多芬

的Ａ大調缺乏宏偉的氣勢與張力不足，巴哈Ｄ大調奏鳴曲的第二樂章慢板西西里舞曲（siciliana）部分顯得過於激情。凱恩斯覺得她演奏的法雅「有一種令人感動的莊嚴氣氛，美則美矣，但卻不是樂曲中應有的。」不過他讚揚她的德布西奏鳴曲，「即使最和緩的樂句也含有旺盛的鬥志在其中」。她的安可曲是舒伯特的《搖籃曲》，精緻細膩：「唯有具備不凡才華及罕見造詣的音樂家，才能有如此的表現。」③

卡德斯（Neville Cardus）原本就是杜普蕾的才華死忠的仰慕者，他為同一場演奏會寫了一篇拐彎抹角的樂評，主要的論點在於大提琴曲目表演得太少了，舉例而言，他比較想聽艾爾加的協奏曲。他在結論中提出一個希望，這個希望不到一年就實現了⋯「杜普蕾小姐或許可以去翻翻被人遺忘的大流士大提琴協奏曲。那首樂曲怎麼說都不是上乘之作，但其中有些片段似乎是專為擅長詮釋美麗、充滿詩意旋律的杜普蕾訂做。」④

杜普蕾沒有讓卡德斯和其他喜歡她演奏艾爾加協奏曲的樂迷等太久，四月七日她就和普里察德指揮的倫敦愛樂合作，在節慶音樂廳中演出此曲。這一次，樂評人就沒那麼客氣。《泰晤士報》的樂評人雖然稱讚她的技巧「幾乎無懈可擊」，但卻覺得這部作品需要「具備某些成熟度的詮釋，杜普蕾小姐目前的能力還差了一截。」樂評人的微詞或許可以解釋為賈姬和指揮家普里察德之間的

③ 《倫敦金融時報》，一九六四年三月十八日。

④ 《衛報》，一九六四年三月十八日。

默契不足吧。

我們當然很難相信杜普蕾在這場音樂會中詮釋的艾爾加有任何不成熟之處。BBC在一九六二至六五年間所錄下現存的三場賈姬演奏艾爾加作品的錄音，證明她的詮釋在質方面有顯著的進步並且成熟許多。一九六三年她與沙堅特合作演出的版本，已展現她對音樂有個人獨到的全盤性的看法。賈姬自己從來不太在乎樂評人怎麼說。她對自我的要求非常嚴苛，對於自我的表現是否達到自己的高標準，她都一清二楚。

無論樂評人的想法如何，英國聽眾就是希望聽她演奏這部作品。賈姬解釋，她會演奏那麼多次的艾爾加，是因為「我老是被點名演奏這部作品。所有的大提琴協奏曲，我都喜歡——像德佛札克、舒曼、海頓、聖－桑的作品，它們各自反映出不同的情感。」她同時也表達她對音樂詮釋者職責所在的看法：「一個人永遠可以將自己與音樂的表達結合起來，但他不應該只是把音樂用來做自我的表達。重要的是把音樂本身想說的話傳達出去。」⑤

事實上，一九六四年上半年，賈姬沒有表演幾場音樂會，而且地點幾乎都在倫敦而已，這一方面固然是她的選擇，但另一方面也是她的經紀公司需要時間來替她安排演出合約。她在巴黎進修、接著又經歷一段舉棋不定的日子之後，才在一九六三年底跟提列特女士釋出為她安排檔期的訊息。伊布斯暨提列特非常了解，要拿到演出檔期得牽涉到時間因素，也就是說如果不能事先在兩年以前

⑤《標準晚報》(*Evening Standard*)，一九六四年一月。

敲定，至少也要在一年之前定案（現今頂尖的音樂家都必須提前四季來計畫他們的演出檔期），所以伊布斯暨提列特只能把賈姬的行程從一九六四年下半年開始排起。除了兩場艾爾加協奏曲的音樂會外（一場在四月，一場是每年八月的逍遙音樂會），杜普蕾的行程中明顯少了和管弦樂團合作演出的合作演出。不過接下來在一九六四年至六五年間，她的檔期是排定與英國大多數的地方管弦樂團合作演出。

一九六四年六月初，賈姬最後一次回到塞蒙內塔。由於她在倫敦已有自己的朋友圈，所以今年並不亟於把幾乎快兩個月的時間離家。她在抵達塞蒙內塔後隔天，寫信給她的爸媽：「因為最近認識了很多我很喜歡的朋友，所以覺得這裡的人看起來很虛偽，真受不了。」她這些話指的是在課堂上人數占絕大多數的阿根廷學生，他們都是阿巴托‧利西的追隨者。雖然和這群阿根廷學生「狹路相逢」，她發現他們的人生態度很膚淺：「我以敷衍應付敷衍，這倒是一個滿好玩的遊戲。昨天晚上我到達之後，就開始利用我慧黠的幽默感和本能（英國人的自卑情結）和大家哈拉一番，後來聽到一個阿根廷人（已婚）說『那個白痴』後，才評估我從中獲得的樂趣。可是那種感覺漸漸變調，我忽然覺得很無聊，懶得再演戲了。」形式上的社交習慣也會被一些有趣的娛樂活動取代。有一次，賈姬在臉上塗牙膏，扮成印第安酋長，大步走到阿巴托‧利西面前，坐在餐桌的主位上，然後「以這身裝扮當藉口」，用印第安人倨傲且不可饒恕的態度向他表示不屑。⑥

她的心情隨著音樂節的進行而漸入佳境。城堡外面廣場上再度舉行非正式的夜間音樂會，在地

⑥ 希拉蕊‧杜普蕾與皮爾斯‧杜普蕾合著，《家有天才》，頁一五二──一五三。

中海慵懶的夏夜，音樂家們在演出的同時還得對抗蟬鳴聲、和成群飛舞的螢火蟲周旋。賈姬的朋友

安娜‧朱瑪西可和奧斯卡‧利西此時已經訂婚，決定於一九六四年七月廿五日在塞蒙內塔城堡舉行

婚禮，並邀請賈姬和阿巴托‧利西擔任證婚人。

安娜發現到賈姬的人生有了轉變。一年來她變得更成熟、更有自信。但賈姬也開始對凡事想得

更多，在安娜眼中，這份與日俱增的自我意識，反而使她某種自然的本能被掩蓋了，不但日常行為

上如此，演奏時亦然⑦。

賈姬方面，這場演出包括她第一次演奏舒伯特最受人喜愛的兩部作品：《鱒魚》五重奏D667，

以及C大調五重奏D956（兩把大提琴編制）。安娜和奧斯卡跟她同一組演奏，後面的曲子則由美國大

提琴家董姆（Daniel Domb）擔任第二大提琴。賈姬後來有一次在BBC的訪問中解釋室內樂演奏吸引

她的地方：「作為室內樂團當中最低音的樂器，大提琴的責任之一就是支持其他樂器的力量。我以

擔任這個角色為榮，也覺得樂在其中。但我記得去年夏天在義大利熾熱的陽光下演奏《鱒魚》五重

奏時，突然意識到低音大提琴在我的聲音之下突然出現，我覺得悸動，但是我的自豪也痛苦地瓦解

了，因為我覺得自己的位置被人篡奪了。」⑧

那年塞蒙內塔音樂節的高潮是曼紐因參與室內樂音樂會的演出。曼紐因同意來塞蒙內塔停留一

⑦ EW的電話訪談，一九九七年一月。

⑧ 摘自BBC一九六五年二月播放的廣播節目《當月藝術家》。

周，為的是有機會和阿巴托在輕鬆的氣氛下排練，為接下來與他在以色列演出的兩首布拉姆斯弦樂

六重奏暖身。曼紐因還帶來兩位音樂家：中提琴家恩斯特·沃費許(Wrnst Wallfisch)和大提琴家詹德

隆。可是後來卻在塞蒙內塔決定，賈姬和中提琴家奧斯卡·利西(阿巴)托的弟弟)將代替兩位以色列

當地的音樂家，加入這次在以色列演出的核心團體。曼紐因形容塞蒙內塔音樂會中演出的布拉姆斯

六重奏的特質在於「如此一致性的自然、歡快，是所有音樂家的夢想組合。」⑨

曼紐因回憶說，賈姬就是在寧發，第一次告訴他，她的「右手有老是不聽指揮」的毛病。當時

他以為那只是短暫的不適，後來回想起來，「她右手臂這種令人憂心的感覺，以我猜測，正是後來

夢魘迫近的徵兆。」⑩

賈姬回到倫敦後，預訂要連續第三年在逍遙音樂會上演出艾爾加。但這次逍遙音樂會總監兼第

三廣播電台秘書長葛洛克卻建議，她可以在同一場曲目中演奏BBC委託南非裔女作曲家普莉歐克

絲·雷尼爾(Priaulx Rainier)所做的一首新的協奏曲。這種節目的型態代表葛洛克的新政策，把當代音

樂結合到通俗曲目當中，給聽眾一些新的作品。聽眾在一首難懂的新作品之後，就會聽到一首廣受

歡迎的通俗樂曲作為酬賞。這也是葛洛克有意逐漸削弱沙堅特在逍遙音樂會指揮霸權的手段。年輕、

積極的指揮家比較能夠接受沙堅特沒有興趣的當代曲目。在這樣的情況下，賈姬就和兩位指揮家合

⑨ 曼紐因，〈分享一種語言〉，《賈桂琳·杜普蕾：印象》，魏茲華斯(編)，頁七〇。

⑩ 同上，並摘錄自一九九五年十二月於倫敦傳真給本文作者的一封信。

作——和沙堅特合作艾爾加協奏曲，跟諾曼·德·瑪合作雷尼爾的作品。

葛洛克是雷尼爾音樂的忠實支持者。他請人為杜普蕾創作大提琴協奏曲，就是希望能藉著賈姬在逍遙音樂會聽眾間的高知名度，真的可以吸引一群占大多數的年輕聽眾來聽這類他們認為晦澀難懂的樂曲。

賈姬對當代音樂的興趣一向不高。在此之前，她只演奏過幾首二十世紀的作品，包括巴爾托克（Bartók）的《第一號狂想曲》（*First Rhapsody*）以及易白爾的《給大提琴與管樂的協奏曲》。因為她的姊夫基佛的關係，她一定早就知道傑洛德·芬季和英國國民樂派作曲家。基佛也把年輕作曲家岱爾——羅伯茲介紹給賈姬認識。岱爾——羅伯茲是雷尼爾在皇家音樂學院時的學生，他記得艾瑞絲曾為了增廣女兒的見聞而找他，認為他的才華和良好的背景很適合當她女兒的同伴，所以請他帶賈姬去「看一些畫展」。雖然賈姬和岱爾——羅伯茲結伴去泰特藝廊不只一次，但兩人的友誼僅止於對音樂的共同愛好而已。很可能在雷尼爾為賈姬寫協奏曲之前，他就介紹她認識雷尼爾跟她的音樂了。岱爾——羅伯茲回憶說：「雷尼爾對年輕的演奏者——而且還是個女性——要來演奏這首協奏曲一事至為興奮，儘管對賈姬特立獨行的演奏風格是否能與曲子本身契合，她也有些許疑惑不安。」[11]

儘管賈姬自稱對當代音樂沒什麼興趣，但仍在這首她確實掌握箇中意味的新作品裡表現出她每次演奏時的那種全心全意與熱誠。鋼琴家葛瑟利·路克記得自己對她能在很短的時間內吸收作品感

⑪ EW以電話訪談，倫敦，一九九五年十一月。

到十分訝異。「她在準備雷尼爾的作品時，我問她是否需要一些時間來熟悉一下這個作品。她很不屑地回答：『當然不需要，我已經了解了。』」賈姬曾經對其他人像對馬乖爾等人抱怨練那些音有多困難。然而她有令人吃驚的吸收能力。巴倫波因認為，她只要看過一次樂譜，就可以記得大約七成。

岱爾—羅伯茲還記得，賈姬曾和雷尼爾做過一些預演，由雷尼爾另一名作曲學生貝斯特用鋼琴伴奏把曲子走過一次。和許多作品首演一樣，管弦樂團沒有足夠的時間準備好整個曲子。岱爾—羅伯茲回憶說：「雷尼爾對這一點有些抱怨，她不能忍受節奏不一。她的快板音樂很緊張，像史特拉汶斯基的風格、是片片段段的。在節奏方面，精確嚴謹或許並非賈姬的專長。不過整體而言，她還是演奏得非常好，而且作品的華麗特質很適合賈姬。即使這部曲子不是賈姬熟悉的音樂語言，她超乎尋常的天賦本能還是讓她圓滿達成任務。」

在雷尼爾為了大提琴協奏曲首演所寫的個人筆記中說到：「為大提琴寫一部協奏曲時，是受到樂器本身表現的特質和力量所左右。獨奏管樂器的頻繁使用，會讓配器顯得輕淡。弦樂群通常被用來與管樂群抗衡，而非合作。打擊樂器則是用來加強尖銳的程度，或是用在音樂織度（texture）延伸的共鳴效果。」這首協奏曲共有三個樂章，樂章之間不間斷一氣呵成，每個樂章的標題恰代表它的特色——〈對話〉、〈歌曲〉、〈終止式〉、〈尾奏〉。

「全英聲音檔案」收藏了一捲BBC的錄音帶，生動呈現出杜普蕾詮釋新音樂的特質。在開頭的樂章中，大提琴扮演著戲劇中的主角，而管弦樂的角色在〈對話〉中僅是評論者，而非全程的搭檔夥伴。在持續的短曲中，大提琴延伸的旋律線條運用了跳進音程，賈姬表現出持續音的渾厚特質

把這一點做得恰到好處。的確，她的音樂有如滔滔雄辯，非常適合「對話」的特質，她宛如一個自信滿滿的演說家。在伴奏很少的第二樂章〈歌曲〉，她傳達出一種時間與空間掛留的感覺，大提琴狂想般的沉思被管弦樂色彩的靜態背景音樂給抑制下來，如此造成一種對比。樂章結尾出現更進一步的對比，大提琴突然奏出輕快的終止式，間歇由管弦樂全體奏插入句加進來——預示了第三樂章的開始。賈姬動態的能量適足以激發〈對話〉中奇異的華彩樂段，她特別強調終樂章第一部分詼諧曲般的性格。這樣的情緒最後消失在以〈對話〉風格來回顧沉思意味的〈歌曲〉當中，整部作品以肅然寂靜的情緒結束。

雷尼爾的大提琴協奏曲是一個難度很高、由片段構成的作品。它當然一點也不悅耳，雖然建立在調性和聲要素的基礎上，但乍聽之下卻顯得極不協和。其中大提琴經常必須用到較粗嘎的音域，碰到快板的地方時，賈姬必須提高音量，才能在管弦樂聲中突顯出來。曾演奏過上百首爲大提琴和管弦樂團新作的協奏曲的羅斯托波維奇認爲，新作品的成功決於作曲家做出適當配器的能力，尤其要小心不能讓大提琴的中、低音音域被〈否絕大部分淹沒。當然，雷尼爾的《大提琴協奏曲》中是有一些〈難以應付的結構，令人想起華爾頓在演奏完雷尼爾的《室內交響曲》（*Sinfonia da Camera*）之後說，他敢打賭，這位作曲家一定是穿「蒺藜鐵絲內衣」的。

岱爾—羅伯茲還記得，「賈姬華麗的演奏方式對這首作品有實質的作用，特別是在中間的〈歌曲〉樂章部分。不過大體來說，對逍遙音樂會而言，這是一場亂糟糟的演出。令雷尼爾感到心酸的，就是在那次首演之後，賈姬再也沒有拉過那首協奏曲了。」

樂評人並未批評那次的演出有準備不充分的跡象。葛林菲爾德寫道，雷尼爾的協奏曲的本質雖然有些很難討喜，但「杜普蕾的演出卻幾乎使人相信這是一部上乘之作。當然這絕對是一部難度頗高的作品，作曲家和演奏者都毋須感到歉疚……」。可是他仍期待不久的將來，會有人替「杜普蕾小姐寫出許多更動聽、更與她相得益彰的協奏曲，特別是如果她繼續展現如此高度投入的演奏技巧的話。」⑫

《每日電訊報》的樂評人就不覺得那首協奏曲有那麼好，將它形容是「嚴峻苦行的〔一部作品〕。然而透過杜普蕾小姐以及德‧瑪的傑出演奏，聽眾可以感受到一種溫柔、表現力的抒情風格。」⑬

一如既往，賈姬演奏的艾爾加協奏曲仍然最為人稱道。凱恩斯（David Cairns）再次指出：「在持續的音樂線條、聲音的溫暖和力量方面，杜普蕾表現出的弦外之音比她實際演奏出的樂音還多……。」但是讚揚她把第一樂章「退縮、悲歌似的死心斷念與惆悵心情」表露無遺⑭。然而葛林菲爾德卻注意到杜普蕾的詮釋越來越有權威性：「她比以前更沉穩。運弓手臂的揮灑以及往後甩頭的動作，都顯出大將之風──不斷令人想起奧古斯特斯‧約翰筆下的蘇吉亞畫像。〔……〕唯一令人覺得不安的是，她想大聲拉奏時，就會失去音色的甜美，破壞她原本的目的。」同樣的，賈姬的弱音散發出的魔力，一直使人難以忘懷。「就是那種平靜、抒情的演奏方式，純淨、自然、不牽強，

⑫《衛報》，一九六四年九月四日。
⑬《每日電訊報》，一九六四年九月四日。
⑭《倫敦金融時報》，一九六四年九月四日。

讓觀眾緊緊扣住每顆音符，而有餘音繚繞的感覺。」⑮

就在這種相當被看好的情況下，賈姬爲一九六四至六五年的演出季做準備，那也是她全心投入職業演奏生涯的第一年。她蓄勢待發，不但與許多倫敦以外的管弦樂團有約，也有了一位新的二重奏夥伴史蒂芬‧畢夏普。她的第一次協奏曲錄音訂在一九六五年一月，在美國的首次公演則計畫在一九六五年五月。這時，彷彿是對她全心投入成爲國際音樂家的獎勵，她將接受一把世界最名貴的大提琴作爲禮物。

賈姬雖已擁有一把史特拉第瓦里大提琴，但是已開始了解這把琴有它的極限。有些樂評人已指出，這把琴的大聲音量在音樂廳中無法穿透。曾於一九六三年十二月和賈姬有一面之緣的樂器商暨樂器專家查爾斯‧貝爾（Charles Beare）形容賈姬的提琴是「史特拉第瓦里早期的雛型，體積大，年份追溯到一六七○年代，而且琴內沒有原始標籤。它在十九世紀時長度被更改過，但寬度不變，所以大約是蒙塔納諾（Montagnano）大提琴的比例。不過這把琴還是相當龐大、沉重。雖然內部已做過多次修補，還是沒有剛保養好的大提琴的那種音質。我常形容它好像是頭野獸，其實就某方面而言，它還挺配賈姬的，因爲她本來就是一位力道強勁的演奏家。」⑯

賈姬在巴黎學習的時候，托特里耶就證實了她對那把大提琴的疑慮，覺得它過於強調低音，而

⑮ 《衛報》，一九六四年九月四日。

⑯ ＥＷ訪談，一九九三年五月。

兩條高音弦的傳遞力量不夠。他會建議換新的琴橋或更改其他構造，或許可使琴音有所改變。一九六二年秋天，賈姬從巴黎寫信給艾瑞絲，說道：「托特里耶也認為Ａ弦要做點補救，因為他相信我用力拉的這件事錯不在我。如果試過之後仍於事無補的話，就可以確定這把大提琴的音量不可能更開了。」[17]

托特里耶也建議賈姬可以改用金屬弦。他雖然認為腸弦聽起來溫暖、具有獨特的美感，但卻有它們在技術上的缺點：「運弓就有問題：腸弦不能對琴弓立即產生反應，常常容易有雜音。它也會容易受到天氣影響，使得音準不穩定。由於腸弦很柔軟，只能承受琴弓的壓力至某種程度，所以必須限制自己的力道。」[18]

但即使替大提琴重做了一個新的琴橋、一個中空的音柱、一個彎曲的琴腳、更換金屬弦，賈姬還是覺得情況沒好到哪兒去，她抱怨說自己得費一番心力才能使那把琴有最好的表現，可是即便如此，她還是不能讓琴音穿透出來。

賈姬曾經告訴貝爾，她正在尋找一把備用的大提琴，並且解釋她目前這把史特拉第瓦里的情況。

「她喜歡的是這把琴強健的威力——它的傳導力極佳，但她不喜歡它有限的音色變化。——它缺少史特拉第瓦里好琴所具有的音色變化。」

⑰ 希拉蕊‧杜普蕾與皮爾斯‧杜普蕾合著，《家有天才》，頁一三八。

⑱ 托特里耶與大衛‧布倫合著，《托特里耶：自畫像》，頁一三八。

當時貝爾手上沒有適合賈姬需要的大提琴。「後來在一九六四年底，她通知我說，有人準備要買一把真正的好琴送她，問我知不知道哪裡有這樣的琴。無巧不巧，剛好『大衛多夫』（Davydov）史特拉第瓦里琴正在紐約待售，於是我打電話給受託出售這把琴的樂器商蘭伯特·伍立策（Rembert Wurlitzer）。我跟他安排將大提琴帶到倫敦讓賈姬試拉。」

這件樂器是史特拉第瓦里在黃金時期打造的，當時克列蒙那（Cremona）的製琴家就製作了比其標準尺寸略小的大提琴。一六八○年代晚期開始這款型式就取代了原本體型比較大的克列蒙那的「教堂低音」提琴（churchbass）。貝爾說，「這把大衛多夫」不僅身世不凡，還有一個很不尋常的故事。

「它的擁有者可以追溯到一百五十多年前，大約在一八○○年代中期，威霍斯基伯爵（Count Wielhorski）拿一把瓜奈里（Guarneri）大提琴、一筆為數不少的盧布和馬廄裡的一匹寶馬，從艾普拉新伯爵（Count Apraxin）手中換來這把大提琴。一八六三年威霍斯基伯爵七十歲生日的時候，將這把琴送給偉大的俄羅斯大提琴家大衛多夫，大衛多夫在辭世之前一直使用這把琴。」

根據一九○二年的《希爾年鑑》記載，這件樂器後來被帶到巴黎，在一九○○年被賣給一名富有的業餘提琴家。一九二八年，它再度易主，被賣給了赫伯特·史特勞斯（Herbert N. Strauss），他是一名美籍的企業主管。史特勞斯去世之後，他的遺孀委託伍立策代她出售這把大提琴。此時，這把琴已被冠上它最有名的主人的名號「大衛多夫」（重音在中間音節）。

貝爾還記得賈姬來他的店內試大衛多夫的那一天，普利斯也在場。「賈姬先拉了一下，然後交給普利斯，他也試了一下，而且愛不釋手……『這是一把非常好的琴，堪稱世界上最好的樂器之一』。

問題只在於是它適不適合妳，這必須由妳自己決定。」賈姬將這把琴試了幾天，她愛上了它，同意收下。

她發現這把琴的反應和她以前拉過的其他大提琴完全不同。她喜歡試驗這把琴如何發出不同的聲音，結果發現只要用溫和的方式施力恰當，它就能產生非常細膩的音色變化。

這次慷慨的贊助人仍是荷蘭太太，她一如以往，堅持匿名贈琴。荷蘭太太回憶說，她送賈姬這個最後的禮物時，決定要告訴她作為一項投資這把琴的價值所在：「親愛的孩子，妳知道嗎？這件樂器非常有價值，也非常昂貴，妳必須緊守著它，把它當成妳唯一的東西那樣。萬一出了什麼事〔奇怪我當時怎麼會這麼講〕，妳還可以把它賣了。」

賈姬開始和管弦樂團合作演出協奏曲後不久，就完全捨棄未包覆的腸弦。托特里耶曾經說服她完全改用金屬弦，可是貝爾記得，她拿到「大衛多夫」後，跟琴本身的構造做了妥協。起初低音的兩條弦她是用包覆的腸弦，上面兩條弦是用金屬弦——貝爾特別指定用"Eudoxa"銀包覆的G、C弦，以及"Prim Orchestra"的A、D弦。後來她才全部改用金屬弦，選的是"Prim Orchestra"琴弦，因為比較堅硬，韌性較強。

對演奏者而言，一把好的琴弓，重要性不亞於樂器本身，對聲音品質的好壞大約有百分之三十的影響力。琴弓的品質取決於它的平衡度以及弓身的彈力和反應。通常弓身都是由一種堅硬但富有彈性的巴西產伯南布哥木（permambucco）製成。貝爾還記得賈姬喜歡重的琴弓。

為了防止拇指在弓身上頭會滑動，她將手執弓處整個裹上橡皮。貝爾還記得加上這個附件後，那把帕拉摩琴弓重達一〇五公克，他相信這是一項世界紀錄！賈姬從來都不考慮用其他製造商的琴弓，或再找另一支帕拉摩備用。

情況良好的時候，「大衛多夫」是一把華麗出色的演奏樂器。從她的錄音中，我們聽得到它那黃金一般、圓潤的聲響，它的情緒感動力，彷若人聲；輕聲處音色閃亮，大聲處則有雄厚而不牽強的力量。當然，就像所有偉大的演奏家一樣，杜普蕾賦予任何她演奏的樂器一種屬於她個人特有的聲音，這一點從她的錄音中昭然若揭。不論那些錄音是在錄音間製作、或是錄自音樂會直播，不論她使用的是一把史特拉第瓦里或現代的大提琴，獨一無二的「杜普蕾聲音」總是清晰可辨。儘管如

我剛認識她的時候，她用的是希爾(Hill)琴弓。後來我替她找到一把相當好的陶德(Dodd)琴弓，正是她最喜歡的一種，比她試過的托爾特(Tourtes)或派克茲(Packards)琴弓都更令她滿意。如果我拿一把琴弓給她，問她的意見，她會馬上靠近琴橋處拉看，將琴弓壓彎到所有弓毛都完全貼在弦上的程度。有一天她的母親帶著那把陶德琴弓來換弓毛，不料琴弓撞到車門——由於那支弓身十分堅硬，所以沒有斷掉，只是有個角角的地方彎掉了，結果那支琴弓就此壽終正寢。我到處替她尋找是否還有另一支類似的陶德琴弓，結果赫然發現一支帕洛摩(Palormo)，我把它給了賈姬，在她後來演奏生涯當中一直都用這一支琴弓。那是一支非常沉重的琴弓。

此，一九六五年到一九六八年初的三年間，賈姬幾乎只用「大衛多夫」演奏，在那些錄音中，我們聽得到大提琴的聲音裡有一種格外明亮的光輝，正是出神入化的音樂家和無與倫比的樂器兩者相得益彰的效果。

12

早年的搭檔

青春！它的力量，它的信念，它的想像！

——約瑟夫·康拉德，《青春》

細雨紛飛的選舉之夜看來似乎為初出茅廬的器樂二重奏首次登台設下黯然前景；但歌德史密斯音樂廳（Goldsmiths Hall）卻因這場市立音樂協會（City Music Society）周四的音樂會擠得水洩不通。相關的兩位演奏者是賈桂琳·杜普蕾和史蒂芬·畢夏普：在這幾年內他們快速崛起使得這次兩人的合作成為眾所矚目。這兩位——大提琴家和鋼琴家實屬絕配，他們的演奏具有一致的音樂性，儘管偶爾仍具有嘗試性質。如今他們身在舞台上，相互的關照要

比與日俱增堅強的合作性更引人注目①。

《周日泰晤士報》的評論家所指的就是，賈姬與史蒂芬·畢夏普成立新的夥伴關係，也正好在一九六四年十月十五日的那一夜，哈洛德·威爾森(Harold Wilson)的工黨(Labour Party)贏得選舉，取得政權的同一天。

兩位明日之星的年輕組合起初是提烈特女士的主意。史蒂芬·畢夏普(現名為史蒂芬·寇瓦謝維契)是一名克羅埃亞裔的美國人，原先到倫敦時師從米拉·赫絲(Myra Hess)。他比杜普蕾大五歲，和她一樣都在一九六一年於威格摩音樂廳首次登台，旋即聲名大噪，成為同世代最受歡迎的鋼琴家之一，以詮釋古典時期——尤其貝多芬的曲目見長。作為一位擇善固執的演奏家，即使到了今天，他的演奏在同輩當中依然毀譽參半。

聽了賈姬的首次登台演出，他回憶道：「我驚豔於這一位偉大而閃亮的天才，為之神魂顛倒而不知所措。我老是認為賈姬演奏時如同與大提琴墜入情網。她在舞台上魅力十足。」②

一九六四年初，當賈姬在艾咪·提烈特的建議下造訪史蒂芬時，他們試奏了一些曲子，當下立刻決定要一起演出。對賈姬而言，得以籌劃二重奏音樂會讓她大感寬心，因為這可以讓她與志

① 《周日泰晤士報》(Sunday Times)，一九六四年十月十八日。

② 本註及本章所有相關引言皆來自一份該受訪者與EW(即本書作者)的錄音訪談，倫敦，一九九三年六月。

趣相投的同年齡夥伴，一同分擔那種巡迴演出音樂會的演奏家生活中常有的不安與寂寞。

他們在歌德史密斯音樂廳的首登，演出四首奏鳴曲：巴哈的Ｇ小調第三號古大提琴奏鳴曲、貝多芬的（Ｇ小調）作品五第二號、布拉姆斯的Ｅ小調與布烈頓的近作。《週日泰晤士報》的樂評人讚揚他們對於慢板、抒情旋律中樂句的造型與潤色，但卻認爲他們的快板樂章有時缺少活力充沛的起音與明確性。他們在布烈頓的奏鳴曲（一九六一年寫給羅斯托波維奇）中「優雅的拋射」受到讚賞，然而樂評人覺得他們無法仿效「羅斯托波維奇與作曲家所賦與音樂的那種驚奇、機智與掩人耳目、充滿偶發性的氛圍」，這點倒不令人意外。根據該評論所言，畢夏普在兩位演奏者中較有主導地位，但音量上他似乎一直企圖壓低自己的聲音。

對鋼琴家畢夏普一向評價極高（甚至稱他爲「我最喜愛的演奏家之一」）的葛林菲爾德，也在他爲這組二重奏於一九六五年三月二日在康登學院（Camden School）的音樂會樂評之中，對於大提琴與鋼琴之間的平衡抱持相當保留的態度。葛林菲爾德回憶道：「他們演奏了貝多芬的作品六十九與一首布拉姆斯的奏鳴曲。總的來講我有一點失望。雖然賈姬表現絕佳的積極進取，但史蒂芬卻不見得和她有共鳴，反倒顯得要去抵銷些什麼而做過頭了。我對這場音樂會的評論就是如此。我也因爲這一次認識了史蒂芬，他寫信給我提到，他認爲我的說法有欠公允。」[3]

事實上，史蒂芬曾經聯繫葛林菲爾德，他解釋道，因爲艾瑞絲出於善意的干涉，使得他的演奏

③ 與 EW 的錄音訪談，倫敦，一九九五年十一月。

方式並未表現出自己的本意。艾瑞絲在中場休息時兜過來後台，建議史蒂芬應該將琴蓋闔上，因為大提琴的音量已經被蓋過去了。史蒂芬同意了，不過也可以想像他是有點勉為其難地答應，回想起來，他覺得後果卻是自己的演奏變得過度壓抑。

所周知，在一些原本鋼琴聲部就比較重、而且跟大提琴聲部的中低音域重疊的作品尤其如此。

為他與賈姬合作之前沒有演出室內樂的經驗。無論如何，要尋找到與大提琴理想的平衡之困難度眾平心而論，在二重奏中要達到良好的平衡需要時間，畢夏普會是第一個承認這個事實的人，因

演出，然後在與這對嶄新組合的合約附註上簡明扼要地寫了「受理」的核准。一九六五年二月初，這次歌德史密斯音樂廳的首登演奏會也由BBC負責錄音，一位製作人代表到場去聽了他們的

他們為BBC做了首次錄音──貝多芬的G小調奏鳴曲作品五第二號加上布烈頓的奏鳴曲，在廣播錄音間完成。前一首的第一樂章與後一首的第二、四樂章亦被用於一個為期四周、解說杜普蕾詮釋奏鳴曲的廣播節目《當月藝術家》(Artist of the Month)系列之中。雖然後來BBC為這組二重奏製作了更大規模的現場音樂會錄音，但似乎只有他們首次在錄音室錄音的這一份精選留下來而已。

BBC製作人艾蓮諾・華倫，一直負責他們大部分演出的錄音工作，她回憶道，BBC保存錄音母帶的策略非常獨斷，大都按照製作人的推薦來取捨。「但是在原先錄好的節目要播出之前，通常有其他製作人可能想在他們自己的節目中擷取它的某些片段來用，由於它已經變成其他節目的某個部分，所以他們後來會把它消掉。最後為了節省儲存的空間，它就被處理掉了──因為舊式一卷一卷的錄音盤很占空間，而且要保存在適當狀態下也所費不貲。」

華倫不是這組二重奏的死忠支持者。舉例而言，一九六六年十一月七日在皇家節慶音樂廳由她負責錄音的第二場演奏會裡，她覺得史蒂芬的琴聲太過刺耳而且快要蓋過賈姬的了……「我不想把它錄下來，因為音樂的平衡做得不好」她說道。

以現場音樂會的條件，要在大提琴與鋼琴之間找到最佳平衡已經夠困難了，皇家節慶音樂廳的音響效果（尤其在一九七○年代初的翻修之前）又讓這樣的組合雪上加霜。華倫的意見反應了她個人的品味，同時也是一個錄音團隊的專業難題——必須讓麥克風達成良好的平衡。當日出席的許多音樂家對此記憶猶新，且各有不同的感受與看法。畢夏普回憶，他與賈姬當時都肯定他們自己的表現。

許多當時到場聆聽的人多早就對二重奏裡的其中一位非常熟悉。阿胥肯納吉（Vladimir Ashkenazy）說：「我能體會史蒂芬的演奏並且非常欣賞他，但我沒聽過賈姬。後來我去他們在倫敦的一場演出時大為驚豔，而被這個組合給迷住了。他們演奏了舒曼的《幻想小品》與貝多芬的A大調奏鳴曲。

這是我第一次聽到貝多芬這首曲子，覺得音樂棒極了。他們之間竟有這麼奇妙的能量。」④

作曲家岱爾—羅伯茲因為賈姬的關係而認識了史蒂芬，對於他們音樂上的合作無間由衷佩服……

不論在音樂或私交上，他們都關係匪淺。我與他們兩位都有很好的交情，看到他們在演出時彼此水乳交融，真是令人讚嘆。他們是非常不同的演奏家，在很多方面互不相容，就像

④ 與EW的錄音訪談，倫敦，一九九五年十一月。

我想，這的確是我所聽過最令我感動的二重奏演出。

在不同軌道上運轉著那樣。於是他們的交融——毋寧說是碰撞——製造出絕妙的音樂——

對賈姬的演奏一直讚賞有加的路克，即使對於他們的某些詮釋持保留態度，卻也欣賞他們的活力充沛。一九六五年五月廿五日他蒞臨法律學會在史勞德所舉辦的午餐音樂會。「我並不那麼喜歡他們演出的布拉姆斯E小調奏鳴曲，因為我覺得它的第一樂章太慢而終樂章卻太快。而且史蒂芬在這個廳的演奏有些太大聲了。」路克回憶，賈姬的母親對於曲目中另一部作品——布列頓的奏鳴曲，表達出很不喜歡的態度。賈姬使用她剛到手的大衛多夫——史特拉第瓦里名琴，針對它在該廳發揮怎樣的效果，她徵詢路克的意見。「我記得我告訴她這把大提琴的低音域真是好極了。但是我對於它的高音域卻給了個愚蠢的批評——我說它聽起來像是一個男高音試著唱出女高音的聲音那樣。賈姬一笑置之，就放了我一馬。」⑤

岱爾—羅伯茲一直很好奇，史蒂芬和賈姬在排練的時候是怎麼互相溝通協調的。「賈姬馬上能夠一目瞭然——也就是掌握到單一線性的音樂脈絡當中的意義所在。這或許表示說她只想用一種方式處理音樂，她根本是不假思索——『也許我們可以改成這樣』。這種和另一位搭檔合作、共同建立起理性思考的詮釋，對她而言或許還很陌生。」

⑤ 與EW的訪談錄音，一九九四年八月。

事實上，賈姬在先前提到的BBC廣播節目《當月藝術家》第四集裡解釋過她對室內樂的處理方式。在一段開場白之中，介紹了她與畢夏普合奏的曲子，賈姬形容二重奏是「兩位演奏家腦力激盪的組合。對於兩種截然不同看待事物的方式必須盡其自然地調和一致。但是，當融合一體時他們將有意想不到的收穫。」

賈姬的話道出了一段艱辛的歷程，原本一開始每位演奏者都各有他自己的見解，然後才模塑出一個相輔相成且架構完整的詮釋。史蒂芬回憶，他與賈姬合作時大致上很少有意見相左的情況。他們的排練方式就是先走過整個樂章，然後找出分句與呼吸的相關問題。

大致上沒有太多的意見不合。速度方面，我們似乎感覺到同樣的脈動。雖然沒辦法一下子就協調好，但我們的確能達成共識，就說速度好了，基本上一定會有歧見，不如採取互相「讓步」。妥協之下，你會看到兩敗俱傷；讓步是唯一可行的方式！至少有某個人信服這個樂章的詮釋。在這種情況下，我們會說：「好吧！這個樂章讓給你，下個樂章就要讓我了！」

一次成功的演出，端賴演奏者在彼此信任的前提下所建立的詮釋。他們必須專注聽出同樣的東西，像是細膩的枝微末節，這些都有助於各個樂句的成形，使得整個音樂結構的基本要素具體化。確實，演奏家似乎都有一種第六感，讓他們在演出時認知到合作對象的目的，與他們達成統一。演

奏過程中，若是在分句或合奏上有什麼缺乏說服力的話，通常就把這個段落多重複幾次讓它自然地恰到好處，這也使得口頭討論沒什麼必要。去問任何一個音樂家，他都會告訴你，爭論是很浪費時間的；指揮所表達的手勢及節奏的清晰要比冗贅的解釋來得好。

史蒂芬記得有一次這樣的情況，那時賈姬特別要求他的鋼琴聲部要採納她的想法，她費了一番唇舌解釋：「在排練德布西奏鳴曲的時候，賈姬要我把樂曲開頭的地方彈好幾遍，她想找到某種效果。她希望一開始鋼琴部分揭示的主題能夠非常寬廣，但我認為這裡應該是緊繃而且比較貼近古典風格的。記得這是我唯一一次堅持要求她配合我；但我不記得當時是我採納她的意見或是她放棄說服我。」

隨著年歲漸長，賈姬發展出異常敏銳的聽力，更增強她天生的直覺。她不需用言語表達就可以很快地理解並吸收他人的想法，這使她有很強的適應能力。史蒂芬相當欽佩她的音樂性，而賈姬則被史蒂芬音樂中的知性特質深深打動（她曾經告訴我，她特別喜歡他的《狄亞貝里變奏曲》〔Diabelli Variations〕），並能與他音樂中所表現的積極、衝動和緊密的架構產生共鳴。

一九六五至六六年間，二重奏音樂會幾乎占據賈姬表演行程的絕大部分。易布斯暨提列特計畫定出一個月演出五場的合約，除非這兩位演奏家各自的行程表上有其他外務插進來。於是接下來的三季當中，史蒂芬和賈姬在每一季的音樂社團巡迴演出超過二十場。雖然他們大部分都在英國活動，但這組二重奏的行跡也曾到過德國、葡萄牙及美國。

在兩人合作期間，史蒂芬和賈姬演奏的作品大致不出主流曲目：貝多芬五首奏鳴曲中的三首、

布拉姆斯的兩首、巴哈的第二號古大提琴奏鳴曲、德布西以及法蘭克（Franck）的奏鳴曲，另外就是舒曼的《幻想小品》。

大提琴的經典曲目當然很有限，史蒂芬回憶，他們一度考慮過委託創作一部新的作品。「布列頓的奏鳴曲是我們表演過的曲子當中最現代的一部。我們決定去找一向對賈姬的才華讚賞有加的佛格森，看他是否能寫一些新的作品給我們。很不巧的，他並未接受我們的提議，因為那時他已經停止創作了。至今我仍然感到遺憾。」

早年佛格森曾寫過幾部很好的室內樂作品，這些作品本質上的浪漫風格和杜普蕾完全一致。佛格森先前經由荷蘭太太認識了賈姬，在荷蘭太太位於肯辛頓的家中第一次聽到賈姬與艾瑞絲的合奏。但他記得，他進一步認識賈姬是在她與史蒂芬造訪其友人納瓦洛位於喀斯沃的家中。史蒂芬在那裡演出一場午間音樂會，之後他和賈姬留下來吃晚餐、為屋子的主人演奏音樂。佛格森對這一次親暱的聚會印象深刻，「聽到巴哈與貝多芬兩人的D大調大提琴奏鳴曲，是個永難忘懷的夜晚」。

當賈姬到佛格森位於漢普斯地的家中拜訪時，抱怨說她幾乎拉遍了大提琴曲目中所有重要的奏鳴曲和協奏曲。佛格森建議她應該多演奏一些室內樂來擴展音樂的視野，室內樂事實上有無限的可能性。

賈姬在為先前提到的BBC《當月藝術家》節目做開場白時，談到室內樂的樂趣無窮，她解釋道，相形之下，與小型室內樂團合作會有比較大的收穫，因為不可避免地管弦樂團的排練次數相當

有限。「在室內樂之中，大家同甘共苦」，「只要其他演奏者不覺得意興闌珊」⑥。賈姬確實對室內樂的探索樂在其中，不僅因為它的曲目豐富，也讓她有機會可以輕鬆地和朋友合奏音樂。

賈姬曾在塞蒙內塔的夏日音樂節得到她生平第一次演出室內樂的重要經驗。但在倫敦這個吸引世界各地音樂家前來的地方，如今已有許多水準頗高、常態性非正式演出的機會。不但有像是畢夏普這樣的美國人，更有許多東歐的天才音樂家薈集此地。（那時候光是提到幾位鼎鼎大名的鋼琴家，例如阿胥肯納吉、安德烈·柴柯夫斯基〔André Tchaikovsky〕、瓦薩里〔Tamás Vásáry〕、法朗克爾〔Peter Frankl〕還有傅聰，都在倫敦定居）。查米拉（後來嫁給傅聰）提到，當時的音樂家似乎較不那麼汲汲營營，演出較少，把音樂當成是與知己共享的事物，而不只是在舞台上追求事業的工具而已。

透過史蒂芬，賈姬在音樂界的朋友圈迅速擴展，而她就跟他們一樣，徹夜不眠地討論人生與音樂、聽唱片或演奏室內樂自娛娛人。平心而論，賈姬對演奏的興趣總是大過於光聽不練。但作為一個優秀且喜歡鼓勵他人的益友，她會去朋友的音樂會捧場，善解如何給予建設性的忠告與批評。儘管如此，在史蒂芬記憶中，她很少提到別的音樂家如何如何，就像她從沒提過跟卡薩爾斯或托特里耶學習的事情。

史蒂芬記得，只有那麼一次她對一位弦樂演奏家表現出無比的熱愛：「有一回她打電話給我，邀我去聽聽海飛茲（Jascha Heifetz）跟沙堅特錄製布魯赫（Bruch）的《蘇格蘭狂想曲》（Scottish Fantasy）

⑥ BBC廣播節目《當月藝術家》，一九六五年二月。

和G小調協奏曲。賈姬深愛那次的錄音，在那一刻海飛茲簡直就是一切。她痛恨演奏中拙劣的模仿，也難以忍受任何的平凡無奇。」

賈姬享受著和史蒂芬的友誼，他們的音樂會上幾乎沒有一位音樂圈的朋友缺席。一九六六年十一月造訪里斯本期間，他們很高興在那裡結交到一個朋友——鋼琴家尼爾森‧傅瑞利（Nelson Freire）。尼爾森在音樂會中替他們翻譜。史蒂芬回憶起，尼爾森也許是不了解翻譜需要特別的判斷技巧：

當尼爾森站起來翻譜的時候，不知道為什麼總是妨礙到我彈琴。我們的手臂打在一起，兩個人就歇斯底里地笑出來。雖然一點也不有趣，我們卻覺得好玩。我低聲要尼爾森離開台上，他卻笑到沒辦法起身移動。然後又坐下來，笑到一直發抖。到這個地步我的演出已經一團糟——我彈錯一堆音，讓布拉姆斯的音樂聽起來像是荀白克的一樣。我轉頭看看賈姬做何觀感，她卻依然渾然忘我地拉奏著。

一九六五年五月，賈姬與BBC交響樂團赴美演出期間，結識了另一個重要的朋友——樂團的團長馬乖爾。她將馬乖爾看做是患難之交，一個與她分享對室內樂的熱情的人。賈姬、史蒂芬與馬乖爾一起合作鋼琴三重奏，他們同時也跟其他小提琴家搭檔演出。

在指揮家哈利‧布列契（Harry Blech）的家中辦過很多次音樂活動，他以小提琴家的身分開始職業演出的生涯，並於一九三○年代末期，和普利斯合組了一支弦樂四重奏團體。二次大戰期間，他嘗

試指揮，這才發覺自己真正的志向，一九四九年他創立倫敦莫札特演奏團（London Mozart Players，LMP）

以期探究海頓與莫札特所創作之豐富的交響樂資產。因為這樣，再加上他發現自己左手手指末梢神

經出了問題，使他決定放棄職業小提琴家的身分。

哈利記得，有一天，提烈特女士打電話給他，說到賈姬很想跟他合作三重奏：

我回答說實在感到受寵若驚，但心領了，因為我真的已經不碰小提琴了。然而，賈姬與史

蒂芬一同登門拜訪，自此以後幾年之間，我們合作相當頻繁。賈姬與史蒂芬是非常異類的

音樂家。我很欣賞史蒂芬的演奏，他是我的樂團舉辦的莫札特紀念獎（Mozart memorial prize）

首位優勝者。我對貝多芬有真正的感受，跟麥拉‧海絲也一直很熟。但我不覺得他是室內

樂演奏家的料⑦。

馬乖爾指出，大部分鋼琴家都需要事先把譜看過幾遍，因為鋼琴部分一向比弦樂演奏者單聲部

的音樂線條複雜好幾倍。「史蒂芬為人很體貼也非常敏銳，不過他不像賈姬那麼一派輕鬆，可以坐

下來馬上進入狀況。除了巴倫波因之外，所有我們合作過的鋼琴家都需要先掌握每個音符，練得滾

瓜爛熟為止。」

⑦　與EW的錄音訪談，一九九四年六月。

有一次史蒂芬與賈姬在布列契家的時候，小提琴家謝霖（Henryk Szeryng）也前來造訪，想要練一些即興曲。在布列契的記憶中這次聚會不是十分融洽：「這兩個年輕人與他素未謀面，對他傲慢的態度也毫不客氣地回應。」⑧

事實上，這段期間史蒂芬與賈姬常以獨奏者身分與倫敦莫札特演奏團同台。一九六五年，賈姬和布列契及他的樂團在節慶音樂廳演出三場，曲目有海頓的協奏曲以及舒曼的作品。隨著賈姬在國際上名氣漸增與酬勞水漲船高，她跟這個樂團漸行漸遠──一九六七年五月，她與他們最後一次合作，演出海頓與鮑凱里尼（Boccherini）的降B大調協奏曲（據葛林茲馬赫改編的版本）。布列契回憶中，這些都是相當特別的演出。「她的演奏帶有如此令人難以置信的感人特質，實在難以形容。有一次，當她與我們合奏某一首協奏曲時，我發覺團員中有人在哭泣──這種情況我只見過這麼一次。她深深影響了團裡的演奏者，使他們表現得更出色。」

路克對於一九六五年六月廿三日那一場賈姬與布列契在皇家節慶音樂廳第一次演出海頓的C大調協奏曲記憶猶新。這首曲子當時才剛被重新發掘出來，馬上就被羅斯托波維奇接手、納入他的曲目當中，首次在倫敦演出。但其實賈姬還比他早幾個星期演出。

開演前，路克到後台預祝賈姬演出成功，發覺她有點不知所措：

⑧ H・布列契，〈倫敦莫札特演奏者樂團四十年〉，《無年表的回憶錄》，頁四二。

她給我看一份史蒂芬剛傳給她的電報，上頭留了這樣的信息：「教海頓爸爸吃蟲。」賈姬說：「他寫這樣是什麼意思？」我回答，朝好玩的方面想，史蒂芬或許是說「把音樂帶回生活之中」，因為如果海頓自己又活過來的話，也許會滿肚子蟲也說不定。賈姬笑著接受這個建議。記得後來我問過她：「海頓什麼時候寫了這首協奏曲？」她不知道也不在乎。跟她談這樣的事情沒什麼意義。她當然可以不去知道這個曲子的歷史背景就能將它演奏得很精彩。

在史蒂芬記憶中，他們對於音樂的態度是嚴肅的，但仍保持著開放的胸襟。「每一場音樂會都是活潑多樣的，那時我們都還年輕。賈姬跟我在表演完之後很少去討論演出情況，但假使有必要的話，我們留到下次排演再決定一些細節。」賈姬處理音樂那種自然流露的生命力與自由不拘，顯示她在音樂上從不是一成不變地反覆。對她而言，任何定型的詮釋無異流於匠氣。

相形之下，平常的她就沒有這麼率性、天真不羈了。史蒂芬回憶，她幾乎完全不受禮教的束縛。他們剛認識的時候，她率直的性格就在一件事情表露無遺：「當時我已婚，我太太把一本佛洛伊德的書放在餐桌上。賈姬想給人一種她對這方面瞭若指掌的印象，她說：『哦？佛洛伊德？不是那個發明原子彈的人嗎？』我真不敢相信。日後，她臥病在床之際，對心理分析相當熱衷。我不曉得要不要跟她重提這椿往事，但我想她會喜歡的。她不住地大笑著，後來我們常拿這件事當樂子。」

路克記憶中的賈姬是那樣開朗、豪放、有趣的朋友，她喜歡頑皮的故事，也喜歡開別人玩笑。

她很喜歡引用考克多（Jean Cocteau, 1889-1963）的一句名言：「尋常人是在巴士上，藝術家卻是在賽車上體驗生活。」路克買第一部摩托車時，朋友都覺得他一定是瘋了。「但賈姬可不這麼想——她很喜歡摩托車。我叫她戴上安全帽然後載她去兜風。第一次我帶她到裘氏花園，她沒去過那裡；她很喜歡那個花園，不過更喜歡坐摩托車。」

有次賈姬帶路克去聽史蒂芬在節慶音樂廳的首登。

這是我第一次跟史蒂芬碰面。賈姬告訴我說，史蒂芬擔心聽眾會不曉得曲子什麼時候結束，問我可不可以帶頭鼓掌。他的《狄亞貝里變奏曲》彈得很棒。結束後我們跑到後台去，賈姬問我要不要去找史蒂芬的太太聊天。我很快地問賈姬，史蒂芬的太太是不是音樂家，賈姬回答「不是」。我們被正式地互相介紹後，為了找些話題聊聊，我說：「聽說你不是學音樂的。」我想這樣家裡會比較和諧吧。」我的發言招來一陣沉默。賈姬趕緊把我拉到一旁悄悄跟我說：「你剛剛在製造謠言�。」我正要反駁時，她打斷我的話：「我想你最好知道，最近我跟史蒂芬有一些緋聞。」真讓我覺得說了也不是，不說也不是。

史蒂芬原本是美國人，信奉天主教，他二十歲就已經結婚，很早就有小孩。賈姬以活躍的音樂氣質悄悄進入他的生活，她魅力十足的性格是一股難以抗拒的吸引力。賈姬自己也為史蒂芬活潑的音樂性、敏銳、活躍、時而俏皮、時而幽默所著迷。不久他們就墜入情網。

對賈姬來說，墜入成人世界錯綜複雜的關係裡固然十分刺激有趣，但並非總是一帆風順。此時她必須和第一任男友喬治‧岱本罕做個了斷。曾經，在她強烈需要支持的時候，喬治提供她支持的力量。雖然賈姬對喬治的奉獻心懷感激，對他的摯愛卻從未有所回覆。當賈姬移情別戀時，岱本罕難掩心頭的紛亂萬端。這也許是賈姬人生中第一次應付迎面而來的憤懣。但正值花樣年華的她把較多的心力放在進行人生的冒險活動上。賈姬享受著她的新戀曲，駕馭著她對人們、尤其是對異性的強烈吸引力，她樂在其中。雖然和史蒂芬的關係是賈姬生命中第一段重要的戀情，維持將近兩年的時間，但這段期間賈姬和他人的戀情卻不曾間斷。

史蒂芬回憶，對當時的賈姬而言個人自由的想法非常重要：

她覺得自己有和任何喜歡的人談戀愛的自由，她希望我也可以這樣子。我那時很難相信，也不覺得這樣就真的是自由。但賈姬率性而為，說到做到──她也算很誠實。她很有自覺地發展出這套人生哲學，她所謂的自由，是由天賦的迸發和對生命與人群奔放的愛所喚起。她不受禮法桎梏，然而對於當時身為天主教徒的我來講，有種被騙的感覺。

史蒂芬認為賈姬是他遇過最慷慨的人。她的慷慨融入到她對生活的態度，也是她音樂背後的驅動力量。

岱爾─羅伯茲回憶舊時，仍覺得往事無限美好，歷歷在目。

那是令所有年輕音樂家們都感到驚嘆的一段時期。有幾場逍遙音樂會和音樂會鮮明地記在我腦海中。譬如賈姬擺動著秀髮的姿態。記得我們合奏過一兩次拉赫曼尼諾夫（Rachmaninov）的奏鳴曲。於是我第一次了解到，即使賈姬是屬於那種感情豐富的演奏者，她卻完全清楚知道而且善用駕馭情感的能力來達到某種效果。也許在她所有音樂的關聯底層脈絡當中，有某些情感交流的成分。

賈姬結合自發性、意識與理解的能力，加強了她演奏中的激勵人心特質。如同偉大的歌唱家一般，她了解樂器（或歌聲）原有的情感特質可以是最有效的交流形式。然而她的演奏裡這種情欲的層面卻不曾妨礙音樂的整體感。

岱爾—羅伯茲記得，賈姬和史蒂芬發展出屬於他們自己的語彙來描述他們操控聽眾反應的能力。

他們常論及音樂裡頭的「禁忌」要素，就像電影人提到「刺激點」那樣，指的是必須做出某種效果的時機。賈姬深諳此道，她對時間的安排與時機的判斷很敏銳，這就是她所謂的「禁忌」要素。一方面它有點放蕩的做法，但它也隱含著一種清楚知道何時撳下按鈕能讓人為之一顫的能力。有個例子，就在賈姬的柴可夫斯基三重奏錄音之中返回的C段轉入（transition）圓舞曲的地方，表現了她這種出色的演奏方式。賈姬明確知道如何達成她所預期的效果，正如此例。事

實上，就我所知沒有其他人像她這麼清楚的。

如果認為賈姬經由聲響傳遞情感的能力僅限於表達生活與音樂中膚淺的快樂，那就大錯特錯了。這種能力源自於內在情感更深刻的層次；她知性的洞察力與豐富的肢體表現力都不曾妨礙這種原始的情感脈動。它意味著賈姬的演奏是由內而發、具有新意的，她避開了流於匠氣的陷阱，在陷阱當中，反覆代表著形式樣板的複製，音樂線條的意義只是將Ａ、Ｂ兩點連接起來。

杜普蕾—畢夏普二重奏在一九六五年十二月於ＥＭＩ錄製留下的貝多芬Ａ大調與Ｄ大調奏鳴曲（作品六十九與作品一○二第二號）終究會銘記在人們的心中。對於昔日以演奏貝多芬成名的他們，亦是適當的獻禮。

錄製二重奏前的幾個月，他們先為ＥＭＩ做個別的錄音（史蒂芬是一場貝多芬的獨奏會，賈姬則是大流士與艾爾加的協奏曲）。他們的第一場演奏會唱片是一九六五年十二月十九日及廿一日在艾比路錄音室（Abbey Road Studios）錄製的。不久前的一九六五年十一月廿一日，杜普蕾—畢夏普二重奏才在皇家節慶音樂廳做了一場成功的演出。開演前幾分鐘，他們臨時決定，將節目單裡的貝多芬奏鳴曲Ａ大調作品六十九換成Ｄ大調作品一○二第二號。其他曲目分別有巴哈Ｄ大調古大提琴奏鳴曲、法蘭克的奏鳴曲和舒曼的《幻想小品》。

樂評人與一般聽眾都公認這首貝多芬的Ｄ大調奏鳴曲是當天節慶音樂會裡最精彩的演出，史蒂芬與賈姬也覺得這是他們比較有把握的一首曲子。有鑑於此，他們詢問ＥＭＩ是否可以用

威廉·普利斯,賈桂琳認定的「大提琴爹地」,在賈姬十歲到十七歲時曾教過她。

托特里耶。1962年10月至1963年3月,賈姬在巴黎音樂學院與這位法國大提琴家習琴5個月。

賈桂琳與羅斯托波維奇,莫斯科,1966年4月。賈姬離開繁忙的國際演奏事業,跟著這位俄羅斯大提琴家上了半年的課。

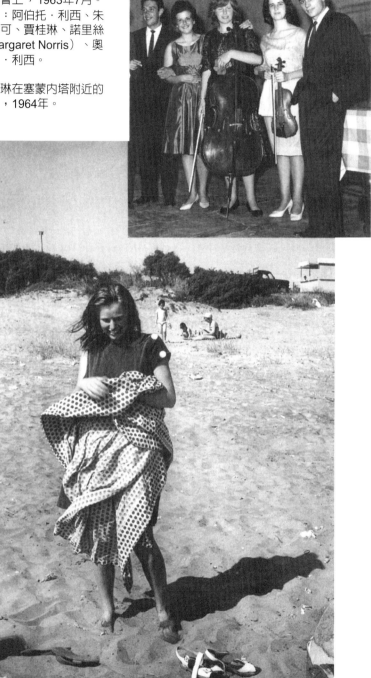

▶ 賈桂琳在塞蒙內塔的一場音樂會上，1963年7月。左起：阿伯托・利西、朱瑪茜可、賈桂琳、諾里絲（Margaret Norris）、奧斯卡・利西。

▼ 賈桂琳在塞蒙內塔附近的海邊，1964年。

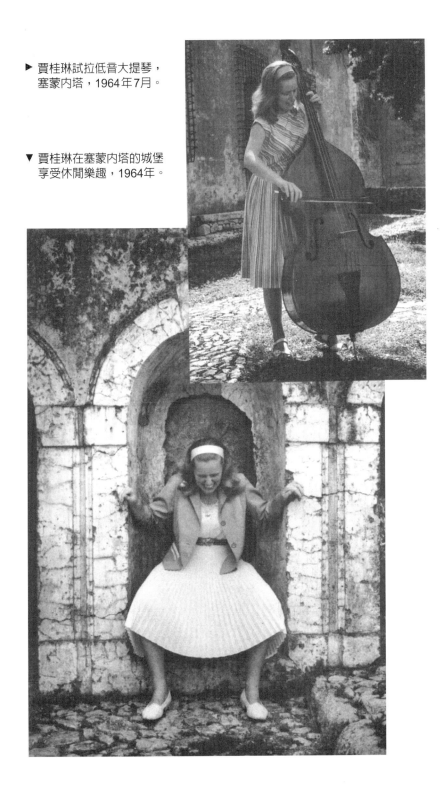

▶ 賈桂琳試拉低音大提琴，
 塞蒙內塔，1964年7月。

▼ 賈桂琳在塞蒙內塔的城堡
 享受休閒樂趣，1964年。

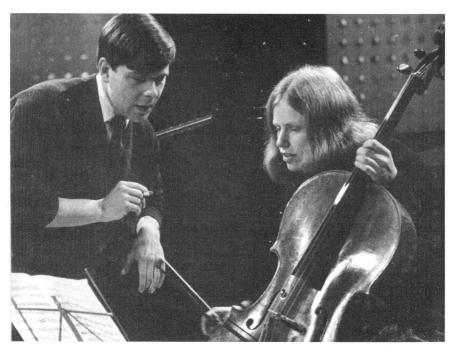

▲ 畢夏普與賈桂琳，正在為貝多芬的《選自魔笛的一個主題之七個變奏》（Seven Variations on a Theme from The Magic Flute）作演出前的準備，刊登於1965年BBC2「彩排」系列。

▲ 錄製大流士的協奏曲，1965年1月。在EMI錄音室與安德森及沙堅特爵士正在聆聽播放。

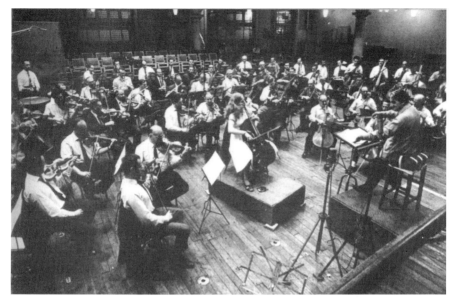

▲ 在金斯威音樂廳與巴畢羅里爵士及倫敦交響樂團錄製艾爾加的協奏曲，1965年8月。

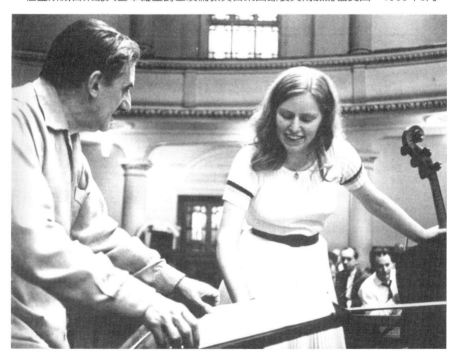

▲ 同一場錄音，正與巴畢羅里爵士討論譜上的某一點。

◀ 賈桂琳與本書作者站在列寧格勒的涅瓦河岸合影，1966年5月。

▼ 在羅斯托波維奇寓所的一個私人課上，1966年2月。左起：羅斯托波維奇、柯雅諾夫、亞敏塔耶娃、作者和賈桂琳。

▲ 在莫斯科音樂學院十九教室的課堂上。賈桂琳轉過頭來詢問作者翻譯羅斯托波維奇正在強調的某句話。彈鋼琴的是亞敏塔耶娃，葛利高里安（David Grigorian）幫忙翻譜。

▼ 取自BBC2節目《與曼紐因共度今夜》的一張劇照，1966年。左起：曼紐因、麥斯特斯、蓋拉德特、賈桂琳與容德隆。

◀ 賈桂琳遇見巴倫波因的那個夜晚，
　倫敦，1966年12月。

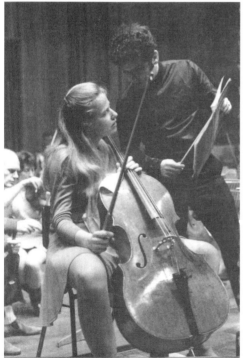

◀ 賈桂琳與丹尼爾和英國室內樂團為
　他們第一次同台演出的音樂會進行
　彩排，倫敦，1967年4月。

音期間一切都非常非常順利：

它來取代原先排定要灌錄的作品五第二號G小調奏鳴曲：彼得·安德烈同意了。據史蒂芬說，在錄

記得我是自信滿滿地開車到艾比路錄音室。雖說我已經在EMI錄過個人專輯，但對於錄音還不太習慣。所以錄音就像攀登聖母峰，我是有備而來錄製最近的第二張。這兩首奏鳴曲我們在音樂會上已經演出過很多次，幾天前（在赫羅蓋特和湯橋）我們的演出狀況也非常成功。錄音也比較駕輕就熟了。這表示我們可以「發片」，我可以好好期待錄音期間的到來。另一方面，賈姬卻對此事感到忐忑不安。

英美兩地的評論家稱賀這對二重奏的首次錄音，視為一件值得注目的成就。在美國，Angel唱片（EMI在美國的子公司）同時出版賈姬的艾爾加協奏曲和兩首貝多芬奏鳴曲，樂評人對於前者有較多篇幅的著墨。《紐約時報》(New York Times)樂評人克萊(Howard Klein)提到杜普蕾卓越的技巧和生動的想像力：「她的音樂展露出朝氣蓬勃、生動的體驗，不僅是年輕熱情之下的產物，也是一種不凡的音樂本能。〔……〕不可否認的，賈桂琳·杜普蕾以廿二歲之齡，躋身世界頂尖大提琴家之林。」

事實上錄製這張唱片時她才二十歲。

韋斯特(David Webster)在《費城詢問報》裡稱揚他們「卓越的演奏之中不尋常的情感深度，〔杜普蕾的〕表現寬闊不拘，頗有張力，這理所當然來自於她的技巧。畢夏普讓這對閃亮的組合更顯得

才氣橫溢。在音樂的精神層次當中他們四目交接，演奏宛如真正的快樂泉源。」[9]

這個錄音經得起時間的考驗，展現出成熟明理與年輕魄力的迷人組合。杜普蕾共享畢夏普古典風格的平衡，於是在D大調奏鳴曲的慢板樂章，透過深刻卻不隱蔽音樂線條簡諧的內在情緒，他們達到了想要的效果。在這個出色的樂章（卡薩爾斯比擬為送葬進行曲）裡，不管是一開始如聖詠般的主題或D小調樂段中之滿懷悲歎的小詠嘆調、或是表達內心靜默、讓人聯想起對幸福緬懷的D大調樂段中，他們的演奏同樣令人動容。轉入終樂章之處，正確地表現出神秘與驚奇的感覺，貝多芬那時帶領我們通過一連串遠系轉調之後，回到屬持續音(dominant pedal point)而重新恢復協和的基礎，一如恢復哲學上平衡的狀態。悲歎、無望與斷念已從人生的經歷中被全部抽離到一種理性的接受，也就意味著在終樂章的賦格已轉變成充滿喜樂之情緒。就像在他之前的巴哈那樣，貝多芬以複音音樂來喚起永恆的價值；這裡表現的是一種痛苦之後隨之而來的喜樂。

或許他們的A大調奏鳴曲整體概念上較缺乏說服力，但是它第一樂章的抒情段落和終曲前短暫的慢板表現得非常成功。在這些地方，透過她大提琴溫暖、嘹亮的聲響，賈姬傳達出一種精力充沛的感覺，同時展示了這把琴在明暗與色彩上極佳的表現力。她以明確而細膩的方式做出她想要的效果——這裡一個彈性速度、那裡一個稍稍的滑音、或是抖音，打動人心。這些奏鳴曲顯露賈姬令人感動與驚豔的能力，她的藝術境界已臻於極致。

⑨ 《費城詢問報》，一九六七年二月十九日。

為這個二重奏組合的特質下了最佳定義的人，或許是岱爾—羅伯茲：

史蒂芬擁有一種非常個人化的古典風格，混合了像奧林匹克選手般的冷靜與熱情，然而賈姬的演奏是受感情驅使的表現。令人興奮的是能包含這兩個層面來演出的貝多芬。史蒂芬的知性與情感激昂的方式在當時十分著名，它們與賈姬的主導性格相互結合了。這助長了一種清超雋美的特色。我記得他們在D大調（作品一○二第二號）終樂章的賦格裡競奏的感覺非常不尋常，史蒂芬鮮明的切分音聽起來像是很棒的爵士樂演出。他們在這個樂章的速度異常地快，讓這段音樂聽起來像是個大膽的挑戰。

這個錄音明確地抓住了鋌而走險的刺激感，其中賦格執拗地向前衝如同一個騎士往斷崖邊疾馳過去那般。這是個會讓你離座起立、屏息以待的一場演奏。

錄製貝多芬作品是這組二重奏第一年合作的頂峰。隨著賈姬在一九六六年一月前往莫斯科休息五個月，跟隨羅斯托波維奇習琴，他們的合作生涯暫時中斷。演出合約則定在一九六七年初在美國的巡迴。EMI與這兩位演奏家協議，計畫要完成貝多芬的大提琴奏鳴曲全集還有布拉姆斯的兩首奏鳴曲的錄音。

然而，一九六六年秋天，史蒂芬和賈姬兩個人對他們是否繼續合作下去都不太確定，不光是二重奏的夥伴關係，連他們的友誼都有點曖昧不明。賈姬曾在斯波列多（Spoleto）與顧德（Richard Goode）

合作愉快，也想跟傳聰和馬乖爾組一個三重奏團。但是當她一九六六年十二月遇見巴倫波因，對她的職業與個人生命影響甚鉅。巴倫波因將取代她音樂圈的所有夥伴。

一九六七年五月七日，賈姬與史蒂芬在瓦城音樂廳（Walthamstow Town Hall）最後一次搭檔演出。岱爾──羅伯茲是他們共同的朋友圈子裡到場聆聽的其中一位。他記得自己極度感傷，因為他了解到賈姬不再心繫史蒂芬，也離開了他們的圈子，她進入了人生中另一個嶄新、閃亮的階段，新的友誼已將她帶走。

此後十年，史蒂芬與賈姬沒有交集。當賈姬纏綿病榻，史蒂芬才再度與她相遇。他是個忠實的常客，他們可以笑談過去，暢言以往的搭檔關係。史蒂芬回憶：「賈姬和我都對當年我們錄的貝多芬感到很自豪，尤其是D大調那一首，是其中我們最喜歡演奏的奏鳴曲。賈姬生命中的最後幾年裡，我去拜訪她的時候，我們都覺得這首仍舊是那樣意義非凡。至今我仍珍愛著它的慢板樂章。關於A大調那一首，我有把自己彈的部分保存下來，卻沒有賈姬的。」

史蒂芬將賈姬的天賦歸結於她心靈上的無限慷慨：「我所遇過的音樂家裡頭，她是最慷慨、最有『音樂性』的人。她的表現力無與倫比，更讓其他大部分弦樂演奏者的音樂廳起來像在彈鋼琴那樣。賈姬對於演奏的態度非常有雅量，她用一種受寵於特別恩典般的方式敘述它，她希望把接收到的這一份令人愉悅的上天贈禮與她的朋友們共享。」

停筆暫歇處，可以添上岱爾──羅伯茲的話作為題詞：「昔時正值少年得志；如今留給我們的，是記憶的芬芳。」

13

新的聽眾

那有智慧的畫眉；他每首歌都一遍遍地唱著，

唯恐你認為他從未獲得

最初悠然自在的喜悅！

——羅勃‧布朗寧，〈異地鄉思〉

與史蒂芬‧畢夏普合作二重奏的同時，賈姬個人事業也迅速開展。一九六五年，她有超過十二場協奏曲的演出，其中包括與皇家利物浦愛樂（Royal Liverpool Philharmonic）的首演，以及與哈勒管絃樂團（Hallé Orchestra）的合作。她在這兩場都演奏了艾爾加的協奏曲並與樂團的首席指揮——葛羅夫（Charles Groves）和巴畢羅里建立了重要關係。二月九日，羅斯（Leonard Rose）身體不適，臨時改由賈

姬代打，匆促披掛上陣，首次與霍倫斯坦及倫敦愛樂交響樂團（London Philharmonic Orchestra）在節慶音樂廳演出德佛札克的協奏曲。她也將海頓的C大調協奏曲加入曲目之中，六個月之後在節慶音樂廳與布萊奇所領軍的倫敦莫札特演奏團再次演出這首曲子，她也和同一支樂團在克羅伊登及倫敦合作演出舒曼的協奏曲。杜普蕾在一九六五年達到巔峰的成就，留存在她為EMI灌錄的兩首協奏曲錄音之中（將於下一章討論）。

當賈桂琳・杜普蕾的名字深深烙印在英國的音樂舞台之際，在國外她仍是沒沒無名。然而賈姬勢必於國際性的音樂會巡迴上展露頭角。一九六五年五月，當她受邀與BBC交響樂團合作，在美國演出艾爾加的協奏曲，正是個大好機會。這是該樂團的首度海外巡演，葛洛克非常堅持表演曲目必須要廣為呈現當代音樂的成就，其中一部分要與英國作曲家的作品有關，另一部分則集中在前衛音樂的傑作。音樂會分別由當時BBC交響樂團首席指揮匈牙利籍指揮家杜拉第與翌年繼任的作曲家兼指揮家布列茲（Pierre Boulez）擔綱。為了和這些非英國籍的姓名分庭抗禮，獨奏／獨唱者皆是英國本土的一時之選——賈桂琳・杜普蕾、奧格東（John Ogdon）還有希樂・哈波（Heather Harper）。

這趟美國之行局限在紐約州巡迴，由美籍名經紀人哈洛克（Sol Hurok）安排促成。哈洛克排定BBC交響樂團在卡內基音樂廳的六場音樂會中，表演曲目幾乎清一色二十世紀音樂（於是艾爾加的協奏曲和馬勒的第四號交響曲也被算在內，與舒勒〔Gunther Schuller〕及布列茲的作品並列）。

哈洛德・蕭（Harold Shaw）在哈洛克位於紐約的音樂經紀公司任職。他在一九六五年四月、也就是BBC交響樂團美國之旅前夕造訪倫敦。他回想起艾咪・提列特說到杜普蕾的名字，引起了他的

注意。

賈桂琳那時和史蒂芬·畢夏普合奏，我聽過一些他們的錄音，覺得她非常優秀。所以我決定將她延攬到我在哈洛克公司旗下的部門，和她正式簽約。那時我還沒聽過她的現場。幾星期之後她到紐約演出艾爾加的協奏曲，她也一夕成名。

我想哈洛克自己不曾將杜普蕾納入考慮名單之中。理由和賈姬沒什麼關係，而是和哈洛克他本身對於女性演奏家這件事的態度有關。他常說——尤其針對大提琴家——「你為什麼會想去簽一個拉小提琴或大提琴的女人？她們總要結婚生小孩，根本無利可圖」——他常常叨念著這句話，這是他對於女性演奏家最喜歡發表的看法之一。哈洛克是個生意人，他認為音樂是一種工業，業績至上的工業①。

赴美之前的一個半月，賈姬和杜拉第以及BBC交響樂團在梅達谷錄音室(Maida Vale Studios)為一群受邀的觀眾舉辦行前音樂會，演奏艾爾加的協奏曲。BBC留下的這場表演的錄音顯示出和她在數個月之後與巴畢羅里錄製的EMI唱片中的詮釋非常相似。差異主要來自於杜拉第有些傾向用布拉姆斯的風格去處理艾爾加的音樂。杜拉第偏好強烈的擊弓、濃密的管弦樂織度及整體結構的緊

① EW訪談，紐約，一九九四年二月。

湊，而不是巴畢羅里那種以醇美的溫柔、寬廣的速度及彈性速度的靈活運用作為特徵的手法。賈姬

能夠認同杜拉第對這個作品的理解是高明而有根據的，但她不會失去自己的概念完整性。然而，她

對艾爾加的音樂感受無疑是更類似於巴畢羅里。

賈姬在五月九日前往紐約。她與BBC交響樂團在上紐約州舉行兩場音樂會之後，五月十四日

她又在卡內基音樂廳有一場演出。出身德州的大提琴家克許鮑溫(Ralph Kirschbaum)恰好到場聆聽。

那時他還是耶魯大學的學生。

我到紐約來調整我的大提琴。看到賈姬音樂會的海報，我立刻買票進場。我之前沒聽過她

表演；也沒聽過那首艾爾加的協奏曲。從第一個音符開始，效果就十分的迷人，我沒預期

到自己會有什麼反應——特別是因為我對賈姬的過往一無所知。她的詮釋幾近於古典式

的，然而從她身上湧出的生命力呈現了一種介於豐富的內容與真誠的熱情之間的理想的平

衡。它是這麼的動聽，這麼的自然而然，有如行雲流水一般，讓我整個人完全無法抵擋。

最打動我的是整個演出從頭到尾音樂線條的極度純粹，當然其中也有絕佳的情感表現。真

是了不起②。

② EW訪談，倫敦，一九九五年十一月。

賈姬表演完後，羅夫到後台去祝賀她。「我有點兒不好意思，不曉得她對於陌生人的恭維將做

何反應。讓我驚訝的是，她自個兒待在更衣室裡——我想她在紐約沒什麼熟人。她非常友善，我們

開始聊天；後來整個音樂會的下半場我們都坐在更衣室的台階上聊。」[3]

紐約的聽眾熱情歡迎賈姬，報以如雷的喝采，持續有十分鐘以上。《紐約前鋒論壇報》(*New York*

Herald Tribune)的樂評人葛倫恩(John Gruen)寫道：「從大提琴發出如此不尋常的聲響令許多人陶醉，

要做比較的話，我們必須回溯到卡薩爾斯的全盛時期或者在像羅斯托波維奇這樣非凡的演奏家身

上。」他認為她的技巧無懈可擊，讚揚她琴音的特質與變化多端「可以比擬做徒手輕拂過天鵝絨及

絲緞一般。」《紐約時報》(*New York Times*)的樂評人雷蒙‧艾瑞克森(Raymond Ericson)呼應葛倫恩

的話：「杜普蕾小姐與協奏曲似乎是天作之合，因為她的演奏充滿了浪漫精神。」艾瑞克森將賈姬

的神態比做「集路易斯‧卡羅(Lewis Carroll)筆下的愛麗絲(《愛麗絲夢遊仙境》中的女主人翁)與文

藝復興時期畫作裡的天使音樂家於一身。」在美國，有好長一段時間，天使的比喻緊緊依附在賈姬

身上，她搖身一變，成了音樂界的寵兒。

在這趟旅行演出時，賈姬與BBC交響樂團的團長兼小提琴家馬乖爾結為莫逆之交。他回憶起

在他們演出第一場音樂會的西拉庫斯看到她一個人坐在一旁吃早餐。「我走過去坐在她旁邊稱讚她

的琴藝。在那一次的巡演途中我們聊了很多。幾年前她第一次跟我們合作的時候，我當然對她的音

③ EW訪談，倫敦，一九九五年十二月。

樂傾心不已，但是卻不好意思跟她說。我對她不尋常的天分和表達的自然蕭然起敬，也需要一段時間來了解這樣一位天才。」④

在紐約的華道夫‧艾斯托利亞(Waldolf Astoria)有一場交接儀式，「大衛多夫史特拉第瓦里」在它的前一任擁有者赫伯特‧史特勞斯的遺孀和籌劃這項交易的經手人伍立策見證許可之下，正式交付給賈姬。事實上，賈姬早在年初就拿到這把大提琴，自此之後就一直在音樂會上使用它。馬乖爾回憶：

查爾斯‧貝爾先從倫敦過來。但不知為何整件事都是秘密地進行著，甚至連賈姬都被蒙在鼓裡。她拉了一些巴哈的無伴奏、〈天鵝〉(選自聖—桑的《動物狂歡節》)和幾首輕快的小品給這位精明而有點自負的聽眾聽。賈姬很頑皮，可以看得出來她多多少少想在拉奏時測一下這位聽眾的程度。賈姬要好好地評估這些不太懂音樂的傲客，她即使從容不迫地拉奏這些曲子，但它們依舊很迷人。雖然得到大衛多夫這件事確實讓她受寵若驚，她仍很高興與擁有它。

讓馬乖爾難忘的是賈姬演奏中對音樂理解的敏銳感受。「和樂團合作時，身為獨奏者的她，非

④ EW訪談，奧爾德堡，一九九五年六月。

常了解作為樂團團長的我所扮演的角色——遠比我所認識的其他人要來得了解。」馬乖爾自己也意識到，她與團員們那種獨特的、直接的交流，讓他們的合奏顯現出一幅和樂融融的室內樂演奏情景。

他回憶道：「大都時候賈姬都不太注意指揮。她非常信任我和其他團員們，像是坐在我旁邊的尼爾森和第二小提琴的首席康諾。那時在BBC交響樂團的陣容堅強，大家都很熱中室內樂，賈姬隨即加入我們的練習。我們很快地發現彼此志同道合，意氣相投。」⑤

賈姬滿載著美國印象回到英國。她告訴朋友，例如史蒂芬·畢夏普和路克，紐約讓她流連忘返，她想去住在那裡。然而，史蒂芬和路克這兩個旅居國外的美國人都認為這種新鮮感很快就會消失。路克跟賈姬說：「紐約的確是個觀光的好地方，但你要真的住在那裡的話，我不知道你還會多喜歡它。」⑥

但她的熱情沒這麼快消褪。一九六七年初賈姬二度造訪美國時，告訴《紐約時報》樂評人瑞德，她在卡內基音樂廳的首次登台是她最好的一場音樂會。「那次演出的一切狀況都恰到好處。」紐約是讓她驚奇的城市：「汽車排得有一哩長，建築物有三哩高，所有我在紐約的朋友，……還有卡內基音樂廳——我對它肅然起敬。」⑦

隨著她在卡內基音樂廳的首登一鳴驚人、大受歡迎之後，哈洛德·蕭打電話給伊布斯暨提烈特

⑤ 與馬乖爾的訪談，奧爾德堡，一九九五年六月。

⑥ EW訪談，倫敦，一九九五年十二月。

⑦ 《紐約時報》，一九六七年二月廿六日星期日。

經紀公司的泰利‧哈里遜(Terry Harrison)，他負責賈姬的國外演出事務。蕭告訴哈里遜，「天塌下來我也要簽下這個女孩子」，並急忙開始著手籌劃安排賈姬在一九六七年到六八年之間再度到美國巡迴[8]。

賈姬在一九六五年赴國外演出的邀約非常少——六月十一日和畢夏普在艾特林根的二重奏音樂會(賈姬形容那裡是萊茵河畔如童話城堡一般的小鎮)，在呂別克由艾伯列特(Gerd Albrecht)演出舒曼的協奏曲(十月四日)，還有和馬爾孔合作在八月十七日盧森音樂節演出。

室內樂音樂節不在伊布斯暨提烈特經紀公司認定的「職業演出合約」範圍內(多少是因為這種演出酬勞很低的關係)。所以一九六五年七月在義大利舉辦斯波列托音樂節(Spoleto Festival dei Due Mondi)的演出邀約，就直接和賈姬本人洽談。塞蒙內塔城堡因為歷任擁有者的關係，使它帶著點兒英國風，是由阿根廷裔的利西統籌，而斯波列托音樂節是由美國人經營，相形之下規模盛大。義裔美籍作曲家梅諾第(Gian-Carlo Menotti)在一九五八年創立這個音樂節。梅諾第主要將焦點放在歌劇表演與管弦樂音樂會，當室內樂加入音樂節項目時他就把事務交給鋼琴家魏茲華斯(Charles Wadsworth)去運作。許多不管是來自茱莉亞音樂學院或其他地方的音樂系學生，都加入了管弦樂團的陣容，魏茲華斯從美國也引介了不少優秀的年輕人到此做室內樂演出。

魏茲華斯憑著一卷賈姬在電台演奏艾爾加協奏曲的錄音帶，向她提出邀請，參與為期數周的斯

[8] EW 訪問泰利‧哈里遜，一九九三年五月。

波列托音樂節。他回想：「她超凡的演奏深印在我腦海中。我只顧慮到，像她這麼強勢的演奏家，可能很難適應室內樂這種小而美的演出風格。」

魏茲華斯將音樂家們分組、提供曲目，要他們好好練習，準備每天中午在夏歐‧梅利索劇院舉行的音樂會。他慧眼獨具，知道將音樂家怎樣搭配才是最佳組合。魏茲華斯認為，十幾歲的美國鋼琴家理察‧顧德是讓賈姬驚喜的二重奏夥伴。

然而，賈姬一到斯波列托的隔天就演出巴哈的無伴奏，因為她沒有充裕的時間排練室內樂作品。魏茲華斯記得，原本音樂節總監梅諾第和樂團指揮許帕斯（Thomas Schippers）都責怪他節目排得不好。「他們咆哮著：『還有什麼事比坐聽一個名不見經傳的人拉巴哈的無伴奏組曲更恐怖、更糟糕！』賈姬穿著像村姑一樣的裙子在台上出現更讓他們不放心，但是，當她把弓放在弦上的那一瞬間，天才的架勢立刻就跑出來了。我記得許帕斯還回過頭很驚訝地看著我。」

理察‧顧德到斯波列托之前多少聽過賈姬的名字，但並不曉得她在英國已聲名大噪。雖然他聽說過會有什麼特別的人物，但在沒有心理準備的情況下，他對賈姬的第一印象就是：一個神采奕奕、元氣十足的金髮女孩，昂首闊步、穩健地站定在台上。「她台風很穩，跨過她的大提琴坐定──有點像個村姑。她自信而狂放不羈地拉奏C大調組曲。無疑的，這是她、也是巴哈想要的聲音。它在情感上全然地放縱不拘，非常完美。」⑨顧德過去是萬寶路音樂節（Marlboro Festival）的常客，也經常

⑨　節錄自傳真給ＥＷ的書信，一九九七年十一月。

參加卡薩爾斯的大師班。他覺得儘管賈姬拉奏的巴哈有很多特異之處，她還是結合了很多卡薩爾斯的拉法。後來當他知道賈姬壓根兒沒聽過卡薩爾斯著名的巴哈錄音時，感到驚奇不已。

顧德和賈姬首次同台的音樂會，演出貝多芬D大調奏鳴曲作品一○二第二號，與其他演出同時被保存在RAI（義大利廣播電台）的錄音帶檔案中。魏茲華斯對他們的二重奏組合相當滿意：「顧德擁有深刻的音樂領悟力以及和尋常人生活聯結起來的能力，兩者結合成他緊密的音樂性。他像賈姬一樣，雖然總是以理性思考，但仍關心人類生活，善解他人的心意。」

他們的貝多芬D大調奏鳴曲所展現出的合作無間與氣息相通的力量令人激賞。顧德掌握到和聲與多聲部的交織，使他在賈姬那種無礙且自然地消長、呼吸的長的音樂線條之下，猶能創造出堅實的結構。他的演奏擁有像是蓄勢待發的彈簧般的能量，需要時隨時可以釋放出來——例如，在第一樂章結尾倒數第二小節的十六分音符，他用令人驚奇的漸強，將音樂帶到燦爛的結束。慢板樂章的開始像是熱切的祈禱般，兩位演奏者營造出一種沉痛與苦悶感——一種聖母悼歌式的傷懷悲慟。當音樂的戲劇性開展之際，賈姬的旋律線條表現出情感的澎湃，激發了來自顧德宛如狂風暴雨般的回應。她在慢板樂章的D大調樂段讓大提琴發出最誘人的聲響，有時候這種發自內心的感情太過強烈，幾乎要使歌唱般的旋律線條唱不出來。雖然比起她與畢夏普的錄音演出，他們合奏的賦格採取較慢的速度，但尾聲的最後高潮卻未曾失去歡欣鼓舞的氣息。

接下來的兩場音樂會中賈姬演出了更多的貝多芬。七月十四日，來自瓜奈里弦樂四重奏（Guameri Quartet）的中提琴家涂瑞（Michael Tree）加入她和顧德，合奏降E大調三重奏作品七十第二號（不管對

小提琴或中提琴都很拿手的涂瑞，在這時當然是負責小提琴的部分。）他們對貝多芬這首最高難度的三重奏的闡述，儘管在視野的成熟度上遠不如四年半之後巴倫波因—祖克曼—杜普蕾三人組的錄音，卻是非常優美。賈姬在第一樂章導奏的一開始即建立起一種神秘感，在後續的快板裡，他們致力結合活力與優雅的氣氛。賈姬在第一樂章導奏出這些特質。她擁有一種為音樂的多樣面貌潤色、搭配的天賦，也能夠讓搭檔們受到自己的影響。杜普蕾演奏出這些特質——像是一個出人意料地瀟灑的滑音、抖音的細膩運用與運弓的多變化——創造出豐富的調色盤。有時擊弓發出刺耳的聲音，在她做來是在弦上發出令人讚嘆的巨大聲響，另外在拉奏和弦時稍用一種嘎然作響的擊弓，例如第二樂章的變奏曲裡的處理。這次演出最大特色是樂曲的精湛與生命力，賈姬表現宛如躍動的精靈。

隔天，賈姬演奏了A大調奏鳴曲作品六十九，這次跟她搭檔的是另一位美國的年輕鋼琴家勞倫斯·史密斯（Lawrence Smith）。他們對這首曲子優美的詮釋不亞於賈姬在數月後與畢夏普的錄音。史密斯擁有絕佳的合奏天賦和輕柔的觸鍵，雖然他這次的演出也許比較缺乏理想的彈性。他們的詼諧曲的確採取了飛快的速度，卻具有一種飛馳、超自然幻想、迫切地渴望，卻沒有懸崖勒馬般的莽撞。他們在終樂章幾乎飆到速度的極限，史密斯彈得輕巧燦爛，賈姬則才華洋溢。然而在抒情的片段，尤其是慢板樂章裡頭，她刻意拖長聲音以增加廣度，讓你對每個音符都屏息以待。

魏茲華斯回憶起：「賈姬在斯波列托過得非常愜意；她和顧德處得很好，熱情、不拘小節；她很放鬆。她完全配合我的建議，即使行程排得很緊，每天都得表演不同的曲目。一有空我們就在這個風光明媚的義大利小山城吃吃喝喝。」

就在一次這樣輕鬆的義式午餐時，賈姬認識了史坦哈特（Arnold Steinhardt），他是瓜奈里弦樂四重奏的第一提琴手。史坦哈特回憶：「魏茲華斯把她、形容得很誇張。我本來預想會遇到一個熱情、耀眼、醒目、世故的人——賈姬完全不是那種人。她看起來是一個帶著甜甜的傻笑、穿著稀鬆平常的夏天衣服的女孩。她毫無戒心的單純，讓我心頭一震。她完全沒有架子。」

史坦哈特想起他們的美好時光。「賈姬有那種悶騷的幽默，讓人沒辦法將她和那個眾所矚目的寵兒聯想在一起。她喜歡模仿我的腔調：『阿諾你說，是該你洗澡的時間啦……？』然後裝出一副無辜樣。她會說到她父親的『得若特』，一台像牽引車的耕耘機。我跟其他音樂家都是一群城市佬，不知道那是什麼玩意兒。她一直說著那個『得若特』，我們不曉得該怎麼接話。」

更好玩的（也教人捏一把冷汗的）是，賈姬常常將她那把才到手的大衛多夫留在餐廳或其他公共場所，她總得再去把它拿回來。音樂家們也常拿梅諾第被一個迷戀他的女子倒追的糗事開玩笑。史坦哈特想起，梅諾第的仰慕者——叫什麼卡拉斯的——總是穿得花枝招展，徘徊著想堵到她那位心不甘情不願的愛情俘虜。

賈姬大部分時間都跟顧德在一起，（史坦哈特形容）她把他「罩住了」，回到倫敦，她還是跟他非常要好。史坦哈特和魏茲華斯都很驚訝賈姬台上台下判若兩人。「平常她像是個甜美、故作端莊的牛奶妹，但只要拿起大提琴馬上就像著了魔一樣。」賈姬找他跟許帕斯合奏孟德爾頌的D小調三重奏時，他感到雀躍不已。更讓史坦哈特驚喜的是，一九五八年他在卡內基音樂廳的首次登台，就是由許帕斯這位年輕天才指揮家指揮紐約愛樂，與他共同演出韋尼奧夫斯基（Wieniawski）的第二號協

奏曲。

史坦哈特不知道許帕斯本來也是個鋼琴家——

但我們開始排練的時候，我覺得訝異而有點沮喪，因為許帕斯好像已不能再彈琴了。他是個光芒畢露的演奏家，但在音樂會上彈錯一堆音。雖然這場演出仍有可聽之處，卻讓人好生尷尬。我特別珍視一件當年的往事，這很能表現賈姬的本性。在終樂章的尾聲之前，音樂終於由D小調回到D大調。賈姬和我早已討論過該如何表現，但是在音樂會上發生了一個特別的狀況。賈姬沒看著譜，反對我嫣然一笑，她愉快而友善地看著我好像在說：『注意聽，就是現在，我們正在這裡演奏這麼快樂的音樂，這不是太美妙了。』想起這件事仍讓我感動落淚。這就是你在年少輕狂時，或者說，如果你是賈姬所擁有的熱情——她從來沒有失去過熱情。和她合奏總讓人心情激動。

在七月十八日的同一場音樂會上，賈姬和顧德合奏了舒曼的《幻想小品》作品七十三，魏茲華斯形容，那是他聽過最震懾的表演。「顧德和賈姬之間心意如此相通——你可以說它是恰到好處的化學作用。在音樂上他們秉持相同的脈動和活力。」如顧德所言，他與賈姬合作的這一次以及其他場表演中的那種自發性，幾乎是無可避免的，因為行程表的緊湊，根本沒什麼多餘的時間一場一場地進行彩排。他們演奏這首舒曼的作品時，顧德有這樣的感觸「隨『波』——有時是賈姬製造出的

狂暴不安——逐流。」⑩

這場音樂會被錄了下來，孟德爾頌的三重奏與舒曼的作品留下的錄音帶證明了上述兩位音樂家的意見(附帶一提，孟德爾頌的三重奏確實有些精彩的片段，許帕斯雖然不是個精準的鋼琴家，對孟德爾頌的音樂仍有正確的直覺)。《幻想小品》採取一種溫柔和親暱的方式，尤其在第一首裡頭，兩位演奏者捕捉到舒曼音樂最典型的內在情緒。這並不是說缺乏舒曼外向與生氣勃勃的那一面，尤其在第三首的地方，賈姬引領出充沛的喜悅情緒幾乎滿溢。顧德尚能控制著音樂直到尾聲的那時候，為了回應舒曼「更快再更快」的記號指示，他的琴音候地燃燒起來，配合著賈姬猛烈的情緒。觀眾很不客氣地對他們的狂野熱情議論紛紛——而讓他們倆失望的是，「安可」喝采並沒有隨之而來。

音樂節的最後一場室內樂音樂會有個傳統，就是要演出舒伯特的C大調弦樂五重奏作品九五六(需用兩把大提琴)。那一年，魏茲華斯安排賈姬去擔任瓜奈里弦樂四重奏的第二大提琴手。對魏茲華斯而言，他們的表演達到一種獨特的美感，空前絕後。他認為賈姬是讓整個合奏活起來的力量，也為她在第二樂章表現出「令人敬畏的」說服力所傾倒：「他們幾個沒人能像她那樣表現。尤其在第二樂章中段她所帶動的活力著實讓人吃驚——她讓三連音的嘆息聽起來不祥而帶著威脅，營造出與兩個平靜的外樂段適當的對比。」⑪(平心而論，有人可能會補充說，中段一開始，賈姬跟丟了大

⑩ 節錄自傳真給EW的書信，一九九七年十一月。

⑪ 電話訪談，一九九六年六月。

約兩個小節——當時音樂這麼動人，這樣的小錯誤便顯得瑕不掩瑜了。）

在RAI的錄音帶裡，我們可以聽到瓜奈里四重奏所奏出時而冷靜優雅、時而甜美的樂音，是一場特別的表演。第二樂章作為整部作品的中間部分，適得其位，但是他們似乎不知不覺把重心放在接下來的樂章。因為舒伯特有些最麻煩最困難的弦樂寫法是在這個五重奏作品的詼諧曲和終樂章的地方，無怪乎偶爾會產生雜亂的合奏片段與音準的小失誤。年輕的瓜奈里四重奏第一次演出這部作品，況且在斯波列爾音樂節少得可憐的彩排情形下，他們已經算是達到出人意料的高水準。

對史坦哈特而言，他們的表演裡最讓人印象深刻的特色，就是賈姬拉奏時全然的狂放不羈：

她完全放得開，演奏也無懈可擊。那些零缺點的表演者，他們追求完美的第一要務不僅受制於計算，也被盯牢每個音符的需要所主宰。為此必須付出代價——在演奏當中過分認真，缺乏刺激。賈姬的狂放瀕臨過度的邊緣，但是這般洋溢的說服力，卻讓你就是非得接受它不可。她的這項特質適用於獨奏和室內樂曲目。她對自身周遭的情況感受敏銳，也明瞭如何因應和傳遞能量而不會強抑自己。」[12]

史坦哈特強調，賈姬的個人風格可回溯到二十世紀早年的一些偉大的演奏家。「在我們的年紀

<hr>

[12]　此後相關的引述（除非另有說明）皆引自EW所做的訪談，米蘭，一九九七年一月。

很難找到個性鮮明的偉大演奏家，當今有這麼多演奏得『完美無瑕』的人，但就表裡來看，他們都是一個模子印出來的。賈姬非常明白音樂的脈絡，她各種滑音的使用讓人遙想起那個黃金年代。」

顧德了解，賈姬全心投入音樂之中，這才賦與她的演奏如此撼人的力量。在和賈姬合奏艾爾加的協奏曲之前，他沒聽過這首曲子。「我被這首曲子還有賈姬表現出壓倒性的悲愴感給震懾住了，尤其是慢板樂章。」經由他們彼此在音樂上的交流，顧德慢慢理解到她對生命與藝術獨特的回應。

在他所見到經營日常生活的賈姬和聽到用大提琴傾瀉感情的賈姬這兩者之間，他感受到一種衝突：

「我對作為一個凡人的賈姬最深刻的印象就是她的快活，但作為一個音樂家的她，有無比敏銳的哀戚，是一股感人的悲傷力量。」

在離開斯波列托的幾個月後，賈姬和巴畢羅里合作的艾爾加協奏曲錄音中，這些悲愴和傷感的特質大放異采。每一個認識她的人在那時總算注意到她個人特質的光輝。只有少數人知道她也有和沮喪搏鬥的時候。一九六五年九月，杜普蕾家的家庭醫師海區克(Hatchick)將她轉給貝里斯爵士(Sir Richard Bayliss)醫師。她有頭痛、嘔吐、周期性膀胱炎的毛病，有時會對大提琴意興闌珊。貝里斯寫信告訴海區克，除了膀胱炎之外，他找不到器官疾病的任何蛛絲馬跡，但是強調說賈姬很煩悶很沮喪，他對於賈姬抱怨已經四年沒有假期的事感到遺憾。他特別註明，如果她再這樣下去的話，「早晚會精神崩潰。」他建議海區克醫師要跟病人談談，確定賈姬在行程表允許下做一些改變或有時間

貝里斯醫師的警告似乎一語成讖。

於是我們看到，賈姬在生平第一次全年都是國際性音樂演出的邀約中，遭遇到步調失調的難題。

深造的確可以說是個改變，但很難稱得上是休息。

放個假⑬。一九六六年初，賈姬從音樂會生活的壓力中暫時解脫，總算有九個月的假期。去莫斯科

⑬

理察‧貝里斯爵士的信件，一九六五年九月廿三日，引自塞爾比醫師（Dr Len Selby）的醫囑。

14 錄音

音樂存在於大氣中——任君取用。

——艾爾加爵士

一九六五年初，賈姬開始了她的錄音事業。但她與EMI的關係可追溯至一九六二年，那時HMV的老闆彼得·安德烈邀她做第一張唱片。安德烈回想起他最先是從曼紐因那兒聽到賈桂琳·杜普蕾的名字：「有一天曼紐因打電話給我，他說：『你一定要來聽聽這個與眾不同的女孩。』他不常講出這樣的話。於是當天下午我到他在海格特的家。他們正在一間很大的音樂練習室裡排演三重奏——曼紐因、赫芙齊芭（Hephzibah，曼紐因的妹妹）和賈姬。這個女孩就在這裡，她的秀髮隨著拉

琴的姿態飛揚，琴藝高超。我當下就想，我們非幫她錄音不可。」[1]

安德烈劍及履及，他聯絡提烈特女士，簽定一紙合約聘請賈姬在一九六二年製作第一張唱片。

那時EMI旗下有兩個分支——HMV與哥倫比亞。前者分為國際與本地藝人兩個部門，由安德烈主持。哥倫比亞由列格(Walter Legge)領導，底下有舒瓦茲柯芙(Schwarzkopf)、克倫培勒(Klemperer)、卡拉揚(Karajan)這些大牌。擔任列格的助理有四年之久的葛拉伯(Suvi Raj Grubb)形容當時分工情況：

「真是一團混亂。製作人傾向於為兩邊工作。彼此可以管彼此的藝人。我替哥倫比亞工作，但也有幫HMV劃正為本地音樂家的美樂斯合奏團(Melos Ensemble)錄過音。」[2]

再者，同樣的曲目常常在兩個分公司重複錄音。安德烈記得，決定曲目的會議一向是競爭激烈的場面：「當列格討論他的計畫時，我必須離開房間，因為他怕我可能會不小心聽到然後搶走他的曲目。這時擔任國際藝人部門總經理的畢克涅爾(Dave Bicknell)就得出來當和事佬了。」

情況後來變得更複雜，因為美國的子公司「Angel唱片」雖然為EMI所持有，但也想掌握某些程度的自主權。例如流行音樂這一塊，同樣隸屬於EMI的美國派拉蒙公司(Paramount)在一九六〇年代早期首先發難，拒絕發行EMI最暢銷的英國團體「披頭四」(Beatles)的唱片。

EMI掌握一份HMV品牌下的英國藝人名單，他們被設定以符合純粹英國本土品味。其中有

① EW訪談，倫敦，一九九五年十一月。

② 安娜・威爾森訪談，一九九三年九月。

珍奈‧貝克(Janet Baker，最近才被發現，情況才改觀，HMV和哥倫比亞的名單真正合併了。古典部傑瑞德‧摩爾、歐咸‧艾利斯(Osian Ellis)。年輕的賈桂琳‧杜普蕾原本是簽約作為HMV的「本地」藝人。

只有等到一九六四年列格離職時，情況才改觀，HMV和哥倫比亞的名單真正合併了。古典部的藝人開始跟EMI簽約，而不是跟留聲機唱片公司(Gramophone Company，HMV品牌)或哥倫比亞留聲機公司(Columbia Gramophone Company，哥倫比亞品牌)簽約。在EMI體系裡，安德烈的地位已然鞏固，一九六九年他接續畢克涅爾成為國際藝人部門的主管。他的成果之一就是說動卡拉揚重返EMI。

錄音室的錄音環境和音樂會演出完全是兩回事，尤其對於像杜普蕾這樣的演奏者，她的藝術性必須藉著一種與聽眾交流及互動的迫切需要才能激發出來。事實上，賈姬已經在BBC做過好些錄音，所以她對相關流程有一些自己的想法。一個錄音室的錄音是在隔離的狀態下完成，完全無聲的環境下，外界噪音無法形成干擾。唯一與藝人有接觸的只有製作人和工程師。於是製作人角色的重要性就在於：支持藝人的音樂意圖並感同身受，同時必須對其演奏保持客觀的判斷。

安德森(Ronald Kinloch Anderson)是一位對室內樂有深厚造詣、優秀的鍵盤演奏家，他被分派給賈姬，為她製作在EMI的前四張唱片。安德森一九五七年的時候原本只在EMI兼職，一場車禍之後迫使他中止演奏事業。安德烈在EMI從一個音樂製作人開始做起，逐漸在行政部門角色吃重，他要安德森接掌HMV大部分的室內樂錄音工作。

賈姬的第一張唱片以EP的特殊形式製作。這些七吋、中等長度的唱片一分鐘四十五轉而非卅三轉，以介紹演奏家新人為目的公開發行。HMV商標的EP很受歡迎，經常賣得很好。公司決定賈姬的第一張演奏會唱片和中提琴家唐尼斯(Herbert Downes)均分時間，一人一面，演出幾首小品選集。

賈姬所選的作品，與其說是曲目方面，不如說是伴奏者和合奏樂器方面跟一般的很不一樣，也就是說，在錄音室的作業起碼需要三個工作天。一九六二年七月十五日早上她錄了布魯赫(Max Bruch)的《晚禱》(*Kol Nidrei*)和孟德爾頌的《無言歌》(*Song Without Words*)，由摩爾擔任鋼琴伴奏。當天下午的時段她和管風琴家洛伊‧傑森(Roy Jesson)錄巴哈的C大調觸技曲(Toccata)當中的慢板(Adagio)，以及巴哈的D大調古大提琴奏鳴曲第二樂章快板(Allegro)，由安德森擔任大鍵琴伴奏。一九六二年七月十六日，她與摩爾錄了帕拉迪斯(Marie Thérèse von Paradis)的《西西里舞曲》(*Sicilienne*)、韓德爾的G小調奏鳴曲當中的薩拉邦德舞曲(Sarabande)和快板(由斯列特〔Slater〕改編)，以及舒曼《幻想小品》的第一、三首。(另一個時段安排在一九六二年九月，重錄舒曼《幻想小品》全集。)

七月廿一日賈姬又進到錄音室，這次分別與吉他演奏家約翰‧威廉斯及豎琴家歐威‧艾利斯合作，她和前者錄法雅《民歌組曲》當中的〈霍塔舞曲〉，和後者錄聖—桑《動物狂歡節》當中的〈天鵝〉。這張以單聲道方式錄音的EP，在一九六三年出版，但由於容量的關係，賈姬先前錄下的部分並沒有全部收進去(省略了帕拉迪斯、孟德爾頌和舒曼的曲子)。

在錄音室工作並不是個輕鬆的經驗，就像賈姬幾年後跟艾倫‧布里斯（Alan Blyth）說的，「十七歲的時候，（錄音）對我而言似乎和所謂的表現音樂背道而馳。」③事實上，十七歲的賈姬已證明她自己是一個擁有精湛技巧和真正音樂天賦的演奏家，卻無任何早熟神童的矯揉造作。確實，在她後來的錄音裡，已經充分展現出她個人特殊的才氣和音樂表現的自由無礙。也許在這些錄音表演中可察覺到顧忌、拘束的成分，這反映出在麥克風前的賈姬有一絲絲壓抑，但日後她將克服這個障礙。

例如，在一九六二年賈姬演奏《晚禱》這首布魯赫改寫的猶太贖罪祈禱當中，她表達得很美，特別是扣人心弦的滑音，日後成為賈姬的招牌標誌，但還缺乏力度與色彩的變化差距。幾年後賈姬承認她年輕時的詮釋有點太過直截了當──她也許會稱做「是一種『異教徒』的見解」。但她仍舊很喜歡這個詮釋。在紐朋拍攝的電視紀錄片（一九六五年與巴畢羅里指揮哈勒管弦樂團在BBC電視攝影棚錄製）裡擷取了同一首樂曲的片段，顯示出賈姬演奏的內在情感表現已有很寬廣的施展空間，而且樂器的駕馭方面更加確實，音色也更加豐富。可惜的是，這支電視影片的原版已經不復存在了。

賈姬的EP一發行，樂評人就注意到她的特殊天分。葛林菲爾德在《留聲機雜誌》的評論裡直接推薦提到，就憑這個錄音，杜普蕾堪稱是一流的演奏家。

一九六二年賈姬分別在皇家節慶音樂廳與逍遙音樂會演出艾爾加協奏曲，一鳴驚人。很顯然地此後她對這個作品的詮釋會被留傳千古；問題只在於，EMI古典音樂行銷部經理惠特（J. K. R.

③《留聲機雜誌》（*The Gramophone*），一九六九年一月。

Whittle)忍不住拿她和當年的曼紐因在相彷的弱冠之齡所錄製、至今無人能出其右的艾爾加小提琴協奏曲做比較。在一份名為「艾爾加祕密武器重出江湖」的各部門備忘文件裡，惠特指出了不可思議的巧合：「我們在一九三四年錄下它——男孩曼紐因演奏了一首靈光乍現的小提琴協奏曲。如今女孩賈桂琳・杜普蕾將錄製一首大提琴協奏曲。關於她的報章短評讀起來簡直和以前曼紐因的如出一轍——假如她的錄音表現保持在節慶音樂廳那樣的水準的話，我們手中約有七千張的銷售量。」

惠特的估計聽起來很樂觀；也許他做夢都想不到，三十年後在市場上，杜普蕾和巴畢羅里合奏的這個艾爾加協奏曲的錄音會賣到廿五萬張！

事實上，安德烈・安德森和提烈特女士並沒有催賈姬趕錄艾爾加的協奏曲，賈姬自己也不急。距離她在倫敦首演這個協奏曲到錄製之間相隔有三年，她對音樂的理解更有深度也更精緻。自然而然地，她也更能操控熟悉自己的樂器。

但讓樂評人與樂迷困惑的是，賈姬錄的第一首協奏曲竟不是艾爾加。實際上，是另一首很冷僻的作品，是她為了某個特殊場合的需要才練的——大流士的大提琴協奏曲，這是和另一位女大提琴家碧翠絲・哈里森密切相關的一首樂曲。事實上，這首大提琴協奏曲的世界首演是由大提琴家巴揚斯基(Serge Barjansky)在維也納演出，但大流士堅持一定要由哈里森在一九二三年七月廿三日於皇后音樂廳做倫敦的首演——她曾是大流士的另外兩部作品——《大提琴奏鳴曲》與《給小提琴和大提琴的雙協奏曲》——的首演者。哈里森去世後這首協奏曲就被束之高閣，一直要到杜普蕾才將它重

拾、錄音。

這是由大流士信託(Delius Trust)委託，邀請沙堅特爵士指揮幾首大流士先前未曾錄音的作品。（這次錄音另外收錄有《黎明前之歌》〔Songs Before Sunrise〕和《離別之歌》〔Songs of Farewell〕）。沙堅特指定杜普蕾擔任大提琴協奏曲的獨奏者。而選擇皇家愛樂管弦樂團是很恰當的，因為它透過與畢勤爵士(Sir Thomas Beecham)的合作關係，而具有悠久的大流士傳統。

賈姬第一次認識到大流士音樂，緣起於一九六二年她與拉許在布雷佛（譯註：大流士的出生地）舉行的大流士百年慶當中，演奏他於一九一七年所作的大提琴奏鳴曲。無論從哪方面來看，她都是這迷人音樂的最佳代言人。《泰晤士報》的樂評人聲稱：「只有作曲家的冷血敵手才不被她那具有說服力的詮釋所降服。」

然而，大流士的這首大提琴協奏曲比起他的奏鳴曲，內容更加豐富，因此更需要集中心力投注。

史蒂芬回想起賈姬練這首協奏曲時，完全沒看過或參考它的管弦樂譜或鋼琴譜。倘若以為她在只練好大提琴聲部的情況下就可以進錄音室，也未免太過誇張。沙堅特爵士曾寫信給賈姬，建議她在錄音前他們見個面討論一下這首協奏曲④，由此可知她和沙堅特先合過這個曲子了。但是巴倫波因強調，賈姬的直覺天賦很強，以致於她能夠馬上消化理解，也能夠在第一次讀譜時就大致進入音樂的核心，然後明確掌握和樂團合奏時她將如何自處。像大流士協奏曲這個例子裡頭，大提琴幾乎得要不斷地拉奏連續的、狂想曲般的線條，也許大提琴聲部的單線條主題已給她

④ 在一封註明一九六四年十一月三十日的信件裡。

足夠的提示。

艾比路第一錄音室簽給這個協奏曲錄音時間在一九六五年一月十二日和十四日。身兼《留聲機雜誌》和美國《高傳真雜誌》(*High-Fidelity Magazine*)樂評人的葛林菲爾德獲准在錄音時間到場：

「我清晰記得錄音第一天的情形，那也是我第一次遇見賈姬。沙堅特帶著好玩的心情來錄音。我問賈姬，聽到自己被『重播』有什麼感覺。沙堅特有點不高興，因為他覺得這是個很失禮的問題，但我認為不過分。幸好賈姬完全不以為意，依然故我。很難教人不對她一見傾心。」

葛林菲爾德對最後成果有些失望，但絕不是批評賈姬的演奏：「沙堅特並不是最了解賈姬、為賈姬著想的指揮，更不用說是對大流士了。我認為這首大提琴協奏曲是大流士的傑作之一：它的主題令人驚歎，它雖然帶有狂想的特質，結構卻很嚴謹。」⑤

大流士音樂的結構組織當然不是他的創作最顯著的特徵。一般聽眾會很輕易地認同艾爾加對他音樂的描述：「偶爾有點難懂，卻一直很美」。但這首大提琴協奏曲的迂迴之美在杜普蕾的表現下，嵌入如同緩緩流動的小溪般的一種邏輯，這種邏輯盡管曲折，卻從源頭到海洋都依循著一貫的行徑。

倘若有人發現，賈姬對這首大流士的大提琴協奏曲有著愛恨交加的感覺，或許會感到驚訝。賈姬在這段時期的一個朋友，鋼琴家兼廣播主持人西珀曼(Jeremy Siepmann)回憶起賈姬「錄音過程的

⑤ EW訪談，倫敦，一九九五年十一月。

前前後後，都很不屑談到這首曲子。」⑥不過作為一位職業演奏家，她仍然忠實地對這個作品全力

以赴。音樂中的狂想曲特質很適合她，演奏上她紮實的技巧已達到一種程度，讓人想起海飛茲，那

種優美的旋律令人讚嘆，尤其是在高音域的地方。

關於這首大流士的協奏曲，碧翠絲·哈里森曾寫道：「演奏者必須受到豐富的音樂想像力激發，

才能夠詮釋它。」⑦如此看來，杜普蕾確實符合這項要求。這並不意味著哈里森自己在這部作品的

表現得要打折扣。三十年來，摩爾對哈里森的演奏依然記憶猶新：「她用她的樂器歌唱，她有一種

分毫不差的直覺能力，知道音樂的肌理何時放鬆、何時再度緊繃，何時張力累積達到高潮。」⑧摩

爾對哈里森演奏大流士的讚美之辭，也是杜普蕾天生的音樂性格與她詮釋這部作品的特色。

由大流士信託所委託的錄音在八月初發行，旋即獲得極高讚譽，杜普蕾這首大提琴協奏曲的詮

釋得到樂評人的慧眼青睞。在《留聲機雜誌》裡給予了這樣的讚美：「杜普蕾小姐溫暖而具說服力

的演奏，還有皇家愛樂與沙堅特爵士美得令人銷魂的管弦樂聲響，織就出大流士的旋律線條有如黃

金一般，兩者相得益彰。」⑨

與大流士的協奏曲同步發行的有EMI宣傳部出版的一張重要而略微冗長的傳單：「很久以

⑥ EMI《賈桂琳·杜普蕾的音樂藝術》(Les introuvables de Jacqueline du Pré)套裝CD的解說。

⑦ 坎貝爾，《不朽的大提琴家》，維多·龔蘭茲出版，倫敦，一九九八年，頁二○八。

⑧ 同上。

⑨ F.A. 在《留聲機雜誌》的評論，一九六五年八月。

前，ＥＭＩ和Angel唱片就已決定要讓杜普蕾小姐那無與倫比的艾爾加演奏永垂不朽，但明智的忠告暫且阻止了我們的一時衝動，要我們整暇以待一位特別的指揮家，和艾爾加協奏曲有特殊因緣際會的他，可以和杜普蕾小姐相互輝映。」⑩

賈姬能和巴畢羅里一同錄音，的確非常幸運。這位指揮以前還在團裡擔任大提琴手時，曾經參與樂團第一次演出這首曲子，一九二三年再次表演艾爾加的協奏曲時，他已經擔綱獨奏者的角色。（他聲稱是第二次，但碧翠絲‧哈里森確實比他早演出、灌錄這首曲子。）

艾爾加在一九一八年十一月開始著手寫他的大提琴協奏曲，到隔年的八月才完成。戰爭連年，悲劇性的殺戮使他深陷於沮喪之中，無法寫出什麼好的音樂。到一九一八年初他才擺脫憂鬱轉化為旺盛的創作力，在他退隱至薩西克斯的布林克威爾斯時，一連創作了幾首很好的室內樂──弦樂四重奏、小提琴奏鳴曲以及鋼琴五重奏。大提琴協奏曲是這個時期所寫的最後一首曲子，常被比擬為戰爭安魂曲，然而甘迺迪(Michael Kennedy)在他《艾爾加圖像》(*A Portrait of Elgar*)一書中說道：「安魂曲在此與其說是為法蘭德斯戰場的烈士所寫，不如說是追悼一種生活方式的摧毀。在這位藝術家眼裡將一九一八年視作文明的結束。」⑪艾爾加自己形容這首大提琴協奏曲是「一個人對生命的態度」。這個敘述也許和他決心要用自己的藝術去擊垮恐怖與悲劇有些關聯。但音樂中作曲家往美好

⑩ ＥＭＩ宣傳部，〈一則目擊者報導〉。

⑪ 麥克‧甘迺迪，《艾爾加圖像》，克拉連敦出版公司(Clarendon Press)，牛津，一九九三年，頁二八三。

過去尋求安慰的企圖，反而讓現實更顯得蒼涼。於是這首協奏曲儘管有較輕鬆的片刻，用甘迺迪的

話來說，卻是「表達個人憂傷與苦澀的音樂」。艾爾加完成這個作品之後，在他的行事曆上寫著：

「終了，願他安息」(Filis R.I.P.)：他的話充滿駭人的意味，因為這首大提琴協奏曲將是他步入晚年

停止創作之前的最後一部重要作品。

作品的首演在一九一九年十月，即其完成的幾個月後舉行。艾爾加將首演託付給他的大提琴家

友人瑟蒙(Felix Salmond)和指揮家寇提斯(Albert Coates)。但這卻成了英國音樂歷史上最難堪的一件

事，寇提斯藉口要宣傳史克里亞賓(Scriabin)的《狂喜之詩》(Poème de l'Extase)，完全不理會艾爾

加。巴畢羅里將這般窘態說是「倒大楣」：「可憐的老艾爾加，他真是背！一切都錯在那個老惡棍

寇提斯。受到羞辱的艾爾加看在瑟蒙的份上只好硬著頭皮繼續。」[12] 對瑟蒙而言，整件事讓他心靈

很受創，以致於後來他再也不願公開演出這個作品。

這番慘敗之後，艾爾加找碧翠絲・哈里森練這首協奏曲，一九一九年由他親自指揮該曲的濃縮

版，這是為了配合錄音時間的限制。一九二八年哈里森在HMV再次錄製完整版，仍由艾爾加親自

指揮。這個版本具有歷史價值，因為可據以推斷速度與力度方面，艾爾加的要求與譜上所記是否相

符。

下一個重要的錄音是在一九四五年由波爾特爵士指揮、卡薩爾斯擔任獨奏者的演出。在戰前和

⑫ 麥克・甘迺迪，《艾爾加圖像》，克拉連敦出版公司(Clarendon Press)，牛津，一九九三年，頁二八三。

戰後，卡薩爾斯都曾在英國演出過這首協奏曲；原本英國的樂評人只抱怨一個外國人沒辦法「捕捉到艾爾加要的聲音」。但等到卡薩爾斯來錄完唱片時，他們就完全改變態度了。像是《泰晤士報》就稱讚卡薩爾斯表達「一種艾爾加式的渴望心情，當世罕有藝術家能夠領會」的能力。（然而當被問到卡薩爾斯的表演在戰前與戰後有何差異時，波爾特說根本沒有。）[13]

在此期間，陸續有其他版本的錄音，但沒有一個能及於杜普蕾與巴畢羅里在一九六五年所達到的境界。巴畢羅里可能是艾爾加的最佳詮釋者，他當之無愧。當今在世的其他英國指揮家（也許波爾特除外）可以說沒有誰能夠跟艾爾加的音樂有這麼親近的關係。巴畢羅里除了曾擔綱獨奏者演出這首大提琴協奏曲之外，之後他還曾為幾位著名的演奏家包括卡薩爾斯、納瓦拉以及佛萊明指揮過這首曲子。

在擔任蘇吉雅資優評鑑（Suggia Gift）的評審時，巴畢羅里就亟為關注賈姬從十幾歲一路走來的歷程。雖然很清楚她的進步神速，他仍等到十餘年後杜普蕾長成一位演奏家時，才邀請她同台演出。一九六五年四月七日與哈勒管弦樂團合作，在皇家節慶音樂廳舉行了他們的第一場音樂會，選擇演出艾爾加的大提琴協奏曲別具意義。他們的表演深獲大眾與樂評人的好評。看到一位深究艾爾加傳統的音樂家與一位具有藝術靈感的年輕天才，如此忘年的心靈契合，著實令人感動。杜普蕾與巴畢羅里錄製艾爾加協奏曲這件事，看來是不可避免的命運安排了。

⑬ 波達克，《卡薩爾斯》，維多・葛蘭茲出版，倫敦，一九九二年，頁一七一──一七二。

在巴畢羅里的支持下，賈姬成為曼徹斯特哈勒管弦樂團的常客，也應邀擔任過他在倫敦交響樂團與BBC交響樂團的主奏者。一九六五年九月，他們和BBC交響樂團錄製布魯赫的《晚禱》電視演出。賈姬和巴畢羅里彼此惺惺相惜，建立了密切的關係。但他們之間另一個重要的因素就是，巴畢羅里是賈姬合作過的指揮裡面唯一讓她敬為師表的。

如同哈勒的總經理史馬特(Clive Smart)所言：

賈姬很信賴巴畢羅里，他知道她想要達成的任何事情。演出前，巴畢羅里會與他的獨奏者在鋼琴上合奏一遍，討論整首樂曲，不過大多數情況並未用到鋼琴。巴畢羅里的詮釋是十分個人化的，他會隨著當下對於音樂的感覺而走，不過他的詮釋是領悟透徹並且準備充分。因此，同一首作品，他的演奏常常大不相同，即使基本概念是一以貫之的。他與賈姬心靈相通，而身為一位思考靈活的伴奏者，他也能誠服於音樂。在艾爾加協奏曲這點很重要，因為賈姬在音樂裡只順從她自己的意志。當然，巴畢羅里沉浸於艾爾加的音樂世界之中，對於這首協奏曲有他很個人的感覺。整個來講，他在艾爾加的速度是很流暢的，儘管用了許多彈性速度，但總能恰到好處⑭。

⑭ EW以電話訪談，一九九六年八月。

巴畢羅里的遺孀羅絲威爾（Evelyn Rothwell）提到，她的先夫對於賈姬的音樂資質有極高的評價，相信她的成熟度遠超乎實際年齡：

不過，我認為約翰的確深深影響到賈姬對艾爾加的理解，也許不很特別，但差不多就是那樣。他幫她開展音樂的智慧，試著讓她更穩重些，阻止她無節制的鋒芒畢露。他總是這麼關照賈姬，也相信她熱情的天性那股力量有時會造成用力過當。對於艾爾加的協奏曲，他們似乎在速度及大致上的情緒所見略同。有時他也會提一些特別的建議，她總是嘗試做個整合、採納。賈姬這麼欣然接受他的忠告讓他相當感動──賈姬對自己想要做的事會非常固執，不過從不拂逆約翰。因為她擁有這樣一把琴中之最，簡直如魚得水。他們錄了艾爾加之後，記得約翰說過，賈姬將來註定會非常的偉大，他深感她有天才的本色⑮。

史馬特回想起哈勒管弦樂團對於未受邀與杜普蕾和巴畢羅里一同錄製艾爾加的唱片這件事大失所望。「這是因為經濟上的考量。EMI只有和巴畢羅里簽約，他們不喜歡曼徹斯特當地所有的音樂廳，像是密爾頓廳（Milton Hall）──一間古老的浸信教會，常充當錄音場地，還有自由貿易廳（Free Trade Hall），他們都曾去討價還價一番。有人私底下說簽下倫敦交響樂團（LSO）比付哈勒到倫敦來

⑮ EW訪談，倫敦，一九九三年五月。

的車馬費加住宿費還便宜。」⑯雖然巴畢羅里和LSO合作愉快，但還是不像跟自己哈勒的團員來得適應、有親切感。

這個錄音在EMI內部備受期待，像是一件重要的藝術盛事，極有可能大賣。伊布斯暨提烈特經紀公司替杜普蕾協商一紙合約，基本上抽很少的版稅、並事先付清稅款。她先前的EMI錄音是在酬勞均分的基礎上談妥的。

錄音時間訂在八月十九至廿一日於金斯威音樂廳(Kingsway Hall)製作。葛林菲爾德再度到場聆聽：

我聽的是上午時段，那時他們正在預錄前兩個樂章。巴畢羅里狀況不錯，但樂團氣氛不太好，因為有一些內部爭執，這和賈姬沒有關係。他們幾乎是一氣呵成錄完第一樂章和詼諧曲，到後來，LSO竟忘記之前的不快，突然暴出如雷的喝采，這情形在錄音期間是相當罕見的，是對賈姬的一大禮讚。中午休息時間，當我走出音樂廳時，正巧碰到賈姬，她穿著一件舊外套。我問她要去哪裡，她說：「噢，去隔壁的藥房。」「我頭痛得要命。」真不可思議，竟然沒有人照顧她看她需要什麼，或是問她想不想休息一下。她告訴我，他們早上根本連派個車接她都沒有，她只得出門招一台計程車。但儘管頭痛加上身體不適，她

⑯ EW訪談，一九九六年五月。

依然能散發魔力。我覺得這樣的差別待遇，和隔天我去聽某位首席女高音的錄音情況形成強烈對比。我的天，這個歌者大發雷霆只因為下午沒能喝到一瓶蘇格蘭威士忌（那時賣酒的除了合法販賣時間之外都不營業）。相形之下，賈姬是這麼自然不做作而且完全無所求。[17]

顯而易見地，最後那場錄音時段聚集了好一群聽眾。在一封恭賀信裡，EMI的行銷部經理告知賈姬：「同仁們一直不斷問說能不能到錄音現場來，但我從沒見過像那天你和巴畢羅里爵士的演出情況那樣，古典部這兒幾乎唱空城計，因為他們的人全都齊聚在金斯威音樂廳的後排。」[18]

錄音在時間內如期完成。賈姬一定很清楚自己做了一個不平凡的演奏。但是據說幾個月後，一聽了錄音的成品，她就哭了，她說：「這完全不是我的意思。」

當這個錄音在一九六五年十二月發行時，評論家們無異議地一致給予讚美。如葛林菲爾德所指出，賈姬富於感情的個人特質是這麼偉大，以致於無法用尋常吹毛求疵的評論標準來看待她的演奏。

賈姬的確以相當自由的方式演奏，也許還超出艾爾加的想像，但她帶出一種在這首樂曲裡前所未見、更大膽、更強烈的事物。像摩爾這位忠貞不二的艾爾加信徒就貶抑她的演奏，

⑰　EW訪談，一九九五年十一月。

⑱　惠特致賈桂琳・杜普蕾的一封信，一九六五年十二月。

尤其針對她更誇張的費城錄音版本，因為他是從純粹艾爾加信徒的觀點來看待她。但我想精神的溝通與她直覺的理解已將這個音樂提昇到另一個層次。她在錄EMI這張唱片時已經演奏過艾爾加無數次，她洞悉了這部作品[19]。

但有時不光只有賈姬遭到這樣的非難，說是把艾爾加詮釋得太過誇張。據巴倫波因的觀察：

巴畢羅里在世的時候，英國人常批評他的音樂特質，特別是他的艾爾加。他們覺得他太過濫情也太隨性了。但我覺得他帶給艾爾加的音樂一種普遍缺乏的特性，一種艾爾加與馬勒共通的神經質……艾爾加的某些偉大創作裡幾乎都有過於敏感的某種質素，但這種質素有時會陪葬在認定「艾爾加是完美的英國紳士」的傳統觀念之中[20]。

大部分音樂家會同意杜普蕾一九六五年的錄音版本為艾爾加的大提琴協奏曲設立了一個詮釋的全新標準。賈姬展現了一種不可思議的能力，並融入到樂曲的蕭瑟情緒和悲愴感，似若她對作曲家的心路歷程直覺地了然於心。於是她似乎完美地捕捉到艾爾加高貴的抗議、反覆無常、思鄉的悲嘆、

[19] EW訪談，一九九五年十一月。

[20] 丹尼爾‧巴倫波因，《音樂生涯》，頁六五─六六。

遺世獨立還有認命等等的複雜心境。

杜普蕾在音樂會與錄音演奏的艾爾加協奏曲大獲成功，終於使這個作品在英國以外地區受到賞識，成為一個重要的經典曲目。她在很多地方舉行這個作品的地區性首演；深知它是偉大的音樂使她在演出時全心投入。以致於一九六八年的時候，為了表彰她不遺餘力地推廣這個作品，艾爾加音樂的出版商「那弗洛斯」（Novellos）贈送給賈姬一本這首協奏曲的樂譜，還特別加以藍皮燙金字裝訂。

一九六五年，賈姬在EMI的第三張唱片是與史蒂芬・畢夏普合作。先前一九六四年十月的時候安德森曾去聽他們的首演，當下即有為這個新組合安排錄音的構想。為了方便起見，畢夏普已經被EMI簽下來了。安德森了解他們最開始的曲目局限於首演當時那四首奏鳴曲，於是建議錄音布拉姆斯—貝多芬的唱片。站在促銷的角度上，這是考量到杜普蕾的超人氣「將可提攜史蒂芬・畢夏普」。但這不影響到公司為他們灌唱片的決定，反而被看作是條件與促銷層面的問題。

在每次錄音前都會做銷售量與成本的估計。杜普蕾的事業看來躥升得比畢夏普還要快。EMI在草擬銷量估計時，行銷分析師預測最多會賣五千五百片（假如標榜「大眾音樂會古典音樂系列」的話），根據EMI古典音樂行銷部經理惠特所言，這意味著「錄音室的費用將封殺掉這個計畫」[21]。但是惠特明白，長期來看投資這兩位藝人非常值得，因為他們說不定是「明日巨星」。

[21] EMI內部署名惠特的備忘信件，一九六四年十月十六日。

總監畢克涅爾不認爲該當經由公司的國際部門來「獎勵天才新秀」。他在一份備忘錄中寫道：

「假如我們需要大提琴家，不乏一時之選，所以，這對組合將與他們在英國的名氣共存亡」，如果我

們沒辦法資助他們的話，也不保證有沒有合約了。」㉒

認爲大提琴家是「賠錢貨」的觀念很普遍。EMI在美國的姊妹公司Capitol唱片對於力捧一位

大提琴家是否爲明智之舉也表示質疑：「大提琴家的唱片與音樂會票房是傳說中最不叫座的。但是，

賈桂琳‧杜普蕾也許會成爲異數。」㉓

假如照畢克涅爾的想法，在一開始就把杜普蕾—畢夏普二重奏的市場設定在「本地」藝人的

話，他們快速躍進的事業（個人或組合）就證明了，他們這個兩人組合在EMI官僚體系的內部機制

當中，一年之內就應該升級到「國際級」的地位。他們應該在平分版稅的基礎上簽定合約。

第十二章裡已提及他們的錄音，但是不提別的、光說發行之前，邀他們繼續合作的計畫甚至已

經開始運作了。布拉姆斯兩首奏鳴曲的錄音日期訂在一九六七年五月；時間方面不能排得更早，因

爲考慮到賈姬將赴莫斯科休息與充電，以及她因腺熱而好一段時間沒有練琴。

俗話說，事情的發生總在意料之外。一九六六年十二月，賈姬遇上巴倫波因，他以指揮家兼鋼

琴家的身分，旋即成爲她最主要的錄音搭檔。不過在此之前賈姬早就不想只跟畢夏普合奏了。一九

㉒ EMI內部的備忘信件，一九六四年十月廿六日。

㉓ Capitol唱片的備忘錄，一九六六年四月二十九日。

六六年秋，她已經跟安德列提到，能不能與鋼琴家傅聰合作錄製蕭邦和法蘭克的奏鳴曲。在一九六六年討論到的其他計畫包括錄製布拉姆斯的《雙提琴協奏曲》（賈姬希望找馬乖爾），還有一項跟曼紐因合奏舒伯特的Ｃ大調五重奏已經敲定。這些構想後來都不了了之，賈姬生命的新頁，令它們皆成爲過去未完成式。

15 莫斯科之行插曲

> ……因為在找尋一位巨擘的過程中，他們既不是追尋隻字片語，亦不是追尋蛛絲馬跡：他們垂詢一個範例，一顆熾熱的心，一雙創造偉大的手。
>
> ——里爾克，給羅丹的信，一九○二年八月一日

一九六五年秋天，賈姬成為英國議會學術交流獎學金的首位領受者，這項新的協議允許英國的音樂學生赴蘇俄進修，其互惠配額明訂蘇聯指派科技方面的研究生赴英國與人文學科的學生作為交換。英國議會堅持在藝術學科裡，莫斯科音樂學院要有一到兩位音樂家的名額。英國方面藉由授與賈桂琳‧杜普蕾第一份的獎學金，確立了這項文化協定極負聲望的開端。

由於賈姬和她的指定老師羅斯托波維奇兩人，在一九六五年的下半年都有繁忙的音樂會行程，

當局同意她在學年中間半途承兌她的獎學金。因此，伊布斯暨提烈特經紀公司認定賈姬從一月到九月都會待在莫斯科，只得取消或延後她一九六六年這九個月的許多邀約。

羅斯托波維奇第一次聽到賈姬的演奏是在她十四歲的時候。她拉奏布勞克的《所羅門》和貝多芬的D大調奏鳴曲作品一○二第二號，由理察‧顧德擔任伴奏。這次的試聽在西珀曼家中舉行，他回想起羅斯托波維奇不只對賈姬的表演印象深刻，也對顧德在貝多芬曲子一開始幾個小節的那種能量與權威感到震撼，差點從椅子上跳起來①。

穆斯提斯拉夫(斯拉法)‧利奧波德維奇‧羅斯托波維奇(Mstislav Slava Leopoldovich Rostropovich)的大提琴「祖師爺」可追溯至大衛多夫，大衛多夫的愛徒威爾茨畢羅維茲(Alexander Wierzbilowicz)曾教過羅斯托波維奇的兩位啟蒙老師，也就是羅斯托波維奇的父親利奧波德(Leopold)與叔叔柯佐魯波夫(Semyon Kozolupov)。羅斯托波維奇不僅從父親那兒學到精湛的鋼琴技巧，也連帶地飽覽了許多音樂文獻。他很小就開始跟父親學習大提琴。利奧波德不只在大提琴方面為他的兒子打下紮實的基礎，也鼓勵他學作曲。羅斯托波維奇的父親利奧波德(Leopold)與叔叔柯佐魯波夫學琴(以父親常津津樂道他身兼大提琴家與鋼琴家的父親比他還傑出。他

利奧波德英年早逝，十六歲的羅斯托波維奇遂進入莫斯科音樂學院，跟叔叔柯佐魯波夫學琴(以遵從父親明確的遺願)。他們的師生關係並不融洽，羅斯托波維奇堅稱，自己會成為一位音樂家主要

① EW訪談，牛津，一九九五年十二月。

還是受到音樂學院的作曲老師薛柏林（Shebalin）與蕭斯塔柯維契的影響。十九歲時他贏得眾人稱羨的金牌獎。在這之前的那一年，身為全蘇聯音樂大賽總評審的蕭斯塔柯維契駁回了柯佐魯波夫對羅斯托波維奇的杯葛，使他順利獲得大提琴組的首獎。這些獎確保了他在祖國的事業，但他必須等到一九五〇年代中期史達林去世後蘇聯脫離孤立之後，才得以赴海外做旅行演奏。

羅斯托波維奇了解推廣大提琴的重要性，他經常演奏那些標準曲目以及迷人的大師作品。作為一位演奏家，早年他幾乎旅遍了全蘇聯，他乘渡船或哈士奇犬拉的狗雪橇，到達蘇聯最偏遠的角落，為那些從未聽過古典音樂現場演出的人們表演。

但羅斯托波維奇認為他此生真正的任務在於為大提琴開創新的曲目。他積極開始這項使命，不但委託最著名的蘇聯作曲家們（包括普羅柯菲夫和蕭斯塔柯維契）進行創作，也向世界各地的作曲家邀集新作。西方世界第一位對於他出眾的秉賦與熱情有所回應的是布烈頓，他為羅斯托波維奇寫了一系列的作品。羅斯托波維奇以他橫溢的才氣、發散的活力與卓越的記憶力，成為一位典型的新音樂擁護者。

一九六三年至六四年間，他在莫斯科和列寧格勒舉行一連串的音樂會，演出超過四十首大提琴協奏曲，幾乎囊括了從巴洛克時期迄今的所有曲目。他於一九六六年在倫敦再度舉行了較小規模的這類馬拉松音樂會，他於一九六七年在紐約將規模縮減到為期兩星期的巡迴。

羅斯托波維奇二十來歲就開始在莫斯科音樂學院任教，他不久就升任為莫斯科與列寧格勒音樂學院大提琴系的系主任。他也是位傑出的鋼琴家，經常在音樂會裡擔任他的妻子女高音維希芮芙斯

卡雅(Galina Vishnevskaya)的伴奏。近來，他也開始指揮樂團，一九六〇年代晚期之後他獻身於指揮工作的時間愈來愈多。

旋風般的活力、對於藝術毫不妥協的標準以及樂器上的高超技巧，使他在國內外享有超人氣。他也將這些特質帶到課堂上，作為一位教師，他的要求更高。

事實上，羅斯托波維奇在一九六六年前半年有一項特別的教學任務，就是為一群即將參加一九六六年六月舉行的柴可夫斯基大賽的優秀學生做賽前準備。於是，除了有短暫幾天去巡迴音樂會之外，他整整五個月都留在莫斯科。

為柴可夫斯基大賽的準備二月初於莫斯科開始，學生將在一連串國際級的艱苦預賽中被遴選出來，前五名得獎者將有機會代表蘇聯參加正式的柴可夫斯基大賽。他們之中有三位來自羅斯托波維奇的班上，當中最年輕的是十八歲的麥斯基(Mischa Maisky)，目前就讀於列寧格勒音樂學院。

在這樣一股賽熱之際，一九六六年一月底一個寒風刺骨的冬日午後，賈姬來到了莫斯科──就在她廿一歲生日之前。英國議會代表到機場接她，然後帶她到馬拉雅‧葛魯沁斯卡雅街上音樂學院的宿舍，她將住在那裡。

我自己則是早十六個月離開英國來到羅斯托波維奇的班上進修，同樣也住在宿舍裡。事實上，一九六五年夏天我在英國就跟賈姬碰過幾次面。我之前的老師夏陶沃斯(Anna Shuttleworth)知道她將負笈前往莫斯科，於是帶我去聽大貝得溫教堂(Great Bedwyn Church)舉行的一場音樂會，賈姬與紐伯里弦樂團(Newbury String Players)合作演出路布拉的《獨白》(Soliloquy)與萊頓(Leighton)的《威若

斯・葛拉提雅》（Veris Gratia）。我仍清晰記得當她走出教堂那一刻，向晚的陽光流洩在她的金髮上的景象。

羅斯托波維奇要我照料賈姬在莫斯科的生活。讓我印象深刻的是，賈姬雖然旅途勞頓，但她一下飛機就想要馬上到寢室開始練琴。後來我才了解這是出於賈姬希望在這樣人生地不熟的國外，透過做那些她最熟悉的事來得到某種安全感，絕對不是為了練琴而練琴。

賈姬很快的就恢復了她的精力，我們後來到羅斯托波維奇在莫斯科市中心的公寓去找他。他問賈姬想要跟他學些什麼。我記得當賈姬毫不猶豫地回答「技巧」時他似乎有些驚訝。他建議如果是這樣的話那麼她應該看一些練習的曲目，就派我去抱一堆樂譜來給她。我花了好幾個小時整理，拿到一大疊十九世紀的大提琴大師像是著名的隆伯格、包佩、大衛多夫有古特曼他們的作品和協奏曲。那時我很懷疑賈姬可曾瞄一下它們。幾年後，我的懷疑得到證實，當我看見她的樂譜，發現這些樂譜幾乎是原封不動，大部分連書頁都沒剪開，可以想見在莫斯科時她根本一首都沒拉過。

初次會面時羅斯托波維奇建議賈姬應該練普羅柯菲夫的《交響協奏曲》（Sinfonia Concertante）作品一二五，這個想法立刻得到她的認同。這首曲子創作於一九五一至五二年間，本質上是改編自一九三八年的《大提琴協奏曲》作品五十八，它的受獻者兼首演者羅斯托波維奇共同參與了它的創作。完成之初，這首《交響協奏曲》被認為是技術上的一大挑戰，以致於多年來只有羅斯托波維奇表演過。及至一九六〇年代一些蘇聯新生代演奏家才開始對它產生興趣，其中最有名的是谷特嫚（Natalia Gutman）。

賈姬剛到莫斯科碰巧遇上學年中兩個星期的寒假：音樂學院從一月廿五日至二月七日都不開放。很多學生（包括我在內）都趁這短暫的假期返家。我託幾位留在宿舍的學生照顧一下賈姬，其中有一位是大提琴家葛林各斯(David Geringas)，他也是羅斯托波維奇的學生，賈姬得用彆腳的德語跟他溝通。葛林各斯把他那份普羅柯菲夫《交響協奏曲》的譜借給賈姬，當她回借他幾份奧芬巴哈(Offenbach)跟庫普蘭(Couperin)的大提琴二重奏樂譜時，令他非常地高興，他們也一起合奏這些曲子。

自然而然地，賈姬在宿舍這個說英語的外國人小圈子裡即時找到了慰藉。裡頭的成員卻大都是來自於東歐國家、北越以及古巴。其中除了我之外還有兩位墨西哥的作曲家、一位巴西籍的作曲家、一位南斯拉夫的鋼琴家、一位挪威的鋼琴家和一位奧地利小提琴家。賈姬剛到這兒的前幾個星期就結識了一位長得高高瘦瘦的墨西哥作曲家羅秋・散茲(Rocio Sanz)，他幫助她盡快適應在蘇聯的宿舍生活。

外國人會覺得最難適應的是在飲食方面，尤其像新鮮食物與水果並不方便買到。學生們通常或在宿舍福利社簡單的打發一餐，或到貧瘠的蘇聯商店去採買然後自己煮。賈姬常常讓大家吃驚，因為她總會買光福利社所有的橘子──對於蘇聯的學生來說，橘子是高價位令人咋舌的奢侈品，根本買不起。

提到賈姬對學生生活的第一印象，她曾寫信給她的朋友丁可說道：「著名的音樂學院裡的氣氛完全符合一般人所設想的──極端認真、努力以赴而且非常專業，對於有天分的人是個適者生存的環境（看看這裡有那麼多天才）。我不常到這兒（音樂學院）來，所以沒認識什麼人，但我在宿舍裡不

缺好友，離開莫斯科之後，希望這段溫暖的情誼能繼續維持下去。」②

在那個黃磚建造的五層樓宿舍裡——一九六四年新建——兩個學生共住一間，以蘇聯學生的標準而言是聞所未聞的奢侈。房間其實很寬敞，有雙層的大窗戶，擺設了幾張躺椅、一張桌子和兩張椅子。入口處有兩個放衣服和雜物的小櫥櫃；多天的時候，學生們只要把食物掛在窗戶外面就是現成的代用冰箱。當一位外國學生和一位蘇聯學生的衣物同放在衣櫃裡頭，經常產生令人困窘的差異情況。在賈姬身上更是如此，因為她有好幾大箱的衣服，其中包括丁可幫她製作的一件金色禮服，對蘇聯學生來講彷彿是從仙境走出來一樣。

每個房間都有一台直立鋼琴，地下室亦有其他的練習設備。認真的學生們每天早晨六點半在這些樓下的琴房開始他們的一天。賈姬形容：「小號的咆哮聲、鋼琴的音階練習聲，加上歌唱者的扯嗓尖叫」③令人難以入睡。通常學生得拖著腳步到一樓的浴室，其他樓層沒有熱水的話，這兒是不缺的。對女生來講，洗澡時最大的困擾就是通氣孔的冰冷空氣還有偷窺狂。即使窗戶的裂縫已用木板釘上，不死心的偷窺狂還是會從外面鑽洞，一直到被憤怒的管理員發現趕走爲止。宿舍的中庭讓學生看到現實生活的一斑——那裡通常是經過的醉漢的「方便」之所。

有一位叫做譚雅（Tonya）阿姨的管理員負責記錄學生的進出，她很照顧我們。她看來瘦瘦癟癟

② 賈桂琳・杜普蕾致瑪德琳・丁可的一封信，一九六六年三月廿六日。

③ 賈桂琳・杜普蕾致瑪德琳・丁可的一張郵卡，郵戳日期一九六六年四月廿五日。

的、沒有牙齒，她已經四十歲了，不過譚雅人很好，她答應廉價幫我們清理地板還有換洗衣物。（賈姬離開時送給她一堆冬衣，讓她高興得不得了）。幾年後，譚雅阿姨聞知賈姬的死訊，特別央求一位英國學生替她在賈姬的墳上致意。

賈姬的室友是位安靜的女孩叫做坦妮雅（Tania），賈姬形容她「是從呂伯夫（「愛」的意思）來的一個鋼琴家，有點矮胖，因為她無法忍受義大利麵、麵包還有馬鈴薯以外的食物。我們很少碰頭，聊的話題也很有限。」④ 她們的缺少溝通主要是──至少一開始是──因為賈姬不會說俄語。她剛到莫斯科時所知道的俄語局限在一些二四個字母的單字還有俏皮話而已，除了語出驚人之外沒有任何實際用處。大致上，對賈姬而言冒然深入到莫斯科的學生生活是個令人惶惑的經驗，泰半因為在蘇聯那種共產國家封閉的社會中，外國人變成受到懷疑和好奇的對象。

在莫斯科的前兩三個星期，賈姬和羅斯托波維奇在他莫斯科市中心的公寓上個別課。之後，他同時在音樂學院的課堂上還有家中的私人個別課教她，這樣的折衷很適合她的需要。穆斯提斯拉夫‧利奧波德維奇──蘇聯學生這麼尊稱他──允許賈姬叫他的暱稱斯拉法。這實際上是對外國學生的特許，因為他的姓名很難發音，對俄國學生而言用這麼不正式的稱謂來稱呼一位老師或長者是無法想像的。

④ 賈桂琳‧杜普蕾致瑪德琳‧丁可的一封信，一九六六年三月廿六日。

課程一開始，羅斯托波維奇就告訴賈姬，她在音樂學院的五個月頭他得幫她上五十堂課。即使後來他的確為她投入許多時間，在授課進度表裡至少記錄了三十堂課，事實上這是個不可能的目標。

羅斯托波維奇於音樂學院裡第一次在課堂上介紹賈姬，是一件值得紀念的大事。因為有他這麼一位名氣響亮的老師，班上總是眾生群集。他要求自己的學生（總共有十六位）要盡可能地出席，不論他們當天是否必須做呈現。但也有音樂學院的其他學生和校外的音樂家們會請求准入內旁聽。有時候，列席旁聽者還會出現像歐伊史特拉夫、羅茨得斯凡斯基（Gennadi Rozhdestvensky）之流的優秀音樂家。

一群滿懷期待的聽眾聚集聆聽這位初來乍到的英國女孩演奏。由於俄國人與外界隔絕，因此他們渾然不知賈姬享譽國際。一般而言，他們非常瞧不起西方的音樂訓練，即使遇上像我這樣少數來自西歐的學生，也很難改善他們先入為主的偏見。於是，賈姬開始拉奏的那一刻（她第一堂課帶來了普羅柯菲夫的《交響協奏曲》）便造成一陣轟動。一位獨特不凡的天才大提琴家已然降臨的消息，馬上迅速傳開來。

想當然耳這個班上普遍的演奏水準是非常高的，許多當時羅斯托波維奇的學生都一直擁有成功的演奏事業；其中像是谷特嫚、喬治安（Karine Georgian）、葉格林（Victoria Yagling）、蓋柏拉許維里（Tamara Gabarashvili）、雷邁妮可娃（Tatyana Remeinikova）以及葛林各斯。谷特嫚和喬治安指出，他們認為賈姬性格之中一項與眾不同的特質──那就是她不管在演奏或生活態度上一派的坦率不羈。她

確實是個童心未泯、慷慨大方、真誠待人、充滿活力的女孩。但對於在共產主義壓抑的社會下長成、接受嚴格紀律的教育、被灌輸以國家興盛爲己任、榮耀國家爲個人努力的唯一價值的俄國人來說，賈姬像是個外星人。她演奏時魅力四射，不帶有任何斧鑿痕跡或憑藉著什麼規律，而是以無窮的喜樂與活力投入音樂。

眾所周知那個時候的莫斯科音樂學院專擅於訓練學生贏得國際比賽。俄國音樂家要是沒有一獎在身，就別想開始他的事業（甚或因此不能去到國外）。對於已經達到國際事業巔峰的賈姬來說，這種贏得比賽強迫性的野心多少有些可悲。她不喜歡他們受壓力影響對演奏音樂的態度。

不只因爲她驚人的天賦，再加上她的背景與性格，賈姬在學生之中顯得鶴立雞群。不久，她奇與賈姬之間靈感的交流互通在課堂上創造出一股緊張的氣氛，脫離了傳統的師生關係。羅斯托波維的指導課呈現出兩位並駕齊驅的人物之間對話的性質，於是成爲羅斯托波維奇課間最精彩的部分。

整體而言，賈姬欣然記取課堂聽眾的觀點，她知道可以因此有機會在私底下得到羅斯托波維奇更多的指導。理所當然，羅斯托波維奇偶爾會爲教室旁聽席擠得水洩不通的眾人演奏，有時也會開開學生的玩笑。我們對他銳利的耳朵和快人快語感到敬畏，深知除了全力以赴之外永遠無法逃避。

大致上，他試圖建立而非摧毀學生的自信心──但他有時採取殘酷的方法試煉我們。

羅斯托波維奇的教法反映了他灑脫的個性、充沛的活力和敏捷的思考。我們都對賈姬立即理解他的建議的能力深深著迷。他要求甚嚴，當學生反應太慢的時候他可能會很沒耐性──大多數的我們得花時間來消化新的概念或技巧上的提示。然而賈姬即時的反應從未伴隨著妥協的意味，她總能

保有自己的特質。

一般而言，羅斯托波維奇比較喜歡傳授他對音樂的洞察與對藝術性的看法，而對教授樂器的技巧方面沒那麼熱中。課堂上他很少帶著琴出現，比較喜歡用鋼琴來說明。他聲稱這是為了避免學生模仿他。他期望經過學校專業而嚴格的音樂訓練之後，所有的學生都可以成為大師級的人物。

然而，「模仿」事實上是課程系統中一個無法避免的狀況，因為所有學生都被要求學習他們的老師詮釋任何作品的「版本」。於是最初的學習過程意味著從一開始就採取羅斯托波維奇的弓法與指法。實際上課堂的助教柯雅諾夫(Stefan Kalyanov)和那位鋼琴伴奏——來自德哥斯坦(Daghestan)、矮小、面惡心善的黑髮女士亞敏塔耶娃(Aza Magamedovna Amintaeva)幾乎都是狂熱地信奉著羅斯托波維奇「版本」(關於速度和力度，還有指法和弓法)，在這方面他們比「教宗」本身還要保守。

亞敏塔耶娃很喜歡賈姬，當需要排練時她都是準備好隨時待命。羅斯托波維奇很愛開她玩笑叫她「歐莎」——史達林的渾名，伊歐席夫(Iosif)記下了亞敏塔耶娃的側寫，長點兒小髭讓她跟那位恐怖的獨裁者驚人地相似。

然而，羅斯托波維奇並不希望賈姬和其他的學生一樣一味模仿他的指法和弓法。他總是在這些方面給予建議或是鼓勵她少用點弓、避免空弦或滑音、在某些經過句的地方改用其他弦等等之類的。對賈姬而言，馬上做出這些細節上的改變(或者說，假如她想要改回去先前的做法的話)沒有什麼困難。一般而言，羅斯托波維奇企圖幫她那巨大的能量達到收放自如的最佳效果。他致力改善運弓時的一些缺點，試圖減少中速大跳弓與擊弓時偶發的粗糙聲響。

羅斯托波維奇帶出一個觀念與意象聯想的豐富世界，藉以傳達在音樂中營造氣氛的重要性（特別是在置弓於弦上、發出聲響之前）。然而他仍堅持演奏者不應該忽略整體的結構與形式。他常常要求賈姬犧牲片刻的美麗（例如濃郁酣暢的滑音，或是縱容的彈性速度）來造就整體的完美。

賈姬曾經說過，當她演奏給卡薩爾斯聽時，她本能地知道他希望音樂怎麼走，事先預料到他會如何修正，所以先發制人用「他的方式」拉奏。雖然她想在羅斯托波維奇的個別指導課中舊技重施，不過並不是每次都管用。也許比起卡薩爾斯她更是個難以臆測的演奏家。他的教法根源於他新奇的想像力，確實有屬於直覺的、訴諸靈感的一面。

隔年成為大師班上一員的麥斯基堅稱，比起演奏家的羅斯托波維奇，作為教師的羅斯托波維奇更具有激發思考的動力。以年輕、多愁善感的十八歲之齡，正值青春歲月的麥斯基對任何事都懷有瘋狂的熱情。他崇拜羅斯托波維奇，也為賈姬所傾倒。

麥斯基記得羅斯托波維奇以一種幾近催眠的力量發揮他無限的個人魅力。「賈姬當時不可避免地也受他影響。學生們不論多有個性，羅斯托波維奇永遠是更有說服力的。即使將所有其他的學生加在一起，賈姬還是比他們更有個性，但是她也不免臣服在羅斯托波維奇之下。由於有這麼強烈的個人特質，最後她仍然可以回到自己原來的樣子。」[5]

麥斯基對賈姬演奏時輕鬆自若的神態印象深刻：

[5] EW 訪談，杜林，一九九四年。

你不會覺得她在拉琴——音樂直接從她身上自然地流露。或許有人會說某些大提琴家的技巧比賈姬要好——他們可以拉奏得更清晰更快——但沒人擁有她那種與生俱來的表現力。

我相信「技『術』」與「技『巧』」的差別就在此。技巧由技術之中散發出來，但青出於藍猶勝於藍，毋庸置疑賈姬絕對是擁有技巧的。她有排山倒海的能量——令人聞之生畏——這股能量彌補了她所缺乏的其他質素。賈姬特異的非凡技巧令人想起在霍洛維茲（Horowitz）或海飛茲身上可以感受到的大師風範。

麥斯基想起有次在羅斯托波維奇家中賈姬演奏柴可夫斯基的《洛可可變奏曲》（Rococo Variations）的特殊場合。「我還記得，羅斯托波維奇以他優雅的方式拉奏裝飾奏的拋弓給賈姬看——他採取下弓和一個漂亮的漸弱。這次他用大提琴來做說明，是極少數的情況。賈姬當然可以依樣畫葫蘆，她能夠模仿任何人拉奏的音樂。」

照例我以翻譯的身分出席了那一堂課，也記得當時羅斯托波維奇如何幫助賈姬在快速變奏裡的大跳弓製造更多變化，激勵她在富於表情的慢速變奏裡運用音色明暗做出對比。他無法忍受以輕率的「表露心跡」來呈現柴可夫斯基的音樂，因為這是把感性誤解成縱慾。對羅斯托波維奇來說，柴可夫斯基的音樂很少是表現有形的實體，而是緬懷一個失落的世界、或熱切地追尋一種不可得的幸福。情感的抑制與極度的細膩是詮釋柴可夫斯基音樂的必要條件。

在羅斯托波維奇的招牌曲目方面——柴可夫斯基、蕭斯塔柯維契、布列頓還有普羅柯菲夫等人

的作品，賈姬自然而然多半樂於接受他的指導。她很罕見地會在譜上註明他的建議──她只有偶爾會寫普利斯的建議，托特里耶或卡薩爾斯的就不曾寫過了。例如布烈頓的大提琴奏鳴曲第一樂章的

「對話」，賈姬會寫下：「在渴望虛幻與現實存在的世界之間掙扎」這樣的警示。這與羅斯托波維

奇對布烈頓──徘徊在多愁善感、脆弱容易受傷、同志傾向、對正常家庭生活的溫暖與安全感的渴

求之間矛盾掙扎──的理解一致。賈姬在第一樂章寫下的是關於具體的技巧效果之類的其他意見。

羅斯托波維奇要求開始要先有一段靜默──鋼琴彈奏答句回應大提琴的時候，大提琴在休止的地方，

弓仍要留在弦上靜候，藉以營造摒息的沉默、誇張期待的氣氛。在生氣蓬勃的樂段他要求賈姬不要

用太多力量以免把聲音壓扁，在弦樂切分節奏的八分音符經過句要保持絕對的流暢。在第二樂章詼

諧曲──撥奏的地方，他要求更小單位的樂節要更有個性──賈姬在開始的幾個小節註明「暴躁

的」、「厭膩的」。

四月的時候，賈姬在課堂還有私人課上拉奏蕭斯塔柯維契的《第一號協奏曲》給羅斯托波維奇

聽。雖然一九六〇年初版時賈姬就拿到譜了，但她在莫斯科的期間才開始練習這首協奏曲。巧合的

是，就在同一個月蕭斯塔柯維契忙著寫第二號大提琴協奏曲、將於五個月之後交由羅斯托波維奇首

演，羅斯托波維奇把這個秘密告訴賈姬。

賈姬在蕭斯塔柯維契的第一號協奏曲譜上記錄她處理技巧方面的一些細節：「密集運弓、重擊

──不要軟弱、不要太過用力」之類的。她的其他註解和音樂的氣氛有關；例如，第二樂章開頭就

註明了「以內在的張力──不要把線條弄亂。」為了給該樂章主題開宗明義的陳述製造一個適切的

形象，她寫著──「一個女人邊紡織邊歌唱，單純而不帶有任何悲傷的感受。」羅斯托波維奇一再堅持要自制，只能隨著音樂的發展建立起情感的張力。接近裝飾奏開始的撥奏和弦被比喻作「時鐘反覆的鳴響」之類的。賈姬為了要記住最後兩頁的譜，就在終樂章的末了用數字標上G和弦重複的次數。

賈姬練遍了羅斯托波維奇開出曲目的絕大部分。不過隨著時間的流逝，她花更多的時間在「複習」這些作品，而不太練新的曲子了。事實上，她後來練的新曲子只有普羅柯菲夫的作品──《交響協奏曲》、奏鳴曲、《灰姑娘》的慢板與《小協奏曲》作品一三二。

也許她對普羅柯菲夫的情有獨鍾，是在見過他的遺孀伊娃諾夫娜（Lina Ivanovna，他的第一任妻子）與兒子奧列格（Oleg）之後而加深。伊娃諾夫娜因為擔任友人英國藝術史學家葛蕾（Camilla Gray）的傳信者而被介紹給賈姬認識。葛蕾為了找尋一些三十世紀初蘇聯藝術的相關書籍而多次前往蘇聯。她第一次到蘇聯時邂逅了奧列格，一九六三年他們決定共結連理。由於當時蘇聯當局不容許這樣的情況，葛蕾被蘇聯拒絕入境，他們的結婚計畫一波三折。奧列格也被限制離境。於是他們註定分隔兩地長達六年，之間偶爾經由倫敦與莫斯科的「傳信者」才讓他們魚雁往返，使這段關係得以維繫。

奧列格記得第一次看到賈姬，不由得將她和魯本斯（Rubens）畫中年輕紅潤的法蘭德斯（Flemish）美女聯想在一起。他的英語和法語都很流利，很樂意「兼差」當莫斯科的導遊。賈姬參觀莫斯科市郊卡羅曼斯卡雅的美麗教堂，遠望冰封的莫斯科河如畫一般的背景，心中感到特別地悸動。在一個晴朗的冬日，她與奧列格坐電車到該地一遊。賈姬飛揚的金色長髮（從老一輩的人看來，留長髮不紮

起來像是妓女）、湛藍的眼睛、高挑的身段加上有點不太合宜的「舶來品」冬衣，吸引了眾人異樣目光（有些老太太不悅的低聲抱怨，對她指指點點）。當她脫口而出她會的少數幾句俄國話時，這些每個單字都只用四個字母組成的句子讓奧列格嚇一大跳──不過，電車上那群好奇的老太太，更是驚訝不已⑥！

就像其他的俄國人一樣，奧列格要等到賈姬即將離開莫斯科前夕的音樂會中聽到她的演奏，方才知道她是一位多麼不平凡的音樂家。他那位著名收藏家的母親伊娃諾夫娜和賈姬很投緣，她真心喜歡賈姬，不過一開始並不知道她那當之無愧的鼎鼎盛名。

雖然音樂學院的紀律對賈姬而言有點太嚴苛，不過在宿舍和校外都有很多好玩的派對。羅斯托波維奇好幾次請整個班上到他家，有一次是在莫斯科大提琴俱樂部(Moscow Cello Club)的聚會之後，放映了一部義大利電影（《義式離婚》），豐盛的食物、成河的伏特加、此起彼落的乾杯──賈姬喝得特別多。羅斯托波維奇在這種場合總是滔滔不絕地說故事、說笑話、訓誡大家，然後坐到鋼琴前彈探戈舞曲助興。跳舞的時候，賈姬特別擅於即興發揮。她興致高昂地告訴好友丁可：

伏特加真好喝！我漸漸愛上它也學會如何品嚐──第一步先吸氣、第二步一口氣把它喝完（當然它會一古腦地衝上你的腦門）、第三步吐氣、最後會有一陣異國風味的薰香像漩渦般

⑥ EW訪談，一九六六年八月。

在你全身上下裡裡外外打轉！嗯！俄國人在這樣酒食豐盛的派對上會變得相當熱情，每個人都亢奮起來，盡情奔放，大夥可以喝掉好幾加侖的伏特加，醉成一團。我到過兩個盛大的宴會，羅斯托波維奇在會中正式而熱烈地歡迎我的到來。我實在太感動了，只能說對於他熱情的接納感到心頭一陣溫暖，我很敬愛他，感激他這五個月來讓我過得很愉快⑦。

在給路克的信中她表達了同樣的感想：

在同一封信中她也告訴丁可自己要努力解決的難題：「但我在密集的課程中常受到這一位我所敬重而且愈來愈愛他的長者鼓勵。上他的課如沐春風，他花了很多時間來除卻我的演奏中根深柢固的歇斯底里和肆無忌憚。噢！我如釋重負！」

事實上，我的老師費心盡力只為了我好，他的音樂氣質跟我的感覺很像，這對我的缺點大有幫助。羅斯托波維奇是位誨人不倦的老師，也是位講究精確、精神充沛的性情中人。他不喜歡我演奏中帶著某種歇斯底里，其實這種成分也一直困擾著我，他竟能用我們目前為止切磋的曲子巧妙地將它消除了(感謝上帝！)關於舒曼的協奏曲終樂章的速度，我同意你

⑦ 賈桂琳‧杜普蕾致瑪德琳‧丁可的一封信，一九六六年三月廿六日。

的說法，你以前說我拉得太快了。我想你下次聽到的時候將會發現我的改變[8]。

最後一句是關於路克先前的意見，賈姬新近的一場與莫札特演奏團合奏的倫敦音樂會裡，將舒曼的協奏曲終樂章「非常活潑地」(sehr lebhaft) 表情記號處理成接近急板 (presto) 的速度，路克質疑這是否符合作曲家的本意。

事實上，羅斯托波維奇為賈姬上的舒曼協奏曲是最鼓舞人心的幾堂課。賈姬以一種感人的美、濃郁的詩意和內在情感來演奏音樂。她聽從羅斯托波維奇的勸告，將感情表現抑制在緊密的架構之內。他們上完這首協奏曲之後，羅斯托波維奇興奮而驚嘆不已。「這是我所聽過最完美的舒曼；賈克森卡 (Jackusenka，他對她的俄文暱稱)，爾後如果有哪一次敢拉得不一樣的話，我會去放火燒掉你的房子！」

羅斯托波維奇的妻子維希芮芙斯卡雅通常不會去過問關於學生的事。但有次羅斯托波維奇堅持她一定要來聽聽賈姬演奏的巴哈第三號無伴奏大提琴組曲。維希芮芙斯卡雅留下了深刻的印象，一位女性竟能如此完美地駕馭大提琴這樣的「男性」樂器。由於這個榜樣的激勵，她打破先前的偏見，同意讓他們九歲的女兒奧爾佳 (Olga) 開始學大提琴。

賈姬充分利用她在俄國的這段時間，即使她也懷抱著鄉愁，想念家人和一干音樂家朋友。有次

<hr />

[8] 賈桂琳・杜普蕾致路克的一封信，一九六六年四月二十日。

她告訴谷特嫚，說她無法理解爲什麼俄國音樂家很少坐下來「玩」音樂。谷特嫚接受了她的批評而視爲一項挑戰，於是邀賈姬到她的公寓來個室內樂之夜，其間她們合奏了庫普蘭的二重奏與舒伯特的兩首大提琴五重奏。(實際上，谷特嫚後來被她的老師叱責，說她未免太過熱心跟外國人打交道。)

三月底的時候，羅斯托波維奇有大半星期待在瑞士。他問賈姬，他不在的這段期間，要不要跟我一起練拉羅的協奏曲，這使我大爲欣喜；我將因此獲益匪淺，因爲羅斯托波維奇會說她有「西班牙人的氣質」！我馬上寫信回家描述賈姬如何如何大力的幫助我。我斷言：「她是個很棒的老師——她很能發人深省。」在信中我還提到我們當天的計畫：「今晚我和賈姬要和谷特嫚見面，她會給我們李希特音樂會的票，他將與鮑羅定弦樂四重奏合奏(顯然是蕭斯塔柯維契的五重奏作品)。我和賈姬會先把家書快速地帶到大使館，然後走到音樂學院(約四十分鐘路程)參加一個可怕的會議，我們將被告知第廿三次黨大會的決議，然後，也是最後，才去聽李希特。」⑨我很懷疑我或是賈姬有沒有花很多心思去聽關於第廿三次黨大會的事。；這是音樂學院方面少數幾次嘗試想要「教育」我們這些西方學生的企圖。

我們是很幸運的，因爲政治教條形成蘇聯學生生活中無法逃避的部分。但在蘇聯，教條不一定只適用於政治；可想而知在某些音樂的看法上它的影響也很顯著。李希特無庸置疑的是所有莫斯科音樂家的偶像，膽敢批評他的演奏的人會被視爲異端。賈姬對於任何形式的偶像崇拜抱持高度懷疑，

⑨ EW致雙親的家書，一九六六年三月卅一日。

但她仍保持著開放的心態去聽了好幾場他的音樂會。

沒有演出的壓力、以學生的自由之身賈姬得以放鬆，她漸漸享受著生活中較不嚴肅的一面。我們會在莫斯科晃來晃去，逛著教堂和博物館，我們經經常和來自澳洲的小提琴家華頓（Alice Waten）與挪威的鋼琴家葛雷瑟（Liv Glaser）一起行動。在夏天的時候我們曾經有過一趟旅行，搭乘氣墊船從莫斯科的欽崎河港出發，沿著河道及交錯的運河來到美麗的樺樹與松樹林。我們結識一對來自英國大使館的年輕夫妻──羅得利克和吉兒，羅得利克的父親瓦魏克與哥哥尼克都是指揮家。他們常常招待我們三餐，在我們厭倦吵雜的宿舍生活時，將他們的寓所借給我們暫住。淘氣的賈姬有一種令人發噱的模仿天分，在課程的休息時間總是格格地笑個沒沒了，有很多好玩的趣事發生。

當眾人引頸長盼的莫斯科春天到臨之時，不僅是季節、連心情都隨之一變。三月底賈姬寫信給丁可：「這表示綿延數月的冰雪將要不情願地融化成水氣與褐色水窪。水從溝渠橫流至脖子上頭，伴隨著酷寒的美麗燦爛陽光與蔚藍天空已制不住灰暗不穩的春季。每個人都在等，盼望新綠乍現，因為從那一刻起將不再冷得畏縮，林蔭大道簇擁的莫斯科將變成一個非常漂亮的城市。」[10]

一個月後她寫信給路克，懷疑春天還來不及走夏天就到了。「很難相信整個冬天的寒冷、蒼白、枯褐、蕭瑟，現在這麼溽熱、綠意盎然、綻放著新生命力。由於雪的隔音效果很好，使得冬天的莫斯科是個寂靜的城市，但到了夏天街頭巷尾充斥小孩的嬉鬧聲還有尋常城市震耳欲聾的噪音。春夏

<hr/>

[10] 賈桂琳・杜普蕾致瑪德琳・丁可的一封信，一九六六年三月廿六日。

交接得太突然了，而且習慣過復活節的我們沒有放到假，很多人都得了『春天熱』！⑪

賈姬的『春天熱』持續燒到造訪列寧格勒，「我的夢土」，她這麼喚它。照羅斯托波維奇的建議，假期要真正的放到假，她暫別了大提琴。我們漏夜搭乘「紅箭」火車前往。賈姬發覺她和一個粗壯的紅軍將軍共住一個小隔間時，感到很有趣——在蘇聯臥舖的車票並沒有按照性別來排定。我們住在歐洲飯店，對面是富麗堂皇的愛樂廳，出遊的那三天都是陽光普照的好天氣。有個下午我們坐氣墊船出發到彼得霍夫，漫步在公園裡的花園，莫斯科典型的松樹與樺樹林後面是一片美麗的橡樹與山毛櫸森林，不禁令我們想起可愛的故鄉英國。

賈姬把這次的奇妙經歷一五一十告訴丁可，她寫道：

在列寧格勒三日的精緻旅遊之後，今天我返抵莫斯科。我感到從未有過這麼完美的假期；看了一些優秀畫家和建築家的精心傑作，在彼得霍夫的噴泉大花園中漫步（鄉間別墅，或是彼得大帝的皇宮），沐浴在春天溫柔陽光之下撿拾野花（前一晚還下了場大雷雨），還到一個可能是世界上最漂亮的音樂廳去欣賞世界上有多少偉大的兩位音樂家的演奏。你可以想像我是多麼沉醉其中嗎？噢！那個著名的行宮裡有多少豐富美麗的收藏。我順著房間逐一參觀，看到林布蘭特、枝形吊燈架、大型水晶燈、考究的貴重花瓶、法國印象派繪畫，都美

⑪ 賈桂琳・杜普蕾致路克的一封信，一九六六年四月二十日。

涅瓦河上美麗的大冰燈是聖彼得堡的特殊景觀——冬季融雪與絢爛夏季的氣候衝突，越往上游，列格達湖的冰雪完全崩解。參觀佩卓帕夫洛夫斯基城堡時，我們很驚奇地看到一般的蘇聯人民身著不怎麼好看的貼身衣物在覆冰的涅瓦河畔城牆下做日光浴。

羅斯托波維奇赴列寧格勒的目的是與列寧格勒大提琴社(Leningrad Cello Club)合作演出一場音樂會。我和賈姬去聽了幾場排練，他們樂團的大提琴家遍覽許多曲目，包括大衛多夫的《頌歌》(*Hymn*)。賈姬酷愛大提琴群聚時雷霆萬鈞的聲響，身為以大衛多夫命名的史特拉第瓦里擁有者，她很樂意在他曾居住與演出的城市聽到他的音樂。其實，賈姬是帶著她另外一把史特拉第瓦里到俄國來，眾人勸她把大衛多夫留在家中，這是擔憂蘇聯也許會以國寶為理由要求收回樂器，雖然它早在一九一七年革命前就被攜帶出境了，再怎麼說一切情況都是合法的。不過荷蘭太太與查爾斯·貝爾

都用大理石、珍貴的石頭鑲嵌著繁縛的花鳥圖、桌子的幾何圖樣造型、挑高的天花板彩繪設計得富麗堂皇，精美的磁器，還有……還有……等等。但我最喜愛的，就數林布蘭特了。

不曉得為什麼會被收藏在這裡，它們的感人力量迎面襲來，我只能呆立著，流淚⑫。

得讓人說不出話來，還有擺設雕像的寬廣台階、雪白得不能再雪白的宴饗廳、雕花繁複的木嵌地板、大片窗戶可瞭望涅瓦河漂浮著滿是美麗大冰燈的景觀，宮裡每根樑柱可想像到

⑫ 賈桂琳·杜普蕾致瑪德琳·丁可的一封信，一九六六年五月十日。

都勸阻她不要冒這個險。

彩排時有件值得記憶的事，羅斯托波維奇提議由賈姬全程擔任薩瑪諾夫(Salmanov)《勝利頌》(Triumphant Ode)的定音鼓打擊手。她樂意地參與並且「賣力一擊」。大提琴社的音樂會在我們停留當地的最後一晚於列寧格勒愛樂華麗的大音樂廳舉行。上半場都是二重奏的曲目，由數位列寧格勒本地的大提琴家與學生擔綱表演，下半場由樂團的大提琴家組成，演出薩瑪諾夫、葛路伯耶夫(Golubyev)與葛拉祖諾夫(依樂曲需要另加入豎琴、低音大提琴及小號)等人的作品，以卡薩爾斯的《薩達納舞曲》作為壓軸。倒數第二首曲子是魏拉‧羅伯士(Villa Lobos)的《巴哈的巴西風格》(Bachianas Brasilieras)第五首，為八支大提琴與女高音獨唱的最初版本。賈姬口中「世界上最偉大的兩位音樂家」，指的當然就是羅斯托波維奇和他的妻子維希芮芙斯卡雅，他們在這首《巴哈的巴西風格》(是以一百支而不是譜上指定的八支大提琴伴奏)分別擔任大提琴獨奏與女高音獨唱部分。賈姬坐在音樂廳側邊前排包廂的座位，一時之間引起羅斯托波維奇的注意讓他暫時閃了神。他差點摔倒在歌唱者的整齊行列中——幾乎是無法察覺到，不過仍招致維希芮芙斯卡雅的白眼。

回到莫斯科，賈姬繼續她的課程，不過隨著柴可夫斯基大賽日漸逼近，課越來越鬆懈。也有時間做一些娛樂消遣。羅斯托波維奇屢次邀我們到一家叫做「阿拉根」很棒的喬治亞餐廳，招待我們魚子醬和伏特加。後來五月的時候羅斯托波維奇帶我和賈姬到柴可夫斯基音樂廳去聽布列頓《戰爭安魂曲》(War Requiem)的莫斯科首演。我寫信回家說到關於那場表演：「這個作品對俄羅斯人而言確實寓意深長。孔德拉辛(Kondrashin)的指揮和維希芮芙斯卡雅的歌唱都表現得很稱職……音樂會後

走回家的路上，羅斯托波維奇告訴我們，英國聽眾不夠重視布列頓，他是我們擁有或曾經擁有唯一的一位音樂天才，他應該獲得更多的敬愛，……還有……在這個天才音樂家——像是穆索斯基、蕭斯塔柯維契和普羅柯菲夫等——人才濟濟的國度，布列頓反而比在英國得到更多的了解和喜愛。」⑬

我覺得這樣的論點，就像一般認知的、活力充沛的羅斯托波維奇風格！

即使羅斯托波維奇還有其他人鼓勵賈姬練布列頓那首《大提琴交響曲》(Cello Symphony)，她倒是對布列頓的音樂熱情缺缺。在莫斯科時她確實有練過布列頓《為大提琴獨奏的第一號組曲》(First Suite for Solo Cello)(寫於前一年)，我記得她很驚喜地發現這個組曲的賦格主題和巴哈《鋼琴平均律》(Well Tempered Clavier)第一冊的 C 大調賦格主題有明顯的相似。

隨著柴可夫斯基大賽於五月卅一日揭開序幕，課程也暫時停頓。大提琴組與小提琴組的競賽同時在六月一日至十七日舉行，羅斯托波維奇與歐伊史特拉夫分別擔任兩組裁判長。大提琴組的裁判陣容堅強：當中的成員有皮亞第高斯基、傅尼葉、卡薩多、薩德洛(Sádlo)、皮普可夫(Pipkov)、哈察都亮(Khachaturian)和沙弗蘭(Shafran)。一九六六年競逐的大提琴整體水準也比往年來得高，有五十位左右的大提琴手參賽，包括一支來自美國實力堅強的代表團。頗負眾望的登記參賽者之中有皮亞第高斯基的學生凱特(Steven Kates)、雷瑟(Larry Lesser)、羅森(Nathaniel Rosen)、克羅斯尼克(Joel Krosnick)，托特里耶的學生諾拉斯、桑莫，卡薩多的學生果利斯基(Johann Goritsky)、基特(Florian

⑬ EW 致雙親的家書，一九六六年五月一日。

Kitt)、史卡諾(Marco Scano)、傅尼葉的學生菲利比尼(Rocco Filippini)和安田(Ken Yasuda)。蘇聯這邊的團隊包括蓋柏拉許維里、喬治安、柴可夫斯卡雅(Marina Tchaikovskaya)、麥斯基和泰斯泰勒茲(Eleanora Testelets)。波普夫(Stefan Popov)則代表保加利亞出賽。

賈姬拒絕參加比賽,但她很好奇地持續觀察著比賽活動的進行。由於曾在國外巡迴與參加像「斯波列托」之類的國際音樂節的緣故,她早就認識幾位裁判和參賽者。我們不但去大提琴組的試聽會,也去聽小提琴與樂團合奏的決賽。(我記得當時她對托列提亞可夫〔Viktor Tretyakov〕令人興奮的柴可夫斯基協奏曲演出印象深刻,更著迷於凱根〔Oleg Kagan〕在西貝流士與柴可夫斯基協奏曲的優美表現。)

但整體而言賈姬對這些賽事有著錯綜複雜的感覺,對那種競爭的緊張氣氛與無法避免的精心謀略又愛又恨。比賽結束、參賽者與裁判們各自返國之際,羅斯托波維奇為賈姬安排一場公開的音樂會在六月十九日舉行。他覺得她不能就這樣回到英國,至少要為莫斯科的聽眾演奏一次。在音樂學院大廳舉行的年終畢業音樂會中,他召集了一個學生樂團為她伴奏。他們同意由羅斯托波維奇親執指揮棒,演出海頓的C大調大提琴協奏曲。很湊巧的,柴可夫斯基大賽首獎的得主喬治安,也在決賽的時候將同一首協奏曲做了完美的詮釋。她記得音樂會前不久看到賈姬來來回回地踱著大步以消除自己緊張的情緒,看到賈姬也會緊張,喬治安感覺非常驚訝[14]。

羅得利克記得畢業音樂會相當冗長，因為音樂學院的畢業生們魚貫地一個接著一個，以他們的畢業曲目表演精彩的音樂饗宴。長號手、歌唱者和鋼琴學生平均分配給小提琴手、長笛手和低音大提琴手——終於輪到最後的壓軸——賈姬與羅斯托波維奇的合作——聽眾們感到一陣茫然無頭緒。不過就在音樂進入海頓協奏曲的一剎那，他們不平凡的演奏所散發出全副的能量，讓整個廳都為之耳目一新。

許多莫斯科人就只在這次場合聽過賈姬，但記憶鮮明彷彿昨日才發生一般。也許在柴可夫斯基大賽大提琴組預賽的兩星期後，聽到擁有如此迥異特質的大提琴演奏，似乎格外引人注目。許多人止不住迸發的眼淚，其他人則嚴正地坐在位子上。受到羅斯托波維奇的激勵，學生樂團做出了最佳表現。

他與賈姬之間的信賴與一致性讓人感動不已。對於到場聆聽的人們來說，真是個難忘的事件。

麥斯基認為，賈姬天生與大提琴的契合以及她音樂中特異的聲響，造就出她演奏的特質：「一位真正偉大的大提琴家，就像賈姬，樂音不是從樂器或是意志、而是從更高層次的——心靈或靈魂發散出來，與樂器合而為一。就像我們每個人有各自的指紋，每一位偉大的大提琴家各有各的獨特聲響。」

然而對一些俄國音樂家而言，在她的演奏裡頭狂野的強大力量幾乎是讓人不敢苟同而且「像野獸一樣」。肢體移動與長髮飄蕩違反他們認為藝術性之中不可或缺的自律與自制的概念。據麥斯基的理解，賈姬在她的演奏中宛若豪賭；但不管她冒多大的險，總能被一種與生俱來的品味所拯救。

「她可以做到精緻細膩，也可以做到全然的狂野。她在淪於品味低劣的邊緣鋌而走險。如果你嘗試要模仿這樣的演奏方式，樂音很容易變得粗糙又難聽。但是藉由她具催眠效力的個人特質，她能夠巧妙處理，在可容許與不可容許之間劃清界限。她總是適得其所——這相當罕見。」

賈姬兩次赴國外的進修是很複雜的經驗。她藉由在不同時候對不同的人發表關於托特里耶與羅斯托波維奇不同的看法，娓娓道出受教於他們的複雜感受。她昔日的親近友人朱瑪茜可回憶，賈姬曾告訴她自己很喜愛托特里耶，雖然很討厭他的大師班課程。同樣地，賈姬曾向她透露，羅斯托波維奇自從不准她參加嚮往已久的柴可夫斯基大賽之後，就對她很不好[15]。不過她所說的「嚮往已久」與事實並不相符；羅斯托波維奇不管在賽前或賽後，一直對賈姬的無心參賽感到非常遺憾。他的妻子維希芮芙斯卡雅對於賈姬需要得獎的這個想法感到可笑——「她要得獎做啥？她已經擁有作為演奏家的各項條件。她要怎麼用這兩千五百盧布——買俄羅斯娃娃嗎？」每個人都了解，賈姬註定會在她的事業上達到登峰造極。

然而，小提琴家馬乖爾回想起賈姬從莫斯科回國後十分肯定羅斯托波維奇的教學，他注意到這個影響[16]。他的妻子蘇西想起賈姬曾跟她說，她會永遠記得羅斯托波維奇的教導。不過不斷地被觀察的感覺讓她相當不悅，這也是大部分在莫斯科的外國人都會意識到的不自在。

另一位友人小提琴家史坦哈特回憶起賈姬從莫斯科回來之後，可以清楚看到羅斯托波維奇對她演奏的影響，但他不喜歡他所聽到的賈姬——她好像否定自己的音樂特質，表現宛如她的老師。史坦哈特雖然欣賞羅斯托波維奇的藝術性，卻認為他的風格並不適合賈姬，當這「可怕的模擬」狀態

⑮ EW 訪談，一九九七年九月。

⑯ EW 訪談，奧爾德堡，一九九五年六月。

結束時，他鬆了一口氣[17]。

整體而言，賈姬相當謹言慎行，但她很清楚地傳達給大多數人的印象就是，她從羅斯托波維奇那兒學到的遠比從托特里耶身上來得多。面對世界級大提琴家的崇高輩份，她仍保持健康的幽默感。私底下她會拙劣地模仿這兩位恩師讓朋友們笑一笑。隨著時間的推移，她將強調普利斯影響的重要性；實際上普利斯不但給與她大提琴的基礎，也塑造她成為一位音樂家。雖說這是個不爭的事實，但她在刊物中一再重述普利斯的影響，可能被解讀為對兩位名師的忘恩負義。布烈頓替羅斯托波維奇大抱不平，因為一些朋友告訴他關於賈姬的專訪所報導的事情。賈姬說的話對他而言雖然不是有心的輕蔑，聽來卻是一番背恩忘義的措詞。

很不幸地，當事者的說法與觀感被記者誤傳或被讀者誤解，似乎很難避免。然而，賈姬向普瑞斯─瓊斯(David Pryce-Jones)敘述托特里耶與羅斯托波維奇的教學與她私下所言是一致的：「他們倆都好戲劇化──活像電影一樣。」[18]

最後，時光的飛逝與生活的新方向使她更加遠離這些經驗，賈姬以負面的觀點回頭看待莫斯科的那段歲月。依我的看法，回顧的判斷渲染了她的回憶；停留莫斯科的期間，她顯然是樂在其中，而且她相當欽慕羅斯托波維奇。藝術層次方面，他貫注在她身上的心力，是其他學生不會享有的待

[17] EW訪談，米蘭，一九九七年一月。

[18] 《周末電訊》(*Telegraph*)雜誌上的文章，一九六七年六月。

遇。賈姬抽時間練習來化解他的疑慮，她敬重羅斯托波維奇是個經驗豐富的良師。從羅斯托波維奇的角度來說，他相信自己給了賈姬正確的指引。他從未忘記她的特質，經常稱讚她優異的能力，這種能力將音樂直接從她內心的耳朵轉化成實際的聲響，而未曾在傳達的過程中受到樂器的阻礙。隨著賈姬停留莫斯科期間接近尾聲，羅斯托波維奇大大讚賞她獨特的天分。當我們課後一起在他家吃中餐的時候，他正色談論著她作為一位大提琴家與音樂家的角色。「老一輩裡頭有很多比我傑出的大提琴家，」他說，「但是只有你，賈克森卡，在年輕一輩裡能夠演奏得比我好。」他鼓勵她承續他的志業，為推廣大提琴與拓展新的曲目而努力。

然而，最後是巴倫波因成為賈姬音樂上的指引星曜，賦予她作為一位演奏家的必要準則。為了在音樂上與情感上能夠全然與他融為一體，如往昔一般她幾乎竭盡所能去找尋一個在藝術上安定確實的「本壘」。她從這個觀點出發，重新評估自己過去的努力與成就，我認為就是經由這個判斷的標準，使她後來以批判的眼光看待著在巴黎與莫斯科的經歷。

16

新方向

噢！有某個人——我可以為他鎮日坐聽——天分使他拉奏的樂音得以表情達意，——他以喜悅和希望激勵我，啟動我心中最隱密的源泉。

——史坦，《崔斯坦‧軒狄的生活與意見》

在莫斯科的這段期間，賈姬在讓她自己與事業之間達成安協。最後她終於能夠了解艾瑞絲的苦心，她寫了一封感人肺腑的信，表達對母親的虧欠。「這只是個便條，要告訴你，我終於，終於！決定要做個大提琴家了。你是知道的，多年來我一直在潛意識裡為要不要成為一個大提琴家而掙扎……」賈姬將這個決定歸功於羅斯托波維奇的大力幫助，使她勇於接受這項使命。「羅斯托波維奇完全相信我有天賦。決定自己要追求的是什麼，對我來說如釋重負。這絕大部分要歸功於你對我

的企圖心，以及你對我演奏的信心，這是使我不顧一切堅持下去的最大原因。因此，我一輩子都要向你說聲『謝謝』，老女孩。」①

返抵英國之後，賈姬要不就是待在雙親在傑拉斯克洛斯（Gerrards Cross）的家，要不就是去找她姊姊、或是造訪倫敦的朋友們。她需要時間休息並且消化她在俄羅斯五個月的所見所聞。賈姬在一封寫給姊夫基佛．芬季的信上，表達出對於重返職業大提琴家嚴謹生涯的勉強與不願：「想到迫近的音樂會工作，我感到又懼又怕。」②但除了七月在斯波列托音樂節有些室內樂演出之外，她的行程表一直要到九月才有職業音樂會的邀約。

六月底賈姬到ＥＭＩ與提烈特女士和安德烈開會討論下一季的計畫。一封日期註明六月三十日由安德烈寄給提烈特女士的信件中，敘述了與賈姬共商錄音計畫的豐碩成果。賈姬答應在十月錄製鮑凱里尼與海頓的協奏曲，安德烈負責尋找適當的室內樂團和指揮家。下一季的其他計畫局限於完成貝多芬系列，還有與畢夏普合作錄製布拉姆斯的兩首奏鳴曲、和曼紐因合作舒伯特的Ｃ大調五重奏，以及和新愛樂管弦樂團合作布勞克的《所羅門》與舒曼的協奏曲（放在同一張ＬＰ）。指揮人選則屬意巴畢羅里③。

由賈姬建議的其他曲目可察覺到受羅斯托波維奇影響的痕跡：一些蕭斯塔柯維契與普羅柯菲夫

① 引述自希拉蕊．杜普蕾與皮爾斯．杜普蕾的信件，《家有天才》，頁一七九。
② 同上，頁一七八。
③ 摘錄自ＥＭＩ檔案中的便箋與信件。

的奏鳴曲及他們的管弦樂作品，包括前者的第一號協奏曲還有後者的《小協奏曲》。她也告訴安德烈她想錄製普羅柯菲夫的《交響協奏曲》，雖然最快得等到下一季之後。同樣地，她也滿心期待未來排定錄製的布拉姆斯《雙提琴協奏曲》，不過當時還沒有關於搭檔的獨奏小提琴家的任何建議人選。

賈姬二度造訪斯波列托，比起第一次為期來得短暫，但她的演出滿檔。她再度與理察‧顧德搭檔；這次布拉姆斯是他們曲目的重心，他們將表演E小調奏鳴曲作品卅八與C大調三重奏作品八十七。三重奏當中將加入年輕的美國小提琴家巴茲威爾（James Buzwell），在魏茲華斯記憶裡，他被視為當代一位積極進取、大為可為的天才。

從七月十日音樂會的三重奏作品八十七的廣播錄音之中，可以聽到顧德穩如磐石的抑制紀律如何與其他兩位弦樂演奏者奔放的性格互相抗衡，在一個統一的架構下創造出兼具戲劇性與熱情的整體效果。賈姬的演奏與巴茲威爾完美融合，不論在八度齊奏的主題──布拉姆斯非常喜愛的手法──還是在樂器之間樂句的密合度上，兩人合作無間。演奏者充分掌握到整個作品裡表現的布拉姆斯音樂多變的情緒特質──不論是第一樂章寬廣的旋律線條，或是第二樂章變奏曲那種捕捉摸不定、晦暗的憂鬱。變奏曲裡，較安靜的音樂片段建立出親密對話的感覺，與志氣昂揚的英雄式樂段形成極佳的對比。在這裡，賈姬以她精緻的音樂調色盤，營造出渴望、厭世、心痛與鄉愁的氣氛。接下來的詼諧曲，演奏者捕捉隱晦與深奧的本質，以一種布拉姆斯式的、如幻影般的轉瞬即逝來表現音樂。兩位弦樂演奏者在反覆十六分音符動機的地方，以統一的音色與弓法展現他們的合奏特質。之後這個動機在大提琴不斷重複低音C之下，得到一種帶著脅迫的、幾近於怪異的特質，鋼琴以下行琶音作為

回應，在此賈姬讓大提琴的聲響聽來像是不祥的擊鼓聲。當三重奏在彷若光榮歌頌的大調上爆發時，讓音樂從這個虛幻陰暗的音響世界中驟然解放出來。演奏者在終樂章處將布拉姆斯音樂寬大外向的一面與輕鬆優雅的一面達成適切的平衡。他們對節奏的共識與年輕氣盛的氣質讓這次的演出十分令人激賞。

在七月十三日午間音樂會演出的布拉姆斯E小調大提琴奏鳴曲（RAI有做現場錄音），顧德古典派的處理手法得其所哉，非常切合這個樂曲，因為作曲家公然地在這個作品回溯到巴洛克與古典時期的模式去汲取靈感。賈姬縱情的演奏方式，的確在某些時候顯得對於顧德的嚴謹紀律有些矯枉過正，她想要將音樂完全開展，強迫聲響幾乎超出樂器本身的極限。為了賦予長的歌唱式樂句一種接近說話式的感官性質，賈姬讓音樂以嘈切的表達，彷彿超越了聲響與說話之間的界限。每顆音符以奉獻的心情全心全意地被演奏出來，透過對漸弱（diminuendo）與漸慢（rallentando）交互關係的理解，賈姬的分句法達到了成為拱形的完美境界。顧德在逐步建立的發展部樂段，以及當中激烈的F小調最高潮處，保持了結構的緊密與節奏的穩定，為賈姬傾洩的熱情提供了必要的抑制張力。結束句的地方榮耀的時刻真正到來，賈姬為在勝利的E大調上持續開展、澎湃的樂句配上她最閃耀的聲響，趕走先前種種不快的回憶。第二樂章表現精緻與柔美，喚起一種十八世紀小步舞曲的氣氛。中段稍稍慢下來，演奏者在速度的約束之內成功地保持了讓樂句流動的彈性速度。顧德在終樂章的開始以一種堅決的情緒出發，表現出對多聲部架構的充分掌握，而賈姬要求抒情浪漫的插入句（episode）之處要更為果斷的情緒。他們在彼此之間創造了一種令人心悅誠服、具有超然之美的整體性。

現存於ＲＡＩ錄音的另一次杜普蕾—顧德雙人組演出是巴哈的《Ｄ大調古大提琴奏鳴曲》。他們在快板樂章的音樂展現充滿節奏的熱情與燦爛的活力，和中間慢板樂章的浪漫表情形成對比。在慢板樂章裡，賈姬滔滔不絕自由無礙的旋律線條，與顧德不疾不徐踽踽而行的八分音符形成對唱。將近最後快板的地方，賈姬稍微有點忘譜，於是用重複的十六分音符升Ｄ音取代原本的模進經過句來掩飾。這樣的錯誤是由於精神暫時不集中——這在她身上很少發生。即使對於忘譜這樣的失常心中有點懊惱，她還是沒有形諸於外，她滿懷自信的橫溢才氣反而使這樣的錯誤看來瑕不掩瑜。

一九六六年的音樂節之中，七月十二日所演出貝多芬的Ｇ大調弦樂三重奏作品九依然清晰地留在魏茲華斯的記憶裡。魏茲華斯覺得，賈姬在此宛如另外兩位演奏者，即巴茲威爾與中提琴家川普勒（Walter Trampler）之間的催化劑④。現存的廣播錄音確實證明了作為一位室內樂音樂家的她出眾的特質，特別是在她對於低音聲部旋律線條極佳的操縱能力。即使是一個簡單的反覆跳動的八分音符低音，她也可以創造出一股注入音樂並且賦與音樂個性的原動力——這反映了普利斯對具有多樣功能的低音旋律線條的理解。這個室內樂組合乍看似乎由外聲部的兩位獨奏者所主導（巴茲威爾與杜普蕾），但其實是由她對中間聲部幫助維繫必要的平衡。川普勒演奏室內樂的經驗搭配賈姬憑藉直覺的音樂整體，使他們彼此間達到真正的調和。巴茲威爾的演奏偶爾帶著一種攻擊性的

④
ＥＷ以電話訪談，一九六六年六月。

鋒芒，他在終樂章的地方那種刺耳的、銳利的、快速的跳弓的確讓人感到不自在。賈姬不必用粗暴的表現就能和他的燦爛光輝相互調和，而且她還有一種能力，可以做到細膩、不可思議的輕柔，以及快活的節奏在伴奏音型之中。

巴茲威爾以急板開啓了終樂章，使得整個樂章從頭到尾以鋒芒畢露的特質激動地跳躍著。賈姬在她衝進的、舞動的八分音符伴奏音型按著韻律一派的優雅表現，提醒我們聽眾應該是發自興高采烈的心情自然而然地來主導。短小的結束句以令人驚懼的最急板突如其來使聽眾懷疑這些音樂家們是否將會措手不及，失速墜落。不過正相反地，他們讓音樂從一陣慌忙、到險象環生、到輝煌勝利的結束——而贏得滿堂采。

再度參與斯波列托音樂節，賈姬依舊如魚得水，魏茲華斯回想起一件關於她表演的小秘辛。另一位來到斯波列托音樂節頗具天分的演奏家是祖克曼(Pinchas Zukerman)。但是一九六七年當祖克曼首次來到音樂節時，賈姬卻未克前往，就與這位她未來的三重奏搭檔擦身而過了，一直要到隔年他們才會相遇。

賈姬回到倫敦時，住在她與艾莉絲‧布朗合租的公寓，位於拉布洛克園街底的警察局對面。在莫斯科那段期間睽違室內樂已久的她，很高興再與音樂圈的朋友恢復聯絡，其中之一就是馬乖爾。賈姬習慣騎著一台馬乖爾稱之為「有八英寸小輪子很好笑的腳踏車」⑤到他位於威利斯登綠原的住

⑤ 此後相關的引述皆引自EW所做的訪談，奧爾德堡，一九九四年六月。

處，她得騎兩哩，而且一路都是上坡。漸漸地賈姬待在他們家的時間愈來愈長，享受著蘇西（Susie，馬乖爾那時的妻子）和他們五個小孩所營造的家的氣氛。蘇西是位平易近人的家庭主婦，她很快就對賈姬視若己出；而小孩們，如馬乖爾說的：「很愛黏著賈姬，把她看成是仙女教母。」賈姬很喜歡小孩子，常給他們禮物與驚喜、吹口哨（她口哨吹得很好，甚至可以吹出顫音）來逗他們笑。馬乖爾六歲的女兒瑞秋（Rachel）的確是受到她的感化才開始學大提琴。

賈姬顯然在樂音悠揚的溫暖家庭生活中怡然自得，也因此她在冗長的室內樂錄音告一段落之後，自然就想到馬乖爾家想借住一宿。此時馬乖爾家覺得她不妨搬去跟他們住一起，賈姬爽快地答應這個建議。也就是住在他們家的這段期間，接近八月中的時候，她得了腺熱，即一般所謂的肝炎，正確的學名稱之為傳染性單核白血球增多症。

蘇西在賈姬病期間照顧她三個多禮拜，賈姬遵照醫生指示，乖乖躺在床上休息。蘇西回憶：「她的腺熱時好時壞——體溫忽冷忽熱。當她覺得舒服一些卻還不能練琴，心情很沮喪。我記得有一次上樓聽到她的琴聲——赫然發現她躺在床上懷裡抱著大提琴就這樣練。」[6]

賈姬生病的時候，艾瑞絲會送來她的換洗衣物——當賈姬第一次離家住外面時，她就擔負起這項任務。當初賈姬在巴黎進修時，家人幫忙洗衣服用郵寄遞送，即使在賈姬婚後，艾瑞絲仍然繼續著這項幫傭任務。艾瑞絲也許是希望藉著幫助賈姬這些生活上的瑣事，才有個正當理由和她的女兒

<hr>

[6] 此後相關的引述皆引自EW所做的電話訪談，一九九四年八月。

保持聯繫。這次賈姬表明了即使生病也不回家接受照顧，艾瑞絲覺得很煩惱也很傷心。馬乖爾明白，賈姬在心底仍然很愛她的母親、了解母親對她的影響。不過，就像蘇西所說：

賈姬刻意切斷她和家人的關係，覺得自己已經長大，該脫離父母了。然而艾瑞絲還心心念念著這個女兒，盡可能想要幫助她。她相當認真卻發覺難以跟女兒溝通。然而賈姬最愛的就是她的外婆。講到外婆的時候，她深情地告訴我外婆在她生命中的重要性。賈姬說過，她外婆能夠通靈，她相信自己的前生在好幾百年以前曾經是個溺水者。賈姬很依賴姊姊希拉蕊，也相當程度受到姊夫基佛的影響。

德瑞克與艾瑞絲作為賈姬生命中的旁觀者，也不得不以扮演如此的角色感到心滿意足。然而，他們讓賈姬感覺他們的存在不只是家務瑣事方面也是事業方面的顧問。七月的時候，安德烈寫信問賈姬，她現在已經廿一歲了，EMI的版稅是否還像先前那樣寄到她的父親那兒。家庭對她財務的干涉可以從安德烈與提烈特女士之間的通信得到進一步的證明。十一月廿二日艾瑞絲陪同賈姬參加一個會議，與安德烈討論她與EMI的新合約。艾瑞絲想要知道，為什麼賈姬錄製艾爾加協奏曲的版稅遠低於一般大牌演奏家合約上的版稅，她和畢夏普錄二重奏時所分得的版稅也的確比他低。

此時賈姬拒簽EMI提議的這紙合約，安德烈感到有些焦慮於是寫信給父咪·提烈特，解釋說他覺得「正式合約並非讓賈姬感到受制於人，而是讓她信任公司會竭力幫助她的事業扶搖直上」。他為

偏低的版稅比例辯護：「因為第一，管弦樂錄音比獨奏的成本高。第二，賈姬的搭檔是舉世知名的巴畢羅里爵士。第三，這個作品本身有版權。」他又補充說：「錢的問題永遠是可以協調的。」[7] 他代表賈姬來提出這些問題，將為數個月之後她與EMI合約的協商重新鋪路。

接近八月底的時候，艾瑞絲與德瑞克擔心賈姬復原得不夠快。與醫生商量之後決定應該讓她到醫院做徹底檢查。據蘇西推測：「如今想來，這是否就是多發性硬化症的開端。她的肝炎過了很久才好，我總覺得她並沒有完全恢復。」待了十天之後，賈姬到九月三日才出院。艾瑞絲安排她到法國找瑪麗‧梅。梅是艾瑞絲學生時代的樓友，在靠近都隆的地方有個房子。雖然一再被叮嚀要多休息以恢復元氣，賈姬還是帶著大提琴隨行。有一次，無法抗拒地中海魅力的她，儘管被都隆港的航海員與漁夫眾人一覽無遺，仍忍不住跳下去游泳。賈姬回英國後，在動身前往倫敦（還有馬乖爾家）接續十月的演出邀約（大部分行程是與畢夏普的二重奏音樂會）之前，和雙親小住了一段時間。但是，她依然身心疲倦而無法公開演出，遂取消了十一月上旬之前大部分的音樂會。

馬乖爾憶及：「那時我家裡充滿歡樂氣氛，有室內樂，孩子們去上舞蹈課，對音樂很有興趣，因為我的關係，交響樂團的人常常在我家出入，大家都試著讓賈姬歸來。她逐漸康復的時候，雖然我們有一起合奏讓她的手指保持靈活，不過我勸她不用急著練琴。」賈姬似乎從未需要太多的練習，不過根據蘇西的觀察：「當她確實靜

馬乖爾家熱切歡迎賈姬歸來，她在這兒感到完全的無拘無束。

<hr />

[7] EMI文件檔案中的一封信，一九六六年十一月。

下心來練琴的時候，精神非常集中，她花很多的氣力以致於一下子就汗流浹背。也許是因為這個緣故，她終年都穿著夏天的衣服。」

蘇西覺得賈姬「觀察入微，對旁人有一種直覺」。她回憶：「賈姬從沒有坐下來吃早餐，她總是站在桌子旁一邊啃吐司，一邊聊天說話。一切都很愉快。」賈姬眼裡的蘇西，為了應付孩子們還有她那位迷人卻有點兒不可靠的丈夫的需要忙得不可開交，卻對這種生活漸漸習以為常。賈姬鼓勵蘇西不妨縱容自己一下，就帶她一起去逛街血拼一番。「記得我跟她到哈洛德百貨公司，那時她慫恿我買一件昂貴的外套，沒有她的話我根本不可能買得下手。」她開朗的笑容、秀髮與翠綠披肩迎風招展，如同旋風一陣橫掃過街。人們停下來對她行注目禮，退後讓她先過。」蘇西進一步強調，賈姬樂於引起騷動；她喜歡吸引異性的注意對她獻慇懃。「理察‧顧德經常來我們家練習，和她合奏過很多次。他顯然對她很著迷。畢夏普這時就很少出現了。」

賈姬不乏愛慕者，任何與她合奏過的人，不論是馬乖爾或傅聰，都認為很難不被她的音樂深深打動，她的演奏與她的性格是一體的。這兩年的歲月，如同布朗特別提到的，賈姬認為和異性的相處方式以及關係發展的過程對她而言，都是生命中不可或缺的美好經驗。

在秋季的時候，賈姬與馬乖爾和鋼琴家安東尼‧霍普金斯合作許多場三重奏的邀約。當中有一場演出安排在凱逢斯的一個由艾瑞絲協助經營的音樂社團，離杜普蕾的老家白金漢夏很近。馬乖爾回憶：

我和安東尼開跑車到那裡——當他像在長途車賽那樣高速迴轉的時候，讓我覺得心驚膽跳。我們一到達，賈姬馬上跳進車裡——她說「走啦、安東尼，我們去兜風，」然後他們就外出狂飆一番。我們在諾坦普頓也有音樂會演出——在一個叫做卡內基廳的地方，頗有趣的巧合。音樂會由伯各斯安排，他是一個開朗的人，專找像我這樣身陷在樂團中需要出來外面透透氣做自己的人來參與周日音樂會的表演。

霍普金斯回想起諾坦普頓的音樂會是一個愉快的經驗，他們演奏了貝多芬的三重奏作品一第一號、莫札特E大調三重奏和一首布拉姆斯的大提琴奏鳴曲。「那時的賈姬還沒成為超級巨星，她以好玩的心情興高采烈地演奏室內樂。」馬乖爾則回想起賈姬很喜歡以不按慣例的弓法嚇他為樂。「它們總會顯示出有一套自己的邏輯。例如，在貝多芬終樂章第二主題群開始的前三個音，她連用三個下弓，效果竟出奇得好。」

縱使賈姬和史蒂芬的關係已走到盡頭，他們的二重奏邀約仍舊不斷。賈姬在十一月和十二月和史蒂芬演奏了八、九場音樂會，包括他們在皇家節慶音樂廳的二度登台，以及在都柏林與葡萄牙的一些演出邀請。但她的心已奔向一段新的旅程，她和傅聰還有馬乖爾組成了三重奏。

中國音樂家傅聰生於上海，在贏得恩奈斯古鋼琴大賽之後赴笈波蘭學習。在完成學業、又拿到蕭邦鋼琴大賽中的第二名（阿格麗希贏得首獎）之後，他深感自己的藝術在中國日益惡化的政治氛圍之下前景黯淡，於是決定留在歐洲，不再回去祖國。他在倫敦邂逅了曼紐因的女兒查米拉，兩人相

識、然後結婚。傅聰記得第一次聽到賈姬的琴聲是在一九六一年的巴哈音樂節，她和曼紐因以及卡薩多合作演出舒伯特的五重奏。

我第一次跟賈姬交談是在她跟她的媽媽來聽我在音樂節演奏莫札特的協奏曲那時候。然後，有一次在曼紐因的工作室裡，我聽到她早期拉奏的艾爾加，可能是從一場戶外音樂會錄下來的，我當然像所有人一樣，被它迷倒了。第二次聽到她的音樂是她和史蒂芬在節慶音樂廳的演奏。過了一段時間，又聽說她得了肝炎。不久，當我在ＢＢＣ梅達谷錄音室做一些錄音，正要離開的時候碰巧看到她。她對我粲然一笑，不過我們沒有交談。之後，馬乘爾打電話給我說是賈姬想找我一起拉三重奏。當天下午賈姬就和馬乘爾還有幫她背琴的父親來到我們在肯菲爾德花園的家。我們坐著瀏覽了許多首三重奏的譜，覺得很開心。後來我們就常常見面，很快地就決定組成一個職業的三重奏樂團[8]。

傅聰記憶中排練一開始只是把曲子全部走過一遍。「也許我們會把一個東西連著演奏七遍。正式排練的時候，賈姬很少發言──她只是演奏，一切就能自然輕易地心領神會。賈姬偶爾會冒出一些實際的建議像是『這裡不要太趕』之類的話。不過，音樂真正的訊息本來就存在那裡了，我們不

⑧ 此後相關的引述皆引自ＥＷ所做的訪談，倫敦，一九九五年六月。

需要討論關於詮釋的問題。」

另一方面，蘇西回憶：「他們三位對於音樂應該怎麼走有極好的溝通。賈姬和馬乖爾交情甚篤（即使他們倆的演奏不太一樣）。傅聰是三人裡話最多、最勤於做口頭上的討論。賈姬則不多言，直接了當就說：『來吧，我們趕快練習。』」馬乖爾敘述：「賈姬不會一直盯著譜看，對音樂也沒有深入鑽研的興趣——她本來就是這樣。」

馬乖爾與傅聰都對賈姬讚不絕口。傅聰和賈姬的共同點就是：想像力豐富的天分與感性的演奏方式。他回憶：「我的個性在某方面和賈姬非常相似——有時在我們合奏的時候，簡直像到極點。」傅聰喜愛賈姬演奏裡那種自由、富於表情、如訴的特質，他舉了一個很好的例子：有一次賈姬在莫札特的C大調三重奏第二樂章裡刻意延長大提琴的重音。

馬乖爾和賈姬都有直覺的感受性。她對樂器操縱自如的能力，令他印象深刻。

她拉琴的方式與對聲響的品味和當時其他的大提琴家——如：托特里耶與傅尼葉截然不同。我甚至覺得她和普利斯的演奏不怎麼相似。這並非那種學生演奏得像老師的情況——如同曼紐因像恩奈斯古（Enescu），在巴哈的雙提琴協奏曲中幾乎難以區分他們兩人。對我而言，在她高度的別具新意之中，人們很少談論到賈姬非凡的技巧，但她的確相當地傑出。不過她並不是一個創新者——在這方面似乎回到了前幾個世代。她毫無顧忌地使用滑音。可能羅斯托波維奇才是未來的大提琴家。

這年秋天賈姬和曼紐因恢復聯絡。他邀請她共同參與一個叫做《曼紐因在家》的十二集電視節目，在十月下旬製作。在一個仿造曼紐因於海格特家裡音樂室的錄音間裡，他們演奏了（與麥斯特斯、恩斯特‧沃費許還有詹德隆）舒伯特《C大調五重奏》作品九五六的第二樂章和布拉姆斯《C大調三重奏》作品八十七當中的某個樂章（與曼紐因，由康特納擔任鋼琴部分）。節目最後以大家圍繞在鋼琴旁唱歌作為結束──據克里斯多福‧紐朋的回憶，多數人（包括賈姬）在這個時候都會感到有些靦腆不好意思[9]。

賈姬與曼紐因在一九六七年六月的巴哈音樂節聯袂登台的計畫已經擬定，不久他們前往美國（與節慶交響樂團）巡迴，於蒙特婁的萬國博覽會演出。十一月與EMI公司討論之後，她與曼紐因錄製舒伯特五重奏的日期敲定，從一九六七年一月二十日至廿二日。進一步的約定是與巴倫波因和英國室內樂團（ECO）合作，分別在四月十七日與廿四日錄製海頓的《C大調協奏曲》與鮑凱里尼的《降B大調協奏曲》。另外也預定在五月九日至十五日這段期間，與畢夏普繼續完成貝多芬奏鳴曲系列，還有兩首布拉姆斯的奏鳴曲。

十一月五日，賈姬與沙堅特爵士於利物浦（與皇家利物浦交響樂團）合奏艾爾加協奏曲，並於十二月一日再度合作，在亞伯特廳演奏大流士的協奏曲。馬乖爾說，那時「她取消了一堆預定的演出。一開始有正正當當理由說是腺熱。不過有時候她會不按牌理出牌，顯得一副不被音樂會綁住的樣子。有

⑨ EW的訪談，一九九七年一月一日。

點像在最後一刻臨時突然說不去參加派對的那種心態。有一次她還「忘記」要和CBSO與雷格諾德（Hugo Rignold）在伯明罕的演出。」《晚間郵報》中披露了這件事：賈姬在十二月八日下午的彩排中缺席，讓CBSO經紀人與團員們感到相當錯愕——「經過了一整天瘋狂忙亂企圖跟她聯絡上，讓最後一晚的交響音樂會不致於開天窗，卻從杜普蕾小姐那兒傳來一份電報，上頭寫著：『我感到非常、非常的抱歉。為了這次的演出邀約害大家忙得人仰馬翻。不過今天是周末。』」[10]

一星期之前，賈姬才決定她無法在亞伯特廳舉行的復興大流士協奏曲的音樂會演出。這次的預定表演已經從一九六六年三月延宕到此時，當時賈姬是以赴莫斯科進修充電作為理由。儘管先前灌錄這首曲子非常成功，她仍無法突破心理障礙，公開演出大流士。賈姬並未完全退出亞伯特廳的音樂會，她順勢以腺熱導致近來身體不適為藉口，去徵詢沙堅特的意見看是否能將大流士的協奏曲更換成艾爾加。這樣臨時的抽換曲目真讓望眼欲穿的眾多大流士迷們一陣扼腕跳腳！

這些事件顯示出賈姬對於嚴肅的音樂會多少有些不敬業的態度，更確切地說，她好像故意對整個音樂界儼然高度不可侵犯的誇耀氣氛嘲弄一番。演奏對她而言是享受音樂的機會，而不是要證明什麼。也不是說她沒有野心——其實她以能夠與世界一流的樂團與指揮合作深感自豪。但她顯然希望自己年輕、自由的心靈能盡情奔放，享受音樂成為生命的一部分。她喜歡在接近一天的結束時為人們演奏音樂，不論是大音樂廳裡或是朋友家中的親密聚會。

[10] 《伯明罕晚間郵報》，一九六六年十二月九日。

時序漸漸進入秋天，她待在傅聰和查米拉家裡演奏音樂的時間越來越多。據查米拉敘述：

我們家是「聯合國集會基地」，沒有什麼特別英國化的家居生活。我們在傍晚的時候聚在一起、演奏音樂、出門，也許是去音樂會或看場電影——或者就是坐著聊聊天。內容大都是討論關於他人的演奏——像是要如何演奏這個曲子才能別出心裁、何以那樣的方式沒辦法做到。這些聚會經常通宵達旦——不知道我們是怎麼撐過來的。傅聰雖然工作繁忙，卻總能挪出時間給朋友們。我們那時已經有一個小孩，覺得這些聚會格外令人透支。不過我們樂此不疲，只要你在凌晨三點還有興致，也還能夠在排字遊戲裡想出一個七個字母組成的單字！賈姬和我一樣——她沒那麼多精力[11]。

查米拉留著一本相簿，為當時造訪過他們家的眾多賓客做一個有趣的見證。從鋼琴家如：瓦薩里、卡伯絲(Ilona Kabos)、阿胥肯納吉、布拉克(Michel Blok)與安德烈‧柴可夫斯基，吉他演奏家如：約翰‧威廉斯與喬治‧哈里遜(George Harrison)，還有其他名人如：香卡(Ravi Shankar，譯註：1920-？，印度西塔琴演奏家兼作曲家)、巴羅(Jean-Louis Barrault)、考克多與馬歇‧馬叟(Marcel Marceau)等都曾留下簽名。

⑪ 此後相關的引述皆引自EW所做的訪談，倫敦，一九九三年六月。

另一位經常到傅聰家裡的常客就是丹尼爾‧巴倫波因。這位出生於阿根廷的以色列籍年輕鋼琴家，自幼即為音樂神童，在倫敦一鳴驚人之後，更逐步建立起相當成功的演奏事業。除此之外，他也開始嘗試職業指揮的工作，並與英國室內樂團有密切關係。一如傅聰所說，「在所有的夥伴裡面，丹尼爾是我最欣賞的一位。我跟他私交甚篤，那時候我們每天都討論音樂。我覺得雖然他是來自德國傳統，講究音樂的形式與結構至上，卻完全沒有偏見——到一種相當罕見的程度。丹尼爾有絕對的自信，這容許他保持靈活的思考，總能夠從另類的觀點來看待音樂。」

查米拉是在一九六三年透過傅聰才認識巴倫波因，她覺得他的長袖善舞不亞於他在藝術方面的自信：

有些人會覺得他過於自信；不過我認為他並不是太過自信，而是非常樂觀、外向、精力充沛。有一群同性與異性朋友成天拉著他出去吃飯或聊到通宵。他長得很好看也很迷人，有許多女性都對他傾心不已。丹尼爾總是精神奕奕充滿朝氣——他好像從來不用睡覺似的——但他也非常不拘小節，生活有點散漫。即使隔天有錄音他還是會跟別人繼續聊到天亮，不像其他鋼琴家可能會瘋狂地閉關練琴。顯然巴倫波因不像別的音樂家那樣需要大量的練習，不過他相當地嚴謹。此外，他也是個慷慨的朋友，他會把積極樂觀的心態散播給周遭所有的人。

巴倫波因曾在數個月前和賈姬有過一面之緣。但此時兩人同樣得了腺熱的患難之情，讓丹尼爾重新燃起對賈姬的興趣。當丹尼爾向朋友抱怨自己病得可憐兮兮的時候，他們毫不同情地回他：

「哦，要是你覺得自己病得很慘的話，真該去看看賈姬‧杜普蕾。」他的好奇心完全被挑起，就用公務邀約的名義（他們被預定在明年度的四月合作，替ＥＭＩ灌錄鮑凱里尼與海頓的協奏曲）向伊布斯暨提烈特經紀公司要到她的電話號碼。於是他們初次的對話就圍繞在比較彼此的病況上。

另一方面，傅聰此時熱心地向每個人介紹賈姬和她那不凡的演奏。「每次我遇到丹尼爾就會跟他提到：『你一定要來聽一下這個女孩演奏，你必須見見她。』」傅聰對於在十二月底的一個夜晚他們相遇的情況記憶猶新：「當丹尼爾走進屋裡的時候，我們剛演奏完一段音樂，賈姬正懶洋洋地攤在長椅上。我想她的病那時已經埋下種子。在演奏時她非常地賣力而且熱情，不過之後她就垮了。」

蘇西回憶：「賈姬見到丹尼爾的那一晚我跟馬乖爾也在傅聰家裡——他們真的是一見鍾情。雖然他們倆的病才剛好起來，賈姬還病懨懨地在跟腺熱的後遺症搏鬥，丹尼爾看起來一點兒也沒被病痛打倒，一副元氣十足樣子。」

查米拉記得當晚是「一個令人動容的場合。雖然一開始就只算是我們數不清的某次聚會而已。賈姬帶著大提琴先到了。當丹尼爾走進來的時候，他看了看她，帶著相當挑釁的口氣說道：『呃，你看起來不像個大提琴家。』」

賈姬對這次見面有一番解釋，她說，她那時下意識的羞於啟口，察覺自己「在俄羅斯期間吃太多馬鈴薯」變得有點胖，讓她一時無法對這個「黝黑、精悍的人」做任何反擊——她唯一的應對方

式就是把大提琴拿出來拉。「我們沒有互道晚安，只有合奏布拉姆斯，」這就是她對於他們初次相遇簡單明瞭的結論⑫。

傅聰回想起當時氣氛有些不同。「賈姬聽到丹尼爾的話，她的反應是拿起她的大提琴說道，『來吧，傅聰，我們再來演奏些什麼吧。』我們演奏了法蘭克的奏鳴曲，在表達方式上一較高下──真是高潮迭起。之後，丹尼爾和她開始合奏，這就對了。」

據查米拉的敘述：「對賈姬和丹尼爾來說，這是個重要的夜晚，在客廳裡我們像多餘的人。他們持續演奏了將近四個小時。沒有對話，他們用他們的語言彼此交談著。後來我跟傅聰說：『真是奇妙，不是嗎？』傅聰或許有點錯愕，即使他一時很難接受，不過他很有雅量。他了解到和賈姬合奏無間的日子將是屈指可數了。」

丹尼爾與賈姬顯然對彼此傾心不已，從那個晚上開始，他們幾乎無時無刻膩在一塊兒。賈姬在朋友面前毫不隱瞞她已深深墜入情網，而個性上比較自負的丹尼爾，將賈姬看做他的唯一，不論她的人或她的音樂天分，對他而言都是最特別的。

一九六六年賈姬只剩下一個演出邀約必須履行──就是十二月三十日與畢夏普在羅希爾的塞克斯劇院（Seckers Theater）舉辦音樂會。回倫敦後，當時EMI的製作人葛拉伯（Suvi Grubb）在傅聰家歡度除夕夜，他第一次聽到賈姬（與丹尼爾）的演奏，馬上「求」她幫她打造下一張唱片，說是還

⑫ 為BBC廣播電台錄製的專訪。引述自獻給賈桂琳・杜普蕾四十歲生日的特別節目。

沒有人在錄音帶裡聽到過她黃金般的樂音。葛拉伯非常驚訝，他看到丹尼爾即使狂歡作樂一直玩到深夜，隔天的元旦一早，依舊生龍活虎地出現在ＥＭＩ的艾比路錄音室裡進行錄音工作[13]。

翌日，賈姬與ＢＢＣ交響樂團和巴畢羅里（馬乖爾以總指揮的身分也隨行前往）啟程赴東歐巡迴演奏。於是新的一年風風光光地展開，將帶給這對金童玉女旋風般的音樂活動、熱烈的幸福與冒險。

[13] 葛拉伯，《天才全紀錄》（*A Genius on Record*）引述自一本由魏茲華斯編輯的書，頁九六，以及與安娜‧威爾森的訪談，一九九三年九月。

17 踏上世界舞台

藝術無法理解，只能體驗。

——福特萬格勒，《筆記簿》

賈姬於一九六七年的第一場音樂會，是在一月三日與巴畢羅里爵士及BBC交響樂團演出艾爾加的協奏曲，於布拉格舉行。這場表演由第三廣播電台為英國的聽眾進行轉播。多虧現存的BBC錄音帶，我們得以窺知不按常規、放縱的藝術性如何使得一個現場演出與錄音室裡的錄音大相逕庭。特別是慢板樂章當中，賈姬與巴畢羅里透過懸而未決的藝術表現在力度上達到了極度細緻而蕭靜的最弱（pianissimo），在錄音帶裡音樂想像力靈活的表現，四兩撥千斤地抵銷了演出之中的若干瑕疵。

證明了一種意亂情迷的自由不羈。利用彈性速度製造時間靜止的假象，讓我們屏息以待那個必然的

解決（resolution），然而未曾因此打斷音樂邏輯上的流動性。另一方面，在均衡狀態之中有某些片刻

的合奏顯得不太整齊，尤其是第二樂章，巴畢羅里偶爾會忙著跟上獨奏者的速度。

在布拉格的音樂會之後，整個樂團與所有獨奏家搭乘火車旅赴華沙，負責他們巡迴表演的經紀

人菲利浦在邊境處臨時退出。他從布拉格飯店櫃台尋回了團員的一百二十多本護照，他自己的卻不

在其中。當來到邊界他被發現身上沒有任何身分證明文件時，就不能再隨行了。巴畢羅里坐在啟程

的火車上，看著這一位孤零零的英國佬寂寞地站在月台目送大家，有感於此，便很貼心地從車窗丟

給他一瓶白蘭地以示安慰之意。

在波蘭是由另外兩位獨唱／獨奏者——女高音哈波和鋼琴家奧格東——與樂團合作的演出。兩

天後眾人抵達莫斯科。馬乖爾回想起他們在該地感受到的酷寒氣候，零下二十度的氣溫，冷風刺激

眼睛流淚不止，淚珠瞬間凍結在眼睫毛上——賈姬在室外，「冰柱」爬滿了她的眼睛[1]。

在蘇聯，來自西方的樂團與藝術家是「稀有動物」。除了之前的英國巡迴歌劇團（由布列茲親自指揮

自己的作品）和國立青年管弦樂團來此造訪之外，BBC交響樂團可說是第一支從不列顛來到蘇聯的交響

樂團。他們這次的表演重頭戲就是由布列茲指揮二十世紀的新曲目。在社會寫實主義教條底下所培育出

的莫斯科與列寧格勒音樂家，向來被灌輸這樣的觀念，也就是對於新維也納樂派與戰後歐洲的前衛音樂

新銳抱持高度懷疑——也難怪造成如此的反效果，反而刺激他們對這樣的音樂產生更多的好奇。布列茲

① EW訪談，奧爾德堡，一九九四年六月。

與BBC交響樂團在莫斯科的三場音樂會表演了荀白克、德布西、史特拉汶斯基、貝爾格、魏本的作品，還有他自己的創作《片段》（Éclat）。在列寧格勒時，原本只安排了九十分鐘的曲目（包括布列茲指揮巴爾托克的《奇異的滿州人》〔Miraculous Mandarin〕組曲），由於興奮的聽眾持續不斷的掌聲並大喊「安可」，讓音樂會竟延長了將近兩倍的時間。

一月七日，杜普蕾與巴畢羅里在莫斯科音樂學院富麗堂皇的「大音樂廳」演奏艾爾加的協奏曲。他們也受到俄羅斯聽眾熱情的接納，不過相較之下他們演奏的樂曲卻沒那麼有新鮮感。事實上對俄羅斯聽眾而言，他們對艾爾加與魏本的音樂都一樣陌生，不禁讓人懷疑他們對於艾爾加的音樂能有多少興趣。但賈姬訴諸情感的表現及直接的感染力，深深敲入聽眾們的心坎裡。

除了演出艾爾加的協奏曲之外，賈姬也和鋼琴家諾姆·華爾特(Naum Walter)於一月十二日在莫斯科的柴可夫斯基音樂廳舉行一場音樂會，曲目包括貝多芬的D大調奏鳴曲與布拉姆斯的F大調奏鳴曲。應觀眾一次次地帶著節奏性的鼓掌聲，賈姬再度回到台上拉奏了〈天鵝〉（選自聖－桑的《動物狂歡節》）作為安可曲。她又讓更多經常蒞臨柴可夫斯基音樂廳的「一般」大眾──他們當中大多數未曾聽過賈姬──留下不可磨滅的印象。

菲利浦回憶起旅程當中的賈姬精力旺盛。在離開車站前往列寧格勒途中，受到BBC交響樂團團員們的鼓譟之下，她把英文的粗話寫成一封俄文信，然後要求一位不疑有他的列車長大聲念出這堆胡言亂語。她深諳開玩笑的藝術，她不使壞，取悅眾人而不致於得罪誰。

明眼人都看得出來賈姬正洋溢在愛的幸福裡──菲利浦猶記得那時她開口閉口都在說巴倫波

因②。當她身居「鐵幕」之際，這對年輕的情侶才感受到馬不停蹄到處忙著巡迴表演的兩位音樂家為了要維繫感情付出的電話費成本有多高！確實，對賈姬這個不太有地理或者時差概念的人而言，無論在世界的哪個角落，她從不計任何代價打電話給朋友，有時候會在夜裡不可思議的時刻把他們吵醒。

賈姬回倫敦的時候，在赴美巡迴演出之前，得到好幾個星期的休息時間。這時她搬去跟丹尼爾同住，並且進駐他的音樂與社交圈裡。即使她總是保有自我，卻對他的影響甘之如飴，看來似乎在某方面她希望和自己的背景切得一乾二淨。丹尼爾覺得賈姬很少提到她的家庭背景。當他見過她的家人後，甚至覺得在某方面他跟賈姬有更多共同話題（比方關於「琴行」之類的）可聊。

他回憶道：「她和父母很親，距離卻很遙遠。他們不再有太多交集。」③

關於賈姬，在音樂以外最出人意表的，就數她對生活的物質層面毫不在乎的個性。如丹尼爾敘述的：「事業對她來講根本無關緊要。遇到她以前，我幾乎沒聽過她在紐約的美籍經紀人哈洛德‧蕭提起她。當她表明沒有到美國巡迴表演的意願時讓蕭感到很為難，他就問我是否可以幫忙勸勸她。

我回答：『噢，我想我可以試試看，不過不能保證她會答應。』」

丹尼爾早在和賈姬第一次見面時就充分見識到她的特立獨行。

② EW以電話訪談，一九九六年五月。

③ 此後相關的引述（除非另有說明）皆引自EW所做的訪談，柏林，一九九三年十二月，倫敦，一九九四年六月與巴黎，一九九五年四月。

她有那種法國人說的「天性的力量」(la force de la nature)。一接觸到音樂她立刻如魚得水。她完全沉浸於音樂之中，這表示演奏對她而言是了解自我內在的方式之一，而非外在的事物。這些不言可喻。與其說音樂是她的一部分──不如說她是音樂的一部分。她對音樂的理解大都是直覺的而非源自於經驗所得。儘管她不知道公式化的定義，對音樂中的一切不論是轉調與和聲變化，乃至結構與形式仍舊保持接近過度的敏感性。

巴倫波因知道賈姬有時希望自己能懂得更多分析事理的方法，不過事實上在他們相遇時，芳齡廿一歲的她已然在音樂發展方面臻致完美成熟的層次，如普利斯所言她的才氣發展「沒有止境」。丹尼爾不僅對於賈姬的音樂特質深深著迷，也對日常生活的她心服口服，形容賈姬是「我所遇過最真摯誠懇的人」。她的開朗在言行舉止之間表露無遺。在紐朋回憶中，賈姬每次看到他或丹尼爾的時候都是笑逐顏開。不久，丹尼爾和她的密友們都叫她「愛笑鬼」。

當丹尼爾將她介紹給雙親認識時，他的母親阿依達(Aida)立刻明白她對他意義非凡。阿依達是個和藹、外向、有智慧的女性，她竭誠歡迎賈姬成為家中的一員，她們很快地就建立起親密的關係。丹尼爾的父親安瑞克(Enrique)是位傑出的老師與優異的音樂家。他從兒子五歲就開始教導他，事實上也是他唯一的鋼琴老師。安瑞克與阿依達對於音樂與外界事物的開明態度和賈姬的父母親形成強烈對比。一九五一年丹尼爾十歲的時候，他們從阿根廷遷居至以色列，這培養出他的拉丁根源(在家中說西班牙語)以及猶太文化。雖然在政治觀念上一直是狂熱的猶太復國運動擁護者，安瑞克與阿依

達在音樂傾向方面是全然歐化的。他們堅持音樂神童的兒子應該接受一般的學校教育，而且盡可能將演奏會活動安排在課餘的閒暇時間。

具有廣闊文化視野的安瑞克，傳授給丹尼爾廣博的音樂知識，灌輸他德國偉大音樂傳統根深柢固的重要性。他鼓勵兒子在持續鋼琴課程之際，一面學習指揮，兩者並重，於是很早就與費雪（Edwin Fischer）和福特萬格勒這兩位指揮大師有所接觸，丹尼爾自認受到他們深遠的影響。他也曾在薩爾茲堡與馬可維契（Igor Markevitch）、在巴黎與包蘭姬（Nadia Boulanger）、在羅馬及西恩那與塞奇學過一段時間。

於是，丹尼爾和賈姬迥然不同，他具有音樂以外的許多常識，被訓練出分析事理的思考模式，同時發展出一套對待事物的務實觀念。除此之外，他還是位優異的語言學者，二十歲的時候他精通七國語言。音樂方面，憑藉著橫溢的才氣，加上對各類型音樂的開明態度與對傳統具有前瞻性的自覺，使他成為同一個世代當中的佼佼者。丹尼爾以實際的眼光看待音樂「事業」的經營，表現出一個具有先見之明的詮釋者角色，超越了大多數和他同時代的人。他驚人的記憶力與內在的好奇心讓他得以博覽音樂知識──使許多同輩略感威脅。

也許賈姬沒像丹尼爾那樣能言善道或散發自信，但只要手邊有大提琴，她就如魚得水。這時她神奇的視奏能力和對音樂的即時掌握就和他不分軒輊。丹尼爾後來讚美她，說自己未曾從其他音樂家身上學到這麼多。當他在準備管弦樂譜時，經常垂詢她關於如何達到聲響與音樂效果，以及弦樂部分的弓法與指法。

丹尼爾在六○年代中期遭遇到事業的「瓶頸」，賈姬了解當時的他較希望專心當一個鋼琴家，但由於和ECO的特殊關係，他從事的指揮事業相當成功。一月下旬一個重要的大好機會降臨，有一位指揮家身體不適，燃眉之際臨時找他代打，與新愛樂合作演出莫札特的《安魂曲》。丹尼爾的莫逆之交指揮家祖賓·梅塔（Zubin Mehta）當時碰巧在倫敦，他說：「我去聽合唱團的排練，看見賈姬坐在那兒。丹尼爾曾在電話中向我談到她還有她不可限量的音樂天分。但我不曉得他們的關係已經發展到這樣的程度。於是我對丹尼爾說：『啊哈，原來你們已經……』他坦率承認。」[4]

如丹尼爾所言：「我們的生活是這樣的一股旋風，完完全全都是音樂。」指的不僅是舞台上的演出。在空閒時間他們會練些室內樂，有時在馬乖爾家，或是傅聰他們在夏安沃克崔西區的新房子。傅聰猶記得：「我們搬進新家之前，我先在大練習室裡面放了一台鋼琴，這台琴音色珠圓玉潤聲響效果很棒。我們經常耗在那兒，一待就是整個下午直到晚上。底下還沒有暖氣設備所以冷得不得了。我們搬進去以後，就在那邊辦音樂派對。那時賈姬合奏的對象只有丹尼爾，不作第二人想。」[5]

馬乖爾回想起某一次當這對情侶到他家裡練室內樂的特殊情況：

丹尼告訴我他正在等一個朋友。我們才剛坐下來演奏，就有一輛計程車停在外面，接著門

④ EW 訪談，杜林，一九九四年。

⑤ EW 訪談，一九九三年六月。

鈴響了。我去應門，看到一個很漂亮的女孩手裡拎著小提琴盒。我說：「請進。」她回答
說要來等她的先生。然後有一位行動不便的人舉止維艱地挪動身子從計程車出來。我們幫他
移進屋裡，後來我就上樓去拿東西了。突然我聽到一陣悠揚悅耳的小提琴聲，心想一定是
方才那位美麗的女孩正在拉琴。但那當然不是她而是她的先生──帕爾曼（Itzhak
Perlman）。他們演奏了孟德爾頌的C小調三重奏──這是我第一次見到他，他的演奏讓我
完完全全沉醉其中 ⑥ 。

一月底，在諾坦普頓一處恰巧也稱爲卡內基音樂廳的地方，賈姬與丹尼爾聯袂演出，舉行他們
首度的公開音樂會，他們演奏布拉姆斯的兩首奏鳴曲（事實上那首E小調的布拉姆斯奏鳴曲就是他們
那夜在傅聰家定情的一曲）。馬乖爾回憶他倆從倫敦一路搭乘計程車趕過來，演出前一刻才到達，嚇
壞了音樂會的創辦人。

巴倫波因從未與大提琴家正式在公開場合演出，不過透過頻繁的室內樂「魔鬼」訓練，他已對
二重奏曲目駕輕就熟。經由賈姬他才真正認識艾爾加這位作曲家；之前對他的印象僅限於他的作品
《謎語變奏曲》（Enigma Variations）。由於賈姬對艾爾加大提琴協奏曲的情有獨鍾，他開始愛上演奏
他的音樂。

⑥
EW訪談，奧爾德堡，一九九五年六月。

賈姬的音樂常識和丹尼爾相比簡直少得可憐，但以驚人的反應與感受力而得以瞬間領會所聽所聞。丹尼爾回憶：「我們相遇的幾星期後，我〔播放〕了《崔斯坦與伊索德》（*Tristan und Isolde*）的《前奏曲》與《愛之死》（*Liebestod*）的錄音給賈姬聽。在這之前她完全沒聽過華格納的音樂，但只要她聽到某些東西就算只是第一次那也馬上變成她的一部分。不管我讓她聽了些什麼，或者她自己聽了些什麼，似乎勾起某些事物，這些事物本來就存在她心中。」[7]

關於賈姬新戀情的消息旋即傳遍了整個倫敦的音樂界。在一份一九六七年一月六日的備忘錄中，彼得·安德烈提醒EMI的同仁對「杜普蕾—畢夏普緋聞事件」必須三緘其口──或許說是「杜普蕾—巴倫波因緋聞事件」會來得貼切些。似乎沒有人料到賈姬會與史蒂芬傳出戀情，而如今她與丹尼爾已公然出雙入對。

她與EMI的錄音合約問題更是當務之急。賈姬帶著丹尼爾一塊去找安德烈討論此事。製作人葛拉伯回想起那次會議時賈姬頻頻進出安德烈的辦公室，藉詞她必須「徵詢一位朋友的意見」[8]。據丹尼爾的觀察，賈姬在生活的實務方面完全是張白紙。「她對自己的合約問題意興闌珊──這不是在耍大牌。舉例來說，她完全沒有外幣的觀念，也不知道一萬和一千萬的義大利里拉差別在哪裡。她對這些生活實際面漠不關心。但我認為她的藝術表現已經達到國際級水準，應該得以讓她協議一

⑦ 丹尼爾·巴倫波因，《音樂生涯》，頁七八。

⑧ 與安娜·威爾森的訪談，倫敦，一九九三年九月。

個比較優厚的合約。」

安德烈事後回想覺得沒有遇過這麼談不攏的情況，因為賈姬一旦下定決心（無疑地這回和丹尼爾的忠告如出一轍），就沒什麼可以撼動得了她。賈姬以一種略微不同以往的方式，終究滿意地接受了合約；一月三日，安德烈通知提烈特女士，在增加版稅的基礎之上，簽下了這紙為期兩年的特別合約。合約裡包含一項鬆綁條款：在合約訂定的兩年之間如果EMI未在六個月內著手進行她所提出的案子的話，則賈姬可以為其他公司錄音⑨。

當時賈姬的建議雖然並未被EMI立即全盤接受，也未曾因疑難從辦而產生任何齟齬。例如，當她表明與馬乖爾合作錄製布拉姆斯《雙提琴協奏曲》的意願時，公司以柔性婉拒的方式勸說她更換合奏對象。無庸置疑EMI比較偏好「大牌」，屬意曼紐因或是旗下的其他小提琴家。一方面是由於那時候原先敲定一月她與曼紐因合錄舒伯特五重奏的檔期延期的緣故。

EMI在大西洋對岸的姊妹公司Angel唱片（正式名稱為Capitol唱片）因應賈姬赴美兩個月的巡迴演出並強力進行宣傳活動，同步發行了她的艾爾加協奏曲與貝多芬奏鳴曲的錄音。一月廿四日Capitol唱片的行銷總監告知倫敦方面：「我們為杜普蕾的宣傳活動正如火如荼展開：唱片的評鑑佳評如潮，我期待……〔不久〕就會有亮麗的銷售成績呈報。」信件之後附件註明：「遲來的壞消息！哈洛克告訴我們杜普蕾巡迴表演行程中與畢夏普的音樂會部分緊急喊停：桃色事件！哈洛克正在尋找代替

⑨ EMI檔案中的文件──承蒙EMI同意引述。

的伴奏者！即使是最完美的行銷企畫也難以預測到這樣戲劇性的發展！」

結果，三月的時候賈姬與史蒂芬終究是完成了他們預定的演奏會，分別在安娜堡、匹茲堡、福特‧衛和紐約舉行四場表演。賈姬二月一日離開倫敦，開始她馬不停蹄的巡迴演出，首先登場的是在俄亥俄州與哥倫布管弦樂團合作的音樂會。隨後她前往奧克拉荷馬市於二月九日舉行一場管弦音樂會，由蓋‧佛瑞瑟‧哈里森(Guy Fraser Harrison)指揮、拉奏布勞克的《所羅門》與艾爾加協奏曲，她的演出深深擄獲聽眾的心。

十五年後，賈姬接到一位當時還是學生、有幸親臨該場音樂會的「奧克拉荷馬州」樂迷的信。出身「奧克拉荷馬州鄉村牧場」的他，因當天表演的深刻印象而向她告白：

不只是妳的音樂天才啟動了魔法。在舞台上妳宛若波提柴利(譯註：Sandro Botticelli，約一四四五年至一五一○年，義大利畫家)筆下的天使，妳的金色長髮散發紅光似地熾熱火花，妳豐富的肢體語言閃耀就像從維梅爾(譯註：Jan Vermeer van Delft，一六三二至一六七五年，荷蘭畫家)畫中活生生走出的一個人，妳身形的移動如同自在而熱烈的舞蹈──也許就是那種古希臘舞者在表演伊斯奇勒斯(譯註：Aeschylus，西元前五二五至四五六年，希臘悲劇詩人)或尤里披蒂茲(譯註：Euripides，西元前四八○年至四○六年，希臘悲劇詩人)悲劇作品

⑩ EMI檔案中的文件。

〔……〕用的舞步。妳以妳的天賦——或更確切地說是妳的才貌雙全、活力與花樣年華——抓住了我們、迷惑了我們的心——〔……〕多麼令我們驚為天人。妳所教給我們關於音樂與人類性靈的事物讓我們一輩子銘記於心⑪。

我願為在賈姬臥病的歲月裡陪伴她的朋友們補充說明，這封信帶給賈姬很大的喜悅，她得意地格格笑著、讀著它。

奧克拉荷馬州之行後，她飛往達拉斯於二月十一日及十三日舉行音樂會，與姚哈諾斯（Donald Johanos）及達拉斯交響樂團合作演出艾爾加的協奏曲。由於先前大力宣傳的結果，使得她的登台受到眾人矚目——她的表現也未曾讓大家失望。《達拉斯晨報》（Dallas Morning News）讚揚杜普蕾的技冠群倫與對戲劇性的敏銳知覺。「她以劇烈波動的熱切和愛情演奏著音樂，將樂器托著猶如與它合而為一。看到她的人就像聽到她的音樂那般地戲劇性，她趾高氣揚地抬著頭，身體隨音樂而搖擺……」

目眩神迷的樂評人如是寫道。另一篇在《達拉斯前鋒時報》（Dallas Times Herald）激賞的評論中，路易士（Eugene Lewis）寫著：「杜普蕾巨大的聲響是其最顯著的特徵。當她的長弓劃過琴弦時，製造出能夠遠傳到大音樂廳各個角落的聲響，聲響最深處尚暗暗地灼熱著。」

她從德州又飛到了洛杉磯，在四場音樂會中擔任獨奏者，與洛杉磯愛樂演出海頓的C大調協奏

⑪ 賴瑞‧泰勒（Larry Taylor）寫給賈姬的信，一九八○年。

曲。當時的指揮家佛斯特（Lawrence Foster）回想起：「賈姬到達的數天前，丹尼爾打電話跟我說：『特別禮遇這位獨奏家，盡量配合──因為對我而言她非常重要。』於是我對於他們之間的情愫有一種強烈的預感。」佛斯特記憶中的那幾場音樂會是相當難得的經驗。「樂團為她瘋狂，更別說是聽眾和樂評人了。當時我還是個青澀沒什麼經驗的指揮。雖然我自認是個稱職的伴奏者，還是得手腦並用、靈活應對才跟得上賈姬。她的音樂渾然天成，儘管即興而為已然達到言語的至高境界，仍然有其自身的邏輯可循。」⑫

一位音樂演奏家的生活可能是孤單寂寞的，在每個陌生城市中舉目無親，獨奏家很多時候都得自己打理自己的一切。賈姬不喜歡一個人到外面吃飯，她經常指定客房服務，於是她可以看書、看電視或休息，由一隻名叫「威廉博士」（以假想的音樂老師命名）的吉祥物無尾熊娃娃陪伴著，讓她在異鄉飯店房間能有家的溫暖感覺。泰半時候她沒有什麼精力或興致去探訪所在的城市。待的時間越短，她就越需要為音樂會保持體力。若是像在美國一些大城市，一般而言停留期間較長、也有較多場的演出時，她就很依賴朋友，有時會要合作演出的音樂家友人們陪她去玩。通常她花在時裝店的時間比在博物館的時間來得長。

在洛杉磯的時候，她很幸運地結交到一位意氣相投的朋友佛斯特，他了解賈姬很渴望友情：「那個星期我帶她逛洛杉磯，感覺她非常單純、直腸子而且和善。」

⑫ EW以電話訪談，一九九七年一月。

繼洛杉磯之後，賈姬往東部飛，與藍恩（Louis Lane）及知名的克里夫蘭交響樂團共同演出，將艾爾加的協奏曲介紹到克里夫蘭。她被譽為是位才氣縱橫令人激賞的大提琴家，《克里夫蘭報》（Cleveland Press）的樂評人描述杜普蕾演奏的艾爾加的音樂，就像為她量身打造一般。他覺得相當了不起，同時對她戲劇性的特質與既定的表達手法有些著迷。「將來後者可能變得較鬆懈一些，也許她在幾年後就會覺得並不一定要堅持所有的表達手法。在此不是提出建議；如果它們對她的音樂大有裨益的話，就順其自然吧。」

在《平實報導》（Plain Dealer）之中，羅勃·芬（Robert Finn）對於艾爾加協奏曲的詮釋表達出些許失望，雖然他將落差主要歸咎於指揮家。「它未能像是在新近的巴畢羅里錄音版本中那樣給人強烈的震撼。」

祖賓·梅塔就是在克里夫蘭的一場音樂會裡初次聽到賈姬的演奏，他心服口服。他評論道：「通常女性的樂音對比較小——她們都是莫札特的專家。這個女孩的演奏卻彷若五個男性的加總。樂團沒能在任何一個小節蓋過她的聲音。著實讓人吃驚不已。」⑬

挾帶著每戰皆捷的旋風，賈姬來到了紐約，她將首度在此登台，與紐約愛樂及伯恩斯坦（Leonard Bernstein）搭檔於三月二日至六日一連舉行四場音樂會。無巧不巧，羅斯托波維奇也正在當地與倫敦交響樂團合作，於卡內基音樂廳舉行馬拉松式的三十場大提琴協奏曲連演。

這對新聞界而言自然是件空前盛事，並同時針對這兩位傑出的大提琴家大書特書，在《新聞周刊》裡有一篇文章，由他們兩位分別談論對彼此的看法。「不用說，光看他拉琴就是一種享受。他是如此地戲劇化……」是賈姬對恩師羅斯托波維奇下的註解。這位俄羅斯一代宗師則評論道：「我很高興會經教過她。對她的成功我感到與有榮焉。她擁有令人驚異的天分。」

在彼此恭維的背後，大師與弟子的關係卻開始每下愈況。在同一篇報導裡賈姬強調自己已經不再接受任何指導：「今後我想要完全靠自己、做我自己。」據巴倫波因的解釋：「被拿來和斯拉法〔羅斯托波維奇〕做比較的時候，賈姬都會非常生氣，我想羅斯托波維奇也有同樣的心情──對彼此互有扞格。他們之間的相似性是很表面的。其他的大提琴家會比較壓抑，即便像托特里耶這麼外放，充其量也不過是一種比較『唐吉訶德式的』外放。相對而言斯拉法和賈姬在這方面就比較相像──他們倆的真性情都是直言無諱地告白的。不過我想兩人的相似性就僅只於此而已。比方說，賈姬對於聲響的觀感確實是與眾不同。」

攝影師拍了張羅斯托波維奇與賈姬重逢的合影，兩人在「俄羅斯茶館」談笑風生並熱情擁抱，這家餐廳臨近卡內基音樂廳，經常有許多音樂家造訪。之後賈姬告訴我說，羅斯托波維奇聽到一些關於她戀愛的傳聞，希望能「詳知內情」──不過他把當時同桌跟她並坐一起的祖賓·梅塔誤認為是她的新男友（羅斯托波維奇見他長得一副難以抗拒的俊美臉龐與玉樹臨風的身形，於是喚他「阿波羅」）。

在上述《新聞周刊》的文章中，特別著墨於賈姬以樂會友的情誼，賈姬在受訪時說到：「我對

這個由年輕音樂家組成的圈子有歸屬感，大夥兒分享著演奏的熱忱，樂在其中。我們是一個大家族，家裡的成員像是阿胥肯納吉、約翰‧威廉斯、帕爾曼、傅聰、畢夏普還有巴倫波因……我們常常聚在一起、去聽彼此的音樂會，從不放過任何以音樂自娛的機會。除了音樂以外，像這樣的訪友聚會是我生活中不可或缺的一部分。」

在同一篇專訪裡賈姬否認身為一位女性與作為一位音樂家在角色上有任何的衝突，她相當坦率地說出了自己的觀點。「我並不認為身為女性對我的演奏造成什麼限制，不論在技巧上或其他方面。比起男性也許我是比較沒有野心的，不過我在專業上的努力並未輸給他們。我太重視生活隱私，以致於無法持續像這樣漫長而艱辛的旅行演出。終究我希望自己不要再這麼奔波。我渴望婚姻也期望能生兒育女。但我永遠不會放棄我的大提琴家事業。」

以其活力充沛的特質、吸引賈姬熱中投入此音樂大家族的人，不由分說就是巴倫波因。在公開陳述的背後，可以感覺到她身處在由志同道合的人們組成的群體之中、從長久的「歸屬感」得到真正的快樂。儘管賈姬所提及的這個音樂家圈子具有濃厚的國際色彩，對她來說此種「大家族」情感旋即轉化為對猶太人的認同，在她立身的音樂世界裡，猶太人似乎是獨占鰲頭的一個民族，而且從不吝於表達溫暖與情感。對賈姬而言，成為丹尼爾世界裡的一部分彷若終於航向尋覓已久的避風港。

事實上，她大部分的旅行演出都和他分隔兩地。從他們定時以電話傳遞相思之情的這件事就可

看出她對地理概念的缺乏。例如她會從達拉斯打電話給人在瑞士的他，說她在到洛杉磯之前行程表上有兩天的假期——然後問他需不需要她趁周末飛去與他相會？不過丹尼爾一下子就弄清楚了——在協和式超音速客機問世之前——光是搭飛機她就得花掉兩天的時間。

無疑的，在賈姬的美國巡迴演奏之中，最負眾望的一場邀約要算是她與伯恩斯坦及紐約愛樂合作演出舒曼的協奏曲。賈姬以其驚異而動人的表達天分，能否成為當日「搶盡鋒頭的女郎」（這成為《紐約時報》編輯為荀貝格〔Harold Schonberg〕撰寫的音樂會評論所下的副標題），這點讓紐約客抱持高度存疑。荀貝格身為紐約首屈一指的樂評人，據說擁有主導一位演奏家事業成敗的力量。他評論中的讚許等於為賈姬的成功蓋上戳印，他承認不管她的表演裡有些什麼瑕疵或是狂亂的表達風格，在如此優異的天賦才華之下這些都變得理所當然順理成章。

近年來，音樂界裡每個人都一直在談論的一位年輕英國大提琴家賈桂琳·杜普蕾，如今芳齡廿一歲。她是這麼一位天才少女，人們亟欲贈與她史特拉第瓦里名琴。……她走到台前來，高挑、金髮、台風穩健、身著紅色長禮服、專注聆聽短暫的導奏之後，開始了她的舒曼。音色、抒情手法、指法與運弓手臂的自信與確實：可圈可點。整體的姿勢與肢體動態幾乎使她的人和大提琴合而為一……。杜普蕾小姐是一位具有現代氣質的大提琴家。她的演奏充滿活力，沒有滑音（從此音滑至彼音）與快速、寬鬆彈性速度之浪漫弦樂語法，實在是穠纖合度的浪漫主義。〔……〕她的詮釋確有些不準確，但不可否認地要全盤掌握舒曼

的這首協奏曲並不容易。像是杜普蕾小姐與伯恩斯坦先生表達出的慢板樂章，就缺少自然而然、行雲流水般的簡諧性，反而有些拖泥帶水甚至於狡黠取巧，在這一點上有太多的故作清純。還有些小瑕疵，在終樂章聽起來應該要屬於插入句的地方，杜普蕾小姐的演奏卻像是渾然不知如何將模進與後繼的經過句銜接起來那樣。

荀貝格對於她驚人的天才特質表示認同並以此下了結論：「杜普蕾小姐就像當今所有的器樂家新秀們一樣，技巧與風格兼備；但除此之外她還有一種相當罕見的、意會音傳的能力。以她某一場演出的某些特殊表現就一概而論的話，也許我會語帶保留，但是我對她的個人風格與內在敏感性完全無話可說。」

《紐約郵報》（New York Post）的強森（Harriet Johnson）同樣對賈姬演奏中直言無諱的特質印象深刻：「她演奏的力量遠超過肉體的限制，另有一種直入人心的傳達力與凝聚力，其中的奧妙可說是為一位不世出的天才做了最佳佐證。」強森提到，她所演奏的是舒曼協奏曲的原始版本，而羅斯托波維奇數日前於卡內基音樂廳所演出的是根據蕭斯塔柯維契改編配器的版本。強森雖然推崇羅斯托波維奇是賈姬的恩師之一，但他觀察到「沒人能教出杜普蕾小姐的演奏之中做到的那種純熟的情感與對音樂理智的掌握，當她的弓碰觸弦的那一刻，這一切昭然若揭」。這篇評論隨後描述賈姬的演奏「有時熱情、激動、過度緊張，以粗暴的擊弓及頭和肩膀擺動，雖嫌誇張，卻也具有令人動容的說服力」。

班德（William Bender）在《世界論壇日報》（*World Journal Tribune*）當中針對如此緊迫的張力是否造成音樂特質的流失提出疑問：

讓人懷疑的是她抑制拘束的程度與她天生對小節規範的感覺。……她自由奔放毫無隱藏。她拉奏的舒曼就好像當它是世界上碩果僅存的最後一首協奏曲一般。擊弓時猶如狂奔、如同英吉利海峽那樣寬廣的抖音綴入她豐厚的聲響之中。她所表達出來一股熱情，也許連卡薩爾斯都自嘆弗如。問題在於她的熱情已經遠超過作品本身所訴求的，加上滿溢的情感導致一大堆音樂中不必要的嘈雜聲、刺耳的磨擦與喀喀作響。顯然她對手邊的樂譜判讀有誤。不過這在一位年輕人來說無可厚非。對自己的技巧限度方面她也自信不足，因為有些技巧她一定、也應該可以達到。

林林總總的這些意見或多或少變成日後所有在美國樂評界對賈桂琳‧杜普蕾的判斷標準──她被標幟成一位動人、完美、直言無諱毫不保留情感的演奏家，她那過度充沛的情緒與過度的張力容易導致技巧上的失誤，卻也造就她音樂上的獨特風格與讓人分神的肢體動作。幸而聽眾們有較大的包容力來接受並喜歡她如此的藝術表現；如同在家鄉受到的待遇一般，賈姬迅速竄起成為北美愛樂聽眾的寵兒。

我有機會得以聽到現存一捲她與伯恩斯坦演奏舒曼協奏曲的廣播錄音，藉以了解部分（當然不是

全部)評論的確實性。對於第一樂章的速度或兩人的協調關係方面的了解普遍都達成共識。杜普蕾可以表現抒情、沉思(像是在第二主題群)也可以表現強勢,但她從未勉強做出戲劇效果。有人覺得伯恩斯坦幫助營造了作品中那種哲學的詩意氣氛,他將奮力前進的特質交予樂團合奏,而獨奏者表達出滔滔的說服力,像是維特(譯註:《少年維特的煩惱》〔Die Leiden des jungen Werthers〕書中的主人翁)一般的英雄,以追問、懷疑取代了堅定、果決。荀貝格覺得第二樂章拖泥帶水,而我卻陶醉於演奏者延展速度而不誇張彈性速度的卓越能力。杜普蕾的音樂當中音色的多變性與溫暖的特質未曾稍減,其基本的內在精神與音樂閃耀的燿燿光輝。終樂章也許較缺乏具體形式,加上伯恩斯坦並未助它一臂之力幫忙點出音樂的方向而稍嫌美中不足。賈姬在附點八分音符與十六分音符動機的地方,弓法達到了千變萬化(不論在施力或弓長方面),這些動機在大提琴聲部占了絕大部分。由於此樂章並不是以「大提琴語法」所寫成——例如許多的琶音經過句是以鋼琴的角度思考而寫作——對任何一位大提琴家來說很難避免拉出一些粗嘎或暴烈的聲響(尤其在尾聲的地方)。

令人惋惜的是樂團錄得不好,想當然耳從這樣的錄音去下評斷有失公允,但其中某些片段的管弦合奏仍有可取之處(不過有時候聽起來過分濫情)。然而作為一場音樂會演出的重要部分,如此缺憾還是可以諒解的。更重要的是,儘管錄音品質不佳,杜普蕾絕妙的音樂與其演奏之中多變的靈魂——面臨最嚴謹的批評依然無懈可擊,出類拔萃。

賈姬從紐約轉赴加拿大,先在溫尼伯舉行交響音樂會,後於三月十四、十五日在多倫多與小澤征爾及多倫多交響樂團演出聖—桑的協奏曲。她在加拿大的首度登台受到眾人矚目,如《環球郵報》

（Globe and Mail）的克雷葛倫（John Kraglund）提到的……

先前宣傳活動提議應該將她與卡薩爾斯和羅斯托波維奇相提並論，雖然很難理解這樣比較的重要性是什麼。在我看來杜普蕾小姐足以一己之力闖出一片天。

並不是說她所有的聽眾都認定她的演出保證精彩絕倫、甚至完美無瑕，因為她向來是一位情感豐富的表演者，而且她有一種傾向，即使不至於犧牲掉細節部分，也會去忽略它們。

樂評人質疑聖－桑的大提琴協奏曲能否是傳達這樣一種「情緒大起大落」的適切媒介，尤其第一樂章裡：「……幾近酒神節慶典般灼燒的熱情、肢體動作上與音樂上等量齊觀的熱情，〔……〕聽眾與表演者同樣感到身心俱疲。」但他又讚揚賈姬的卓越才能，「即使在音樂最輕鬆的時刻」仍然縷縷牽動聽眾的心靈。

三月下旬她盡數奔波於和畢夏普的演奏會，中間插入一場排定在當月廿六日於蒙特婁的艾爾加協奏曲。三月卅一日賈姬又回到紐約舉行她北美巡迴的最後一場音樂會，與畢夏普演出布拉姆斯及貝多芬的奏鳴曲。在紐約的哈洛辦公室與Angel唱片公司都認為全程巡演是空前的大成功。

回到倫敦，四月五日在皇家節慶音樂廳杜普蕾首度與巴倫波因合作，由巴倫波因指揮英國室內樂團，為皇家愛樂協會演出海頓的C大調協奏曲。（丹尼爾也演奏了莫札特的D小調協奏曲，由他自己指揮，曲目另有海頓的第九十五號交響曲及莫札特的《海夫納》〔Haffner〕交響曲。）在四月間多

次訪問賈姬並於《周末電訊雜誌》（Weekend Telegraph Magazine）做了專題報導的普瑞斯―瓊斯，對她輕微的外國腔感到好奇，詢問是否與她的姓氏有關：「她稱說，這腔調是她從一些阿根廷人身上自然而然一點一滴學會的……」不久他恍然大悟：「阿根廷人就是巴倫波因的家族，丹尼爾是她的未婚夫，這個秘密尚未公開」。

普瑞斯―瓊斯親至四月五日在節慶音樂廳的彩排，他注意到賈姬隨性不拘的態度，這變成她和巴倫波因在一起之後新的行事「風格」——但這從未妨礙到他們演奏音樂時的嚴謹。「賈桂琳的輕鬆自在透過她的海頓協奏曲表露無遺，她笑臉迎人，親切問候那位上次在洛杉磯為她指揮這首海頓協奏曲的佛斯特。……彩排後，丹尼爾緊緊擁著她。」

對賈姬而言，這次音樂會是與ECO合作的一個好的開始，過去她只和他們有過一次的同台表演。丹尼爾則不然，兩年來他從鋼琴的位置上邊演奏邊指揮，和該樂團已經發展出無間的革命情感。「賈桂琳的輕鬆自在透過她的海頓協奏曲表露無遺，她笑臉迎人樂團的「老闆」兼經紀人中提琴家貝拉迪（Quintin Ballardie）記得，承襲瑞士鋼琴家費雪所開的先例，將坐在鋼琴的位置上指揮的觀念引介到英國的第一人就是丹尼爾。

雖然這個樂團沒有首席指揮，不過當時實際的運作由三位音樂家分工——布烈頓、李帕得（Raymond Leppard）與巴倫波因。愛屋及烏的賈姬也很快地視ECO為最喜愛的樂團，她在樂團裡面結交了一群好友，和他們打成一片。她和其中幾位音樂家團員（像是阿洛諾維茲〔Cecil Aronowitz〕、湯乃爾〔John Tunnell〕與賈西亞〔José Luis Garcia〕）一起演奏室內樂自娛，這些ECO的成員一直到她人生的盡頭仍與她維持著親密的友誼。

貝拉迪猶記得賈姬頭一次前去與ECO合奏的情形：「那時她剛與丹尼爾認識不久，在他們合奏時一種難以言喻的情感就這麼爆發出來。她的演奏方式並不是時下普遍流行的那種，因為它需要耗費極大的精力才得以擁有豐沛的能量。我認為這樣的演奏現在是再也找不到了，因為整個音樂文化的周遭環境已今非昔比。那是個令人激奮的年代。」[15] 或如另一位ECO的團員大提琴家蕾斯科（Anita Lasker）所言：「賈姬演奏時彷彿不是她自己，而像是進入一種忘我的境界。一切是這麼渾然天成。」[16]

《泰晤士報》的樂評人奇瑟(Joan Chissell)同樣注意到這種自然的特質。在一篇關於杜普蕾與巴倫波因共同演出海頓的評論中，陶醉在音樂裡的奇瑟認為，這場音樂會將長存在聽眾的記憶中「永不磨滅」。「儘管事實上已被演奏數以萬次了，在現場每部作品就像即席創作般令人耳目一新。」顯然演奏者的喜悅之情具有感染力，至少在像海頓的C大調大提琴協奏曲這樣陽光開朗的作品是如此。「杜普蕾小姐的演奏在每個小節，透過動盪的節奏、洋溢喜悅的抒情樂音與可想而知細膩的敏銳性，流露出幸福與快樂。興高采烈的終樂章裡面片刻的粗暴擊弓，被那些精緻、親暱而富有意義的一連串流動的十六分音符所抵銷，那些十六分音符在別人的手裡也許充其量只是經過句而已。在此我要不厭其煩的提出，獨奏者與樂團在表達和語法上的一致性令人喝采。」[17]

⑮ EW訪談，倫敦，一九九四年六月。

⑯ 同上。

⑰ 《泰晤士報》，一九六七年四月六日。

節慶音樂廳的表演之後，丹尼爾飛往柏林舉行音樂會，賈姬跟著他一道去「放五天的假」。四

月十一日晚間她從該地直飛曼徹斯特舉行音樂會，與巴畢羅里及哈勒管弦樂團合作演出艾爾加的協

奏曲。自巴畢羅里爵士第一次聽到還是小女孩的賈姬拉琴的那個時候，一路走來，爵士夫婦倆知道

她即將與丹尼爾訂婚的消息，都替她感到高興，這個消息如今已是個公開的秘密。他們跟巴倫波因

交情甚好也很看重他，當時巴倫波因經常以獨奏者的身分與巴畢羅里爵士及哈勒管弦樂團合作演出。

丹尼爾在威尼斯演出一場音樂會之後的回程路上飛抵曼徹斯特，與賈姬小聚一番，並到場聆聽

她與巴畢羅里的表演。隔天他回倫敦，賈姬則與樂團繼續在雪菲爾舉行音樂會。下午的時候她和借

住在友人佩西（Margot and Jack Pacey）家的雙親團圓。

行止匆匆令人眼花撩亂，翌日賈姬與丹尼爾在布萊頓相聚，丹尼爾在當地參與由韓特爵士（Sir Ian

Hunter）新創辦的藝術節的表演。兩天後，也就是四月十七日，她偕同丹尼爾在EMI的錄音室錄製

海頓的C大調和鮑凱里尼的降B大調協奏曲（依葛林茲馬赫的版本）。錄音過程出奇順利使得他們得

以取消一周後額外排定的錄音時間。貝拉迪回憶：「賈姬在錄音室與在音樂廳的表現看起來沒什麼

兩樣。不管紅燈（譯註：正式拍攝燈）亮起與否，她還是照樣拉著她的琴。」[18]

那時的製作人是葛拉伯，他描述了他們如何協力克服獨奏的大提琴與室內樂團之間音響平衡的

難題：「各弦樂群的分部至少比獨奏的大提琴多出六把，管樂群全體具有極大的支撐力量，而獨奏

[18] EW訪談，巴茲，一九九三年五月。

大提琴的音域夾在樂團最重的大砲區域之間：法國號、長號、低音管還有定音鼓。」

大提琴家有更棘手的困難——他是坐著的，而不像小提琴家是站立著、樂器位在坐著的樂團眾人之上，於是能夠增加音樂獨奏聲部的支撐力量。葛拉伯為了彌補大提琴這樣不利的位置，他安排賈姬坐在一個大約九英寸高的演奏台上，使得她在樂團中間鶴立雞群，相當醒目。再來就是找尋一個獨奏大提琴與樂團間理想的相關位置，一開始採取傳統的音樂會坐法，大提琴家坐在樂團前方、指揮家的左手邊、與樂團遙相背對。葛拉伯說：

〔賈姬〕的音樂很棒，但是從樂器〔……〕傳到她麥克風中間流失的聲音使得它們失焦而變得模糊不清。我將她轉個一百八十度面對樂團。這次聽起來她和樂團不像在兩個房間裡、竟像是在兩個不同鎮上的毫不相干。然後我讓她坐在指揮家的斜對面，試了很多方法、直到最後，令人驚喜的〔……〕我意外地找到了最好的位置。我讓她定位在樂團正中間，面對指揮家，其他團員呈馬蹄形圍坐在她的旁邊。指揮家施展身手時有可能會碰到她，我擔心她這麼近的距離是否會妨礙到他指揮時的動作，於是問：「老爹，她會不會太靠近啊？」

他明快地答道：「她跟我已經沒有距離的問題了！」[20]

⑲ 葛拉伯，《天才全紀錄》，頁九六。

⑳ 葛拉伯，《天才全紀錄》，頁九六、九七。

葛拉伯對賈姬毫不抱怨的耐性感到印象深刻。她總是把曲子拉完，像在音樂廳一樣，全力以赴。

「她從未有這樣的態度：『好吧，如果哪裡不對的話，我們可以一直重來。』這就是為什麼她在唱片錄音中的表現那麼一氣呵成、扣人心弦。」葛拉伯回想起當時，一旦只要他們找出任何人的最佳平衡，即使過程中偶爾有無法意料到的狀況，錄音還是能順利進行。「她在未事先告知任何人的情形下很調皮的臨時變換弓法，讓我們大家想破頭試圖找出突發狀況的所有可能原因，我們在還沒想到或許是新的運弓所導致之前，無法解釋大提琴聲音的改變。〔……〕我頭一次為她製作的這張唱片，提供了有關風格觀念的完美範例——在海頓的循規蹈矩，在鮑凱里尼浪漫的放縱恣情。」㉑

幾位音樂界的朋友像是佛斯特和帕爾曼都去聽他們錄音。如普瑞斯—瓊斯在他的採訪中所指出，眾人興致高昂，有十五個朋友連同賈姬與丹尼爾開拔到巴畢羅里爵士的「原木」餐廳辦慶功宴——不過更好的理由是，他們倆佳期不遠的「秘密」即將公諸於世。巴倫波因告訴記者，他們預定在九月舉行婚禮，因為那是他們所能挪出最近有五天假期的時間。賈姬向普瑞斯—瓊斯透露說婚後她想移居以色列。不過就如他所評論的：「當時他們的生活方式讓他們必須周旋在機場、舞台、飯店或是鋼琴——大提琴二重奏的世界裡。朋友們開玩笑說她透過大提琴敏感的自我投射心理是來自骨子裡的『猶太化』。她打算改信猶太教，但是她對猶太教的了解局限在像是"oi, oi, mamele"的呼告，

㉑ 葛拉伯，《天才全紀錄》，頁九六、九七。

還有一次跟丹尼爾去參觀猶太教會的經驗而已。」[22]

一位《泰晤士報》專欄的記者詢問賈姬關於她改宗的意圖。她斬釘截鐵地回答：「沒什麼好猶豫的。我想這對小孩會比較好。我家是信天主教的，但我對天主教從未有過什麼特殊的感覺。」

對經紀公司與唱片公司而言，藝術界兩位才子佳人的婚禮是值得卯足全力挖掘的題材。四月十四日，Angel唱片的康凡尼(John Coveney)興高采烈地寫了一封信向EMI的安德烈報告，祖賓·梅塔已經向他洩露他們快要結婚的消息：「由於他們都是EMI的招牌藝人，毋庸置疑讓國際宣傳部門可以借題發揮。他們婚後將於十一月首度在美國發行第一張唱片，曲目是海頓和鮑凱里尼的協奏曲。然後我們可以用他們婚後首次攜手錄製的第一張唱片作為號召。想想看，假使丹尼爾迎娶的是『美國的』賈桂琳(當然是指賈桂琳·甘迺迪)，會變成多大的新聞！」[23]

自從丹尼爾宣布與「英國的」賈桂琳即將成婚的消息之後，這對金童玉女就經常是世人的目光焦點。接下來的十二個月之間在英美兩地的報章雜誌出現關於他們的報導不計其數，樂見巴倫波因與杜普蕾的結合，認為是天促良緣，不僅因為他們非凡的天分，也由於他們散發的年輕氣息及自信心。他們的天才總被拿來與那些二在上個世紀最顯赫的音樂搭檔相比較，即羅伯特與克拉拉·舒曼(雖然有人會懷疑，誰能想到造化何等弄人，愛侶是否得以白頭偕老)。

[22]《周末電訊報》，一九六七年六月。

[23] EMI檔案。

巴倫波因公開堅稱：「我們的關係無論在個人或事業上必須保持公私分明〔……〕」──這是唯一讓我們的生活能夠順利前進的方式。」然而實際上，他與賈姬在音樂上的聯繫是如此的密切以致於他們在舞台上無可避免漸漸地被拉在一起──聽眾也疾呼希望聽到他們合奏的演出。在巴倫波因來說，他有十足的精力、記憶和毅力來應付「額外的」室內樂演出活動，一方面持續擴張他作為指揮家的事業版圖，一方面又能表演豐富的鋼琴曲目。賈姬樂於擁有更多室內樂演出的機會。因為大提琴的獨奏曲目相對有限，於是她將室內樂視為自己音樂活力的泉源。

四月下旬兩位音樂家的行程繁忙得以想見。四月廿三日，賈姬與丹尼爾及ECO在布萊頓藝術節表演鮑凱里尼的協奏曲。四天後她在同一個城市與畢夏普舉行了一場二重奏音樂會。四月廿一日，她於布雷福特再度演出艾爾加，完成了與哈勒管弦樂團合作的迷你巡迴。之後的四月三十日當天，她和雷格諾德與CBSO在伯明罕郊區的沙利沃克當地的愛德華國王學校演奏蕭斯塔柯維契的第一號大提琴協奏曲。BBC現存一份這場音樂會的錄音，見證了她唯一一次公開表演此部作品。賈姬聲稱自己並不喜歡演奏它，當時她向普瑞斯──瓊斯坦言，拉這個作品像是在做一件費力的苦工，真令她吃不消。這首蕭斯塔柯維契的協奏曲確實要求獨奏者付出極大的體力和耐力，尤其在第三樂章漫長的獨奏裝飾奏和讓人筋疲力盡的終樂章。不論好惡與否，她也別無選擇只得完成這場音樂會，因為就在五個月前才發生一樁尷尬的事件，就是她「忘記了」和雷格諾德與CBSO在伯明罕一系列的演出邀約。

她與蕭斯塔柯維契之間難以言喻的關係，或許來自於她很清楚知道這部作品與其受獻者羅斯托

波維奇之間的密切聯繫。這是無法改變的事實。在一份才於不久前一個月所做的專訪中，賈姬談到達成俄羅斯一代宗師所託付於她的任務——承繼他為大提琴開拓新曲目的工作之任重道遠。「我當然樂意。問題是，我可以嗎？女性沒辦法像男性那樣演奏——她在體型和精力上略遜一籌。女性的手型本身就是個限制。羅斯托波維奇有雙大而靈巧的手，這讓他無所不能。」

賈姬對大多數的當代音樂興趣缺缺，她在與普瑞斯─瓊斯的訪談中針對這件事提出辯解：「我討厭那些音樂，很難聽，又得花一大堆時間找出指法，」這是當她在準備演出蕭斯塔柯維契作品的音樂會時有感而發，告訴普瑞斯─瓊斯的一番話。實際上，當晚在伯明罕也是她唯一一次演出這個作品。或許令人惋惜的是，日後賈姬沒有機會再次公開演奏也無緣灌錄它，因為儘管她對其中技巧的艱難頗有怨言，卻依然能夠完全掌握箇中真意。BBC廣播電台的錄音帶佐證了賈姬此次演出所表現的無窮動力，也暴露出其中的失誤，尤其是有些時候在樂團部分不甚精準。至於她的部分，也許有人會說，杜普蕾並未抓住蕭斯塔柯維契音樂背後尖銳的諷刺性，她在某些地方表現得太過於外放，以致於無法傳達出第二樂章裡憂鬱沉思和內在苦悶的情緒。

五月初，賈姬完成了三場以上與史蒂芬·畢夏普的演奏會，是她與他的最後合作演出。巴倫波因也來到了牛津，史蒂芬回憶在音樂會後他們愉快地共進晚餐。而在瓦城音樂廳舉行他們的告別音樂會之後，倫敦的一些音樂家感覺出他們已然來到一個年代的尾聲，賈姬終究是脫離了她之前的朋友圈子，成為以巴倫波因為主的上流社交世界當中的一員。

數日後，賈姬在五月十二日與《鋼琴家傅聰共同舉行一場演奏會，這是先前就約定好的——還有

幾場預定和馬乖爾合作的三重奏音樂會。據傅聰回憶：

當丹尼爾出現時，我們整個事業都付之東流了。先前我和賈姬在劍橋早就安排好的演出，到頭來只剩下這一場音樂會而已。我挑選了這些曲目將德布西和法蘭克的奏鳴曲放在下半場，上半場則是揚納傑克(Janáček)的《帕哈卡》(Pohádka)〔即《童話故事》(Fairy Tale)〕與蕭邦的奏鳴曲。但我們在彩排時，賈姬很明顯的無法忍受揚納傑克的作品。我認為揚納傑克的音樂具有一種原始狂野的特質，有點兒像穆索斯基(Mussorgsky)。我常被人家說很跋扈；也許這是為何當我一直告訴賈姬這個作品多棒多棒時，卻換來她越發的沉默。後來丹尼爾把我拉到一旁悄悄說道──「她只是不能忍受這個作品──她已經被你弄得手足無措了。」她有她叛逆的一面，我魯莽的熱心過頭把她嚇壞了。最後我們只演奏三首奏鳴曲而已，放棄揚納傑克──曲目已經夠長了。蕭邦的奏鳴曲幾乎要了我的命──它很難彈。德布西和法蘭克的奏鳴曲一直都滿順的。不過我記得那次丹尼爾說了些話評論我們演奏的法蘭克：「你怎麼可以讓兩個人每小節都製造個高潮？」我聽得很不是滋味。原本預定演出貝多芬三重協奏曲的三重奏後來是找巴畢羅里合作，原先的我和馬乖爾就退出了。

傅聰是位慷慨豁達的夥伴，他了解到，即使只憑賈姬與丹尼爾那次在他家裡即興的合奏也可觀

微知著，見識到他倆二重奏具有某種不同凡響的特質：

我不知道還有哪個音樂家能像丹尼爾這樣全盤掌握音樂的結構。即便如此，身為一位音樂家的他一點也不冷峻無情。所以當他演奏起貝多芬或者布拉姆斯時，整體結構堅若磐石，讓賈姬得以實踐她扣人心弦的熱情。在這方面她和丹尼爾特質上的互相平衡——幾乎要滿溢的熱情，卻總在形式的規範內從不踰越。

查米拉面對著賈姬全心全意的表達方式感到震撼不已：「作為一位聽者，你完全被牽動了，因為在音樂中她就是這麼盡心盡力。」⑳她將賈姬的力與美比擬作在前拉斐爾派畫家筆下展現的女性樣貌。傅聰也認為賈姬的舉手投足之間有某種原始的活力：

她是這麼的樸實無華。她食慾出奇的好，從吃東西裡得到滿足的快樂！她像隻老虎一樣老想著吃。……還有她大剌剌的腳步、豪放的快人快語。是這樣一個奇怪的組合——真實的

能聲氣相通。她是這麼一位富於幻想力的音樂家，使得她與丹尼爾樂的句子和形式天生具有優異的平衡感——幾乎要滿溢的熱情，卻總在形式的規範內從不

⑳
EW訪談，倫敦，一九九三年六月。

純樸表現於外的天眞無邪。丹尼爾常取笑她在生活實務上的無知和漠不關心。他也許會問她：「奧斯陸在哪兒？」她會回答：「在德國嗎？」——她似乎所知有限⋯⋯但她從不介意這樣的玩笑。她同時是個內在情感豐富的人；她的敏感與熱情如火令人難以置信㉕。

五月中賈姬再度與布列契契及倫敦莫札特演奏團合作，在皇家節慶音樂廳演出海頓的C大調與鮑凱里尼的降B大調協奏曲，在《泰晤士報》的一篇評論中，薩狄（Stanley Sadie）貶抑杜普蕾所詮釋的海頓：「這次的大提琴演奏表現得爐火純青，十足的羅斯托波維奇風格⋯⋯主要問題出在協奏曲聽起來不再像是一首眞正道地的音樂作品。⋯⋯詮釋完全稱不上嚴謹；音樂淪爲被用來當作玩物一般。」薩狄一方面盛讚賈姬對鮑凱里尼的音樂較有感應，一方面又認爲在曲目裡竟包括了這首葛林茲馬赫根據鮑凱里尼樂譜的僞作，是「倫敦莫札特演奏團錄音當中的一大敗筆」。

五月十八日，賈姬在節慶音樂廳的音樂會後旅赴柏林，與小澤征爾及柏林廣播樂團合作，以舒曼的協奏曲做了三場的表演。回到倫敦的時候，她才知道未婚夫極度關切以色列的政治情勢。如巴倫波因所說：「一九六七年春天，當以色列岌岌可危瀕臨危急存亡之際，涅瑟已關閉地朗海峽，戰爭迫在眉睫，自不待言。〔⋯⋯〕我無法忍受和家人或朋友分隔兩地的感覺，也捨不得離開柏林愛樂的夥伴們。一番交戰之下我決定回家鄉。我搭乘僅剩最後幾次的正常商務航班⋯⋯賈桂琳堅持跟

㉕ EW訪談，倫敦，一九九三年六月。

我一道走。」㉖基於安全考量，丹尼爾原先試圖勸賈姬打消念頭：「我認為會有危險。在五月底的時候情況更是一點都不樂觀，我們不知道結果會怎麼樣。」但賈姬堅決要與丹尼爾長相左右，不管等待著他們的是什麼樣的命運，她都要與他共同度過。無論如何，她以傻氣的堅持，信守百分之兩百的承諾——無論那是一首音樂作品抑或是她所深愛的人——幾乎沒有什麼可以阻擋得了她了。

㉖ 巴倫波因，《音樂生涯》，頁一〇九。

18

愛的勝利

什麼是愛情？它不在明天；
歡笑嬉樂莫放過眼前；
未來的事誰能逆料。

——莎士比亞，《第十二夜》

一九六七年五月廿八日晚間，賈姬偕同丹尼爾搭乘飛機從希斯洛直飛台拉維夫。他們在廿九日清晨破曉時分抵達，卻看見城市依然燈火通明，沒有一點戰事迫在眉睫的緊張氣氛。然而，這只是風雨前的寧靜，事實上僅在一星期後，以色列全國總動員進入備戰狀態，六月五日，戰爭正式開打。

杜普蕾與巴倫波因臨時取消了在歐洲的演出以便回到以色列。賈姬走得太匆促，甚至連交待一

下為何草率離開的時間都沒有。她隨即拍了封電報向母親報平安，數日後，她打電話給好友安東尼‧霍普金斯，為了取消跟他在六月五日、六日諾威契音樂節的演出表達歉意。（霍普金斯回想起她詳述自己與丹尼爾如何在以色列勞軍演出時難掩興奮之情。）

不僅如此，賈姬必須退出在德國與布勞恩什維格管弦樂團（Braunschweig Orchestra）的兩場音樂會，也無法履行她在巴斯音樂節（Bath Festival）演出的約定（她原本預定要演奏海頓的D大調協奏曲，還有一場與傅聰的同台表演）。要不是覺得自己理所當然應該陪在丹尼爾的身旁，賈姬不可能做出讓人失望的事情，她也無暇顧及到自己的事業了。但是她這樣突如其來取消所有演出帶給他人相當多的困擾，看在別人眼裡就好像是為了追求冒險耍孩子氣的任性。提雷特女士認為「職業約定」有其神聖性，她公開聲明「賈桂琳是個淘氣的女孩兒」。擔任巴斯音樂節總監的曼紐因，更是大發雷霆。

她在音樂會的缺席意味著他們原本排定與巴斯音樂節管弦樂團在六月底七月初赴北美洲與蒙特婁萬國博覽會演奏的行程也就無法成行了。

知道巴倫波因與杜普蕾事實上正在以色列舉行音樂會或許更令他氣結。丹尼爾與賈姬一到那裡，馬上為以色列愛樂管弦樂團（Israel Philharmonic Orchestra，IPO）貢獻一己之力，五月廿九日傍晚，他們舉行在台拉維夫的第一場音樂會，丹尼爾彈奏貝多芬的C小調鋼琴協奏曲，並首度指揮該樂團，為賈姬的舒曼協奏曲擔任伴奏。「雖然這場音樂會原本就事出突然（兩位獨奏家當天早上才到達以色列而已），卻是個令人興奮的經驗，」《耶路撒冷郵報》（*Jerusalem Post*）的樂評人寫道。「……杜普蕾小姐是一位出色的大提琴家。她對舒曼作品的處理充滿了細膩、音調柔和與令人激賞的精湛

技巧。……更讓人驚喜的是，這也是丹尼爾‧巴倫波因首次指揮舒曼的協奏曲。從他那細緻洗鍊的伴奏，加上他對樂團的間奏亮麗而豐富的處理來判斷，他指揮家的事業要達到像他鋼琴家的聲望那樣如日中天的境界將指日可待。」①

接下來連著三天在海法由柯米席歐納(Sergiu Comissiona)指揮IPO，以相同的曲目進行更多場的表演。（由於安息日當晚不舉辦音樂會，所以六月二日那天暫停演出。）六月三日他們在台拉維夫的曼恩大會堂恢復演出，隔天與柯米席歐納及IPO在俾什巴舉行兩場音樂會，其中頭一場是作為勞軍的表演。據巴倫波因指出，俾什巴約位於台拉維夫與以埃邊境中間。「那天晚上，在音樂會後我們開車回台拉維夫，看到坦克車從旁邊朝相反方向開去，才意識到戰爭離我們多近。」②柯米席歐納回想起儘管六月開始的頭幾天局勢緊張，民眾仍然湧進音樂會，許多人還身著軍裝，隨時待命。在台上演出的男性音樂家，是四十六歲以下極少數合乎免徵資格的男性。柯米席歐納覺得當時「走在大街上實在很難爲情〔……〕似乎只有小孩和殘障者不用去參加打仗。」③

在此同時，丹尼爾的莫逆之交祖賓‧梅塔離開波多黎各前往台拉維夫。要到那裡不是件容易的事，幸虧得到以色列駐羅馬大使館的幫助，讓他坐上一班事實上滿載軍火與彈藥而非旅客的EIAl航空飛機，六月五日凌晨，他抵達台拉維夫，和朋友聯絡上以後，發覺整個城市完全進入燈火管制狀

① 《AVIDOM音樂日誌》(AVIDOM Musical Diary)，一九六七年六月二十日。

② 丹尼爾‧巴倫波因，《音樂生涯》，頁一〇九。

③ 《貝爾法斯特電訊報》(Belfast Telegraph)，一九六七年六月十四日。

態——戰爭業已開打了。他和一位身著睡衣的ＩＰＯ代表碰面之後，被帶到以色列愛樂的「賓客之家」。祖賓・梅塔回憶：「我被帶到地下室，睡在一個大儲藏間裡。柯米席歐納夫婦、巴倫波因『準』伉儷、還有丹尼爾的雙親阿依達和安瑞克，我們全在地下室打地鋪，那裡原本是當作防空洞用的。」

祖賓・梅塔指出，預防措施幾乎是備而未用，因為以色列在戰爭開打第一天的幾小時內，就把埃及的空軍一舉殲滅，從而旗開得勝，打了漂亮的勝仗。

儘管如此，每個人都無心睡覺，整個晚上都沉浸在一片笑聲之中。據祖賓・梅塔描述：「可憐的柯米席歐納被當成嘲笑的對象。他去倒杯水喝的時候，我跳到他床上躺在他老婆旁邊。當他回房間時，房裡頭是一片漆黑，這可憐的傢伙丈二金剛摸不著頭腦，不曉得發生什麼事情。我們被戰雲瀰漫的緊張情勢影響，玩這些幼稚的惡作劇遊戲來維持那種一切如常的感覺。」[4]

當以色列的勝利更加明朗化時，一本正經的常態抵擋不住欣喜若狂的高昂情緒。為慶祝耶路撒冷重回以色列懷抱，緊鑼密鼓展開規劃的活動。歡慶的氣氛瀰漫於空氣中，一如丹尼爾所說：「戰爭一結束，為因應這個輝煌的時刻，我們決定在此時此地閃電結婚。在耶路撒冷舉行婚禮更是別具象徵意義。」[5]

在以色列，平民的婚禮並沒有什麼特定的方式，所以一切都不成問題，但宗教儀式卻很棘手。

[4] 祖賓・梅塔，〈歡樂與笑聲〉(Fun and Laughter)，魏茲葦斯(編)，在《賈桂琳・杜普蕾：印象》，頁八八。

[5] ＥＷ訪問丹尼爾・巴倫波因，巴黎，一九九五年四月。

賈姬迅速完成改宗、皈依猶太教是必須克服的一大障礙。從他們開始交往的時候，賈姬就告訴過丹尼爾說她想當個猶太人。「我們原本打算在倫敦以猶太教儀式舉行婚禮。賈姬之前略微讀過一點教義，在一般情況下，她需要研讀了解更多才行。不過由於戰爭的關係，加上她的名氣和她義無反顧的行為，使得這些問題都迎刃而解。她還要通過猶太教會牧師的考驗，幸好他們都還蠻包容這樣的情況。」⑥

據賈姬日後亦師亦友的牧師富利得蘭得拉比(Rabbi Albert Friedlander，「拉比」即猶太教牧師)所言，猶太社會中有些成員對於賈姬這麼快速而輕易地皈依頗有微詞。他說道：「自然有很多猶太人──尤其是那些老一輩的──對這樣的皈依不以為然……一天之內完成皈依然後在第二天馬上舉行婚禮──完全不把教規《哈拉加》(Hallacha)放在眼裡。她怎麼能自稱是個猶太人？」⑦

相對於這樣的爭議，自有一套更有力的說詞。身為改革派的富利得蘭得拉比認為：

丹尼爾‧巴倫波因和賈桂琳涉險來到以色列勞軍演出。他們懷著滿腔的熱忱。他們希望共結連理，而且賈桂琳皈依了猶太教──竟在一天之內！這是她的心願。這也是萬瑞恩樂見的。通常想成為猶太教徒需要花上幾年的時間研讀教義──不過在以色列猶太教會牧師本

⑥ EW訪問丹尼爾‧巴倫波因，巴黎，一九九五年四月。

⑦ EW訪談，倫敦，一九九四年六月。

身就是教規。一天之內，在拉比見證下完成包括浸禮與試驗的程序。拉比們知道內情以後，都感到驚訝不已：「在浸禮後必須等上好幾個月，」他們說道：「這樣做是有罪的。」但對猶太法典瞭若指掌的丹尼爾，情急生智，他據理力爭：「那麼直接結婚或者直接同居，哪一樣罪過較大？」於是他們就舉辦婚禮了⑧。

儘管一邊忙著張羅婚禮的事宜，而且賈姬的皈依事件引起數日的關注，這兩位年輕音樂家每天晚上依然為慶祝音樂會的表演奔波。第一場勝利音樂會在六月十日星期六於耶路撒冷的比亞尼·哈歐瑪舉行——就在以埃雙方達成停火協定之後，由祖賓·梅塔指揮，丹尼爾演奏貝多芬的《皇帝協奏曲》(Emperor Concerto)，賈姬則演奏舒曼的大提琴協奏曲。音樂會的海報以向「薩哈」(軍隊)致意為號召，表演的所有收入全數捐給「保衛運動」。祖賓·梅塔回憶：「聽眾半數以上身著卡其衣服，可想而知是個令人動容的場面，雖然我必須承認這次並不是以色列愛樂最好的演出。」丹尼許描述道雖然戰爭期間也有不少犧牲者，但此刻歌舞昇平群情激揚：「聆聽音樂會就像是一個人生平最重要的大事一般——尤其是在此情此景，依然平安活著的感受。」⑩

勝利音樂會在耶路撒冷一連演出好幾個晚上，六月十二日在海法、六月十三及十四日在台拉維

⑧ 富利得蘭得拉比，《一縷金絲》(A Thread of Gold)，頁七七。

⑨ 祖賓·梅塔，《賈桂琳·杜普蕾：印象》，頁八九—九〇。

⑩ 班尼許致考列克(Teddy Kollek)的一封信。承蒙考列克的同意轉載。

夫舉行（最後一場是由以色列愛樂特別獻給丹尼爾與賈姬作為告別演出）。

隔天，也就是六月十五日星期四，他們在耶路撒冷舉行婚禮。星期一賈姬打電話給她的母親，詢問她是否能趕上星期四參加他們的婚禮。艾瑞絲事後寫道：「可沒那麼容易，因為戰爭的關係，飛機沒辦法照正常航班飛行。無論如何我和〔賈姬的〕父親、弟弟風塵僕僕轉了三趟飛機、在距離婚禮剩下不到二十四小時的情況下，終究是到達那裡了。」⑪

很榮幸能親臨觀禮的朋友有巴畢羅里爵士伉儷以及珍奈·貝克，他們恰巧在以色列與以色列愛樂合作表演。

珍奈·貝克記錄道：「很難相信自己竟獲邀參加婚禮，整個氣氛洋溢著驚奇與歡樂。無處不令人感到興高采烈；耶路撒冷再度統一，索羅門神殿的哭牆也已解除戰備。古老的狹窄街道流洩著輕鬆、快樂與幸福的氣息，這對閃亮的金童玉女就身居其中。他們掩不住幸福的春風滿面，可想而知，在眾人心中留下最深刻的印象。」⑫

婚禮必須依照嚴格的正統派教規履行，包括淨身池儀式，也就是為新娘做淨身沐浴。祖賓·梅塔充當「接送司機」，主要是為了找藉口讓自己能夠更近距離參與這個戲劇化的場景。

⑪ 德瑞克·杜普蕾夫人，〈為大提琴降生〉（Born for the Cello），魏茲華斯（編），《賈桂琳·杜普蕾：印象》，頁三〇。

⑫ 珍奈·貝克，〈愛神的箭〉（The Bolt of Cupid），魏茲華斯（編），《賈桂琳·杜普蕾：印象》，頁七三、七四。

我是參與這場婚禮的成員當中唯一有交通工具的人，所以必須用租來的車接送主要的成員。當然我也可以在儀式中插一腳，雖然丹尼爾說拉比們不會讓我觀看，甚至於如果他們知道我不是猶太人的話，更不會准許我當司機。所以丹尼爾想出一個對策。他告訴負責儀式的拉比說我是一位最近才移民來的波斯裔猶太人叫做墨許・孔恩。當時我一句希伯來文都不會講，但是大多數的波斯裔猶太人也都不會說這種古老的語言了。我們接到一位德高望重的拉比之後，就開始向著淨身池。我們在等待室裡安靜地坐著，忽然丹尼爾激動地開始向著一些群聚在等待室外面走廊上的的拉比們大喊大叫。他有理由大發雷霆，因為他知道他們正在偷窺，站在房間裡一絲不掛的賈姬，引起了他們的注意。

儀式完成、一切恢復正常後，大夥兒回到車上，我開到現在叫做「耶路撒冷音樂中心」的一個地方。它剛好位在當時將耶路撒冷一分為二的「無人之地」的邊境。丹尼爾與賈姬在一棟大風車坊下方的小房子裡完成婚禮，儀式之中某個名叫「墨許・孔恩」的傢伙抓著天篷的立桿，新郎新娘就站在天篷下方[13]。

對艾瑞絲・杜普蕾一家人來說，整個場面看起來似乎是那麼夢幻不真實：「就像來自舊約聖經的場景。房間正中央擺了一張偌大的桌子，男人們圍坐在那裡。女人則按照慣例，必須在他們身後

[13] 祖賓・梅塔，《賈桂琳・杜普蕾：印象》，頁八九—九〇。

沿房間四周的牆站立。這是個迷人而十足傳統的儀式，由於房子的前門就面對著街道敞開著，可看

到孩童和雞在附近閒蕩。」⑭

賈姬自己向記者克里夫(Maureen Cleave)詳盡說明了儀式的經過：

我走進飯依中心。我必須先沐浴、洗髮、理指甲，然後一絲不掛的完全浸在一個像是迷你

的游泳池裡面。一位拉比用希伯來語念出祈禱文，替我起了個希伯來名字「書拉密」(莎

樂美)。我頭髮還溼淋淋的離開那裡，火速趕往婚禮。婚禮在一位拉比的小房子裡舉行。

我們喝酒、吃堅果，充滿濃厚的異國風味。我們走出來到庭院，一群小孩子圍繞著我們、

在天篷下為我們主持婚禮。我想，一個人在結婚的時候，腦海裡浮現的同樣都是山盟海誓，

不管用什麼樣語言。然後我必須喝掉一杯酒，丹尼得將杯子整個壓碎。然後拉比的妻子會

帶我們到一個小房間裡，把門鎖上⑮。

丹尼爾與賈姬兩人結爲連理的傳統形式純粹是象徵性的，很快地他們如釋重負，繼續趕往在耶

路撒冷的大衛王旅館舉行的婚禮慶賀午宴，蒞臨的貴賓包括以色列的幾位重量級政治人物──葛瑞

⑭ 德瑞克·杜普蕾太太，《賈桂琳·杜普蕾：印象》，頁三〇。

⑮ 克里夫，《紐約時報雜誌》，一九六九年三月十六日。

恩、考列克與戴揚(Moshe Dayan)將軍。祖賓・梅塔、珍奈・貝克與巴畢羅里爵士伉儷代表國際音樂團體出席。據祖賓・梅塔回憶，事實上，席間所討論的話題集中在別具政治意涵的議題：成立一個組織，由以色列愛樂管弦樂團領軍，在美加地區舉行親善的募款巡迴演出。他和巴倫波因夫婦慨然允諾貢獻一臂之力，並鼓勵其他夥伴們有志一同，加入他們的行列。

當晚在台拉維夫，巴畢羅里率領樂團演奏貝多芬的第九號交響曲，由珍奈・貝克擔任其中一位獨唱者。（原本安排的威爾第〔Verdi〕《安魂曲》〔Requiem〕被認爲不太適合當時的外在情況，於是以貝多芬這部著名的偉大作品取而代之，當中有振奮人心的《歡樂頌》〔Hymn to Joy〕。）之後，巴畢羅里伉儷、珍奈・貝克還有許多其他的音樂家就離開樂團，一行人浩浩蕩蕩前往正在愛樂「賓客之家」進行爲賈姬和丹尼爾所辦的婚宴。巴畢羅里爵士向這對新人舉杯致賀，葛瑞恩是座上的榮譽貴賓。伊芙琳・巴畢羅里評論道：「這是一次很棒的派對，因爲我們不僅在慶祝巴倫波因的婚禮，並且特別爲了和平再度回到紛擾的以色列國境而道賀。」[16] 新人與兩位貴客合影留念——葛瑞恩，以色列的國父；和巴畢羅里，賈姬自十一歲開始在音樂上的精神導師。

葛瑞恩並不特別喜歡音樂，不過根據丹尼爾描述，他是賈姬的樂迷。「一個英國女孩，也不是猶太人，卻在一九六七年來到當時戰火連天的以色列，這具有特殊的意義。她在以色列成了某種象

⑯ 伊芙琳・巴畢羅里，〈在伊芙琳眼裡，濃情密意〉(From Evelyn, Con Amore)，魏茲華斯（編），《賈桂琳・杜普蕾：印象》，頁五〇。

徵，葛瑞恩非常清楚這一點。」[17]

在富利得蘭得拉比眼裡，賈姬的皈依，超越了純粹的象徵意義，並且具體表達了她對於自己的新家庭和音樂圈的新朋友的認同：「賈桂琳並不是締結信仰的聖約，而是締結與丹尼爾、阿依達（她摯愛的婆婆）、平查斯（Pinchas）〔祖克曼〕、伊查克（Itzhak）〔帕爾曼〕，以及所有以色列人的誓約。這樣的誓約也有它重要的價值。」[18]富利得蘭得強調，對於他們這一些支持進步的猶太人而言，她的改宗是相當真誠的皈依。「不一定說賈姬就會變成安分守己、奉行教義的猶太教徒。不過成為猶太社會與以色列的一員讓她覺得相當輕鬆自在，況且她在『六日戰爭』期間也為國家貢獻許多心力，幫了很大的忙。」[19]

也許理由更不只是如此。記得賈姬曾經告訴我說，比起天主教，猶太教給了她較大的空間、更深奧的關於上帝的概念。在它的教誨之中，有關於我們人類的存在以及從平凡的事物出發實現愛與正義的理想，都是她所重視的特質。

當她回到倫敦、向朋友們宣布自己改宗的事情時，並未獲得普遍接受。大提琴家蕾斯科曾記得那次賈姬翩然而至參與跟ECO的彩排時告訴她說：「我現在也是個猶太人了。」蕾斯科曾經在大屠殺時失去許多親人，自己也曾身陷奧許維茲集中營的監獄當中，她明快地回答賈姬，「那就努力生

[17] 巴倫波因，《賈桂琳・杜普蕾：印象》，頁七八。

[18] 富利得蘭得拉比，《賈桂琳・杜普蕾：印象》，頁七八。

[19] EW訪談，一九九四年六月。

一個吧。」賈姬馬上了解她的意思，後來蕾斯科變成賈姬敬愛的朋友，幾乎把她當成母親一樣看待。

賈姬自己的父母親艾瑞絲和德瑞克，看到她于歸的幸福也感到十分欣慰，不過根據丹尼爾的描述，他們對於一九六七年六月所發生一連串閃電事件及其攸關終生的意涵卻未曾發表任何意見。「賈姬的父母對於皈依或者婚事從未發表任何看法──不過他們本來就比較不擅言詞。」

然而，賈姬在四月昭告世人她即將訂婚與改變宗教信仰的消息之後，艾瑞絲與德瑞克就陸續收到一些誤解的朋友甚至是陌生人寫來的信，譴責他們的女兒背叛信仰的行為，內容很傷人。據皮爾斯所言，他的雙親對猶太教完全不了解，只得打電話請教教區的牧師為他們指點迷津[20]。他們一向是遵守教義的天主教徒，也許皈依背後的意義比尖銳的宗教議題更令他們懊惱。事實上，他們的長女希拉蕊也嫁給一位具有猶太血統的人──基佛，他的父親傑洛德·芬季出生在一個義大利籍的猶太大家庭。

巴倫波因夫婦在婚禮的隔天就離開以色列，他們要去馬貝拉度假五天，住魯賓斯坦家裡。對丹尼爾來說，這位偉大的鋼琴家如同父親的形象，他不但對魯賓斯坦的高超琴技與音樂性相當欽慕，也對他的個人風範相當著迷。魯賓斯坦在丹尼爾還是小男孩的時候就聽過他演奏，總是不吝給予最大的鼓勵。數月前他聽到賈姬的錄音，同樣感到印象深刻。丹尼爾回想起當「他邀請我們兩人去住在他西班牙家裡的時候〔……〕他常常要我們演奏給他聽──他喜歡聽賈姬拉琴──有無數次我們

⑳　希拉蕊·杜普蕾與皮爾斯·杜普雷，《家有天才》，頁一九五──一九六。

一直演奏到天亮。」㉑魯賓斯坦熱情招待丹尼爾和賈姬這對新婚夫妻，令他們感到「幾乎像是一家人」。

在短暫的蜜月旅行之後，巴倫波因夫婦回到英國，面臨一些對於他們突如其來取消音樂會的「不敬業」態度相當不滿的批評。丹尼爾指出，間隔不到一個月的時間，輿論竟有徹底的改變：「一九六七年當我在六月戰爭的一個星期或十天之後回到歐洲時，就不能再談論起關於猶太人受苦受難的事情了，而且還得非常的謹言慎行。二次大戰時所發生的可怕的事情似乎很快地被遺忘了，起初還避而不談，後來越來越公開地指責猶太人具有帝國主義思想。我再度體會到人類是多麼地健忘。不到幾天的功夫，世人就忘記了輸掉戰爭的阿拉伯人才是挑起戰爭的始作俑者。」㉒

在那段期間，他們在音樂上犧牲性的友情就是跟曼紐因的關係。巴倫波因回憶：「曼紐因對我們相當不滿。無論如何他都很贊同阿拉伯人的行動。」㉓令人惋惜的結果就是，此後賈姬和曼紐因在音樂上不再有任何接觸，他們原本要演出並錄製舒伯特五重奏和布拉姆斯《雙提琴協奏曲》的計畫也告吹了。幸虧他們後來又重修舊好。曼紐因非常了解賈姬的行為背後的那股衝動：「她一方面對丹尼迷戀不已，一方面又沉醉在那時以色列還有戰爭的激情之中，使得她以平常那種即知即行的自發性下定決心，一九六七年六月，自己必須和丹尼爾去到那裡。這種心情就像墜入情網一樣無法阻

㉑ 巴倫波因，《音樂生涯》，頁四四。

㉒ 同上，頁一一二—一一三。

㉓ 與EW的談話，柏林，一九九三年十二月。

擋。」㉔

六月底的時候，他們倆前往奧爾德堡音樂節欣賞李希特演奏的莫札特鋼琴協奏曲作品五九五，由布烈頓擔任指揮。丹尼爾記得他們遇見布烈頓時：「他相當不友善，部分原因或許是由於我們政治立場不同，但主要是因為他認為取消演出是非常不敬業的行為——賈姬之前取消了在音樂節的一場演奏會。」㉕

賈姬放棄了她跟巴斯音樂節管弦樂團在北美洲的巡迴表演，接下來除了參與一場在伊莉莎白皇后音樂廳與丹尼爾同台演奏布拉姆斯E小調奏鳴曲的慈善音樂會之外，她整個七月都空出來，無事一身輕。七月底，巴倫波因夫婦赴美加以色列愛樂管弦樂團的「勝利」募款之旅，就是在他們結婚午餐派對那時候被提出來討論的話題。這趟巡迴演出得到美籍猶太音樂家的支持，一些著名的大師像是伯恩斯坦、海飛茲、皮亞第高斯基，以及史坦伯格（William Steinberg）都加入了祖賓・梅塔、巴倫波因和杜普蕾的行列，與IPO合作演出音樂會，為「以色列急難救助基金」貢獻一份心力。

因此，七月三十日賈姬在紐約愛樂廳演奏舒曼的協奏曲，由祖賓・梅塔擔任指揮；八月二日、三日則由丹尼爾指揮，分別在多倫多及克里夫蘭演奏同一首曲子。

祖賓・梅塔回憶，在那些日子裡，賈姬幸福洋溢；好似飄飄然在雲端之上。當她墜落地面、回

㉔ 引述自傳給EW的傳真信函，一九九四年十二月。

㉕ 與EW的談話，柏林，一九九三年十二月。

到人間現實生活時，他不確定她能聽懂多少他跟丹尼爾之間討論的事情：

她所受的教育在某方面是相當有限的，不曉得在我們談話的內容裡面哪些她聽得懂、哪些她聽不懂。丹尼爾受正規的學校教育長大，我也是──這是家有音樂神童的父母親必須要特別注意的。但像賈姬，她沒有距離的觀念──她不知道紐約和西雅圖相隔多麼遙遠，也不知道到那裡要花多少時間。她自己倒還透透徹徹這一點，也從不說出她能聽懂的談話內容是什麼──她總是微笑著對大家說：「祝你們聊得愉快啊」。這是她最幸福的時候[26]。

另一方面，在祖賓・梅塔看來，賈姬具有一種健康的平衡觀念，這在年輕的天才型藝術家身上十分罕見：「她熱愛生活與家庭勝過大提琴。更不用說她對丹尼爾的一往情深。他總得哄她去練琴、學一些新的曲目。在她的音樂生涯當中未曾有過對現今的創造力感到好奇或對學習新事物的強烈求知慾。」

賈姬喜歡跟祖賓・梅塔合奏，覺得他是一位善體人意的音樂家，擁有靈活思考和能力來融入於他的獨奏者。他在音樂上強烈而深刻感受到的想法恰與賈姬互補，因此在這方面賈姬認為他是位理想的伴奏人選。賈姬漸漸把祖賓・梅塔當成哥兒們看待，不過他和丹尼爾實在太要好了，讓她有時

[26] 此後相關的引述皆引自EW所做的訪談，杜林，一九九四年二月。

候覺得自己反倒是被冷落在一旁。祖賓・梅塔舉了一件特別讓她（而且不只有她）感到不知所措的事情。

那年八月丹尼爾在匹茲堡有一場音樂會，由史坦柏格指揮。音樂會前，有位被派駐到紐約的記者要來採訪他。他回到「艾塞克斯旅館」，我們也都住在那裡。當時我正好在他們房間裡，門鈴響起的時候我去開門，看見記者站在那兒。他向我打招呼：「噢，巴倫波因先生——很高興見到你！」這是我的角色——我怎能錯失這樣一個演戲的大好機會。於是我說了：「請進。」丹尼爾和賈姬在另外一個房間裡，我向他們大喊：「祖賓，可以借用一下你的客廳嗎？賈姬，你不來坐在我旁邊嗎？」然後丹尼爾就過來坐在我對面（真希望那時他不是坐在那裡），我假扮做他完成整個訪問！賈姬不曉得發生什麼事（對於我們的惡作劇，她還沒進入狀況）但她仍知趣地保持沉默。我還抱住她親她的臉頰，這時丹尼爾已經開始妒火中燒。當記者問道：「你曾為了『六日戰爭』回到以色列。」我趕緊改口讚美「祖賓」，答道：「是的，不過這是身為以色列人的我應該盡的本分。但是梅塔先生——他雖然不是猶太人——卻取消所有的演出，冒著危險跑到那裡，他展現了真正的勇氣和正義感。」這位記者還被蒙在鼓裡，不曉得採訪到的「他」不是「他」。我想，當他在匹茲堡看見那位走到台上演奏的丹尼爾的時候，一定嚇得說不出話來。

八月中旬，賈姬正飛回英國履行額外的演出。八月十五日，她在逍遙音樂會演奏舒曼的協奏曲，由波爾特爵士擔任指揮，之後又與丹尼爾在哈洛蓋特音樂節（Harrogate Festival）共同舉行一場演奏會。九月專門為錄音行程，等到九月中音樂季節再度來臨的時候，她又陷入忙碌的演出計畫裡，行跡遍及整個歐洲——其中大部分是擔綱樂團的獨奏者，這也意味著她得和丹尼爾分隔兩地。

由於他們在音樂上的合作無間成績斐然，賈姬的音樂會經紀公司盡可能安排她與丹尼爾同台演出，其中有許多場都是集中在像是布來頓或愛丁堡之類的藝術節。而巴倫波因近來則積極與皇家節慶音樂廳總監丹尼森（John Denison）協商，要利用新建的伊莉莎白皇后音樂廳在平常音樂會季節之外的空檔，於一九六八年在倫敦的南岸交界創辦一個夏令音樂節（South Bank Festival）。到下一季的時候，這對愛侶的演出計畫排得恰到好處，終於使得他們不用分開超過兩三天以上。

事實上，賈姬對於限制演出邀約的數目，以及慎選音樂會檔期方面有強烈的個人主觀意見。從經紀公司的藝人日誌簿裡就可以明顯看到她的陳述，像是對指揮家的偏好、對錄音曲目的挑選，她也會阻止工作時間被分割得太零碎，好跟丹尼爾有多一點相處的時間。上頭也註明了從一九六七年夏季開始，丹尼爾是她指定共同演出音樂會的不二人選，最大的差別待遇應是表現在關於她與英國地區性樂團所簽的合約上。賈姬要哈里遜將CBSO和波茅斯交響樂團（Bournemouth Symphony Orchestra）「列入黑名單」，因為她和這兩個樂團合作「不」愉快。

一九六七年的夏天，紐朋策劃拍攝一個關於賈姬的紀錄短片，計畫在BBC電視台的《萬象》（Omnibus）節目中播出。賈姬熱烈支持他的想法，於是影片在八月和九月這段期間開拍。

紐朋在拍攝音樂家紀錄片方面有他紮實的背景。他生於南非，本身不只是位出色的吉他演奏家，同時身兼律師和音樂家的雙重身分。他在商業銀行工作一段時間之後，加入BBC成為一位音樂製作人。當他在第三電台工作的時候，漸漸對於製作廣播紀錄唱片產生濃厚的興趣。紐朋在義大利的西恩那「奇吉安那音樂學院」（Accademia Chigiana）錄製專為暑期音樂課程的節目時，遇上了巴倫波因。從廣播轉移到電視是自然而然的發展過程，尤其像紐朋，他是早年了解到電視具有推廣古典音樂潛力的廣播人。一九六五年，他親自為BBC電視台製作一部關於兩位鋼琴家阿胥肯納吉與巴倫波因的紀錄片叫做「雙協奏曲」——是一系列關於音樂家紀錄片的「始祖」，結果相當成功，在當時廣受好評。

電視在一九五〇年代晚期開始被用來作為將古典音樂帶給更多聽眾的媒介。伯恩斯坦就是一位致力於音樂通俗化的狂熱信徒，他成功地跨越了流行音樂與古典音樂之間的鴻溝，激起「樂盲」對音樂的興趣。伯恩斯坦在擔任紐約愛樂管弦樂團音樂總監的時候，深覺有義務要廣泛招徠新的聽眾，他在電視上的教學節目構想，有某部分是要鼓勵人們離開電視機前的扶椅，來到音樂廳欣賞音樂會現場演出。鋼琴家顧爾德（Glenn Gould）的想法則與此大相逕庭，他堅持以電視作為傳播音樂知識、錄製古典音樂的首要工具，而拒絕與群眾的偏好安協。在他的觀念裡，應該用錄音來取代音樂廳的音樂現場演出。

紐朋別出心裁，他關注的焦點在於讓更多的觀眾體會到音樂演奏的生動活力，希望為觀眾揭露「偉大藝術家偶像」背後的秘辛。他證明了古典音樂的現場表演可以傳達給更多的人，而且由此觀

之，在古典音樂的普及化方面，如今的電視已可取代廣播的地位。據紐朋的描述，賈姬和丹尼爾是

第一批了解電視的發展潛力及其深入廣大觀眾能力的古典音樂家：

海飛茲與賽戈維亞（Andrés Segovia）一樣赫赫有名。

那時候，我們都是把電視看做是新興的傳播媒體——我們自然像是年輕人一樣懷著發掘新事物的熱忱。在今天，電視被當做成功發跡的一種方式，它能夠在一個月之內捧起一位新秀，卻也能輕而易舉地將他們棄如敝屣。那時，連我們自己都想不到電視的力量會如此無遠弗屆。我們知道這是個很好的工具，因為我們一直努力以赴的就是將音樂帶給更多的觀眾。但我們真料不到電視會讓丹尼爾和賈姬在廿五歲的時候，就跟四十五歲的魯賓斯坦、

起初，有許多人並未認真看待紐朋的努力。「你為什麼把時間浪費在家庭電影院上頭？」經常有人這樣問。但紐朋很清楚，這是將他自己的理想付諸實行的大好時機，不光是因為電視攝影機的發明為紀錄片拍攝者開創了新的可能。「輕型、無噪音的十六釐米攝影機原本是用來拍電視新聞的——採訪記者扛著攝影機就可以當街訪問政治人物。老式攝影機在拍攝音樂帶時就沒辦法這樣用，除非你把它們放在一個隔音罩裡。因為老式攝影機會發出像機關槍一樣的噪音，這些噪音留在音軌上將使整場演出都被破壞殆盡。」

但「隔音罩」這個龐然大物是一種用特殊鋼製造的封閉箱，它笨重又不方便，要兩個人才抬得

起來，至少三十分鐘才能組好；而如今紐朋可以把新式攝影機放在距離拍攝主體一公尺的地方，也不會發出干擾的噪音。「我幫賈姬拍的影片是以她在火車上作為開始——因為我們用的是手提攝影機才拍得出這種段落鏡頭。這讓我能夠用較親近的角度去看藝術家、並且前所未有地揭露一位音樂家的生活面。」在紐朋看來，賈姬在攝影機的鏡頭前簡直是個天生的專家，他希望藉著影片一開始她隨手把大提琴拿來像吉他一樣亂彈的畫面，來激起觀眾的好奇心。他不想讓年輕的觀眾因為覺得這是超出他們理解範圍的「藝術」紀錄片而產生排斥的心理。

據樂評人葛林菲爾德在這部紀錄片首映之後的評論，認為以「賈桂琳」的片名有此「普普藝術」風格的創新味道：

幾乎可以聽到多數較為保守的愛樂者對此種做法嗤之以鼻，甚至引起拒看「BBC第一台」與這部關於大提琴家賈桂琳·杜普蕾的劇情片之收視效應。無疑地這種情況會繼續下去，當他們看到最開始的鏡頭中女主角不是在音樂廳，而是在一個顛簸的火車車廂裡愉快地撥弄著她那支名貴的史特拉第瓦里名琴，好像把它充當成爵士樂的低音提琴一樣，邊彈還邊唱著法文流行歌曲。然後突然間鏡頭一轉，這個神采飛揚的女孩竟搖身一變，化身為偉大的藝術家，全心投入於聖—桑的協奏曲之中[27]。

[27]《衛報》，一九六七年十二月九日。

紐朋清楚地意識到自己為何希望拍攝一部關於賈姬的紀錄片。「她能夠讓我感受到音樂的深度和張力，這種能力在其他音樂家身上非常罕見。她的演奏帶來如此無限寬廣的意義，讓我們的生命得以恰如其分地貼近於事物令人感慨萬千的那一面，這種感覺筆墨難以形容。光是透過看電視、看到某個像賈姬那樣善於傳情達意的人物，就足以深深影響那些存在我們社會當中普遍對於藝術與古典音樂的誤導、打壓及社會偏見。」

紐朋第二部關於賈姬的紀錄片《追憶賈桂琳‧杜普蕾》（Remembering Jacqueline du Pré）在一九九五年首映，當中利用到許多一九六七年所拍攝更隨興的單鏡場戲，這些鏡頭是製作第一部紀錄片《賈桂琳》時的遺珠之憾。例如，中間有一段是在他們上蒙塔古街的公寓地下室裡，賈姬在鋼琴上彈了一首庫勞（Kuhlau）的小奏鳴曲給丹尼爾跟祖賓‧梅塔聽。紐朋回憶，這多多少少是出於自發性的舉動——也有點因為巴倫波因在旁見機行事而促成。丹尼爾在梅塔走進來的時候喚賈姬：「愛笑鬼，來給祖賓聽一下你彈鋼琴的樣子。」紐朋順勢捕捉這個鏡頭放入影片的場景之中，賈姬毫不知情，她不知道紐朋「醉翁之意不在酒」，他不只是為接下來進行訪談時的攝影機定位而已。順便一提，即使是賈姬身邊最親近的人也大都不曉得賈姬彈得一手好鋼琴，當普利斯（William Pleeth）看過一九九五年的新紀錄片之後告訴紐朋：「我以前都不知道她鋼琴彈得這麼好。」

另一個僅見於第二部紀錄片中「輕鬆」的場景是事先安排好的——賈姬與她的裁縫師丁可在丁可位於「漢瑪史密斯」公寓的家中見面。丁可回憶起那時她家裡被一群技術人員和攝影師給接管了，因為電流插座有些問題，於是乾脆把引線連接到街道上的主幹線。見面時「意外的驚喜」是刻

意營造出來的，因為賈姬被要求在門外等待，一直到機器設備都架好才開拍。不過她實在是個稱職的演員——她衝進門給丁可一個溫暖的擁抱，令人感動的驚喜。

音樂部分的拍攝過程於八月底到九月這段期間在數個不同的場合發生。賈姬一副氣定神閒地與她的恩師普利斯在他的音樂練習室裡合奏庫普蘭與奧芬巴哈的大提琴二重奏。在此紐朋捕捉到居家的音樂演奏、親暱、充滿歡笑與樂在其中的氣氛。賈姬舉止顧盼間流露的充沛活力從銀幕一躍而出，幾乎是超過了音樂本身的重要性。雖然她的器樂風格與普利斯率性而為的演奏風格之間有著天壤之別，不過仍可意識到他們基本的音樂表現方式是聲氣相通的——片中顯示出賈姬受惠於恩師的影響何其深遠。

紐朋也獲准在巴倫波因與杜普蕾錄製布拉姆斯F大調奏鳴曲的時候進入EMI的錄音室拍攝。當中可感受到錄音室裡輕鬆的氣氛，尤其是葛拉伯溫和的態度。打破平常的慣例，兩位音樂家被調成面對面的位置，杜普蕾高坐在一個演奏台上，因而得以享受到最多的眼神接觸。不過一旦正式拍攝燈亮起，他們開始演奏的時候，我們看到氣氛瞬息間整個改變，他們全心投入在音樂的演奏裡。這部紀錄影片似乎具體的掌握住在將樂思轉化為發出聲響必要的肢體動作過程中的音樂家形象。

為了達到雙重目的，一來在電視上播出賈姬演奏聖—桑與艾爾加的大提琴協奏曲，二來是給紐朋提供拍攝紀錄片的題材，BBC電視台特別在「林蔭小道錄音室」舉辦一場音樂會，並邀集了一些觀眾。新愛樂管弦樂團(New Philharmonia Orchestra)排定與丹尼爾一齊為賈姬伴奏。艾爾加協奏曲演出的拍攝成果無疑地在音樂史上有其一席地位，因為比起賈姬任何的廣播錄音，透過視覺要素的

添加讓觀眾更清楚看到這位器樂家她的放任不羈和獨創力。

倘若發現到這次艾爾加協奏曲的演出是以音樂會形式拍攝，從頭到尾一氣呵成沒有NG，或許會更令人驚嘆的。．紐朋解釋道：

有一次的排練讓曲子全部走過一遍，使攝影師有機會看看整個流程。接下來就是音樂會——我們用了六台攝影機錄製拍攝。我「當場」做剪輯，也就是說實際演出的時候，我會在音樂進行的某個小節指示：「從二號攝影機轉到一號攝影機來」之類的話。當天最後我們就有已經剪好在那兒的一個音軌和一段影像軌，也不可能再做任何的更動。這是一種同步的剪輯方式，其中要冒很大的風險，因為不管你的原始構想多好，一部影片的成敗關鍵就取決於剪輯——剪輯茲事體大。我現在拍這類紀錄片的時候，會試著用六段影像軌來處理，如果你財力雄厚的話，可以在剪接室做得更好。

不過在某方面來講我也算受到賈姬的啟發，以直覺行事。我們怎能預先知道她什麼時候用哪一台攝影機來拍最上像、什麼時候會揚起眉毛、什麼時候會回頭、什麼時候會轉身、什麼時候會使個眼色、什麼時候會露出笑容？

耐人尋味的是在艾爾加協奏曲的演出之中，賈姬顯得比平常拘謹，這並不符合許多關於她演奏時大而活潑的肢體動作的形容。紐朋且有一番解釋：「賈姬在紀錄片中看起來比她在現場音樂會的動作要少，

不過這是因為你在影片中看到的幾乎都是特寫或中距離特寫，你沒看到全部。而且如果你在攝影機前的某個瞬間看著某個影像，當音樂、聲響以及畫面整個連成一氣時，多一個動作只會增加稍稍的改變，並不會讓你分心。」

紐朋回想起他的恩師同時也是他的好友賽戈維亞而言，在演奏的時候他非得保持固定的姿勢不動，他不喜歡魯賓斯坦那種華麗燦爛的表現，曾說過『這不是我的風格』。賈姬的肢體動作不但融入在音樂裡，並且融入在她試著表達的東西，它們完全是自然而然發乎內心的，也不會擾亂我的注意力。我認為當時那些說會被她的動作分心的人，在他們自己的感受力方面稍顯不足。」（賽戈維亞並不是唯一有這種保守觀念的音樂家。據說卡拉揚〔Herbert von Karajan〕也不喜歡賈姬氾濫的熱情與活潑的身體動作，他曾宣稱這是不跟她簽約的正當理由。）[28]

紐朋的紀錄片《賈桂琳》已成為關於音樂與音樂家的眾多影片當中的經典之作。賈姬罹患多發性硬化症之後，紐朋在一九八二年將最初的版本更新，拍了一些新的題材，顯示出這時坐在輪椅上的她，藉著教學與校訂艾爾加協奏曲的樂譜，仍然離不開音樂。對於大提琴家而言，這部紀錄片別具意義，它提供了一個很好的機會觀察發病前還能演奏的杜普蕾，看看她在指法與運弓技巧方面一些特有的風格。舉例來說，在艾爾加協奏曲的第二樂章裡，很少其他的大提琴家能像賈姬那樣成功

[28] 波維茨基（Ottomar Borwitzky）寫給 EW 的信，一九九四年七月十一日。

地做出輝煌而運用自如的跳弓（彈跳的擊弓）。不過也是眼見為憑，看到她一反傳統學院派教授的運弓方式，才會相信另類技巧存在的可能性。

當然不只有音樂專家從實際觀察賈姬當中獲益匪淺。紐朋將她的性格與音樂背後的精神成功地轉變成某種平易近人的特質，隨便街上的路人都覺得淺顯易懂。「有機會將它搬上銀幕播放給超過五千萬的觀眾（他們之中大多數人畢生從未踏入音樂廳）欣賞──給了我的生命一種真正踏實的感覺。」

許多人對這次艾爾加協奏曲的版本讚不絕口，並譽之為目前為止記錄現場演出最經典的一部影片。大提琴家哈瑞爾（Lynn Harrell）指出紀錄片比較音更精確，因為你親眼看到事實──經由剪接與過帶（或現今透過數位編輯）的處理，以人為方式剪輯出完美無瑕的音軌之可能性微乎其微。曼紐因則說：「我認為光從影片中由丹尼爾指揮、賈姬演奏的艾爾加所呈現出那種難以置信的美來看，賈姬將會留名青史，對後世影響深遠。就我所知也許這是最成功的一部音樂紀錄片。」[29]

這部影片的確為賈姬在音樂表達上獨特的本質──自然流露的快樂與深沉的張力做了最佳佐證。一些她在表演時所呈現的形象具有強烈的說服力，文字難以名之。紐朋特別指出，賈姬演奏終樂章尾聲的時候，熾熱的表情有如一幅肖像足以讓人烙印在心中。在此杜普蕾的臉部表情似乎是艾爾加音樂中悲劇元素在視覺上的具體化，傳遞出一種內在精神的老成智慧，這種智慧無法從經驗知

[29] 引述自傳給EW的傳真信函，一九九四年十二月。

識或者世俗體驗汲取得來。

想像的力量如此強大，以致於在紀錄片播映之後，有些「普羅」觀眾感受到一股驅力不吐不快，於是寫信到《廣播時報》（Radio Times）發表他們的感言。愛塞特市一位名叫大衛斯（Ioan Davis）女士的信就是個例子：「看到〔杜普蕾的〕臉上如此不自覺地全神貫注於音樂之美，見證她幸福洋溢、與丈夫琴瑟和鳴分享音樂奇蹟的時刻，實在令人感動莫名。」

當紀錄片於一九六七年十二月八日在ＢＢＣ一台的《萬象》節目中首度播映時，樂評人也無異議地一致給與讚美。《衛報》的葛林菲爾德譽之為：「我在電視上看到過對音樂家最生動的描繪」⑳，《每日電訊報》（Daily Telegraph）的樂評人以感謝的口吻表達感受「賈桂琳·杜普蕾是那些少數人當中的一位，她表現於外的性格和我對她個人的了解表裡一致，她讓周圍的人感受到生命的喜悅」㉛──這也是許多曾經看過而且喜歡這部影片的人共同的心聲。值得注意的是紐朋額外賦予它人性的要素，可感覺到賈姬如此深愛著她的「羅密歐」，那位開朗活潑、獨一無二的丹尼爾·巴倫波因，對此樂評人帶著憂心的語氣繼續說道：「在片中看到此刻他們的美好關係與音樂天分似乎顯得鋒芒太露，讓人不得不聯想到他們必然會提早把光華給燃燒殆盡，這是一種無法永恆的東西。到目前為止它還得以留存，紐朋先生或許功不可沒。」

⑳ 《衛報》，一九六七年十二月九日。
㉛ 《每日電訊報》，一九六七年十二月九日。

19

夢幻組合

音樂是不能「灌」錄的，就像豌豆不能製成「罐」頭。它會失掉原本的芬芳、香氣、還有生命。

——柴利畢達克

祖賓・梅塔曾經將賈姬的事業比擬為一顆劃過天際的閃亮彗星，光輝耀眼——卻何其短暫——照亮了我們的生命①。在與巴倫波因婚後的兩三年間，是她這顆彗星大放異彩的時候，她環遊世界各地（大都是跟著巴倫波因），將她的藝術帶給無數的人們並且留下豐碩的錄音遺產。

① 他在紀念賈桂琳・杜普蕾的感恩音樂會上的致詞，西敏寺中央廳，倫敦，一九八八年一月。

EMI原本要在杜普蕾、馬乖爾和名指揮家朱里尼(Carlo Maria Giulini)於節慶音樂廳舉辦音樂會之前，將錄音室從九月廿日至廿二日預定給他們錄製布拉姆斯的《雙提琴協奏曲》。但是八月一日那天，安德烈的助理寫信向賈姬解釋「朱里尼感到非常抱歉因爲〔那幾天〕他人不在倫敦」②。也就是說艾比路第一錄音室可以換成保留給她和巴倫波因來用。結果，賈姬和丹尼爾在九月廿一日當天開始錄那兩首布拉姆斯的大提琴奏鳴曲作品卅八和作品九十九。紐朋拍了此錄音實況，在影片《賈桂琳》之中他加入了這對愛侶演奏F大調奏鳴曲第一與第二樂章的部分精彩片段，讓我們得以瞥見他們的錄音過程，丹尼爾與賈姬在修正第一樂章最後數小節合奏方面的一些小問題時，兩人含情脈脈相視而笑，一切盡在不言中。

接下來幾天，賈姬感到身體不適而且爲即將舉行的布拉姆斯《雙提琴協奏曲》演出做準備。這下子錄音室就讓給巴倫波因和單簧管演奏家傑瓦斯·貝耶充分運用，爲EMI灌錄布拉姆斯的單簧管奏鳴曲。當時嫁給貝耶的邵思康(Sylvia Southcombe)回憶道：「傑瓦斯和丹尼爾進到錄音室裡，就開始演奏、錄音，真令人吃驚。雖然他們之前曾討論過音樂，但我認爲他們事先根本沒有排練或合奏過。我們後來一齊去用餐，我和賈姬跟丹尼爾的友誼就是從那時候開始的。」事實上，他們的布拉姆斯大提琴奏鳴曲錄音要到幾個月以後才完成。E小調全曲與F大調的前兩樂章在一九六八年五月二十日花了兩個時段錄完，而F大調在八月十八日才完成。

<div style="margin-left:2em">② EMI文件檔案。</div>

在布拉姆斯奏鳴曲錄音中有許多精彩的片段，讓平淡無奇的樂譜活了起來。巴倫波因與杜普蕾的確呈獻給我們布拉姆斯音樂的另類風貌，跳躍、活潑，無處不流露著盎然的生命力。一如葛拉伯的評論：「關於這些表演有著熱切的自發性；杜普蕾與巴倫波因仍在發掘彼此的心路歷程之中，這也反映在他們演出的這些作品裡。」③

巴倫波因伉儷捕捉到布拉姆斯截然不同的兩面性展現在這兩首奏鳴曲當中，它們的寫作時間相隔二十年（分別作於一八六六年及一八八六年）。E小調是一種自覺的「回顧」，似乎企圖追隨貝多芬在奏鳴曲作品一○二（早了四十一年前創作）之後戛然而止的腳步。然而他所受的影響超越了貝多芬的奏鳴曲形式與對位寫作，可上溯至更早的前輩音樂家，這在其優雅的「十八世紀風格」小步舞曲（Minuet）與第三樂章賦格源自巴哈《賦格的藝術》（Art of Fugue）〈十三號對位〉（Contrapunctus 13）的主題之中表露無遺。

相對地，激烈的第二號大提琴奏鳴曲（以布拉姆斯式的從F大調／小調轉至遠系升F大調的特徵寫成）是作曲家最縝密構思的作品之一。它打破了一般的大提琴語法寫作慣例，以顫音效仿管弦樂的織體（texture），大膽而成功地運用到大提琴明亮的高音音域（預示了大提琴在後來的《雙提琴協奏曲》中舉足輕重的地位）。與布拉姆斯同時代的樂評人漢斯力克（Eduard Hanslick）第一次聽了這部作品後觀察到它由一股熱情「如火到激烈熾熱的程度，忽而大膽挑釁、忽而痛苦悲歎！」所貫穿。

③ 葛拉伯，《天才全紀錄》，頁九七、九八。

他認爲雖然有輝煌冗長如歌的慢板主題，以及終樂章開頭主題幾近孩子氣的天真無邪，但「濃得化不開的悲愴性仍是全曲瀰漫的心情寫照。」④

兩部作品裡悲愴性和熱情如火的特質都在杜普蕾掌握之下，有令人讚嘆的表現。然而不管在演奏之中投入多少感情，她的表達總會有自然地與整體結構融合爲一的作用。巴倫波因建立起這個架構，在維繫支撐力量的同時保持應有的靈活變化。例如，在 e 小調奏鳴曲呈示部速度的自然變化是顧及音樂要以一個較快的速度衝破以達到第二主題群，然後在結束部以較輕鬆的步調平息下來。正統派信徒也許會反對說譜上並未標示這些速度變化；然而它們幾乎成爲一種演奏的習慣，邏輯上源自奏鳴曲式內在的「對比」本質。

對於布拉姆斯音樂中不可或缺的寬廣旋律線條，需要在一個有組織的統一速度內做出這般的流動起伏，表現華爾特(Bruno Walter)所謂透過一種比例的觀念使速度關係有「表面上的連續」（這就是巴倫波因在福特萬格勒的詮釋中讚賞有加並熱烈模仿之處，透過速度方面的細膩變化並使主題間產生相互關係，給予各樂章單一結構發展的面貌，成就其內在的邏輯性。）儘管在慢板速度之下能夠保持沉穩，杜普蕾與巴倫波因的快板樂章亦具有驚人的節奏生命力，但這並非因爲他們特別選擇快板速度的緣故。而是他們給與短音符重量與張力，同時賦予潛藏的脈動一種定向的壓迫感而達到效果。

④ 漢斯力克，《現代歌劇的音樂暨文學批評與敍述》(*Musikalische und Literarische Kritiken und Schilderungen der Modernen Oper*)，柏林，一八九九年，頁一九四九─一九五六。

賈姬的抒情表現總是透過細膩的使用發音與抑揚頓挫，維持一種如說話般的特質，即便在最圓滑的樂句亦是如此。在E小調奏鳴曲中，展現了她聲音調色盤的豐富多樣——晦暗憂鬱的第一主題、英雄般的第二主題以及光明溫暖的結束句。同樣地，她帶給此部作品第一樂章修飾華麗的開端一種富於表情的說服力。她對細節的注重明顯表現在第一主題每個十六分音符弱拍的細微區分上，能夠跟隨樂句的走向時而衝動地向前急進、時而若有所思地徘徊徘徊猶豫。

布拉姆斯在這兩部作品當中的音樂材料分配方面，對大提琴與鋼琴兩者一視同仁。然而，就如同杜普蕾的錄音製作人葛拉伯所指出：「你無法找到比鋼琴跟大提琴更難相容的兩件樂器了；加上大提琴的整個音域就位在鋼琴最重、聲響最渾厚的音域部分，因此當兩者同時被要求奏出大聲效果時，鋼琴家必須特別注意不要淹沒了大提琴的聲音。布拉姆斯理所當然不會在鋼琴聲部做出任何讓步，因為要讓鋼琴發揮得淋漓盡致，就像在協奏曲一樣角色吃重。」⑤

而葛拉伯發覺要去平衡杜普蕾的大提琴聲響並不需要做任何讓步，例如「給她麥克風」就顯得多此一舉。賈姬自有豐厚飽滿的音響，不會犧牲性能量以求達到張力與說服力，於是她能在毫無阻礙下保有她自己。加上她有巴倫波因對樂器之間平衡性質的精確理解助其一臂之力更是如虎添翼。

⑤ 葛拉伯，《天才全紀錄》，頁九七、九八。

丹尼爾再三強調，一位鋼琴家必須擅於製造錯覺，讓人忘卻鋼琴本質上的缺陷，就是布梭尼

（Furrucio Busoni）稱之為「短暫不能持久的聲響與固定無法更動的半音間隔」。不論是好是壞，鋼琴屬於一種機械化的樂器。鋼琴家克服樂器本身屬於打擊的特質營造出一種維持圓滑奏、音色與織體變化的假象。由於鋼琴的調音系統製造絕對的「音準」效果，只得以折衷辦法解決傳統和聲系統之中存在的緊張與拉力狀態。像巴倫波因這樣一位偉大的鋼琴家不僅在室內樂主導著整體音樂架構，並且透過層次分明的織體與（在對和聲泛音理解的基礎上）謹慎的音調變化，進一步營造出只有歌唱家與弦樂演奏家才能做到「盪氣迴腸的唱詠」的假象。

身為製作人的葛拉伯覺得錄音過程相當順利，發生一般問題的機率微乎其微，因為賈姬對於她想做到的音樂了然於心，而丹尼爾總能恰到好處控制音樂的輕重，作為大提琴的後盾而不致淹沒它。

「我對他們兩人的音樂性與彼此的心有靈犀驚訝不已，他們能互相調整音量讓最重要的旋律線條浮現出來。」⑥

葛拉伯回憶，賈姬知道錄音室裡的每個人都在為她工作，在錄音期間她表現出無比的耐性：「她從不抱怨說想要這樣那樣。錄音之後，賈姬會回到這裡來，待在控音室裡仔細聆聽，總能給與適切無誤的建議。」⑦丹尼爾提到：「賈姬覺得錄音易如反掌，她無入而不自得。雖然她很在意音響與平衡方面的準確性，卻對剪輯過程與致缺缺。」⑧

⑥ 同上。
⑦ 安娜・威爾森訪談，倫敦，一九九三年九月。
⑧ ＥＷ訪談，巴黎，一九九五年四月。

從賈姬屢屢向安德烈提出建議來看，很明顯地她不僅志在演出布拉姆斯的《雙提琴協奏曲》，也表達了想要錄製這部作品的殷切期望——這是她最喜愛的作品之一。九月廿四日她與馬乖爾合奏，於新愛樂管弦樂團當季的開幕音樂會中首度公開演出這個作品，由朱里尼擔任指揮。當時任職新愛樂管弦樂團總監的海伍德公爵記得那次音樂會「不是那麼成功」，他委婉地暗示兩位獨奏者之間並未搭配得很好⑨。

馬乖爾卻認為這場音樂會是一次令人激賞的演出：

我非常緊張，不過當我們開始演奏的時候一切都非常順利。我必須強調我平生從未像這次拉得這麼好，要歸功於賈姬讓我更上一層樓。在演奏時她可是穩如泰山，得心應手。我們之前將這部作品排練過好幾遍。賈姬在我們所討論弓法與指法方面深深影響了我。例如，她強迫我在第二樂章不要流於俗套用G弦來拉奏一開始的主題。她認為採取跨弦可以在分句與音色上做到更好的效果，我心服口服，這是個正確的選擇⑩。

紐朋清楚記得這場音樂會是杜普蕾最精彩絕倫的演出佳例之一。

⑨ 海伍德公爵，〈我的教女〉(My Goddaughter)，魏茲華斯（編），《賈桂琳·杜普蕾：印象》，頁卅三。

⑩ EW訪談，奧爾德堡，一九九四年六月。

聽到賈姬與馬乖爾演奏的布拉姆斯《雙提琴協奏曲》，我幾乎失魂落魄。我回到後台之後久久無法言語，不禁潸然淚下。賈姬問道：「凱弟，凱弟，你怎麼一直哭呢？」我結結巴巴地說：「因為聽了你的表演。」我永遠不會忘記當我說了這些話時她臉上的表情——她知道我想表達的是什麼。她多少意識到自己音樂的感染力與影響力，只可惜這是某種特殊感覺，你無以名之[11]。

只相隔十天後，賈姬十月三日再度與樂團的原班人馬及諾曼・德・瑪合作，於節慶音樂廳再度演出艾爾加的協奏曲，海伍德公爵（一反他對上次演出的布拉姆斯《雙提琴協奏曲》觀感）回味「如同夢境中所呈現的事物一般」[12]。賈姬原本預定在兩天前，和曼紐因於皇家亞伯特音樂廳爲他新創辦的音樂學校舉辦的音樂會中演奏同一部作品，不過因爲這段期間她和曼紐因關係惡劣，於是她的位置就被容卓取而代之了。

賈姬的下一個音樂會邀約帶領她到愛丁堡與格拉斯哥，與吉伯遜爵士及蘇格蘭國家管弦樂團（SNO）同台（分別在十月六日及十二日）演出德佛札克的協奏曲。她與吉伯遜合作愉快（他們四年前曾經在愛丁堡的一場私人音樂會上首次合奏），欣賞他私下活潑的蘇格蘭式機智還有他的親和及音樂

[11] EW訪問紐朋，倫敦，一九九七年一月。

[12] 海伍德公爵，《賈桂琳・杜普蕾：印象》，頁卅三。

性。實際上，這兩場音樂會是赴德奧地區作爲期兩周巡迴表演的暖身前奏，將由SNO伴奏，她與珍奈‧貝克輪番上陣擔綱獨奏／獨唱者（是英國新生代音樂家的代表）。賈姬演奏德佛札克、舒曼和艾爾加的協奏曲，她在維也納的首度登台就是在當地富麗堂皇的音樂協會大音樂廳（Grosses Musikvereinsaal）演出舒曼的協奏曲。

巡迴表演中途她飛回倫敦於節慶音樂廳由丹尼爾指揮ECO演奏同一部作品。《泰晤士報》樂評人康納（Mosco Carner）形容她的表演「熱烈而具有說服力，完全與音樂的內在精神一致。」賈姬對舒曼詩意的浪漫主義有深刻的感應，這維繫了必要的自發性「更不用說她那時而充滿活力時而柔美酣暢的樂音，還有她在經過樂段無懈可擊的表現」。他認爲音樂會最後丹尼爾在台上獻給她的一吻不啻「錦上添花」[13]。

賈姬與SNO的巡迴表演在荷蘭諾特丹的德兌蘭音樂廳（De Doelen Hall）舉辦最後一場音樂會後落幕，十月廿九日她演奏艾爾加的協奏曲以饗熱情而興高采烈的聽眾。在倫敦停留一個星期之後，她又到義大利渡假，她非常喜歡這個地方。她從十一月六日一直持續到廿日一邊遊歷一邊表演，旅途有丹尼爾相陪更是盡興。十一月七日他們在米蘭音樂學院的威爾第音樂廳（Verdi Hall）爲頗負盛名的「四重奏學會」（Società del Quartetto）進行演出。一星期後她在拿波里與史卡拉第管弦樂團（Scarlatti Orchestra）同台，最後分別於十一月十七日及十九日在羅馬及帕魯查與巴倫波因聯袂舉辦兩場音樂

會，完成整個巡演。

她從義大利直飛瑞典，與柴利畢達克及瑞典廣播管弦樂團（Swedish Radio Orchstra）在維斯特拉斯和斯德哥爾摩就德佛札克的協奏曲進行兩場表演。丹尼爾在十一月廿四日的前一場音樂會中現身，他認為這是賈姬最優異的演出之一。「她與柴利畢達克之間真是默契十足。他堅持要她早點來排練——他們只在鋼琴上彩排一次、然後與樂團合奏三、四次左右。聽了他們在維斯特拉斯的第一場音樂會，我無話可說。」

在現存的一份廣播錄音帶中⑭，無疑地可以聽到一流的音樂演奏，杜普蕾將這首廣受喜愛的浪漫協奏曲做了一個精力充沛又不失原味的詮釋。杜普蕾演奏中深刻的情緒感受和外放的精神與柴利畢達克遙相輝映，他的管弦樂伴奏契合著她的演奏，維持了聲響的張力。透過刻劃入微的聲音表現，柴利畢達克將他豐富多彩的音樂調色盤運用自如，並營造一種與獨奏大提琴相融卻足以使其脫穎而出的聲部交織。這並非意味他必須刻意壓低管弦樂團的音量，因為賈姬的聲響向來是超乎尋常的大聲而且集中。

她情感的高度投入有時會推進聲響超越樂器本身的性能。於是，在第一樂章呈示部結尾的地方，如英雄般上行三連音琶音有著卯足全力前進的趨勢，在解決至D大調前的最後一個降B低音處負荷

⑭ 由瑞典廣播電台慷慨允借本人專為學術目的之用。由於柴利畢達克拒絕做任何商業錄音的緣故，每個樂章的開頭均已經過刪剪處理。

了沉重的能量與壓力幾乎瀕臨扭曲的危機。看似蠻橫無理地持續對上述音符的延長休止，的確接近張力的臨界極限。整體而言，音樂當中充滿燦爛光華與廣闊的空間感，這並非依賴速度放慢、而是經由感情表現的力量得以達成。事實上，賈姬在第一樂章採取的速度和她那些與巴倫波因的ＥＭＩ錄音如出一轍，然而由於配合現場演出（音樂廳的空間與音響效果都必須列入考慮）的原則，速度上有飆到極限的傾向。

另一方面，比起跟巴倫波因在ＥＭＩ的錄音，這次她以一個較從容不迫的步調處理慢板樂章。在這裡強調的是彈性與對比，然而在錄音之中他們為了考量整體性將重點放在維持速度的統一上。所以，這次與瑞典廣播管弦樂團的演出裡，Ｇ小調樂段的戲劇性是藉由一個較快、帶有壓迫感的速度達成，在裝飾奏之後樂曲的基本脈動就慢下來且低於再現部「按照原來速度」的指示。賈姬在這裡透過長的歌唱旋律線條將感情表現發揮得淋漓盡致，與中提琴和大提琴規律如心跳般的脈動分庭抗禮。

杜普蕾在終樂章的基本速度比起ＥＭＩ的錄音來得稍慢一些，在速度轉慢的（meno mosso）段落（大提琴與單簧管的對話）她跟柴利畢達克就慢得更誇張了。然而杜普蕾總能把這些速度的變動有系統地轉化成結構中密不可分的一部分。至於樂句，在少數人手裡可能聽起來顯得緩慢而放縱恣意，但在她手裡卻能表現得自然且具有張力，她奔放的情感驅力為快板的音樂憑添許多刺激與興奮的情緒。

也就是透過作品賈姬音樂聲響的豐富絢麗令人吃驚，而且沒有比在終樂章尾聲最後數小節處表

現得更為扣人心弦的了。德佛札克在尾聲的地方經由將材料變形有意識地企圖營造一股濃厚的鄉愁

感──面對著茫然若失抒發而為追憶與回顧。偉大的詮釋者可以藉由不只一種方式達到這般效果。

杜普蕾以她自己的方式從高音B的顫音一路唱到底，音樂的聲響散發著溫情的光熱，於是想

引用第一樂章開頭主題的地方顯得壓抑。她注意到作曲家在這最後下行的旋律標示著大聲，反而是在片段

要喚起一種面臨苦悶頓挫之哀痛欲絕的氣氛，而不是像一般演奏者將這段處理成歷經磨難後昇華為

高尚冥想的情緒，比如說羅斯托波維奇，是以一種出奇從容而睿智的最弱音量演奏同一段落。

賈姬接下來的演出是十一月底在慕尼黑與慕尼黑愛樂(Munich Philharmonic)及普里察合作，演奏

艾爾加的協奏曲。十二月上旬她挪出一些時間偕同丹尼爾赴美，然後返回倫敦參與十二月十二日巴

畢羅里指揮倫敦交響樂團(LSO)首度登台的四十週年紀念音樂會。以海頓及艾爾加的作品組成的

表演曲目就是他在四十年前首次指揮LSO的翻版，巴畢羅里極力邀請賈姬擔任海頓D大調協奏曲

的獨奏者。樂評人一向以保留的態度來看待這首快活可愛的作品，直到最近關於其真實性有一些質

疑(音樂學者認為它是出自克拉夫特〔Antonin Kraft〕之筆)。或許因為這個緣故，《泰晤士報》的樂

評人才會以一種略顯低調的口吻寫道：「〔杜普蕾〕甜蜜的樂音、可愛迷人的詮釋方式與微現的熱

情本身就令人聞之暢快，尤其在這首協奏曲充分表露無遺，因為它絕非偉大莊嚴或強勢的海頓。她

優雅而細緻地演奏慢板樂章的最後一個段落。美中不足的是，她以同樣的風格詮釋快板終樂章的開

頭，然而此處可能要以較堅定果決的態度處理。」⑮

這是否為平心之論我們得自行論斷，翌日賈姬與巴畢羅里就在EMI的艾比路第一錄音室灌錄這部作品。關於《泰晤士報》樂評人在第二樂章說是表現得優雅細緻（其音響之金碧輝煌同樣令人激賞）我亦有同感，但我認為賈姬所演奏的迴旋曲——終樂章開頭主題適度發揮了無憂無慮、漫不經心、快樂和幽默感的風格特質。她從容不迫的速度（和緩的6/8拍子）用以闡釋海頓洛可可風格精緻優雅的一面恰到好處，與卡薩爾斯偏愛強調其樸實無華的特質大異其趣。特別是她選擇的速度與今日流行的趨向相去甚遠——例如，在馬友友（Yo-Yo Ma）與英國室內樂團的錄音當中終樂章演奏的速度快了將近兩倍。但是依照我的看法，賈姬的詮釋具有滔滔不絕的說服力足以顛覆流行趨向的指導原則，並推翻所謂專家之流主張關於速度在「正統」表演歷史的教條。

賈姬曾經特別請求葛拉伯到EMI幫她錄音。起初這樣唐突的做法讓安德森有些尷尬，他與杜普蕾在她三張一九六五年的唱片錄音時曾合作過，而且經常被指派與巴畢羅里共事。十一月廿九日安德森寫了一封委婉而客氣的信給賈姬，信中提到他會為賈姬製作這次錄音，希望她不要反對⑯。

雖然賈姬相當尊重他的音樂才氣與紳士風度，但她日益仰賴葛拉伯銳利的耳朵還有他不吝給予鼓勵的古道熱腸。當葛拉伯因為某些理由無法監製她的錄音時，她顯得有點焦慮不安。

⑮ 《泰晤士報》，一九六七年十二月十三日。
⑯ EMI文件檔案。

巴畢羅里對於此事似乎沒有特別的感覺。無論如何他完全配合著賈姬的詮釋，根據他的遺孀伊芙琳所言，他一時興起跟隨著音樂的哼唱形同對她讚許的象徵，他可是「當時的風雲人物」！伊芙琳曾經為了巴畢羅里竟在正式錄音時跟著哼唱這件事責備他，然而他卻憤慨地答道：「噢，才沒有呢！我哪有唱——對我來講音太高了嘛！」她糾正他「但是你低八度把它唱出來了啊！」[17]如果仔細去聽這首協奏曲的原始錄音的話，甚至依稀可以聽到——很模糊地——在賈姬大提琴旋律線條底下巴畢羅里的低聲伴唱。

他的舉止是可以諒解的。賈姬對海頓音樂的表達方式確實令人無法抗拒，她極度細膩地處理作品中樂思平實單純的特質(比如其一派「天真爛漫」的主題)。在利用大提琴富於表情的特質及藝術性的技巧方面，譬如對於樂器高音域淋漓盡致的運用，海頓稱得上是同時代的先鋒。在杜普蕾手中金絲銀縷般細緻精巧的經過句未曾失掉其如歌的特質——藝術技巧總是扮演著整曲感情表現的推手。

完成海頓的錄音工作後，賈姬隨即趕往美國與人在費城的丹尼爾團圓，他將和奧曼第(Eugene Ormandy)合作演出貝多芬的《皇帝協奏曲》。他與費城管弦樂團(Philadelphia Orchestra)的最後一場音樂會於十二月十九日在紐約舉行。丹尼爾回憶：

⑰ EW訪談，倫敦，一九九三年六月。

當晚整個音樂廳裡的小提琴家冠蓋雲集——歐伊史特拉夫、史坦、黎奇(Ricci)、密爾斯坦(Milstein)齊聚一堂。奧曼第一副嘲笑的口吻對我說：「為什麼鋼琴家都不來聽你彈琴呢？」史坦帶著祖克曼到後台來——那時他還只是個十九歲的小孩子。(當年我廿五歲，從這樣「大」的年紀眼裡怎麼看十九歲的人都只是個小朋友。)祖克曼直接當著眾人的面宣布：「我想跟你合奏。」我甚至還不知道他是誰呢。記得在場與我起一陣笑聲，歐伊史特拉夫不曉得他說了些什麼，只得等史坦翻譯給他聽——然後他也啞然失笑。我跟賈姬隔天傍晚就要動身前往以色列。不過我們還是回應說：「好，明天帶樂譜和譜架到旅館來找我們。」[18]

祖克曼將整個情況記得清清楚楚。他幾年前在以色列曾與巴倫波因有一面之緣，也從魏茲華斯和史坦哈特那兒聽過賈姬的名字。「她早我兩年到斯波列托參加音樂節。史坦哈特談起這個金髮女孩，說她演奏時像匹桀驁不馴的種馬，在擔任舒伯特五重奏的第二大提琴時幾乎快把大提琴給拆散了。不過魏茲華斯曾告訴我，假使我們有幸一起合奏的話，那真是天作之合。」[19]

隔天早上祖克曼就帶著他的妻子(當時是長笛家麗奇〔Eugenia/Genie Rich〕)依約出現在艾塞克

⑱ EW訪談，巴黎，一九九五年四月。

⑲ EW訪談，杜林，一九九三年九月。

斯旅館。丹尼爾和賈姬馬上坐定與他合奏了起來。「我們盡可能地把我帶過來的樂譜盡數瀏覽一遍。從一開始就合作無間──儼然完美的組合。我覺得好像我們從開始合奏就一直沒停過」──這是一段長達四到五年旋風般所向披靡的合作關係的起點。」麗奇回憶當時他們在演奏完一首貝多芬三重奏的第一樂章之後全都暫停下來，互望一眼然後突然大笑。再不須以言語明確表達這個不證自明的事實──一個完美的黃金三重奏組合就此誕生。

創造出一個結構，讓小提琴家與大提琴家在其中以共同的方式和相互的了解發揮所長，成為一致的共同體。丹尼爾提到：「打從一開始兩位弦樂演奏者彼此之間就有一種即刻產生的志趣相投。就是這麼合得來……」[20]，使得大家初次相遇一拍即合。祖克曼是賈姬心目中理想的搭檔。他曾在茱麗亞音樂學院師從格拉米安(Ivan Galamian)經歷過正式而嚴格的學院訓練，和賈姬同樣地才華橫溢，演奏起來同樣地肢體表達豐富、活力十足、才氣煥發。祖克曼回憶：

一個優異的鋼琴三重奏團體之所以成功端賴幾個不可或缺的必要因素──鋼琴家要能夠帶領並

·

總而言之，這是個令人吃驚的時刻。當你還那麼年輕的時候和那樣一流的人物合奏是很不尋常的經驗，因為你還沒背負著隨著年歲漸長所帶來內在「過而無當」的包袱。我指的是你發展出的特有風格，深思熟慮、故作的知識還有透過頻繁演奏、技巧的千錘百鍊後所

⑳ E W 訪談，巴黎，一九九五年四月。

獲得的整個經驗。但那是一次前所未有的合作。我從十歲起就開始演出三重奏、奏鳴曲、四重奏，所以我知道那些曲目跟音符。但是令人難以置信的是，和他們兩位的合奏竟然──只有「如何表達」，完全沒有「表達些什麼」──這邊多一點或那邊少一點的問題。我們從未將這些東西寫下來──我們從未討論弓法──我們從未討論速度──從這次到那次演奏，表達自然而然就是不同，重要的是──都恰到好處㉑。

當天結束時他們三人心裡都很明白要組成一個三重奏。賈姬和丹尼爾當晚搭機前往以色列時，已經想知道何時著手計畫他們第一次的合奏演出。如果要跟帕爾曼訂下在南岸音樂節合奏室內樂檔期的話，就必須詳細擬定這件事。

賈姬和丹尼爾在以色列受到如摯友般和英雄式的歡迎──畢竟他們「衣錦還鄉」。這次稱不上假期，因爲兩個星期的時間，他們和以色列愛樂舉行了兩個系列共十三場音樂會，全都預購一空。丹尼爾擔任每場演出的指揮，賈姬將艾爾加的協奏曲介紹給以色列的聽眾，並且演奏了海頓的《C大調協奏曲》。

回到倫敦，賈姬履行了演出約定（和丹尼爾在市政廳的一場演奏會，還有在米爾丘與ECO的一場音樂會）。一九六八年一月底至四月期間，她不斷往返於北美與英國之間。她漸漸傾向於限制自己

㉑ EW訪談，杜林，一九九三年九月。

音樂會的數量，多一些時間甘於擔任「巴倫波因夫人」的角色。於是，第一趟到美國的時候她自己只演出三場音樂會──二月十六、十七日在費城與馬捷爾（Lorin Maazel）及費城管弦樂團（Philadelphia Orchestra）合作演出舒曼的協奏曲，二月二十日在巴爾的摩再度登台。二月最後一個星期，在她再次赴北美之前飛回了倫敦。

三月三日及四日，賈姬第一次在溫哥華進行演出，在那裡她也首度公開演奏理察‧史特勞斯（Richard Strauss）的《唐‧吉訶德》（Don Quixote）。三月十日及十二日她原訂前往檀香山舉行音樂會，卻在演出前夕以不明緣故爲由臨時取消。然而她卻履行了三月十八日及二十日與丹佛交響樂團（Denver Symphony Orchestra）的演出約定。賈姬的北美巡迴中斷了五天，這五天她返回英國與巴倫波因及哈勒管弦樂團合作。她在他們於里茲、曼徹斯特及哈德斯菲爾德的三場音樂會裡（分別是三月廿三、廿四與廿五日），再度演奏了舒曼的協奏曲。

回到美國，賈姬於三月廿八日和卅日與底特律交響樂團（Detroit Symphony Orchestra）合奏艾爾加的協奏曲，接著是四月一日和二日與丹尼爾在普林斯頓的演奏會，五日在紐約的卡內基音樂廳的票全數售罄。《紐約時報》對演奏會當中賈姬的非凡技巧大爲讚賞：「她的運弓技巧……樹立一個靈活與敏銳的典範，也是她之所以卓越的充分理由。」但是樂評人對於上半場貝多芬（《魔笛》〔The Magic Flute〕變奏曲系列選曲）及《A大調奏鳴曲》裡聲部平衡失當頗有微詞，因爲此處鋼琴聲響似乎壓過了大提琴：；他認爲布拉姆斯《F大調奏鳴曲》的平衡性較佳，當中「……他們的確致力於達

到相近的音樂整體面貌。」[22] 由聽眾對於兩位演奏家的熱烈喝采可以肯定，他們的音樂表現深刻印在聽眾的腦海裡。接下來的幾年，紐約成了賈姬和丹尼爾除了倫敦以外最常造訪演出的城市。

旅行演奏好像無止盡似的，賈姬承受著極大的壓力，應允了演出邀約，擴充曲目並與新愛樂管弦樂團灌錄理查‧史特勞斯的交響詩《唐‧吉訶德》，由已經八十多歲德高望重的克倫培勒（Otto Klemperer）擔任指揮。賈姬曾經在去年丹尼爾和布列茲合作貝爾格（Berg）《室內音樂會曲》（Kammerkonzert）的一場預演那時候與克倫培勒打過照面。克倫培勒是布列茲和巴倫波因兩人都欽慕的耆老，當時他要賈姬（或許是在試探她）來為巴倫波因翻譜。丹尼爾回憶道：「賈姬做來易如反掌，雖然她並不喜歡這部作品。」[23]

另外一次，當丹尼爾與克倫培勒錄製貝多芬鋼琴協奏曲的時候，賈姬前去錄音室探班。中場休息時，克倫培勒決定看看她的聽力是否真的就像他所耳聞的那麼敏銳異常。葛拉伯回憶：「他坐在鋼琴前面彈了一個幾乎無法稱作和弦、而是一堆音符奇怪的組合。他挑釁道：『杜普蕾小姐，我剛剛彈了哪些三音？』她竟不假思索地回答：『Ａ，Ｂ，升Ｃ，升Ｄ，Ｆ。』克倫培勒自己還覺得低頭看看鍵盤確認她是否答對，然後以讚嘆的口吻說道：『好！』──一個單音節字，他言簡意賅地賦與了更多的言外之意。」[24]

㉒ 《紐約時報》，一九六八年四月七日。

㉓ ＥＷ訪談，柏林，一九九三年十二月。

㉔ 葛拉伯，《天才全紀錄》，頁九八。

與一般約定俗成的慣例不同的是，克倫培勒反其道而行，總喜歡音樂會之前先錄音，他覺得演奏者在表演前可經由麥克風的詳細審察而獲益良多。四月七日，杜普蕾應要求到艾比路錄音室做首次排練（在兩天前克倫培勒和樂團就先排練過了）。

儘管克倫培勒早年與馬勒(Mahler)及理查·史特勞斯有關聯，卻壓根兒不是他們兩人音樂的盲目擁護者。指揮家的女兒蘿德(Lotte Klemperer)回憶起她父親不甚重視《唐·吉訶德》，「其實他不想錄這首，但卻被EMI和巴倫波因夫婦他們說服了。(他只在三十年前演出過那麼一次而已。)」

NPO中提琴首席道恩斯(Herbert Downes)擔綱獨奏聲部，扮演唐·吉訶德的忠實隨從山卓·潘薩(Sancho Panza)此一要角。在未完成的《唐·吉訶德》錄音當中曾引述道恩斯的一段話，說是「克倫培勒不喜歡〔杜普蕾〕演奏的方式……你也知道她那種擺動拋弓的習慣動作……我們有一次的錄音檔期也就這麼相安無事地過去了。她完整無誤地拉奏出所有的音符，事實上她表現得可圈可點，但我認爲克倫培勒並不滿意。」[25]

蘿德反駁了這個意見，她說明父親後來取消錄音與杜普蕾的演奏完全無關：

我父親對她──作爲音樂家，獨奏家還有個人──就像對丹尼爾·巴倫波因那樣，有極高

<hr />

[25] 杜利·波特(Tully Porter)，〈重現唐·吉訶德〉('Don Quixote Rediscovered')，《弦樂雜誌》(Strad Mag)，一九九五年十二月。

的評價……他們交情不錯，我們也常常聚在一起。根本的原因出在他就是不喜歡史特勞斯的

這部作品……我們從二月九日就一直待在倫敦，我父親有排得滿滿的行程表需要免除〔原

文這麼寫〕……四月的時候他已經透支了，在《唐·吉訶德》錄音期間，四月七日㉖那天

他在播放時打了兩次盹，老說他不舒服。所以我們同時取消錄音以及音樂會。我們的一個

好朋友美國作曲家布朗斯威克(Mark Brunswick)當時碰巧也在場，他和我都同意，如果這部

作品音樂好一點的話，OK就不致於被疲累給撂倒了㉗。

NPO在動身前往即將於四月十一日來臨的節慶音樂廳音樂會卻面臨群龍無首的情況之下，邀

請巴倫波因來接掌指揮的位置。由於對樂團總譜不是很熟，加上無論如何都得在同一場音樂會擔任

鋼琴的演奏，他謝絕了這個邀約。當時樂團轉而求助於另一位傑出的指揮家，八十高齡的波爾特爵

士，他允諾加入陣容。四月九日星期四，因為節慶音樂廳的空位已經被訂走了，所以在EMI的錄

音室排練《唐·吉訶德》。在眾人渾然不覺的情形下，音響工程師帕克(Christopher Parker)打開麥克

風並且錄下錄音室裡的整個排練經過。

由於種種因素，為杜普蕾錄製的《唐·吉訶德》後來中止了。在四月七日和九日錄製排演的母

㉖ 蘿德·克倫培勒說是七日，然而從EMI雷射唱片的註解內容當中，奇納(Andrew Keener)對這次錄音
的說明所引用之日期(六日)兩者有出入。

㉗ 給EW的信，一九九六年三月廿七日。

帶一直被遺忘在ＥＭＩ儲存架上蒙塵超過二十年。雖然後來重見天日，但它們是否具有商業銷售的接受度令人質疑。倘若有機會在錄音室裡重新灌錄這部作品，我們當然能夠聆賞到不論在管弦樂或獨奏兩方面都更為細緻精準的表演。一如新近發行這張唱片的製作人奇納（Andrew Keener）所言：「從層出不窮的雜音──鉛筆掉落聲，甚至片斷的交談──來判斷，波爾特這次僅有的錄音可能是在指示燈未亮起的情況下製作出來的，也許只是一時興起才去將收音器打開。」⑧ 如果說杜普蕾面對這「只不過是」一次排練亦無法安協求全的話，在錄下的整場演奏當中可說是保存了她對這部作品音樂的昭然洞見。就像奇納所言：「張力自始至終一貫地精確無誤而且風格獨特。」

克倫培勒突然取消錄音讓ＥＭＩ一時間難以應付，因為新愛樂管弦樂團先前早已簽約為期四天排練灌錄《唐・吉訶德》。由於巴倫波因和杜普蕾同意在兩天之間的四月八日星期一到「熄燈的」錄音室錄製舒曼《大提琴協奏曲》而解決了窘況。原本這部作品是安排在暮春連同聖─桑的《大提琴協奏曲》以及佛瑞的《悲歌》作為他們的下一個合作計畫。彼得・安德列同時建議賈姬和以色列愛樂管弦樂團合錄第二張ＬＰ，包含布勞克的《所羅門》、布魯赫的《晚禱》與拉羅的協奏曲⑨。

雖然賈姬想要答應ＥＭＩ利用空檔錄舒曼的曲子，但已將自己完全陷入劇情中唐・吉訶德這個異想天開角色裡的她，要把情緒調適到舒曼內在親暱的表達世界實非易事。戲劇性的理解對於詮釋

⑧ 註於ＥＭＩ ＣＤ Ｃ５ ５５５２８ ２，一九九五年。

⑨ ＥＭＩ文件檔案中的一封信，一九六七年十二月廿二日。

史特勞斯所有的音詩而言的確是相當必要的，這些作品表現出他違反前輩作曲家們的美學體系。較早期的古典和浪漫作曲家企圖讓他們的標題作品「情感的表達超過聲音的描繪」，如同貝多芬在他《田園交響曲》的註解裡所提及的。史特勞斯在他的音詩當中透過對於主題生動的管弦樂描繪，傳達出戲劇性的標題，在《唐·吉訶德》達到了一種結合聲音與畫面的效果，從中我們幾乎可以眼見英雄的作為，感受到他的情緒。

史特勞斯絕非第一位試圖以悲傷面容描繪塞凡提斯筆下騎士冒險犯難精神的音樂家，然而他設計以一個綜合主題來發展數個變奏的形式，確實是獨樹一格的做法。在精心設計的管弦樂導奏這裡，作曲家呈示描寫唐·吉訶德及其隨從山卓·潘薩的音樂動機，將每個變奏題獻作為他幻想中的冒險歷程。大提琴獨奏者，有時候輔以小提琴獨奏，代表故事中的英雄，因此是戲劇場景裡一位神態活現的主人翁。這種在舞台上角色扮演的型態，對許多偉大的大提琴家而言有無法抗拒的吸引力，使得很多演奏家都聲稱他們的詮釋才是正宗的版本。如此想法無疑是證明了表演本身的任重道遠，然而卻導致詮釋的多樣性。

賈姬所詮釋的《唐·吉訶德》顯示出她對於具有俠義精神的騎士角色，以及戲劇背後的情緒流露親切的認同與交融。曾親臨至她在節慶音樂廳音樂會的人對她演奏當中不尋常的音色明亮度印象深刻，然而對於有些表現樂評人未必給與善意回應。《衛報》的柯爾（Hugo Cole）雖然讚賞賈姬的熱情與自信滿滿，卻認為她在這個角色性格上太過保留：「人們總是希望獨奏者表現出戲劇張力與全心投入；不然的話，如何去發掘存在於唐·吉訶德──一個可以在他自己假想的世界裡安身立命的人──

極度瘋狂的幻想當中那種無比的自在？」依他的想法，這次表演「表情不夠豐富也不夠明快，以致無法輕易地從平凡無奇之處截然分出顯著鮮明的部分。結果使得我們過於意識到作品的複雜性，它由插曲構成的本質連同創作與演奏技術的多樣性，而我們卻無法經由瀏覽譜面上數以千計的音符被引領直達在唐·吉訶德腦海中瘋狂、單一的邏輯。」③⓪

威廉·曼（William Mann）雖然認為音樂會裡巴倫波因（演奏貝多芬的《第四號鋼琴協奏曲》）與杜普蕾兩人充滿靈性的獨奏表現可圈可點，卻在《泰晤士報》裡佯裝驚惶失措的口吻寫道：

女唐·吉訶德看似突發奇想——但這只是一閃而過的念頭：一旦杜普蕾小姐漸入佳境，大提琴獨奏家的性別〔……〕就變得無關緊要了。她為我們描繪出一幅來自拉·曼加·意氣風發、誠摯、鮮活的男子漢肖像，尤其在第三變奏更是刻畫入微，以玫瑰色的升F大調細述唐·吉訶德騎士任俠的理想，結束處主角垂死之際掠過心頭深刻的懺悔——杜普蕾小姐以激烈的抖音展現最後下行滑奏的色彩，使人聯想到顫抖的啜泣，令人驚嘆且感動萬分③①。

當我們有幸得以聽到EMI在一九九六年發行的CD當中杜普蕾詮釋的這部作品，我們必須記

⓪ 《衛報》，一九六八年四月十三日。

① 《泰晤士報》，一九六八年四月十三日。

住，這個錄音是未經指揮和獨奏者的許可。在他們渾然不知的情況下製作出的成品。假如原本是設定成一場錄音演出的話，管弦樂詮釋方面一些合奏上的小問題和草率之處就不會被輕易放過了。杜普蕾對自己當時的演奏希望做多大的變動或更正，則有待商榷。但是由於缺少其他較好的版本，這碩果僅存的錄音提供了杜普蕾與波爾特合作此一作品的忠實紀錄；整個來說，《唐‧吉訶德》多由指揮家的觀點所主導，而非獨奏者精彩豐富的貢獻。

然而波爾特與杜普蕾的詮釋確實能夠和其他一些較好的版本旗鼓相當。他們和羅斯托波維奇與卡拉揚及柏林愛樂的處理方式大相逕庭，後者的詮釋將這部作品營造成一種沉重的哲學概念。波爾特的管弦樂聲響與卡拉揚溫潤而飽滿的管弦樂織體相較之下，顯得有些未經修飾的粗糙，後者的詮譯可謂清澄明晰的典範。波爾特傾向於凝聚敘事的戲劇表現，並且從故事主角出發創造出生動的人物性格，和卡拉揚形成鮮明的對比。指揮家所採取的方式自然而然影響到兩位大提琴獨奏家的詮釋。羅斯托波維奇的唐‧吉訶德是一位夢想家，不願將他瘋狂幻想的漫遊加入冒險犯難的精神裡。杜普蕾的唐‧吉訶德是熾烈而熱情的，受到痛苦處境的驅使而化為激烈的行動。這些差異在兩個專為大提琴獨奏的炫技段落——第五及第十（及最後的）變奏裡更是昭然若揭。第五變奏（描述唐‧吉訶德即將正式封爵前夕獨自一人徹夜未眠）裡杜普蕾的獨白著實扣人心弦：這是一幅畫像，描繪一個心中充滿極端苦悶與燃燒熱情的人。相反地，羅斯托波維奇一開始就專注於故事的情節——他喚起一種夜晚的神秘氣氛，其中唐‧吉訶德耽溺沉思的幻想得以悠然自在地漫步；於是，他所引出的情人杜兒西妮雅的形象，距離是這麼遙遠以致於遙不可及。兩位獨奏者不同的想法也在最後一個變奏裡表露

無遺。當主要動機以慢板D大調上意猶未盡地做最後一次陳述時，羅斯托波維奇用它來描寫一個垂死的人在天上回顧著他的一生。相反地，杜普蕾的版本籠罩著一股日薄西山的豐沛熱情，是一個讓生命充滿深刻惋悔的人的畫像。

傅聰記得在聽過賈姬於溫哥華的演奏之後，曾與她討論史特勞斯《唐·吉訶德》的這些特色。他不同意她在最後一個變奏裡過分熱情的詮釋，而且提出建議，認為唐·吉訶德是一個不為世俗羈絆、即使無法超脫，至少在臨死之際現以佛教徒的觀點來接受死亡。然而在賈姬的本性（至少在廿三歲的年紀）當中，意識與情感未曾脫離她所賦予塞凡提斯筆下英雄的性格。

杜普蕾演出《唐·吉訶德》的次數屈指可數。雖然沒有時間發展她自己對於這部作品的觀點，但是她在殘存錄音裡的表現也許無人能及，她描繪出熱情的唐·吉訶德，令人激賞。就這一點而言，她的詮釋和皮亞第高斯基與波士頓交響樂團及孟許的錄音有某些共同之處。它也和托特里耶與肯培（Rudolf Kempe）所演奏同一作品當中高度個人化表現背後之情感驅動力等量齊觀。

在大提琴獨奏者的位置選擇方面，是否由大提琴家以協奏曲型態演出獨奏聲部（一人坐在樂團前方），抑或由坐在樂團前排的大提琴首席來擔綱（作曲家都曾在這兩種情況下指揮此部作品），史特勞斯自己從未留下任何明確指示。托斯卡尼尼頗具權威的詮釋，由米勒（Frank Miller）擔任大提琴獨奏，鎮坐在樂團的行列之中，是採取上述第二種方法的一個成功例子。

對賈姬而言與波爾特同台顯然是合作愉快。她敬重他的音樂性和務實的智慧。波爾特總是告訴他的學生，在為獨奏者伴奏時，身為指揮應該將演奏者的要求與想法加以斟酌，因為獨奏者必須比

指揮花更多的時間研究樂曲。如果與波爾特確實願意接受並配合賈姬的話，可想而知他們詮釋的《唐·吉訶德》是經過相互研究了解與尊重之下達成的結果。

晚年的賈姬喜歡提起在和波爾特爵士合作的那幾年裡，她如何在某場演出犯了一個忘譜的小錯誤。她後來向他道歉，他毫不猶豫地答道：「親愛的，別放在心上，沒有人聽音樂是想要找碴的。」

她將這段小插曲記錄在她從一九七○年中期就一直保存的筆記本裡，描述波爾特的回應是「我所聽過最有人情味、最有建設性的話」。

儘管不可抗力的外在因素迫使賈姬取消為EMI完成《唐·吉訶德》的錄音計畫，然而否決掉當月的其他錄音卻是她自己的意思。葛拉伯回憶道：

為賈姬錄製舒曼的協奏曲早就排好了，那時候我還躺在醫院裡從一場嚴重的心臟病慢慢恢復過來。她很勉為其難地進行錄音，但是樂團早就敲定了。然後錄音進入編輯與彙整的階段。我五月初出院，重新回到工作崗位。有一天賈姬偕同丹尼爾出面。她想要告訴我什麼，卻支支吾吾的難以開口。丹尼爾催她說出心裡的想法：「說吧，愛笑鬼，說出來——你要跟葛拉伯談談看。」顯然她對自己錄的舒曼很不滿意。她沒說為什麼。我說：「好吧，既然你不滿意的話，我們就得再錄一遍了。」

EMI這一家頗具聲望的唱片公司，很願意尊重他們旗下國際級大牌藝人的意思，即使取消掉

一場有樂團的演出將牽涉到大筆的損失，重錄的成本也令人咋舌。但是杜普蕾公正無私，以最嚴格的專業標準做犀利的觀察還有她對預備錄音的高度要求，都是毋庸置疑的，所以很難去否決她的要求。巴倫波因和葛拉伯都舉雙手贊成賈姬在這件事上行使否決的權利。彼得‧安德烈在四月份接替葛拉伯的工作，他也支持傾向於重新錄音。

五月十一日，賈姬和丹尼爾回到艾比路錄音室，與新愛樂管弦樂團合作重新灌錄舒曼的大提琴協奏曲。這次錄音成果被公認是杜普蕾最有靈性的詮釋之一。

舒曼在一八五〇年寫下這首大提琴協奏曲，他當時不穩定的精神狀態造成極度焦躁不安的情緒。克拉拉‧舒曼記述了她可憐的丈夫在精神病院訂正這闋新作的情景，談到他希望這部作品能夠轉移自己幻聽的無盡痛苦。特別是第一樂章的音樂滿布著黑暗的恐懼，即使在此必然蘊含了舒曼獨創的表達性格當中兩個基本特色：內省而柔和的，熱情而激動的。賈姬捕捉到音樂的靈魂，延伸長而狂放的旋律線條，其間可以交替著冥想的、戲劇性的以及詩意般溫柔的表情。她與巴倫波因選擇不疾不徐的速度，在以隱藏的形式統一為基礎之下，造成一種自由開闊的宏大感受。賈姬的演奏以優美無比的聲響、熱切激昂和富有表情而著稱，伴隨寬廣的力度強弱範圍，從爆炸般的強音到思慕渴望的弱音。慢板樂章以飽和的明亮度演奏，保留了舒曼式的本質，將內在經驗轉變為心領神會的音樂表現。與此相對的終樂章，是以熱情活潑且簡潔有活力的節奏感來演奏，在經過樂段裡卻無半點那種隨之而來、經常破壞整個演出的粗糙不和諧。

賈姬於EMI錄製的舒曼協奏曲也許真的是跟她在音樂會的演出（我們可以就現存的錄音帶而

言）迥然不同，前者較不那麼熱情澎湃，自然隨性，而是較為哲學式的取徑。然而就是因為她對整體的觀察是這麼面面俱到加上邏輯性的架構，這個錄音經得起一而再而再而三的聆聽，能夠被視為經典的版本。自從停止拉奏大提琴一直到去世之前很長一段時間，它成為賈姬自己最鍾愛的錄音之一。雖然在那段日子裡她曾對音樂做了許多的思考，卻不只一次提到如果可能的話現在的她會做不一樣的詮釋。她如此珍視自己在廿三歲的時候所立下的這個詮釋，不禁讓人感到好奇：在她對於病痛纏身的舒曼由衷的傾訴那種直覺的感同身受當中，是否有自己日後將遭受到病魔打擊而焦慮不安的某種預感。

唱片的Ｂ面訂為聖─桑的《第一號大提琴協奏曲》。賈姬和丹尼爾早先在一九六七年九月與新愛樂為ＢＢＣ電視台錄製這首曲子，並且在隔年五月十四日再度與同一樂團於節慶音樂廳合作演出此曲。雖然錄音原本排定在一九六八年的春季，但是敲定的檔期有可能要用來重錄舒曼。要到九月才得以挪出一個空檔給巴倫波因夫婦和新愛樂。這次錄音，終歸是為此一最具有古典均稱風格的作品做了一次華實相稱的演出，熱情、生命力與優雅明快在其間達成了美麗的平衡。她告誡道：「太過縱情的此提醒她的學生關於形式的重要性，表達是嵌入於形式裡從而構成音樂。她告誡道：「太過縱情的表達將會扭曲音樂的結構。」[32]杜普蕾確實抗拒得了聖─桑音樂當中情溢乎辭的誘惑，卻絲毫不損及她在演奏時熱情奔放的表現。

[32] 引自ＢＢＣ電台節目《樂趣十足》，一九八〇年。

這張杜普蕾與巴倫波因及樂團二度合作的唱片，和她跟巴畢羅里合作之第二張協奏曲錄音同步發行。在後述錄音裡的海頓《D大調協奏曲》之外，還「追加」了另一首罕為人知的協奏曲，是奧地利作曲家孟恩(Mathias Georg Monn，1717-50)的作品。賈姬為了一九六八年九月的這次錄音特別加練這首曲子。伊芙琳·巴畢羅里回想起賈姬「臭著一張臉」來到艾比路錄音室：「約翰後來有說，隨著音樂她的心情漸漸平靜下來，到最後，他覺得一切狀況實在是好極了。」孟恩的協奏曲雖然稱不上自然天成，卻是介於巴洛克晚期和古典早期之間過渡風格的一闋佳作。其風格特徵令人想起韓德爾以及和孟恩同時代的C·P·E·巴哈。儘管孟恩這首G小調協奏曲可視為開啟海頓大提琴協奏曲的先例，但我們並未在他的作品裡看到像海頓兩首協奏曲之中那種表現的層次或器樂曲寫作的精湛技巧。話雖如此，卻有一位作曲家荀白克(Arnold Schoenberg)對這首協奏曲青睞有加而為它寫了大鍵琴聲部，後來還根據孟恩的一首鍵盤協奏曲，將之自由改編成大提琴協奏曲。

巴畢羅里和杜普蕾為孟恩的音樂做了最具說服力的代言。他們在外樂章選擇了適當的速度，賦與音樂一種廣闊與崇高的氣度，卻不淪於沉悶不著邊際。慢板樂章的華麗抒情成為作品中間引人入勝之處。賈姬從未失卻節奏的活力，這是演奏此曲時的必要關鍵，而她在經過句的表現深具抑揚頓挫，表情豐富。倘若她在音樂會上表演孟恩的這首協奏曲的話，或許能讓它隨即聲名大噪。然而除了一次曾與紐伯里弦樂演奏團的公開演出之外，她只在灌錄唱片時拉過這首曲子。

另一方面，一九六八年七月，賈姬以她與巴倫波因合作之海頓《C大調協奏曲》及鮑凱里尼《降B大調協奏曲》獲頒頗具權威之查理Cros學會《唱片大獎》(Académie Charles Cros 'Grand Prix du

Disque²）。在一九六七至六八年之交完成三次錄音之後，她的錄音活動突然喊停，由於和ＥＭＩ之間有契約上的爭議使得計畫暫時擱置。以後見之明來看，這個事件可以說造成了重大的損失，因為杜普蕾往後的職業生涯裡只重返錄音室兩次，一次是一九七〇年錄德弗札克的協奏曲，最後一次則是一九七一年與巴倫波因合錄蕭邦及法蘭克的奏鳴曲。賈姬其他的唱片都是來自於電台放送之音樂會表演。音樂會表演的共同特色就是它的瞬息萬變。演奏家一心一意要將真誠傳達給特定的一群聽眾，於是他的詮釋會受到像是指揮與樂團的相互關係、音樂廳的音響效果等主觀及客觀因素所影響。所以錄音室錄音本身固有之恆久不變的紀錄性，現場演出的錄音則無法掌握那樣的氛圍。

杜普蕾是錄製唱片的演奏家裡少數不管在唱片上或音樂廳之內，都能夠真正成功地表達出幾乎同樣的音色飽和度，這更加令人惋惜不已。當然她從未改變演奏的基本方式，即使麥克風擺在她的面前。也許正是保存在她唱片裡那種真誠直接的表現，使得她的影響力得以永傳後世。確實，現今的大提琴家有許多人是受到了賈姬的演奏和錄音的感召而立下他們的志業。貝利（Alexander Bailey）十二歲時在聽過她的海頓《Ｃ大調協奏曲》錄音之後，就放棄小提琴而改學大提琴，從此賈姬在倫敦的音樂會他幾乎每場必到，並且盡可能坐到前排的位置。埃瑟利斯（Steven Isserlis）童年時期的啟蒙老師送給他賈姬加協奏曲唱片，可想而知這帶給他的刺激非同小可。

美籍大提琴家馬友友完全是從錄音來認識到賈姬演奏的風範，他回憶道：「當我十幾二十歲那時候乍聽到這些音樂，久久不能自己……她的演奏有一種能力，一躍而出地來到你的面前。有些演奏家的錄音做得太過完美以致於索然無味。但是賈姬卻有這樣一種魔力……她的生命力還有她音樂

中動人心弦的特質是如此地盪氣迴腸，她是這麼一位才華洋溢兼具表現派作風的演奏家。這讓每一張唱片裡的每一次演出都是一次感人肺腑的音樂體驗。」㉝

賈姬和一些早期的大師像是福特萬格勒、許納貝爾與胡柏曼(Huberman)這個世代一樣，將他們渾然天成的精神特質留存於錄音之中。她無意藉由錄音以自己的詮釋為後代立下典範，也許就是因為如此，她的音樂永遠引人入勝，歷久彌新。

㉝ 致EW的傳眞信函，一九九四年五月五日。

20

歡慶的季節

有一種藝術，不在於依速度按部就班來演奏，人們必須去了解它，並且去感覺它。

——卡薩爾斯*

賈姬自從一九六一年首度登台之後，演出事務一直由伊布斯暨提列特經紀公司管理。他們不合時宜的經營型態，讓演奏家與經紀人之間所培養的關係傾向於拘泥形式化。以今天的標準來看，也許在一種對於年高德劭者誇張地崇敬的風氣之下，他們有貶低新人身價的傾向。

* 艾克曼（Eckermann）《與歌德的對話錄》（*Conversations with Goethe*），一八三一年二月十四日所記。

伊布斯暨提烈特在以系統性的方式來建立演奏家事業方面少有建樹，宣傳個別演奏家的職責分別由辦公室的幾位成員來經手——含蓄地說這是個效率極低的方法。舉例而言，賈姬的事務至少由四、五個人處理：萊瑞克麗小姐與鮑爾（Beryl Ball）關照英國境內的音樂社團邀約，坎培－懷特（Martin Campbell-White）負責BBC演出檔期，提烈特女士自己則管理她認為最神聖的禁地——英國的音樂節（包括逍遙音樂會），而她辦公室的兩位新成員哈里遜及培洛特（Jasper Parrott）負責與國外經紀人或在英國境外直接敲定演奏家檔期的業務。

賈姬對她事業的商業方面興趣缺缺，她很少過問關於實務之類的事。六〇年代中晚期，大提琴家通常得不到很高的酬勞——至少要等到像是杜普蕾及羅斯托波維奇這些天賦異秉具有聖者形象的人物出現以後。後者在一九七四年離開蘇聯之後，學會了依照需求面以價制量來定出自己的市場價值，有時會要求一些比起在古典音樂界工作的任何音樂家所能夠得到的最高價碼。

當賈姬遇到丹尼爾之後，她職業生涯一切的經營方式開始改觀。巴倫波因欣賞她的觀眾魅力以及身為一位演奏家的才華洋溢，他堅持她應該擁有所能拿到的最高酬勞。在婚後以夫妻身分的他們演奏事業的行程表緊密相連，順理成章共用一位經紀人。由於丹尼爾參與的音樂活動多樣而複雜，這樣的方式沒辦法那樣的游刃有餘。

巴倫波因在英國這邊的事務由哈洛德・霍特（Harold Holt）來負責，在美國這邊則由哈洛克管理。但是隨著丹尼爾開始發展指揮事業，而他的經紀人只希望以鋼琴家的身分來為他作宣傳，使得他必須另尋出路。像是哈洛克，則認為丹尼爾應該做好鋼琴家的本分，他不願去考慮要讓丹尼爾同時擁

有指揮家的事業。巴倫波因不曾因為經紀人對他的能力如此缺乏信心而失去勇氣，他決定要親自打理自己在美國以指揮家身分獲得的演出邀約。他在其他地方也不靠經紀人居中牽線，自己跟樂團接洽聯繫。

丹尼爾承認：「那時我還不確定是否應該為了喜愛指揮而放棄鋼琴，或是反過來說為了後者而放棄前者，很多和我共事的人都難以理解我如何能身兼兩職。〔……〕我堅持抗拒這種短視的想法，希望能讓自己的選擇自由不受限制。」①有一個人對於丹尼爾所做的一切深信不疑，她就是賈姬，她了解他無可限量的天分並且重視他將它們組織起來發揮最大影響力的才能。

丹尼爾決定要找哈里遜來打理他（還有賈姬）在英國以外的合約，除了在美國一地之外，巴倫波因和杜普蕾是在哈洛德・蕭的旗下經管。如此一來他減輕一些自己所背負的壓力。哈里遜身為伊布斯暨提烈特的一員，恰如其分地盡責為賈姬協調行程，扮演著多家相關經紀公司的居中牽線者。

事實上，對於艾咪・提烈特經營賈姬事業的方式所傳達出的不滿甚囂塵上。提烈特習慣替她的藝人做出相當專斷強勢的決定。從海伍德手中接棒經營愛丁堡藝術節的戴蒙（Peter Diamand）想起一九六六年的一個特殊事例。他曾經從友人凱勒那裡第一次聽說杜普蕾和巴倫波因，凱勒毫不猶豫地指出兩人的名字——他們分別是當時相當活躍、進取有為的同世代演奏家裡最令人感興趣的。戴蒙回憶：

① 丹尼爾・巴倫波因，《音樂生涯》，頁一○○。

我沒聽過賈姬的演奏，但是凱勒口中所說關於她的事蹟對我而言就足夠成為我向她發出邀請函的充分理由。但我嘗試邀約請她來參與我第一次舉辦的愛丁堡藝術節卻碰了釘子——即使丹尼爾跨刀相助為我演出了一場獨奏會。艾咪‧提烈特告訴我說她沒空。然後我邀請賈姬來一九六七年的藝術節，對此艾咪依然猶疑不決。她拒絕做出任何承諾，這讓我很生氣。後來，我和丹尼爾討論時，才發現賈姬完全被蒙在鼓裡。這些邀約，賈姬自然感到相當懊惱。然後我直接和丹尼爾接觸一起安排他和賈姬參加一九六八年的愛丁堡藝術節。接著這件事惹惱了艾咪‧提烈特，她對自己的藝人顯得有些不誠實，對愛丁堡藝術節確實是不守信用②。

或許丹尼爾是真正支配他和賈姬個別音樂會行程唯一的人，以他在數理邏輯方面（如同在音樂方面）令人難以置信的記憶力，他可以找到解決之道盡量讓夫妻倆有時間相聚。但他們的生活有如旋風般的步調汲汲忙忙，在音樂會、排練以及錄音時段之間必須擬定計畫，並且在事業生涯的職責裡找出他們需要的家庭生活。對丹尼爾來說，找到幫手來處理他們與日俱增的共同事業，變得刻不容緩。

那年巴倫波因夫婦曾經在上蒙塔古街廿七號租了個有兩房的地下室。儘管空間狹窄受限（賈姬承認有時還得在浴室裡練琴），這裡到底是他們待在倫敦時真正的家。賈姬骨子裡是個居家的動物，她

② EW訪談，倫敦，一九九四年六月。

漸漸喜歡上烹飪，在他們的公寓招待朋友。住在附近的常客艾蓮諾·華倫記得曾在鄰近的肉舖遇到賈姬，還建議她該買多少份量的肉片。讓她更訝異的是發現賈姬不只會敲敲打打組裝置物架，還有木工的天分。

打從他們共同生活開始，巴倫波因夫婦倆就建立起一個忠實具有向心力的朋友圈子。音樂會後，他們總是和一大群人帶到餐廳，享受美食，高談闊論。自然而然地就從這個朋友圈子裡找到人幫他們處理事業經營的難題。紐朋（朋友都知道他叫凱弟）介紹他的未婚妻——戴安娜·蓓姬（Diana Baikie，綽號普克緹〔Pukety〕）給巴倫波因夫婦。她亦莊亦諧的幽默與可愛的個性，很快就變成賈姬最要好的密友。戴安娜擁有優秀的秘書能力，並爲巴倫波因他們支援文書整理的工作，直到另有其他的委託（在ECO的工作加上她活躍於涉獵輔佐紐朋的諸多計畫）才讓她中止了這項事務。在這個階段即由邵思康（此時已和貝耶離婚）接手，擔任類似於非正式秘書的職務。從一九七三年起，當賈姬因病從音樂會舞台退隱之際，邵思康對賈姬而言變得日益重要——儼然是一位秘書——處理她的信件並且幫忙協調打理家務。

邵思康回想當時她剛接手的時候，一切是千頭萬緒：

他們沒有一個總經理人，事實上丹尼爾什麼事都自己來。他所有從經紀人和唱片公司那兒寄來的信件都亟待分類整理。我出現時沒半點秘書技能，不會速記也不懂其他語言。但我著手解決這些堆積如山的文件，丹尼爾一開始用口述的方式，而我得用縮寫把信件給記錄

下來，這在一般外行人眼裡簡直是難以置信。但丹尼爾竟是這樣地絕頂聰明——他能夠一目瞭然，令我非常驚異。不只是專業工作層面需要分門別類，它們還跟家中待付的帳單亂成一團。最後丹尼爾終於在哈洛德‧霍特那兒找到了莉西（Rixie，莉克斯〔Diana Rix〕），顯然這是他們職業事務問題的解決之道。我逐漸變成打理家庭方面的大小事情。後來他們搬到了漢普斯地，當他們不在家時，我負責注意信件，幫忙看家——確定有沒有關瓦斯之類的事[3]。

丹尼爾與哈洛德‧霍特音樂經紀公司的建立關係要追溯到一九五六年，那年他舉辦了個人在倫敦的首度登台。貴爲哈洛德‧霍特公司的總監韓特回想起這也許是丹尼爾一生當中唯一一次真正必須爲經紀人錄音的情況。韓特當下立刻了解到他的資質天分，於是擔負起巴倫波因早年在不列顛的事業之籌劃任務。莉克斯於一九六六年加入哈洛德‧霍特公司，她先前在愛丁堡藝術節爲海伍德工作，已經在音樂經紀業界獲得豐富的實戰經驗。韓特明快地指派她負責巴倫波因在英國本地事務的工作。

丹尼爾和賈姬兩人很快地發現善體人意的「莉西」，他們喚她黛安娜，集合了效率、古怪的幽默和堅強的毅力於一身，這些有助於讓經紀人和藝人之間有一個輕鬆愉快的友好關係。儘管在一九

[3] EW訪談，倫敦，一九九五年十一月。

六八年初杜普蕾離開伊布斯暨提烈烈特的去意已決，音樂會合約的預定和履行之間仍然延宕了一些時間。雖然賈姬從一九六九年七月起即已將她的事務正式轉到哈洛德·霍特旗下，然而許多她既定的演出實際上仍由伊布斯這邊照管直到一九七○年。正當哈洛德·霍特著手和賈姬訂立合約之際，她的健康狀況出現了問題。這意謂著在賈姬演奏生涯碩果僅存的最後三年裡，莉克斯必須爲她預訂合約、卻也得耗費幾乎同樣多的時間來取消演出。

哈洛德·霍特公司由其總監韓特帶領，此人高瞻遠矚，眼光勝過一般的音樂經紀人。他真正的興趣在於爲藝人和音樂開創新機，也負責創辦了一些極爲成功的音樂節。他年輕時就以賓恩（Rudolf Bing）的助理一職成名，賓恩是愛丁堡藝術節的創辦人，那時候「音樂節」還是相當新穎而激發人心的概念。戰前在歐洲只有薩爾茲堡、拜魯特和盧森才擁有享譽國際的音樂節。一九四六年創立的愛丁堡藝術節後來居上，不久即與其歐陸前鋒並駕齊驅。

當賓恩在一九四九年離開愛丁堡轉往紐約的大都會歌劇院時，韓特接續他音樂節總監的職位一直到一九五五年爲止。韓特的第一項建樹就是在一九四八年創辦巴斯音樂節，以其前衛的精神著稱於當時。韓特接著於一九六二年創立了倫敦城市音樂節（還是市政廳學生身分的賈姬參與了演出）、一九六七年的布萊頓藝術節以及一九七三年的香港音樂節。他承認：「我喜歡當開路先鋒，然後將它們傳承下去。」④

④ EW訪談，一九九四年十一月。

打從一開始，韓特就決定延攬巴倫波因盡可能全程參與布萊頓藝術節，認為他絕對是同一世代最為活躍和引人注目的藝人，再加上韓特追隨著六〇年代的創新精神，他打定主意要讓新興音樂節成為一門積極進取的事業。作曲家戈爾回憶道：「韓特旺盛的企圖心，就是要創造一個走在時代尖端的藝術節，其中囊括各種超現實主義者，超越巔峰的思想。一方面，為了讓觀眾皆大歡喜，他邀集了古典音樂界的一時之選紐因和巴倫波因伉儷。但是韓特也想要吹皺一池春水、製造突發事件，就像那些唯恐天下不亂的作為。」懷抱雄心壯志的韓特，在一九六七年首屆的音樂節期間成立了一個協會，為諸多標新立異的想法提供議論風發的園地。戈爾是應邀參與的其中一員。據他說：「所有的討論最後多流於大放厥詞。但以我自己來講到是跟韓特臭味相投，他確定與我合作的可能性。籌措資金委託我為賈姬與丹尼爾的聯袂演出進行創作是他的構想。」⑤

第二屆布萊頓藝術節以「藝術新觀點」的主題為其號召，特別是鎖定和「藝術家新秀」相關。

邀集英國最具潛力的作曲家之一（當時仍是年輕有為的卅五歲之齡）為英國最優秀年輕的弦樂演奏家寫作新曲，確實是著眼於「年輕」與「創新」兩者兼容並重。

戈爾在一九五〇年代崛起，名重當時，在出身於皇家曼徹斯特音樂學院的同學──奧格東、戴維斯以及柏特惠索（Harrison Birtwistle）──這些作曲家新生代裡，他展露頭角，脫穎而出。這個以「曼徹斯特樂派」著稱的非正式團體，主要由於它反對傳統學院派作曲法而成軍。他們的音樂結合了許

⑤ EW 訪談，劍橋，一九九五年六月。

多新維也納樂派與激進的前衛派之觀念想法，卻不受限於任何既定的教條綱領。即使當曼徹斯特樂派作曲家開始各行其道之際，或許是為了歸類上的方便，這個名稱還維持了好一段時間。

戈爾在巴黎跟隨梅湘（Olivier Messiaen）繼續深造，他回到倫敦時在BBC擔任錄音室製作人的工作來維持作曲家本行的生計。隨後他聲名大噪，在音樂學術界的事業蒸蒸日上，先後獲聘為里茲及劍橋大學的音樂教授。

戈爾早在丹尼爾和賈姬成婚之前就和丹尼爾打過照面。他回憶道：「我們相談甚歡。丹尼爾對當代音樂所知甚少，他喜歡和我聊天，因為我會告訴他一些他不了解的東西。」⑥

戈爾將他寫作《給大提琴與樂團的浪漫曲》這項委託視為「造就一段莫逆之交的具體表現」。在為賈姬寫曲子的時候，他心知肚明，自己應該斟酌的怎樣讓賈姬琴藝發揮到極致，還有什麼樣的音樂能讓賈姬樂在其中。對他而言，讓自己的風格順應這件委託創作的氣質，是一項沒有任何轉圜餘地的挑戰。他回憶道：「在我想要寫的那種音樂以及賈姬所能表現的音樂之間是一道鴻溝，當時情況遠比現在還難以跨越──舉例來說，如今的我已經接受了加長旋律線條的觀念。我了解到她著重作品的情意面甚於結構面，所以寫了一首情溢乎辭的作品，有點像是歌劇的詠嘆調。」戈爾在作品完成後隨即撰述的樂曲解說裡，更直言無隱地表明他的意圖：

⑥ EW訪談，劍橋，一九九五年六月。

浪漫曲形同器樂的詠嘆調，我決定採用這種曲式，而不用較傳統的協奏曲形式帶給我們這個時代的作曲家層出不窮、獨特、幾乎無法解決的難題。我的作品當中雖然有其他的樂章類型，例如僅由樂團合奏的〈詼諧曲〉以及其後的〈緩板〉(Lento)——一段只由大提琴、低音大提琴與豎琴伴奏的大提琴裝飾奏，但它整體建立於連貫的單一樂章。

一開始長度廿六小節的旋律，構成整部作品的基本素材。它多樣地發展，然後在樂曲的終段以繁複的裝飾手法返回，其風格受到一些蕭邦夜曲裝飾音的影響⑦。

事實上，戈爾一心想要為杜普蕾打造一首瑰放出奇的傑作：「基本上大提琴一旦開始演奏，就不會停歇。在這個情況下營造一個有著樂團和獨奏者的複雜關係、對話的合奏型態，我覺得沒什麼必要。」

事實上，浪漫曲的標題的確似乎曾經讓樂評人困惑，他們期望從戈爾那裡有些什麼結構上更簡潔有力的東西。如同《觀察者》的沃許(Stephen Walsh)所寫：「或許這個令人出乎意料的標題與戈爾對杜普蕾小姐演奏風格的看法有相關之處。它的確和戈爾所寫的這部長大且熱烈的樂曲名實不符，它與戈爾相關的近期室內樂作品相比之下或許還略遜一籌。」⑧

⑦《廣播時報》，一六六八年五月。

⑧《觀察者》(Observer)，一九六八年五月五日。

一九六八年二月，戈爾將曲子完成了，賈姬在百忙之中有兩個月的時間可以練習。邵思康回憶起當時她總像是個不情願的學生。

一九六八年四月中旬我和貝耶、賈姬跟丹尼爾一起到紐約去。丹尼爾臨時代替克爾提斯（István Kertész）披褂上陣指揮倫敦交響樂團（LSO，貝耶那時候擔任樂團的暨笛首席）。那是丹尼爾第一次獨挑大樑擔綱樂團指揮的重責大任，LSO的團員讓他帶得很辛苦。賈姬在那一次停留的期間沒有演出，但是因為她得練戈爾的新曲子，所以就把大提琴帶在身邊。然而她似乎沒怎麼把心思放在練曲子上面。丹尼爾會催促她：「愛笑鬼，今天可別忘了練一練戈爾的作品。」「噢，是的，」她半開玩笑地答道。她總是厭惡而抗拒著壓力。我們只在紐約待了四天，幾乎都沒怎麼睡。我們談論音樂、沉浸在音樂之中，通宵達旦，當時的我們都充滿了青春活力，興致高昂。

其實這幾次的音樂會是丹尼爾以指揮家的身分在美國首度登台，它們的成功幫助他贏得了「交響樂」指揮的美譽，對於許多在美國的交響樂團經紀人而言著實有重大的影響。賈姬明白，她的支持鼓勵在此時此刻對丹尼爾有絕對的重要性。她義無反顧地跟隨著他又一次橫越大西洋（數個月以來她第三次）經歷了勞頓奔波的旅行演出。大部分的演奏家在研習新曲目的時候，會認為這樣的外務是犯了他們練習時程表的大忌。

賈姬的練習方法是有點不太正統，她後來跟布里斯提到：「我進攻〔新曲子〕是讓每個音符快速地走過一次。我喜歡來個迅雷不及掩耳而不是一開始就一小節一小節地處理它。然後我會從頭開始而更仔細地注意它，或許你可以說我是從雜亂無章當中將片斷再度化零為整。」[9]

戈爾的《浪漫曲》於四月廿八日由巴倫波因指揮新愛樂管弦樂團在布萊頓藝術節舉行首演。作品裡無疑地全副貫注了賈姬的指尖想與想像力，也給予發揮戲劇性的空間，當中抒情的歌唱與勇敢的對抗共存著。音樂一開始的陳述即已明白地揭示了這是個絕佳的表現方式，蕭—泰勒形容「……給獨奏者的旋律，熱情奔放、寬廣、自然天成，強烈地在我耳邊訴說著令人懷舊的D小調，即使作曲家告知我們這首曲子是以一個十二音列的片段為基礎。」或許正是杜普蕾個人特質的力量，一開始就召喚著艾爾加《大提琴協奏曲》的精神深植於蕭—泰勒的腦海中。然而這樣的聯想隨著作品的開展煙消雲散，氣氛轉變成一種「……長期的競爭，執拗不馴的獨奏者拒絕在強勢且尖銳刺耳的樂團推進力之下俯首稱臣，雙方沉溺在反覆的突強(sforzando)敲擊之中，造成了一種效果……小節與小節之間持續不斷的力量，有時幾乎像是在鞭笞一匹桀驁不馴的馬。」這位樂評人認定，此首浪漫曲是「撬不開的堅硬核桃」，但卻推論它應該能夠羅列於戈爾的名作之林[10]。

《泰晤士報》的威廉·曼斷言，戈爾成功地融入了杜普蕾的個人詮釋特質。他聲明，不論樂譜

上如何地艱深複雜，「……當杜普蕾小姐在那兒擔綱獨奏的時候，所有一切精雕細琢且恰如其分的場景，都是爲了這一幕，她的藝術特質看來已被作曲家全數網羅其中——任憑你怎麼揮灑。」

戈爾不諱言他在寫曲子的時候，腦中的確深印著賈姬的特質，回想起賈姬演奏這部作品，他十分地震撼。「就像個偉大的演員情緒激昂地朗誦著——宛如奧立佛（譯註：指Olivier Sir Laurence Ker, 1907-89年，英國演員兼導演）似的表演。但因爲浪漫曲是一種以華麗藻飾來表達的曲子，而賈姬懂得掌握音樂抑揚頓挫的藝術，實在是相得益彰。」他相信賈姬的詮釋已受到巴倫波因對音樂風格的理解與對細節瞭若指掌的能力所影響。「丹尼爾才華洋溢而且個性率直，他能夠將這種表情動作的運用直接向賈姬解釋，我認爲就一場演出來看的確是成功了。後來其他人也許較嚴謹守分地忠實演出；但因爲賈姬的詮釋是難以仿傚的。這首《浪漫曲》她只演出幾次，或許是因爲沒有人再向她要求，衝著賈姬的名氣買票的人未必『買』我的帳。他們想聽她拉艾爾加或德佛札克。」

繼布萊頓的首演之後，賈姬只在同年的十月廿二日於倫敦的皇家節慶音樂廳再次演出這首曲子。這場音樂會再次由巴倫波因指揮新愛樂管弦樂團，BBC負責錄製。（一九九三年以商業CD的形式發行——打洞的標籤顯示是盜版錄音。）

儘管賈姬曾公開表示不喜歡大多數的當代音樂，在巴倫波因記憶中她卻喜歡演奏戈爾的作品。「她和聲音本身有一種情緒和感覺的關係，這獨立於樂曲之外。舉例而言，在一個C大調的音階裡，只是組成主三和弦的C、E、G音就對她有種不可思議的力量。你必須試著想像她生活在一個並非呼吸正常空氣的世界、而是聲音的世界裡。」

回到倫敦之後，賈姬整個五月大都忙著錄音。除了替ＥＭＩ重錄舒曼的《大提琴協奏曲》並繼續她的布拉姆斯《大提琴奏鳴曲》錄音之外，她和丹尼爾與豎笛演奏家貝耶合作，為ＢＢＣ電視台錄製一個獻給布拉姆斯系列的節目。他們為攝影棚裡的觀眾演奏了兩首大提琴奏鳴曲、豎笛奏鳴曲以及《三重奏》作品一一四。五月底的時候，巴倫波因夫婦在里斯本舉行兩場演奏會，曲目囊括了普羅柯菲夫的奏鳴曲──是他們唯一一次演出該曲。回想起來，他們笑談起曾在終樂章「迷路」的情形，那裡的音樂像是原地繞圈子，一個錯誤的轉調可能讓你陷入一堆麻煩裡出不來。這很有可能是大多數聽眾渾然不覺的片刻失誤罷了。

丹尼爾和賈姬於六月初返回倫敦，與來訪的以色列愛樂管弦樂團合作演出。六月三日，賈姬偕同ＩＰＯ暨巴倫波因為ＢＢＣ電視台錄製布魯赫的《晚禱》。翌日，她在節慶音樂廳演奏舒曼的大提琴協奏曲，由祖賓‧梅塔擔任指揮──這場音樂會由ＢＢＣ第三廣播電台現場轉播。現存的廣播母帶證明了，這是在一個欣喜若狂的場合所做的表演，聽眾的熱情險些失控。賈姬偶爾會因施力過度在拉完一個樂句時將琴弓從弦上拋離，製造出一種扭曲的突強。然而這樣激情的本質助長了一場令人震撼的演出。

僅在幾個星期前，賈姬才為ＥＭＩ灌錄過此首協奏曲的「決定版」，這是一次悠揚詩意且結構完美的詮釋。這個現場演出提供了關於她作為演奏家的特質一個截然不同的觀點，印證了她對一部作品的概念絕非一成不變的。這種將詮釋明確限定的想法事實上與她背道而馳。在一次電台訪問裡，她談到每場音樂會是如何不同以及聽眾的差異如何影響到演奏者。「聽眾由各式各樣的人組成，永

遠不是同一群人——這釋出了一個重要因素——聽眾回饋給演奏者。」她對於交流的想法明確地包含了交互妥協與讓步。

對賈姬來說，駕馭自如的能力與在黑暗中冒險皆是她藝術本質中的部分。像她與IPO的演出當中展現熱情如火的詮釋，讓所有聽眾如痴如醉，打從心底深受音樂的感動。然而這未必適合每個人的品味。

頗負盛名的學者暨樂評人薩狄——他嚴詞批評下的受害者有時稱呼他「虐待狂博士」——在對這場音樂會的評論中，盛讚賈姬的音樂之美來自於：

燦爛華麗的聲響，以及對每個樂句坦率直接的回應。然而很糟糕地流於自我放縱：沒有基本的脈動，可以做出意味深長的彈性速度之處沒有任何支撐。我發現我自己在每次管弦樂全體奏（tutti）的時候長嘆地鬆了一口氣，為了片刻間音樂的節奏不像是軟趴趴的黏土而歡喜。一個較為穩健紮實的結構也許能較經得起如此持續不斷的狂熱表現；這首可愛的作品可憐地被扭曲了。杜普蕾小姐的演奏是天生音樂家的風範，但完美的音樂家才氣，還包含了理智與情感的修養。

在我看來，薩狄對於杜普蕾缺乏節奏規律與情感控制的攻擊太過嚴苛。這也許不是賈姬最精湛的演出之一，但它是一場在縝密的架構中音樂表達的價值被發揮到淋漓盡致的表演。賈姬注意到第

一樂章的速度指示著「不要太快」(nicht zu schnell)，而祖賓・梅塔──遵循那由來已久的傳統──帶著樂隊全體奏的部分繼續前進。引述托斯卡尼尼的名言「傳統意即悖離」(tradizione è tradimento)，可以說，演奏的傳統的確滿布陷阱。如果大提琴擔任著音樂抑揚頓挫的重要角色)而管弦樂全體奏具有強烈的戲劇化功能的話，速度上的某些彈性(只要它與整體的統一性相關)是完全正當合理的。舒曼曾就音樂要合拍子的主觀性質表達過他的看法：「你知道我是多不喜歡在速度問題上爭辯不休，對我來說一個樂章裡的內在小節才是唯一區辨的特徵。因此一個冷漠的表演者，他較快的慢板聽起來永遠比一個熱情的詮釋者他較慢的慢板還拖拖拉拉。」[11]

樂評人所注意到在賈姬的演奏裡令人不舒服的細微成分也許要歸咎於她那把大衛多夫・史特拉第瓦里琴的問題。這把大提琴對氣候變化很敏感，力道太過就出狀況。像杜普蕾這樣的演奏家，若覺得她的樂器無法製造出自己想要的音質或音量，很可能會花更多力量來彌補。就史特拉第瓦里琴而言，以如此方式獲得的聲響容易引起錯覺，以為貼近耳邊才有聲音；事實上，當聲音傳送到聽眾席時，音量會受阻而且減小。這把大提琴目前的擁有者馬友友曾經提到，「賈姬自由激放的陰鬱特質和大衛多夫琴背道而馳。你得連哄帶寵地去對待這件樂器。你越強勁攻擊它，它的反應愈差。」[12]

查爾斯・貝爾認為，賈姬對大衛多夫逐漸感到幻滅，一方面是因為她沒有準備好以它要求的方

⑪ 布倫，《卡薩爾斯及詮釋的藝術》，頁九一。

⑫ 致EW的一紙傳真信函，一九九四年四月。

式來拉奏它，一方面則因為丹尼爾不喜歡這把琴（雖然巴倫波因自己否認這一點，說是賈姬對它束手無策才影響到他對這樂器的好惡）。貝爾猜想，在台上的指揮家或鋼琴家的耳裡，這件樂器給人一種欲振乏力、缺少穿透性的錯覺，雖然大衛多夫（的確如同大部分的史特拉第瓦里大提琴一樣）能夠通過狹窄走道傳送其聲響發射到整個音樂廳⑬。

果不其然，賈姬在六月中不顧一切地打了通電話給貝爾，告知他大衛多夫已經不能拉了。他回憶道：「她問我：『你那裡有沒有琴先借我？我明天要在史卡拉歌劇院演出。』我剛好在倉庫裡有一把哥弗里勒（Francesco Gofriller）製造的大提琴可以借她。她覺得它具備了許多她需要的特質，加上它比大衛多夫經得起四處旅行。賈姬發現到她的弓可以使更多力還能夠發出聲響。所以她向我們買下它。她與哥弗里勒的情誼一直持續到一九七○年底。」⑭

必須再三強調的一點就是，賈姬有她自己獨創一格的音樂，不管她用的是什麼琴。我懷疑那些聽過她在那段時期的ＬＰ上各結合了兩首協奏曲的原始錄音——舒曼加上聖─桑以及海頓的Ｄ大調加上孟恩——的人們當中，有多少人聽出來兩張唱片的兩首協奏曲都是用不同的大提琴來演奏（賈姬仍舊以大衛多夫演奏舒曼跟海頓）。

賈姬攜帶著哥弗里勒大提琴同行前往米蘭，於六月十七、十八日演奏德佛札克的協奏曲，由祖

⑬ ＥＷ訪談，倫敦，一九九三年五月。

⑭ 同上。

賓‧梅塔指揮史卡拉歌劇院樂團(La Filarmonica della Scala)。吉妮‧祖克曼(Genie Zukerman)出席了在這著名的史卡拉歌劇院所舉行的數場音樂會，她回想起這些非同凡響的場合裡，賈姬在音樂中的陶醉狂喜，席捲了全場的聽眾，營造出令人畢生難忘的氣氛。不僅由於她精湛的詮釋，也因為她的音樂裡有著特別的元素——訴諸感官且讓人心馳神蕩——形成令人興奮的一股氛圍。如同吉妮所評論的，感受到賈姬演奏「放縱不羈」的人們大都無法抵擋她音樂中感官慾望的這一面，在他們看來幾近是強迫的直接而煽情。但在義大利直截了當的交流不像在盎格魯—薩克遜道德規範裡被有所保留地看待著。賈姬成功地令米蘭的聽眾和樂評人刮目相看，馬上就被定下後續的邀約。

六月底的時候，巴倫波因夫婦偕同英國室內管弦樂團乘船橫渡大西洋。這是ECO首度到美國巡迴表演，使巴倫波因他們和這個團體密切的合作關係愈鞏固。他們舉行超過六場的音樂會，大部分在東岸，其中有四場(七月五、九、十一與十二日)是在紐約的林肯中心。賈姬擔任獨奏家的獻禮就是演出海頓的兩首協奏曲。她以在紐約的兩次登台贏得評論的一致讚揚。例如《紐約時報》的休斯(Allen Hughes)，就為她輕易克服《D大調協奏曲》惡名昭彰的困難處「不費吹灰之力」的手采深深著迷：「她表演時的從容不迫，讓她得以實現富於情感的表達中最感人肺腑而自然天成的音樂。」

這對眷侶從紐約前往洛杉磯，七月十八日賈姬在當地的好萊塢露天音樂劇場(Hollywood Bowl)

⑮ EW以電話訪談，一九九六年十一月。

演奏聖―桑的《A小調協奏曲》。賈姬向來對這樣的盛事興致勃勃，她在絕大多數的年輕聽眾之前，感到格外地意氣風發。丹尼爾指揮洛杉磯交響樂團（Los Angeles Symphony Orchestra），他和賈姬與他們發展出合作無間的關係，不僅是因爲擔任該樂團音樂總監的祖賓・梅塔和他們倆私交甚篤，他對他們倆的才氣造詣亦堅信不疑。

回倫敦之前，巴倫波因夫婦中途於卡拉卡斯作短暫停留，七月廿三日他們在該地舉行了一場演奏會。返回歐洲時，正當音樂節如火如荼地熱烈展開，他們的行程更是馬不停蹄地延續著。賈姬的夏季演出的重頭戲是在薩爾茲堡音樂節，她於八月四日偕同祖賓・梅塔與柏林愛樂合作，演奏德佛札克的協奏曲。彼得・安得烈猶記得這是她最爲超凡雋美、鋒芒畢露的演奏之一，令許多人感到興奮而盪氣迴腸。不過對於其他人像是柏林愛樂的大提琴首席波維茨基（Ottomar Borwitzky）而言，她的表現則顯得過頭，外在的激情特質主導了音樂的進行。波維茨基並非站在偏頗的角度提出己見，因爲他對於賈姬情意真摯的演奏風格、高貴大方動人心弦的音樂，以及她投注於表演之中澎湃的能量一向讚譽有加。

祖賓・梅塔也曾提到，沒有任何大提琴家比得上賈姬在巔峰時期具有之氣勢盛大、變化萬千的聲響。她的大提琴可以傳透整個樂團，即使像柏林愛樂這樣一個豐沛的聲響發電廠也不例外。梅塔回憶起，曾經在這次薩爾茲堡音樂會到場聆聽的伯恩斯坦，事後佯裝驚惶失色地向他驚呼道：「你居然從頭到尾沒舉過你的左手」――這是指揮要樂團放低音量讓獨奏者突顯的手勢。如果說德佛札克的協奏曲是以其聲部平衡的難題而著名的話，這一席話不啻是對賈姬極大的讚美。

也許更讓人驚訝——同樣令梅塔耳目一新——的是，賈姬在演出當中自然天成與別具一格帶出（音樂和樂器）變化的能力。「如今，僅有極少數的演奏家膽敢在薩爾茲堡音樂節的音樂會上坐在柏林愛樂的前面，而且還臨時起意帶入一些三分歧的詮釋。大多數的獨奏家是一天苦練八小時，以一種特定方式使他們演奏的協奏曲正確而臻於完美。但是賈姬擁有這樣的鑑別力、控制力與想像力，加上讓群眾風靡的魅力。」[16]

回到倫敦，賈姬與丹尼爾到他們先前經常造訪的達汀頓暑期學校做一簡短訪問，在八月六日舉行了一場演奏會。僅僅距離前幾次他們（兩人分別）到訪該地的幾年之間，卻已不可同日而語，他們跨越了藩籬，從年輕有為的演奏家躍升為享譽國際的音樂家。

乘著事業得意的巔峰，他們為巴倫波因的新構想——南岸音樂節在八月十日的開幕式返回倫敦。由於節慶音樂廳被一個夏季芭蕾舞系列活動給預定走了，只剩下星期日還有空的時段，所以這個新生的音樂節主要集中在伊莉莎白皇后廳（Queen Elizabeth Hall）舉行，因此限定了演出計畫的室內樂規模。丹尼爾的多才多藝，顯然是一位理想稱職的藝術總監。他擁有組織能力，懂得如何讓節目安排得有趣又吸引人，他融合新舊，把各式各樣的作品和作曲家做了令人意想不到的結合，而且確保演奏的品質。ECO獲聘為常駐樂團（有許多團員以小型室內樂團體的形式演出）巴倫波因自己以鋼琴家兼指揮的身分，扮演了他所邀集的演奏家們幕後的助力及推手。從一九六八年至一九七〇

年擔任三屆南岸音樂節藝術總監的任內，他在主題及曲目選擇方面折衷主義的做法表露無遺。

巴倫波因的崛起在過去幾年裡銳不可當，成為倫敦音樂界首屈一指的重要勢力。丹尼爾曾經以他所演出的貝多芬鋼琴奏鳴曲全集系列令聽眾為之著迷，亦曾著手於演奏兼任指揮莫札特鋼琴協奏曲全集、與ECO合作灌錄莫札特成熟時期交響曲集的計畫。所有這些還有其他的作品，都是在EMI錄製的。巴倫波因同時正逐步建立他交響樂尤其是德奧古典樂派曲目指揮家的版圖。在南岸音樂節當中，他得以展現才華洋溢的另一面──自然天成的室內樂演奏家天賦。他結合了對室內樂豐富的音樂性與駕馭自如的敏銳度，他指揮家的權威在此對他大有助益。

一九六八年音樂節的開幕音樂會是獻給舒伯特的室內樂，讓巴倫波因有一展身手的大好機會。前半場包括《降B大調鋼琴三重奏》作品九十九，由丹尼爾與賈姬加上帕爾曼聯袂演出。下半場的唯一獻禮是《鱒魚五重奏》（Trout Quintet），由這三位音樂家聯合ECO的兩位傑出團員──中提琴手阿洛諾維茲及低音大提琴手貝爾斯（Adrian Beers）共同演出。

克連克修（Geoffrey Crankshaw）在《音樂與音樂家》（Music and Musicians）之中，一方面高呼這場音樂會為音樂節作了一個星光熠燿的開始，同時卻對鋼琴三重奏的聲部平衡提出懷疑，認為大提琴太過強勢：「杜普蕾小姐的琴音毋庸置疑是一貫的燦爛奪目，然而純粹就音樂方面來說，這不足以彌補她在較為吃重的樂章裡、尤其是第一樂章的盛氣凌人。」樂評人承認，第二樂章大提琴那非同凡響的開場白，「以不可思議的恬靜抒情散發光芒，奇妙地傳遞著舒伯特概念中純然的痛切深刻。」

至於《鱒魚五重奏》，則是巴倫波因發揮主導的影響力。「一般人聽到這部作品多半被演奏成

夢境似的不連貫：這次可就有天壤之別。尤其是〈詼諧曲〉，有著絕妙的推動力。鋼琴演奏微波蕩

漾般的清澄透明，不時流露出舒伯特式的優雅。」樂評人認為，杜普雷在五重奏的時候比較放鬆──

「我期望她將這樣的特質帶到往後更多室內樂的演出當中，我確信她和她的夫婿已經為我們準備好

了。」⑰

一年之後，丹尼爾、帕爾曼與賈姬，由祖克曼與祖賓‧梅塔支援，再度於南岸音樂節演奏《鱒

魚五重奏》，在紐朋的影片中為我們保存了此一演出的全貌。這次演出的品質不僅出神入化，並且

顯示出一方面輕鬆不拘、一方面又是一概地華麗豐富的音樂演奏。很難想像當杜普蕾與志同道合的

音樂家們演奏著她所鍾愛的音樂時，在這些特質上面會有任何的缺陷。

賈姬參與〈第一屆南岸音樂節後，接下來的一場音樂會定於八月十七日，是獻給布拉姆斯的室內

樂。這次她與巴倫波因以及豎笛演奏家貝耶攜手合作，演奏他們先前五月的時候曾為BBC電視台

錄製的曲目──《F大調大提琴奏鳴曲》作品九十九、第二號《豎笛奏鳴曲》作品一二〇以及《給

豎笛、大提琴與鋼琴的三重奏》作品一一四。《泰晤士報》的樂評人馬克斯‧哈里森(Max Harrison)

對於三重奏印象特別深刻，「……不諱言是最令人滿意的演出。〔……〕賈桂琳‧杜普蕾與貝耶在

慢板的時候展現了絕佳的敏銳度，而第一樂章高度緊密的發展部，也絲毫不流於一般聽起來容易枯

燥無味的窘境。」

⑰
《音樂與音樂家》，一九六八年十月。

賈姬在她《F大調大提琴奏鳴曲》演奏時的「盛氣凌人」再度讓樂評人覺得侷促不安：「杜普蕾小姐以一種毫不寬貸的激烈方式拉琴；一旦所有音樂要素都非常地突顯——又正值拍子不穩的時候——就沒有餘裕作對比的層次，但這或許是布拉姆斯室內樂作品裡最簡單也最重要的東西。」⑱

三天之後，巴倫波因與杜普蕾加上帕爾曼演出一場鋼琴三重奏，曲目包含有貝多芬的《卡卡度變奏曲》(Kakadu Variations)、布拉姆斯的《C大調三重奏》作品八十七和孟德爾頌的《D小調三重奏》。曾經親臨這場音樂會的人都對精彩絕倫的演奏記憶猶新。然而，這樣的組合，儘管才在幾個月前許諾成軍，卻是註定要成為絕響。丹尼爾與賈姬與祖克曼在音樂上的一拍即合，是他們在一九六八年夏天之後選擇他作為永久的三重奏搭檔的決定性因素。幸虧這些音樂家彼此之間沒有任何較勁意味，反倒是一種惺惺相惜、有福同享的情誼。事實上，巴倫波因日後安排了許多與帕爾曼合奏室內樂的機會（一直到今天依然如此）。他們自己也知道，眾人談論起這群關係密切的天才音樂家們（而且泰半是以色列人）時索性稱其為「巴倫波因幫」、或者「以色列黑手黨」。

就在這時候，一九六八年夏天發生的世界大事對許多人的生活有深遠的影響。八月八日，當蘇聯軍隊入侵捷克之際，輿論和國際新聞界（特別是英國）強烈反彈，抗議這種侵犯一個國家主權的暴行，設法表達與受鎮壓的捷克人民敵愾同仇的決心。

在倫敦，爆發侵略消息的隔夜，羅斯托波維奇原本預定要與一支來訪的蘇聯樂團合作，於逍遙

音樂會演奏德佛札克的《大提琴協奏曲》。這位向來不餘遺力支持捷克的蘇聯大提琴家，在這樣的情況下被迫必須改到亞伯特音樂廳照常演出，在所有曲目中，德佛札克的協奏曲與捷克人民的希望緊緊相繫。羅斯托波維奇說在當時的情境下在台上被噓他一點也不意外。但是英國民眾（儘管音樂廳之外有示威者的抗議聲）僅在短暫遲疑之後對於這麼一位令人愛戴的偉大人物立刻報以如雷掌聲，表達了音樂必定戰勝政治的意義。

來訪的蘇聯演奏家──莫斯科愛樂、歐伊史特拉夫、李希特及羅斯托波維奇，繼續前往愛丁堡藝術節，在那裡抗議蘇聯入侵更大規模的示威遊行集結於音樂廳之外，有時甚至進到場內──一場由李希特與羅斯托波維奇演出的貝多芬演奏會之際，觀眾席裡有兩個人衝到廳內大喊「卡薩爾斯萬歲」。

南岸音樂節結束之後，賈姬和丹尼爾旋即趕赴愛丁堡，兩人在萊斯鎮音樂廳(Leith Town Hall)分別與樂團合作並於一場奏鳴曲演奏會進行演出。巴倫波因夫婦極力表達他們個人對羅斯托波維奇的聲援，還去他下榻的飯店拜訪。（這位俄羅斯大提琴家猶記得那是個充滿笑聲的聚會，因為丹尼爾談起他幾個月前在紐約的馬拉松式巡迴，故意像是舌頭打結，把德文單字"Ziklus"──「巡迴」說成了"Zirkus"──「馬戲團」。）

八月廿六日賈姬也在艾許廳與克爾提斯及LSO合作演出德佛札克的協奏曲。那是一場光芒四射、情韻迭盪的表演，她在第一樂章音樂進行的時候拉斷了一根弦。停留愛丁堡的那段期間，巴倫波因在九月初那幾天接受請託，為援助捷克而於亞伯特音樂廳舉行一場電視轉播聯合國音樂會。丹

尼爾再度指揮LSO，和賈姬演奏德佛札克的協奏曲。

這對夫婦上台、下台忙得不可開交，遂在愛丁堡的喬治安新市鎮租了個房子，朋友來來去去，家裡總是高朋滿座。平查斯跟吉妮、祖克曼、還有丹尼爾的雙親都住在這兒，丹尼爾的母親經常要做大餐招待客人。他們有空的時候就演奏音樂，特別是跟祖克曼練習三重奏。有一兩小時空檔的話，賈姬會跑出去到愛丁堡周邊的山丘散步。（我還記得她在萊斯鎮音樂廳演奏會的隔天，健步如飛地帶我爬到「亞瑟的座位」山上的情形。）

早在幾個月前賈姬就很希望有個假期，跟丹尼爾還有一票八個人的朋友到海布里地群島去玩。他們想要追隨孟德爾頌的腳步造訪芬加爾洞窟，那是位在默爾西方外海一個名叫史他法的小島上。他們到默爾的這趟旅行事實上一道去的只有祖克曼夫婦倆而已。吉妮對這次短暫的假期記憶猶新。

他們搭乘私人飛機前往島上，到達後才發現之前預訂的旅館已經付之一炬。幸好他們找到一處舒適的農莊民宿，有提供床跟早餐。丹尼爾跟平查斯踢足球，他們跑去騎馬。（至少就傳聞所言他們一人騎一匹馬。）傍晚的時候他們去到一位才剛認識卻意氣相投的朋友家裡聽音樂。賈姬帶著吉妮走了很久，爬過紫色的山丘，眼睛還被一枝「幸運的」白石楠花給刺到。令他們失望的是，狂風暴雨的天氣已經無法到芬加爾洞窟一遊，那裡只有在風平浪靜時才能搭船前往。吉妮對賈姬那過人的精力，與她面對高地景色的自在遼闊雀躍不已感到印象深刻。然而大部分的時間丹尼爾都守在電話旁邊籌劃捷克音樂會的事情，這項額外的演出意味著必須縮短他們的假期，令賈姬大失所望。

備受爭議的音樂會終將在九月二日於倫敦的亞伯特音樂廳舉行，並且被大肆宣傳。當天一早，

巴倫波因在上蒙塔古街家中的地下室被一通恐嚇電話給吵醒。一個陌生的聲音告訴他：「你今天要是上台的話，我們就射殺你。」回想起來，巴倫波因說他自己嚴肅地正視這件恐嚇，卻不想受它的威脅所左右。基於要保護賈姬，他決定將她蒙在鼓裡，儘管如此，他仍然通知了以色列大使館並要求在音樂廳內特別安全戒備。之後，他向記者坦承，在指揮的時候，一開始他必須忍住往背後瞄的衝動，不過當他沉浸在音樂裡渾然忘我之際，就霍出去了。

音樂廳擠得水洩不通。根據《每日電訊報》報導，除了室內七千名聽眾之外，還有數以萬計沒買票的人們待在戶外，將他們的收音機轉到這場表演。「全場縈繞著感動的氣氛。〔……〕當指揮舉起他的指揮棒轉過身來說道，『各位即將聽到的這場音樂會，是獻給一個奮力抗敵勇敢的國家。』眼淚滑落無數人的臉龐。」[19]

事實上，祝福的信息從世界各地四面八方湧來，巴倫波因念出了當中的一些內容。不過，他強調這場音樂會不應該被看做是一種抗議的表現——這個觀點不見得被多數聽眾——其中的某些人會到蘇聯大使館外激烈地抗議——所認同。他補充說，它毋寧是為了某個因素（幫助捷克學生）。演員克萊曼斯（John Clements）在音樂會重頭戲——德佛札克協奏曲與貝多芬的《英雄交響曲》（Eroica Symphony）開始之前做了一些適當的宣讀。

對於《泰晤士報》的樂評人奇瑟來說，德佛札克的《大提琴協奏曲》確實是整晚節目的高潮，

⑲ 《每日電訊報》，一九六八年九月六日。

比起任何言辭更有力地向聽眾傾訴弦外之音：

杜普蕾小姐做了她一生當中最精彩的演出之一——令人感到熱力十足，然而她在每一時刻絲毫不差控制著每個細節，源源不斷扣人心弦的輝煌旋律。終樂章剛開始的地方當琴弦啪一聲斷掉的瞬間點醒了迷夢，不過並未持續太久。然而總的來看，最怡人的特質莫過於整場演出的一致性：樂團身為一平等的夥伴，無處不是扮演對話、潤飾、支撐的角色。LS

O裡有太多的個人貢獻值得一提⑳。

這場音樂會在電台與電視同步轉播。賈姬離開台上幾分鐘去換弦的時候，BBC的實況播報員得要填補靜候時的空白。隨意「閒聊」之際，他告訴觀眾，兩個禮拜前，蘇聯演奏家羅斯托波維奇才在同一個音樂廳演奏過同一首曲子，不過，如今杜普蕾小姐幸而「從亞伯特音樂廳驅除了他的幽靈」。

無巧不巧地羅斯托波維奇正在收看轉播，他理所當然提出不平之鳴。幾個月之後，當他在莫斯科課堂上教授德佛札克的這首協奏曲時，針對他認為賈姬演出當中過於情緒化的一面直接表達他難以贊同。

他突然要求學生完全按照拍子來拉奏那段解決到B大調第二主題再現部(第二六六小節)的上行十度音階。「以往我自己習慣在這邊稍微慢下來」，他解釋道：「但是當我聽過杜普蕾最近在倫敦的演出裡

把該小節拖長的樣子，就讓我想要完全照拍子來演奏這個地方。」

儘管如此，賈姬熱情奔放的德佛札克協奏曲演出，那至為燦爛的音樂表現與落落大方的真情流露，長久留駐於許多人的腦海裡。當晚，聽眾裡特別有一位名叫歐嘉・瑞傑曼（Olga Rejman）的捷克裔女子為之感動落淚。一九七四年，在賈姬的病被診斷出來之後，丹尼爾亟於尋求援助之際，歐嘉意外地進入到他們的生活成為一個得力助手。丹尼爾曾經和小提琴家佛蘭德一起到她工作的餐廳吃晚餐。丹尼爾與歐嘉閒談，她認出他來並且向他表達對他音樂的謝意與對賈姬病況的深感遺憾。丹尼爾感受到她的同情溫暖，突然靈機一動，問她是否願意在隔天晚上去他們家幫忙做晚餐招待賓客。她答應了，還成了巴倫波因他們最親近喜愛的管家，一待就是六年。她對丹尼爾與賈姬的情誼，確實是根植於亞伯特音樂廳。

21 世界的音樂瑰寶

批評家們最適當的功用，在於從一手創造出流言傳奇的藝術家手中，將軼聞掌故拯救出來。

——D‧H‧勞倫斯，《美洲古典文學研究》

隨著一九六八年到六九年間新一季秋天的到來，賈姬的生活也愈來愈一成不變。為了演出的約，她風塵僕僕地穿梭在英倫、斯堪地那維亞與美加之間。一場又一場精湛的演奏反映出她的聲譽日隆，她得以藉此精挑細揀，選出真正舉足輕重的邀約。當時她的演奏僅限於浪漫時期三首偉大的協奏曲——舒曼、德佛札克和艾爾加——的作品，頂多再加上古典時期海頓所作的兩首協奏曲而已。儘管她偶爾也會加進其他作品，但在這一季的節目單上，她卻沒有增添任何新曲目。既然沒有太多必須

去練的曲子，也無多大意願做經常性的練習，她就可以集中安排所有活動，而把保留下來的時間挪來陪丹尼爾。正如她後來回答報社記者專訪時所說的：「假如我們兩人同時都在美國表演，常常是第一個星期丹尼爾先表演，我只在他身旁陪著，第二個禮拜輪到我上台後，換他陪伴我。大體來說，我們從來沒有在一個月內分開超過兩天以上。」①

事實上，巴倫波因和杜普蕾兩人的行程所以能夠安排得這麼嚴絲合縫，都歸因於事先的周詳計畫，巴倫波因天生卓越的組織長才，尤其功不可沒。日子一久，他扮演的角色，愈來愈像是她的顧問了，丹尼爾不僅幫賈姬打點所有的行程，還為她挑選演奏的曲目。經紀人也慢慢領會到箇中訣竅：要敲賈姬的檔期，先找丹尼爾談就對了。整體而言，賈姬本身對於這種被動的地位倒也樂得接受，也就是不即不離地陪在丈夫甘之如飴。截至當時為止，賈姬所做的決定，都受到一種願望的驅使，身邊。如果無法和他同台表演時，她對指揮家搭檔的取捨，就會顯現出一種強烈的個人偏好。

在本季與新一季的公演行程中，巴倫波因和北美幾個素負盛名的管弦樂團合作，進行他的指揮生涯首登，多數合作的樂團都很捧場，樂意讓賈姬在他的節目表上擔任獨奏者。巴倫波因鋼琴獨奏家的演藝事業攀到了頂峰，轉而投入指揮生涯，並且日益受到肯定而邀約不斷，他能夠與賈姬在演奏會上同台的時間因此漸次減少。事實上，不僅僅是他們騰不出時間來，同時也因為兩顆樂壇巨星同台亮相所要砸下的資本很龐大，使眾多音樂團體對巴倫波因與杜普蕾二重奏的組合望而怯步。儘

① 澳洲《每日電訊報》（*Daily Telegraph*），一九六九年四月二日。

管如此，讓這曠世稀有的二重奏出現在舞台上的想法，仍舊鼓舞著樂界。為了彌補這個遺珠之憾，樂界想方設法地要在重要的節慶場合上實現這一幕，因此不斷地在往後叩足了勁催生。

一九六八年年中，丹尼爾正當忙得不可開交之際，忽然迸出了一個主意。他聯絡南非出生的鋼琴家拉瑪‧克洛森（Lamar Crowson），邀他在這段時間內擔任賈姬的伴奏。克洛森自然當之無愧，作為室內樂演奏家的他有相當豐富的合奏經驗，而且他曾有好幾年的時間為傅尼葉、妮爾索娃和弗萊明等知名的大提琴家伴奏。拉瑪回憶說，當丹尼爾邀他擔任賈姬音樂上的「護花使者」時，他不免受寵若驚，不過他馬上就一口答允了。這個全新「另類的」搭檔關係，從一九六八年秋天開始，一直持續到杜普蕾演奏生涯結束為止。

那年秋天，杜普蕾展開新一季的演出活動。九月廿二日，她在伯明罕與新愛樂管弦樂團同台合演艾爾加的大提琴協奏曲。這是繼她與英國室內樂團在契卻斯特、柏尼茅斯、彼得伯洛夫和克力索普等地完成舒曼大提琴協奏曲的巡迴公演之後，最近的一次表演。賈姬在九月底途次貝爾發斯特時，巧遇童年玩伴溫妮芙瑞‧佛萊迪‧必斯敦。必斯敦也是個大提琴家，任職於塢斯特管弦樂團（Ulster Orchestra），她對賈姬詮釋海頓C大調協奏曲所煥發的勃然生機與熾熱感情，印象非常深刻。她發現最難能可貴的是賈姬並未自恃盛名而驕寵，仍然保有開放的心胸與友善的態度。

十月份，賈姬來到斯堪地那維亞與當地樂團和指揮家合作，在奧斯陸、卑爾根和哥本哈根巡迴公演，場場爆滿，座無虛席。她在奧斯陸與卑爾根所詮釋的舒曼協奏曲，以及在哥本哈根演奏的海頓C大調，受到報紙媒體與民眾的一致讚譽。根據《奧斯陸日報》（Oslo Dagbladet）的報導，當地聽

眾不僅對杜普蕾的表演給予潮水般的掌聲，而且還爆出如「颶風」威力般的滿堂喝采。該報還猶揚她才氣縱橫，說她音籟之間流露著撼人心弦的敏感性，「煥發出燃燒的音樂張力」。另一家奧斯陸報紙——《晨報》（Morgenbladet）則認為，舒曼的協奏曲是「枯澀無聊之極的作品」，但是杜普蕾卻做出最富想像力的演繹，對奧斯陸的聽眾造成永久的影響。

賈姬十月底一回到倫敦，隨即在皇家節慶音樂廳二度演奏戈爾的《浪漫曲》，再次由巴倫波因指揮新愛樂管弦樂團與她同台亮相。數日之後，同樣在節慶音樂廳上，賈姬演奏了聖—桑的A小調協奏曲及布勞克的《所羅門》，由普列文指揮倫敦交響樂團為她伴奏。當時，大提琴家貝利也在觀眾席上，他對賈姬的那場演奏感受非常強烈，事隔三十年後，回憶依舊生動鮮明，他說：「那個星期天下午，我人就在第二場音樂會中。賈姬演奏的《所羅門》深深烙印在我心底，我從未聽過有人居然可以把這首曲子拉得那麼平靜。她甚至讓整個樂團也跟著亦步亦趨，甚至比她還更平靜。我當時年輕又缺乏經驗，對於穿透力沒半點概念，根本不曉得她的琴音甚至已經直達音樂廳後面最遠處。」

《泰晤士報》老辣的樂評人也稱譽杜普蕾精緻的格調，認為她總是很自制地將自我表現力維持在一個平衡的架構裡：「聖—桑的大提琴協奏曲在賈姬審慎睿智而不失溫婉的柔情演繹中，真正得其所哉！她確確實實了解這首曲子的情感，既不用到白熱化的程度，更毋須狂熱爆裂得體無完膚。布勞克那闋副標題為〈希伯來狂想曲〉（Hebraic Rhapsody）的《所羅門》，給予她更多馳騁想像的空間，容許她在演奏時更隨心所欲做出自由狂想、更具極端表舒曼風格的插入句特別敏感纖細優美。

現力的詮釋。雖然如此，她依然頗為自制，避免逾越自己的情感尺度。」②

十一月初，賈姬在海牙因為一椿不明的「意外事件」，取消了與〈海牙常駐管弦樂團(Residentie Orchestra)合作公演的行程。過了一個禮拜以後，她恢復得差不多了，隨即與巴倫波因聯袂為柏林Z DF電視台演出布拉姆斯的F大調奏鳴曲。賈姬開頭的第一擊——在弓尖處採用下弓擦出弱拍的十六分音符，隨後以全上弓拉出重拍F音——因為動作頗為激烈，竟逼得攝影機不得不趕緊往後移位，以便將她大開大闔的運弓姿勢完整地攝入鏡頭。那次表演雖然略失精準，特別是鋼琴的部分有些瑕疵，但整體的表現稱得上劇力萬鈞。

其後一星期，克洛森陪同賈姬前往美國。在他們抵達新大陸的次日，也就是十一月七日，立即展開一連八場的巡迴演奏。雖然他們在十二月初曾遠征美國中西部，但大部分的表演多半都局限在東岸(如費城和巴爾的摩等)城市。

拉瑪·克洛森是在一九六四年於達汀頓暑期學校與賈姬初次碰面。在此之前，比爾·普利斯已經和他接觸過，建議他應該與這位曠世難逢的奇才門生好好合作。當時克洛森因為打算遷回南非，所以放棄那次與賈姬合演的機會。然而這回在達汀頓公演的貝多芬《大公三重奏》，卻著實讓克洛森首度體驗到與賈姬同織琴音、「令人振奮的難得經驗」。當時賈姬與他們的第三位搭檔(一位年輕的法國小提琴家)都是視譜演出。賈姬的音樂與個人魅力正是靈氣與推進力的來源所在。拉瑪覺得，

賈姬這個「孩子」真是會緊迫盯人，不斷敦促著他的演奏步調，他從來沒有把最後的快板演奏得這麼快過。

一晃眼過了四年，賈姬和拉瑪已然迅速發掘出彼此的音樂默契，適時地在演奏上做必要的調整。

一如往例，排練的最大好處，在於糾正合奏與平衡感方面的一些小問題。拉瑪解釋道：「我們的個人觀點都是藉由音樂而不是語言來表達。每一場音樂會都是一次冒險，因為沒有任何一場表演一模一樣，事實也是如此。我們對別人說的話會有所回應，但是在音樂上就未必見得。我每次彈貝多芬G小調大提琴奏鳴曲（作品五第二號）時，只要一彈到終樂章第二小節的下行音階，賈姬總是咯咯地笑出來。彼此尊重可以包容對立的意見，只要個人表達的訊息不至於傷害到同伴就無所謂，這種包容甚至能讓個別演奏者的自我表現更添光采。」拉瑪以下這段話或許更加簡潔貼切：「賈姬活力充沛、情感洋溢的自發性，也許更能平衡我太過學院派的色彩。」

丹尼爾此時還是會幫他們規劃曲目。除了布拉姆斯、法蘭克和貝多芬所作的奏鳴曲（他們演奏過貝多芬的第二、三、四號奏鳴曲）這些重要曲目之外，巴倫波因建議他們加入拉赫曼尼諾夫、蕭斯塔柯維契和布烈頓的大提琴奏鳴曲，這些作品甚至連巴倫波因本人都從未演奏過。拉瑪回憶某一回排練時，賈姬初次接觸拉赫曼尼諾夫奏鳴曲的狀況。他說：「大提琴在第一樂章的地方有一個技巧艱難的進入（entry），但她竟然沒拉錯一個音符，這讓我打從心裡佩服。之後，她交代我太太──當時負責翻譜──翻頁前先跟她打個暗號。」（事實上賈姬以前曾和她的作曲家朋友岱爾‧羅伯茲一起練過那首曲子。）

不管在台上或台下，賈姬和拉瑪兩人很快地建立起極佳的夥伴關係，他們同時也是無所不談、可以彼此捉狎嬉鬧的朋友。拉瑪像巴倫波因社交圈的其他朋友那樣，暱稱賈姬為「愛笑鬼」，而賈姬也幫拉瑪取了個「神父」的綽號。賈姬顯然覺得把拉瑪當成夥伴一般看待，是無拘無束、輕鬆自在的事。甚至當拉瑪像父母關心小孩那般蹲下去為她擦亮鞋子時，她也毫不避忌、欣然領受。拉瑪承認，以「父輩」的角色來說，他確實很喜愛賈姬，他說：「身為一位年紀稍長的音樂家，我一直被她的生命熱誠所鼓舞、感動，她對生命的熱誠，也占了她音樂探索歷程的一大部分。我從不認為她只是個大提琴家，事實上她是個道道地地的音樂創造者。在我們的音樂關係中，從來都沒有少年與老成對立的問題。她讓我覺得自己更年輕，而我，但願沒有把她帶得老氣橫秋。我們不分尊卑、不講輩分，共同致力於演奏。」[3]

他們此時至少和丹尼爾一樣都在新大陸，所以碰面的機會很多，丹尼爾也在他們的幾場音樂會上現身。紐朋也經常來插一腳，並且自告奮勇地當起「車夫」。拉瑪眉飛色舞地談起一個偶然的深夜，他們在高速公路旁一家貨車司機出出入入的小咖啡館裡，一時興起，就地湊起一個不大像樣的聚會。拉瑪活靈活現地描述當時的情景說，丹尼爾那天穿的是一件「泰迪熊」外套，賈姬則穿著短裙和長靴，罩著一件毛大衣，時髦得活像是剛從《時尚》雜誌封面走出來一般。他們召來了吉他演奏家約翰・威廉斯，還有他風姿綽約的女友也跟來了。拉瑪笑道：「我永遠也忘不了當時休息站裡

③ 引自一九九四年六月廿一日，拉瑪・克洛森於寫給EW的書信。

那些卡車司機的表情，他們瞪大了眼，像是看到了一群外星人。」④

十二月四日，賈姬與拉瑪在愛荷華城結束最後一場演奏會之後，馬不停蹄地趕往奧克拉荷馬市，為十二月八日及十日的表演做準備，她將與蓋‧佛瑞瑟‧哈里遜指揮的奧克拉荷馬市立管弦樂團（Oklahoma City Orchestra）合作，公演德佛札克的大提琴協奏曲。這回，不只是丹尼爾在她身旁當她的支柱，連好友吉妮和祖克曼也來為她打氣（祖克曼也正在那裡與魏茲華斯搭檔舉行小提琴演奏會）。吉妮回憶說，就在那裡，在那個奧克拉荷瑪市的小旅館裡，賈姬第一次抱怨說自己既虛弱又勞累。

當時任誰也沒料到，這竟是某種特殊惡疾的徵兆。她老是覺得雙手痠軟，連開個琴盒或關個窗都沒有力氣。然而當她一站上舞台娓娓拉出琴音之際，卻是一盎斯的力氣和熱忱都不會少。

魏茲華斯回憶起這群愛鬧的朋友們說，有一次在表演後的慶功宴上，巴倫波因挖苦道：「你呢？杜普蕾先生，分陪伴賈姬出席，想不到主辦慶宴的其中一位東道主對著巴倫波因純粹以配偶的身你也是走音樂這一行的嗎？」⑤在美國，參加這類歡迎會幾乎已經成了藝術家們不得不盡的義務，參加的人也都明白，在美國，音樂會的命脈絕大部分都靠地方上殷富的贊助者所成立的私人基金會來支撐。這些團體可能為美國人殷勤好客的一面做了最佳的示範，但另一方面，對藝術家來說，有時卻可能是一種折磨。克洛森對某一回尷尬場面印象特別深刻，當時某東道主，同時也是某業餘大

④ 同上。

⑤ 一九九六年六月，與魏茲華斯的電話專訪。

提琴—鋼琴二重奏的成員之一，在演奏會才剛結束不久的當口，還堅持要賈姬與他的鋼琴演奏者搭配，而要拉瑪與他們團內的大提琴手合奏，在一旁的巴倫波因顯得滿臉慍怒，中燒的怒火再也控制不住爆發出來。

賈姬下一個演奏的旅站來到了洛杉磯，她於十二月十二、十三和十五日，與祖賓·梅塔指揮的洛杉磯愛樂管弦樂團合作，演出艾爾加的大提琴協奏曲。她和梅塔之間因為音樂理念極為投契，因而惺惺相惜。當她於十二月十九日和二十日結束洛杉磯鄰近大城聖地牙哥的那一檔演奏會之後，就非得有個好理由才能讓她繼續在洛杉磯逗留了。梅塔二話不說，即刻安排丹尼爾擔任獨奏者，檔期就排在她的後面。這三位好友因此得以多相聚一段時光。

對美國聽眾來說，艾爾加的大提琴協奏曲是相當罕見的演奏曲目。賈姬全心投入的演出，不免讓樂評人心中打了個突：這麼傑出的作品，竟然長久被大提琴家們冷落了，況且大提琴標準曲目原本就少得可憐。《加州猶太之音》(California Jewish Voice) 的魯斯 (Henry L. Roth) 在他的報導中，稱譽杜普蕾是「當今大眾面前，最具振奮人心的個人音樂風格的演奏家之一」；並且說她表演的力度範圍——從最熾烈的情感到怡然舒放的內省兩者之間的穿梭交替——是顛躓而猶豫的。」魯斯同時也是少數注意到她表演時肢體扭曲與舉止特色的樂評人之一，他說：「在她汲汲想超越自我表現上的自然限制時，她訴諸的方式，是在樂句尾音採取一種近乎磨損的壓弓、『過度老練的』滑音指法，並且帶有某種因為失態而衍生的自責情感。然而你又可以看到她雀躍的一面，尤其當她閃著歡愉的眼光，投向指揮時；或者當她意欲掏心挖肺發出滿腔諍言，對手中的樂器加以諄諄告誡時。」

賈姬在音樂上的恣情盡歡可以說完全出自天性，而她演奏時流暢自然、毫不矯揉造作的姿態也是如此。她對於傳達音樂背後蘊含的精髓與情感，遠比費心雕琢「乾淨」的完美演出還要來得感興趣。樂評人可能對她表演的個人風格頗有微辭，但觀眾們卻不這麼認為，當賈姬的頭開始前後搖晃、展現她的肢體語言時，觀眾覺得這是演奏者沉醉於音樂後狂喜的一種外在表現，因此他們不僅樂在其中，而且自然而然地也覺得感同身受了。

祖賓‧梅塔留意到賈姬對於大自然所擁有的熱情，一點也不亞於她在音樂上藉著肢體語言明顯表達出的歡愉之情。有一回，祖賓帶賈姬到他在洛杉磯郊區所買的一處山坡地上，那裡有絕佳的俯瞰景觀。他回憶說，賈姬恣意地徜徉在那片美景中，不時地倒在草地上，要不就活蹦亂跳，興奮得「像匹小野馬」[6]。賈姬自己也承認，自然美景帶給她的悸動一如音樂，她說：「我酷愛這地球所孕育的一切渾然天成的事物。我也很渴望接觸更廣無涯際的事物。我拉大提琴的時候，自然而然就會有相應的情緒產生，漫步在美景中也會讓我產生像拉琴時一樣的感應，演奏總會把我帶進恍惚的境界，在那裡你覺得萬事可拋，喜樂自生──像是酒醉後的酩酊。」[7]

賈姬必須接受一項事實，她追求大自然本質力量的那股熱情，是無法跟丹尼爾分享的。她喜愛「雨天和所有丹尼爾無法忍受的東西」，丹尼爾一直是熱愛陽光的人，而炎熱則幾乎讓她難以忍受。

⑥ EW訪談，杜林，一九九四年一月。

⑦ M‧克里夫〈金三角：丹尼爾、賈桂琳及其大提琴〉(Triangle: Daniel and Jacqueline Barenboim and the Cello)，《紐約時報雜誌》，一九六八年三月十六日。

然而賈姬身為凡人形象所具備的人格特質與動力，正是積極而充滿陽光熱力的，它煥發出來的魅力，不僅深深吸引丹尼爾，而且也攫住所有熱愛與推崇她音樂藝術的人。

巴倫波因終究得割捨加州溫暖的陽光，投回英倫冬雨綿綿的陰晦天空，當時他們離聖誕季的演出還有一小段空檔，因此回到倫敦稍事休息。來年將是特別忙碌的一年，這對夫妻得周遊世界，帶著他們的音樂藝術遠颺澳洲。然而在賈姬一九六九年的行程表中，最引人注目的就是沒有任何錄音的計畫。她和EMI為期兩年的合約一月份就已經到期，EMI急著想在一個長期獨佔性的基礎上跟他們續約，但雙方認為合約條件仍有爭議。這當中最大的阻礙是因為EMI除了擁有唱片音樂的版權之外，還要求獨佔賈姬參與的所有音樂影片，不管是電視或電影，甚至是商業錄影帶的製作發行權。當然，電視錄影技術在當時問世不過一兩年，而「魔術盒」（the magic box）──說得正確一點，也就是「電子錄影」（Electronic Video Recording，簡稱EVR）──正要量產成為大眾化商品。雖然EMI仍蓄勢待發進入EVR領域，但音樂影片的市場潛力卻是不容小覷，所以堅持不但要在聲音媒體上、而且更進一步要在影像媒體上籠絡住藝人們，因此用白紙黑字的明文條款簽定這些音樂家也就勢在必行。

首先了解並且預卜到音樂影片前景看好的人是卡拉揚，他很快地就將它定為自己和柏林愛樂錄音生涯中最重要的政策之一，而且他還時常身兼數職，一口氣擔任指揮、剪接、導演和製作人等數種角色。卡拉揚和其他多數音樂影片導演不同，他感興趣的並非影片中自發性的流暢過程，而是想要透過鏡頭來預演，充分琢磨他自己和樂團團員的技巧，把它當成是進錄音間讓原音重現的一種前

置作業。

巴倫波因和杜普蕾對於這種自戀的態度頗不感興趣。他們認為影片作為一種媒介，其實具有溝通的力量，可以把現場演出的生命力傳達給更廣大的觀眾。他們的朋友克里斯多福‧紐朋為BBC電視台製作的《雙提琴協奏曲》（*Double Concerto*）與《賈桂琳》兩支音樂影片中，已經從他們演奏中成功地開創出具有全新生機的力量與即興的特質。有一就有二，紐朋自然而然地想找巴倫波因伉儷進行其他更進一步的嘗試，事實證明他們的下一個計畫，也就是錄製舒伯特《鱒魚五重奏》非正式的準備及正式演奏會的實況，是一項成功的創舉。

巴倫波因夫婦拒絕和EMI簽下電子錄影方面的合約，有一大半因素是受到紐朋決定離開BBC自立門戶的影響。紐朋發現自己在這種有層層制約把關的大公司裡工作，處處受到掣肘，無法充分發揮才情；而從這家大公司跳槽到另一家大公司，一樣看不到好處，因此又豈能眼睜睜地看著兩位好友與EMI這種大公司簽下賣身契。就在這個當口，BBC也同時語帶威脅地向EMI這類大唱片公司發出通牒，說他們有權利從自己電視台與廣播公司的檔案室中，任意調出所有影音資料來使用，甚至做商業性的製作發行。EMI把其他公司所製作的音樂影片，只要是有EMI旗下藝人參與的曲目，一律視為侵權，如此不可避免地，就會有一籮筐已經錄好的影片或唱片當中的曲目都涉及複製侵權。如此一來，同一位音樂家為不同的影視媒體或不同的唱片公司所錄製的同樣曲目，究竟能否適用所謂的「獨占性」條款，也就引發爭議。音樂家們害怕簽約公司一旦握有影片或電子錄影的獨占性權利，則他們很重要的一項基本選擇權就會被剝奪。紐朋提醒他的朋友，在視覺媒體

的領域裡，作品的最終成果正是取決於導演的選擇，道理很簡單，因為影片是透過剪輯的過程來完成的。唱片錄音或音軌是固定的實體，相對而言，影片表現的視覺層面，可以透過無數種可能方式剪輯出來。影響音樂影片最後結果的因素還有很多，所關涉的不只是製作影片所必須付出的高額成本而已。

賈姬錄音合約的談判就這麼展開拉鋸，歷經一九六九年前九個月的折衝，事情終於有一點眉目，十月八日正式為電子錄影條款進行特別的磋商會議。彼得・安德烈代表EMI公司，巴倫波因夫婦則堅持他們的律師路易斯・考特(Louis Courts)和「顧問」紐朋必須同時在場。會議並未獲致結論，因為在可以促使雙方進一步簽約的關鍵條件上，兩邊都不願做出足夠的讓步。最後，路易斯在片刻的衡量之後提議，雙方索性讓EVR條款「懸宕」一旁，直到雙方都達成協議為止。如此一來，其他的錄音計畫才得以繼續進行。事實上，這個迫在眉睫的問題也非得找到安協的途徑不可，因為他們與祖克曼合作錄製貝多芬鋼琴三重奏的計畫，已是箭在弦上不得不發了。

在此同時，賈姬結束了聖誕假期，而於一九六九年的一月中旬，再度展開巡迴公演，往來於戈登堡、斯德哥爾摩和鹿特丹之間。和丹尼爾及英國室內樂團在瑞士停留數日之後，一月廿四日，她巡迴至漢諾威，在當地與指揮大師約夫姆(Eugen Jochum)合作，演奏舒曼的大提琴協奏曲。一月底，她和夫婿重會於羅馬，在聖塔西西里亞學會(Academy of Santa Cecilia)的贊助下，舉行兩場音樂會。

停留羅馬期間，賈姬和克羅伊登中學時期的一位同窗相遇，她叫帕瑟諾珀・畢恩。畢恩在聆聽完她的舒曼大提琴協奏曲後，跑到後台來跟她道賀。畢恩步踵父親的志業，當上了精神科醫師，後

來嫁給一位義大利籍音樂家，長住羅馬。她感覺很困惑，巴倫波因的家庭及朋友圈子不只是排拒像她這種外人，而且似乎連對賈姬也不夠關心，他們對待賈姬就像當成一件美妙飾物那般供著。第二天，畢恩又來到賈姬下榻的羅馬大飯店見她，她發現賈姬看起來既疲憊又沮喪。畢恩回憶道：「我得到的印象是，他們的婚姻似乎不怎麼美滿，雖然賈姬極力表現出一切都是那麼絕對完美，但是旁人從她舉動裡的一些蛛絲馬跡，就可以推知她其實感覺糟透了。我還記得那時候她告訴我，她多麼渴望生小孩，並且在以色列把小孩撫養長大，她對於集體農場何等嚮往。事實上，這也是她為什麼後來要改變信仰的原因之一。」

畢恩並不是賈姬的老朋友中，唯一感覺到被巴倫波因的社交圈排拒在外的人；賈姬自己在那個圈圈裡有時也很疏離，甚或得看場合說話。艾莉森‧布朗是賈姬的終生摯友，她是另一個對此感覺不舒服的人，她不只一次目睹賈姬的社交處境被施加雙重標準。在莫斯科居停期間所結識的外交人員朋友，如羅德利克與吉兒，他們寫信到羅馬，也發覺賈姬變得生疏了，甚至變得更老練世故，而且已完全在丹尼爾的世界主義影響之下。賈姬身上最明顯的改變，是她竟然操起一口難以辨別的「大西洋中部」口音。

事實上，只要時間和場合都對，丹尼爾還是很樂意跟別人打成一片，而且不管三教九流，他都能親切以待。不過這可完全看他高不高興，如果不對盤，他會馬上露出不耐煩的表情。他不矯揉造作，天性活潑機智，因此也不喜歡浪費時間。的確，常有人說藝術家渴望把創造性的生命推到極致，因此自我中心主義往往成了不可或缺的先決條件。雖然其積極的自信經常被解讀成傲慢自大，甚至

被比擬成奧林匹亞式的倨傲，但是這種態度仍舊反映出藝術家對其職業生涯的全神投注，表現出他極力釋放自己的精力與時間，以促使自我完成多樣性的目標。隨著言行舉動日益受到公眾的矚目，丹尼爾或許比賈姬更迅速了悟到維護生活的情感核心與生活隱私的迫切需要。

儘管如此，當夫妻倆一起去巡迴期間，賈姬還是經常一個人單飛，去散散步、逛逛街、探望老朋友。而丹尼爾則忙著和指揮的樂團進行排練，或者準備管弦樂總譜，這個過程需要花時間分析，同時還有實務性的工作，諸如標注弓法記號、解決樂團演奏的平衡性與表現色彩等等問題。正如巴倫波因所強調的：「操縱聲音是很艱鉅的學習功課，特別是對一個〔不像樂器演奏家那樣〕不曾親炙聲響的指揮來說尤其困難。」然而指揮家必須全程參與他的第一場排練，為「把整個樂團的聲音組織起來」的任務做好萬全準備。

丹尼爾實際上經常諮詢賈姬弦樂演奏方面的技巧問題。正如小提琴家佛蘭德所說的，丹尼爾幾乎只是藉著觀察她，就已經獲益匪淺。他說：「丹尼爾從賈姬那兒，可以很快就抓到弓法上難以言喻的感覺。他對自然配置弓位的了解，對每一根弦表現色彩的感覺，乃至對某些具有表達力的指法的掌握，在在都顯示出賈姬的影響。」

賈姬的影響還擴及音樂的詮釋。有許多音樂家對於賈姬在音樂上的直覺有著絕對的信心，當然，其中首推丹尼爾。比起其他多數偉大的演奏家，她似乎更能趨近某些特殊作品背後原始的創作衝動。傅聰回憶，他在理解某一首蕭邦鋼琴作品時曾經碰到困難，丹尼爾建議道：「去問問賈姬罷！」而他照辦了。賈姬在對那部特殊作品毫無所知的情況下，居然以她對該作品的直覺反應，立刻點出了

傅聰的問題所在，幫他解決了問題。多明哥(Plácido Domingo)是另一位被賈姬內在洞察力深深懾服的歌唱家，賈姬在聆聽歌劇時反應出她理解的洞察力。有一次，多明哥在錄製白遼士(Berlioz)《浮士德的天譴》(La Damnation de Faust)時，聽丹尼爾的建議想徵詢她的意見，看看是否輕柔地唱出某個降A音，而不用中強(mezzo-forte)表現。然而賈姬卻偏好輕柔的版本，理由是：「⋯⋯她不會讓自己接受任何犧牲音樂性、而去遷就戲劇性的東西。」[8]

然而對於那種將杜普蕾視為完全直覺式的演奏家所表現的過分簡化的觀點，巴倫波因提醒道：

「直覺若無理性把關，仍舊是不完整的，但光靠理性而毫無直覺，卻也稱不上藝術家！賈姬的理解力極高，隨著歲月的增長，她透過經驗獲取更多具自覺意識的知識。」

巴倫波因在指揮事業剛起步時，必須克服他基本上還是一位鋼琴家，因此不會自動變成有資格執起指揮棒。就這方面而言，他必須證明自己比其他尚未成氣候的年輕指揮家還要來得稱職，而他已被公認是一位傑出的器樂演奏家。巴倫波因的才華反而成了他工作上的阻礙，當時也許有人無法理解，他在成為指揮的過程中，有多麼嚴肅的對待自己的任務。

一九六八年到六九年交接的那一季，巴倫波因開始為美國及歐洲的某些重要樂團，撥出一半的檔期，擔任他們的客席指揮。剛開始，有些評論家對他的努力頗不以為然，他非得自持地穩紮穩打

⑧ 多明哥，〈音樂性優先〉(Musicality Comes First)，引自魏茲華斯(編)，《賈桂琳·杜普蕾·印象》，頁八二。

來反駁這些人的態度。他畢竟受幸運之神的眷顧，當時有許多顯赫知名的音樂家（賈姬也是其中一員），以及不少重要的樂團經理與音樂經紀人，加上他的超人氣，幫他克服了當時所有可能遭遇的種種猜疑。

有些羅馬的樂評人是少數最口不擇言、也最沒資格作評論的人。當他們夫婦倆於一月廿九日結束與聖塔西西里亞管弦樂團（Santa Cecilia Orchestra）首次的合作公演後，一位評論者大放厥詞指稱巴倫波因的指揮是「機會主義的」，他幾乎直言無隱地暗示：巴倫波因在指揮領域中之所以占有一席之地，是攀附他太太的盛名才得以成就的。然而另一方面，《人民報》（Il Popolo）則對他在貝多芬第八號交響曲與柴可夫斯基第四號交響曲中所呈現的清晰樂念、線性表達大格局的穩健以及節奏的充滿活力，讚譽有加。不過另一家《團結報》（l'Unità）的樂評人則認為巴倫波因的詮釋流於膚淺，該樂評人還質疑他們夫婦倆即將舉行的二重奏音樂會是「偽大提琴音樂」（他提到舒曼的《幻想小品》和法蘭克的奏鳴曲，這兩首曲子原本是寫給其他樂器的）那位樂評人質問：聖塔西西里亞學會為什麼會接受這樣的節目？音樂家們何時才會開始正經八百地對待音樂？杜普蕾的舒曼協奏曲也被扯進來痛砭，說是太過緊張與「形而下」，只有在第二樂章裡才捕捉到片刻動人的美感與光輝。羅馬的另一家報紙《晚間報》（Momento Sera）則聲稱，巴倫波因即使身兼杜普蕾的丈夫與傑出鋼琴家兩項「光環」，仍不足以使他成為一名優秀的指揮。

批評家們幾乎對杜普蕾比較仁慈，不管就她舒曼協奏曲的演出或獨奏會裡貝多芬的G小調奏鳴曲的獨奏，甚至她對舒曼和法蘭克作品的詮釋，他們都不吝讚美。樂評人阿傑里（Carrado Atzeri）對賈

姬宛如「梅麗桑」(Melisande)一般的金髮飛揚、綜合所有「德布西式」的形象深深著迷，她在舒曼協奏曲中所營造出來德布西式柔和的明暗變化和甘醇優美的色彩，同樣令他如醉如癡。

愛樂大眾或許比報紙上那些三衣冠楚楚的樂評人更具有鑑賞力，他們藉著要求安可的鼓譟，真切表達他們對這對音樂眷侶才華的欣賞，而他們也獲得兩支安可曲的報償。有一位音樂家是真正能體察並欣賞巴倫波因羅馬演奏會精髓的人，他就是偉大的歌唱家費雪—狄斯考(Dietrich Fischer-Dieskau)，他後來寫了一封情摯動人的信函給巴氏夫婦表達他的謝忱。雖然他也可能與杜普蕾合作，然而很不幸的—狄斯考與巴倫波因在音樂上的長期合作預鋪坦途。這最初的接觸為費雪—狄斯考的獨奏者以前，就已經被疾病拖垮了，當杜普蕾原本按計畫要在一九七三年秋天擔任費雪—狄斯考也剛要展開自己的指揮事業。

時費雪—狄斯考的這支優秀的交響樂團合作(事實上，這也是賈姬第一次與他們同台亮相)。同一套曲目演出

賈姬的下一場演奏安排在柏林，她與祖賓·梅塔及柏林愛樂，再度攜手演出德佛札克的大提琴協奏曲，時間是一九六九年二月五日及六日，地點在愛樂廳(Philharmonie)。二月中旬，賈姬飛到美國的明尼亞波利，展開一個月的巡迴演奏。她與史可瓦契夫斯基(Stanislaw Skrowaczewski)指揮的明尼蘇達管弦樂團(Minnesota Orchestra)合作，演出艾爾加的協奏曲，再度將這部英國作品推介到新大陸的另一座城市。她緊接著飛到芝加哥與丹尼爾相會，當時丹尼爾是在布列茲指揮芝加哥交響樂團(Chicago Symphony Orchestra)，為巴爾托克第一號鋼琴協奏曲挑大樑。二月廿八日，輪到賈姬與布列茲指揮的這支優秀的交響樂團合作(事實上，這也是賈姬第一次與他們同台亮相)。同一套曲目演出三場音樂會，上半場的海頓與舒曼，是為了安撫與取悅購票聽眾中較傳統派的人士而安排的，下半

場的曲目則比較吃力，分別是布列茲自己的創作《弦樂作品》(Lives pour Cordes)和貝爾格(Berg)的《爲管弦樂團而作的三首曲子》(Three Pieces for Orchestra)。布列茲回憶賈姬所詮釋的舒曼協奏曲是一場「外放而獨特的表演——她並不是把任何外放不羈的因子強加在作品之上，而是讓作品內在固有的浪漫主義情懷舒放出來。我認爲這件作品可以用各種不同的方式表達，但她的表演無疑更具有外放的膽識與勇氣。她的表演具有相當龐大的力量與外向的表現力，對我而言，要認同她的做法決不困難。她靠直覺行事，但她的直覺卻有它自己的邏輯。」⑨

丹尼爾還記得當時碰到了一個有趣的狀況：有兩種全然不同的起音方式——布列茲式的一絲不苟與理性概念，以及杜普蕾式的感性與直覺，而他們必須握手言和。由於雙方對於彼此的觀點都互相尊重，所以只花一點點的時間就在折衷的基礎上達成了必要的調整。

然而芝加哥的樂評人對於他們詮釋的統一性卻不見得拍手叫好。《論壇報》(Tribune)的威利斯(Thomas Willis)談到了詮釋方式的歧異，在盛讚賈姬才氣縱橫的同時：

杜普蕾小姐一逕是那麼認真投入。每一個音符都具有極大的說服力。生理學和音樂上的手法都自有一套完整明確的風格……當她暫停演奏的時候，也會對樂團的交流對話有所反應，反應有時還頗為急躁。昨晚她似乎一直催促著第一小提琴和大提琴「快到那裡大戰三

⑨ EW訪談，倫敦，一九九三年六月。

結果杜普蕾小姐活力充沛的詮釋方式卻變成了打太極拳⑩。

百回合」。如果你有點警覺，就會明瞭這根本不是布列茲的本意。別忘了舒曼總譜上採取

的對位式的對話與伴奏，具有巧妙的平衡與明顯的分野，他盡量降低力度與節奏的張力。

《每日新聞》(Daily News)的樂評人則發現，杜普蕾雖然在第二樂章表現得很放鬆而漸入佳境，

但她在力貫大提琴之際顯得有些混亂，拉到最高音根弦時尤其如此。如果考慮到杜普蕾以前只有

在芝加哥附近演出過一次(那是去年夏天在若威尼亞〔Ravinia〕與英國室內樂團合作公演)，那麼

《每日新聞》樂評人所表達的期望也未免有點奇怪，他說：「杜普蕾昔日的強勢風格讓人驚鴻一瞥，

是她重拾自信心的徵兆。」更耐人尋味的是一九六九年二月廿八日《周日泰晤士報》摩娜(Kathleen

Momer)所作的評論，她寫到杜普蕾光耀激昂、如歌如訴的演出，讓人想起「女高音雷曼(Lotte Lehmann)

在〔舒曼的〕《女人的愛情與生命》(Frauenliebe und Leben)中，用撩人的聲韻所展現的勾魂媚態。」

巴倫波因夫婦從芝加哥飛到紐約，三月二日在愛樂廳(Philharmonic Hall)舉辦演奏會，曲目包括

布拉姆斯的E小調奏鳴曲、舒曼的《幻想小品》和法蘭克的奏鳴曲。《紐約時報》記者唐諾·漢那

航(Donal Henahan)在他的音樂會評論中，對於音樂自發性的再創造特質給予很高的評價。要把總譜

表現成「他們人格特質中活生生、有呼吸的延伸」，遠比照本宣科將同一套預先構設好的「青銅鑄

⑩ 引自一九六九年二月廿八日，《論壇報》。

模」表演樣板那樣地誇示出來，還要來得困難——而後者，唐諾評論道：正是我們常常在音樂廳中聽到的。他形容巴倫波因夫婦的演奏，是極端個人化的，有時候甚至還有點「怪僻」，但「總在音樂上合而為一」。布拉姆斯的E小調奏鳴曲以詮釋上「夢幻般、相當即興風格」的情緒，變成了屬於夜晚的音樂曲調。他還語帶雙關地針對杜普蕾一不留神從大提琴的圓滑線條逸出明顯的滑奏提出質疑。不過唐諾對巴倫波因倒是推崇備至，他形容他演奏室內樂時，是個「敢於不獨斷的音樂巨匠」。第二天，巴倫波因仍儷前往多倫多，丹尼爾將進行他在當地的指揮處女秀。賈姬則擔任他的大提琴獨奏者，他們在三月四日和五日演出艾爾加的大提琴協奏曲，聽眾和媒體迷得如醉如癡、欣喜若狂。整體而言，對於巴倫波因的指揮，樂評人反應謹慎而不妄斷。克雷葛倫寫道：「〔艾爾加的〕協奏曲彷彿是為杜普蕾量身打造，一開場大提琴的宣敘調雖然為時甚短，卻足以讓聽眾明白，眼前這位大提琴家不僅詮釋功力深厚，而且具有大師級的技巧。」他又繼續寫道：「巴倫波因傑出的伴奏實至名歸，然而如果聽過他純管弦樂部分的曲目後，或許他這番貢獻對你所激發的熱情會大打折扣。」克雷葛倫所指的曲目是孟德爾頌的《雷布拉斯序曲》(*Ruy Blas Overture*)（譯按：孟德爾頌根據雨果的劇本改編，完成於一八三九年的作品。敘述西班牙某皇后迷戀一位宮廷侍從的故事）、以及貝多芬的《英雄交響曲》。李陶勒(William Litter)卻有不一樣的看法，他發覺巴倫波因當時「指揮起來就像是在一年前，他聽過巴倫波因指揮以色列愛樂交響樂團的演奏，認為巴倫波因進步神速。

一碗湯裡面發現指揮棒的鋼琴家。而今，他是個名實相符的指揮家了。」不過，他為巴氏夫婦下了一番註解：

最後，李陶勒還注意到：「杜普蕾早已超越自己以往在舞台上以肢體語言著稱的形象，蛻變成一位凝練優雅的演奏家。」對於杜普蕾竟能讓輕柔婉約的最弱（pianissimo）與深刻痛切的樂音在琴下並美，李陶勒尤其深表激賞。

一周之後，杜普蕾回到了英國——她的第一項任務是與波爾特爵士指揮的利物浦愛樂管弦樂團（Liverpool Philharmonic）合作，演出海頓的D大調協奏曲。緊接著就是和丹尼爾指揮的哈勒管弦樂團，在曼徹斯特及其附近各地舉行一連串的音樂會。

巴倫波因和哈勒樂團的合作可以追溯到好幾年前，在他指揮該樂團變成常態之後，雙方關係也日趨穩固。巴倫波因特別欣賞團員們演奏的能力。他說：「我在巴畢羅里爵士身上所深深感佩與景慕到的所有特質，在樂團這裡完完全全可找到印證。」

哈勒管弦樂團的經理史馬特明瞭，丹尼爾視自己和樂團之間的定期練習，為磨練技巧和嘗試曲

身為音樂演奏家，他們�送有所成、日益精進。他們才華洋溢而光芒內斂……直到最近，我才確信杜普蕾的功力遠有深厚。巴倫波因過去的表現，像是個揮金如土的花花公子，什麼事都要碰……根本不去認真體會任何事物。現在，我不敢這麼確定了。杜普蕾所傳達的音樂性更亟切，也更深刻……而巴倫波因也得以分享他太太成長的功力。比起一年半前，他和以色列愛樂給貝多芬第七號交響曲打的那一記耳光，現在的他帶領我們細細品讀貝多芬的第三號交響曲，他的細緻鑽研與深思熟慮突飛猛進。

目的大好機會：「樂團本身認為巴倫波因是位偉大但卻稱不上偉大的指揮家，當時他是個不錯的音樂家，當時他是個不錯但卻稱不上偉大的指揮家。儘管如此，他比那些擁有更佳指揮技巧與經驗的人還要好很多。」的確，當巴畢羅里於一九七○年逝世時，哈勒管弦樂團原先要他接替音樂總監，巴倫波因起先婉拒這個榮銜，因為他覺得自己還沒做好心理準備，而且能力也還不足以擔起這項重任。史馬特回憶：「丹尼爾每兩周來一次，工作時總喜歡帶著賈姬同行，自然而然地，他喜歡指定賈姬為獨奏者，然而因為大提琴曲目有限，總是讓這類提議胎死腹中。」當然，不管就個人或整個團隊來說，他們都是曼徹斯特聽眾心目中的最愛。

賈姬終於在巴倫波因為期十一天共九場的最後一場音樂會裡軋上臨別一角。據丹尼爾回憶，當時正值三月下旬，賈姬遭受一些莫名其妙的症狀所侵擾，深為所苦，以後見之明來看或許就是多發性硬化症的早期病徵。有一天早晨，賈姬醒來之後突然發現身體有一側竟然麻木而毫無知覺。當時，醫生對這種失去知覺的原因也說不出個所以然來。結果被認為可能是一種身心症，而歸咎於緊湊的演奏生涯帶來壓力所導致。這些症狀在幾天之內就神秘地消失，一如它的出現，來無影去無蹤，而賈姬也很快地重回工作崗位。三月三十日，她兌現了自己和哈勒管弦樂團之間最後一場邀約，演奏聖─桑的大提琴協奏曲，指揮仍是丹尼爾。

回到倫敦的第二天，丹尼爾和賈姬兩個人分別投入即將在同年七月發行的傑瑞德‧摩爾七十賀壽專輯的錄音工作。葛拉伯當時的構想是要齊集EMI旗下最頂尖的演奏家，讓他們和最熟悉、最老練的伴奏搭檔合作，把他們的演奏齊匯在一張專輯裡，賈姬對這個構想也是興致高昂，躍躍欲試。

正如葛林菲爾德在《高傳真雜誌》中的報導：「錄音室的行程排得緊鑼密鼓，音樂巨星如安赫麗絲(Victoria de Los Angeles)、曼紐因、貝克、蓋達(Nicolai Gedda)和貝耶之流在此熠熠生輝。EMI最頂級的錄音室時段簽得滿檔，像是一處絡繹不絕的壁球室……為的就是七月要完成的這張專輯。」

葛拉伯把最後一檔錄音安排在四月一日，這是他參與製作過最樂在的一次。葛林菲爾德也在場，他把當時愉悅而輕鬆的氣氛形諸筆墨：

賈桂琳正在演奏佛瑞的《悲歌》——這位年輕的大提琴家選的這首懷念的曲子，是她以前還是市政廳音樂學校的學生時，曾經和樂團合作過的……在倒帶重放時，有一個著實讓賈姬起了一陣雞皮疙瘩。「這聽起來就像高速賽車的聲音」她自己剖析說，這個音符把賽車聲模仿得唯妙唯肖，簡直認不出它竟是出自一把低鳴的大提琴。丹尼爾早就迫不及待地要表現出他的激賞，當他聽見自己太太在攀升到音樂高潮時，突然露了這麼一手堪稱畢生絕技的「神來之筆」，忍不住興奮地縱聲大笑。

壽星摩爾幾乎只與賈姬合奏過幾次，但他對賈姬的藝術性卻打從心底折服。摩爾說道：「她能鼓舞激勵任何與她接觸和親近的人。」摩爾還記得，當他發現巴倫波因竟是第一次聽到佛瑞的《悲

歌》時，感到非常的驚訝[11]。（某個程度說來倒也很公平──因爲當巴倫波因發現賈姬對柴可夫斯基的第一號鋼琴協奏曲竟然一無所知時，也是驚訝不已，而一想到她還去過一九六六年莫斯科柴可夫斯基大賽，就更爲訝異了）。

有人提議，這份生日獻禮最貼切的句點，就是讓壽星摩爾錄製專輯的最後一個曲目──和巴倫波因四手聯彈，演奏德佛札克的G小調《斯拉夫舞曲》。這個提議在賈姬的錄音結束之後，很快地付諸實行。葛林菲爾德解釋道：「巴倫波因只有一個條件，在任何鋼琴二重奏的部分，摩爾都應該彈第一部，而他彈第二部，如此一來他這個不自量力的伴奏者至少有一次能夠彈到主旋律……第一次排練即將結束之際，巴倫波因終於逮到一個等待已久的機會。在最後一個和弦引起哄堂大笑時，他忽然轉頭衝著他的搭檔摩爾冒出後者說過的一個著名的問句：『我是不是太大聲了？』」[12]

從抵達錄音室的時候算起，丹尼爾已經和英國室內樂團排練了近六個鐘頭。讓摩爾驚異的是，丹尼爾沒有一絲倦意，而且還精力旺盛地繼續一邊工作，一邊惡作劇。這一整天下來，都是典型的丹尼爾旋風式的活動步調。

第二天，正好是他們夫婦倆即將去世界巡迴的前夕，丹尼爾指揮的英國室內樂團在節慶音樂廳和賈姬合奏海頓的D大調協奏曲。她優雅細膩的演奏取悅了《倫敦金融時報》（Financial Times）的樂

⑪　參閱傑瑞德·摩爾著，《告別獨奏會──回憶錄外一章》（Farewell Recital-Further Memoirs），倫敦：企鵝圖書公司（Penguin Books），一九七九年，頁一〇九。

⑫　葛林菲爾德，〈幕後點滴〉（Behind the Scenes），《高傳眞雜誌》，一九六九年七月號。

評人，該樂評人不得不承認自己在音樂會前對她做了錯誤的預估，以為她表演的激情與張力可能會威脅以致於「顛覆和模糊掉海頓的原作」[13]。

賈姬決定這次旅行純粹是假期，她很高興能「為旅遊」而與丹尼爾結伴同行。要到五月中旬，也就是他們這次行程的最後一個禮拜時，她才有和英國室內樂團合作的音樂會演出。

夫婦兩人赴美途中辦了幾場音樂會之後，於四月十日抵達澳洲。飛抵雪梨後，巴倫波因夫婦立刻召開一場記者會。澳洲的記者們對於賈姬此行不從事任何表演，既好奇又失望。賈姬解釋，她這一趟只想好好度個假，游游泳。然而眼尖的記者還是注意到她那把哥弗里勒大提琴（因為拼錯的關係，記者理所當然將發音拼成了'Gorilla'）依舊寸步不離身，賈姬聲稱只是為了做點小小的練習而已。

就在澳洲，賈姬再度遭遇一些健康上的小問題。樂團的共同指揮賈西亞和同為大提琴家的太太密荷蘭（Joanna Milholland）追憶這些磨難是如何開始的：「我們一起度過優閒的一天，傍晚則應邀出席一場宴會。那一整天，賈姬的喉嚨其實早就有點失聲，到達晚宴會場，已經說不出半句話了。如果你只是失聲幾天，這種小麻煩其實司空見慣。然而我們有三星期的旅程，一直到旅程即將結束，她的聲音都還沒恢復，這似乎很不尋常。」

這個小小的不適，只是無數說也說不清的病兆之一，而每一種病兆看起來似乎都沒什麼大不了。只有事後回想起來，才能將它們歸因於多發性硬化症。這是不容易在早期診斷出來的難纏疾病，因

⑬ 見《英國金融時報》，一九六九年四月三日，G・W所撰評論。

為種種外顯的症候，都可能隱身成日常生活中無端冒出來的小麻煩而已。就像賈西亞所說的：「賈姬認為這次喉炎只是無關緊要的小毛病，她不覺得身體勞累或健康失調，所以照樣地過她正常的日子。」英國室內樂團團員貝拉迪，也注意到賈姬在這趟旅程中其他的異樣情形：「開始有一些奇怪的身體搖晃，那個樣子就像是喝了三瓶杜松子酒和調味蘇打，但她沒喝，我們很擔心，因為賈姬向來滴酒不沾，即使喝酒也不會過量。有一次她在戲院大廳的樓梯上滑倒，重重跌了一跤。我把她扶了起來。她以為自己是被地毯給絆倒，臉上的訝異還遠甚於不快。」

在澳洲停留期間，賈姬打算為這些無端冒出的毛病看醫生。同時，她的喉炎用一般處方也沒有效果。其中一位她諮詢的醫生既不是向她拍胸脯保證沒事，也不是針對問題徹底進行檢查，而是將她的困擾毛病草率地診斷為「青春期的精神創傷」，令賈姬為之氣結。

儘管如此，當他們取道以色列返回歐洲時，賈姬也逐漸恢復了元氣。五月十二日和十三日，她在佛羅倫斯辦了兩場海頓C大調協奏曲的演出，之後又在米蘭另外為英國室內樂團的世界巡迴貢獻一場演奏。回到倫敦後，隨著她這段小型安息日的終結，賈姬以一種近乎狂熱的步調，重新投入音樂會活動。一旦投身於紅塵的萬端事務中，健康問題也就隨之拋諸腦後。其後有頗長的一段緩解時間，唯有事後回顧，醫生才能將此一惡疾的片段插曲視為多發性硬化症早期發病階段的典型症狀。

22

同儕之光

自由是專斷的對比，是暴亂的敵人。

——諾伊豪斯，《鋼琴演奏的藝術》

巴倫波因夫婦回到英國後不久，隨即投入音樂節的表演季。他們已經連續三年與布萊頓藝術節深深結緣。五月十七日，賈姬和英國室內樂團合演海頓的C大調協奏曲。次日則與祖克曼搭檔演出布拉姆斯的《雙提琴協奏曲》（這也是他們首度同台）。當時巴倫波因正擔任新愛樂管弦樂團的指揮，他回憶這兩位提琴家振奮人心的演繹，是最美妙的情感交流。他還經常遺憾沒有任何錄音保存下來為他們對這首曲子的獨特見解留下見證。

隔天，五月十九日星期一，賈姬和丹尼爾回到倫敦，為兩場在節慶音樂廳舉辦的貝多芬大提琴

作品全集（包括五首奏鳴曲和三組變奏曲）音樂會，進行第一場表演。整個倫敦音樂界都來共襄盛舉，《衛報》的葛林菲爾德尤其熱衷，他注意到一項事實：「我不知道當今世上還有哪個二重奏這麼超人氣，能再讓節慶音樂廳擠得水洩不通，為的就是要親聆這動人而情感內斂的音樂。雖說是情感內斂，但藉由這對年輕演奏家的手，卻是十足地具有表現力。〔……〕要是你只聽過而沒有看過這兩位，你肯定會說，他們的音樂一聽即能感受歲月的洗練，成熟的風華盡萃於斯。」

二重奏以貝多芬早期的《F大調奏鳴曲作品五第一號》開啟一系列的演出。《泰晤士報》記者奇瑟評論論道：

還不到幾小節就已揭示了我們必定得以領略的演奏特質——在音樂的應答當中具備個人化風格的無懈可擊、完美的平衡，以及高度敏感性。在這個作品裡，鋼琴家占了吃重的份量，然而巴倫波因先生行雲流水般的運指、半透明的音色和織度，卻從未凌駕大提琴之上，喧賓奪主。同樣地，杜普蕾小姐也未曾甘拜下風，她以特有的方式，賦與每個音符生命與特質。在終樂章的幾個高潮處，雖然沒有任何主題旋律的陳述，她卻像河東獅吼般地從旁映襯。

對於演奏者來說，《大提琴奏鳴曲》作品五的第一號和第二號，在平衡方面展現嚴苛的考驗。貝多芬當年寫作此曲是為了要和一七九六年造訪柏林的皮耶·杜波（Pierre Duport）一起演奏，杜波是

普魯士宮廷的大提琴手。無疑地，貝多芬亟欲透過此曲展現自己的鋼琴技巧，因此在構思這些奏鳴曲時，也就努力地想讓鋼琴與大提琴互別苗頭。奇瑟認為巴倫波因和杜普蕾在第一首《F大調奏鳴曲》當中，克服了這些內在的難題，不過《每日電訊報》的記者肯恩（Nicholas Kenyon）卻堅信這是幾乎不可能的任務，他說：「儘管巴倫波因小心翼翼地，但某些時候鋼琴所累積的聲響還是蓋過了大提琴的聲音。」

這兩位批評家意見再次相左，對於第一場音樂會當晚的另外兩首作品（《C大調作品一○二第一號》及《A大調作品六十九》），也有迥然不同的評價。奇瑟強調：「......這兩位年輕演奏家火花迸射、如水銀瀉地般的呼應與較年輕的音樂相得益彰」；肯恩卻堅持在《C大調》作品......「是這兩位演奏者當晚表現最佳的曲子」。

貝多芬音樂的樂評人慨嘆貝多芬的大提琴奏鳴曲缺乏慢板樂章，而這正是大提琴悠悠吟唱的特質可以大力發揮的地方。葛林菲爾德觀察到巴氏夫婦在處理這首早期的《G小調奏鳴曲》導奏時，彌補了這點遺珠之憾：「作品五第二號一開始持續的慢板，激情而緩慢，其沉重及幽深，是你在貝多芬早期的作品裡難得一見的。」然而同一樂章一開始緩慢的張力，聽在《倫敦金融時報》的樂評人馬克斯·哈里遜的耳裡，簡直教人吃不消，他說：「這冗長的慢板導奏，處理得有如送葬曲的緩板，休止處拖長到令人不耐煩，使得它陰暗沉思的線條大大失去了原有的凝聚性，幾乎是支離破碎。

幸好在附點十六分音符的樂章裡，兩位演奏者加快到比較符合實際的速度。」哈里遜也不欣賞他們在最後一首《D大調奏鳴曲作品一○二第二號》的演出，他認為：「杜普蕾小姐給了我們一個粗鄙

不文（快板第一樂章）與熱情激揚（即美妙的慢板……）兩者雜揉的混合，令人捏一把冷汗。」他甚至有點禁若寒蟬地結論道：「不幸的是，一位偉大的演奏家不光是把一首奏鳴曲裡某一樂章的美感淋漓盡致地表現出來就夠了。」

同樣這一首奏鳴曲，葛林菲爾德卻給予巴氏夫婦極高的評價，特別是他們對中間慢板的掌握：「何等光采耀眼！兩位演奏家才氣縱橫，暢行無阻地神遊冥思，『演奏一氣呵成』，讓我們得以在他們磅礴薄的雍然氣度中，領略貝多芬的情感。」奇瑟亦心有戚戚焉，他說：「杜普蕾小姐有限度使用抖音讓音樂的表現力加分，而慢板樂章漸微漸隱到終樂章，以及逐步堆砌出賦格對位的交織，都是妙不可言。」

然而巴倫波因和杜普蕾的表演中令批評家們所一致稱道的，似乎是他們在三組變奏曲所做的詮釋。和奏鳴曲相比，這三組變奏曲反而顯得次要，只是「為了賺錢的創作」。不過貝多芬在此仍有其他不同於奏鳴曲的目的。這些三大提琴變奏曲的迷人之處（其中兩組分別是根據莫札特《魔笛》主題及韓德爾《馬加布斯的猶大》〔Judas Maccabaeus〕主題）在於貝多芬處理的手法，有時候他還把某些維也納聽眾耳熟能詳的曲調變化一番，經由他自己的認知，將前輩作曲家的音樂去蕪存菁。最顯著的例子，是他改編莫札特《少女或小婦人》（Ein Mädchen oder Weibchen）主題的方式，他把原本第二段八分音符的三連音，改成附點八分／十六分音符的節奏，原來的重拍完全改變，變成了稜角分明的節奏型態。很顯然地，貝多芬為了達到統一的效果，需要這樣的策略，同時這也是讓他得以從莫札特神奇的鐘琴世界中超脫的一種方式。

這兩場演出的聽眾裡頭同樣都有一位十三歲的貝利（Alexander Baily），他從不錯過賈姬在倫敦的任何一場音樂會。

我對賈姬和巴倫波因在節慶音樂廳合奏的貝多芬系列記憶猶新。我像平常一樣坐在最前排（稱為B排因為根本沒有A排）。雖然丹尼爾活力充沛、魅力十足，然而引領與主導著整個表演的卻是賈姬。丹尼爾似乎全力以赴地集中精神想要與她搭上線、和她有所共鳴，而賈姬卻是好整以暇地任由他尾隨在後。結果，兩個不同道的人共冶一爐，產生出奇強烈的效果。

貝利回憶，這幾場音樂會及南岸音樂節的多場演奏，最引人注目的就是觀眾們的反應：「全場的專注與靜謐叫人難以置信，即使一根針掉在地上，你也聽得見。賈姬的表現如此強而有力，即使是在演奏《昇華之夜》（Verklärte Nacht）這類室內樂作品時，她仍能讓聽眾和她產生觸電式的交流。」

如今已是英國數一數二的大提琴家貝利承認道：「我當時完全被賈姬迷倒了，對她簡直佩服得五體投地。我在學校常常因爲把賈姬的名字用斗大的字母寫在黑板上而被訓誡。」無獨有偶地，大提琴家史蒂芬・埃瑟里斯回憶他拉中提琴的姊姊瑞秋（Rachel），也把丹尼爾和賈姬的照片貼在房間當成裝飾品。他們熱烈的反應，說明了這對富於詮釋力的演奏家，激發了聽眾的熱情，他們融合年輕、生命力與煥發的才氣，叫人難以抗拒。

這次的貝多芬系列是為來年的貝多芬誕生兩百周年紀念預作暖身。不只是丹尼爾和賈姬要在未來的十八個月內一再地表演這些奏鳴曲和變奏曲，包括祖克曼也一齊與他們搭檔演出並錄製貝多芬所有的鋼琴三重奏作品。此外，巴倫波因還計畫在倫敦和紐約再次巡迴演奏貝多芬的卅二首鋼琴奏鳴曲。事實上，他在一九七〇年就已經為ＥＭＩ完成了貝多芬鋼琴奏鳴曲及協奏曲全集（由克倫培勒指揮）的錄音計畫。

巴倫波因同時也為貝多芬的誕辰紀念慶擬定另一個計畫，將他對作曲家的洞見觀察推介給更廣大的聽眾。一九六九年夏季的數個月內，他為來年即將在格拉那達電視台播映的貝多芬專輯，錄製一系列長達十三集的電視節目。此刻已是自由人的紐朋為他跨刀執導，節目中丹尼爾不僅演奏貝多芬基本的一些作品，還擔任解說，選曲當中包括《Ａ大調大提琴奏鳴曲》（作品六十九），這是賈姬和丹尼爾已經在錄音室中錄製過的。紐朋的影片把表演藝術的嚴肅面呈現在我們眼前，不過攝影機並未捕捉歡笑與後台輕鬆解頤的場合，而這些畫面其實都有助於營造他音樂影片裡不拘泥和愉悅的情緒。

六月的第一個禮拜，賈姬和丹尼爾再度踏上了旅程。他們應邀在波多·黎各音樂節（Puerto Rico Festival）演奏，由已屆九十三高齡的卡薩爾斯擔任指揮。當年，這位樂壇耆老在音樂節的一場室內樂音樂會中，以大提琴家的身分和曼紐因合作，舉辦他告別樂壇的演出。其實早在兩年前，他就曾指揮過皮亞第高斯基演奏舒曼的協奏曲，這回他則有意將音樂節管弦樂團的指揮棒交到別人手上，而賈姬在聖胡安（San Juan）所舉行的艾爾加協奏曲演出就由巴倫波因出任指揮。不管賈姬的詮釋與卡薩爾斯自己

的想法多麼不同，但卻讓大師深深折服。事實上，據說大師還被賈姬的演奏感動得潸然淚下。亨利・雷默在《紐約時報》的樂評中提到賈姬個人的非凡成就⋯「⋯⋯杜普蕾小姐被全場起立鼓掌的觀眾召回台前致謝足足有六次之多。音樂會後，這兩位年輕的演奏家在後台受到卡薩爾斯的擁抱，他剛剛就坐在側翼包廂的高背椅上聆賞他們的演出。『我總是說你有這麼樣的個人風格，實在不像個英國人』，卡薩爾斯對著喜形於色的杜普蕾小姐說道。『當然，這一定是從你父親的法國血統那兒遺傳來的。簡直美極了！每一個音符，每一處輕重緩急，都是這麼恰如其分，適得其所。』」[1]

六月下旬，巴氏夫婦旅遊至台拉維夫，雙雙在以色列音樂節(Israel Festival)演出，這是爲了紀念以色列在六日戰爭中得勝兩周年特別舉辦的音樂會，加上祖賓・梅塔率領的以色列愛樂，幾乎就是一九六七年第一次勝利音樂會的原班人馬。那座仿羅馬凱撒時代圓形競技場而建的美麗音樂廳，除了號稱擁有極佳的音場外，還有最撼動人心的佈景，賈姬和丹尼爾就在這裡分別演奏布勞克的《所羅門》及布拉姆斯的《第二號鋼琴協奏曲》。男高音多明哥親臨了這場盛會。雖然賈姬的盛名早已令他如雷貫耳，但他坦言自己沒預期會聽到什麼，他說：「從她開始演奏的那一刻起，我就發現自己著魔似地被她催眠。頃刻間我感覺到她所引導的藝術性、集中與劇力萬鈞，她讓大提琴以一種我聞所未聞的聲音吟唱出來。」[2]多年以後，多明哥在倫敦告訴賈姬，大提琴是他最偏愛的樂器，他喜歡在演唱一個圓

① 見一九六九年六月八日的《紐約時報》。

② 多明哥，《賈桂琳・杜普雷：印象》，頁七九。

滑連貫的樂段或樂句時，模仿它的聲音(同樣地，大提琴家通常也會想要模擬偉大聲樂家的歌喉)。賈

姬欣然接受他的恭維，並且順水推舟立刻建議他開始學大提琴，她答應教他也為他上了幾堂課。

回到倫敦之後，賈姬於七月三日和佛斯特指揮的皇家愛樂管弦樂團合演舒曼的協奏曲。七月十

日，她和拉瑪·克洛森一齊參與卻登罕音樂節(Cheltenham Festival)的一個名家演奏會，與會的還有

霍利格(Heinz Holliger)，他是雙簧管演奏家，原本也是一位傑出的作曲家，還有他的夫人，豎琴演奏

家烏舒拉(Ursula)。當時擔任總監的是作曲家曼都勒(John Manduell)，他在節目安排上有一些激進而

有趣的想法，但他日後回憶起這個別開生面的音樂會卻覺得是「一場可怕的錯誤」。原來，當時他

想，與其硬生生地將兩組全然迥異的二重奏分別放在音樂會的上下兩個半場，不如將它們湊成一個

「四合一三明治」。據曼都勒回憶：

說來有趣，專程前來欣賞杜普蕾演奏貝多芬和德布西的聽眾們，發現霍利格的極端現代性攻勢

猛烈，有的人的確還相當冒火呢。我們在卻登罕有一籮筐的趣事，其中之一，現在想來還覺得

挺好玩的，因為原本傳統派觀眾在下半場正要離場休息十五分鐘，卻剛好撞上從對街酒吧回來

的那群前衛派聽眾，他們正要來聽另一首活力十足的施托克豪森(Stockhausen)的作品[3]。

③ 「卻登罕音樂節，一九四五—九四年：約翰·曼都勒爵士回憶錄」(Cheltenham Festival of Music 1945-94: Reminiscences of Sir John Manduell)，引自一九八二年的廣播專訪。

這類品味的衝突，值得注意的是，杜普蕾的傳統派「追隨者」，就算不能忍受施托克豪森，卻還能接受布列頓的《大提琴奏鳴曲》，這個狀況頗耐人尋味。反之，前衛的樂迷排斥布列頓，卻把作曲家賈勒維（Jolivet）——他比布列頓這位英國出身的作曲家足足大了八歲——納入了他們的陣營。

薩狄將壁壘分明的觀眾群裡噓聲與掌聲交雜的情況在《泰晤士報》披露，他毫無異議地讚賞杜普蕾和克洛森的貢獻：「他們完美地捕捉到布列頓奏鳴曲流暢而陰鬱的色彩；而在貝多芬的《G小調奏鳴曲》裡，克洛森睿智而富於節奏性的鋼琴表現，掌控得宜，遂能將杜普蕾小姐最美好的一面都誘發出來。我特別欣賞終樂章，他們刻意處理成嚴肅、狂暴的戲謔風格，倒是適得其所。」[4]

七月廿五日，賈姬在逍遙音樂會與葛羅夫爵士指揮的皇家利物浦愛樂管弦樂團合演德佛札克的大提琴協奏曲。賈姬對葛羅夫有著深厚的情誼，在英國的音樂界，葛羅夫大具有長者的風範，他費盡心血引進前衛大膽的曲目，努力要把英國地方性的樂團提升至更高的水準。雖然葛羅夫不見得是位才氣縱橫與魅力四射的指揮家，但他身為音樂家的嶙峋風骨、與生俱來的謙遜胸懷，在在都使他成為英國音樂界最佳的伴奏及最受歡迎的人物之一。

這次逍遙音樂會演出的現存錄音帶（顯然是賈姬在這個別樹一格的英國音樂節中的最後遺作），展現賈姬恢宏的表演格局，即使伴隨著些許遲滯，但在葛羅夫的襯托之下，其音樂性總是汨汨不停，涓涓滴滴。皇家利物浦愛樂樂暴露出英國地方性樂團的許多典型的缺失，合奏上有著邊幅不修的粗糙

④　一九六九年七月二日，《泰晤士報》。

感，而且某些地方音調含糊，然而當他們真正陶醉與神入德佛札克的音樂中時，卻蘊蓄出一股力量。

賈姬至情至性的演出，則透過她個人獨特而豐沛的聲響來傳遞，彷彿足以充塞整個空蕩的亞伯特音樂廳都尚有餘裕。表演到激動處偶爾難免在旋律的流動中引起一些小瑕疵——一種扭曲的膨脹感，或者說是一種刺耳的擊弓。或許有人注意到，她的表演對音量方面有著揮之不去的執著，在賈姬演奏生涯的餘年，對音量與日俱增的執著，和她日益衰微的氣力形成反比。有時她還為此付出了喪失音質的代價。

賈姬表演上的某些特質、延伸樂句的做法、過於耽溺的滑音，以及略顯誇張的彈性速度，總讓人感覺到矯飾與錯亂，對某些樂評人而言，已使音樂訊息的性格模糊不清。賈姬音樂性格中，究竟有多少改變是隨著病魔逐漸侵蝕掉她的體力，導致她想要彌補自己日益喪失控制力之下的結果，這一點已無從得知。或者是否就如西珀曼所暗示的，賈姬身為表演者的那種非自覺性正被日益高漲的意識所超越，而使得她「將一種類似分析式的見解加諸音樂之上」。根據西珀曼的推測，早期的杜普蕾似乎是帶著純粹的自發性，讓自己成為音樂訊息傳遞的媒介，而她演奏生涯的晚年「媒介的角色開始被操控者的身分所取代。」[5]

在這場德佛札克的音樂會中，杜普蕾的其他個性化表現——優美而變化多端的滑奏（glissando）和

[5] 引自ＥＭＩ發行的杜普蕾ＣＤ（編號CZS5 68132 2）專輯《賈桂琳‧杜普蕾的音樂藝術》（Les Introuvables de Jacqueline du Pré）中的解說。

滑音（portamento）——總有美妙的效果，一如她神奇的最弱音，透過她絢麗的抖音、溫暖的吟唱和弓法的圓滑奏，妝點上色，烘托而出。然而如果有需要做出暗沉或冷若冰霜的音色，賈姬仍有足夠的膽識完全捨棄抖音的手法。在這場表演中，當葛羅夫毫不設限讓他底下的管樂獨奏者，毫無拘束地與獨奏者「狂想式」地對話起來時，精彩而令人振奮的交流片刻便往往由此發生了。

寬闊恢宏是這次詮釋的基調，我們可以再度聽到許多地方賈姬表現出她的天賦異稟，她細針密縷地織就聲音、讓時間凝結、或者在樂句的結尾流連忘返似地徘徊不定。她對樂譜輪廓直覺性的理解力，反映在她對和聲變化的回應。甚至在一個冗長的掛留音上，她還能夠改變音色，藉以暗示或預告著一個顯著的和聲變化或轉調。

在這捲逍遙音樂會的錄音當中，總令人察覺到，賈姬興之所至地表演，完全無視於麥克風的存在。在終樂章的尾聲部分，獨奏和弦樂聲部的音準有點不協調，無疑地，有些問題要歸咎於過度擁擠與悶熱的音樂廳，以致於弦樂與管樂器很難維持音準。不過就賈姬而言，左手指法更動位置似乎不成問題，反而是在運弓時竭力施壓所造成的扭曲比較嚴重。

結束了逍遙音樂會，八月上旬賈姬和丹尼爾都待在美國，他們於八月三日在譚歌塢（Tanglewood）表演艾爾加的協奏曲，是他們與波士頓交響樂團（Boston Symphony Orchestra）首次合作登台。八月七日，他們在塞拉托加溫市夏季音樂節（Saratoga Springs Summer Festival）與費城管弦樂團於當地合演聖桑的大提琴協奏曲。在束裝返家前，丹尼爾與賈姬轉飛加州，在好萊塢露天音樂劇場，分別擔任獨奏者與祖賓‧梅塔的洛杉磯愛樂進行個別的音樂會。

回到歐洲以後，賈姬和丹尼爾專程造訪盧森音樂節，八月十八日，賈姬在當地與英國室內樂團（仍由丹尼爾指揮）合作，演出海頓的D大調大提琴協奏曲。小提琴家佛蘭德和他的太太辛西亞（Cynthia）碰巧也出席了音樂節的活動。辛西亞回憶道：「那幾天我和賈姬混得很熟。我對她憔悴的樣子感到震驚，因為當時我們都還那麼年輕。她的演奏完美得無以復加，但一下台她就累壞了，所以不等音樂會結束，我們就直接帶她回去旅館休息了。」

如此緊鑼密鼓的活動步調，更追論前幾個禮拜還得馬不停蹄地當空中飛人，無怪乎賈姬覺得身心俱疲。然而她的疲憊，並不是補充幾天的睡眠就可以了結的。疲倦本身很少被看成疾病的徵候——有時候，它只是人們想甩掉煩人的應酬所使用的方便藉口。既然音樂會演奏家必須履行先前老早就簽定的合約義務，賈姬會偶爾感到力不從心，當然就不足為奇了。精力充沛的日子裡，她仍舊可以盡情享受蓬勃事業重心當中音樂演奏的樂趣。但是當莫名其妙的疲憊感驟然來襲，令她心力交瘁時，她連上台面對觀眾都感到舉步維艱。她自己都不明所以，更別提向別人說清楚。事實上，她後來也明白，這種疲憊感是多發性硬化症普遍的病兆之一。然而這種捉摸難定的疾病，早期的症狀都是來無影去無蹤，它們的影響也很容易讓人失去戒心。

這個夏天，即使賈姬疲憊不堪，她在倫敦也幾乎沒有喘息的機會。她確實和丹尼爾全心投入第二屆南岸音樂節，一如去年，由擔任藝術總監職務的巴倫波因一手策劃。今年的曲目以古典和浪漫時期的作品為基礎，巴倫波因將音樂往後推至二十世紀，特別著重在荀白克和新維也納樂派（New Viennese School），並且往前回溯至巴洛克時期，以巴哈、韓德爾和庫普蘭的作品為獻禮。巴倫波因

之所以把焦點集中在新維也納樂派的室內樂上，部分是基於個人的品味與偏好，但也是為另一個紀念慶——即一九七〇年的魏本（Anton Webern）誕辰百年慶——預先暖身造勢。今年為期十天的音樂節裡進一步擴大規模，加入大師班的課程與研討會，巴倫波因不但撥冗參與，而且還親自指揮英國室內樂團和演奏室內樂。

賈姬這邊也是為表演忙得團團轉，她至少參與了其中六場音樂會。她寧可不要捲入丹尼爾生活裡安排得井然有序的事務，對某些人來說，她的消極被動似乎代表著意興闌珊與不耐。不過，丹尼爾卻認為這種看法純屬誤解……

賈姬對於音樂節的籌劃雖然不是真的很有興趣，也不太會幫我出主意，她卻以表演貢獻己力，她很樂意練一些新作品，特別是在一九六九年那次的音樂節。她在那方面溫馴得像個小孩子——

「妳要練《昇華之夜》……嗎？」我問。

「好哇。」

「妳想拉這首或那首？」

「可以。」

她不說「不」，因為我認為不管是好是壞，她對我的藝術判斷具有百分之百的信心，而且順從我的建議。她絕對不是理智型的人，因此也沒有知識研究上的好奇心。

丹尼爾能夠說得動賈姬去練新曲目，特別是在室內樂的場合，因為練習過程當中有其他音樂家

的參與而變得活絡，更加生氣勃勃。或許有人懷疑，賈姬以她迅速吸收的優越天賦，可能多是趁彩

排的時候來練習。她當然酷愛與丹尼爾和朋友間演奏音樂的每一分每一秒，從舒伯特《鱒魚五重奏》

的排練，還有紐約的影片中，《幽靈三重奏》（Ghost Trio）之前的「幕後」暖身的情況，都可以窺見

賈姬的意氣風發。有人或許還會說，賈姬在螢幕上根本看不出半點當年她在其他場合曾經抱怨的那

種疲態。

八月廿二日，音樂節的室內樂開幕音樂會由巴倫波因伉儷及貝耶共同合作，展現了一場音樂會

如何以曲目塑造出內在吸引力的典範。上下半場分別以兩首比較短的作品來支撐貝多芬和布拉姆斯

的豎笛三重奏這兩部重頭戲。如鏡射般的結構是以演奏兩次舒曼的作品七十三《幻想小品》來達成

——上半場是原始版本的豎笛與鋼琴，下半場則採用大提琴的版本。其他兩首從新維也納樂派之中

額外選出的作品成了曲目的其餘部分——上半場是貝爾格的作品五《為鋼琴和豎笛而作的四首小

品》，下半場則為魏本為大提琴和鋼琴而作的《三首小曲》（Three Little Pieces）。

英國室內樂團仍是這次演出的要角。根據貝拉迪的回憶：「和巴倫波因共事，是一段合作愉快

的美好時光，共同度過的日子是值得回味的片刻。我們所有人都受到巴倫波因三重奏、再加上他們

那一群裡面第四位音樂家帕爾曼的精神感召。凡此種種都給了我們相當特別的感受。」

樂團的共同指揮賈西亞，引述了某一次演奏荀白克《昇華之夜》六重奏時的精彩表現作為例

子，他說：

祖克曼和我拉小提琴，西得洛夫（Peter Schidlof）和阿洛諾維茲負責中提琴，而賈姬和比爾‧普利斯則負責大提琴聲部——這的確是一件大事。樂曲很合賈姬的品味，所以她很愛演奏它。事實上，我們以前經常和丹尼爾演奏管弦樂的版本，賈姬在聽過之後，就已經徹頭徹尾地理解了這部作品。她只是聽過幾次就能融會貫通。雖然她似乎從不在樂譜上花時間鑽研，但她對自己演奏過的協奏曲的管弦樂各聲部不但瞭若指掌，而且能夠把它們唱出來。

排練時，她和任何人都一樣投入，特別是在解決聲響效果與音色方面、透過揉音的運用等等，尤顯出大師級的風采。她的建言非常完美，因為她有極敏銳的耳朵和絕佳的平衡感，當某一樂器太大聲或不夠突顯時，她總能立刻抓出來。她的弓法有很大的彈性，也總是樂於嘗試任何的建議。在這些排練過程中，我們都覺得彼此一體平等，因為我們可以暢所欲言而不失和氣。祖克曼也是一位傑出的領導者，這麼說完全不過分。

帕爾曼回憶，室內樂是他們生活中不可缺少的一部分，只要聚在一起，不分時間場地，他們就會演奏起來。自然而然地，他們會把私底下相聚的這段時間延伸到公開音樂會上，藉以分享他們的興致與喜悅。當然，巴倫波因是每一場演出當中的靈魂人物：「丹尼爾是那個帶頭領旗的人，而且總能想出很棒的曲目。他能讓我們演奏出自己都想像不到的精彩表現。他會建議：『這樣如何？那般怎樣？』事實上，他就照樣做了。這也讓音樂節期間所激盪出來的點點滴滴都是水到渠成，就像《鱒魚五重奏》影片中所顯示的那樣。」

紐朋拍攝的舒伯特鋼琴五重奏D667《鱒魚五重奏》紀錄片，並不單因爲剛好湊合了天時地利人和等各方條件才應運而生的。我們可以看到祖賓·梅塔帶著他的新婚夫人南茜和低音大提琴抵達希斯洛機場（當那件龐大的樂器躺在軟絨的提琴盒裡，搖搖晃晃地通過機場的輸送帶運送到行李大廳時，真是令人焦慮的時刻）；帕爾曼和他的家人輕鬆悠遊於漢普斯地的一座花園中；祖克曼則在查爾斯·貝爾開設於華圖爾街的樂器行內試拉一把中提琴。鏡頭捕捉了彩排過程中的歡樂笑語，同時也爲音樂家們敏銳的耳力與批判的精神，留下了見證。排練鏡頭的第一瞥，是巴倫波因對開場和弦所做出可怕的反應：「這太可怕了！」他擠了個鬼臉，建議帕爾曼再放開一些。說完馬上重來，演奏家們旋即繼續進行排練，以一種既恬適又親密的感覺演奏著，而這種情懷也顯現出他們已經合作了好一段時間。

下面這句話最能說明祖克曼對彼此情誼的感受：「我們都很熟。」例如這群人裡有兩位指揮，因此大家就常常會拿誰帶頭當指揮比較服眾這件事來開玩笑。祖克曼不時搶出他的鏡頭，有一次還模仿卡薩爾斯招牌式的爆炸式強拍。由著帕爾曼去出鋒頭當頭頭。祖克曼不時搶出他的鏡頭，有一次還模仿卡薩爾斯招牌式的爆炸式強拍。

即使在正式上台的前幾分鐘，他們還繼續開玩笑。他們互相交換樂器，帕爾曼用大提琴拉起了《大黃蜂飛行》(The Flight of the Bumble Bee)，他的力量掩飾了音符的正確性，而不知爲何他傳達出精湛的藝術技巧的整體效果。賈姬接過了帕爾曼的小提琴，豎直起來當大提琴，拉出了孟德爾頌《小提琴協奏曲》酣暢的開始幾個小節。丹尼爾也不甘寂寞跟著嬉鬧，然而他還是得展現權威，把這群人揪上舞台──畢竟，他是這場表演的指揮。奇蹟的是，表演一開始，才轉眼幾秒鐘的工夫，演奏者

個個成了表情嚴肅、正經八百的音樂家。幸好他們的嚴肅並不影響他們青春洋溢的熱情與喜悅，因為他們演奏的本來就是青春洋溢的作品，舒伯特自己寫這部作品時也才廿一歲而已。

當時，沒有一位參與者想得到這部紀錄片會有什麼特別的意義，他們更不會意識到潛藏其中的巨大成就。當紐朋用影像來記錄他們演奏的情況時，對他們來說，也只不過把它當成跟「凱弟」紐朋一起分享箇中樂趣而已。就帕爾曼的觀察，賈姬的「起鬨嬉鬧」絕對不落人後，然而不論在什麼樣的情況之下，她的演奏始終保持著完整性。帕爾曼道：「我永遠也忘不了《鱒魚五重奏》當中大提琴的幾個短小的主題片段。賈姬的處理叫人驚奇，因此不管別人拉得再好，在我聽來卻是曾經滄海難為水了。在她演奏的音樂裡最重要的東西就是，從演奏當中所獲得的純粹樂趣。」這是一種具有感染力的樂趣，也反映出她的演奏與性格之間的內外相應。

對帕爾曼而言，賈姬對滑奏的偏好以及她的藝術性之中所蘊藏娓娓傾訴的特質本身，就是她人格個性的一種表現。「有時候，如果她做了一個特別明顯的滑奏，就會讓我覺得自己要少用一點滑奏──這和玩遊戲時的反應如出一轍。」誠如帕爾曼所言，賈姬內心的脈動，和她音樂的說服力之間難分難解：「她的技巧得自於她內在的一雙靈耳，這是天賦而不假外求的，如果她的靈感來得不是這麼直接而自然，那麼局外人聽來或許就會覺得像是缺乏技巧。賈姬自己偶爾也會覺得有必要先做個五分鐘的練習，以克服技巧上的瑕疵。不過，根據我的記憶，好像什麼都難不倒她，而且她往往完全不按牌理出牌，但她的指法和運弓卻是十拿九穩。」

《鱒魚》這部片子獲得了前所未有的成功，在距離其首映已將近三十年後的今天，它仍是迄今

為止最受歡迎的古典音樂紀錄片。或許有人會問：它到底有何特出之處？對於這個咄咄逼人的問題，紐朋在影片的介紹傳單中已經給了答案：「首先最重要的是，五位年輕的音樂家因緣際會組成一個前所未有的音樂團體，建立起私密的情誼。其二，當時正是他們個個蛻變為國際巨星的轉捩時刻。」

事實上，這部影片在推動、並且加速了這個轉捩點方面貢獻很多。他們演奏的傑出水準有目共睹，拍攝的手法隨著電視的發展、且在鏡頭前面毫不怯懦觀賝的一代。正如紐朋所指出的，他們是伴讓觀眾產生一種置身於音樂演奏核心的印象。影片強有力地捕捉到流暢自然的諧趣精神，因而成就非凡，紐朋本身由此享譽，自是當之無愧。

唯一讓人遺憾的是，他沒有讓鏡頭繼續拍到下半場音樂會——梅塔再執指揮棒，演出荀白克的《月光小丑》(Pierrot Lunaire)。他這支小樂團組成人物包括小提琴兼中提琴手祖克曼、大提琴手杜普蕾、理查・安德涅(Richard Adeney)負責長笛和短笛、貝耶吹奏豎笛(而他把低音豎笛重奏聲部的任務交給了史蒂芬・瑞爾﹝Stephen Trier﹞)，丹尼爾負責鋼琴部分。女高音珍・瑪寧(Jane Manning)是這場表演的敘事者(或者稱說唱女伶﹝Sangsprächerin﹞)，她回憶中賈姬具有音樂所必備的那種戲劇性張力的完美特質。

大提琴家華德——克拉克曾經衝著賈姬的面子參加某一場〈月光小丑〉的排練。她很熟悉這部作品，她也是為了演奏這部特殊作品而成軍的「小丑演奏團」班底的原始成員，這個班底也演奏其他的現代音樂，在她的印象中，至少就這次排練而言，準確性並不是團員們優先訴求的最高標的。

在這次音樂節當中，賈姬還參與了荀白克的另一部作品——《第二號弦樂四重奏》，由帕爾曼

領銜，西里圖（Ken Sillito）和阿洛諾維茲分別擔任第二小提琴與中提琴的演奏。在第三和第四樂章中加入的女高音聲部，則由哈波擔綱。帕爾曼語帶詼諧地說，凡此種種「……都是丹尼爾出的主意，乖乖，可真是折騰人。排練的時間長達數小時，我把丹尼爾刮了一頓。不過，我們排練的情況相當不錯，雖然有時候大家都已經累得像在泅水了。」

指揮家佛斯特曾在這幾場音樂盛會中多次出席。我們還可在《鱒魚五重奏》一片中，看到他為丹尼爾翻譜。他回憶賈姬演奏《月光小丑》或其他曲子時駕輕就熟，她在現代音樂的團體裡也能輕易地守住自己的立場。說起來或許令人覺得訝異，賈姬一向對於主流的大提琴曲目情有獨鍾，更何況她總表示自己對現代音樂興趣缺缺。祖克曼回憶：「賈姬的能力驚人，她能毫無困難地領悟各種音樂。不過別忘了，她可是和一位比任何同儕都懂音樂的人朝夕相隨，住在一起。丹尼爾的本事就是能夠坐在鋼琴前面，而後萬無一失地鑽研任何作品。」一如祖克曼的睿見，丹尼爾是有自覺的經驗主義智識加上分析的方法，而賈姬是瞬間的音樂直覺掌握力，似乎在意識運作過程之外另闢蹊徑，這兩者之間不免存在著巨大的鴻溝。祖克曼說：

在賈姬身上具有無窮的魅力。當人們為音樂想像力和音樂結構何者為重的問題爭論不休時，隨著年齡的逐漸增長，我愈來愈覺得這是雞生蛋蛋生雞的問題。我可以奉樂譜為圭臬，針對音樂為何應該這樣演奏的原因解釋得鉅細靡遺。然而我捫心自問：為什麼我們非得要分析音樂不可？因為和聲如果無法將你帶入某種情感的境界——也許暗流翻湧，也許高潮

迭起——或者給你一些聯想，或者引發你某種記憶，甚而激發你新潮的思考過程——那你還是不要分析，乾脆放棄。我對賈姬最深刻的記憶就是，她的演奏裡，所有特質已經完整地結合在一起。

這次音樂節，賈姬還演奏了巴哈《第二號無伴奏大提琴組曲》、貝多芬《G大調弦樂三重奏》作品九（與祖克曼和西得洛夫合作），以及易白爾《給大提琴與管樂器的協奏曲》，而早在七年前，她就已經爲BBC電視台錄製過這些曲目了。這一年，賈姬再度和恩師威廉·普立斯搭檔合作——其中一場是演奏戴·費許的二重奏作品，在八月卅一日最後一場音樂會則是演奏韓德爾的《雙大提琴協奏曲》，這首曲子原爲兩把小提琴而作，如今則由朗契尼（Ronchini）改編成雙大提琴協奏曲。

這位傑出的老師和他最鍾愛的弟子兩個人，在早期爲BBC電台所錄製的庫普蘭二重奏、還有更重要的——紐朋爲賈姬所製作的兩部紀錄片當中，爲我們留下了最佳的見證。即使是在演奏份量較輕的奧芬巴哈的作品時，我們仍然可以嗅到他們彼此分享的熱情，見識到他們賦予一首勉強稱得上一流作品的樂曲獨特性格的能力。舉例來說，有一次他們演奏一個慢板樂章到了多愁善感得無以復加的地步。賈姬嘆咪一聲笑了出來，樂不可支。她說：「這個曲子讓我們愈拉愈慢，再慢吞吞的磨下去就動彈不得了。」普立斯答道：「那我們就再拉一次快的，就當是好玩罷！」他們說做就做，結果一首甜美而善感的作品，立刻搖身一變，成爲舞曲般優雅輕快的風格。

與其他音樂家結合和互動的能力，是賈姬最獨特也最令人窩心懷念的特質。即使如今賈姬的演

奏已超越乃師而青出於藍，但看到她與普立斯之間的交流格外令人動容。同樣地，她和丹尼爾、祖克曼都有著良好的音樂互動。而即使在演奏最單純的伴奏音型，杜普蕾與祖克曼之間的默契，從《鱒魚五重奏》影片所拍攝到的表演當中表露無遺。

隨著南岸音樂節畫下句點，巴倫波因在倫敦樂界的聲望又創新高。無怪乎葛林菲爾德會把那幾年倫敦的音樂生態一分為二——有巴倫波因的音樂會，以及沒有巴倫波因的音樂會。倫敦管弦樂界音樂家當中足智多謀的人送給巴倫波因一個稱號叫「音樂先生」，充分展現了英國式不懷善意的讚美與反諷兩者結合的典型特質。更確切地說，這個語帶嘲弄的綽號，卻也隱含了旁人對於丹尼爾創造力十足的活動觸角之廣、滿懷自信的充沛精力及其音樂才華中的卓越特質，給予衷心的讚美。

23

禮讚貝多芬

行事理性、任性、深思熟慮，與率由舊章之間，有著極大的不同。我們演奏音樂的過程中，消極被動和活潑主動的創造性，是平分秋色、等量齊觀的。

——曼紐因*

賈桂琳‧杜普蕾躋身國際樂壇的職業生涯前後只維持了六年，她與夫婿巴倫波因合作的所有成績（不管是音樂會活動或錄音事業方面）卻縮短成不到四年的時間，有時回想起來，還真是造化無情。

* 丹尼爾斯（Robin Daniels），《曼紐因對話錄》（*Conversations with Yehudi Menuhin*），福特拉出版社（Futura Publications），倫敦，一九八〇年，頁四八。

然而這段期間，杜普蕾不僅在群眾之間立身揚名，她對曾經與她接觸過的音樂家們，也產生了深遠的影響，她的例子鼓舞了年輕一輩的大提琴家。

在一九六九到七○年交接的這一季，賈姬的行程表多了不同於以往的安排，其中包括與祖克曼合作三重奏音樂會，以及布拉姆斯《雙提琴協奏曲》的演出。除此之外，不管丹尼爾是以指揮或鋼琴家的身分與她合作，她演奏的大部分檔期都是跟著丹尼爾走的。

結束了緊鑼密鼓的南岸音樂節後，巴倫波因夫婦只能偷得幾天空間，接著他們就得前往哥本哈根參加一個為期兩周的音樂會活動，丹尼爾先前就已排定要出任丹麥國家廣播樂團(Danish Radio Orchestra)的指揮。九月十日和十一日，賈姬也以獨奏者的身分與他聯袂登台，演出艾爾加大提琴協奏曲，祖克曼隨後加入，演出貝多芬鋼琴三重奏全集。這段期間，賈姬和丹尼爾曾經兩度橫越瑞典，一次是在戈登堡(Göteborg)的二重奏演奏會，最後則是在馬摩(Malmö)一地舉辦的協奏曲演出。

他們巡迴的下一站澤西島(Island of Jersey)是在一般行程之外的表演地點。九月廿四日，賈姬和丹尼爾在聖赫里(St. Helier)——這也是杜普蕾家族的發源地——舉行二重奏演奏會。賈姬上一次在澤西度假那一年，如今她卻以勝利英雄的姿態在此接受歡呼。

緊接在澤西之後的是德國，他們於九月廿六日在柏林音樂節獻技，演奏貝多芬《魔笛變奏曲》和兩首布拉姆斯大提琴奏鳴曲的系列。束裝返鄉前，賈姬並於九月廿八日和廿九日，在布魯塞爾履行了協奏曲的演奏邀約；之後回到英國，賈姬緊接著於十月上旬，與丹尼爾進一步舉行多場演奏會。

十月十六日，她在曼徹斯特與祖克曼，以及巴倫波因所指揮的哈勒管弦樂團，一起公演布拉姆斯的

《雙提琴協奏曲》。三天後，她又在皇家亞伯特音樂廳中，與新愛樂合奏艾爾加的大提琴協奏曲，當時巴倫波因身體違和，所以由普里查捉刀代打，擔任指揮。《泰晤士報》（The Dream of Gerontius）的批評家對於巴倫波因臨時無法上場頗感失望，尤其這原本是他首次指揮《葛朗提歐斯之夢》（The Dream of Gerontius），不過杜普蕾「精彩睿智的」協奏曲表現，仍足以彌平樂評界的遺憾。

十月的最後幾天，賈姬在德國和拿坡里趕完數場獨奏會之後，便即回到科芬特里（Coventry）和曼徹斯特，與韓福德（Maurice Handford）指揮的哈勒管弦樂團合作，於十一月四日和六日分別在這兩地演出德佛札克的大提琴協奏曲。

其後，巴氏夫婦仍循著前幾年的模式，相偕到北美訪問六周。賈姬在北美聽眾群裡已有一定的知名度，相對地，在這段期間她也開始收到許多讚美以外的批評聲浪。這不免讓人質疑是否有更客觀的理由足以說明這種現象？或者當賈姬一面倒地只接收到讚美的評論，這如日中天的盛名是否已達飽和點呢？藝術家在攀上成功的頂峰之際，總是很容易遭受到隨之而來重新評價。對於樂評人來說，他可以幫著推波助瀾，但也很容易變成自願的幫凶，毀掉自己捧紅的對象。

不管怎麼說，當一場音樂會只在評論的字裡行間留下唯一的紀錄，而個別樂評人一再觀察到杜普蕾一直用力壓出聲音而且音準上出現問題時，這個現象即已不容忽視。她在這個秋天的整體表現，似乎不是處於最佳狀況。

祖克曼—巴倫波因和杜普蕾三重奏在美國的巡迴公演，於十一月十六日假卡內基音樂廳揭開了序幕。由此開始，賈姬旅赴蒙特婁，與祖賓‧梅塔一齊在十一月十八日和十九日演出德佛札克的大

提琴協奏曲。廿三日，她偕同丹尼爾在紐約大都會博物館舉行演奏會，他們的曲目當中推出難得的壓箱寶，即魏本的《三首小曲》和舒曼的《民謠風小品》（Stücke in Volkston）。

《紐約時報》的樂評人荀貝格曾語帶駁斥地提到所謂「崇拜的群眾」，相對於此，他無意置讚美之辭。雖然從他們的節目內容裡尚可發掘出一些引人入勝之處，但他對演奏的品質卻有所質疑，他批評杜普蕾太過壓迫聲音以及在高把位的地方還走音。聲響的美感被犧牲了，他說道：「有人會懷疑，努力營造出音量與戲劇性質感的，既不是出自她運弓的手臂，也不是出自她的才性。在她的演奏中，木頭碰木頭的聲音，遠多過弓弦擦擦琴弦的聲音，她大幅揮灑的運弓動作，伴隨著一堆嗡嗡作響、簡直嘔啞嘈雜難聽的聲音。」的確，她在拉貝多芬F大調奏鳴曲時，為求誇張之效而有點使力過了頭，因此荀貝格才會質疑她的用意，並且提醒他的讀者：「這首樂曲不是這麼大鳴大放的口吻。」

雖然荀貝格承認巴倫波因演奏的貝多芬「極具權威性」，但對他所詮釋的蕭邦奏鳴曲鋼琴部分，卻亦褒亦貶地給予模稜兩可的讚美。巴倫波因的演奏，一方面是「神乎奇技〔⋯⋯〕」他用最少的踏瓣、幾乎不帶任何渲染、幾乎沒有任何一點節拍的錯誤，走完了整首樂曲。即使高難度的地方，也是迎刃而解，令人印象深刻。不過，這絕非蕭邦！」這位樂評人這麼結論。他偏好杜普蕾在蕭邦奏鳴曲中的自然抒情（尤其是在最緩板的樂章）；他盛讚她細膩做出如歌唱般長的音樂線條的能力。

他勉為其難地承認，魏本的小品和「親暱宜人的」舒曼作品都表現得可圈可點。

巴倫波因伉儷在結束這場獨奏會後的當天，就馬不停蹄地趕到了芝加哥，賈姬在當地再度演出

德佛札克的大提琴協奏曲。她是蕭提爵士(Sir Georg Solti)正式接掌芝加哥交響樂團音樂總監後，第一場音樂會的獨奏者。據巴倫波因回憶，十一月廿七、廿八和廿九日的三場音樂會，並不是賈姬最滿意的演出，部分原因是她不太能認同蕭提詮釋音樂的方式。「賈姬覺得他太嚴肅，而且發現他強調過頭，幾乎太過剛硬。我記得他們曾經對協奏曲的結尾處討論一番。蕭提嘗試要將音樂放在一個框裡面，而這個框框卻是賈姬拒絕跳進去的。」在這種情況下，批評家對蕭提，遠比對她還來得仁慈。雅各森(Bernard Jacobson)語帶困惑地在《芝加哥每日新聞報》中發表了他的看法：「四、五年前賈桂琳‧杜普蕾才廿四歲，就已經躋身於譽滿全球的大提琴家之林。從那時候開始，她的演奏就一直有某種問題，令人感到婉惜與不解。周四晚間她拉的德佛札克協奏曲中，慢板的樂章帶有一種美，在外樂章也斷斷續續地聽得出來。然而其中也有太多走調的演奏和太多表現過頭而對音樂造型的扭曲。」

另一份不知名的報紙則譴責賈姬企圖「違反自然」，在追求巨大聲響的同時，「杜普蕾尋求富有表現力的大格局，以致於讓她一再陷入大放厥詞，有太多地方落得流俗不堪。她的音量也可以做到夠小聲──終樂章裡，鄂泰(Victor Aitay)強有力的小提琴齊奏證明了此一事實。」(雖然有人會提出，此處獨奏大提琴原本就應該從屬於獨奏小提琴的旋律線條之下)。

威利斯在《太陽報》(Sun Times)中則積極表示他的激賞。威利斯相信她個人化的詮釋，有相當多成分得自羅斯托波維奇的精髓，她和羅氏共同都有一種「坦率直言的表現方式和銳氣。杜普蕾小姐正當廿四芳齡，但她卻顯得從容不迫，雖然有時過於溫吞，卻形塑出自己的概念。」他欣賞她對

技巧的掌控和對色彩的運用，然後下結論道：「很少演奏者可以在任何年齡階段都讓她的聽眾聚精會神，即使她已超越了滑音線的限制，而進入純粹的境界。」

杜普蕾讓她的聽眾全神貫注、專心一意的本事，著實在人們的腦海裡留下不可磨滅的烙印。她在舞台上光芒四射的個性，一頭飛揚的金髮，披覆在飄動、搶眼的絲質禮服下搖擺的身軀，皆是她在舞台上亮麗卻不矯作的形象。音樂表達的傳遞力更加深刻，這種特質得之於音樂演奏過程中外在明顯可見的愉悅，同時伴隨著內在熱情洋溢的專注，兩者的結合卻不淪於膚淺表面化。

就在這個時候，巴倫波因伉儷與芝加哥交響樂團合作錄製德佛札克大提琴協奏曲一事展開磋商。這部作品在賈姬錄音曲目中缺席著實引人注意，因此它就成爲賈姬下一個管弦樂錄音的當然之選。由於在倫敦雇用當地一流的樂團及錄音室的成本，比起在美國雇用同等級樂團及錄音成本都要來得低，因此EMI決議撤開公司原則，個案處理，在倫敦進行協奏曲錄音工作。檔期定在一九七〇年十一月，緊接在巴倫波因夫婦預定於芝加哥交響樂團音樂季中表演之前。諷刺的是，正當賈姬準備全心投入錄製德佛札克之際，她開始發現這件事困難重重，理由和前述的截然不同。她不再有充沛的精神和體力，而這些都是她在維持作品概念、使其具有交響曲的壯麗規模所不可或缺的。然而，在那時賈姬身體疲憊的問題仍只是暫時性的，當時任誰都沒有理由相信，這會是永遠揮之不去的夢魘。

賈姬從芝加哥飛到西部的波特蘭，赴一個協奏曲演出的邀約，而丹尼爾則直接前往洛杉磯，和洛杉磯交響樂團共事三個禮拜。賈姬的下一站是夏威夷，她欠了火奴魯魯交響樂團（Honolulu

Symphony Orchestra）一個人情，因為她在一九六八年的春季曾經取消了與該樂團合作的一場表演。而

今就在此地，她分別於十二月七日和九日演奏兩首協奏曲──布勞克的《所羅門》和柴可夫斯基的

《洛可可變奏曲》。後者是賈姬以往避免安排的曲目之一，因為她覺得其中某些樂段特別難以應付。

《洛可可變奏曲》由於具有華麗而透明的管弦樂配器，對大提琴家而言是最難於對付的作品之一，

而它這方面的難度和海頓《D大調協奏曲》是不相上下的。但賈姬從不覺得海頓的協奏曲難纏，而

聽過她演奏《洛可可變奏曲》的人也可以拍胸脯保證，賈姬的精湛技巧和能力，足以將金絲銀緞般

的纖細和恰如其分的熱情表現共冶於一爐。

　　賈姬從夏威夷折返洛杉磯，她在十二月十七日和廿一日，與丹尼爾指揮的洛杉磯愛樂舉辦四場

舒曼協奏曲的演出。與他們在紐約和芝加哥的同行相比，此地的樂評人讚譽有加。他們發現杜普蕾

自洛杉磯的第一次亮相以來，在舞台上的獨特風格已收斂不少，獲得了更深刻的音樂洞察力。華爾

特・艾倫（Walter Arlen）寫道，她的表現「……不去炫示虛矯的哀愁或賣弄浮誇的戲劇性。樂音如絲一

般留意到獨奏者與指揮之間默契十足，合作愉快，而這位指揮竟未從他們夫妻的關係「去發掘浪漫

情懷」：「杜普蕾小姐楚楚動人卻又神采飛揚的能量，與巴倫波因嚴肅與敏捷的活力，毫不矯飾地

被引領到圓滿達成一次光可鑑人的演出。」這位樂評人發現，杜普蕾是這首樂曲的最佳代言人，即

詮釋是如此雲淡風輕、浪漫寫意，顯得小而美。」[1] 郝華德（Orrin Howard）

① 一九六九年十二月二十日，《洛杉磯時報》（LA Times）。

▲ 1967年6月在耶路撒冷舉辦的勝利音
樂會上。左起：以色列總理伉儷、巴
倫波因、杜普蕾和祖賓·梅塔。

◀ 1967年6月，杜普蕾和阿依達·巴倫
波因在以色列合影。

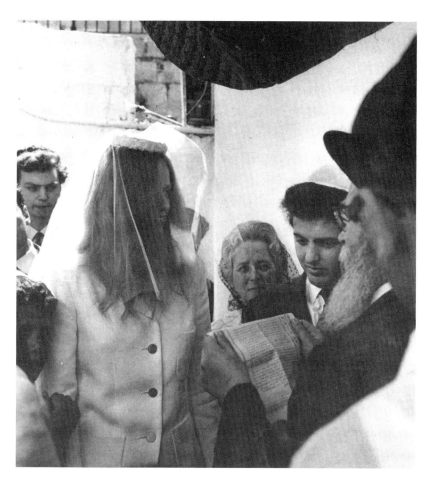

▲ 1967年6月，賈姬和丹
　尼爾在耶路撒冷結婚。

▶ 艾瑞絲·杜普蕾、阿依
　達·巴倫波因和賈姬，
　攝於1967年6月耶路撒
　冷的婚禮上。

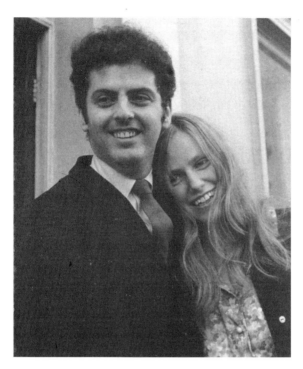

◀ 賈姬和丹尼爾在倫敦EMI
錄音室外合影;大約攝於
1968年。

▼ 賈姬和丹尼爾在倫敦EMI
錄音室錄音之餘,稍微放
鬆小憩;約攝於1968年。

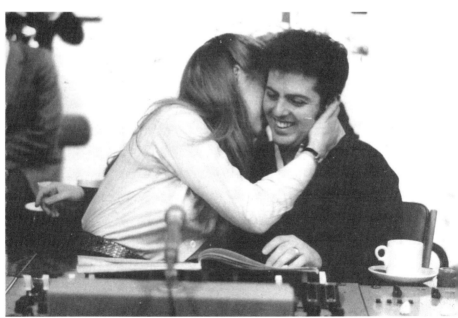

▲ 賈姬與祖克曼，1970年6月攝於巴黎。

▼ 1970年1月，賈姬、丹尼爾和祖克曼在EMI錄音室中錄製貝多芬三重奏作品。

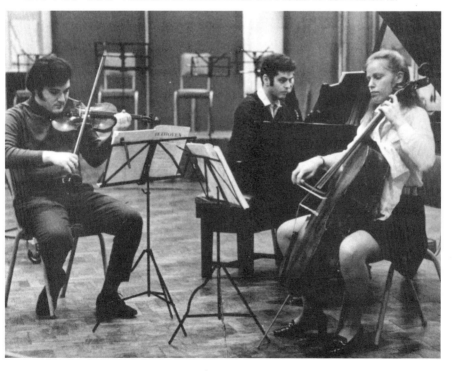

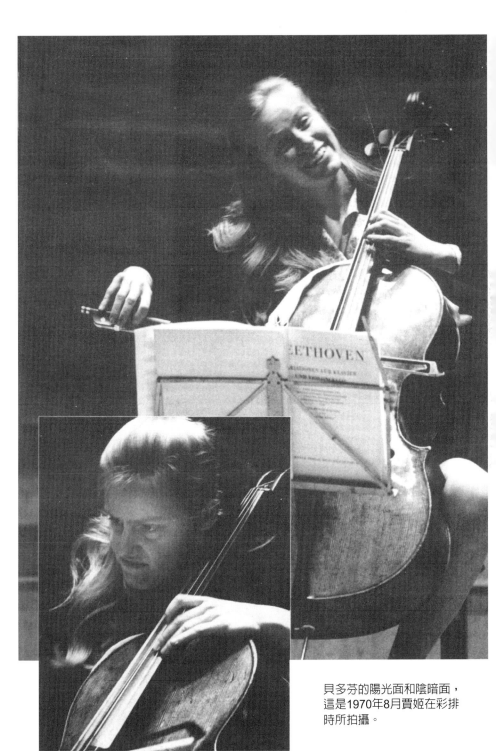

貝多芬的陽光面和陰暗面，
這是1970年8月賈姬在彩排
時所拍攝。

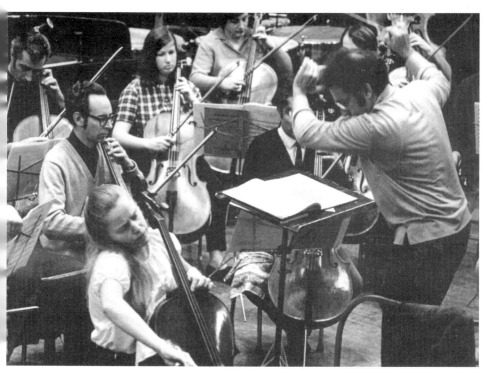

▲ 1970年9月，賈姬在威靈頓與勞倫斯．佛斯特指揮的紐西蘭廣播室內樂團預演德佛札克的大提琴協奏曲。

▼ 左起：帕爾曼、魯賓斯坦和賈姬，在1970年12月31日除夕夜合演三重奏，在一旁翻譜的是丹尼爾。

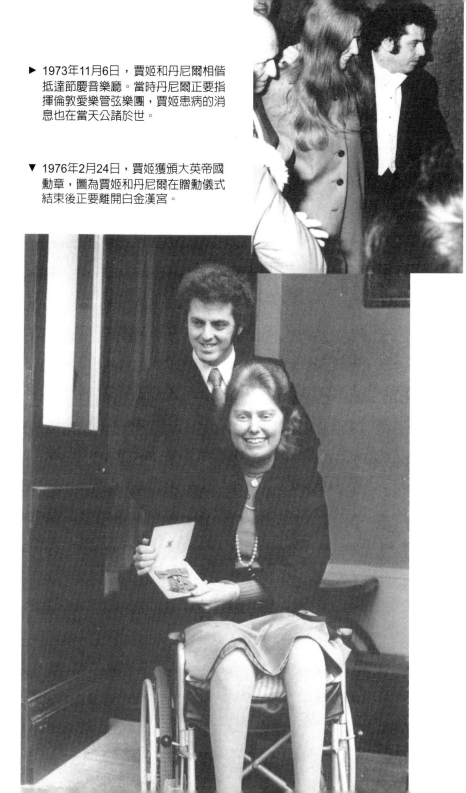

▶ 1973年11月6日，賈姬和丹尼爾相偕抵達節慶音樂廳。當時丹尼爾正要指揮倫敦愛樂管弦樂團，賈姬患病的消息也在當天公諸於世。

▼ 1976年2月24日，賈姬獲頒大英帝國勳章，圖為賈姬和丹尼爾在贈勳儀式結束後正要離開白金漢宮。

▲ 在「海頓—莫札特學會會員」的晚會上，聽賈姬的自選錄音時，她和一旁的哈利‧布烈契都不禁笑得前俯後仰。

▼ 1978年，賈姬和丹尼爾在倫敦《彼得與狼》的彩排結束後合影。

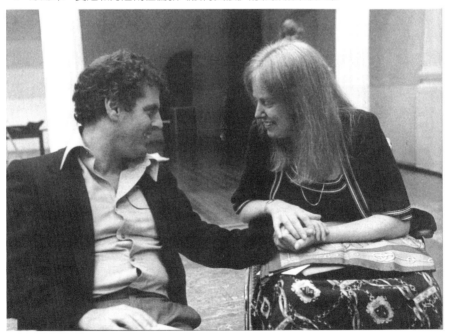

使它並非舒曼最成功的作品之一：「然而，在杜普蕾動人心魄而無懈可擊的音樂脈動的魔力之下，

使原作以驚人的說服力開展出來。」②

回到倫敦之後，巴氏夫婦過著經紀公司工作日誌中所謂的「假日」，利用月底的最後一星期來

預備與祖克曼為ＥＭＩ錄製貝多芬三重奏全集的事宜。他們在艾比路第一錄音室中所安排的第一個

時段，是十二月廿九日和三十日。歲末年關的這幾天，他們依舊騰出空檔排練，在伊莉莎白皇后廳

與英國室內樂團合作演出除夕音樂會。杜普蕾這次呈獻兩首德佛札克的作品，即《迴旋曲》（Rondo）

與《寂靜的森林》（Waldesruhe），是她為了這場演出而練的曲子。它們是著眼於將來，預定要和她錄

製德佛札克協奏曲的計畫做一個完美的結合。大提琴家貝利也親臨了這場音樂會，而對杜普蕾的

表現有鮮明的印象：「杜普蕾奏《寂靜的森林》的開場方式，在我腦海烙下深刻的印記。演奏前

一刻，你就可以察覺到她那股不可思議的凝練力量，而後是一段極度平順、柔和、小動作拉開的強

拍，卻同時蘊蓄著極大能量，而後一個在弓尖用上弓的聲響接踵而至，那是一個如此輕柔、溫暖卻

含有強大熱情張力的音，令人盪氣迴腸。」

事實上，在一個音裡面同時有如此看似矛盾的組合，是賈姬瞭若指掌、而且還會運用它來達到

某種特殊效果。在艾爾加協奏曲終樂章的尾聲最後一個經過句（亦即把慢板樂章主題裡標記「緩板」

之處做最後的回顧），對賈姬而言具有特別的意義──她將它聯想成一串淚珠。「它非常內斂，非常

有張力，非常熱情且燦爛如火焰一般，但它同時又是非常輕柔」，賈姬有一次在接受BBC廣播電台專訪時如是說：「一個人必須很清楚自己正在演奏出什麼樣的聲音，同時得確實了解如何達到這樣的聲音——就這方面來看，演奏真的很難。」

不過新年音樂會中同時還有煙火助興及有趣的表演。煙火是在祖克曼演奏韋尼奧夫斯基的《音樂會的波蘭舞曲》（Polonaise de Concert）時所施放的，而逗趣的場面則留待巴倫波因去發揮，他在指揮、扮演和模仿夏格林（Francis Chagrin）《給指揮及樂團的協奏曲》（這件作品原來是由霍夫農〔Gerard Hoffnung〕於一九五八年委託創作的），展現出音樂以外的才藝。音樂會最後是以海頓的《告別》交響曲作結，在它著名的終樂章樂聲中，音樂家們一個一個偷偷溜下台（在這種情況下是趕忙出去慶祝，而不是為了抗議）。

貝多芬鋼琴三重奏的錄音工作，定在元旦開始，一月三日完成。總共安排有八個時段（每個時段通常要三個鐘頭），也就是說，每個時段都要完成一面唱片的錄音（這個全集整套共有四張LP唱片）。當時祖克曼剛與新東家CBS簽了排他性的合約，而巴倫波因和杜普蕾則是EMI旗下藝人，這三個人可以兜起來完成跨公司的合作案，在當時是少有的例子。所謂投桃報李，EMI也暫時解除巴倫波因夫婦合約中的排他性條款，讓他們與費城管弦樂團合作，為CBS錄製艾爾加協奏曲（音樂會現場實況錄音）；另外，巴倫波因也同時為CBS公司指揮，與祖克曼合作錄製莫札特的小提琴協奏曲。

這是極為出色的鋼琴三重奏曲目，可不是隨便拼湊的東西。漢斯‧凱勒提及在所有寫給鋼琴和弦樂的室內樂中織度的先天難題，他指出，這兩種截然不同的聲音類型並不會真的混合起來⋯「你

要不就降低聲音的對比，要不就別那樣做。如果你不降低對比，就必須發揮對比在織度上的功能，放棄混合的做法，讓一堆龐雜異質的聲響減輕彼此間的干擾。」③然而鋼琴三重奏，畢竟不是鋼琴與龐大弦樂群的組合，它更能容許編制中不同的成分維持它們個別的特色。

巴倫波因一向主張，鋼琴三重奏最理想的狀況，應該是由三位對室內樂有共識的獨奏者來組成。誠然，祖克曼、杜普蕾和巴倫波因都具有真正過人的舞台性格，他們之所以一拍即合，不只在於他們的熱情奔放，也在於他們都有呈現音樂內在表達的能力。弦樂演奏者之間各方面都有一種特別的默契，從運弓的整齊統一到對於聲響的理解，即使是一個輕微的小動作或瞬間一瞥，都能喚起立即的回應。巴倫波因享有他權威的角色，同時具備指揮家傾聽與伴奏的能力。

根據鋼琴家魏茲華斯的觀察，祖克曼這位走進巴倫波因—杜普蕾二重奏堅強組合的介入者，扮演了三重奏裡的觸媒轉化劑的角色。魏茲華斯指出，祖克曼以直覺取勝的詮釋途徑，讓他自己可以很快地與杜普蕾產生交集，然而他對於丹尼爾的縱橫才氣，多少有些敬畏而顯得退縮。相形之下，巴倫波因保持了一種奧林匹亞式的超然態度，或許稍稍抑制了才氣的鋒芒，卻得以規範並且限制住弦樂演奏者狂放的一面④。當然，丹尼爾的自信滿滿，更讓他能夠順應而具彈性，從不嚴格要求別人得照自己的概念來做。

③ 引自一九七○年八月二日南岸音樂節節目單上的文字。

④ EW以電話訪談，一九九五年六月。

他們表演當中的彈性，想當然耳在速度方面特別明顯，即使速度的調整牽涉到整體結構。在巴倫波因的認知中，「速度雖然有助於創造音樂的外在形式，卻不能形成表達，它只是一個讓你把內容放進去的盒子，當中的樂句劃分及抑揚頓挫才能形成表達。換句話說，速度、音量，和發聲方式等諸多不同元素，都是相輔相成的，如同和聲、旋律與節奏三者並立一般。」這是兩位弦樂演奏者直覺上已經理解的某種東西。正如丹尼爾所指出的：「賈姬屬於天資聰穎而創造力非凡的那類演奏家，她在音符與和聲之間探索並找出關聯性，這引導她去強調某些層面。她的做法不光是用善變、直覺與任性的態度，來對待白紙黑字印得清清楚楚的樂譜，她毋寧是以創造性的反應來對應作曲家的組合規則。演奏家就是以這種性質的相互關係，創造出種種程度不同的或傾斜、或推、或拉的音調抑揚頓挫。」

丹尼爾強調，賈姬即使很少明白表示出她的想法，對於這些創作的過程卻是了然於心：「對此，賈姬具有令人讚嘆的直覺。並不是說她很有意識地想到這些東西，而我們也難以言傳。但是你如果在排練時只是提出些什麼，根本不用等你把話說完，她就已經快速了解你想說的話，知道你的建議並且捉住了實踐的要領。賈姬雖然不能夠讓她的直覺用理性而邏輯的方式表達出來，但她對理性和知性的想法，卻擁有驚人的直覺力。」

在鋼琴三重奏中，不可避免地，鋼琴家比其他弦樂演奏者掌控了更多音樂的結構。弦樂演奏者之間的凝聚力，畢竟不可或缺，然而，祖克曼與杜普蕾的演奏中，就具有一種不言可喻的默契。他們彼此分享出自直覺的洞察力和沛然莫之能禦的音樂能量，最重要的，還有對聲音與色彩馳騁想像

的感受力。巴倫波因─祖克曼─杜普蕾三重奏，確實擁有一個偉大的三重奏團所必備的特質。儘管這個組合有如曇花乍現，我們卻很慶幸它是碩果僅存的一個（除了柴可夫斯基三重奏音樂會的現場實況錄音之外）音樂遺產是經典曲目之最─貝多芬三重奏與變奏曲的全集錄音。

葛林菲爾德是巴倫波因三人組的忠實樂迷，他再次有幸親臨他們貝多芬三重奏的幾次錄音時段。他於一月二日的早晨抵達錄音室，當時三位演奏家正在討論下一步錄音工作該如何進行。事實上，他們在先前的錄音進度中，已經把半首貝多芬的《降B大調三重奏》作品九十七「大公告成」。

這三人組的自然天成以及在麥克風前無所窒礙、揮灑自如，讓葛林菲爾德驚詫不已：

「來演奏《大公》罷！」他們這樣說著，就像小孩子在辦家家酒一樣，而《大公》就是他們的家家酒。首先是〈詼諧曲〉（他們在先前的錄音流程中已經整個走過一遍），接著是為第一樂章多錄了幾次來做一些小的修補。而真正最大的考驗是徐緩、冗長的變奏曲樂章及終樂章─在完成第一樂章的最後「穿插」之後，這一段他們總共只花了十分鐘而已，在一次中場休息的時間內就大功告成，而且這部分也成了錄音成品中首先出現的第一個氣勢撼人的樂曲。那些大大小小例行性「穿插」修補工作自不在話下，只有在豎笛演奏家貝耶前來探班時，才有那麼一次較長的中場休息。巴倫波因歡迎他的方式，是把布拉姆斯的降E大調《豎笛奏鳴曲》改編成鋼琴版來跟他下戰帖，刺激他得在豎笛上輸人不輸陣。

事實上葛林菲爾德也留意到，當他們把《大公》倒回去重聽時，貝耶對慢板樂章中速度的不一致提出質疑。

在莊嚴的慢板變奏之後，並沒有精確地回到原來的行板（andante）。我說這是某種許納貝爾式的手法，但貝耶卻不以為然。關於三重奏演奏行板時設定的目標，巴倫波因所理解的是採取漸進、而非突然回到原本速度，他不僅得到合奏夥伴的認同，同時也獲得葛拉伯的支持：如果我們是在音樂廳裡聽現場演奏，這種自然而凝練的音樂詮釋，已足以讓效果突出，更遑論在錄音室裡這種效果還會加倍。

在《幽靈三重奏》（作品七十第一號）的慢板樂章裡，說起來這種凝練特質的表現，更是叫人吃驚。三位演奏家成功地保持著一個極慢的速度，卻未曾顯得停滯不前。特別是弦樂演奏者，在輕音（piano）的地方，對於音色具有驚人的變化能力，從力度最弱（pianissimo）之處加上弱音器、去掉抖音的近指板奏（sul tasto），乃至激烈而崎嶇不平的強音（forte），無論是要表現輕聲的呢喃，或是發自肺腑的苦悶嘶吼，他們都能達到寬廣的表現幅度。巴倫波因並沒有因此少掉自由揮灑個人色彩的空間，他同樣可以在鋼琴上營造出變化豐富的管弦樂聲響，有時模擬整個都是低音大提琴音域的樂段（低音在這首曲子裡是很重要的元素，而且低音旋律線條多半是交給鋼琴的左手），在他的琴音中還會令人聯想起木管樂器的質感。

有時候，他像是加入第三個獨奏弦樂線條一般，和小提琴及大提琴水乳交

融。

　　就是這個中間樂章，為巴倫波因三重奏對慢速度、激昂與寬廣的偏好做了最佳的佐證。從以往一些「偉大的」三重奏團所演奏過的優異版本當中可以辨認出，布許三重奏（Busch Trio）所詮釋《幽靈》的慢板樂章，是另一個極端，他們比巴倫波因三重奏少用了三分半鐘（九分半鐘比上十三分鐘）。塞爾金（Rudolf Serkin）在這裡推動音樂前進的迫切需要，意味著只求到達目標而不求過程的探索，是整場演奏的主導力量。這並不是說誰的詮釋一定比較高明──不論在哪一方，重要的是演奏者對詮釋概念的全心投入。

　　《幽靈三重奏》或許最能讓巴倫波因三重奏發揮他們表達戲劇性的特色，不過他們在作品七十第二號的《降E調三重奏》的處理，卻可以彰顯出他們的另一面。在這首曲子當中，貝多芬設定的主調（tonic key），並不是要傳達像他在《英雄交響曲》或《第五號鋼琴協奏曲》所表現之勝利昂揚的英雄氣概，反而是一種個人的哲學冥想特質，演奏者在這裡已將他們的目光往前投向貝多芬晚期四重奏作品的世界。這種若有所思而凝視的幽默，在第一樂章大提琴極度自制的開場樂句中，就已表露無遺。表演者捕捉到稍快板變奏曲的幽默與不疾不徐的魅力，以及詼諧曲當中舒伯特式捉摸不定的抒情風格，在此沉思的靈魂超越了今生今世。這個樂章與終樂章的朗誦式性格做了完美的結合，杜普蕾此時更是發揮自己的看家本領，特別是再現部中（從第三二二小節開始）英偉壯烈的大提琴獨奏，她以興高采烈的情緒演奏，展現超凡入聖的技巧，以勝利之姿，兩次到達屬音（dominant）降B音，然後將句子交接給鋼琴。

顯而易見的是，當他們一起合奏時，杜普蕾和祖克曼實際上不會在他們各自的聲部註明弓法。

的確，在極少數情況下他們這樣做的時候，弓法方面都是傾向於巴倫波因的建議。祖克曼舉了一個特例，他說：「記得我們正要開始演奏《幽靈三重奏》時，丹尼爾說道：『試著用上弓開始。』我想大多數人都會問為什麼？但我會說有何不可！如果你有這樣隨機應變的能力，任何狀況當然都難不倒你。」不過，在他的記憶中，「演出當中有時候也會碰到一種有標記弓法的地方，赫然發現我們兩個都做出完全相反的運弓方式，這完全是直覺使然，我們從未事先規劃或討論過。」祖克曼承認，他開始更樂意用上弓而不用下弓，這完全是受賈姬的影響。他說：

「用下弓也就是靠近弓根起音時，你可能會用太多力量；然而上弓是一個自然的起點，因為用弓尖的地方很容易起音。」事實上，這兩位演奏者也都能夠運用不同弓法來達到相同效果，這種做法通常甚至違反傳統思考。在《幽靈三重奏》演出的影片裡，第二樂章開頭就是一個相關的例子——一開始的齊奏動機，賈姬是用下弓，而祖克曼則是用上弓。

在祖克曼記憶中，關於音準——弦樂演奏的另一個難題——到了賈姬或祖克曼手裡，自是水到渠成，不成問題：

賈姬對於哪個音該放在哪個位置上，就是有正確的感覺：她聽的是和聲而不是調過的音準。與鋼琴合奏時，弦樂演奏者應該用和聲音準來引出泛音，這有助於提供鋼琴一股維持的力量。鋼琴家藉著適當的發聲與表情豐富的運用踏瓣，來幫助效果加分。這些丹尼爾當

然都懂，但是對於當時候的我來說，卻都是嶄新的觀念。即便如此，很顯然地，因為有了

丹尼爾和賈姬，我從不必操心音準的問題，這做來易如反掌，對我們來說也總是無往不利。

這麼一種自然而不假思索的方式，或許會讓人以爲這個三重奏團並不適合貝多芬最深奧的音樂

概念。的確，一如葛林菲爾德所說的：「頑皮、嬉鬧，甚或肆無忌憚地彼此取笑，都是巴倫波因、

杜普蕾和祖克曼三人組的正字標記。」不過祖克曼也確實觀察到，這種興高采烈的情緒，對於音樂

體驗的緊張和嚴肅而言，只是相對的另一面而已。他說：「我們在台上演奏時幸福陶醉的模樣，其

實和台下的生活有著令人難以置信的對比，往往會完全換了一個人似的。我想大多數演奏家都有雙

重人格——我們的內心深處，畢竟住著一隻很孩子氣的動物。一位藝術家可能無比的天真和幼稚，

卻也同時有能力儲存著最完整的訊息，投入到表演之中，將它傳達給別人。賈姬就是具有這種明顯

矛盾特質的第一人。」⑤

葛林菲爾德永遠也不會忘記一月二日這個值得紀念的日子。那天《大公》正式殺青，而《幽靈》

與迷人的單樂章三重奏曲《降B大調稍快板》（無編號作品卅九〔WO039〕）和《卡卡杜變奏曲》

（Kakadu Variations）作品一二一的錄音工作正在進行…

⑤ EW訪談，杜林，一九九三年九月。

第二天一早我一到，就發現他們正準備倒帶重聽。我懷疑像這樣全神貫注七小時所錄出來的東西，特別是在這麼一個累得心如死水的早晨倒帶重聽，聽到的會不會是一場疲倦乏味的《卡卡杜》。結果不然，在那冗長的慢板導奏中，演奏者賦予了沉重和激烈的處理，依然分毫不差地顯現出得意昂揚。接著，祖克曼以活潑輕快的步調來到趾高氣揚的卡卡杜主題，這是貝多芬從穆勒(Wenzel Müller)久被遺忘的歌劇《布拉格的姊妹們》(Die Schwestern von Prag)借來的題材。祖克曼「厚顏無恥的」演奏調調，令我不禁放聲大笑。他轉過頭來狐疑地看著我，問道：「你在笑什麼？」要回答說我對這種音樂招架不住也實在是說不過去，反正只要有人這樣子演奏，我就會忍不住想笑。⑥

類似的例子不勝枚舉，這群音樂夥伴的演奏時常令人莞爾，有時甚至令人忍不住縱聲狂笑。例如，在《C小調三重奏》的C大調小步舞曲中段裡優美的大提琴主題之處，鋼琴以恰到好處的抑揚頓挫與精緻細膩手法演奏出微波蕩漾的下行音階──然而丹尼爾就像一個說故事高手一般，讓它們每一次出現都有微妙的差異。

當時的確就像葛林菲爾德觀察到的充滿興高采烈的氣氛。祖克曼回憶道：「我們在演奏《卡卡杜變奏曲》，來到小提琴和大提琴變奏的地方，丹尼爾居然在錄音室裡來回踱步，簡直就在跳舞。

⑥《高傳真雜誌》，一九七〇年七月。

我們錄了三次沒錄成，只得對他下了通牒令：『幫幫忙！別再躊步了。去旁邊坐好。』」

無疑地，貝多芬的這一組早期的三重奏作品一，由於這三位演奏家煥發的青春洋溢，而更顯不凡，他們以精力充沛的熱情與能量、以及如歌唱般的抒情來表現音樂，在降E大調與G大調三重奏終樂章裡的幽默，還有C小調（在莫札特與貝多芬的音樂世界裡是給人悲劇性的聯想的一個調性）三重奏當中狂飆風格（Sturm und Drang）的真切戲劇性，皆表露無遺。而G大調三重奏裡富於表情的最緩板樂章，優美的詮釋具有深刻的表現力，與貝多芬全盛時期的成熟相得益彰。他們在罕為人知的《降E大調變奏曲》作品卅四與規模較小的《降E大調三重奏》以及兩個「稍快板」樂章（無編號作品卅九及Hess編號四十八）同樣都有精湛的演出。

巴倫波因三人組真正的成就在於，他們對貝多芬晚期更具挑戰性的三重奏（作品七十第一、第二號及作品九十七）的詮釋，足以和所有「偉大的前輩」相媲美。例如《大公三重奏》在戰前即有兩個著名的經典錄音，一是科爾托—提博—卡薩爾斯三重奏，另一是魯賓斯坦—海飛茲—傅爾曼三重奏。相較之下，巴倫波因—杜普蕾—祖克曼這個新生代組合在相當年輕的時候就在錄音史上奠立了他們的詮釋，但這並未減損他們任何音樂認知的深度。他們的演奏即使有待商榷，但他們對這些經典曲目作品的詮釋仍深受重視且具啓發性。

艾蓮諾·華倫是巴倫波因三人組的忠實樂迷，她在BBC期間有時負責他們的錄音工作。她對他們在音樂廳裡的傑出表現抒發己見：「他們演奏時看起來像是第一次合作，卻一派渾然天成——似乎沒有事先排練過的樣子，但我這番話可是恭維的意思。」

巴倫波因三重奏在這套貝多芬作品錄音當中的傳奇表現，確實經得起時間的考驗。從頭到尾，賈姬的貢獻是清超絕美，展現出她演奏的極致。如果從個別來看的話，可以說這些錄音裡的大提琴演奏，是賈姬最偉大的成就之一。

完成三重奏的錄音工作後，貝多芬的作品仍是這個月的重頭戲。巴倫波因二度在倫敦的伊莉莎白皇后廳裡舉辦五場音樂會，演奏貝多芬的卅二首鋼琴奏鳴曲系列。結束這場音樂馬拉松之後不久，他隨即在曼徹斯特和哈勒管弦樂團合作，展開巴爾托克作品的系列演出。

在此同時，賈姬也在整個一月份當中與拉瑪‧克洛森穿梭在格拉斯哥、克羅伊登和威爾斯等地舉辦演奏會，另外她也於一月廿三日、廿四日在海牙舉行音樂會，與〈奧圖陸〉(Willem van Otterloo)指揮的海牙常駐管弦樂團合作，演出舒曼的大提琴協奏曲。二月初，巴倫波因夫婦相偕返回北美，他們以多倫多的麥錫廳(Massey Hall)作為開啓貝多芬巡迴演奏會的第一站。賈姬和克洛森加演了幾場演奏會，並於二月十八、二十和廿一日和舊金山交響樂團合作演出海頓的C大調大提琴協奏曲，由小澤征爾(Seiji Ozawa)擔任指揮，之前一星期，丹尼爾還擔綱該樂團的鋼琴獨奏者。

三月四日，賈姬與奧曼第指揮的費城管弦樂團合作，在紐約的卡內基音樂廳演出海頓的C大調和德佛札克的大提琴協奏曲。丹尼爾回憶，賈姬對這幾場表演特別樂在其中，因為她對奧曼第的音樂理解和溫暖性格感到完全投契，她喜歡樂團所營造出絕佳的「豐富華美的」弦樂聲響，這也正是她想要表達的。

賈姬和阿巴多(Claudio Abbado)的關係則是另一種對比，三月五日到十日之間，阿巴多指揮紐約

愛樂在林肯中心(Lincoln Centre)與賈姬同台，演出四場聖─桑的A小調協奏曲，賈姬並未與阿巴多建立起正式的音樂合作關係。儘管如此，他們聯袂登台仍受到樂評人的熱烈歡迎。亞倫・休斯(Alan Hughes)筆下形容杜普蕾與阿巴多「合力為聖─桑的《A小調大提琴協奏曲》的詮釋帶來了蓬勃非凡兼具優雅有緻的氣息。〔……〕杜普蕾小姐稍稍減低她本來的力量與動力，為音樂貫注一種非英雄式的情緒，而阿巴多先生則讓編制縮小的樂團在獨奏與合奏關係上，扮演一個稱職而出色的夥伴。」[7]

強森則是以孺慕而著迷的筆調來描述賈姬的詮釋。她感覺到賈姬演奏當中獨一無二的特質在於，她能傳達出一種身在音樂中抑制不住的喜樂，她的演奏「彷彿一山翻過一山，征服一座又一座的險峰」。強森總結道：「語言已經難以道盡杜普蕾小姐的技巧、華麗燦爛的樂音或者她無與倫比的藝術中的任何一面。她讓所有的一切在音樂的戲劇性這裡達到登峰造極之境。她的動作也很誇張，好像已無法控制自己內心的狂愛與熱情。不過對她和她的風格而言，這卻是適得其所，而且更彰顯出音樂的光輝。」[8]

賈姬從紐約飛回了倫敦。三月十五日，她與哈勒管弦樂團參加一項「特別的」慈善音樂會。這場音樂會是出自巴倫波因的構想，目的是作為哈勒音樂會協會(Halle Concert Society)籌募基金，好讓

⑦ 休斯，《紐約時報》，一九七〇年三月七日。

⑧ 《紐約郵報》(New York Post)，一九七〇年三月六日。

他們把原來那間在維多利亞式的公理教堂中老舊不堪的排練室重新整修一番。音樂會由祖克曼領銜，演出布魯赫《第一號小提琴協奏曲》，賈姬則是以另一場魅力四射的艾爾加協奏曲，來取悅她那一群死忠的曼徹斯特樂迷。

賈姬就像其他偉大的演奏家一樣，總是不斷有慈善演出的邀請，她在忙碌的行程中也從不吝於安排一兩場慈善音樂會。除此之外，她也試著答應老朋友的各種請託。有一次她答應伊頓要為一個鄉村音樂學校的募款音樂會表演，最後卻因無法信守承諾而傷心不已。不過，她倒是還了艾德（Jim Ede）一筆人情債，艾德曾把自己珍藏在「茶壺苑」寓所的許多二十世紀名畫及雕刻捐贈給劍橋大學。

賈姬以前為艾德演奏過多次，如今她也同意在「茶壺苑」兩側翼舉辦開幕音樂會。艾德要「培養藝術，讓它成為最重要的生活啓示」的既定目標，看來或許是陳調極高的企圖心，然而他卻成功地在「茶壺苑」中營造出一股活躍的氣氛。在這裡，人們不僅可以參觀他的寓所陳設和欣賞他的收藏品，還可以撫觸雕刻極品，甚或坐下來沉思冥想。大學生甚至有機會向他商借某些畫作。在這個窩心的環境裡聆聽頂級音樂家所演奏的音樂，也成為了解艾德觀念時所需的另一個層面。

據莉克斯的回憶，要組織起這樣一場慈善音樂會，比安排十二場專業的演出邀約還要累人。艾德不厭其煩地從事魚雁往返，對每一個細節都極度求好心切，大至更動場地設備，小至最後一杯咖啡，都不放過。由於威爾斯王子、本市父老賢達和大學裡的董事首長等，屆時都將出席盛會，因此禮節排場也就得格外費心張羅。五月五日那天一到，儘管先前有種種的疑慮不安，總算在巴倫波因和杜普蕾合奏布拉姆斯和法蘭克奏鳴曲的開幕音樂會中塵埃落定。

整個四月份，賈姬都和巴倫波因穿梭在伯明罕、溫莎、慕尼黑和斯德哥爾摩等地舉辦演奏會，五月份則大都投入三重奏演出。為了五月九日、十日和十六日在布萊頓藝術節的圓頂劇場（Dome）三場全系列貝多芬鋼琴三重奏作品的音樂會暖身，杜普蕾－巴倫波因－祖克曼三重奏早在五月初就已經舉行過好幾場「實驗」音樂會。紐朋生動地描述了他在牛津市政廳（Oxford Town Hall）所聽到的其中一場演奏，巴倫波因三人組演出了《幽靈》與《大公》。他說：「這是我第一次聽《幽靈》這部作品，簡直叫我大吃一驚。以前我就對這個作品很陌生，一直以為它是眾所周知的《大公》還要龐大的曲子。後來我又在布萊頓再聽到他們演奏的《幽靈》，我認為雖然那也是一場精彩的演奏，但沒有先前的那一場表演那麼特出——或許是音響效果之類的客觀因素所造成。」

幾天之後，紐朋排定為塞戈維亞拍攝音樂影片，塞戈維亞人已經在英國，而且也會在布萊頓藝術節中演出。紐朋說：

為了拍這支影片，我已經訂下倫敦聖約翰史密斯廣場（St. John's Smith Square）五月十四日星期四的檔期。但是哈洛克居中作梗，阻礙了原訂計畫，逼得塞戈維亞中途退出。我突然發現手上空出了一個演奏廳，而所有的技術人員和燈光師也都安排好在那邊待命。於是我打電話到布萊頓給丹尼爾：「嗨，你禮拜四有事嗎？」他答道：「碰巧沒事。」我就把他們三重奏給勸來了。他們從布萊頓搭早班火車過來，在聖約翰廣場廳為我錄完了《幽靈三重奏》之後，當晚又趕搭最後一班火車回去了。

紐朋回憶，就像在前兩場音樂會那樣，他們把作品中的熱烈與傳達力表露無遺：「我們沒人把它當成在錄音室的錄音。對賈姬、祖克曼和丹尼爾來說，只是跑一趟倫敦幫凱弟救火，因為塞戈維亞碰到一些麻煩臨時放我鴿子。表演開始前有一籮筐鮮事，有些祖克曼的趣事都被我放到影片裡了。

事實上，從另一個觀點來看，這比起我們在拍《鱒魚五重奏》時的後台鏡頭，感覺還要來得流暢自然。」

在這次拍攝的表演當中，我們可以看到一場全神貫注而認真的演奏，然而如同紐朋所強調的，影片保留了那次三重奏音樂會演出時所闡釋的自由與熱情的性格特質。

前一天，巴倫波因才在布萊頓指揮倫敦愛樂（LPO），由魯賓斯坦擔任獨奏者搭檔演出布拉姆斯的第二號鋼琴協奏曲。韓特爵士記得：音樂會結束後，他們在濱海的惠勒餐廳愉快地用餐，巴倫波因和魯賓斯坦兩人唇槍舌戰，你來我往，說笑話講故事，聊到很晚。丹尼爾在錄影的時候，精力仍然毫不減，這點已不由分說。錄完影，回到布萊頓，三人組完成他們的一系列演出，巴倫波因並且執起指揮棒，領導新愛樂管弦樂團（NPO）演奏全套貝多芬的曲目，包括《第九號交響曲》和《合唱幻想曲》（Choral Fantasy）。

（由布蘭德爾〔Alfred Brendel〕擔任鋼琴獨奏者）

接下來的六月，這支三重奏團在巴黎舉辦更多場貝多芬作品的音樂會，但最初一兩個星期，巴倫波因夫婦在六月十一、十二和十三日，先於米蘭的史卡拉歌劇院（La Scala）和布魯克納（Bruckner）的第七號交響曲。

Filarmonica della Scala）合作演出舒曼的《大提琴協奏曲》和史卡拉歌劇院樂團（La

為了兩場貝多芬的三重奏音樂會，巴倫波因夫婦再度和祖克曼在巴黎碰頭。巴氏夫婦最近在倫

敦交到的新朋友是他們的家庭醫師塞爾比（Len Selby）。塞爾比醫師出席了他們在六月十五日的音樂會，這天也是賈姬和丹尼爾結婚三周年紀念日。他回憶道：「音樂會之前，我去拜訪我的一位病人狄特里希（Marlene Dietrich）。我問她為什麼不去聽音樂會。她答說她很想去，可是等化好粧打扮整齊，大概得花上四十八小時，所以只好作罷。那可真是一場美妙精彩的音樂會，會後我們還造訪了長笛家狄伯斯（Michel Debost）的豪宅，那兒總共有四位長笛演奏家，他們就這樣吹奏音樂一整晚。」

一如往常，整個夏季月份都是音樂節輪番上陣。六月的最後一個禮拜，賈姬和丹尼爾在冰島的首府雷克雅維克當地甫由阿胥肯納吉創辦的音樂節中擔任佳賓。阿胥肯納吉對巴倫波因夫婦倆聯手出擊的演奏會感到萬分滿意：「他們是一對無懈可擊的組合，他們絕美的布拉姆斯 E 小調奏鳴曲特別叫人難忘。」賈姬也是在此地為了和阿胥肯納吉於南岸音樂節的一場音樂會，而與他首度進行排練。阿胥肯納吉回憶，排練後賈姬曾對他說：「不會有問題啦！我們一副好像已經合作很多年的樣子。」這是一位音樂家給予另一位同行最大的讚美。

美籍銀行家兼愛樂者沃芬森及其妻子伊蓮（Elaine），就在冰島結識巴倫波因夫婦。沃芬森夫婦一直和阿胥肯納吉很熟，並且透過他認識了很多音樂家。當時沃芬森正在倫敦任職，一九六九年，他開始贊助音樂活動的第一步，在哈里遜和培洛特這兩位年輕的音樂經紀人與其舊東家伊布斯暨提烈特不歡而散之後，他慨然出面，援助他們成立自己的經紀公司。

沃芬森夫婦憶及他們在倫敦聆聽巴倫波因伉儷的貝多芬演奏會時，是多麼地深受感動，而今能在一個輕鬆的場合裡見到巴氏夫婦，感到喜出望外。在這個親密的音樂家圈子核心，雖然巴倫波因

看起來似乎是活躍的一員，然而他們都覺得，賈姬的平實和無比的親和力，才真的是無形中在團體裡發揮了更大的權威性。

賈姬於七月初回到倫敦之後，立刻投入她職業生涯首次嘗試的全場巴哈無伴奏組曲的獨奏會，對大提琴家來說，這可真是一塊聖地。雖然賈姬以往總是在與鋼琴合辦的演奏會中放入一首巴哈的無伴奏組曲，但是她還未曾鼓足勇氣，貢獻一場完全演奏無伴奏大提琴的音樂會。畢竟無伴奏的弦樂獨奏需要截然不同的另一種投入，對聽眾來說也一樣，聆聽單一的聲部的個人體驗，意味著另一種涉入的類型。

賈姬是應韓特爵士之邀，爲倫敦城市音樂節在霍爾本(Holborn)的聖墓園(Holy Sepulchre)教堂所舉辦的開幕音樂會演奏，曲目爲三首巴哈的無伴奏組曲。前一天，也就是七月五日，賈姬才在伯立艾蒙大教堂(Cathedral of Bury St. Edmunds)嘗試過這套曲目。她演奏了第一號、第二號和第五號組曲，不過她不按作品年代的先後次序來演奏，而是選擇把明亮的G大調組曲安排在另外兩首小調組曲中間。這場音樂會是伯立艾蒙藝術節其中的一部分，當年由布里斯托侯爵夫人主辦，門票收入全數捐給「馬爾孔·沙堅特兒童癌症基金會」。我記得那天傍晚，賈姬從伯立回到她位於上蒙塔古街的公寓後，稍晚我們碰了面。雖然她看起來很疲倦，但是她卻模仿同車那些教會的達貴顯要來娛樂我們，並且興高采烈地描述會後那頓氣氛外有點沉悶的晚餐。

第二天賈姬顯然已經恢復了元氣，因爲曾經前往聖墓園教堂聆聽音樂會的聽眾們回憶說，那真是一場不平凡的演奏。在浪漫時期曲目情感較爲外放的作品中，賈姬獨樹一格傳達音樂的能力確實

不言可喻，不過她也深諳諳訣竅，知道如何把聽眾拉進無伴奏巴哈極度個人化的世界裡去。正如韓特

爵士所指出的：「她當然能奏出美妙的樂音和特別的聲響。雖然你不能把歌唱家跟弦樂演奏者拿來

相提並論，不過賈姬拉奏的樂音卻有費莉亞（Kathleen Ferrier）的歌喉般的質感，能夠以特別的方式深

深打動你的心。」⑨

接下來的行程變成了每年的例行公事，七月剩下來的幾天，巴倫波因夫婦倆都待在以色列，他們在當地的音樂節中，攜手演出貝多芬的大提琴奏鳴曲和變奏曲。他們倆總是希望在這裡能把工作和休閒結合在一起。當然，丹尼爾（他的行程總是比賈姬的緊湊）很喜歡地中海炙熱的陽光，賈姬反而抱怨這般炎熱傷害了她的細皮嫩肉和大提琴。不過聖城耶路撒冷和鄉野的美麗風光，卻讓她特別感動。

七月底，他們回到倫敦，籌備第三屆的南岸音樂節。在開幕記者會中，巴倫波因宣布他有意從藝術總監的職位退下來。既然已經把音樂節推上世界舞台，他樂意讓其他人接手，而他個人也因此有餘裕追求其他的興趣，特別是歌劇。（他打算在一九七二年愛丁堡藝術節中，首度以歌劇指揮的身分登台。）

開幕音樂會訂於八月二日星期日在皇家節慶音樂廳舉行，由巴倫波因—祖克曼—杜普蕾三重奏領銜，演出貝多芬最爲人熟知的兩首三重奏作品《幽靈》和《大公》。《泰晤士報》的樂評人馬克

⑨ EW訪談，倫敦，一九九四年。

斯‧哈里森帶著警告的口吻指出，他們三人把音樂推到各行其是、完全相反的方向去。他說這個三重奏團似乎「沒有花時間對這個作品充分達成共識。演奏者在樂器上的高超造詣只是個開始，而不是結束……我不由得感覺到，我們所接收到的音樂，是滾瓜爛熟的練習，而不是這種水準的作品所要求的、長時間忠實的深思熟慮下的成果。」

英國室內樂團的貝拉迪全程聽完了他們在南岸的三重奏演出，他對這種演奏上的即興特質有全然不同的解讀：

祖克曼、賈姬和丹尼是真正的室內樂三重奏組合，他們的演奏如此自然流暢，卻又是合作無間的夥伴。他們好像從來不用排練，但只要正式上場卻又極具爆發力。我從來沒有遇過別的演奏團體像他們那樣與台下聽眾交流得那麼好。當他們開始前，連一根針掉在地上都聽得到，只要他們一走上舞台，就能夠營造出這種氣氛。他們濃縮出來的演奏風格至今已不復存在，現下流行的是較為冷酷知性的演奏方式。但這可不表示他們的演奏膚淺或不經思考；在他們熱情洋溢、感情澎湃的音樂裡，有一股動人的力量⑩。

⑩ EW訪談，倫敦，一九九四年六月。

兩天後，賈姬在伊莉莎白皇后廳參與一場全是巴哈作品的演出，她和祖克曼合作，演奏四首改

編自巴哈《鍵盤練習曲》（Clavierübung）的二重奏，並且和大鍵琴家普亞納（Rafael Puyana）合演D大調古大提琴奏鳴曲。根據樂評人沃許的描述，後面這首曲子是當晚節目的高潮：「杜普蕾小姐的表演大膽而橫掃全場，卻又控制相當得宜，她的演奏似乎為她的搭檔另闢視野，因而呈現出新的關聯和生命力。」⑪

隔天星期日，他們三人再度於節慶音樂廳和祖賓·梅塔指揮的英國室內樂團，演出貝多芬的《三重協奏曲》。八月十二日，回到了小演奏廳，巴倫波因應觀眾要求做了讓步，在同一晚上安排兩場室內樂音樂會的節目，並由費雪—狄斯考參與其中。三重奏在此擔任歌唱者，演出貝多芬改編自蘇格蘭與愛爾蘭民謠（五首選自作品一○八系列，三首選自作品二五五和作品二三三）的伴奏。其他曲目包括貝多芬的《降E大調三重奏》（作品七十第二號）和四首魏本的歌曲。紐朋興致勃勃地想要把音樂會實況錄製下來，不過因為費雪—狄斯考反對在音樂廳架設攝影機而作罷。紐朋遺憾得不得了，因為他連貝多芬的民謠改編作品都沒能拍到，（如同他的先見之明）那場演出所煥發的才氣與神髓如果能錄影下來，成就絕對不在《鱒魚五重奏》這部紀錄片之下。費雪—狄斯考的音樂熱忱和溝通力量，很快地獲得祖克曼、杜普蕾和巴倫波因的回應。紐朋心知肚明，聲樂家的抗拒證明了一件事，費雪—狄斯考之所以必須心無旁騖、全神貫注在即使是最偉大的藝術家也會有緊張的時候⋯；此外，

表演上，其實也顯現出他作為一位詮釋者所具備的謙沖態度⑫。

兩天後，也就是八月十四日，賈姬和阿胥肯納吉合作舉行二重奏演奏會。他們六個星期前在冰島就已經排練過貝多芬、蕭斯塔柯維契和法蘭克的奏鳴曲。阿胥肯納吉回憶：「音樂會進行得很順利，不過我記得丹尼爾和他的爸爸安瑞克都跑到後台來提醒我，說我在貝多芬的F大調（作品五第一號）這裡彈得太大聲了。但接下來我彈奏蕭斯塔柯維契和法蘭克的作品時把音量降低一些以後，一切就完美無缺了。唉，這是我唯一合作過的一場音樂會，對我來說是一個很奇特美好的經驗。」⑬

對沃許而言，法蘭克的奏鳴曲是當晚的高潮。他說：「杜普蕾小姐一直是法國音樂最出色的演奏者，她賦予奏鳴曲熱情而溫暖的輪廓，我想，很少有小提琴家能望其項背，另外加上阿胥肯納吉無與倫比的表現形式，讓這首曲子成為演奏會中最令人心曠神怡的演出。」

不過在談到貝多芬作品的演奏時，沃許可沒那麼容情了：「杜普蕾小姐對線性張力方面放太多心思，純粹出於理智的精力反而少了，顯得有些措辭過度雜亂的缺點……而阿胥肯納吉的陽剛性格已經讓演奏強行僭越了音樂本身。」不過沃許發現他們詮釋的蕭斯塔柯維契奏鳴曲有許多可圈可點之處，他總結道：「這幾場表演的一個特點就是：原本看來氣質各殊、才性各異的兩位演奏者，竟能達到水乳交融之境。」⑭

⑫ EW 訪談，倫敦，一九九七年一月一日。

⑬ EW 訪談，米蘭，一九九四年九月。

⑭ 《泰晤士報》，一九七〇年八月十五日。

阿胥肯納吉和杜普蕾確實在全心奉獻給藝術這方面相當投契。阿胥肯納吉回憶道：「賈姬對待音樂是絕對的真誠，她的真誠相當難得。她的表演毫不造作虛飾。」事實上，由賈姬和阿胥肯納吉搭檔，排定於一九七三年秋天在紐約韓特爵士學院（Huter College）的音樂會原本不只一場，他們打算演奏拉赫曼尼諾夫的奏鳴曲，為迪卡（Decca）唱片公司在一九七四年七月錄製這部作品的計畫預作暖身。

南岸音樂節的閉幕音樂會於八月十五日由瓜奈里弦樂四重奏團壓軸，加入祖克曼和賈姬，演出柴可夫斯基的六重奏作品《佛羅倫斯的回憶》（*Le Souvenir de Florence*）。馬克斯‧哈里森在《泰晤士報》中描述這部作品是：「作曲家最令人折服的室內樂作品，不僅僅是它在素材方面極度精湛的運用。額外加進來的弦樂器都被賦予了適當的角色，而不只是加厚原本四重奏風格的織度而已。」雖然哈里遜對於上半場瓜奈里弦樂四重奏團的表現多所批評，但是他認為這場演奏是「燦爛華麗的」[15]。

這一年賈姬選擇不參加任何北美的音樂節，不過丹尼爾卻想要兌現他對費城管弦樂團的承諾，他飛去參加塞拉托加溫泉市夏季音樂節。更糟糕的是，她經常深受失眠所苦，無法藉由睡眠來恢復體力。身為明星的魅力正逐漸褪去，她所深愛的音樂演奏，也漸漸變成用體力在硬撐而已。於是，賈姬利用手邊短短幾天空閒的時間，選擇遁跡法國，躲到姊姊希拉蕊的家中去享受幾天山中假期，不

再像以前那樣老是陪著丹尼爾，她只要一見到三個可愛的外甥和外甥女，並且在純樸的法國鄉間享受法式烹調和天倫之樂，她就覺得特別愉快。

八月底，她回到愛丁堡藝術節與丹尼爾會合，並且在廿五日和廿六日舉辦兩場貝多芬寫給大提琴與鋼琴的全套作品演奏會。很幸運地，這些音樂會都被BBC錄下來。當賈姬的病終結掉在錄音室完成全套貝多芬系列的錄音計畫時，EMI就從BBC那兒獲得授權，將這些演奏以錄音形式公開發行，讓我們得以聆賞到杜普蕾對這些重要作品的詮釋。

BBC在這幾場音樂會的製作人艾蓮諾·華倫回憶，當時她對杜普蕾的演奏中某些誇大的片刻感到有些憂心忡忡。艾蓮諾對丹尼爾真切的音樂性一向激賞有加，她說：「錄音的時候，丹尼爾建議我，不要告訴賈姬採取別的方式也許會比較好。『隨她去!』丹尼爾說：『她一定會用自己的方式呈現，如果有什麼需要修改的地方，妳事後告訴我就好了。』他覺得賈姬天分的整體特質就在於她的流暢自然。雖然他足以影響或左右她，但他了解還是少干涉為妙。正如他所指出的，賈姬隨時可以在下次做出迴然異趣的表現。」

現在賈姬愈是受疲勞之苦而日漸衰弱，她在大眾面前表演時，就愈得把全副心力提振起來，而她也愈來愈覺得忠言逆耳。丹尼爾察覺到她內心叛逆的一面。如果有人建議她應該節制一下特異獨行的風格，她就是故意在音樂會演出時變本加厲，一副得意洋洋的語氣。葛拉伯回憶起她在愛丁堡的一場音樂會中，就是那個樣子。

的確，親臨在愛丁堡的貝多芬演奏會的人士，一定都還記得表演者之間親密交融、熱情洋溢的

樣子，好像他們正在一籮筐的笑話和趣事中樂不可支，有時讓聽眾覺得自己像是偷聽別人談話的竊聽者。不過，傑瑞德·摩爾注意到，賈姬的表演完全不假造作。「賈姬只是單純地縈繞在音樂之中，完全不假思索地把自己一古腦投入到音樂裡面。我幾乎要將它說成是『強烈的全神貫注』，不過我也曾經看到她和丹尼爾在公開演出時，大提琴和鋼琴心靈交流地對話之際，兩人互換會心的微笑與入迷的眼神。」⑯

愛丁堡藝術節當時的總監戴蒙對於賈姬和丹尼爾合作的音樂會記憶猶新。他說：「我聽過她和其他鋼琴家與指揮同台演出，我很驚訝她和丹尼爾合作時，受到的影響和改變會這麼大。兩人身上都充分反映了那樣的情形。」樂評人總是對賈姬表演過程中某些處理方式的安當性有所爭議，說是風格怪異，甚至說是對音樂本身的誤解。但是戴蒙認為他們的判斷並不適當。他說：

賈姬屬於那一類的演奏家，就是會被有資格在這些問題上做出判斷的專業音樂家說，她表現的很多東西可能都是錯的。然而在她那雙巧手底下，音樂聽起來卻是再真確不過了。我對薩巴達(de Sabata)的指揮和羅斯托波維奇的演奏，也有相同的印象。原封不動地模仿他們，聽起來是一件很恐怖的事。這類演奏家表演的對或錯，根本完全沒關係，因為他們擁有這麼樣壓倒性的說服力，是獨樹一格的音樂家。我發現賈姬演奏中的自然流暢最令人感

⑯ 引自傑瑞德·摩爾，《我太大聲了嗎？》，頁廿四。

眾多音樂家當中，大提琴家狄克森可以爲戴蒙的觀點做見證。狄克森打從賈姬十六歲的時候就認識她了，狄克森堅信身爲音樂家的丹尼爾對賈姬的正面影響。然而就戴蒙的觀察，巴氏夫婦演奏音樂的方式卻不見得適合每一個人的胃口。大衛‧哈潑（David Harper）於八月廿八日《蘇格蘭人》（*Scotsman*）報上寫道，他發現杜普蕾有意無意會去壓出聲音，因而加太多重量在弓的上頭，超過琴弦所能支撐的重量。第二天，樂評人康拉德‧威爾森（Conrad Wilson）在同一份報紙上則姑且不論這組二重奏的詮釋，而稱他們「聽起來體面大方，中規中矩，敏感而正確紮實。」雖然他認爲杜普蕾的表現比丹尼爾「沉穩、舒放而較不自我耽溺」，但他們的演奏給人的整體印象一直都是膚淺的。他語帶抱怨地表示，有一種「自燃」的徵象和熱列氣氛，把一九六八年音樂節當中他們在萊斯鎮音樂廳（Leith Town Hall）的演奏會炒得那麼熱。

事實上，聽過錄音的人一定可以分辨出一九七〇年愛丁堡藝術節中，巴氏夫婦的這些貝多芬音樂會，與之前錄製的貝多芬系列所採用的方式大不相同。他們的某些詮釋，似乎是致力於一個理想化的概念，而其餘部分給人的印象則是在最熱烈的時刻逐漸成形。這種自然天成的特性，在他們詮

動。和丹尼爾的特質搭在一起時，他們的二重奏在對話之際和精彩的一來一往情景，展露著不凡的氣度[17]。

[17] EW 訪談，倫敦，一九九三年六月。

釋《G小調奏鳴曲》（作品五第二號）時特別明顯，尤其表現在他們對終樂章迴旋曲高度個性化的詮釋。

這個樂章本身光是在基本的速度方面，就有迥然不同的意見。某些演奏者賦予快板的2／4拍子燦爛華麗的精神，讓這裡變成實際上一小節打一拍的急板(presto)。幾個速度最快的演奏版本之一就是麥斯基和阿格麗希的錄音，他們的演奏似乎是對既有的詮釋速度最快的羅斯托波維奇和李希特版本做一個諷刺版。杜普蕾和巴倫波因處理音樂的方式卻是另一種極端，他們的詮釋和卡薩爾斯有更多共同點，尤其像卡薩爾斯於一九五一年在佩皮尼昂(Perpignan)的卡薩爾斯音樂節中，與塞爾金合作的現場音樂會錄音。如果考慮到當時卡薩爾斯已近七十五歲高齡，那麼就不至於對他深思熟慮的演奏及缺少巴氏夫婦青春活力的氣息感到驚訝。然而這對年輕音樂家所使用的音樂語言與樂句劃分方式，卻和卡薩爾斯如出一轍。麥斯基與阿格麗希演奏G小調的終樂章用了七分卅三秒，卡薩爾斯和塞爾金的版本則是拉長到十分廿二秒，至於杜普蕾與巴倫波因則是採取比較中庸而恢宏的方式而用了九分十九秒，把諷刺幽默、優雅潤飾，甚至深刻質樸等等不同的元素灌輸到音樂當中。他們成功地讓音樂聽起來快速又放鬆，並且透過語法的清晰表達，藉由給予時值較短的音符足夠的重量，維持了一小節打兩拍的感覺。

賈姬在速度上並沒有固定的看法；當然在某些情況下，她自己還是會把這個樂章拉快一點，然而這無非是要回應各種不同的主觀因素，更重要的是，回應不同方式的鋼琴演奏。

在最受歡迎的《A大調大提琴奏鳴曲》這裡，我們有幸能聽到巴倫波因和杜普蕾兩種不同詮釋

的版本，一個是一九六九年由紐朋執導，為格拉納達電視台所拍攝的錄音室演出版本，另一個則是愛丁堡藝術節的音樂會實況錄音。他們這兩場錄音演出在基本的詮釋方式上並無不同，但最顯著的差異在於速度方面，在音樂廳表演的速度比較慢。舉例而言，在現場演奏時，杜普蕾和巴倫波因對詼諧曲注入較為從容而沉思的性格，奇怪的是，錄音室裡的演奏整個看來似乎比較有活力。一般而言，杜普蕾的氣質非常適合這部作品，尤其抒情的第一樂章和終樂章之前簡短的慢板導奏，在她演奏下絕美動人。然而她又能在壯偉或諧趣、沉思或戲劇性之間表現一樣出色。

在第一樂章裡，這組二重奏避開呈示部的反覆，但是在《D大調奏鳴曲》（作品一○二第二號）這裡，他們一直遵守著反覆記號。巴倫波因解釋道：

對於需不需要反覆，我沒那麼學究。在各種情況下，必須依據反覆本身的價值來判斷；對我來說，關鍵在於音樂的結構與比例。我必須自問，透過反覆，我是否能為呈示部或發展部創造新局面？除非找得到理由，否則我不輕易反覆。在貝多芬《A大調大提琴奏鳴曲》的開頭，休止、從頭開始以及延長記號（fermata），為音樂的氣勢帶來一陣洶湧的波濤。因此如果把這陣波動再反覆一次，只會讓音樂心理方面的情緒降溫──你會失去張力與令人驚奇的元素。事實上，在再現部裡，貝多芬延伸了這個樂念，而不是原原本本地再反覆一次。不過在終樂章這裡，反覆卻是樂章架構方面不可或缺的要素。

在電視版錄音的開場白中，巴倫波因就他對《A大調奏鳴曲》所抱持的態度做了說明。貝多芬在樂譜贈本上的題辭「埋葬眼淚與悲傷」（Inter lacrima et luctus），由此引發諸多有關作品內涵、甚至有關他創作背景的臆測。然而正如丹尼爾所指出的，在這首奏鳴曲裡，幾乎找不到眼淚與悲傷的痕跡，這是貝多芬中期極具自信與光芒耀眼的作品之一。「貝多芬的才華穿透到人類生存意義的最深處……他本人如果不曾忍受那種磨難，也就能寫出悲劇性的音樂；而他寫出了最歡樂雀躍的樂章，因為他深悉人們的渴望。」當然，在《A大調奏鳴曲》當中，杜普蕾和巴倫波因掌握到這首曲子直接承自瀰漫在《田園交響曲》裡那股淳樸而怡然自得的精神。

在愛丁堡藝術節音樂會的錄音中，杜普蕾和巴倫波因在後面兩首奏鳴曲（作品一○二第一號和第二號）的表現或許就沒那麼成功，因為快板樂章裡的張力顯得有些鬆散。然而在慢板樂章裡，特別是《D大調奏鳴曲》裡非常富有感情的慢板裡，他們滲入了主題的核心，在此，他們似乎已經把音樂表現的意義發揮到極限，隨著音樂的開展，從強烈沉思的祈禱、透過理想化了的回顧，最後陷入絕望的深淵。

至於幾組較輕快的變奏曲，杜普蕾和巴倫波因則成為這些樂曲最具說服力的佼佼者，他們用幽默的對話交流，也能夠控制情感的表達，來適當地配合變奏曲形式的傳統。然而每一首變奏曲都有它獨特的美感特性，他們卻替整體之內的速度相互關係找到一個令人滿意的出路。

從音效的層面來看，愛丁堡藝術節演出的這一套貝多芬錄音，絕對稱不上完美；這是音樂會演出有缺陷的一面，還可聽得到觀眾的咳嗽和啪啪聲。差堪安慰的是，此處可以具體感受到，音樂是

在最熱烈的時刻被重新創造，演奏者這時所展現的自由奔放，通常是在錄音間裡做不出來的。

杜普蕾如此了解這些作品在錄音室的條件下將有何等表現，卻被剝奪錄製的機會，令人感到萬分惋惜。不過我們必須慶幸有這些音樂會的實況錄音留存下來，因為它們讓我們了解樂評人對杜普蕾的詮釋之所以有爭議，究竟是怎麼一回事。

24

殞落前的璀璨

音樂家除非先感動自己，否則無法感動別人，既然如此，他就得先讓自己投入在他想激發聽者的所有情感當中；他讓聽眾體會他的熱情，藉以感動他們滿懷的同情心。

——C・P・E・巴哈

巴倫波因夫婦結束了愛丁堡的音樂會之後，直接啟程前往澳洲，於九月一日抵達。即使旅程勞頓，他們還是應傳媒之請，出席了當天的記者會。主辦這次巡演的澳洲廣播委員會，在四個星期內為巴倫波因安排了十四場、為杜普蕾排定四場的音樂會，重頭戲仍是貝多芬，丹尼爾演奏全套的貝多芬奏鳴曲系列及五首協奏曲，而夫妻兩人一同演出的則是全套大提琴奏鳴曲與變奏曲。這一系列

的演出分別於雪梨及墨爾本這兩個城市舉行，並且還有音樂會實況轉播。

賈姬有兩場與管弦樂團合作的演出，兩場都由丹尼爾指揮，並分別在雪梨與墨爾本兩地進行。

樂評人伊娃・韋格娜（Eva Wagner）對他們兩人的成就讚不絕口，描述巴倫波因「洋溢著生命的喜悅

與演奏音樂的愉悅，對他而言，這兩者似乎同等重要。」

杜普蕾九月十五日在雪梨演奏的艾爾加大提琴協奏曲，因為箇中音樂的整體性而大受稱譽。「他

們的表現本質上是一種年輕、不受羈絆，甚至略帶狂野的方式，完全誠實坦蕩，因而其適當性也有

待商榷……對我而言，〔他們的〕音樂是振奮人心的經驗，讓我覺得這個世界並不是住起來那麼

糟的地方。我認為這正是音樂的基本目的。」① 丹尼爾正在雪梨繼續進行貝多芬鋼琴奏鳴曲的一系

列演奏時，賈姬卻飛到了紐西蘭，於九月十九日在威靈頓和佛斯特所指揮的紐西蘭廣播交響樂團

（NZBCSO）合作，演奏兩首協奏曲。該樂團的音樂家對杜普蕾的印象如此強烈，以致於三十年後，

紐西蘭當地的音樂生活已經攀上一個高峰時，許多人對當年的合作經驗都還記憶猶新。事實上，團

裡一位大提琴家還以賈桂琳為自己的女兒命名。另一位團員約翰・葛雷（John Gray）回憶道：「她大

刺刺地跨著大提琴，毫不做作地拉開海頓的《C大調大提琴協奏曲》〔……〕中場休息後回到舞台

上，她整個人又投入了德佛札克恢宏的協奏曲裡。那是個令人動容的場景……」②

① 《澳洲人》（The Australian），一九七〇年九月廿一日。

② 喬伊・唐克斯（Joy Tonks），《紐西蘭交響樂團的第一個四十年》（New Zealand Symphony Orchestra, The First forty Years），頁一九一。

儘管紐西蘭廣播交響樂團的水準，和賈姬經常合作的歐美一流樂團相比，還差了一大截，但受到賈姬演奏時的鼓舞，再加上佛斯特優秀而「熱力四射」的指揮，讓他們見機而行士氣大振。就佛斯特的觀察，只要得到必要的支持，賈姬會是個很有幫助的同業夥伴，他說：「她唯一不能忍受的是團員或指揮漠不關心，她只要看出你有心，而且願意嘗試，她就可以原諒一切。」

他們演奏德佛札克的實況被保存在廣播帶上，處於巔峰的賈姬盡萃於斯。隨著協奏曲的開展，管弦樂團亦建立起自信心，佛斯特也將適當的熱情與具有整體思維架構的指揮注入表演當中。觀察賈姬如何在管弦樂演奏的局限中尋求適應，是很有趣的一件事，例如，在帶出木管樂器長大的獨奏部分、或者在維持弦樂飽滿的聲響時，這些問題往往令她採取稍快的速度，好讓音樂得以走下去。」

結束音樂會的當天，賈姬飛回澳洲與丹尼爾會合，九月剩下來的幾天，他們就在墨爾本度過。

其間，賈姬也曾偷得數日閒，接受作家猶大·華頓(Judah Waten)夫婦(他們是她在莫斯科時的小提琴家朋友愛麗絲·華頓的雙親)的招待。華頓夫婦發現賈姬比過去壓抑，不過對於音樂會演奏家生涯的起落浮沉，她倒是一直能以幽默的態度面對。賈姬在墨爾本演出了兩場音樂會：一場是九月廿三日，她和丹尼爾指揮的墨爾本交響樂團(Melbourne Symphony Orchestra)合演德佛札克的大提琴協奏曲，另一場是在他們離開前夕，夫婦倆聯袂舉行他們第二場貝多芬演奏會。

他們在十月一日回到倫敦，賈姬暫離演奏，享受整整三個星期的休息，但又一直為了家務事而忙碌不堪。原來，她和丹尼爾最近在演普斯地一條幽靜的馬路上，買了一間小小的獨棟房子，而且走路不遠就可以到希斯還有精品店，這兩點最吸引賈姬。他們這陣子在進行房屋重新裝潢和改建；

車庫改成有隔音設備的錄音室，他們希望這樣可以盡情演奏而不至於吵到鄰居。事實上，他們在次年一月底才開始住進位於朝聖者街的新居，他們打算好好休息三個月，這是他們經過四年半的音樂會生涯以來第一次真正的休息。休息提供他們整裝待發的機會，他們可以在沒有表演壓力之下研究音樂。

十月底，賈姬在多倫多展開她的秋季北美巡迴公演，十月廿七、廿八日兩天，由安賽爾（Karel An el）指揮，演出兩場舒曼的大提琴協奏曲。樂評人克雷葛倫讚美杜普雷和安賽爾發自靈感的演奏，他心悅誠服地說道：「在純粹音樂性和駕馭聽眾注意力的能力上，舒曼和杜普蕾小姐傲視群倫，當之無愧。」他總結她的成就認為是：「當今首屈一指的大提琴家所表現的偉大演奏。」[3]

十一月一日，這組三重奏（梅塔除外）移師中西部，巴倫波因在該地應邀擔任芝加哥交響樂團的客席指揮兩個星期。他們首輪的五場音樂會「下鄉」到東蘭辛（East Lansing）的密西根州立大學，巴倫波因夫婦、祖克曼和芝加哥交響樂團儼然在當地舉辦起小型的貝多芬兩百周年紀念音樂會一般。

三十日，她演奏舒曼的協奏曲，次日則與巴倫波因、祖克曼聯手，演奏貝多芬的《三重協奏曲》。十月音樂節並不限於貝多芬的音樂。

賈姬緊接著飛往紐約，在卡內基音樂廳與祖賓‧梅塔指揮的洛杉磯愛樂，合作兩場演出。

十一月二日的開幕音樂會由賈姬和丹尼爾同台，在上半場演奏兩首貝多芬奏鳴曲（F大調和C大

調），中場休息後，他們繼續演奏布拉姆斯的《E小調奏鳴曲》和德佛札克《寂靜的森林》作品六十八及《迴旋曲》作品九十四，後者是為他們一星期後進錄音室錄製德佛札克作品而預作暖身。

三天之後，丹尼爾為賈姬演出的德佛札克協奏曲跨刀，指揮芝加哥交響樂團。這次和芝加哥交響樂團的首度登台，丹尼爾可謂旗開得勝，他以下半場曲目當中貝多芬的《英雄交響曲》的表現立身揚名，因為這部作品對於任何指揮家的技巧與音樂性都是嚴苛的考驗。樂評人的注意力，集中在芝加哥樂團與丹尼爾之間一望即知的特殊默契。雅各森在《芝加哥每日新聞報》預言道，現年廿八歲的巴倫波因「有一天會讓我們用現今保留給溫加特納（Weingartner）、尼基許（Nikisch）和福特萬格勒的字眼來推崇他，就是那樣的天分，而且已蓄勢待發。」他總結道：「這位傑出藝術家的天分無可限量。他的所作所為饒富意趣〔……〕他讓我所熟知的音樂再度活躍起來，給予我當初那股一見傾心的音樂熱情。」[4]他聲稱：「巴倫波因的表演，會在芝加哥的音樂年鑑被大大記上一筆。」雅各森果然所言不虛，當丹尼爾在一九九一年接續蕭提爵士而登上芝加哥交響樂團的音樂總監的職位，這種特殊默契有它順理成章的結果。

雅各森的樂評雖然對賈姬的表演著墨較少，但他也注意到跟先前與蕭提合作同一首協奏曲相比，「賈桂琳·杜普蕾的表現比上一季在管弦樂團音樂廳（Orchestra Hall）的場合裡沉穩得多了。」賈姬的表演也在其他報紙上引起迴響，十一月二日的《蘭辛州報》（Lansing State Journal）刊載：「一定

[4]《芝加哥每日新聞報》，一九七〇年十一月十日。

要聽過、看過杜普蕾小姐的演出，才會心服口服，德佛札克協奏曲在她的表現之下優美絕倫，迷倒眾生。」該樂評人還奉勸錯過這場音樂會的觀眾們趕快去買在芝加哥第二場演出的票。

十一月六日，賈姬這一連串在東蘭辛的最後一場音樂會中，與丹尼爾合演聖─桑《A小調協奏曲》。某位樂評人形容巴倫波因是「一位難逢敵手的指揮家」，但是他卻強調：「以獨特方式詮釋聖─桑的協奏曲，不知不覺虜獲觀眾的心，正是杜普蕾小姐……她演奏時似乎進入一種渾然忘我的境界……其中她只有兩次回過神來望向她的夫婿祈求暗示，並且對第一小提琴手投以勝利的微笑。」⑤

儘管賈姬用她發自內心的演奏攫取聽眾的心，只有少數人能稍微察覺到每一場音樂會耗費她多少心力。查爾斯·貝爾的前妻、大提琴家凱特·畢爾回憶道：「在知道自己的病情以前，我記得賈姬曾告訴我：『我跟別人說我發覺拉琴有多吃力時，也沒有人相信。』」凱特·畢爾本人在一九八○年代罹患了多發性硬化症，她解釋道：「多發性硬化症帶來的身心疲乏，會讓你不知道該怎麼辦。況且你沒辦法對別人說清楚你虛弱的感覺，他們在表面上也看不出任何端倪。賈姬費盡心力去拉大提琴，而且演奏得很完美，因此很難讓人想到可能有哪裡出了毛病。」⑥

丹尼爾無疑已經警覺到賈姬不對勁，他們秋天在北美旅遊時，丹尼爾就注意到賈姬不時喊累，

⑤《蘭辛州報》(Lansing State Journal)，一九七○年十一月十一日。

⑥ EW訪談，倫敦，一九九三年。

而且一直覺得冷，有時手還會麻掉。丹尼爾記得：「賈姬撿起一個東西時，不管是五公克或者五公斤，她都掂不出重量。」這種怪異的失去知覺不管什麼時候一定造成困擾，而在演奏大提琴時也成了巨大的障礙，因為琴弓在弦上所施加的力道，也是營造聲音表現力的主要因素之一。

祖克曼想起他們演出活動的忙亂步調：「通常我們一到音樂廳就得上場表演，根本沒時間暖身。」按理，賈姬從來都是不需要練習的，但如今她漸漸發現在這些情況下已經行不通了。她必須早到幾個小時，戴上手套，然後拉奏很長一段時間讓雙手夠熱了，才能上場表演。據祖克曼的觀察，音樂對她造成的緊張，從來不成問題，因為她只要用她小時候媽媽為她寫的幾首小曲子練習練習，就可以暖身上陣。祖克曼回憶：

賈姬失去一般常理的那種時間感。她有一個內在的時計，告訴她什麼時候該做什麼事。只有該上舞台表演時它才會被打斷，這個內在的時計有時還沒準備好。她可能會問：「為什麼得現在上台呢？」這時候，她看起來總是一團混亂，而且變得非常緊張。她的身體裡潛藏著百般不願的情緒。然而我永遠也無法忘記跟在她身後上台——她走向台前，聚光燈打在她身上的那一刻，她不得不上陣。她走路永遠是挺直腰桿，表面上充滿活力。她有一種非比尋常的專注意識，這種富有吸引力的特質，令人聯想到那些最偉大的演員⑦。

⑦ EW訪談，杜林，一九九三年九月。

曾和祖克曼在東蘭辛聯袂舉行二重奏演奏會的魏茲華斯也注意到賈姬怪怪的：「音樂會後，祖克曼和丹尼爾想去『派對』，但賈姬看起來很累，很想回飯店休息。」丹尼爾和他那一票朋友不免覺得掃興，有人記得丹尼爾當時還大聲地說道：「真搞不懂，我媽的年紀有賈姬的兩倍，卻比她還精力旺盛。」丹尼爾當初認識的那個活力充沛、笑口常開的賈姬，好像變成了另一個人似的。

雖然賈姬的行程不像丹尼爾排得那麼滿，但是音樂會結束之後，她就只想回到被窩裡去，丹尼爾反而跟朋友去吃喝玩樂「放鬆」心情。最近幾個月，她開始對丹尼爾感到不滿，認定他是始作俑者，讓她到處旅行、表演和應酬，壓得她喘不過氣來。丹尼爾回憶，當時的賈姬不再樂於這樣的生活型態，但他卻不知道她要的是什麼。這對夫妻檔逐漸感到徬徨無助，難以消除其中的怨恨及罪惡感，而且似乎找不到解決之道。

賈姬接到從娘家傳來父親健康狀況令人擔憂的消息，連帶地加深了她對自己身體狀況的焦慮。德瑞克因為黃疸的跡象需要立刻做進一步檢查；診斷出是肝癌之後，他在十二月中旬入院接受切片檢查。不管賈姬心裡多麼想收拾行囊奔回父母身邊，她也得先等到這些演奏合約了結才行。她定期透過電話與家人聯繫，並且敦促塞爾比醫師要救治她的父親。

賈姬十一月初緊鑼密鼓的行程表，部分是為了配合德佛札克協奏曲的錄音工作預作準備。她於十一月七日在芝加哥管弦樂團音樂廳二度演出這部作品，是在一般的預定行程之外，作為額外的一場預演，並且成了媒體高度關注的一個事件。丹尼爾也同時為接下來一個禮拜的預定音樂會，展開忙碌的曲目排練工作，祖克曼將在這幾場演出當中，以獨奏者身分與該樂團首度合作登台。

梅蒂娜聖堂(Medinah Temple)是個寬敞而音響效果奇佳的維多利亞式大廳，EMI-Angel包下了十

一月二日的兩個時段。賈姬感到很遺憾，葛拉伯因為生病而無法製作這次錄音，結果由彼得·安德

烈從倫敦前來代班。丹尼爾回憶，打從一開始，獨奏大提琴與樂團之間在達到適當平衡方面就一直

問題不斷——大提琴起來不是太前，就是太後。錄音的聲響不僅得依靠大廳的音響效果，某個程

度上還得藉由麥克風的放置與平衡性的操縱之類的人為方式來營造。照片顯示了協奏曲錄音所採取

特殊的位置安排，獨奏大提琴其實是被安置在面對樂團背後的一個台子上。不過在這次別開

生面的錄音時，賈姬本人堅持大提琴必須架上麥克風。就她對這首協奏曲(本身幾乎稱得上是一首交

響曲)所設想的宏大規模，無疑地她也不想做出任何讓步。她要求把大提琴聲音提到前面來，隱然承

認了現在的她，已經缺乏足夠的音量來壓制芝加哥交響樂團華美充沛源源不斷的聲響。

德佛札克在《B小調大提琴協奏曲》這裡的管弦樂法，雖然具有音色豐富與優美的木管獨奏寫

作，有時卻缺乏一種透明度，使得獨奏大提琴的聲音很難穿透較顯厚重的織度。在這個即興式的開場中，賈姬以巨大

而厚實的聲音演奏，好像她一個人單打獨鬥地要對抗整個樂團的力量。在這個即興式的開場中，她

加哥交響樂團的錄音當中，打從最開始大提琴「近乎即興地」(quasi improvisando)進入，她以巨大

表現出適當的堅決而非桀傲任性，在此她往往會用一般人所知道的上弓橫掃，以便在滔滔不絕的十

六分音符時分以弓根處達到最大的重量。為了要強調出朗誦般的對話狀態，賈姬極力營造出聲音的高

貴性，企圖將樂句延展到最大的極限。

從Angel唱片總經理麥雅斯(Robert Myers)與彼得·安得烈後續的信件往返可得知，德佛札克協奏

曲錄音的剪輯顯然問題重重。（當然，我們談的是前數位時代，當時母帶還是用物理上的剪接方式。

麥雅斯抱怨，某幾次錄音是在不同的音軌上錄出來的，原因就出在錄音當時監聽儀的標準設定被改動過。他也指出這幾次錄音剛好都在某個定點起音，而不像一般那樣在幾小節之前接進來，因此幾乎是沒辦法接得很好。此外，他也批評巴倫波因的速度，「從這一次到下一次，每次錄音的速度都差那麼多」⑧。彼得‧安德烈的回覆顯示出他早就知道這些問題。他在信裡提到關於速度慢的問題……

「錄音期間，我已經跟巴倫波因提醒過很多次，但他說他要遵守自己和妻子的表演。」彼得‧安德烈拒絕爲錄音水準負責──這件事連工程部都有連帶責任，雖然他承認自己早該把監聽儀的標準烈拒絕爲錄音水準負責──這件事連工程部都有連帶責任，雖然他承認自己早該把監聽儀的標準

「從不能忍受調到稍可忍受」的程度。安德烈在信件結尾還加了個有點鬱卒的注解：「的確，我們需要的是一位好的製作人，然而很明顯的，我再也無法勝任這份工作了！」⑨事實上，這是安德烈

進錄音室擔任聲音製作人的最後一次出擊。

不管平衡方面出了哪些問題，我們也不能把速度問題評斷爲音樂的一個獨立要素，因爲速度與情感的表達是如此密切相關。誠然，在這次與巴倫波因的錄音演出中所採取不疾不徐的速度，達到了寬廣的空間感，給予芝加哥交響樂團龐大的全體奏（tutti）的華麗共鳴一片恢宏的視野。杜普蕾對於德佛札克音樂的回應無疑已經達到成熟之境，她從嚴謹自制的要素中獲益良多，反映出一名長者充

⑧ 一九七○年十二月十六日，麥雅斯和彼得‧安德烈的通信：取自ＥＭＩ文件檔案。

⑨ 一九七○年十二月廿二日，麥雅斯和彼得‧安德烈的通信：取自ＥＭＩ文件檔案。

滿回憶情懷的世界裡的高貴，而不是極力表現年輕的熱情。杜普蕾已然不復早期演出（尤其是她在一九六七年與柴利畢達克合作的詮釋）的浮誇燦爛、洶湧澎湃，取而代之的是一種敏感而易受傷害的強烈情感表達，即便在最高度投入的插入句也是如此。很少有大提琴家在第一次聽過這沉痛而動人心魄的第二主題後，就能達到如此柔美的境界，而賈姬在這裡卻細心地觀察到作曲家的「最弱」力度指示。思鄉懷舊的元素和失去幸福的痛楚無不縈繞在腦海中，也提升了她音樂的表達力。

LP原本要補上兩首德佛札克的作品《寂靜的森林》和《迴旋曲》。巴倫波因回憶，雖然他們很快就把前者錄好，但卻把時間都耗在《迴旋曲》上頭去。「賈姬對那首作品感覺不佳，因此並不特別想把它收錄進去。照當時的情形，即使沒有這首曲子，已填補在唱片中的音樂也都綽綽有餘。」然而這首個性小品，其若有所思的G小調主題，恰與建立在民歌調式及節奏上的自由插入句形成對比，因而如此接近於通俗的《斯拉夫舞曲》(Slavonic Dances)的世界，當初要是能收錄杜普蕾的詮釋的話，可謂錦上添花。不過，我們很慶幸《寂靜的森林》當中賈姬光輝燦爛地表達的觀點留傳下來。這首曲子是經賈姬之手拯救而得以免於被不公平的忽略，並且成了她本人最偏愛的錄音作品之一。

當丹尼爾在費城繼續擔任為期兩周的客席指揮時，賈姬則前往明尼亞波利，於十一月十九日、二十日兩天，由史可瓦契夫斯基領導明尼蘇達管弦樂團伴奏，演出拉羅的大提琴協奏曲。這是她十幾歲剛出道時，演奏過一次之後的破天荒頭一遭再度將它引入自己的音樂會曲目當中，也預示著不久的將來錄製這首曲子的計畫。

十一月廿一日，賈姬回到費城與丹尼爾會合，她將在丹尼爾的指揮之下，排定四場與管弦樂團

合作的音樂會，演出艾爾加的大提琴協奏曲。前兩場在十一月廿七日、廿八日舉行的音樂會，將由CBS公司全程錄音，履行了關於讓祖克曼為EMI錄製貝多芬三重奏這項協議的交流部分。儘管杜普蕾和巴畢羅里爵士合作的艾爾加協奏曲獲致極大的成功，但是感覺上市場方面仍留給她有另一個詮釋版本的空間。無疑地，賈姬已經在過去四年對這個作品發展出新的見解，特別是她和丹尼爾合作多場演出之後，而這一次現場音樂會的實況錄音，將因為處理方式上直接的衝擊影響而受益匪淺。

十一月廿七日一早，提琴製造家皮瑞森(Sergio Peresson)來到艾爾加協奏曲的排練現場，為賈姬帶來一件禮物──他剛製作完成的一把新大提琴。賈姬對它表情豐富的特質以及反應直接印象深刻，所以立刻決定當晚音樂會就用它上場演奏。

故事可以從八月那時巴倫波因在一個偶然的機會裡碰到皮瑞森開始說起。丹尼爾回憶道：

我和費城管弦樂團在塞拉托加溫泉市音樂節中舉行音樂會。有一天，祖賓‧梅塔跟我說，他想要為以色列愛樂另覓一些新樂器，所以他已經安排在費城見皮瑞森。我和小提琴家艾佛利‧吉特利斯(Ivry Gitlis)一塊跟去。皮瑞森是個很有親和力的人，他說為賈姬打造一把大提琴是他的夢想。我說：「好啊！她十一月就來了，到時候你可以和她談談。」就我所知，接下來的事情就是，他帶著剛做好的新大提琴在我們排練的現場出現。

梅塔則是從祖克曼那兒得知皮瑞森這個人的。早在一九六九年的春天，祖克曼就曾經從皮瑞森那裡拿到一把小提琴。根據查爾斯‧貝爾回憶，祖克曼非常喜愛這件樂器。「然而當他在倫敦把這件樂器展示在我眼前時，我卻有點懷疑，因為我知道，很多新樂器在初試啼聲時，聲音都會很宏亮，此後不過爾爾。我對祖克曼說：『咱們等著瞧，看看到聖誕節為止你還喜不喜歡它。』」貝爾的話後來應驗了，祖克曼和他的新小提琴之間的戀情果然維持不了很久，而賈姬對她的新樂器的忠誠卻一直堅定不移，她再也沒想過要用先前那幾把古老的義大利大提琴了。

雖然了解到皮瑞森打造的樂器做工精美，但祖克曼卻把賈姬之所以喜愛新大提琴的部分理由歸咎於她的身體狀況使然。「這把皮瑞森製的琴很好拉。賈姬很可能已經陷於痛苦之中，因為在她演奏生涯的最後幾年其實手臂已經完全使不上力。你會開始看到這件事對她的演奏產生影響，例如，她的左手有時很難上到高把位，她的手臂沒辦法協調做到大幅度的變換把位。」

丹尼爾也證實賈姬在拉這把新大提琴時不用花太大的力氣。「皮瑞森提琴具有更開闊、更具穿透力的聲音，在德佛札克協奏曲需要音量大聲的時候，較容易達到平衡──比起史特拉第瓦里或哥弗里勒名琴來得容易多了。賈姬在與芝加哥交響樂團錄製德佛札克時還用哥弗里勒琴，她就發現很難拉出她想要的聲音。」事實上，一如巴倫波因所指出的，「賈姬有她自己獨特的聲音，不是靠她所使用的樂器。我記得在費城錄音的那幾個星期當中，她再次和我指揮的柏林愛樂合演艾爾加的協奏曲。樂團的獨奏大提琴家之一波威茲基那天晚上剛好沒事，跑到音樂廳來聽演奏。他事後回想，說自己從來沒聽過大衛多夫琴的聲音可以這麼棒──他不知道賈姬當時用的是一把全新的大提

琴。」

並不是每個人都覺得賈姬的新樂器可以忠實表現她音樂的明暗與色彩的寬廣幅度。查爾斯·貝爾就不能理解，賈姬為什麼會偏愛皮瑞森大提琴直接而顯得膚淺的聲音。然而在丹尼爾記憶中，有很多別的弦樂演奏家確實很喜歡這件樂器，其中一人是皮亞第高斯基。「他來倫敦的時候，就愛拉這把琴。即使皮亞第高斯基已經擁有兩把史特拉第瓦里大提琴（其中一把還是赫赫有名的巴塔〔Bata〕琴），他還是認為使用現代名家製的樂器來演奏非常重要，否則樂器製造就會斷了命脈。」

近幾年來，巴倫波因還借這把大提琴，他相信這把琴仍保有絕美的音質。

新樂器這件禮物來得正是時候，它幫助賈姬得以應付未來一個月的音樂會，給予她重新綻放的能量。能用這把新大提琴更輕鬆地做出她想要的聲音，讓她喜形於色，任何人只要聽過她與費城管弦樂團的艾爾加錄音，就會對她以新琴拉出音色的寬廣變化及純粹的聲響留下深刻印象。

事實上，艾爾加的《大提琴協奏曲》和德佛札克的相比，平衡方面出現的問題也比較少，因為它在管弦樂法上是典型的簡省。艾爾加樂譜中的美妙動人或許沒有德佛札克來得出色，而德佛札克的《大提琴協奏曲》中充滿了木管樂器輝煌而色彩斑爛的獨奏表現，以及銅管樂器富有想像力的運用。然而賈姬卻能夠全然體認到艾爾加的自制與內在熱情。她對佛漢─威廉士的話可能感到心有戚戚：「艾爾加的音樂具有那種獨特的美感，帶給我們(他的同胞們)的是一種屬於我們所有的田野和土地的感覺，而不是屬於冰河、珊瑚礁或熱帶雨林那種遙遠而無法產生共鳴的美感。」佛漢─威廉士覺得這不是一件浮誇的作品，當中艾爾加並非有意試著走通俗路線(例如《安樂鄉》

〔Cockaigne〕或《希望與榮耀之境》（Land of Hope and Glory）），這種路線已經成為英國民族意識的一部分，「而在那個時候，〔艾爾加〕似乎退縮到他孤獨寂寞的內心深處。」⑩沒有任何一處比起他在《大提琴協奏曲》裡更強有力地達到這種情緒，套一句音樂學家莫爾的話：「大提琴穿越寬廣而空靈的風景，探尋它寂寞的路途，透過下屬音的旋律形式，一再地尋找它的主音家鄉，由此娓娓道出音樂。」⑪

杜普蕾和巴倫波因在費城錄製的艾爾加《大提琴協奏曲》的詮釋版本，其實是兩場音樂會剪輯出來的成果，它傳達了音樂廳的即時性，包括擾人的觀眾咳嗽聲和啪啪聲。幾年之內，賈姬的音樂觀念確已臻成熟之境，相較於她早年與巴倫波因在電視上的演出，或者與一九六五年她和巴畢羅里合作的錄音版本相比，在很多細節方面有顯著差異。不過基本精神未變。比較明顯的不同之處在於採取較慢的速度，對此，丹尼爾提出了幾點充分理由：

賈姬演奏所用的那把新的提琴有極優秀的持續力，她正在試探的費城管弦樂團擁有非常豐厚的持續聲響，讓較慢的速度具有可行性。英國方面管弦樂團的弦樂演奏者做不出這樣的聲音，因此和他們合作時，你也沒有那麼多的時間可以耗下去。賈姬對於

⑩ 佛漢—威廉士，〈我們從艾爾加那兒學到了什麼？〉（What have we learnt from Elgar?），引自《國民音樂及其他論述》（National Music and Other Essays），克列連敦出版公司，牛津，一九六六年，頁二五一—二五二。

⑪ 引自一九七〇年CBS公司發行的杜普蕾艾爾加協奏曲錄音專輯（編號MK76529）側標文字。

時間空間的問題相當敏感，她很清楚速度是和一些變動因素相輔相成的，例如音響效果、張力、音量大小和聲音的持續性等等。

事實上，她在費城的表演中，第一樂章就拖長到八分四十三秒的時間，比她和巴畢羅里的錄音整整多出四十五秒。巴倫波因聲稱這裡較慢的速度他也得負一些責任。這是來自於要壓擠出音樂最大表現力的基本需求，其中，速度與作品中的音樂本質密切相關。透過張力的建構與舒放、利用速度的自然流動性，音樂的結構就被營造出來了。巴倫波因承認，他的詮釋原先是傾向於寬闊宏深，以便能夠突顯音樂的表現力：「不過，當我和同一支樂團一再演奏同一作品時，我愈來愈傾向於緊密簡約。就這一點來說，賈姬的處理方式跟我很接近。」

巴倫波因觀察到，賈姬擁有絕佳的節奏感。他洞悉擁有良好的節奏感與具備良好的速度感這兩種音樂家之間的明顯不同，這兩種特質同時具備者，事實上少之又少。「所謂節奏，我指的是內在律動的節奏，而我所謂的速度，則是指節拍器的速度。對賈姬來說，彈性速度是很自然的事。如果你想要很理性地深入討論這件事，可以說，她下意識地活在她自己的世界裡——彈性速度，意味著反傳統、反既定教條，以及反預設先決的時間長短。她對彈性速度的想法，多少有點叛逆；就好像她很樂於藉此淘氣一下，騙騙時鐘，開開玩笑。」

在費城的表演中，杜普蕾有時候將音樂表現推得太過火而超出了音樂形式的限制，這一點頗受爭議。她廣泛而出奇有效地使用彈性速度，在慢板樂章裡，有時幾乎讓音樂展現出「無限的永恆」（這

是她在教學過程中最喜歡的一個表達用語。最顯著的例子是她在第卅九小節之後的兩個小節很慢地按到D音的八度音。在音樂落入主音降B音之前，她出神入化地爬升到了頂點音，這裡指示「延長」，她以動人心魄的「最弱」音量，將它掛留在「假」屬七和弦E上。賈姬在這個樂章裡如此自由揮灑，因為她知道自己擁有溫暖卻閒靜持續的弦樂聲響做靠山，從頭到尾都支撐著她。

儘管杜普蕾在演奏之際，具有「讓時鐘暫停」的特殊能力，她也知道如何悠遊於時間當中。透過油然而生的情緒力量，她對節奏的起伏變化控馭自如。例如，在第一樂章中的一段上行十六分音符音階，這裡是將大提琴真正在E小調上開始唱出的主題和全體管弦樂陳述連接起來的地方，賈姬傳達出個人奮鬥與最終征服的感受。這是她向來對學生的要求。她會經對貝利說：「當你最後終於到達頂點的E音然後被巨大的管弦樂聲音接過去時，你必須讓聽眾覺得你扭轉了乾坤、撼動了宇宙。」⑫

整體而言，在這次費城的錄音裡，杜普蕾的演奏所表現的自由自在，不僅僅反映出她對於艾爾加音樂所體驗的深度，同時也反映出她運用甚至操縱自身詮釋力量的這種高度發展的覺察能力。有好幾次，賈姬在重音的地方加重音或持續音的地方做持續音時，在她傳遞音樂訊息的方式上似乎強調得太過火了；人們在談論她音樂的放縱或誇張時，他們記得的或許就是她演奏中的此一要素。不過，整體說來，在費城錄製的艾爾加協奏曲是別具一格的，因為它告解的特質和情緒的傾洩，使音

⑫ EW訪談，倫敦，一九九四年十一月。

樂中赤裸裸的悲傷和心痛，展現到一種幾乎令人難以承受的程度。

一如小提琴家佛蘭德的觀察，在杜普蕾不設防的敏感性裡，有一種無法否認的誇張元素，這一點並不是每一位聽眾都可以應付得來的。

當賈姬覺得自己應該毅然決然去做時，這個特點就出來了，雖然這是她潛意識的反應，決不是故意要表現個人風格。比較欣賞她早期錄音中較為冷靜自在的表達的那些人沒有考慮到，她的生活歷練連同所有情緒上的問題和變化，必定都會在作為表演者的本身留下印記。而且如果那時她還能演奏的話，就會一直改變和發展下去。大家一直都說，不管怎樣，賈姬顯然是那幾年當中最優秀的演奏家。

吉他演奏家約翰—威廉斯感受到賈姬內心有一股難以解決的衝突，這些跡象連她自己都沒有意識到。

富於創造性的人格往往無法駕馭天生的秉賦。如果沒有給予表現力充分縱情奔放的空間，它就會藉由某種放縱無度來表達自己。這在某些頂尖的流行音樂巨星身上可以看得到。放縱到了極限，它們就會自我毀滅，因為它們無法在自己活動的框架裡控制自己的創造能量。吉米·罕醉克斯（Jimi Hendrix）就是一個明顯的例子。不過，以賈姬來說，我認為當放

縱愈來愈表露在外時，正是在人格之中一種創造性衝突的反映。

威廉斯大膽提出這項假設，卻又強調這番話不是對音樂下評斷：「認為賈姬在演奏當中太過放縱的那些人是不對的，他們不了解音樂，也不了解賈姬。我認為她在音樂上的所作所為都很出色迷人。」

然而，對於杜普蕾的演奏，還是有一些批評的人，他們認為她情緒深刻化的音樂性所造就的這種表達，不只是自我放縱，而且對作曲家原譜的精神有欠忠實。巴倫波因對此加以反駁：

還不用進入到你是否違背了照辦與疏忽的理性層面，無論如何你忠於原譜的任務客觀上都是不可能的。如果你看錯了節奏或音符，或者在指示大聲的地方你演奏成小聲，當然是不忠於原譜。然而有些人雖然忠於原譜內容照本宣科，然而卻是嚴重犯了疏忽之罪。舉例來說，賈姬在音樂清晰表達方面特別講究，這是很多「忠於原譜」的演奏者沒做到的地方。她極重視音樂的色彩──這也是音樂中很重要的一部分。至於備受討論的速度問題，作曲家的節拍器速度標示只不過是一種指示而已，速度當中還有進一步隱含的面向同等重要，尤其是它真正的性格，更不用說線性音樂裡存在的漲落起伏了。

拿著樂譜順著賈姬在費城錄製的艾爾加協奏曲一路對照下來，她可以讓人了解到，她是如何詮

釋每一處細微的重音，如何精確地表達與分句。比起其他詮釋者，她或許把力度強弱與速度記號詮釋得更極端，但這是因為如此感受深刻的音樂觀念需要額外廣闊的表現面向[13]。

巴倫波因注意到，把音樂帶入物質世界的過程，需要一個階段來超脫作曲家原本想像的境地，這為演奏者製造了一個持續性的挑戰：

當作品只是存在於作曲家的想像時，它就受制於在他們腦袋裡所創造出的速度、張力、透明度和音量等種種規則。當作曲家將它寫下來時，它就不再只受制於那些規則了。事實上，有很多作曲家的節拍器速度記號太快了，因為他們心裡面那隻耳朵所欠缺的一樣東西就是對聲音的堆疊與重量，他們沒有辦法掌握。這就是為什麼用鋼琴排練的速度總是比和管弦樂團排練速度來得快的原因。樂團為聲音增加了另外的重量。如今，如果你完全「忠於」作曲家的速度標記，固然是極具道德勇氣的行為，但是你卻冒了怯懦的危險，因為你遺漏掉音樂發自靈感與富有想像力的層面，這些都是詮釋上獨創性的最基本要素。

使書面樂譜化為實際的聲音世界，此一問題對表演者和作曲者都具有無盡的魅力。正如英國作

[13] 在這次錄音的CD版本中，有一個具體的失誤，或許是在剪接過程的疏忽所造成的。也就是說，第一樂章第十三小節的地方有跳針的情形。在這裡，大提琴延長的連結B音，並未銜接到木管樂器12╱8拍的主題上，這個短暫的停頓是剪接的證據。我不相信賈姬當初在演奏時會就這樣放過這個音。

曲家佛漢—威廉士坦言：「音樂記譜法……其表達的不完善人盡皆知，所以把這些符號轉化成音樂的那些人，會受他們的個人誤差所束縛，每一次表演多少都有點不同。結果就是我們說的偉大演奏家或指揮家對同一樂曲的不同詮釋。」佛漢—威廉士總結，詮釋者是讓創作者視野重獲新生的重要因素：「如果海上女妖不是對著尤里西斯唱歌，而是把總譜丟給他看的話，尤里西斯也用不著把自己綁在船桅桿上了。」[14]

如果認為作曲家原譜的詮釋只能有一種，未免過分簡化。巴倫波因堅信，每一部偉大的音樂作品都有兩面——一是指向它所處的時代，另一則是指向未來，或稱「時間精神」(Zeitgeist)。以艾爾加為例，他自己的演奏錄音，可作為他在詮釋上所持觀點的引證。而賈姬在大提琴協奏曲多次截然不同的錄音演出（從廣播音樂會加上兩次商業性的錄音），呈現了盡善盡美、幾乎不可能實現的深入音樂的洞察力，這是艾爾加原在世時，著手此曲原譜的詮釋者難以企及的境地。無疑地，賈姬所展現的樣貌，可能比艾爾加原本的想像視野更為深入。比起其他作品，在這部作品當中，杜普蕾似乎更加扮演著傳遞訊息的媒介，這項訊息是從她之外而來，或者如巴倫波因所說，是從某個深藏的泉源之內而來。

事實上，杜普蕾在廿五歲時，就已經錄過多數的大提琴標準曲目，而且對於曲目數量有限的情況顯然有些不耐。不久之後，她全心投入練習韋伯(Carl Maria von Weber)罕為人知的《協奏幻想曲》

⑭ 佛漢—威廉士，〈我們如何製作音樂？〉(How do we make music?)，《國民音樂及其他論述》，頁二一六。

（Concerto Fantasy）作品二十，並且在一九七一年的六月十日與祖賓‧梅塔指揮的皇家愛樂管弦樂團合作的一場演出邀約上，讓理查‧史特勞斯的《唐‧吉訶德》在節慶音樂廳重見天日。

杜普蕾一直對英國作曲家展現出強烈的認同感，早在一九六九年秋天，她就已經要求經紀公司為她一九七一年至七二年間的演出季，安排大流士和華爾頓的大提琴協奏曲。華爾頓的作品會是她的曲目中另外增加的表演項目，的確適合她抒情而具有說服力的天賦。然而原訂於一九七二年春天與葛羅夫合作大流士的協奏曲（在倫敦與皇家愛樂的合作），都相繼取消了。另外，與哈勒管弦樂團以及利物浦愛樂訂於一九七二年秋季演奏華爾頓協奏曲的計畫也告吹。在賈姬短暫重返音樂會舞台之前，她同意將華爾頓的協奏曲再度納入當季的演奏曲目中。一九七三年六月，她和吉爾福德愛樂（Guildford Philharmonic）的合作，是她第一次演出這部作品。

在演奏生涯裡的不同時期，賈姬接受了提議，演奏或錄製二十世紀的幾部重要作品，像是布列頓的《大提琴交響曲》、亨德密特（Hindemith）一九四〇年完成的協奏曲，以及普羅柯菲夫的《交響協奏曲》。不過，這些都是她興趣不高的作品，其中除了普羅柯菲夫的曲子以外，其他的作品她碰都沒碰過。當北方交響樂團（Northern Sinfonia）建議她在一九七二年四月的一系列四場音樂會中演奏蕭斯塔柯維契的《第一號大提琴協奏曲》（她當然知道這首曲子）時，她立刻拒絕了。有趣的是，她反而提出要演奏普羅柯菲夫的《小協奏曲》（Concertino）的想法。

在一堆新作品中，真正吸引賈姬注意的是休‧伍德（Hugh Wood）洋溢著浪漫情懷的《大提琴協

奏曲》新作。她曾應邀為這部作品舉行首演，可惜一直抽不出空檔來；結果，由妮爾索娃於一九六
九年在逍遙音樂節上舉行其世界首演。不過，當蘇格蘭國家管弦樂團的經理羅伯‧龐松比(Robert
Ponsonby)邀請賈姬以休‧伍德的《大提琴協奏曲》，為他們的音樂季在一九七一年十月一日做開場
表演時，賈姬毫不遲疑，一口就答應了。而她原先的演奏邀約，也都往後推到一九七二年三月，然
後又再延了一次。目前擔任BBC第三廣播電台音控師的龐松比，早在一九七三年就建議過賈姬應
該為庫克(Arnold Cook)的《大提琴協奏曲》在一九七四年九月的逍遙音樂節中舉行首演。沒多久的
時間，賈姬卻稱病推辭，但可能是庫克的音樂不大能引起她的興趣。

賈姬所知悉的其他新作品包括杜替尤(Dutilleux)和魯托斯拉夫斯基(Lutoslawski)的大提琴協奏曲
(兩首都是為羅斯托波維奇量身打造的)。一九七三年初，賈姬從出版商那裡收到杜替尤《一個遙遠
的世界》(Tout un Monde Lointain)的樂譜。賈姬可曾給這首曲子一個關愛的眼神，已經不得而知，然
而如果能聽到賈姬演奏這份受到波特萊爾(Baudelaire)詩句片段所啟發而引人遐思的樂譜，一定是耐
人尋味。那年年底，羅斯托波維奇送給她一份魯托斯拉夫斯基的協奏曲樂譜。他希望賈姬的病只是
暫時讓她不能演奏而已，他曾建議她把大提琴放一邊，「用眼睛和耳朵」來了解音樂。

而這一切都成了泡影，我們只能回應普利斯的哀嘆，這麼多的好音樂，賈姬卻被剝奪演奏它們
的機會。

25 危機

音、樂透露給人們一個未知的領域，一個與人們周遭的外在感官世界全然迥異的世界，一個令他將所有明確的知覺拋諸腦後、讓自己浸淫在緘默無語的想望裡的世界。

——E・T・F・霍夫曼，〈論貝多芬〉

賈姬在費城至情至性的艾爾加協奏曲演奏，甚至此時對某些人來說，似乎傳達了一種絕望的語調，我們可以用後見之明來聽聽這個錄音，想像我們聽到的是求助的聲音。緊張與焦慮確實已經在賈姬的內心裡與日俱增，並且直指事態嚴重。幾個月後，緊繃的弦終於斷了，不過在此同時，她還繼續演出，表面上在音樂會中仍表現自己最好的一面。她還履行演出行程到一九七一年二月初，才

開始了三個月的長期靜養計畫。

回到倫敦之前，她和丹尼爾在十二月一日，與費城交響樂團於紐約合作最後一場艾爾加大提琴

協奏曲的演出，之後又在曼哈頓的愛樂廳加演兩場演奏會，為他們的貝多芬兩百年紀念系列演奏畫

上句點。同時，丹尼爾先前將他自己於愛麗絲·塔利廳（Alice Tully Hall）的貝多芬鋼琴奏鳴曲系列演

出，分散在秋季的幾個月內，也在十二月中旬正式結束。

一回到倫敦，賈姬就和丹尼爾指揮的倫敦愛樂管弦樂團合作，於十二月十七日在皇家節慶音樂

廳演奏德佛札克的大提琴協奏曲。樂評人熱烈談論他們的演出，其中彼得·史泰倫（Peter Stadlen）注

意到杜普蕾對德佛札克協奏曲絢爛華麗的詮釋，有時候因為她「不完全忠於」樂譜而有意外的收

穫：「忽視原來的速度指示件隨了迷人的效果，如果她生在過去的話，絕對有資格得獎，就是哈布

斯堡王朝頒給在某個領域脫離正規而成就非凡的人。」①

倫敦愛樂的第一小提琴手佛蘭德回憶起賈姬傳達給觀眾以及樂團每一位音樂家的靈感與啓示：

和賈姬合作演出時，總會有受到激發的感覺。當我環顧一下樂團，就可看到團員們個個精

神激昂，想要做出最好的表現。整個樂團很容易和她的詮釋交融在一起，因為她的音樂家

氣質如此自然，而且她和所有團員緊緊相繫。事實上，我甚至會說，賈姬透過她優異絕倫

① 一九七〇年十二月十八日，《每日電訊報》。

的演奏，得以帶領一個樂團達到任何指揮家都難以企及的層次。

杜普蕾在節慶音樂廳的這場別緻的音樂會裡，特別強調出德佛札克音樂的狂喜與悲愴特質。佛蘭德回憶，他和賈姬在第三樂章的〈獨奏小提琴與〈大提琴〉二重奏，是令人振奮的一個經驗。「那就像坐勞斯萊斯或法拉利呼嘯而過一般。她演奏音樂時充滿了活力與無比的喜悅。」佛蘭德觀察到，賈姬駕馭樂器的方式絕不是傳統的那一套，所以憑著她雄厚的儲備實力，在任何狀況下她都能游刃有餘。「例如，賈姬可以讓聲音持續好長一段叫人不敢置信的時間，以天衣無縫的上下弓變換拉出這些不可思議的連弓。在弓長局限的範圍內，她有出人意表的力度、織度和音色變化幅度。她可以將弓毛關在她想像得到的任何聲音裡。」

第二天，巴倫波因夫婦前往柏林，預定十二月二十、廿一日與柏林愛樂管弦樂團合作演出。在這一年的最後幾場音樂會裡，賈姬再度施展她拿手的艾爾加協奏曲。在丹尼爾的指揮下，她的表演讓每一位觀眾和樂團團員心中留下不可磨滅的印象。這也是兩人最後一次公開合演這首曲子。

回到倫敦後，賈姬花了很多時間和精力幫母親艾瑞絲處理事情。父親德瑞克的黃疸現象一直沒有起色，於是住進威爾斯親王醫院去做檢查，包括切片檢查。十二月底，丹尼爾照原定時間飛回紐約待四個禮拜，應邀擔任紐約愛樂管弦樂團的客席指揮。賈姬有約在身，不得不隨行前往，不過這段期間她只有一場既定的音樂會演出。她心不甘情不願地離家，心中放不下老父。德瑞克一直到一月中旬才出院。檢查結果發現，他罹患慢性肝炎，須得長期休養才能痊癒。

巴倫波因夫婦在音樂圈的摯友祖克曼夫婦、帕爾曼夫婦及魯賓斯坦的陪伴下，於紐約歡度除夕夜。在崔德‧維克餐廳用過晚餐之後，他們接著來到祖克曼位於河濱道（Riverside Drive）的寓所，隨興演奏了一段時間一直到深夜。當晚留下的一幀照片中，賈姬和帕爾曼、魯賓斯坦正在合奏著鋼琴三重奏，巴倫波因的部分比較不顯眼，他在一旁幫忙翻譜。照片裡，賈姬蒼白而緊繃的臉可以說明，她已經一連幾天熬夜而顯出疲態；不過另一個細節則道出了一件事，賈姬光著腳丫子，她脫了鞋是為了要減輕雙腳的麻木感。

一月廿三日，在丹尼爾的指揮下，賈姬與費城管弦樂團在費城演出聖─桑的大提琴協奏曲，以慶祝該樂團成立一百廿五周年。月底，兩人飛回倫敦，準備搬進朝聖者街的新居，這是他們盼了一年多才得到的假期。然而，隨著休長假的日子愈近，賈姬反而愈感到恐懼。雖然她終於可以脫離緊鑼密鼓的音樂會巡迴演奏生涯，暫時放鬆一段時間，但她也開始了解到，自己的問題並不能完全歸因於外在壓力，而可能是有更深層的因素。

一九七○年的最後幾個月裡，親近賈姬的人已經很明顯地感覺到，她正面臨一場嚴重的內在危機，疲憊與不安日益交侵。丹尼爾回憶：「這很顯然不只是身體勞累的問題。我不知道賈姬的問題是不是心理方面的。當然，我們也沒有人知道賈姬的身體已經罹患了某種疾病。回溯到一九六九年那時候，她的四肢已經有過一些像是麻木的奇怪症狀。然而從第一次出現那樣的症狀，到她被正式診斷出多發性硬化症為止，中間整整經歷了四年半的時間。對她或對我來說，這都是一段很難捱的日子。」

幾個月前，賈姬曾問過她的家庭醫師塞爾比，她身上皮膚冒出斑斑點點的痣究竟是怎麼回事。

當時塞爾比醫生建議她把痣點掉，雖然它們沒什麼害處。這只是一般的小手術，賈姬於是在二月廿六日住進了倫敦的大學附設醫院。手術需要一般麻醉，並且得住院三天。出院之後，賈姬於廿八日登門造訪，他發現賈姬神情沮喪，向他抱怨她一直覺得身體麻麻的。第二天，這種麻木已經影響到她身體整個左半邊。塞爾比醫師判定這個症狀是半身痛覺遲鈍，是身體半邊片面失去知覺，往往伴隨歇斯底里症發生（尤其好發於女性病患身上），不過可能有其他原因。麻木感來得離奇，去的也快，一兩天後就莫名其妙地消失了。

賈姬並不會因為病痛而一天到晚發牢騷，可是當別人把她的抱怨都草草說是身心症或壓力的結果時，讓她覺得十分苦惱。因為這種特殊的身體失調症狀並沒有明顯的成因，甚至連她自己的醫師都開始懷疑她是否真的罹患歇斯底里症。塞爾比醫師很清楚賈姬的焦慮不安，他親切地告訴她，這種麻木感說不定只是跟壓力有關的一些症狀而已。

藍吉（Leo Lange）醫師是後來為賈姬診治的神經學專家，他解釋道：「目前已知道在多發性硬化症病患身上會引起或復發某些症狀的一些原因，包括某些特定形式的外傷或精神創傷。」他同時也注意到音樂家們往往願意接受心理所引起任何輕微的身體失調，他說：「音樂創作牽涉到許多情感，我認為藝術家們比其他人更能接受這樣的解釋。」然而這種奇怪而令人恐懼的麻木感，說是與壓力有關或身心症所引起，看來賈姬正與這樣的想法天人交戰。但是有此種可能性的想法就足以把她整個人丟到困惑和迷惘之中，讓她都懷疑自己是否會就此走向精神崩潰。

多發性硬化症是一種影響中樞神經系統的病症，在早期階段可能以多種經常是不明顯的方式顯現。有些早期症狀，不管是腳抽筋、針刺感或者暈眩站不穩的感覺，都怪異得讓人說不清楚、講不明白。多發性硬化症的一個常態就是不可預測性，一次發作的明顯症狀可能來無影去無蹤，病患往往會有長時間的緩和（稱為緩解）。多發性硬化症的成因目前仍不清楚；一度被認為是由病毒感染所引發，但現在醫界相信這是一種自體免疫系統失調的病症，其中外在環境的因素或許也扮演相當重要的角色。以個別病例來看，有從所謂「良性的」情況（發作過一次之後就此不再復發）到另一個極端（此時病患可能會有每況愈下的情形）。

多發性硬化症會造成保護神經纖維和細胞的髓鞘受到明顯的傷害。套一句藍吉醫師的話：「多發性硬化症一開始是脫髓鞘病變，這是髓鞘受損而發炎的反應，嚴重時可能會損害神經纖維而阻礙其傳導衝動的功能。或者也有可能會比較輕微而能完全康復，沒有留下任何傷害。」[2] 脫髓鞘病變會沿著神經干擾電波訊息的傳導，可能影響到運動神經、感覺神經和視覺神經。一次病發之後，受損的細胞有時可以再生，而能部分或完全復原，但是在其他例子裡神經組織一旦受損，則會造成永久性的傷害。若是後者，緩解的情況也只是部分而已。

多發性硬化症的臨床診斷，剛開始是藉由排除其他可能性的推論過程來進行。在某些特定的時間模式裡，中樞神經系統最少有兩、三個區域必定出現神經方面受到影響的證據。一旦懷疑罹患這

② ＥＷ訪談，倫敦，一九九五年六月。

種病症，就可以用幾種實驗檢查來確定結果。

賈姬被診斷出此病之後，醫師指出，或許早在一九六九年、甚至更早在一九六八年秋天，就已經發病了。杜普蕾家的家庭醫師海區克曾在一九六九年夏天為賈姬檢查過，當時賈姬剛從澳洲回來，抱怨自己有周期性的膀胱炎。海區克懷疑這是神經失調而不是感染，所以他把賈姬委託給一位神經學家安東尼‧沃夫(Anthony Wolf)醫師。沃夫的檢查結果確定了他的懷疑，不過到目前為止並未指出是多發性硬化症，或許是因為賈姬沒有把幾個月前就已經有的一些其他症狀告訴大夫的緣故。

回顧自己的醫療史，賈姬想起許多與多發性硬化症有關的跡象。最早出現失調的例子可以追溯到她十六歲時，曾經有幾次瞬間視力模糊或複視的狀況。實際上，用醫學名詞來說，就是球後視神經炎和複視，雖然這些症狀往往會完全消失，但它們可能是多發性硬化症早期的徵兆之一。

艾莉森‧布朗回憶，她和賈姬一起住在萊布洛克園林(Ladbroke Grove)時，賈姬就不時為視力問題所苦，而且她還常常抱怨手腳冰冷。艾莉森當時把原因歸咎於英國冬天濕冷的天氣和循環不良的問題。一九六六年夏天，賈姬從莫斯科回來後，曾告訴她的眼科醫師好友兼業餘音樂家約翰‧安德森(John Anderson)，幾個月前她的視力出了一些毛病。不過安德森檢查之後沒發現什麼不對勁，顯然賈姬當時詢問他的時候症狀已經消失無蹤了。

其他觀察到的人也指出，一九六六年秋天剛開始，賈姬的腺熱拖了很久，可能是病發的開始。在這之前一年，也就是一九六五年九月，她曾經找過海區克醫師和貝里斯爵士就診，抱怨自己不但頭痛或膀胱炎等等身體不適，而且總在忙碌的工作結束後感到冷漠與沮喪。當時他們就警告賈姬，

緊湊的演出活動可能引發神經衰弱。

愈到後來，賈姬身上不時出現其他奇怪的症狀：喉嚨發炎，原因不明的站不穩，使得她失去平衡或者運動機能失調地跌跌撞撞，整個人跟喝醉酒一樣。她的協調性同樣可能會突然受影響，她也許膝蓋一彎，整個人就跌了下去。（一九六六年春天）在莫斯科的時候，有一次我就看過她突然從音樂學院的階梯上失足滾下來——真不知道該為她、還是為史特拉第瓦里名琴捏一把冷汗。賈姬甩一甩扭腫的手腕抱怨說很痛。（我還記得當時帶她到巴特金醫院去照X光，檢查後確定她扭傷的右手沒有大礙。）

儘管如此，藍吉醫師還是覺得，把這些跡象看得太嚴重並不保險，他說：「我們很容易用後見之明來看出重要事件的端倪。我不相信有誰能像賈姬那樣，神經失常還能夠用協調動作把大提琴演奏得那麼好。有些二人天生動作笨拙，他們比別人更常跌倒，不過這並不表示他們都有多發性硬化症。」

賈姬和丹尼爾那時如果知道，過去兩年來所累積的種種症狀都是發出同一個生理病症的警訊的話，他們當然可以免掉許多痛苦和不確定感。丹尼爾用他的後見之明總結出賈姬的兩難窘境：「我想，在比較深長的意義上，這就像是她在一場派對裡盡興玩樂著一直熬到很晚那樣，在某一點來講，已經玩過頭了，而她也應付不來了。」

有人一下子就說，賈姬一定是被自己的生活型態、成天旅行、「繞著地球跑」和緊湊的音樂會生涯等生活方式給累垮了。這種說法似乎暗示賈姬跟不上丹尼爾要求的步調。這樣的責難相當不公平，因為丹尼爾竭盡所能地守護著賈姬，一直小心翼翼地幫她打點每天的行程，確定她參加的每一

椿活動都是真正心甘情願的。事實上，她比許多同年齡的音樂會演奏家擁有更多的休息空檔安排在行程表當中，同時我們也不能忘記賈姬本人有多熱愛演奏。

然而賈姬是完全活在當下的那種人，要跟如此從長計議的責任綁在一起，對她來說簡直是一項沉重負擔。由於身體疲累，使得音樂會演出變成了一件不想去做的苦差事，而她心不甘情不願的時候，就愈來愈痛恨上台前還得調整她的心理時鐘。音樂家生活中表面的光鮮亮麗對外人而言看起來也許很迷人，但任何虛有其表的束西對賈姬完全沒有吸引力。當她以敏銳的心靈觀察出這些外在情況時，就很討厭招待會上虛偽的奉承與瑣碎的閒扯。她與經紀人或樂團經理之間所做的專訪或談論「老本行」，一直是在閒聊，她還寧願把這些話留著跟丹尼爾說。巴倫波因擅於打理實務，和外界應對自如，他有吸引人的個性，而且精力充沛，如果累了，在吵鬧的房間裡，他似乎能隨心所欲地熟睡個兩三分鐘，整個人馬上又是生氣勃勃。

當時愛丁堡藝術節的總監戴蒙評論道：「巴倫波因圈子周圍的那些泛泛之交（不屬於他們圈內的人），在賈姬的病還沒被診斷出來以前就常常說，巴倫波因把賈姬拉進一個對她而言太過緊湊的生活節奏當中。一切都是丹尼爾的錯。我卻從不覺得她是被迫去做這些事情。我反而一直覺得，對於丹尼爾做的每一件事，賈姬都是完全參與的夥伴，她對他們夥伴關係的這一面也是甘之如飴。」

不過，對她而言最關係重大的事情——她的演奏生涯以及與丹尼爾的關係——如今出現不確定性，她便開始退縮回自己的世界。戴蒙回憶，在她生命的這段艱苦時期，她的行為如果算不上古怪反常，也可能看起來相當衝動：「在倫敦或愛丁堡的招待會上，賈姬似乎很自閉而幾乎不開口說話。

她曾突然站起來說道：『抱歉，失陪了，我得出去繞著街區走個兩三回才行。』說完就走出去了。這當然只是芝麻小事，但也令人想問是不是有什麼地方不對勁。在討論到她的曲目安排有關的事情時，我還記得，甚至是很小的決定，賈姬處理的態度也是異常冷淡，更不用說討論大事情了。」

賈姬正常無恙的時候，最愛呼朋引伴。然而現在受焦慮所困擾，她便退縮到自己的世界裡。賈姬在公眾性格與私人性格間的分歧顯然是與日俱增，而現階段她必須在私人性格方面投入更多心力。多年後，她在日記中提到，一直以來自己只知道如何透過音樂開口說話：「一位藝術家可能在人群當中感到異常孤寂，而當他與自己的藝術獨處時，是他感到最富足、胸襟最開闊的時刻。」（除了在費城有一場音樂會以外）一九七一年初開始，賈姬就一直把大提琴擱在一邊，她覺得表達自我最自然的方式如今已被剝奪了，她幾乎無法鼓起內在的應變能力來對抗危機。焦慮與沮喪交侵，伴隨自尊心跌到了谷底，她很容易把憤怒和挫折感發洩到身旁最親近的人身上。賈姬漸漸地認為丹尼爾是橫在她與她那個真正自我中間的那個人。在迷惑摻雜著憤怒的情況下，難怪他們的關係日趨惡化，彼此間的溝通開始出問題。

他們夫婦倆剛回到倫敦才要開始度假的時候，賈姬就決定暫時和丹尼爾分開一陣子。儘管對賈姬的決定感到很煩惱，他還是了解她需要有自己的空間而任由她去。不光是賈姬，連丹尼爾對彼此的關係究竟感到什麼問題也有著深沉的無力感和憂慮：「賈姬說她覺得非常非常迷惑，不知要如何應付那種事情壓得她快窒息的感覺。當別人說這些是歇斯底里的症狀或過勞的現象時，根本於事無補，只是讓她更煩惱而已。她執意求去，我卻阻止不了她，我的心都碎了。」

賈姬第一直覺就是先求助於自己的家人。儘管母親艾瑞絲總是以實際的方式扮演一位支持者（例如她還是會幫賈姬處理換洗衣物），母女間的關係連結已經很疏遠了。賈姬無法對雙親傾吐內心的私密，因為她不相信他們能用必要的理解來回應她。不管怎麼說，艾瑞絲此刻幾乎全副心力都放在健康欠佳而正值復原期的丈夫身上。於是，賈姬轉而投向艾須曼斯沃斯，到姊姊希拉蕊和姊夫基佛的農場去尋找一處避風港。在這裡賈姬可以遠遠躲開群眾的目光而以家居生活為重心，她希望可以藉此找到心靈的平靜，來解決自己的問題。她和希拉蕊有很多共同的興趣，她們備受呵護的童年，讓她們一直保持著天真而不受外在傳統的束縛。相較之下，賈姬充分實現了她非凡的音樂才華，而希拉蕊的天分雖然相當值得一展長才，不過她卻老早從音樂職業生涯中抽身，選擇了家庭生活，倒也其樂融融。如今，十年的婚姻生活並擁有四個孩子，有穩定的基礎和可愛的家庭，希拉蕊似乎擁有了賈姬嚮往的所有事物。

比起杜普蕾家的女孩，基佛無疑地有比較寬廣的眼界，他的個性當中有一股力量能夠激起賈姬對其他學問的興趣，從詩歌到哲學，並且讓她對人生和音樂有全然不同的觀感。基佛非天主教徒的形象，混雜著鄉紳與七○年代嬉皮的特質，他某種程度上成功地承繼了父親傑洛德‧芬季的志業，帶領紐伯里弦樂團（不只在大提琴方面，這是他以前正式學過的樂器）。他的願望就是當個學識淵博的業餘音樂家，和巴倫波因以及杜普蕾世界級職業那種絕對超級專業主義完全相反。不管是有心或者無意，基佛一定助長了賈姬對丹尼爾及專業「音樂事業」的反抗態度。

基佛抱持著把音樂當成一種生活方式的業餘主義，就某些方面而言是附和他父親（就其他方面而

言則是附和國民樂派作曲家）的態度，他的父親和這些作曲家們，將布烈頓視爲一心一意爲了自己想要達到國際級職業水準的志趣而努力往上爬的一個典型人物。傑洛德·芬季認爲布烈頓是個膚淺而不入流的作曲家，並且譴責他和「職業圈子的人」是一丘之貉。布烈頓也不甘示弱，哀嘆紐伯里弦樂團的業餘水準，而且他無法忍受芬季的一頭熱，因而開玩笑地稱芬季的想法是一種「『比起那竿子恐怖的職業演奏家，我寧願這樣就好了』之類的蠢念頭。」③

儘管賈姬在姊姊這邊感到賓至如歸也過得很愜意，但是她在度過這段假期間沮喪的心情卻沒半點好轉。她的心理狀態雖然明眼人都看出來了，但她卻無法向她的家人吐露自己身體症狀的嚴重程度，只得再度求助於醫師。塞爾比醫師在四月六日將她交給精神科專家梅傑（Mezey）醫師，梅傑醫師確定了塞爾比醫師認爲是憂鬱症的診斷，並開了一些抗憂鬱藥物和鎮靜劑。一個月後，賈姬到塞爾比那兒回診，抱怨說自己有頭痛、噁心和麻木感。塞爾比雖然將這失調的毛病部分原因歸咎於焦慮，但也告知丹尼爾，他懷疑賈姬的身體可能真的出了嚴重的問題。然而，事情出現的轉折卻令他們想偏了，因而無法正確地判讀出這些警訊。賈姬的痛苦似乎很快地顯現出全面的精神崩潰。

另一方面，復活節之後不久，希拉蕊和基佛就把賈姬帶回他們在法國鄉下的家裡去，希望藉由接觸林野和原始景色，她可以休息而後重獲新生。這期間，丹尼爾仍舊不斷與賈姬保持聯絡，決定

③ 班菲爾德（Stephen Banfield），《傑洛德·芬季：一位英國作曲家》（Gerald finzi, An English Composer），法柏暨法柏出版公司（Faber & Faber），倫敦，一九九七年，頁二八五。

前來探望數天。但是相處的這段時間並沒有讓他們夫妻關係重修舊好。這個假期非但沒有讓賈姬恢復心靈的平靜，反而把她帶入更加沮喪的深淵。她對婚姻失去了信心，此刻便轉而從其他地方尋求異性的呵護。

她愈來愈依賴基佛。她一直在尋找生活上的導師，而在感情最脆弱的狀況下，也許就很容易屈服於他的影響。在這段假期結束以前，她和基佛之間的關係早已從彼此信賴的朋友變成了一對戀人，無疑地兩邊都心知肚明，這種畸戀一旦開始，將對雙方的配偶造成極大的傷害。他們兩人在希拉蕊面前毫不避諱的事實，多少也讓她不得不睜一隻眼閉一隻眼。

基佛自己承認對一位特立獨行的蘇格蘭精神科醫師連恩(R. D. Laing)的作品相當著迷，他的處事邏輯或許有跡可循。連恩相信，傳統家庭的束縛應該被打破以容許更寬廣的家庭關係，這種信念確實在日後影響了基佛，基佛後來就把位於艾須曼斯沃斯的「教會農場」改成了公社式的自治小團體。

基佛近來曾經說過，這些事的發生，沒有任何罪惡感，因為杜普蕾和希拉蕊姊妹倆彼此完全信任，不吃醋也不嫉妒。「我覺得賈姬對希拉蕊的恭維與稱讚無以復加，因為當她不顧一切想找人跟她拴在一起時，她會選希拉蕊。」[4] 儘管如此，有幾個月的時間賈姬想跟他拴在一起的人看來就是基佛。希拉蕊後來為丈夫的行為開脫，看成是陪伴賈姬通過深沉危機的一種手段，幾乎是一種治療

④ 專訪克里斯多福‧芬季，《泰晤士報》，一九九七年八月八日星期三。

⑤。但這卻無法排除另一項不爭的事實：她的丈夫和她的妹妹一度彼此兩情相悅；他們忘了當下之外的任何事情，也沒有考慮到這麼做的後果──可能本來就會被說成是一種非常自私的行為。

對賈姬來說，當時腳踏兩條船的經驗，有興奮的一面，也有令人迷惘的一面。然而短短不到一年的時間，她就幡然改觀，她漸漸認為她的姊夫其實是利用一個女人心靈最脆弱的時刻，以巧妙的方式運用他的權威的那種男人。

五月初時，巴倫波因夫婦倆的假期即將接近尾聲，賈姬當然得重新開始她的音樂會活動，她一如往常地被安排與巴倫波因同台演出。照著演奏行程進行，意味著賈姬這邊決定回到丹尼爾的身邊，甚至也許是重建婚姻關係的第一步。他們合作的第一場音樂會是在五月十三日，於曼徹斯特的自由貿易廳和哈勒管弦樂團合作演出。賈姬在此演奏韋伯的《協奏幻想曲》作品二十，這個作品很少見諸音樂會舞台，賈姬也為了這個場合而練習的。他們計畫在七月錄製這首曲子，同時收錄與英國室內樂團合作的柴可夫斯基《洛可可變奏曲》。

接下來的一個禮拜，巴倫波因夫婦前往美國，排定和費城管弦樂團進行一次全美各地的巡迴演奏。以賈姬現在極度敏感的心理狀況，要讓她進行離家數千哩的音樂會巡迴演奏或許相當不智。這趟旅行中，她只有在五月廿四日完成了原定行程中的第一場音樂會邀約，由丹尼爾指揮，於加州的新港海灘（Newport Beach）演奏德佛札克的協奏曲。

⑤
希拉蕊·杜普蕾及皮爾斯·杜普蕾，《家有天才》，第卅七章及後續章節。

如果賈姬覺得很難回到巴倫波因身邊的話，那麼要她應付重回職業生涯的千頭萬緒也好不到哪裡去。她的迷惘，丹尼爾一一看在眼裡，他看得出賈姬已經接近臨界點了。她在艾須曼斯沃斯留下的複雜關係，這會兒如烏雲罩頂，沉重地壓在她心坎上。她天生藏不住實情，所以很快就對丹尼爾坦白一切，但是她的疲憊和迷惘讓她的解釋幾乎是語無倫次。在情緒上痛苦緊繃的狀態下，她覺得殘存的所有氣力似乎是完全掏空了。

辛西亞·班士在她那本精闢獨到而資料豐富的多發性硬化症專書裡，生動地描繪出病症早期階段可能伴隨的虛弱無力感：「有時候疲憊感是一種持續性的症狀，它會無所不在拖著你。有時候它又悄無聲息地爬到你身上。一般的狀況像是讓你開始一個計畫〔……〕一切如常地進行著，直到突然間精力全失，你整個人停擺或像猛然失速墜落一般。你身患的喪失力氣可能是這麼突如其來，出乎你意料之外。它經常伴隨著暈眩感，而且讓你在極端虛弱之中失去溝通能力。被多發性硬化症折磨得疲憊不堪的人，無法進入狀況或用理性思考。」⑥

不管丹尼爾花了多大力氣試著說服賈姬，她仍堅決自己無法繼續巡迴下去。留給他的爛攤子，就是去安撫那些被賈姬搞得很失望的音樂會主辦人、經紀公司或樂團經理。丹尼爾知道多勸無益，因此只能建議她就近找個當地的醫師為她做一下短期治療，並且取得必要的醫療證明來保護她免於

⑥ 班士，《與多發性硬化症對抗》（Coping With Multiple Sclerosis），麥克當那·歐波特馬出版公司（Macdonald Optima），倫敦，一九八八年，頁廿五。

毀約的麻煩。取消下個月的音樂會之後，她飛回英國的姊姊家中，留下既痛心又困惑的丹尼爾，完成他在美國的巡迴。

匆匆退出舞台後，在一想到很快就要重返夏季音樂節的音樂會舞台時，賈姬剛開始的如釋重負，就被焦慮不安所取代。新聞界謠傳著杜普蕾精神崩潰而且和巴倫波因的婚姻亮起紅燈，這些事並沒有讓問題緩和下來。擋開媒體、安撫音樂會的主辦人，就是莉克斯的任務。她斬釘截鐵地將杜普蕾的健康問題歸咎為腱鞘炎〈腕關節肌腱發炎〉，她轉移媒體的注意力，建議記者最好去打電話給賈姬和巴倫波因的律師路易斯·考特，由他代表他們發言。這件事實本身已足夠使得傳聞中的婚姻問題不攻自破。賈姬似乎曾經私底下給了這些謠言發揮的題材。她在夏初就會（不管是直接或透過書信）告知她的一些閨中密友，她和丹尼爾仳離是早晚的事；她擔心她們可能會從媒體報導知道這件事。

夏天過去，賈姬的憂慮卻未曾稍減，她了解到，即使是家人最大的善意，也無法取代她所需要的事業上的協助，來應付她自己的問題。在芬季家曖昧的三角關係當中奇特而潛在一觸即發的情況，她很清楚，少數那些知道內情卻不太能信任的朋友，對她很不以為然。七月初，當賈姬開始和佛洛伊德學派的心理分析專家喬夫（Walter Joffe）醫師接觸時，總算找到了一個解決的辦法。她和喬夫很投緣，所有人都同意，賈姬應該開始跟他做一些治療。剛開始的心理治療過程很快就變成了全面的心理分析任務。要開始這件事，喬夫醫師首先開給賈姬一張就醫證明，陳述她患了精神耗弱，所以至少得從音樂會舞台退隱一年。賈姬把這張開立日期是一九七一年七月十二日的就醫證明交給莉克斯，之後，莉克斯就得面臨取消賈姬的所有音樂

會這件吃力不討好的工作。杜普蕾的邀約行事曆自此暫時停擺，直到一九七三年，才又審慎安排了復出計畫。

賈姬這時還很沮喪，對演奏興趣缺缺，她那把新的皮瑞森大提琴幾乎一直冷落在琴盒裡。至於大衛多夫琴則出借給好友大提琴家沙特沃斯，賈姬偶爾會和她搭檔二重奏。不過，賈姬有兩三次打破保持沉默的行規，破例接受邀請，隱身在樂團大提琴的後排，與紐伯里弦樂團進行「非正式的」演出。在喬夫醫師證明她精神耗弱之後，她所有職業演出邀請才取消沒幾天，賈姬甚至就在七月十八日與紐伯里弦樂團合作演出孟恩的《G小調協奏曲》。雖然這場音樂會是在罕布夏一個名叫英克坪的小鄉村舉行，而且實際上是業餘性質的演出，但卻可能是引人側目的冒險之舉。她在延長休假期間偶爾在公開場合現身，有時的確引來不滿的抱怨，說她是在逃避身為演奏家的責任。

對這種狀況的誤解，使得某位BBC的製作人在一九七二年二月寫了一封邀請函給賈姬，希望她到貝辛斯朵克嘉年華會（Basingstoke Carnival）慶典上演奏。信的開頭第一句話幾乎是興師問罪的口氣：「既然前幾天晚上妳在威格摩音樂廳公開出現，我想妳現在應該已經復元，妳淡出音樂會舞台想必也只只是暫時的事。」賈姬看完後寫信給莉克斯，請莉克斯代為回覆並解釋一下她的立場；賈姬說道：「我是不是應該要假扮成傅尼葉才可以到處跑！……從你開頭第一句話的口氣聽起來，似乎是蘇格蘭警察廳在對我表示關切，可不是什麼貝辛斯朵克嘉年華會委員會。」

事實上，賈姬待在芬季家的這段期間，一直都跟丹尼爾、倫敦的友人和哈洛德·霍特經紀公司的莉克斯保持聯繫。春季和初夏時節，莉克斯和巴倫波因商量，繼續為她策劃下一季的音樂會和錄

音事宜，巴倫波因幫她挑選曲目並訂出酬勞標準。那一年與EMI訂下的計畫，包括敲定一九七一年秋在慕尼黑錄製《鱒魚五重奏》的確切日期，搭檔是之前出現在紐朋影片中的原班人馬。其他洽談中的案子還有莫札特的鋼琴三重奏全集，與祖克曼合作的布拉姆斯《雙提琴協奏曲》，此外還有一場蕭邦獨奏會的錄音，包括《大提琴奏鳴曲》作品六十五、作品三《光輝燦爛的波蘭舞曲》（*Polonaise Brillante*），以及相當罕見的《大二重奏》（*Grand Duo*），後者是蕭邦與大提琴家佛蘭修姆（Auguste Franchomme）合作，主題取材自《魔鬼的兒子》（*Robert le Diable*）。這些提案全數獲得同意，而且也都符合EMI財務部門所提出的銷量估計目標數字。

艾蓮諾·華倫回憶，剛入秋時有一天她邀賈姬一起共進午餐，建議她如何不錄製幾首巴哈的無伴奏組曲，這件事BBC這邊可以做非正式的安排。艾蓮諾解釋除了他們夫婦倆之外，不會有其他人士被通知到場，也不會有在電台錄音同步放送的任何壓力。這種安排表示出華倫極體貼賈姬的困境，同時對賈姬的才華信心不減，賈姬自是銘感在心，不過令人遺憾的是，她並未接受這個提議。

賈姬跟著喬夫的心理療程次數安排得愈來愈密集，有時甚至一周多達五次，為此賈姬自然得把生活重心移回倫敦，這麼一來她也和丹尼爾重修舊好。她常常從朝聖者街的家中走兩哩路越過漢普斯地·希斯，來到喬夫醫師位於伯吉斯丘（Burgess Hill）的工作室；回程途中，她會出其不意去造訪倫敦北區的眾多朋友。喬夫醫師注意到賈姬的心理困擾，要遠遠追溯到四歲的時候，當時她曾被帶到醫院割除扁桃腺，沒有人告訴她怎麼回事，她就被迫與家人隔離了。四歲那年也是她開始學大提琴的時候。

在心理分析的療程之中，當她與家族裡某個成員的特定關係攤開來仔細檢視時，有時賈姬就會

對那個人產生反感，她覺得自己無法同時去面對現實生活中的那個人。剛開始喬夫醫師似乎沒有阻止賈姬去抓著丹尼爾要爲她的問題負責。不過這只是個前導，目的是要讓她認同爲自己負責的想法，從而了解跟隨依賴與寄託之後的反抗這種循環模式在她生命中更深層的意涵。

丹尼爾此時仍舊爲他忙碌的音樂會邀約奔波，大半時間都不在倫敦。他深知一位藝術家有義務對他的觀眾負責，因此賈姬退出音樂會所引發的問題，他用四兩撥千斤的方式一一化解。賈姬原本在以色列音樂節中演奏《鱒魚五重奏》的大提琴位置，遂由台拉維夫四重奏（Tel Aviv Quartet）的大提琴家威瑟（Uzi Wiesel）所取代。原定在逍遙音樂會上由巴倫波因—祖克曼—杜普蕾三重奏演出的《大公三重奏》，則改爲丹尼爾和祖克曼聯袂演奏貝多芬的C小調《小提琴奏鳴曲》。

丹尼爾明白賈姬對任何影響會有何等的抗拒，因此也不給她任何壓力。對一個向來急性子的男人來說，他表現了無微不至的耐心。他的理性告訴他時間是最有效的良藥，他或許有一種強烈的直覺，賈姬不久就會需要他。現在賈姬把時間分在倫敦與艾須曼斯沃斯兩地，當丹尼爾從巡迴旅行回到他們在朝聖者街共築的愛巢時，賈姬自然而然地會再度與他接觸。

自從賈姬上次公開演出已經過了六個月，十二月的某一天清晨，當她在漢普斯地的家中一覺醒來，突然感到無比的神清氣爽。她把大提琴拿出來，開始與丹尼爾合奏，一切就好像回到了往日美好的時光。賈姬的琴技依舊，不曾減色，而且完全的放鬆，丹尼爾高興之餘就打電話給葛拉伯，看看在EMI那邊有沒有空的錄音間。他覺得非事先排定而且非公開的錄音時段不會給賈姬製造過度的壓力，即使因爲某些緣故而無法順利進行，所有人也都會明瞭。葛拉伯很能設身處地了解這種狀

況，因此義不容辭地答應他們的請求，找到十二月十日和十一日在艾比路錄音室有空出的時段。賈姬和丹尼爾並未照著原本的獨奏會企劃案演奏蕭邦的三部作品，他們選擇了只錄製奏鳴曲，再加上另一首他們以前時常演奏的法蘭克奏鳴曲。無論如何賈姬完全沒練蕭邦的另外兩首曲子，據丹尼爾的說法，她對《光輝燦爛的波蘭舞曲》中的一兩個樂句感到諸多不順。這是相當令人意外的，因爲那首曲子裡面展現炫技的困難處幾乎完全落在鋼琴部分。

聽著這個錄音，你很難懷疑賈姬竟然曾經遠離大提琴好一段時日，而且巴倫波因夫婦的二重奏組合居然也有一年的時間停擺。杜普蕾在這些浪漫時期奏鳴曲的演奏，偏向一種優雅的親密而非熱血澎湃的方式。透過音樂她說出發自內心的脆弱善感，超越了樂器本身的限制而直接打動聽眾的心。賈姬採用的顯然不是蕭邦學院的權威波蘭版本，因爲在第一樂章音域方面有一些出入(有兩個地方她把音樂提高了八度)，慢板樂章中有一個半十小節(第八和第九小節)完全不同，這些細節當然無損於她所詮釋的音樂本質。

巴倫波因夫婦所詮釋的蕭邦奏鳴曲，闡述了作曲家內心世界的憂鬱特質，而此種憂鬱的靈感似乎是來自舒伯特的啓發。蕭邦奏鳴曲第一樂章中第二主題的旋律，與舒伯特表現絕望心情的《冬之旅》(Winterreise)聯篇歌曲集裡的第一首歌《晚安》(Gute Nacht)有顯著的相似性，這兩部作品的其他共同點在於，上行與下行半音所組成之強調附點八分音符的動機[7]。

[7] 引自萊金（Anatole Leikin），〈奏鳴曲〉（The Sonatas），杉森（Jim Samson）編，《劍橋蕭邦指南》（The Cambridge Companion to Chopin），劍橋大學出版社（Cambridge University Press），倫敦，一九九二年，頁一八五。

在奏鳴曲的外樂章裡，賈姬賦與了朗誦式華麗的音樂辭彙極度高貴的氣質，而她對於緩板的動人詮釋，卻完全避開了虛揉矯飾及大提琴家的任情放縱。巴倫波因是個敏感的搭檔，他提供了熱情與動力，然而卻從未讓鋼琴的音型模糊掉大提琴的旋律線條；他和賈姬兩人將炫技的經過句視爲音樂中具有表現力的特質。這一對演奏家透過聲音的表達和節奏的性格，彰顯出詼諧曲與馬祖卡舞曲之間的親近關係，並且讓最後樂章的主題和某種波蘭舞曲連結起來。巴倫波因和杜普蕾維護了奏鳴曲古典性格的比例，然而他們極富彈性的樂句劃分，卻表現出他們對於蕭邦式的彈性速度的理解，讓李斯特（Liszt）將這種蕭邦式的彈性速度聯想成微風吹過林間發出沙沙的聲音，撩撥著枝椏樹葉，讓它們生氣蓬勃，然而真正的樹木本身卻是安然不動地植根於大地。

至於法蘭克的奏鳴曲，則爲大提琴與鋼琴的二重奏提出完全不同的問題，不僅因爲它原本是寫給小提琴，即便在最初就爲大提琴構思，也是一樣。然而這個版本由於大提琴音域上的對比鮮明，包含自中音域到高音域的範圍，因此受惠不少。或許最大的弱點來自最後一個樂章，大提琴在這裡對鋼琴一開始主題的卡農式模仿，和鋼琴左手的音域剛好重疊，此處如果換回小提琴來呼應主題，則是比鋼琴右手的音域提高一個八度。

巴倫波因和杜普蕾所詮釋的這首奏鳴曲，有許多令人激賞之處——不管是即興式幻想曲的成分，或是謹慎遵守作曲家屢次的「極溫柔恬靜」（molto dolce）或「非常溫柔恬靜」（dolcissimo）的指示（這些指示都太常被誤以爲是外在的表達形式）。杜普蕾輕柔而充滿渴望的琴音，在概念上與第一樂章的冥想性格完美相稱，也很適合第三樂章〈宣敘調─幻想曲〉（recitativo-fantasia）裡狂想式的即興表

現，在此她和巴倫波因兩人似乎都掌握到箇中創造性脈動的精髓。同樣地，他們賦與了第二樂章熱情與戲劇性，一方面仍維持著織度的清晰，以及節奏流動卻不失驅動力的一種氣氛。賈姬在滑音和滑奏方面的運用，增加了表現力和戲劇性的重要性，特別是在第三樂章大跳的主題尤其如此（在寫給小提琴的原版本中，要抓到同樣征服空間的感覺，對我來說似乎不太可能）。賈姬就是在此處和終樂章部分，有時候將樂句伸展到幾乎越過形式與品味可被接受的臨界點；雖然她透過感覺的張力將任何誇張的表現正當化，但是就這點看來，她的演奏是不容效顰的。整體而言，賈姬受惠於巴倫波因的支持和他擅於塑造形式的能力，她的狂放熱情才有棲息容身之處。

很多人一直在討論賈姬在這些錄音當中表現的直接。大提琴家貝利說：「在這些蕭邦與法蘭克的奏鳴曲詮釋中，賈姬真摯誠懇的層次，幾乎是迎面而來。她的演奏似乎已經完全脫卻世俗的羈絆。」持平而論，就純淨的大提琴音質來說，這次錄音突顯出皮瑞森大提琴（尤其是在C弦上）聲音的凝練和深度，都不如杜普蕾原先使用的義大利名琴。對賈姬而言，樂器如何回應演奏者，這種感覺遠比它所蘊藏的聲音性能來得重要，她個人獨到的樂音及其音色幅度的寬廣，並非仰賴於她手中的大提琴。只有透過拿她早期使用哥弗里勒或大衛多夫名琴的錄音來做直接的比較，才能注意到音質的不同。

葛拉伯形容賈姬在這兩天錄音時的表現，一如往昔那樣的優美極致。「當我們結束錄音工作時，賈姬說她還想再拉貝多芬的奏鳴曲。我和巴倫波因都很擔心，因為她看起來很累，不過，我們仍舊錄了作品五第一號的第一樂章。結束的時候，她甚至連我們剛剛錄的東西都不想再多聽一下，只淡

淡說了一句：『就這樣了。』而後就把大提琴收回琴盒裡。這是賈桂琳‧杜普蕾最後一次出現在錄音間。」⑧

⑧ 葛拉伯，《天才全紀錄》，頁一○○。

26

迴光返照

我們擁有藝術，因為我們唯
恐毀滅真理。

——尼采，《悲劇的誕生》

新的一年到來，賈姬信心恢復，她終於準備好坦然面對這個世界。她與喬夫的治療時程逐漸產生正面效果。在丹尼爾的支持和參與之下，得以重建兩人的關係。雖然賈姬還不能演出，但是透過和一群大提琴家朋友組二重奏的方式，和她的大提琴保持密切接觸。這些合奏的時光經常會變成即興的課程，賈姬慷慨大方的個性在此表露無遺。對於她喜歡的人，即使是初學者，她想教他們大提琴的那種單純率直著實令人感動。她不但幫助我們這些職業的大提琴家例如密荷蘭和凱特畢爾還有

我，也鼓勵忙著帶小孩而荒廢練習的邵思康重拾大提琴。賈姬甚至說服她的密友戴安娜・紐朋學琴，堅持從最簡單的開始教她。後來她病重的時候還自願替兩個來自迥然不同行業的初學者授課⋯銀行家沃森與歌唱家男高音多明哥。

賈姬也喜歡外出去聽音樂會，或者拜訪朋友、邀他們吃飯。丹尼爾回憶道：「我們曾在朝聖者街度過非常美好的夜晚。賈姬會準備晚餐，列格、魯賓斯坦、徹卡斯基（Shura Cherkassky）、柯爾縈（Clifford Curzon）等一二十人都到我們家來。賈姬也許不是個藍帶大廚，但她手藝很棒也喜歡烹飪。」

另一方面，要杜普蕾「重返」舞台的邀約也正在醞釀當中。賈姬身邊的人認為最好等到一九七三年初再接受協奏曲的演出邀請；而不管怎樣，二重奏或三重奏音樂會倒是可以臨時決定的。夏天一開始的時候，賈姬覺得自己健朗多了，可以準備復出。她安排了參與室內樂音樂會表演，第一場就是在一九七二年七月卅一日的以色列音樂節舉行。她在此與祖克曼及巴倫波因合作，演奏貝多芬的三重奏《幽靈》（譯註：作品七〇第一號《D大調鋼琴三重奏》的別名）和柴可夫斯基的《A小調三重奏》作品五〇。幸運的是，這場音樂會意外地被以色列廣播電台錄了下來⋯十幾年之後，在葛拉伯的安排下，由EMI取得並做商業出版。丹尼爾提到，這次演出對賈姬而言意義非凡：「她熱愛演奏柴可夫斯基，對於此曲覺得感同身受。沉寂一段時間之後復出表演，在她而言代表著重獲新生。」這次成功地重返舞台，象徵了她對自己的力量恢復信心，以及重新找回與丹尼爾共處的快樂。

柴可夫斯基將他的鋼琴三重奏題獻給他的好友——莫斯科音樂學院的創辦人尼可拉斯・魯賓斯坦（Nicholas Rubinstein）作為紀念。第一樂章以宏偉的架勢寫成，悲愴交替著懷舊的抒情。在錄音之中，

我們聽到了杜普蕾與祖克曼如何瞬間抓住輓歌般哀痛情緒的基調；另一方面，巴倫波因展現了鋼琴聲部裡炫技性的燦爛華美，這是柴可夫斯基向致力於發展俄羅斯鋼琴學派的尼可拉斯及他的兄長安東‧魯賓斯坦（Anton Rubinstein）表示敬意。相對地，在以光明輕快為主軸的第二樂章變奏曲裡，三重奏成員們掌握住由俄羅斯民謠風格的簡單主題變形中富有想像力（即使過於冗長）的變化之間情緒的轉變。如同在一個場景變化萬千的芭蕾舞表演裡，我們感受到一首富於特色的馬祖卡舞曲、一首舉步輕盈的華爾滋（由賈姬演奏出一種愉快誘人的情調），以及一首悲悽的輓歌（祖克曼在此以深摯的情感細膩又激動地拉著），更不用提那一闋完整的賦格，是柴可夫斯基向懷抱著創作國民樂派作品理想的魯賓斯坦表示敬意。這個團體撞擊出的火花仰賴他們個個身為獨奏當一面的能力，使得他們呈現的這首三重奏有如史詩般規模宏大的音樂，與德奧室內樂風格講求親暱性的傳統大異其趣。

在這場表演終於由ＥＭＩ製成唱片發行的時候，賈姬一遍又一遍地從頭到尾聽著同時說道：「從音樂當中你一定聽得出來，我已經跟柴可夫曼墜入情網了！」這開玩笑似的招供，某方面完整地表達出賈姬與這位小提琴家在音樂上的一脈共生，在這首曲子裡，兩位弦樂演奏者發揮情感表達的合作關係，是被設計用來與鋼琴聲部之中宛若協奏曲的規模做出對比。

誠然，當賈姬病情加重的時候，她藉由聯想起這個現場錄音表演的興高采烈而得以從中發掘一些假想的快樂。但她同樣不假辭色地批評鋼琴部分偶爾漏掉的幾個音，起初這使得丹尼爾不願意讓這張唱片發行。如果他當初沒答應的話，也許她一定不會放過他。每顆音符絲毫不差確實並非她演奏生涯裡熱衷的第一要務；毋寧說，她對於空洞缺乏靈魂的音樂演奏更是反感。

那年夏天剩餘的時間裡，賈姬停止演出，八月的大半日子她幾乎陪著丹尼爾，他將在愛丁堡藝術節登台，首度指揮歌劇——莫札特的《唐·喬汎尼》(Don Giovanni)。幾年之後，賈姬獲選參與BBC廣播電台《荒島唱片》(Desert Island Discs)節目時，曾說起「這段快樂時光，我每場彩排都有去，漸漸知道每個角色。」很快地她就記住了這部歌劇，還可以很快地指出音樂方面甚至歌唱台詞的錯誤。劇中第一幕的結束段落，亦即唐·喬汎尼、采琳娜(Zerlina)與馬謝托(Masetto)三重唱（第十八景）的地方，一個小小的（累犯的）發音錯誤還爲她和丹尼爾製造不少笑料，讓他們互相替對方取綽號爲樂。對莫札特歌劇的初體驗整個激起賈姬對音樂與戲劇的興致，當病痛迫使她完全停止拉琴的時候，這讓她還能夠沉醉其中獲得滿足。

杜普蕾接下來的公開露面就是九月廿二日在倫敦的節慶音樂廳，以原班人馬再度演奏他們先前在以色列表演的曲目。音樂以外的因素爲這次演出增加了一些趣味性；以色列運動員在慕尼黑的奧林匹克選手村遭到屠殺的餘波，造成普遍對於全球性報復行動與進一步攻擊的恐懼不安。據丹尼爾回憶：「雖然當時對我們沒什麼具體威脅，我們還是決定做一些預防措施。」負責爲BBC廣播電台作音樂會直播的華倫想起當時音樂廳內到處都是偵探：

所有新聞告示都宣布著：「阿拉伯殺手在倫敦」。每位演奏家都被派給一名偵探。演奏家對於局勢個個反應不一……祖克曼抱持著宿命的態度，他說道：「如果你會被射殺的話，就會被射殺。」

丹尼爾堅持要隨時看得到他的偵探，而賈姬在後台到處閒晃，看來一副漫不

經心的樣子，雖然我認為她已經被告知會發生什麼事情。那天晚上我跟派在丹尼爾身邊的私家偵探混得比較熟了，就問他會不會真的有什麼危險害我們被炸死，他回答⋯⋯「我想不會，因為觀眾席當中幾乎每個人口袋裡都有一把槍。」

幸虧這場音樂會平安無事地度過了。《泰晤士報》的樂評人馬克斯・哈里森向來就不是巴倫波因圈子眾音樂家們的崇拜者，他寫了一則語帶諷刺的評論，當中表達了他對於「兩首膚淺的」演出感覺極度的煩躁不耐。「放在貝多芬身上的是對古典的純粹及節制方面的誤解，相形之下，柴可夫斯基這首難得聽到的三重奏作品五〇，在浪漫的熱情方面蒙受與此互補的錯誤解讀⋯⋯打從第一小節開始，大部分的時候就像是在聽一個人極盡表情豐富之能事地大嗓門說話⋯⋯」①

一星期之後，賈姬與丹尼爾在九月廿九日於亞伯特音樂廳舉行一場演奏會，演出布拉姆斯的E小調、貝多芬的A大調及法蘭克的奏鳴曲。《每日電訊報》的樂評人給與這次現場演出最高的評價，認爲唯一美中不足的是竟然選在音響效果不佳的亞伯特音樂廳來表演。「一場精彩絕倫的音樂會排錯了場地」他結論道。佛蘭德、包括攝影家克里夫・巴達（Clive Barda）和他的夫人羅西（Rosie）在內，都還記得那場音樂會情感強烈的震撼效果。對他們來說，賈姬似乎毫無保留地將她自己全部投入音

① 《泰晤士報》，一九七二年九月廿五日。

樂當中，透過自內心奔放而出的音樂，她超越了樂器本身的限制②。大提琴家貝利回憶道：「在賈

姬最後的幾場音樂會裡，她散發出的天賦異秉與她實際上拉琴的方式有時候是兩回事。換句話說，

藝術上的聲腔表情有時候變得比實際製造出的聲響還要大聲。不過這無關緊要，因為音樂的訊息是

如此強烈地被傳遞出來，以致於掩蓋掉任何像是弓表面的雜音之類的瑕疵。」

或許因為演奏時的肢體動作過程，已不再是賈姬可以自然而然去依靠的方式，其他的特質因應

而生。其一是在音樂衝動的冒險更加自由，無視於樂器層面的困難度或缺陷。不過她也發展出一套

有意識的感覺，需要用眼睛來按指和運弓。當原本的技巧對她已無濟於事的時候，這種分析式的過

程就成了輔助的方法。賈姬有時得要憑著這樣取巧的方法，對於和她同樣的音樂家來說幾乎是很不

明顯的了，更不用提到觀眾。一如貝利所言：「聽賈姬錯了一個音，和聽到她拉對音高是一樣地令

人興奮。即使她忽然想要在G弦上攀升到一個泛音卻按錯了，聽眾仍感到幾乎是一樣的震撼，就好

像她真的按對了恰到好處的音。」

與此同時，宣傳機構蓄勢待發，迎接杜普蕾的「重返」音樂會生涯。賈姬預定在一九七三年一

月初開始她與樂團的合約，於美國及加拿大演出拉羅的協奏曲。這部作品最早要追溯到一九七一年

六月，當時在她的錄音行程上面，曾經計畫與巴倫波因暨巴黎管弦樂團(Orchestre de Paris)共同演出

此曲還有佛瑞的《悲歌》及聖—桑的《熱情的快板》(Allegro Appasionata)。錄音(事宜)曾經被重新排

② EW訪談，倫敦，一九九三年六月。

到一九七二年十二月去，然後又再度延後直到一九七三年六月，以便於跟杜普蕾首度與巴黎管弦樂團的合作登台排在同一個時間。丹尼爾和賈姬立刻又要求EMI將拉羅的協奏曲和易白爾的《給大提琴與管樂器的協奏曲》併在一起，因為賈姬計畫將它放到她在巴黎的音樂會曲目裡面。

然而，EMI不再樂於這樣的冒險，首先因為他們的財務部門質疑錄製拉羅《大提琴協奏曲》的「獲利性」；加入一首易白爾的作品的構想讓它更沒有吸引人的賣點。除了這個令人咋舌的低銷量估計與邀請巴黎管弦樂團的高成本之外，易白爾的作品還受制於版權問題。受到這些調查結果的影響，EMI的財務部門駁回了此項提案。葛拉伯立即請求彼得·安德烈重新考慮這件事情，他提醒安德烈，寫給大提琴與樂團的大眾曲目實在屈指可數。他指出，除了柴可夫斯基的《洛可可變奏曲》之外，賈姬幾乎錄過了所有知名的大提琴協奏曲③。

從信件裡顯而易見的是，安德烈曾經比較想要砍掉整個計畫，但為了跟杜普蕾和巴倫波因維持良好關係，他提供一個折衷辦法——亦即灌錄拉羅的協奏曲，但把易白爾的協奏曲換成幾首法蘭克的曲子，這是避開版權費用的解決方式。他也建議用一個「比較便宜的」倫敦在地樂團④。

諷刺的是，當賈姬在二月於紐約的音樂會舞台上經歷最後危機的時候，葛拉伯堅決要求她的拉羅錄音要在巴黎製作。他同時在以色列籌備室內樂錄音，曲目包括舒伯特的《鱒魚五重奏》與莫札

③ EMI文件檔案。葛拉伯給安德烈的便箋，註明日期為一九七三年二月廿日。
④ EMI文件檔案。安德烈給葛拉伯的便箋，註明日期為一九七三年二月廿八日。

特的鋼琴四重奏，這一次由帕爾曼擔任小提琴手，祖克曼拉奏中提琴。一九七三年春天，所有計畫不得不再度延宕，但是最後當杜普蕾的病情再次終結她的復出公開表演時，這些計畫只得喊停。

相當矛盾的是，廿餘年之後EMI終究發行了杜普蕾詮釋拉羅協奏曲的錄音遺作。主要因為她在一九七三年（一月四日和六日）與巴倫波因，以及克里夫蘭交響樂團的首次合作，很幸運地都被一個克里夫蘭當地的廣播電台給錄了下來。最近的CD版本事實上剪輯自這兩場演出，不過剪接卻無法掩飾賈姬在拉大提琴時動作上有些困難的具體跡象。並不是說這些小瑕疵減損了賈姬特有語法的說服力，或者她對協奏曲的整體洞察力。在左手變換把位的某些地方缺乏安全感，運弓偶爾太過粗暴還有她某些擊弓失去準頭的尖銳聲響（例如最後一個樂章的第一主題）都讓人察覺到這些瑕疵。由於體力衰退，杜普蕾覺得弓很難控制讓音量維持在大聲狀態，這使得她在音量最大的經過句的地方一直強迫著要壓出聲音來。

藉由將早五年錄製的史特勞斯《唐‧吉訶德》發行在同一張CD上，EMI有意無意地強調杜普蕾在一九六八年正值巔峰，以及她職業生涯最後幾個月與病魔搏鬥之間演奏方面的懸殊不一致。在史特勞斯這裡，我們可以聽到賈姬掌控樂器時的自信滿滿，讓人不得不被她能夠製造出如此豐沛有力的聲響深深地打動。

儘管如此，我們應該慶幸，杜普蕾對這首被輕視的協奏曲所做的詮釋得以被保留下來，即使是在大提琴最黯淡的音域裡最棘手的炫技經過句，她也賦與一種目的高貴而明確的感覺。第一樂章當中，她可以時而抒情時而豪放，在第二樂章〈間奏曲〉住拉羅作品修辭華麗的性格值得讚賞，

裡西班牙風味的掛留音節奏採取惡作劇似地揶揄；在終樂章表現出狂放熱情。巴倫波因的伴奏強化了作品的拉丁風格，不管是在第一樂章短而尖銳的管弦樂伴奏和弦、進入終樂章陰鬱而戲劇性的導奏、或者間奏曲當中優雅的節奏模式。他總是製造必要的張力來幫助音樂的進行，卻不曾蓋過大提琴炫技經過句的光芒。

當時，羅勃・芬寫到在克里夫蘭的這場表演，他熱烈讚揚杜蕾「睥睨一切的」才氣煥發，以及她偏好著重「強有力且狂放的抑揚頓挫，勝於聲音的美感或風格上的精確。」[5]

在克里夫蘭的音樂會之後，丹尼爾和賈姬繼續前往多倫多，於一月九日及十日演奏相同的協奏曲曲目。《多倫多環球郵報》的樂評人十分仰慕杜普蕾的曠世奇才，令他感到詫異的是，為何她與多倫多交響樂團（Toronto Symphony Orchestra）的演出缺乏慣有的熱情如火與生命力，他注意到：「聲音的特質在這位演奏家來說似乎出人意料的小聲」。據一般評價的標準而言，她的大提琴演奏不論在音樂上或技巧上依然「登峰造極」。不過他斷定，這場音樂會「已非氣勢磅礡的杜普蕾」。

當丹尼爾回克里夫蘭預定與克里夫蘭交響樂團再同台一個星期的時候，賈姬與克洛桑同時在華盛頓特區的甘迺迪中心（Kennedy Center）和布魯克林分別舉行兩場演奏會。一月十五日，丹尼爾與她會合，這是他倆在紐約愛樂廳最後一次同台的音樂會。海報上寫著「睽違兩年之後賈桂琳・杜普蕾重返紐約」，這場演出差強人意，幾乎稱不上達到所謂光榮復出的預期效果。

<hr />

⑤ 《平原商事報》（Plain Dealer），一九七三年一月六日。

當中的曲目由布拉姆斯的E小調、德布西和蕭邦的奏鳴曲組成，全部都是賈姬瞭若指掌的曲子。

《紐約時報》的樂評人承認，賈姬是一位個人色彩鮮明的演奏家。「不過這一次令人百思不解的是，她的表現有所改變，從出神入化的優異到出現問題到完全讓人無法接受。」這位評論者在最後一段對於嗚咽般的變換把位、粗糙的顫音，以及「突如其來抓到」音高、有時卻失誤等等有所怨言。雖然巴倫波因以其沉靜的說服力及澄澈、專注的演奏頗受好評，但樂評人則對杜普蕾提出一些建議：「略過技巧的失誤和詮釋的怪異，仍然可以辨認出這位天才橫溢的音樂家和她活力四射的性格。也許杜普蕾小姐應該要考慮緩和一下恣意放縱，稍微認真思考音符與它們將被帶往何處的問題。」⑥

不僅是樂評人，許多賈姬的朋友與崇拜者也對她演奏當中的改變感到困惑。了解她的狀況的人絕口不提他們的質疑，因為看得出賈姬十分苦惱。她一向對自己要求甚高，如今他人也沒有立場對她音樂的整體性性提出懷疑。

賈姬從紐約飛回倫敦休息兩三個禮拜之後，在二月八日與十一日於節慶音樂廳舉行兩場音樂會，她與祖賓‧梅塔及NPO合作演奏艾爾加的協奏曲。原先杜普蕾預定要演出《唐‧吉訶德》，但是由於對自己每況愈下的體力逐漸感到焦慮不安，所以她選擇了演奏自己完全放心的協奏曲。祖賓‧梅塔回憶：

梅塔心知肚明最好別插手干預；縱使他敏銳地感覺出有什麼不對勁，他了解最好的做法就是給賈姬安慰與鼓勵。賈姬顯然需要精神上的支持，她堅持要她的心理治療師喬夫至少出席一場音樂會。喬夫基於醫病關係，有興趣想看看賈姬抱怨拉琴時的身體障礙是否跟他客觀的觀察結果一致。他也想進一步了解她如何看待自己的演出。

對賈姬來說，這顯然是個感人肺腑的場合，在這個特別的音樂廳，伴隨著這部特別的作品，許多輝煌的回憶想必是一陣陣湧上心頭。她確實沒有比在這兩場滿座的音樂會裡更放得開的時候，出席的聽眾們都明瞭，他們正在見證某種超凡入聖的事物。受到我們對重要事件回溯的經驗渲染之下，想起她的演奏，幾乎稱得上是像希臘悲劇般不幸的前兆。

史泰倫當時寫道：「她令人盪氣迴腸的演出……讓聽眾一時意亂情迷……回想起幾年前這位優

我們決定用艾爾加；甚至賈姬可能早有預感這將是她在倫敦的告別音樂會。她有時感覺到右手不聽使喚，因此她換了一支弓，決定採用皮瑞森大提琴——表面上讓她覺得音量變大了。即便如此，她已經無法做出我們記憶中的巨大音量。由於音量一直欲振乏力，她開始在音樂方面去誇張表現。我記得在排練艾爾加的時候，好幾個新愛樂的大提琴手走到我面前，央求我去跟她協調一下，說服她某些地方不要過度的放肆濫情[7]。

[7] EW訪談，杜林，一九九四年二月。

異的年輕演奏家初次嶄露頭角的時候，我們也許會十分驚訝於相隔的這段時間，自己從某種程度的慎重保留，進展到對今天耳聞的音樂無條件投降。」⑧

卡德斯（Neville Cardus）在《衛報》的評論更加深入，讀起來幾乎像是對杜普蕾的成就一則沉痛的墓誌銘。他指出，儘管「時間與健康欠佳倏忽間從她技巧精湛的藝術之中奪去某些東西，但是當她經過這首自由艾爾加所創作最個人化、最徬徨的音樂歷練的時候，又再回饋給她更多理解的成熟與想法的內在靈性。」

很少人能像卡德斯在他觀察入微的評論裡，爲賈姬超乎現實的力量與詮釋寫出如此坦誠的讚美：

……賈桂琳以渾然忘我的專注到達音樂內容的核心，這在一位如此年輕的演奏家身上是相當出色的，致使我們似乎沒有發言的機會，無意中我們聽到，音樂演奏至接近終了，揭示了我們這個島上的傳奇故事裡一個時代的結束，並且道出艾爾加接受了這樣的結束。輝煌的日子終了，他也遁入黑暗中。協奏曲接近尾聲的時候，艾爾加從慢板樂章喚回一個主題，於是下墜的終止式更加的自憐。賈桂琳·杜普蕾把創傷的本質逐出這個揭露自我的經過句之外；她的樂音來自她震顫的手指。

⑧
《每日電訊報》，一九七三年二月九日。

卡德斯藉由追憶做結：「幾年前我在這個專欄裡描述過，杜普蕾小姐是自費莉亞（譯註：Kathleen Ferrier, 1912-1953年，英國女低音歌唱家）之後英國詮釋音樂藝術最珍貴的恩賜。我自昨晚的祝禱之後，要再三強調這些形容與〈讚賞〉。」⑨

在我去聽的那場星期四晚上的音樂會裡，已經有些警訊的蛛絲馬跡：幾近失誤的變換把位、或是在炫技經過句的配合上有一點突然接不起來。對某些人來說，慢板樂章的慢速度幾乎過火了些。

魏迪康（Gillian Widdicombe）就抱怨這裡「手指滑行太過誇張，以致於可以說她在到達最後一個音之前有好多次的『滑音』。」⑩

儘管如此，她音樂寓意的影響力是這麼難以抗拒的強烈，以致於掩飾了任何缺陷與特殊表達風格。佛蘭德被爲賈姬在星期四晚上的音樂會演出完全打動：「我就呆坐在位子上十分鐘然後潸然落淚；我覺得賈姬情感豐沛的演奏影響力令人身心俱疲。說真的，我想，不論在此之前或自此之後，我從未體驗到在音樂裡如此無條件的給與，沒有任何做作或膚淺的意味。她音樂演奏中的傷痛與苦難幾乎是可以感覺得到，它無以名之。」⑪

貝利回想起在星期日下午的第二場音樂會，有更多千鈞一髮的時刻。「對我來說，賈姬最後一場艾爾加的告別演出是既精彩又讓人捏一把冷汗。我可以得知在演奏大提琴方面她弓的控制有些問

⑨《衛報》，一九七三年二月九日。

⑩《金融時報》，一九七三年二月九日。

⑪ EW 訪談，一九九三年六月。

題，雖然我並不知道爲什麼。在第三樂章的時候，她看起來很不舒服，幾乎要從椅子上站起來那樣。艾爾加對她來講太駕輕就熟了，她不可能把它拉壞。」

凡此種種並不是說妨礙到音樂的傳遞——這仍然是一場清超雋美的表演。

音樂會之後不久，賈姬被帶往希斯洛機場搭上傍晚飛往紐約的航班，她與丹尼爾會合，要在二月十四日於紐約的卡內基音樂廳與克里夫蘭管弦樂團合作，進行另一場拉羅協奏曲的表演。由評論來判斷，相較之下她已經恢復了元氣。強森讚美杜普蕾「吊兒郎當的認知」拉羅的音樂：「一旦開始演奏的時候，她總是活力充沛、得心應手……昨晚的杜普蕾有種魔鬼的誘惑力，不僅由於她演奏時滑至高把位，只是爲了要在樂器上令人心驚膽跳地帶到另一種氛圍，此外她還不時給巴倫波因與樂團前排的其他人狡黠的微笑。她演奏著，彷彿在爲當晚進行一項挑戰，這般態度吻合了作品本身漫不經心的性格。」⑫

在這場眾所周知是她與丹尼爾最後一次的同台演出之後，賈姬被排定與祖克曼及伯恩斯坦指揮紐約愛樂合作演奏布拉姆斯的《雙提琴協奏曲》。音樂會一如往常是在預售票的系列裡，定於二月廿二日到廿七日之間在愛樂廳一連演出四場。進入彩排之際，令賈姬煩擾的症狀竟然加重：她的手指非常軟弱無力甚至無法打開琴盒，如針刺般的奇怪感覺和擴散式的麻痺又再度復發。她曾經跟朋友提到過，近來她在每一場音樂會裡都不曉得自己是否能撐完一場演出。她的手臂感覺像鉛塊那麼

重，她擔心著唯恐自己將琴弓掉落，因為她再也無法承擔它的重量。祖克曼回想起賈姬在紐約的第一場音樂會之前曾經去看過醫生，他將她的症狀草率地判斷為歇斯底里。這只是徒增她的焦慮不安，讓她覺得所有的一切都是她自己的問題。

伯恩斯坦起初以為賈姬是緊張過頭還還哄她上台表演。賈姬完成了四場音樂會裡的三場。但是第三場對她而言簡直是個惡夢般的經驗。她像是走上斷頭台一樣地走到舞台上，察覺自己再也無法感覺到指尖下的琴弦。在這最後一場表演的時候，賈姬別無他法只能靠眼睛來辨認出按指的地方。事後她坦承「演奏得不好」[13]。祖克曼描述賈姬當晚的演奏狂暴又不穩定。

史坦哈特也出席了最後的這場音樂會，他回想起由於賈姬用她那把新的皮瑞森大提琴來演奏，在紐約的音樂界已經有此議論紛紛：

人們對她捨棄原本舊的義大利製樂器而改用剛拿到的新大提琴感到驚訝。記得我曾經對自己說：「她是多麼傷心欲絕來容忍自己這麼坑坑疤疤的演奏，聽起來好像她沒練習一樣。這麼有天分的人怎能讓自己的苦心造詣付諸流水？」當我弄清楚是怎麼回事的時候，我很難過自己曾經那樣地責怪她，即使我並沒有把自己的想法

⑬
BBC第四廣播電台為賈桂琳・杜普蕾四十歲生日之獻禮。

告訴別人。賈姬後來跟我說她是如何吃力然後撐完那場音樂會⑭。

第三場音樂會之後，賈姬向伯恩斯坦解釋，她必須取消二月廿七日的最後一場表演。祖克曼回憶道：「她實在是無能為力了；感覺上她早已發現真相，只是她再也沒有力氣演奏。」伯恩斯坦一開始曾經懷疑賈姬的抱怨，如今也認真看待這些話，他特別去設法要幫助並安慰她。賈姬打電話給丹尼爾（人在洛杉磯）告訴他說她要回去倫敦而且取消所有的邀約。依他所述：「賈姬痛苦極了，她不知道自己出了什麼事。在我印象中伯恩斯坦的關懷與體諒讓她非常感動，他還親自帶她去看醫生。她相當了解伯恩斯坦眾所周知外向的一面，不過她同時在這一點上看到也體驗到他私底下關心別人的一面。」

《紐約時報》報導，杜普蕾的臨時取消是因為右手臂的皮膚感覺異常，一種神經末梢失調。回到家的時候，塞爾比醫師設法讓賈姬恢復信心。雖然嚴肅看待她主訴的症狀，他卻無法找出有什麼特別不對勁，因此，他也開始懷疑她罹患了神經方面而非心因性的失調。與其在這個時候讓賈姬心煩意亂，他選擇在將她轉診給臨床試驗之前，等待更確切的證據，臨床試驗將導向診斷。如同班士在她針對多發性硬化症的書上所寫的：「診斷是一個決定性的關鍵。〔……〕言之過早讓人措手不

⑭ EW訪談，米蘭，一九九七年一月。

及，而隱瞞真相則令人爲之氣結。」[15]

那時候莉克斯寫信取消賈姬近期的所有演出，她解釋說杜普蕾正罹患了腱鞘炎。喬夫醫師試圖要撐起賈姬動搖的信心，然而他也沒辦法解釋她的失調爲何如此令人沮喪的復發。如今的賈姬變得比以前更依賴丹尼爾。與其跟他分隔兩地，她在接下來的幾個月裡陪著他不斷地旅行，前往日本、巴黎、以色列，八月時回到愛丁堡藝術節——她早已取消自己在每個地方的演出。

賈姬對健康狀況持續的煩亂焦慮，讓她愈來愈陷入到自我裡。身邊的人經常感覺到她的茫然與心亂如麻。丹尼爾此時對她的情況關心備至。他想起幾次令人捏一把冷汗的偶發事件：「我們在日本的時候，賈姬好幾次無緣無故從椅子上摔下來。我跟其他人一樣，都不曉得該怎麼辦。」之後的那年夏天，他們的友人偶爾會發現賈姬在漢普斯地的街道上漫無目的地晃來晃去，令他們感到不解。戈爾回想起有一次看到她枯坐在安全島上動彈不得，似乎舉步維艱的樣子。結果是她剛從喬夫醫師那裡治療後正在返家途中.；戈爾讓她搭便車，載她到他母親的住處讓她平靜下來。

賈姬努力維持一副沒事的樣子，但有時候卻很難掩飾自己的黯然神傷。然而她不想引來別人憂慮掛心，經常隱瞞自己的病情將丹尼爾蒙在鼓裡。假使她很晚才到家，他會懷疑是不是有什麼不對勁；賈姬可能爲消除他的疑慮而回答他，說是去找朋友或者一時興起去買些東西。到後來，她有時在街上會突然摔倒而且沒辦法自己站起來。

[15]　班士，《與多發性硬化症對抗》，頁卅二。

十月五日晚上，賈姬和丹尼爾招待朋友在朝聖者街的家中吃晚餐。當晚是贖罪日的前夕，以色列的緊張情勢恐有暴發戰爭之虞。丹尼爾心急如焚要盡快趕往台拉維夫，就像他在一九六七年五月的義無反顧那樣。他當晚大部分的時間都花在打電話聯絡雙親，安排離開倫敦的事宜，取消演出邀約。賈姬做了一頓很棒的晚餐，不過當丹尼爾要她到他們樓上的臥房把通訊錄拿下來的時候，她卻顯得異常的暴躁。事實上，她瞞住她的先生和客人，其實她的雙腳已經沒力氣爬樓梯。

隔天，丹尼爾抵達以色列，情況要比先前他們在一九六七年春天來的時候更悽涼，沒有像在六日戰爭那樣速決速決的勝利在望。在那次戰爭期間，賈姬與丹尼爾的聯袂出現猶如希望與崇高的象徵，當年還是情侶的他們，沉醉在幸福的極致，分享著國家勝利的安樂氣氛。如今，一股比他們更巨大的力量正俯瞰著他們的命運的同時，他們最光明的希望正在他們的周圍破滅。

丹尼爾意識到他讓賈姬處在精神與健康失常的狀態。十月八日，塞爾比醫師診察過賈姬之後決定將她轉給神經病理學專家。「我了解這些局部的症狀再也不能說是受精神狀態影響所致。顯然事態已經嚴重。我發現到她有些反射作用並非原本該有的樣子，這讓我完全確定的確有一些神經方面的疾病。」[16] 隔天，賈姬去找在「倫敦診所」駐診的神經病理學專家藍吉醫師，他注意到「雖然賈姬沒有什麼嚴重的身體方面的徵候，不過足夠讓我判斷在結構上出了一些問題。」賈姬被判定要進派丁頓的聖瑪麗醫院，在那裡執行多方面的檢查。

[16] EW訪談，倫敦，一九九三年六月。

據藍吉醫師回憶:「那時候診斷必須用推測的方式。當時還沒有核磁共振掃描術可以確定診斷無誤。照例行檢查一樣,我執行腰部穿刺,從中抽取腦脊髓液來分析。多發性硬化症的病患的脊髓液裡會蛋白質異常或抗體過高。」由於用藥病史與身體檢查同樣重要,藍吉醫師需要跟塞爾比醫師討論,以確切建立診斷。他記得那時他試圖在賈姬聽不到的地方說這件事。「不過這麼一來讓她非常焦慮。丹尼爾人在以色列,史坦的太太到醫院來探望她。在不是她的親屬的其他人面前,我沒辦法說太多。」[17] 藍吉醫師所做出多發性硬化症的臨床診斷,在十月十六日獲得聖瑪麗醫院的神經病理學專家愛德華(Harold Edwards)證實。

賈姬的醫師們盡可能平靜地向她說出這個壞消息。她的反應交雜著震驚得難以置信與理解的釋然。與其讓正在以色列的丹尼爾操心,她決定還是等他回來後再告訴他真相。然而這談何容易。祖賓‧梅塔當時正與巴倫波因在以色列舉行音樂會,他記憶中丹尼爾每天都打電話給賈姬。「有一天他打回家的時候……被告知說她到醫院去做檢查。他詢問出了什麼事。從顯然毫不知情的管家口中,他得到的答案就是,醫生懷疑有可能是多發性硬化症——的確就像那樣。」

在一九六○年代與一九七○年代早期,多發性硬化症還是一種名不見經傳的病症——大多數的人從未聽過,巴倫波因或祖賓‧梅塔亦是如此。如同祖賓‧梅塔所言:「由於我們對這個不治之症的一無所知……所以我們沒有對被告知此病的來勢洶洶有所回應。不過我們當然必須盡快確定,於

⑰ EW訪談。

是我打電話給一位醫生朋友尋求解釋。由於房間裡只有一隻電話，丹尼挨近電話以便可以聽到醫生說些什麼。那是他何以開始了解悲劇命定的進入到他的生命之中。」⑱

⑱ 祖賓・梅塔，《賈桂琳・杜普蕾：印象》，頁九二—九三。

27 與病魔搏鬥

一隻紅襟知更鳥身陷牢籠，

致諸神怒氣沖沖。

——布雷克（英國詩人兼畫家）

花了好些時日才讓賈姬了解到多發性硬化症的診斷的完整含意。然而它直接的影響就是將過去幾年來令人苦惱的症狀歸因到環環相扣的整體。據塞爾比醫師的敘述：「如今至少賈姬知道問題並非全出在精神狀態方面。」明確的理解到自己是生理而非心理上的疾病，釋放了在她心中鬱積的千頭萬緒，那種從興高采烈的寬慰到痛徹心扉的悲哀之間游移的情感。

丹尼爾一發現賈姬進醫院，馬上搭第一班可以到倫敦的飛機離開戰火連天的以色列。他下定決

心要與妻子一同抵抗病魔，給她充滿愛的支持力量。的確，起初這樣的診斷給丹尼爾的震驚大於於賈姬。由於不想無謂地讓她驚嚇恐慌，醫生們婉轉提出他們的說明，指出事實情況就是在患病的一般過程中，病發以後隨之而來的是長時間的緩解。不過沒人想要欺騙丹尼爾這個病的復原希望渺茫。從一無所知的處境開始，他不但要聽取治療方面令人矛盾的意見，也必須了解關於多發性硬化症的一些赤裸裸的事實。

丹尼爾回憶，是他自己堅持要有一個關於賈姬病況實際的預後：「愛德華醫師（聖瑪麗醫院的資深神經病理學專家）向我描述這個病可能顯現與發展的種種方式，在某些例子裡可能會有長時間的緩解。多發性硬化症急速每況愈下的型態，大約十五年左右的預期壽命——結果是對實際發生情況的一個相當準確的描述。賈姬在診斷做出的十四年之後過世。」

如此殘酷的可能性，對一個才三十歲、自己擁有基本的體力、健康情況良好的男人來說，想必是極為震驚的。丹尼爾坦言道：「當你還年輕的時候，幾乎不能想像十五年來這麼一種病症和它惡夢般的重大改變是什麼樣子。」

醫生們盡量要讓賈姬安心。塞爾比身為巴倫波因家的一個親近的朋友，在跟她相處的時候總是表現出一種友善的幽默；她對他的溫情與慈愛和他的醫療照顧同樣地感激。他回憶道：「剛開始賈姬還希望回到正常人的生活並重返音樂會演出。無論如何她絕對可以裝出一副勇敢的外表——她是個高明的演員。不過我也會見到事情的另一面，我想她內心深處是恐懼不安的。」

每個人都祈禱這個病症會採取一個和緩的過程，也許賈姬就有長時間的緩解期（多發性硬化症患

者裡百分之八十五的人所經歷的模式）。丹尼爾與賈姬都抱持著這樣的希望度日：她可以重拾大提琴，說不定能夠恢復到可以生小孩，這是能夠帶給他們感覺一切如常的一種期待。克服了新近的危機之後，賈姬和丹尼爾感覺到他們的婚姻比以往更加鞏固。既然正遭受到命運另一次殘酷的打擊，這對愛侶想必很難再維持他們樂觀的態度。

賈姬還在住院的時候，曾打電話給一群至親好友透露診斷的消息。我記得當時她還試圖撫平我震驚的反應，她不厭其煩地解釋這種病症的特性，她對於自己的困擾找出了一個具體的原因而感到釋然。賈姬的體貼可見一斑，她想要向所有人保證說她很好，唯恐任何人是從媒體報導中得知這個關於她的驚人消息。

她的謹慎其來有自，因為在她出院之後不久，《每日郵報》在它的頭版刊登著斗大聳動的頭條：

「杜普蕾永遠無法再公開演出」。丹尼爾對於這一則投機的報導中之尖酸刻薄大為光火，這個新聞在大多數的國內平面媒體還有電視及電台一再地被轉載和播出。他暫時中斷與LPO的一場晨間排演，在當天（十一月六日）臨時舉行一個緊急說明會。他否認賈姬病重，解釋說：「她待在家裡過正常的生活，洗手做羹湯、整理家務之類的。」當晚她也前往聆聽他的音樂會。他最後的言詞是譴責的口氣：「說她病重簡直一點幫助都沒有。」巴倫波因請他的律師發布一項正式的緊急聲明，大意是說杜普蕾將不再演出的這個謠言絕非事實──她只是罹患「輕微的」多發性硬化症而已。

返家之後，一開始賈姬還享受著這樣的自由，想要休息多久就休息多久，也不必去想長期或短期的演出邀約。不過當她病了一段時間後，她有許多時間去沉思這個令人日漸衰弱的病症可能導致

多方面殘障的殘酷本質。她還必須應付心裡的罪惡感，想想自己的病情將如何影響到身邊親近的人。

事實上，非得去面對這麼一個不治之症的後果，的確影響到丹尼爾而讓他心煩意亂。他直接的本能就是取消大部分的音樂會演出。不只因為賈姬需要他待在家裡，也因為要應付這樣的打擊，使他暫時失去身為演奏家賴以走上舞台表演的那種外放的自信。如今丹尼爾發現自己要負責一大堆行政方面的問題：從討論、同意醫生的處置，到取得計畫許可來重新設計房子，因為房子的樓梯對賈姬顯然是個巨大的障礙，然後一直到家務事。他的朋友看得出這些具體的影響，不僅讓他內心產生極度的苦悶，還有加在他身上與日俱增的壓力。儘管對賈姬仍舊一貫地體貼入微，但在她背後的丹尼爾是個憂鬱苦惱的男人。那笑口常開、個性中像小孩子一般愛開玩笑的一面，如今被抑鬱寡歡的嚴肅給蓋過去了。

他最後做出多方面實際的決定，為了他自己，也為了賈姬好。第一件事就是她應該住在家裡，可以招待朋友，也可以自由行動想外出就外出。這就需要找個寄住的管家；不久她也得找個居家護士。後來，丹尼爾還買了一部車，可以裝得下輪椅，並且雇用一名兼職的私人司機以便載賈姬出去到處逛逛。

第二項重要的決定攸關著他事業的維持。塞爾比回想起一開始的時候，丹尼爾表明希望待在家裡照顧賈姬。塞爾比勸他打消這個念頭，強調這個病症的代價很高，尤其如果她要留在家裡被照顧的話更是如此。他的朋友們也同意，一個人的生活犧牲性給多發性硬化症就夠了，巴倫波因應該受到鼓勵去努力完成他命中注定的事業，實現他的才華。

骨子裡是個現實主義者的丹尼爾，需要一鼓作氣顯出他所有的應變能力，為這麼一個棘手的情況找尋積極的解決辦法。他承認，斯賓諾莎哲學的重要性在於教導他理性必須運用到日常生活中：「理性可以告訴我們什麼是「暫時」、什麼是「永久」之間的差別。在絕望的處境中，除非你能夠運用理性，否則符合邏輯的結論可能只是自取滅亡」，或者，少不了痛苦煩惱。」①

在一九七四年這新的一年裡，丹尼爾又再開始音樂會的演出，儘管如此，他取消了那些無論多久得要他離開倫敦的邀約。一九七〇年代其餘的時間當中，他大刀闊斧地減少所有在北美洲的巡迴表演，即使如此一來牽涉到切斷一些跟美國的頂尖樂團方興未艾的合作關係。丹尼爾很快地了解到，他需要一個穩定的根據地，容許他有固定的閒暇時段陪伴賈姬，而毋需天天面對照顧她的問題。與其繼續維持客席指揮的工作，他決定找個音樂總監的職位。由於距離的緣故，他甚至不考慮美國樂團所提出的邀請。他回憶道：「LPO有提供我職務，愛樂也推我擔任首席指揮。不過我並沒有答應倫敦的任何一個職位。一九七四年，巴黎管弦樂團提供我音樂總監的職位，我接受了。這個工作在一九七五年九月開始的時候，我將根據地從倫敦轉移到巴黎。」

一開始隨著診斷結果而來的幸福感覺過後，賈姬陷入了木然與沮喪之中。後來她才能夠娓娓道出在開始的幾個月裡她是怎麼走過來的：「被四面牆壁包圍著的漫漫長日，感覺非常寂寞的時刻，

① 丹尼爾‧巴倫波因，《音響生涯》，頁一七二。

內心激動地分析著一項一項的症狀，彷彿在顯微鏡下眼睜睜看著它進展的過程的時刻。這些時刻令人心慌意亂，而我手足無措地盡力控制它們。當事情不順遂而一個人又生病的時候，他非常清楚地意識到，這些加諸在他身旁親近的那些人身上的影響；他也明瞭這需要從他們那裡獲得極大的支持。」②

賈姬很了解丹尼爾面臨了一個輕重緩急的巨大衝突，她鼓勵他接受在巴黎的工作。但是她非常依賴他，當他遠行的時候，她對他思念不已。丹尼爾習慣每天打電話給她確定一切安好，每天的電話是她日常生活中的黃金時段。

隨著診斷結果出爐接下來的幾個月裡，她的好友們定期去拜訪她。莉克斯記得，自己曾去朝聖者街幾次，她發現當丹尼爾不在家的時候，賈姬待在樓上房間裡，悵然若失地躺在床上。艾瑞絲常常在她家做菜幫忙，不過賈姬似乎不想跟她或任何人說話。她對外面的世界一概興趣缺缺，任何積極的建議，不論是聽聽音樂、看看書或者用幾幅畫讓她房間煥然一新，她一律拒絕。她對病痛完全逆來順受，顯然耗掉她大量的力氣，需索著她的每一分心力。

首先，她的大提琴已然束之高閣。賈姬偶爾會聽聽她的大提琴家友人拉琴、給他們建議，即使她在這個節骨眼上對於專職教琴顯得意興闌珊。她無力以她的病痛來面對人們。凱特畢爾是賈姬剛出院返家時候的第一批訪客當中的一個，應賈姬的要求，她帶著她的大提琴前去。凱特記得「賈姬

② 節錄自賈桂琳・杜普蕾在BBC廣播電台的專訪《我真是個幸運兒》（I Really Am a Very Lucky Person）。

正在樓上躺著，看起來無精打采。她完全不像原來的自己，一副對任何事都漠不關心的樣子。我意識到，『天哪，她最不想做的事就是聽我拉大提琴。』不過我一拉舒曼協奏曲的開頭，她馬上就恢復過來，坐直了身子，臉色為之一變。這令人振奮且令人深受感動。」藉著朋友的幫助，賈姬漸漸地脫離了這種沮喪消極。

一開始的幾個月，雖然艾瑞絲與阿依達都空出時間到家裡幫忙，丹尼爾知道他們迫切需要一位長期的寄住管家。他很碰巧地在歐嘉·瑞傑曼這裡找到完美的解決辦法，她是一位六十出頭、熱心的捷克籍女性，從一九六四年起就一直住在倫敦。她是個音樂愛好者，曾經聽過幾場巴倫波因的表演，包括那一場由他與杜普蕾在亞伯特音樂廳為捷克人所舉行的慈善音樂會。

一九七四年二月，佛蘭德跟丹尼爾一同走進倫敦的一家小餐館，歐嘉在那裡當主廚：

歐嘉不知怎地正站在廚房外面，看著我們走進來。她認出丹尼爾的剎那間欣喜若狂——捷克的救星本人就在這裡！丹尼爾亟需找到人來照顧賈姬還有他自己。他有一群全世界的音樂菁英要到家裡來，他沒辦法應付招待的事。丹尼爾開始跟歐嘉閒聊，被她的親切與同情心所打動。「你何不來照顧我們？」他問道。「也許你今天晚上可以來做晚餐——史坦快到了。」歐嘉去了，而且最後還待了六年[3]。

③
EW訪談，倫敦，一九九三年六月。

歐嘉對賈姬顯現出愛心與關懷，不過她將自己的無條件奉獻保留給丹尼爾。身為他們日常生活的見證者，她比任何人看到了更多丹尼爾如何地照顧賈姬、讓她生活過得舒適。歐嘉很快地被接納成為他們家中的一員。她是個手藝高超的廚師，毫不厭倦地為那些絡繹不絕的賓客準備餐點。有時她會抗議工作量太繁重，巴倫波因就會縮減一下宴客的次數。然而克制住好客慇懃違反他們還有歐嘉的本性，客人們還是成群陸陸續續地來造訪。

如果說賈姬在家人與朋友前將自己的困厄變成光明面，相形之下讓她的眼淚與擔憂有一個宣洩的出口就更加重要。起初她仰賴跟喬夫的會面才能將它們說出來。一九七四年初夏，他因心臟病而驟然長逝猶如一陣晴天霹靂。喬夫的遺孀了解賈姬不能放棄治療，所以馬上為她安排轉給另一位心理分析專家李蒙塔尼(Adam Limentani)醫師。他們見了面，李蒙塔尼很快地贏得她的信任。不久，賈姬已經少不了他，而且在她的餘生當中一直是如此。賈姬對他深厚的感情與日俱增，當著他的面給他取綽號叫「阿瑪迪歐」，在朋友面前就稱他「檸檬」或「檸檬糖」。

賈姬的情況沒什麼轉圜餘地，只能採取達觀的態度來面對生命的無常。她常常設法去看事物的光明面，承認自己是不幸中的大幸。丹尼爾再體貼不過：當他離家的時候，會確認一下朋友們輪番來拜訪她。賈姬找到新的興趣，主要是文學與戲劇。她開始學打字，因此，朋友們老是收到她寫的信。

當她能夠充分練習身體協調功能的時候，她依然會豎拉大提琴，即使她奏出的聲音跟心裡所想的相去甚遠。儘管伴隨著挫折感，演奏仍使她一直積極地專注在音樂裡，是一種蠻有用的生理治療方式。

就像她寫給ECO的小提琴家柯琬(Maggie Cowan)的信中所言：「噢親愛的，為什麼有些明明是很容易說出來的事情卻很難說出來呢？在我既陌生又熟悉的大提琴上還比較輕鬆自在！這個朋友現在在樓上跟我作伴，我不時試著《咩咩黑羊》和其他同一類有效的練習。獲益良多(才怪)。」④

親朋好友們都鼓勵她做這些訓練。皮亞第高斯基於一九七四年夏天來到倫敦，他代替賈姬出馬，與丹尼爾和祖克曼在倫敦城市音樂節舉行音樂會，他堅持每天登門造訪，和她演奏二重奏。丹尼爾總是樂於陪賈姬合奏，有時候跟他們同個圈子的其他人會加入陣容。帕爾曼有一次在這麼一個場合裡跟他們合奏了舒伯特的《降B大調鋼琴三重奏》。「雖然這說起來似乎是不可思議的，」他回憶道，「賈姬技巧的紮實都還是根深柢固在她之內，她不向自身的障礙安協，也不曾想過要去適應自身生理的缺陷。雖然此時她會換錯把位，也沒辦法控制聲音，但她的姿態、弓與手指的放置，都還是揮灑自如、藝高膽大，像在她演出的全盛時期一般。」⑤

普利斯也是一位常客，他想起賈姬有一次打電話邀他去合奏二重奏。她為自己的演奏道歉在先，提醒他說她如果不用眼睛來引導的話，會不曉得自己拉到琴橋的哪一側。「不過船到橋頭自然直，」她一語雙關說道。普利斯欣賞賈姬在這個非常時期的勇氣與幽默，在大提琴上她成功超越了身體的缺陷，令他感到相當驚訝。面臨到如此強烈以致於顯現出與原始本能直接相連，或者如普利斯所謂

④ 杜普蕾致柯琬的一封信，一九七四年十二月十七日。

⑤ EW訪談，紐約，一九九四年二月。

「是用內心傾聽的音樂」的心靈交流，相對之下，那些粗糙、刺耳的聲響頓時不成比例。

賈姬總是擅長演奏音樂變成一個別出心裁的場合。我還記得她曾經帶著她的大提琴跟一份戴‧費許的大提琴二重奏樂譜作為禮物來到我家。當她發現我不知道這些曲子的時候，費盡唇舌的介紹它們，進而跟我一起拉奏這些作品，她說到音樂時的神情，令人畢生難忘。

賈姬有一年半的時間還能行走自如。當改建計畫許可遭到駁回，就阻撓了原本為了行動不便者打算將房子改造來放進一台升降機的想法。雖然有時候一定會滑倒，不過賈姬仍堅持要盡力克服在朝聖者街家中樓梯的問題。當她認為自己可以爬樓梯時，她會出門去聽聽音樂會、逛逛街或者做做飯。

由於多發性硬化症並無特殊療法，所以醫生們商談著關於這個病症的「處理方法」。塞爾比醫師記得，在賈姬的病例之中，從控制飲食到下猛藥，試遍了各種療法，不過都沒什麼起色。她協調功能的持續退化，加上病情復發模式並沒有伴隨顯著的緩解來互為消長，這些情況都一下子變得很明顯。換句話說，她幾乎是不可能回復到以前的狀況了。這個事實顯示出多發性硬化症具有每況愈下的特性。

除了明顯的身體症狀之外，多發性硬化症經常引起病患心情大起大落，在賈姬的病例中，這種情況則因為服用類固醇而更加惡化——她比較容易感到安樂而非抑鬱。藍吉醫師很早就在他的處方裡開了類固醇，希望它們即使不能治癒，也能夠控制住既有的症狀。起初確實有持續的效果，但是很快就對病症的惡化發展沒有多大的影響。然而當賈姬停止用藥的時候，卻經歷到更嚴重的小規模

復發。類固醇也產生對身體有害的副作用：體重增加、掉髮與水腫。外貌上的改變讓她很痛心，因為她的臉變得浮腫又肥胖。

由於她的病情已眾所周知，賈姬收到許多同情她的人來信，信件上頭還建議了治療方法。其中有些的確有醫療效果，其餘的有控制飲食與「另類」療法，還有一小部分則是太怪異了以致於馬上就被排除在外，它們雖然談不上荒誕不經，也算是相當可笑。賈姬的確試過某些信中建議的飲食控制方式。其中之一包括禁食鹽分，她還持續了好一段時間（格里爾醫師的飲食控制方式）；賈姬以苦中作樂的幽默指出，在某些教規裡不吃鹽被規定成一種苦行的方式。

任何信件當中倘若有醫療方面的建議，都會交到塞爾比手上。據塞爾比的觀察：「多發性硬化症的麻煩處在於，你永遠無法知道病患是不是自發性的緩解，或者他只是對某些處置方式或飲食控制有所反應而已。我寫信到世界各地從莫斯科到洛杉磯尋求治癒的方法。有一天，我讀到一篇由查布利斯卡（Zabriska）醫師在紐約的洛克菲勒機構附設醫院所做、關於麻疹與多發性硬化症之間相關性的深入研究。」在進一步的調查結果下，他同意這種療法值得認真思考。賈姬不期望奇蹟出現，只是希望查布利斯卡的處置方式至少能控制住症狀的繼續惡化，讓她的一些行動能力恢復過來。藍吉醫師解釋道：

這個深入轉移因子及其與多發性硬化症關聯的研究是經年累月所得出的理論，迄今尚未獲得證實。它是基於以下事實，也就是說在多發性硬化症患者的血液與脊髓液裡會發現高於

正常值的麻疹抗體。正常來講脊髓液裡沒有任何細胞，不過在幾次發炎的過程中，從先前每一次感染（即使是一隻尋常感冒的病毒）而來的抗體會顯現高於正常值。這是令研究困惑之處。讓情況更為複雜的事實就是，目前仍不得而知多發性硬化症本身是否由病毒所引發。

一九七五年五月賈姬待在洛克菲勒機構附設醫院的六個星期，顯然是一個不愉快的經驗，醫術也令她大失所望。她在四月底的時候曾經滿懷樂觀與希望來到紐約，在剛開始她寫給佛蘭德夫婦的一封信裡可看得出：「我有一個可以眺望河很棒的視野，每個人都特別好也特別友善。查布里斯卡醫師是個大提琴手，艾斯比諾加（!）醫師是個音樂愛好者，還有一堆其他〔醫生〕他們的生活裡也有音樂。」幾天前，她才去聽過一場在愛樂廳由羅斯托波維奇與伯恩斯坦合奏的音樂會。「我們在後台玩得很開心。我試拉了都柏·史特拉第瓦里（Duport Strad）〔羅斯托波維奇才剛得到這把大提琴〕，它的聲音和力道讓我啞口無言。棒極了。」[6]

幾個禮拜以後，她打了另一封尚稱愉快的信給佛蘭德他們，信裡描述她每天的例行工作：「他們擬了一張嚴苛的進度表，我覺得它可以給你們兩個許多笑料。包括——等一下——彈一小時的鋼琴，拉一小時的大提琴，做一小時的肢體訓練，一小時的打字，還鼓勵我在空閒時間做些像是打打

[6] 賈桂琳·杜普蕾致佛蘭德夫婦的一張郵卡，郵戳日期為一九七五年四月卅日。

毛線或跨坐(管你們怎麼拼那個可惡的字)之類的事。」⑦

事實上丹尼爾整個五月都在美國，情況許可的時候他會來探望賈姬。賈姬告訴佛蘭德他們，她去聽過幾場他在紐約的音樂會，她特別喜歡柯爾榮擔任巴倫波因的獨奏者時「奇妙無比」的演出。

她對病情的避而不談也許是她恐懼日益加深的一種表象。賈姬一語帶過的提到醫生聲稱她走路的能力「幾個月內都不會好轉」，幾乎形同自暴自棄，而她似乎更關心要擺脫類固醇，她希望這會讓她的頭髮黑回來。「所以這對一個猶太佬來說不會太難，」她對於佛蘭德太太的猶太血統，像對她自己的改信猶太教一樣，用了一個無傷大雅的玩笑來做出結論⑧。

然而待在洛克菲勒機構附設醫院期間，賈姬必定能夠了解到，她的狀況不但沒有改善，而且還每況愈下。不過並非處置方式(主要牽涉到注射轉移因子)造成她的苦惱。李蒙塔尼醫師對於讓賈姬去紐約的這個決定竟然沒有事先徵詢過他而感到不悅。他曾經預言說，這麼長時間的撤消心理支援，可能會有可怕的後果，回想起當時，他認為自己的擔憂確實一語成讖：「賈姬離開倫敦的時候是走著上飛機——但她是坐著輪椅回來的。很難解釋為什麼。任何人都必須承認，雖然這個病症一部分是對身體機能的緩慢侵蝕，醫療方面的壓力也會產生影響。在賈姬的病例中，病情的惡化是由於醫生讓她更徹底了解到病症的嚴重性所引發。認知到自己或許好不了，更令她絕望到極點。」⑨

⑦ 賈桂琳・杜普蕾致佛蘭德夫婦的一封信，未註明確切日期，一九七五年五月。

⑧ 同上。

⑨ EW訪談，倫敦，一九九三年五月。

在最後的幾年裡，賈姬經常會義憤填膺地談起洛克菲勒機構附設醫院的那群無情的醫師們，曾經不假辭色地描述著關於這個病可能如何地影響到她，那是一幅可怕的景象。賈姬曾被他們告知說她可能再也沒辦法走路或演奏，另外他們還火上加油地說到，接著她的精神狀態很有可能受到波及，更雪上加霜的是，她的聽力將會受損。她永遠不會原諒有個叫做梅利（Dr. Meli）的醫師，竟然告訴她說最後她會她瘋掉。

然而幾位在紐約曾經探望過她的朋友們回憶，在那幾個禮拜裡，他們覺得賈姬表面上看起來沒什麼不開心。她一副被照顧得很好、甚至能夠享受一些職能治療，那是為她的雙手所設計的有效練習。她再也無法控制大提琴。不過那時候她天生的創造力令人不得不刮目相看，她做了幾個禮物送給朋友，其中包括兩條皮帶，她引用音樂旋律的片段在上頭打洞。她刻了巴哈《第一號大提琴組曲》的〈G大調前奏曲〉開始的幾小節送給沃芬森，給李蒙塔尼的則是引自艾爾加協奏曲當中尾聲的經過句，她稱這一句為「淚珠」。

她的另一位常客吉妮・祖克曼記得，賈姬漸漸對多發性硬化症的心理和醫學方面產生興趣，還讀了奧立佛・薩克斯（Oliver Sacks）所寫的書。吉妮感覺到，對賈姬而言，待在洛克菲勒機構附設醫院是個關鍵性的經驗，因為這讓她了解她的病是不治之症，醫生們基本上只是死馬當活馬醫而已。

六月廿日，賈姬回到倫敦，心中寬慰許多。在返家之前，她獲准到派丁頓的聖瑪麗醫院做身體檢查。賈姬在這裡第一次遇見護士露絲・安・康寧斯（Ruth Ann Cannings），她是一位來自圭亞那的年輕黑人女性。賈姬待在聖瑪麗醫院期間，感受到露絲・安開朗的性情所帶來的溫暖，她用自己的綽

號「愛笑鬼」來稱呼露絲・安。她對於露絲・安的護理技術印象深刻，特別是露絲・安可以輕而易舉地將她抬起，在她受夠了在洛克菲勒機構附設醫院男護士的「粗手粗腳」之後，更覺得露絲・安的貼心。

離開倫敦的六個星期之間，賈姬的行動嚴重退化，以致於再也沒辦法應付朝聖者街家中的樓梯。在很偶然的情況下，芭蕾舞蹈家瑪歌・芳婷（Dame Margot Fonteyn）提出了一個適時的建議，將她在騎士橋的公寓房子出租給丹尼爾他們。這間房子已經為了輪椅的使用而改建過，因為瑪歌・芳婷的夫婿阿里亞斯（Roberto Arias）曾經在一次暗殺行動中逃過一劫，卻成了半身不遂。

於是七月初的時候，巴倫波因家就搬進了拉特蘭花園公寓，它位在海德公園南方的一條封閉的靜巷裡。一樓寬敞的起居室四面牆壁都裝飾著精細的木雕，是從巴拿馬的一所教堂原封不動搬到此處。房間的另一頭是飲食區，面向一個西班牙式中庭寬闊的窗戶，歐嘉在那裡擺滿了美麗的植物。

一部剛好可以容納一隻小型輪椅、乘坐者與「推者」的升降機，連接著玄關到樓上的臥室，這些整個加起來，足以讓巴倫波因他們雇用一位居家護士跟一名寄住的管家。賈姬或許會想念漢普斯地，但她欣賞這裡和海德公園與蛇行湖只有騎腳踏車的近距離，以及騎士橋的流行商店，還有「就近的雜貨店」，她所指的是哈洛德百貨公司。

搬進拉特蘭花園公寓這件事意味著順應而坦然接受更深一層的身體障礙，而不得不用輪椅來讓賈姬移動自如。輪椅對賈姬而言，變成了代表她的依賴與伴隨而來的挫折感及罪惡感。對丹尼爾而言，輪椅是個鮮明的記號，即使不是對他繼續在音樂生涯的一種譴責，也提醒著賈姬生病的這件事

實。

佛蘭德想起一九七四年底，他幫著丹尼爾買到賈姬的第一張輪椅：

我們走進店裡的時候真是個嚴肅的時刻——一次可怕的對峙；賈姬坐進車裡沒出來。這個故事愚蠢的部分就在要把空的輪椅放到車後面時。最後我推著丹尼爾，我要是先知道怎麼通過路邊的護欄、階梯或者電梯就好辦了。雖然我們身後尾隨一位善意的紳士一直幫著我們，但回到那個多層停車場的過程變成了一場鬧劇。雖然我們此時已經捧腹大笑，而這迫使我們跟著繼續假裝下去。整個事情狀況是很悲慘的，不過我們覺得自己用這種表面的歡樂來讓這嚴肅的事情變成一場鬧劇。

一個行動不便的人或許會感到孤單，但是幾乎沒什麼機會獨處。賈姬察覺自己是被好一群人照顧著：歐嘉、一名居家護士、一名輪值護士、醫生與專家，還有她的精神科醫師李蒙塔尼。這些人之外還加上她的昔日好友邵思康，邵思康每個星期五下午會來處理信件並結清家裡的帳單與護士們的薪水。賈姬也開始每星期與物理治療師索妮亞·寇狄蕾（Sonia Corderay）的治療時程，她很快地就把寇狄蕾當成朋友。

索妮亞想起她們初逢乍見時，她曾經建議說應該先有一些試驗性的治療時程來看看她們要如何相處愉快。「賈姬哄然大笑，說道：『噢，我想我們合得來。』這令我深深被她可愛的性格所打動。」

索妮亞向賈姬解釋，物理治療不可能阻止病情的惡化，不過可以經由鍛鍊那些無力且未使用的肌肉，幫助她維持一般水準的健康。她堅持賈姬應該開始用助行架來走路。賈姬剛開始還興致高昂，但是有一次當她在顯現身手時因過度焦慮而在臥室摔倒。「丹尼爾和露絲‧安待在樓下，聽到一聲砰然巨響，他們馬上就衝上樓來。我們把她扶起來。她有點嚇到，不過沒什麼大礙。那夜我離開時還驚魂未定。但是隔天我接到一張賈姬寫來的卡片，裡面是帶有她典型幽默的信息：『在朋友面前可摔了好大一跤！星期四見。』」這事說明了她對我的關心和她善體人意的性格。」

除了練習走路之外，索妮亞還安排賈姬到諾丁山莊上游泳課，那裡有一位經驗豐富、專精海利維克技術的教練，讓她可以掮著吊帶進出水面。「賈姬的手臂還是很有力量，而且她也喜歡游泳，因為能讓她自由自在。不過在四五個月之後，賈姬從特殊座椅上掉進水裡而受到相當大的驚嚇，所以我們不得不把游泳課停掉。」這件事發生在賈姬放棄用助行架走路之前不久。

索妮亞回憶，賈姬不容許敷衍之詞，對於她的健康狀況的直接問題要求據實以答。「有時候我沒有答案，不過當她問到自己是否還能夠走路時，我很婉轉地告訴她：『沒辦法，賈姬，我不認為你會好起來。』在那樣的處境之下，她跟任何人一樣，還是會懷抱著復原的希望。」

事實上，在紐約轉移因子治療失敗已經打碎這些希望，嚴重影響到賈姬的信心。醫學上顯示她可能無法痊癒著實令她難以接受。回倫敦之後不久，賈姬經歷了一場危機。李蒙塔尼醫師察覺到，她決定放棄一切。確實，她身體狀況退化得如此快速以致於醫師們認定她只剩兩個月的生命。醫師加開給她更多劑量的類固醇，十一月的時候，丹尼爾被召回倫敦。李蒙塔尼醫師相信，丹尼爾和親

朋好友的愛與支持，幫助她度過這次的危機。賈姬同時必須要發揮心理與精神方面壓倒性的力量來

恢復生存意志，克服自己對於失能生活那股極大的反感。

除此之外，大眾的讚佩扮演著重要的角色，給賈姬一項刺激來擺脫輪椅對她的限制。這幫助她

重新找回自尊。了解到自己在世人眼中所代表的意義之後，賈姬學會了重視自己。一九七四年四月，

她被任命為皇家音樂學會榮譽會員，同時獲選為市政廳及皇家音樂學院之特別會員。接下來的幾年

裡，她接受更多音樂機構頒發的榮譽頭銜，集結了英國七所大學的榮譽博士學位（音樂榮譽博士）於

一身。其中最後一所頒贈給她的學校是牛津大學，與此同時，她也被遴選為牛津聖希爾達學院（St Hilda

College）之榮譽會員。

一九七六年一月，賈姬名列新年得獎名單（New Year's Honours List）之上，獲頒大英帝國勳章（O. B.

E.）。對此她喜出望外。國內的報章雜誌上刊登了她由丹尼爾陪同前往白金漢宮，自愛丁堡公爵手中

接受勳章的照片。重新贏得大眾的矚目幫助賈姬重拾勇氣，她打破自退出音樂會舞台以來一直保持

的沉默。在一月底的時候，她同意接受BBC電視節目《今夜》（Tonight）的訪問，她在節目裡談論

關於自己的病情及其如何影響到她的生活。這表示杜普蕾已經重出江湖。

她最先的「公開」活動之一就是加入多發性硬化症學會。不久，賈桂琳‧杜普蕾的名字就成為

多發性硬化症患者心中高貴與勇氣的象徵。多發性硬化症學會為了帶給年輕患者更多的希望，而在

一九七六年初成立「一流好手」（CRACK），賈姬於皇家節慶音樂廳舉行的揭幕式當中，對著滿堂的

聽眾演講。這是她第一次在舞台上用言語取代鍾愛的大提琴。

賈桂琳‧杜普蕾研究基金會(Jacqueline du Pré Research Fund)於一九七八年一月在多發性硬化症學會之下創立(這是沃芬森與巴倫波因的新構想),它用賈姬的名字來促進大眾對這個病症的意識,向前跨出一大步。在研究基金會的揭幕式裡宣布,數位世界級頂尖的音樂家(包括巴倫波因、祖克曼、帕爾曼、費雪—狄斯考等人)每年將捐出四場慈善音樂會的收入以籌募研究經費。丹尼爾解釋,研究基金會的創始,是經過多發性硬化症帶給許多人的生命受苦而有逐漸的覺醒。「我們相信,必須要有一些工作為來鼓勵研究,而不只是幫助那些手頭拮据的個案。賈姬對這項計畫很有興趣,即使這不是她可以活躍地參與其中、或者帶給她什麼動機的事情。」

比起為多發性硬化症機構所提供的協助,賈姬最終還是從認知到自己在音樂方面的成就上獲得更多的滿足。一九七六年,EMI終於整理出杜普蕾的合約,這是自從一九六九年以來一直被遺忘的一件事。此舉使得錄自一九七〇年愛丁堡藝術節音樂會中的貝多芬大提琴奏鳴曲得以公開發行。直到此刻賈姬才表現出對自己的錄音極大的興趣——聽著它們,簡直是觸景傷情的提醒著她再也無法做到的成就。

賈姬的生活隨即在一個例行常規之中安頓下來,早上醫生來探視、中午去拜訪朋友共進午餐、下午休息、傍晚時分則是教琴或是讀書。當她不必出門到劇院或聽音樂會的時候,就和客人共進晚餐。最重要的時刻就在丹尼爾從巴黎回來的周末。他會出其不意地帶著鮮花或一些貼心的禮物回家,然後帶她到她喜歡的餐廳用餐。他們有時候會招待朋友,這群朋友多半是音樂家,在那樣的場合中幾乎總有些即興的音樂演奏。即使丹尼爾陪伴賈姬的時間相當少,他仍藉由給與她盡其所能的關照

來作為彌補。他不辭勞苦地試圖讓她走出來參加社交活動，激勵她的興趣，像是計畫學習義大利文或者聽聽貝多芬的四重奏等等。

在賈姬的病被診斷出來的一年後，丹尼爾建議她，教學是積極的與音樂保持接觸的一種方式。即使賈姬不能再拉琴，她卻從未中止作為大提琴家的身分，她對音樂的記憶，一直持續到她生命的盡頭，未會因為病情而受到絲毫的損傷。一九七五年春天，她的朋友沃芬森加入丹尼爾的意見之中，志願要成為賈姬的第一個正式學生。他雖然是個初學者，仍具有音樂方面必要的背景知識。沃芬森想起他上第一堂課的時候，賈姬開門見山要他直接進入到這些曲目：巴哈《G大調無伴奏大提琴組曲》的前奏曲和聖—桑的〈天鵝〉。儘管他還不懂如何為大提琴調音或者握弓，這樣速成的進入狀況對沃芬森顯然是有效的。他星期天下午在拉特蘭花園公寓的課程，很快就變成有助於雙方身心健康的時刻。當沃芬森上完大提琴課的時候，賈姬會放下自己心中的重擔，她經常吐露自己的擔憂與煩惱而得到他的同情安慰。

隨著賈姬重新回到公眾生活的舞台上，丹尼爾更激勵她要投注更多時間來教學，提醒她這是個有意義的專業活動。賈姬自己認知到，無論如何讓心智保持活躍是很重要的——就像她在筆記本裡所寫的：「認真工作不會剝奪生命。懶散、拒絕活動與厭倦才會。」賈桂琳・杜普蕾願意收私人學生的消息傳遍了倫敦的音樂界。不久，來自各國的大提琴手都到她這裡上諮詢課程或者較長期的學習。一九七六年春天，有人提議她的課程也許可以擴充為大師班。學生要求高達（Erica Goddard）在賈姬的家裡安排周末下午的課程。

接下來的短短幾年間，有各個年齡層、各個階段、不計其數的大提琴手會與杜普蕾接觸過。他

們的分布從年輕與初出茅廬——最年輕者為十歲的哥德文(Jane Godwin)，他為了隔周的課程，每兩

個星期從伯斯南下——到具有世界水準的音樂家。克許鮑溫、華爾費雪(Rafael Wallfisch)、埃瑟利斯

與馬友友，都是當中幾位曾經演奏給賈姬聽過的音樂家。

韓特爵士看到在賈姬家裡周末下午的課程這麼成功，於是建議她應該在音樂節舉行公開的大師

班。幾經猶豫之後賈姬接受了他的提議。她第一次以教師身分公開露面是在一九七七年的布萊頓藝

術節，接著分別是在一九七八年六月的馬分恩音樂節(Malvern Festival)與八月的南岸音樂節，以及一

九七九年八月在達汀頓暑期學校與愛丁堡的皮爾斯—布烈頓學校(Pears-Britten School)。賈姬萬分感

激韓特的鼓勵，寫信感謝他對她持續不斷的信心。賈姬告訴韓特，自我的實現對她而言意義重大「因

為那〔教學〕是辦得到的，也許我可以用說的，而不是光坐著覺得自己一無是處。」⑩

雖然公開的大師班帶給賈姬滿足感，但也實在是個辛苦的負擔。坐在輪椅上面對一群聽眾可一

點也不輕鬆，假使她的病有無法預期的性質，那麼實際情況還是存在著她到時候將無法勝任的隱憂。

李蒙塔尼醫師評論道：「出去教那些三天大師班的課耗掉賈姬大量的力氣、興趣、精神與注意力。她非

常非常勇敢，很多人在她那種狀況下是做不到的，但她接受了這樣一個挑戰。不過這的確滿足了她

對群眾的需要，群眾是她覺得最難以割捨的事物之一。」

⑩　賈桂琳‧杜普蕾致韓特爵士的信，一九七七年七月十七日。

關於杜普蕾在布萊頓藝術節第一次的大師班，韓特爵士留下了一段令人感動的敘述。在一九七七年七月九日早上，他載著賈姬和丹尼爾下行到布萊頓。他們在惠勒餐廳用了午餐，那裡曾是他們以前在音樂節的音樂會之後許多歡樂慶功宴的場景。「賈姬看起來氣色不錯，我們吃了龍蝦還喝了酒——我覺得自己要喝點什麼烈的東西來穩定我的神經，因為丹尼爾跟我都完全不能確定賈姬在公開場合再次的現身會有什麼反應。當她被推上工藝劇院(Polytechnic Theatre)的舞台時，現場一陣如雷掌聲，身為演奏家的她立刻給與正面的回應。」

湯瑪斯的雙親也出席並坐在前排，賈姬還招呼他們到後台來。賈姬抱著夢娜·湯瑪斯時閒聊道：「當年我在逍遙音樂會首登時只有你們兩位，今天我在大師班第一次開課時也只有你們兩位。」夢娜為此情此景感動得熱淚盈眶，她傷心的不只是賈姬的健康狀況，看到賈姬這麼形單影隻也令她難過。雖然丹尼爾就在身旁，她自己的家人卻沒有任何人來給她加油打氣。」⑪

賈姬隔年在南岸音樂節的大師班更是圓滿成功。莫理森(Bryce Morrison)在《泰晤士報》所提出的評論，一言以蔽之就是「對於理性而令人動情的表達能力給與激賞」。他評論了杜普蕾對學生「循循善誘」，並且堅持釐清與加強他們既有想法的能力。「看著她指導〔他們〕是何其有幸……是這麼樣的權威，結合了各式各樣建設性的建議與言詞上恰到好處的旁徵博引。」⑫

⑪ 引述自夢娜·湯瑪斯致EW的信，一九九四年十二月。

⑫ 《泰晤士報》，一九七八年八月廿一日。

早在一九七九年春季，ＢＢＣ就安排電視轉播兩場在市政廳的公開大師班。那時候賈姬的短期記憶已經開始有些問題。她的學生們都察覺到她的困難，不過在當時的奇妙情誼讓它們變得無關緊要。參與者之一的貝利回憶道：「我們像是患難見真情。賈姬幾乎有點興奮過頭而忘情的咯咯笑著，因為在台上她真的是記不得五秒鐘之前的片刻間有誰演奏過什麼音樂。她會說：『你要不要把那一段再拉一次？』來給她自己一些時間明確地表達她想表達的東西。看著這堂課的觀眾沒有人知道她的精神全副集中在思考『當下這一刻』。聽著自己過去的演奏時，她的眼神發亮，表現出一如往昔的天才氣質。」

賈姬痛恨任何教條，也不相信將自己在音樂上的觀點不知不覺放入到學生的想法中有什麼價值。毋寧說，它必須來自於一種令人信服的內在回應。她沒有時間分給那些躋身於大師崇高地位的演奏家來誇大自豪。她的學生們都感激她讓公開大師班免於任何一點宣傳的氣氛，透過她的鼓勵有助於建立起他們的信心。她會幾近歡疚地提出她的建議：「你有沒有考慮過用上弓開始？」不過她客氣有禮的方式未必適合每個人。賈姬想起曾經有個美國學生惶恐地回答她：「告訴我，不要問我。」就覺得好笑。

賈姬從前的另一名學生菲普絲(Melissa Phelps)提到，賈姬非常清楚學生的焦慮不安，她會用一個燦爛而同情的微笑來化解他們的緊張。然而她在筆記本裡卻寫道：「演出前沒有緊張甚至提心吊膽的話，我認為可能讓冒險、大膽的能力，甚至是時間的控制鬆解掉。」

教學促使賈姬不僅考慮到用大提琴，並且用言語表達演奏的過程。顧慮到在遣詞用字缺乏自信

的情況下，她學會流暢地表達自己的音樂觀念與技術方面的建議。她極為精確地分析與詮釋聲音與運弓用指的方式，也能夠傳達演奏時身體實際的感覺。看來令人驚訝的是，一個四肢完全失去知覺的人，竟能這麼生動地回憶起演奏大提琴時所涉及的肢體感覺。任何一位看過賈姬教學的人都會因而信服，假如她的雙手可以恢復的話，她馬上就能端坐並且絲毫不差地演奏記憶中的任何曲子。

賈姬的所有學生都同意，他們不斷被要求的一件事就是「多一點」——表達多一點、張力多一點還有投入多一點。賈姬最有天分的學生當中有一位布蕾克（Lowry Blake）指出，賈姬不僅教導如何表現最重要的高潮，還包括音樂當中最沉靜、最溫柔的片刻⑬。她雖然再也無法用大提琴實際說明，但她會唱出那段音樂，用大幅度的揮動手臂來傳達喜悅的表情。她在手臂高舉過頭地揮動帶領之下，整個上半身似乎受到手勢的影響，據以指示高潮所在的地方。有些大提琴演奏的動作仍然可以透過她的手來指示，她為了傳達一種特定的指法，有時還會和著那一個經過句的旋律把它唱出來。

莫瑞・威許記得，一九七九年在達汀頓暑期學校有這麼一次——賈姬在那裡教大師班，他則是有音樂會演出。賈姬發現他正在排練布拉姆斯《C小調鋼琴四重奏》的時候，立刻問他在慢板樂章大提琴一開始的重要旋律是如何運用指法：

⑬ 引述自她寫給 EW 的信。

對於我的指法，她的反應相當不屑：「一點也不好。」當我們在吃飯時間相遇時，她把很

賈姬絕對不是以方便取巧的角度來思考指法。在一個經過段落裡，其他演奏家會停留在同一把位上，而她往往運用到各種不同的變換把位。她曾向凱特畢爾解釋道：當你變換把位越頻繁，你在指板的上下游移就能賦與你更多的自由——手部的移動終究和張力是相對的。杜普蕾的滑音與滑奏之運用都是她演奏的招牌動作。它們千變萬化：慢的、快的、有無隨著揉音、輕的或重的、在同一個弓之內、或者在換弓之後。集中注意去聽她的艾爾加錄音、正確地判斷出她在何處運用到表情豐富的指法與滑音，是一個饒富趣味的練習。

音符之間的相互關係令賈姬深深著迷，她評論道：「光一個音或和弦表達不出什麼，是沒有生

多種不同的可能性像是「4─1─2」等等之類的唱給我聽。她第一次建議指法時我心想：「很有意思，我一定會試試看。」然後再下一回吃飯的時候，她告訴我：「忘掉之前的那個指法，試試這個。」這樣的情況大約發生了三次。她考慮得愈多，指法就愈來愈古怪而特異，它們像是脫離了旋律的單純性質一般。賈姬愈是斟酌這個樂句，我才能夠漸漸感受到她自己如果可以拉琴的話會如何演奏它，這讓我覺得很迷惑。我記得她在第四個音上用了一個A的空弦，造成本位A音到升G音的半音之間一種特殊的張力。這是大膽的指法，對她來說會產生效果。通常要模仿她的指法是很危險的一件事，因為它們牽涉到一些音與音之間輕微的滑奏，在她手裡聽起來令人為之驚豔，但在比較等而下之的天才手裡聽起來絕對很容易變得很恐怖。

命的。一跟其他的音相連時它馬上能表達意思，有了輪廓、位置的意義與表現。」⑭有時候她要求學生在距離很小的音程之內做出一個情韻餘長的滑音。貝利憶及有時候這兩者可能是互相矛盾的。

在德佛札克協奏曲裡面，有一個地方是音樂意猶未盡地從小調轉回到大調。賈姬花了很多時間要我從本位F音到升F音做出滑音同時還得加上揉音。我做不到她想要的方式，我在某個地方停下來，說道：「可是這裡只有一個半音而已，沒有足夠的空間來做滑音。」賈姬驚訝地回答道：「但是這兩個音可相距了十萬八千里。」此事讓我了解到，情感的張力決定了她對滑音的想法，跟音程的距離完全無關。

賈姬對於如何為作品分句方面的個人見解，同樣受到她在音樂上情緒的反應所支配。威許評論道：「她始終認得出樂句的主軸在什麼地方，張力最高點在什麼時刻。賈姬常說：『在這個句子裡，你只有一個地方能夠做滑音。』對我而言它是很不明顯的，但她知道『這』就是關鍵所在，即使她不一定能解釋箇中緣故。」

賈姬在快速的經過段落裡指法的處理也一樣地具有創意。她常常用左手大拇指作為踏腳石或槓桿，給她的手有大幅伸展的範圍。她以醒目的方式將這個技巧運用在舒曼協奏曲接近一開始的十六

⑭ 引述自杜普蕾的筆記本。

分音符上行琶音經過句之處，藉著將大拇指指放在泛音D上，以換弓來掩飾變換把位，使她能夠清晰有力地發出頂點音。同樣地，在艾爾加協奏曲第二樂章前宣敘調的導奏裡，她捨棄滑音，透過運用大拇指按在泛音A上（實際上是一個和弦——A到C六度音程——此處的根音被簡短地放開以留下泛音）來克服跳進，並猶如猛虎般倏然撲向頂點的F音，造成一種出人意表、炫耀技巧的戲劇性效果。

對學生來講，要了解賈姬左手的技巧或許還算是比較容易的，因為她的弓法，例如她跳弓的方式，有許多方面完全是獨樹一格的。不用實例說明的話，幾乎不可能表達這些相關的技巧。不過在討論對聲音的一般感受時，賈姬會針對弓的放置與重量的運用以及具備特殊效果的弓速詳加解釋說明。事實上，賈姬的弓法是從音樂聽起來應該是怎麼樣的前提出發，而不是以應該如何運弓為考量。

貝利回想起自己有一次問賈姬是如何讓換弓不著痕跡：「我永遠不會忘記她的回答——『換弓？』她說道：『沒這種東西。只有一個音符與下一個音符之間的連結而已。』」

賈姬不喜歡單就技巧上的任一點來討論，因為每一點都是生於音樂、與音樂相關。的確，光是談論弓法而不去指向相應的左手音色，對她來說是很不可思議的事情。使用揉音與否也許要在特定的指示下才能去做，不過多半是透過文字的比喻——例如「這裡的音色很冰冷」或者「等待這個憂鬱的音符，真正受傷的是它。」

杜普蕾對於每個音的色彩與明暗的執著，是她教學上一個著名的特色。菲普絲評論道：「賈姬幾乎是從畫家的角度來思考，在色彩之內運用無數的明暗色調，這影響到音符的情感走向。在音符

之內某一種色彩的某一面也可能做出變化，她能夠運用這種手法來獲得壓倒性的效果。」⑮如此境界的達成，部分是透過賈姬駕馭自如而做出變化萬千的揉音，另外還加上藉著弓來雕琢出聲音織體的想法。

當年十六歲的柯恩（Robert Cohen）來賈姬這裡做短期密集的學習。他和賈姬同樣都是從十歲起就跟著普利斯學琴。柯恩記得，他從賈姬身上學到的唯一一件最重要的事情就是，她把自己無條件的奉獻給樂句裡的每個音符。「為每個獨立的音符而活，是我早就從普利斯身上知道的東西，但是去了賈姬那裡之後，我才深刻地體驗到這個道理。賈姬教我，就每個音符而言，你在當時當刻對自我層次的意識絕對事關重大。如果你正要演奏完一個漸弱的樂句，很重要的一件事就是，漸弱過程中的每個音符，從一開始到最後，都要用一種特別的方式來演奏，來營造出漸弱的感覺。」

賈姬在音樂方面的說服力顯然有它自己難分難解的邏輯。柯恩驚訝的發現到，杜普蕾是一位頭腦非常清醒的演奏家：

我從聽到和看到她的演奏所得的印象就是，音樂正是從她身上一湧而出，如同一個自然而然、不假思索的過程。我隨即了解到，她始終很清楚自己正在做些什麼——當你聽了錄音的時候就會明白。事實上，她對於演奏的過程具有一種自覺而理性的理解，她絕對是洞見

⑮ EW訪談，一九九三年六月。

透澈的，儘管她給人一種完全訴諸直覺獲得自由的印象。許多人都認為這是她後天學來的一種意識，因為當她生病而離開大提琴的時候，她被迫要去分析事理。然而早在幾年前這種能力就已發生⑯。

賈姬似乎能察覺到每個學生的需要。對湯黛（Gillian Thoday）和海斯（Andrea Hess）而言，她的教學是針對於強調分析的法國學派的一種矯正法，給了她們探索個人音樂特質的自由空間。海斯記得，當自己發現賈姬是不遵守任何規則的時候，著實吃了一驚：「首先，我想起她用『違規的』辦法解決樂器方面的難題。她將所有學院派的方式全都丟出窗外，教導我只要它能產生效果怎麼做都沒關係。賈姬提供給學生最珍貴的一個想法就是容許他們做他們自己。在這方面她和所有我接觸過的大師們完全不同。」⑰

對那些未曾聽過賈姬本人演出的學生而言，也許更難掌握她處理音樂的方式上最不可或缺的自由。其中一人是修（Tim Hugh），他在一九八○年開始跟賈姬學琴。在與她接觸的過程中，修理解到，她在這麼短暫的時間裡達到這麼多的成就而且已登峰造極，使他受到了精神感召。「不過，就像是進入時間的脈絡裡去找尋這位偉大的演奏家，她依然相當活躍，卻已不再是個大提琴家。我記得賈

⑯ EW訪談，倫敦，一九九五年十一月。
⑰ EW訪談，倫敦，一九九五年。

姬聽到自己和巴畢羅里的艾爾加錄音時痛哭失聲。看到她活在過去而沒有任何未來的希望，令人為之鼻酸。」[18]

杜普蕾是不可能被歸類為教師，毋寧說她是一位演奏家。她避開所有的教條，因此沒辦法指出她演奏的手法是哪一派甚至哪一種慣例。因為她以前的學生會提出證明：賈姬擅於傳達對一部作品強烈的詮釋的直覺，她在技巧方面的所有建議都是隸屬於音樂的脈絡條理之下。如同丹尼爾提醒她的，學生就像尋求醫生的病人；當他知道自己有問題的時候才會出現。即使實際上她的手臂已經完全癱瘓，賈姬仍會鏗鏘有力地聲明「是我」來回答「誰能把大提琴演奏得很好？」的這個問題。也許從賈姬的風格與樂音裡得到最多真傳的大提琴家是威許，他後來變成了賈姬的好朋友。賈姬一向不喜歡用「學生」這個字眼。「別這麼稱呼」，她堅稱，「他們不是學生，他們是我的朋友。」

賈姬試圖為已確立的大提琴曲目做校訂來與她的教學活動同時並行。她的第一件委託來自於卻斯特音樂出版社（Chester Music），任務是校訂六首巴哈的《無伴奏大提琴組曲》。賈姬在準備自己的版本時，先研究過其他大提琴家的版本，她承認自己受到邁納迪的個人影響，丹尼爾買給賈姬的是邁氏所校訂的巴哈版本。賈姬透過她的朋友菩利斯（Tony Pleeth）因而熟知了關於正統巴洛克演奏的發展。不過賈姬比較傾向效法邁納迪的方式，例如，起先她藉由標明和聲的持續音、或者指示出應當採用琶音、或者離開演奏的和弦，來突顯自己的音樂概念。在這種單聲部音樂裡，牢記隱含的基本

⑱ EW 以電話訪談。

和聲是很重要的，因為「它指出方向進而指出音樂的表情」。賈姬同時建議「樂譜應該被想像成是

地理學上一個有用的指引，把它用在音樂上容易迷路的地方以得到真正的解決出路。」⑲

結果這些指示並未被用在印行的版本裡，因為很不幸地它們遇到一些粗心大意的印刷錯誤與誤

差。最有問題的地方與指法有關。雖然事實上賈姬的指法系統具有高度的原創性，我很懷疑這些標

明的指法是否真的都代表她想傳達的意思。（這個版本似乎未經任何一位具備大提琴基本知識的人校

對過。）賈姬曾演奏過的第四號組曲和她從未公開演奏的兩首組曲（第四號與第六號）之間，在演奏指

示上確實有明顯出入。後者的指法有時是任意獨斷的，她的註記缺乏一種深思熟慮的信心。

普利斯曾經宣稱，在杜普蕾的版本之中有關弓法與表達的概念是模仿他的想法。雖然賈姬確

實吸收了普利斯處理巴哈的手法，但他的主張卻不足以說明她的音樂發展。如果一邊聽賈姬早期

在ＢＢＣ的第一號與第二號組曲錄音、一邊順著她的版本來看，將會注意到在她的演奏與註記本

身兩者之間的不一致。賈姬自己也不可能從這一場到下一場的演出都固定用同一套弓法和指法。

但是從研究杜普蕾的巴哈版本當中可以發現幾個顯著的情況：在第五號組曲中，她堅持採用原版

「錯誤的調弦」（scordaratura，Ａ弦調低到Ｇ音）還有她特立獨行的指法系統，包括許多用第四指

的半音滑音、空弦的大量使用、有時還需要彆扭的跨過兩根弦或三根弦。

當賈姬後來要求大提琴家友人以她出版的指法與弓法來演奏全套的巴哈組曲時，或許會感到氣

⑲ 賈桂琳・杜普蕾，未出版的筆記本。

餒。這顯然是無意義的練習，因為沒有人可以複製她自己的音樂，樂譜上的指示沒有一個派得上用場。或許基於這個理由，賈姬後來在一九七九年接受一項校訂艾爾加協奏曲的提議時（雖然她是最適合這個計畫的不二人選），已無心在這件任務上。賈姬曾經請求威許幫她進行這件關於艾爾加的工作。因為她到當時為止發覺很難用自己的手寫作，從那時起威許就扮演了文書的角色。威許對於他們第一次共事的情形記憶猶新：

賈姬所說的第一件事就是：「我們刪掉一開始『崇高的樣子』的表情記號。」我驚慌失措地回答：「但是賈姬，你真的不能去掉它，那是艾爾加寫的，而且無論如何那只是你演奏它的方式」。她答道：「不是，不是」，並且堅持說我們要拋棄艾爾加的指示。賈姬似乎懷著這樣的想法，也就是說，除了音符之外她可以改變任何事物，或許她也曾經這麼做過。她把艾爾加所有的指示通通擦掉。很明顯的，它將不是個可行的版本也不能被出版。我認為我們根本跨不過第一樂章。

賈姬的健康情況正逐漸走下坡，她再也不能完成這件工作。

28

不朽的傳奇

沒有輪椅能阻止心的天馬行空。

——杜普蕾，筆記本

一九七六年七月，巴倫波因在聖保羅大教堂的階台指揮貝多芬的第九號交響曲，作為倫敦市立音樂節的開幕音樂會，賈姬就坐在觀眾席上聆聽。露絲·安也到場觀賞，並在音樂會之後跑來跟她打招呼。當露絲·安正要離去的時候，丹尼爾看見她，「那不是在聖瑪麗醫院的那位親切的護士嗎？」他自問著，馬上請母親阿伊達去追她。阿伊達追上了露絲·安，然後請她以私人身分來照顧賈姬。

先前連續有幾位仲介的護士都是差強人意，巴倫波因他們正迫切需要一位信得過的專業居家護士。

露絲·安克服剛開始的猶豫不決之後，接受了這個提議，在賈姬的餘生當中，露絲·安都陪在

她身邊。對露絲‧安來說，照顧賈姬是一項使命，她在這件工作上受到自己虔誠的新教信仰的幫助。

賈姬本來就不是個遵守教規的人，也痛恨任何帶有狂熱氣息的事物，儘管如此，她仍然尊重露絲‧安精神上的寄託。無論她們之間有什麼差異，雙方都很有默契地同意不去干涉彼此的想法。

露絲‧安第一件關心的事就是確保賈姬能夠盡量過著充實的生活。她完全了解自己的工作不只是單純地滿足病人的需要，還得確定賈姬應該涉入到所有關於照顧她的決定之中。她盡力讓賈姬覺得舒服、看起來狀況不錯，她也費了很大的心思負責把賈姬打扮得漂漂亮亮，穿戴合適的配件，衣著整潔體面。同樣地，露絲‧安用光鮮的色彩裝飾賈姬的房間，把所有跟她病情有關的物品藏到看不見的地方。她顯然不只是一位忠實的護士而已，她提供關愛與安慰，逐漸承擔起日益繁重的管家責任。

賈姬在一九七五年秋末克服一次重大的健康危機之後，又重新恢復對娛樂的嗜好，她開始上劇院和拜訪朋友。她很快地發現倫敦的劇院不是每一家都可以坐輪椅通行，有時要從車上被抬進包廂，還得做一些安排，如此她才能夠欣賞特定的一場演出。她的教父海伍德公爵，後來擔任英國國家歌劇的總監，鼓勵她在歌劇裡找出新的興趣。然而，她對音樂的興趣，絕大部分集中在她周遭親近的朋友們的演出。幾乎每一次丹尼爾、祖克曼、帕爾曼或祖賓‧梅塔在倫敦的表演，賈姬都現身在觀眾席當中。在節慶音樂廳裡，一項特別的通融取消了消防方面的規定，讓她得以使用一條位於音樂廳內左手邊、經過迷宮似的路線，由後台入口抵達的私人包廂。輪椅使用者一般都被安置在一樓正面前排的特別座，對於像杜普蕾這樣的名人來說簡直是個敏感的位子。

寇狄蕾回憶道：「賈姬討厭別人注意到她行動不便的感覺。不過她在那種情況下會想辦法找點

樂子。她描述過曾經有好意的陌生人接近她，試著說些安慰的話卻適得其反。他們也許會脫口而出：

『你可知道，我的阿姨正好有一樣的情況。她過著很好的生活，可惜去世得早。』然後才發覺自己大大失言。」①

丹尼爾想出了一個很棒的主意讓賈姬有機會滿足對舞台表演的熱愛。一九七六年夏天，賈姬在亞伯特音樂廳的一場特別的音樂會上現身，在《玩具交響曲》（咸認是海頓所作）打小鼓。這個場合是紀念哈洛德・霍特經紀公司創立周年慶，由庫貝利克指揮，公司旗下的許多藝人都在音樂會上演出。（賈姬多年前還是小女孩的時候，曾經在電視上錄同一部作品時，太用力敲她的玩具鼓以致於把鼓給打破了。）一九七九年，丹尼爾安排由他指揮ECO，賈姬擔任普羅柯菲夫《彼得與狼》（*Peter and the Wolf*）的旁白。除了一次公開表演之外，他們也為這部作品進錄音室錄音，由德國留聲機唱片公司發行。重新回到舞台上令賈姬興奮不已，她沉迷於言語表達的運用。她可觀的藝術天分在她詳述的過程中開始發酵，特別表現在她對時間掌控的判斷力與促狹的幽默感。

一年之後，她與ECO及梅可拉斯(Charles Mackeras)合作，朗誦涅許(Ogden Nash，譯註：1902-1971年，美國幽默詩人)為《動物狂歡節》(*Carnival of Animals*)所作的詩，然而這時她漸漸有些口齒不清，演出的時候她一直咯咯笑到瀕臨失控。（在錄自亞伯特利音樂節〔Upottery Festival〕的廣播帶上，她朗誦涅許的詩《老頑固》〔*Fossils*〕的地方就可以聽得出來。）葛拉伯向彼得・安德烈建議由EMI

① EW訪談，倫敦，一九九四年十一月。

錄製這部作品。但是安德烈不喜歡把涅許的詩加到聖─桑的音樂上頭的構想，就以公司先前也曾經拒錄由曼紐因的妻子戴安娜朗誦的同一部作品作為藉口來婉拒。

對丹尼爾來說，很難接受賈姬在音樂上消聲匿跡的殘酷事實，他一開始還拒絕與其他大提琴家同台演出，縱使他曾經破例為皮亞第高斯基伴奏。即使他後來克服了這種抗拒心理，但有某些作品像艾爾加的《大提琴協奏曲》與舒伯特的《鱒魚五重奏》太容易和賈姬聯想在一起，於是他再也不願演出或錄這些曲子。

丹尼爾常常反覆思量著如何過屬於他自己的日子，但是他對於賈姬應該被無微不至的保護絕無異議。醫師們曾經建議過，讓她住在醫院或療養院裡或許會比較好，因為那裡能夠專業地配合她半身不遂的情況，不過那時候丹尼爾並未被說服。不過他還是去看了專收絕症病人的普尼療養院，那是當時在倫敦唯一能夠為賈姬這種罹患慢性病的病人提供照顧的機構。如此一來只是更堅定他的信念，無論有多少困難，他的妻子必須留在家裡受到照顧。他從未告訴過賈姬關於他造訪療養院的事，這個地方有著如此令人沮喪的名稱。

賈姬在發病後的前幾年裡，展現出對丹尼爾深切的關懷。她告訴塞爾比醫師，她覺得丹尼爾應該離婚去另組一個有小孩的家庭。與此同時，她也曾經跟朋友透露，走過這麼多風風雨雨之後，如今他們比過去還親近，終於能夠無所不談，一起做出深思熟慮的決定。

但是隨著丹尼爾愈來愈埋首於巴黎管弦樂團音樂總監的工作時，他必須將生活劃分得更涇渭分明。帶著隨行護士還有應付病症的各種行頭，如此大費周章的旅行讓賈姬打消了來巴黎探望丹尼爾

的念頭，雖然在一九七六年她有一次去了一個星期。不可避免地，丹尼爾必然了解到自己在巴黎需要有個伴，而賈姬本來就被排除在他的一群新朋友之外。他一直共享著她在倫敦的生活，然而她對他在外的生活卻愈來愈興趣缺缺。這個情形一方面隱含著一種自我保護的本能需求，另一方面，隨著她的眼界日益狹窄，必然逐漸把焦點集中在自己身上。

由於情況日趨惡化，賈姬變得愈來愈自我中心，情感上丹尼爾無可避免地多多少少會從她這裡抽身。到一九八〇年代他開始減少回倫敦探訪的次數。那時丹尼爾已經完全放棄她復原的希望。她不追問什麼，但是內心裡也不意外，她能理解已屆不惑之年的丹尼爾，會感覺到需要和一個能為他生兒育女的女人安定下來。在他下定決心將生活一分為二的時候，他得到朋友們和伴侶貝許奇洛娃（Elena Bashkirova）的諒解與同情。知道他私生活有「地下情」的那些人，作夢也不曾想過要將他們公諸於世，就這一點來說，他們對丹尼爾和賈姬兩邊都表現出他們的道義。丹尼爾對賈姬實踐了高度的責任感，這是他對賈姬始終如一的愛情所驅使，上述兩件事都是毋庸置疑的。

儘管賈姬的朋友們在為她分憂解勞、激發她的興致並且用同情心來鼓舞她的時候，會注意到他們自己的角色任務，但是他們了解賈姬特別需要愛與再三保證。對男性朋友而言，有時可能困難了些。賈姬毫不諱言自己在女性特質方面需要恢復信心。或許她已經是個病人，但是她的情感和她的情慾仍然非常活躍而不願被忽略。

賈姬一向是需要去做出奉獻的人；雖然她失去了用音樂去給與的機會，卻依然能夠慷慨友好地奉獻她自己。即使在病重的時候，她也知道如何扮演一個富於同情心的聽眾。她未曾喪失的另一項

能力就是愛笑的天分，不管是談到奇怪的、好笑的、或者普通的黃色笑話，要克制住她的幽默感還得花一番很大的工夫。

安慰與支持也是由精神上的來源所產生。西敏改革猶太教會堂剛好在拉特蘭花園公寓附近。有一天賈姬坐在輪椅上跟丹尼爾外出散步的時候巧遇富利得蘭得拉比。他們彼此相談甚歡，富利得蘭得拉比很快就成了他們家的常客。他與賈姬會面的時候，他們從文學談到猶太教義，討論各式各樣的話題。富利得蘭得拉比將賈姬介紹給幾位作家與音樂家，包括史文(Donald Swann)、阿布斯(Dannie Abse)和西利托(Alan Sillitoe)。他幫忙賈姬準備她為廣播節目《荒島唱片》的音樂選集還有《彼得與狼》的旁白。「我去看了那場表演，場面十分感人，因為從觀眾接受賈姬的熱情之中可以感覺到他們對她的喜愛。我也聽了她朗誦涅許為《動物狂歡節》所作的詩，這是她最後一次在舞台上露臉。賈姬如此鍾愛表演，要去接受她再也無能為力的事實相當殘酷。」[2]

富利得蘭得拉比試圖避免讓他們的會面變成宗教聚會。他注意到：「感覺上從來沒有牧師來探訪過她。我們有時會談論到禱告，她喜歡讀此詩篇給我聽。她的猶太教信仰的確不是傳統的猶太教信仰，她有一個很單純的信念和信仰，認為自己是猶太教徒。她的確來過教會好幾次。我們習慣在贖罪日聽她的《晚禱》錄音──賈姬認識贖罪日的方式就是透過音樂。」

② 在本章的此一與其後所有相關的引述皆來自EW的訪談，倫敦，一九九四年六月。

對丹尼爾和賈姬而言，他們的猶太教信仰沒有任何獨斷的成分，他們對其他人的信仰抱持寬容

的態度。據祖賓‧梅塔回憶，有一年，他和他的夫人南西決定在拉特蘭花園公寓辦一個盛大的耶誕節慶祝會，丹尼爾他們沒有異議。他們知道賈姬從這古老傳統中得到很大的樂趣，於是就準備了一棵裝飾得琳瑯滿目的聖誕樹和一頓道地的聖誕晚餐。

在賈姬的情況裡，猶太教是和丹尼爾還有大半是以色列籍的音樂家朋友有一種親密的感覺，這種感覺也跟猶太教結合成一體。她對那些在必要的時刻前來相助的猶太人朋友有一種親密的感覺，這種感覺也跟猶太教結合成一體。有別於艾瑞絲，丹尼爾的母親阿依達總會在一個臨時通知需要她的時候，先把在台拉維夫的家人與學生放在一旁。阿依達講求實際的智慧和她的親切愉悅使她成為一個強力的支柱，當賈姬病情惡化的時候，她經常到拉特蘭花園公寓走動。

儘管隨時都有危機發生，無論是牽涉到輪班護士離職、管家生病、或者賈姬病情突然復發，理出頭緒的責任都落到丹尼爾身上。在拉特蘭花園公寓裡，家事穩當當地由露絲‧安和歐嘉輪流負責，然而幾年以後她們兩人的關係開始惡化。偶然進入到巴倫波因他們生活裡的兩個女人竟然無法和平共處，這似乎是命運的捉弄。歐嘉個性寬宏大量，但是來自東歐的她未曾接觸過在多民族團體裡的生活。她無法接納露絲‧安的膚色導致她們水火不容。一九八○年，巴倫波因被迫要在兩位居家幫手之間擇其一。他勉為其難地一定得請歐嘉走路，因為露絲‧安是無法取代的。

這只是迫使丹尼爾取消演出飛回倫敦的許多危機之一而已。雖然他能夠仰賴母親的支援，然而在這樣的非常時期賈姬的家人似乎消失得無影無蹤，總令他感到大惑不解：「我完全不了解。也許因為當時我還年輕，在鼓勵杜普蕾的家人方面做得不夠，當時我應該要更直接地請他們幫忙。」

然而不論他們或許盡過多少心力照顧賈姬，艾瑞絲或德瑞克在個性上本來就不會尋求對話或主動伸出援手。他們礙於自身家庭背景的限制，還有在外人看來是一種相當「英國人的」壓抑觀念。

艾瑞絲對於賈姬的失能因而發自內心的悲痛，其實也是為自己的損失感到悲傷。她貢獻了大半輩子來幫助賈姬成為一位偉大的音樂家；眼睜睜看到投資在面前盡數化為泡影的確令她相當痛心疾首。

賈姬因為母親似乎收回了對她的愛與關心，而受到徹底的傷害。在某個時機，賈姬身邊的人透過在ECO的朋友聯絡上賈姬的教母荷蘭太太並託付她一項任務，就是向艾瑞絲勸說多去探望探望賈姬。荷蘭太太回憶，艾瑞絲與德瑞克確實有所回應，他們開始每兩個禮拜去一趟倫敦，他們固定在星期五前來，跟賈姬共進午餐然後喝個下午茶③。然而艾瑞絲曾向她的朋友佩西坦承，她再也不知道怎麼跟自己的女兒相處，雙方一直都有一種拒絕彼此的感覺難以消除④。凡此種種足以將這些例行探視的價值貶低成為形式化。賈姬曾經想辦法到她父母位於紐伯利郊外的科瑞治的家中，她去過好幾次。露絲·安想起賈姬回娘家的時候，始終感到敗興而坐立難安，因為他們的房子沒有因應她行動不便的裝設。她確實也渴望從她家人身上得到比較溫暖的表示。

一九七九年，當賈姬的弟弟皮爾斯加上艾瑞絲與德瑞克兩人都成為更生的基督徒時，問題變得更嚴重。賈姬對她家人的信仰沒什麼好感，她認為他們的信仰本質上是天真而幾乎過度的單純。賈

③ EW訪談，海斯，一九九三年六月。
④ EW訪談，巴斯，一九九三年五月。

姬聲稱艾瑞絲認為她的病是起因於她放棄基督教改信猶太教的想法未免有點太誇張了。不過在艾瑞絲堅信她已得到耶穌基督救贖的一種轉化的認知之下，杜普蕾家參與了一個基金會。據富利得蘭得拉比回憶：「賈姬心裡很清楚她母親認為她因為拋棄耶穌而受到懲罰。此事被拿來大作文章。耶穌已經成為她母親生命的重心。這只有影響賈姬更確定自己是猶太教徒而不是基督徒，讓她與她的母親跟弟弟互相敵對。」

唯一一位曾經當著賈姬的面告訴她應該重新考慮改變信仰一事的人，就是羅斯托波維奇的太太維希芮芙芙斯卡雅，她陳述自己的信念，認為每個人應當去實行他或她原來的宗教信仰。維希芮芙芙斯卡雅一向對於心裡最先浮現的想法直言無諱，她對那種傳教士般的熱誠確實不為所動。賈姬不會拿這件事跟她唱反調，其實她反倒是對激進的基督徒那種諷刺與高壓的暗示感到憤憤不平，不論它們是否出自她的家人或者露絲·安的朋友之口。

宗教問題在某個層次上幾乎是毫不相干的事情，不過在另一個層次上就被利用來增加雙方的敵對關係。無疑地賈姬覺得被自己的家人所遺棄。然而她對她的姊姊始終保有真摯的感情，在李蒙塔尼醫師的回憶裡，在她的姊姊找時間來探望她的時候，她感到相當高興。賈姬知道，希拉蕊全心全意在照顧她的家庭，她的生活並不寬裕。賈姬總是關心著她那些芬季家的外甥與外甥女，她待在艾須曼斯沃斯的那段期間漸漸地愛上他們。然而她不喜歡甚至有些瞧不起基佛。就像她對她的弟弟皮爾斯一樣，她常常懷疑皮爾斯對於上高級餐廳、點一瓶最昂貴的酒還比來探望她有興趣。

賈姬不諱言，自己有時候會被一種必須因為自己的天才付出代價的想法所困擾，她對於自身的

病痛有些許的罪惡感。富利得蘭得拉比解釋道，以猶太教來說，病痛之苦從來就不是因罪而來的懲罰，藉以安慰賈姬。「所有的痛苦都是極端的不幸，都是要承受的負擔。但賈姬一點也不須為她的病痛而有任何罪惡感。生病有時候讓她心裡生出一種信心堅定的愉悅，這有一部分是心理層面的。」

令賈姬擔心的是，不快樂會將身邊的其他人趕走。」

賈姬節制克己的愉悅的確令她獲益良多。她得到一群好朋友，當中還包括王室的人。當查爾斯王子來賈姬家中探望她的時候令她感動莫名，她把查爾斯王子寫給她的兩三封信視若珍寶。賈姬也是肯特公爵夫人的密友之一。不過賈姬並非趨炎附勢之人，她和她的司機洛克爾（Doug Rockall）同樣地相處愉快，她欣賞他那盡忠職守、親切熱忱的友誼。

那幾年的盛事之一就是她受邀前往查爾斯王子與戴安娜的婚禮。丹尼爾不在的那段期間，露絲·安建議應該由威許來護送她。威許想起當時在聖保羅大教堂的典禮上，賈姬發覺自己被安排在一列坐著輪椅的行動不便者之中，心裡感到忿忿不平。她要威許推著她去前面比較看得見典禮進行，他費盡一番唇舌說明在王室場合上的禮儀是神聖的理由才說服了她。

賈姬透過威許另外找到一種方式讓自己對於文字的熱愛有專業的運用。威許將她介紹給女演員潘妮洛·李（Penelope Lee），潘妮洛邀請她在戴文的亞伯特利藝術節參加一個關於朗誦的節目，並由BBC第四廣播電台為他們的「樂趣十足」（With Great Pleasure）系列節目進行同步錄音。威許記得，當時賈姬興高采烈的為節目做準備，讓她在事前六個月的準備當中最忙碌的時候全力以赴。「那段期間，潘妮洛、演員卡爾森（John Carlson）還有我常常相偕去讀詩給賈姬聽。我們把她喜歡的收集成

一堆作為可供選擇的讀物。在最後的一兩年來愈難有時間陪她，不過如今我們找到了積極的事情，讓賈姬參與一個實際的目標，以所有相關的事情來說，這種方式比較輕鬆容易。」⑤

威許注意到，這個時候賈姬的身體狀況更大不如前。「一開始她還可以朗誦，但是在那六個月接近尾聲時，她真的沒辦法看清楚了。所以我們還得把書面放大、把詩句寫在大張卡片上，以便讓她能讀得出來。」在眾人取得共識之下，大部分的稿子交由兩位演員朗讀，不過賈姬得介紹他們並朗誦一兩首詩。到最後一分鐘的時候，他們深怕賈姬的身體狀況會禁不起節目的壓力。儘管如此，

賈姬仍想辦法撐下去，這次表演被認為相當成功，憑著賈姬的勇氣與豐富的舞台經驗終於排除萬難、順利完成。她傳播了她的喜悅之情，於當晚盛裝出席。威許回憶：「賈姬在家裡念詩的時候最大的問題就是，她會咯咯地笑個不停，所以我們有點緊張這種情況是否也會在台上發生。不過她順利熬過去了，雖然你在錄音帶上仍會聽到她幾乎瀕臨完全崩潰的邊緣。」

在亞伯特利的期間，賈姬認識的其他兩位演員，就是福克斯(Edward Fox)與大衛(Joanna David)。他們成了賈姬的朋友，常常來讀詩給她聽，還會邀她周末到他們多塞特的家中作客。賈姬向來有某種情結，她覺得受過極少的學校教育讓她對音樂以外的事情一無所知。另一位曾經幫賈姬準備《彼得與狼》旁白的演員朋友蘇絲曼(Janet Suzman)後來寫到，她認為這樣的無知是一種真實有價值的天性：「對一個每天的職務就是說話、說話、說更多的話，還得跟某些回答直接了當、平淡無奇加上

⑤ 在本章的此一與其後所有相關的引述皆來自EW的訪談，倫敦，一九九三年五月。

在無聊陳腐教育下一絲不苟的人們交談的人而言，實在是一種解脫。她沒有那種學者式的偏見，沒有一知半解的想法，令人振奮的是她讀的書不多，完全是一張白紙。」⑥然而賈姬貧乏的教育背景很容易被誇大了。她喜歡文字，縱使並非學識淵博，也能夠敏銳的真正去了解無意中接觸到的文學作品。她特別認同詩文中的音樂性，一直對莎士比亞很著迷。令賈姬失望的是，史考菲(Paul Scofield)曾約好來拜訪她一起讀巴德(Bard)的十四行詩，卻從未實現諾言。

大約在一九八一年的時候，賈姬開始在身體方面以及心理方面出現退化的情況。她變得口齒不清、四肢愈來愈無力還有吞嚥困難。爲了阻止手臂顫抖，她常常將雙臂交叉。病症如今也逐漸影響到腦部的某些區域。根據藍恩醫師的解釋：「當你的腦部產生物理和化學變化時，你的情緒、記憶、推理能力與行爲也都會有變化。當制約反射(存在大腦皮質前葉)受到影響時，你的性格與社會化將遭受改變。」⑦

許多人都不承認賈姬性格裡的這些變化是由於生理的影響。李蒙塔尼醫師提到：「賈姬在病重的時候說過的許多事情應該大打折扣，即便如此很多很多人都仍信以爲真。她用叱退的話語與她對男性的需要都是因爲缺乏自我控制──被稱爲抑制因子或制約反射──這與病情有關，會讓人看起來很快樂或者很狂躁不安。凡此種種在她童年所受到的管束裡皆有跡可循。她一向認爲去嚇別人是

⑥ 蘇絲曼，〈賈姬與狼〉(Jackie and the Wolf)，魏茲華斯(編)，《賈桂琳‧杜普蕾：印象》，頁一二七。

⑦ EW訪談，倫敦。

一件很好玩的事。」⑧

差不多在這個時候，李蒙塔尼醫師覺得自己有責任告知巴倫波因他不能再實行具有正式意義的精神分析。「我繼續去看賈姬的唯一理由就是我給了她某些可以依靠的東西——她能夠跟某個人來發洩心中的憤怒。因為有我，當她沒辦法自己進食或者必須引起別人反應的時候，她可以一吐怨氣。她痛恨她每一件跟她的依賴有關的事情。」

朋友們注意到，賈姬一反本性，她的堅忍克己開始蕩然無存。在傾訴自己的悲苦與挫折的時候，她開始抱怨起身邊的人。她最主要的箭靶，除了她自己的家人以外，就是她最依賴的兩個人：露絲·安和丹尼爾。也許這是她的病情自然而然的結果，她變得監禁於自己的依賴之中，賈姬把露絲·安當成了監視看守她的人。她的怨恨與憤懣表現在對於露絲·安的宗教信仰的冷嘲熱諷當中。朋友們會用各種不同的方式來打圓場，或聽她情緒爆發，或提出爭論的另一面，或轉移話題分散她的注意力。然而對於偶爾造訪的客人來說，她的口出惡言可能讓人下不了台。

不用太多的想像就可認知到，憤怒的言語只是個表面上她的挫折感亟需的出口而已。每次丹尼爾回到家中或者打電話來，賈姬的眼神會發亮，聲音變得輕柔。在漫漫長夜的孤單時刻，是露絲·安用她的友誼、愉悅和關愛給了賈姬支持的力量。

李蒙塔尼醫師相信，這些渴求同情的呼喚，部分是因為賈姬沒辦法可憐自己。「她希望她的朋

⑧ 在本章的此一與其後所有相關的引述皆來自EW的訪談，倫敦，一九九三年六月。

友做到她不能為自己做的事情。她說的許多話是為了喚起憐憫。然而她正做著違背她本意的事，因為她不想要為這種憐憫。在這樣的情境下這樣的舉止不足為奇。」

一九八三年夏天，賈姬搬到一間新房子，那裡比較適合她與日俱增的失能狀況。巴倫波因在靠近諾汀山莊改建的查普斯多別墅買了同一層樓兩個比鄰的單位，它們順應了露絲‧安與賈姬的設計書。儘管如此，查普斯多別墅的住所少了在拉特蘭花園公寓的房子裡那種明亮的溫暖。縱使露絲‧安盡力去掩飾，但家中配合應付賈姬病況臨終階段的一些重要物品卻付之闕如。當丹尼爾回來的時候，帶給這個家舒適、光明和生氣，然而他的探望逐漸變成是用來理出問題的頭緒。

從醫療的觀點來看，對賈姬而言，一九八三年標誌了生命終結的開始。隨著她的病情是一天一天明顯地惡化，她再也不能自己進食或者握住東西。她的口齒不清以致於幾乎無法讓別人聽懂她在說什麼。當病症侵害到她的心智與體力時，她的孤立感和拒人於千里之外更加嚴重，之後也不可能再保有什麼樂觀的態度。賈姬想像自己會被朋友拋棄的焦慮不安，轉變成一種病態，她的日記本上填著滿滿的約會。才剛剛迎接訪客進門的她，就已經在安排他們下次的來訪。在這件事情上更是有理由感謝這一群忠實的朋友，他們絡繹不絕前來訪視，以安慰的表現不斷地奉獻實際的付出。她的許多老朋友——查米拉‧曼紐因、畢夏普、佛蘭德夫婦、查爾斯‧貝爾、伊安與梅瑟蒂絲‧史陶茲克(Ian and Mercedes Stoutzker)、托比(Toby)與伊查克‧帕爾曼、比爾與東尼‧菩利斯，加上她「ECO的同伴」密荷蘭、柯琬與蕾斯科——都是她親密的同好當中，隨傳隨到義不容辭的人。

另外一件帶來安慰的事就是有一位新到任的兼職法國管家安——瑪麗‧莫琳(Ann-Marie Morin)，

她的出現令人心喜，她讓賈姬的生活痛苦稍減。隨著賈姬日漸衰弱，露絲‧安承擔起所有的醫護與照顧工作，她覺得倘若賈姬處在生死交關之際，她片刻都不能託付任務給其他人。露絲‧安採取正確步驟讓賈姬免於窒息，她至少救過賈姬兩次。露絲‧安信得過少數幾位重要朋友的支援，像是密荷蘭與佛蘭德太太，她們來跟賈姬作伴，讓她可以有時間上教堂來補充一下自己的元氣。

露絲‧安也知道如何在賈姬極度沮喪的時候來幫助她。當戴安娜‧紐朋死於癌症時，她安排了一個周末帶賈姬到布萊頓去。陪同前往的邵思康想起當賈姬得知戴安娜的死訊時，沒有辦法哭出來或宣洩她沉重的哀傷。有部分是由於生理的因素，因為這種病症會影響到淚腺，賈姬再也無法沉溺於她稱之為「最棒的禮物和仁慈的藥方」的哭泣之中。

不過也有部分是表現出她的鐵石心腸，對他人或對自己，她一概拒絕給予同情。當她的父親在一九八〇年代中期罹患帕金森氏症時，賈姬明顯的無動於衷，令許多人為之震驚。然而當她得知艾瑞絲已經癌症末期時，她卻無法隱藏住自己的焦慮不安。露絲‧安明白，不管賈姬可能說些反話，重要的是安排一次告別的探視，她在一九八五年九月帶賈姬下去看她在紐伯利醫院的母親。結果這竟然是最後一次全家團聚。

短短幾個月之內，不僅艾瑞絲去世了，賈姬也獲知她的婆婆阿伊達生命垂危。不過此刻的她正專注在與自己的病情搏鬥之中，因而無法盡釋她對這兩位女性的哀慟之情，她們曾以自己的方式為她的生命貢獻良多。在賈姬生命最美好的時光裡，表達哀傷之情的話語已來之不易，更何況此時的她說話能力糟到沒辦法讓別人聽懂她在說什麼。

在她生命的最後幾年裡，少數幾件帶給她快樂的事情之一就是她自己的錄音。聽著自己的錄音，是與她的朋友分享她人生最精華時期的一種方式，朋友當中有些人還不曾聽過她在音樂會的演奏。這也給賈姬有機會再度體驗自己的表演。不過當她的需要愈來愈變成強人所難的時候，朋友會感覺到這些聆賞時刻是折磨大過於樂趣。試著將兩個衝突的形象連在一起：杜普蕾那聽得到的錄音證據，帶著凋零晚景令人傷感的偉大演奏家，這簡直令人心碎，幾乎難以承受。我們在聽每張錄音接近尾聲的時候，她常常問我：「拉得好不好？」當時我感到很驚訝。給她必要的再三保證與肯定絕不困難，用這些表示作為對她慷慨與忠誠性情的回應更是義不容辭。她自己演奏的錄音顯然變成了對她而言關係重大的真實形式，也是病魔沒辦法從她身上帶走的唯一一樣東西。

查米拉‧曼紐因回想起，正好在賈姬去世前的一個星期，有一次令人心痛的會面：「賈姬知道她的日子不多了──她每一次發病就變得愈來愈虛弱，她已經完全不能說話。即使死亡近在眼前，她並不覺得難受。我記得自己曾跟她說過：『顯然我們有一天都須一死。但是自此刻開始的一百年間，我們大多數人都會被遺忘，然而妳依然會無所不在，因為人們對妳的藝術永遠都懷有高度的興趣。』我知道這番話聽起來像陳腔濫調，但是聽到了這番話的確讓她滿心歡喜。」⑨

一九八六年十二月她得了肺炎，不過她對抗生素還有反應。然而死亡已近在眼前，一九八七年十月初罹患像是多發性硬化症此類慢性病的病人經常死於二度感染，在賈姬的情況裡也的確如此。一

⑨ EW訪談，倫敦，一九九三年六月。

當她因肺部感染而一病不起時再度轉成了肺炎。這一次她太虛弱而無力對抗病魔。塞爾比醫師一直與丹尼爾保持聯繫，他向丹尼爾報告賈姬的病情發展。十月十八日星期日，塞爾比打電話通知他說情況十分危急。佛蘭德太太辛西亞搬進寓所裡協助露絲·安，賈姬的許多朋友還有她的姊姊和弟弟都來此做最後的告別；雖然她無法開口，但她似乎認得出他們所有人。不過據露絲·安的觀察，賈姬一直撐到十月十九日星期一的下午，就是丹尼爾到家的那一刻。終於等到丹尼爾之後，她解脫了，她撒手人寰，在死亡中找到她最後的平靜。

十月十七日星期六與十月十八日星期日的這段周末期間，英國南部遭受颶風強力侵襲造成嚴重的破壞。大片樹木包括國家植物園的一些稀有品種，皆被連根拔起，災情慘重。賈姬就在如此暴風雨之後香消玉殞，天災肆虐與她的過世，兩者之間有某種奇特的一致性。丹尼爾從前總是將賈姬比喻為一股自然的力量。她以陽光般積極的能量開展她那流星般曇花一現的天賦。那幾年裡，她不幸的苦難不僅在她自己的生命中、也在親近她的人們的生命裡造成暴風雨般的大肆破壞。

賈桂琳·杜普蕾感動了所有曾經與她接觸過的人們的生命，透過她的音樂和她的為人，在這世上美好的事物當中，散發了同樣溫暖的慷慨與喜悅，然而卻也同時傳達了深刻的悲傷與極度的憐憫。富利得蘭得拉比在他的悼辭裡回憶起賈姬在對抗病痛的苦難時說過的一段被多次引述的話：「我是如此幸運，當我年輕的時候已經完成了所有的事。我錄過所有的曲目……我了無遺憾。」

「我們膽敢說她對、她錯嗎？」富利得蘭得拉比問道。正如他在其他地方所描述的，歌聲不會隨著歌者而停歇。真正的真實不可能在字裡行間被找出來，而是永遠活在音樂之中。

Sanz, Rocio 羅秋‧散茲

Sargent, Sir Malcolm 沙堅特爵士

Schippers, Thomas 許帕斯

Schnabel, Artur 許納貝爾

Schoenberg, Arnold 荀白克

Schonberg, Harold 荀貝格

Schubert, Franz 舒伯特

 Fantasiestücke《幻想小品》

Scofield, Paul 史考菲

Scottish National Orchestra（SNO）蘇格蘭國立管弦樂團

Segovia, Andrés 塞戈維亞

Selby, Dr Len 塞爾比醫師

Shafran 沙弗蘭

Shankar, Ravi 香卡

Shaw, Harold, agent 哈洛德‧蕭經紀公司

Shawe-Taylor, Desmond 雪威─泰勒

Shostakovich, Dmitri 蕭士塔柯維契

Shuttleworth, Anna 夏陶沃斯

Siepmann, Jeremy 西泊曼

Sillitoe, Alan 西利托

Smart, Clive 史馬特

Smith, Lawrence 勞倫斯‧史密斯

South Bank Festival 南岸音樂節

Southcombe, Sylvia 邵思康

Spoleto Festival 斯波列托音樂節

Stadlen, Peter 史泰倫

Steinberg, William 史坦伯格

Steinhardt, Arnold 史坦哈特

Stern, Issac 史坦

Stoutzker, Sir Ian and Mercedes 伊安與梅瑟蒂絲‧史陶茲克

Straus, Herbert N. 赫伯特‧史特勞斯

Strauss, Richard 理查‧史特勞斯

 Don Quixote《唐璜》

Suzman, Janet 蘇絲曼

Swann, Donald 史文

Szerying, Henryk 謝霖

T

Tania 田妮雅

Tchaikovsky, Pyotr Ilyich 柴柯夫斯基

 Rococo Variations《洛可可變奏曲》

Tchaikovsky Competitions 柴柯夫斯基大賽

Thoday, Gillian 湯黛

Thomas, Mona 夢娜‧湯瑪斯

Thomas, Peter 湯瑪斯

Tillett, Emmy 提雷特

Tonya 譚雅

Toronto Symphony Orchestra 多倫多交響樂團

Masters, Robert 麥斯特斯

May, Mary 梅麗‧梅

Mehta, Zubin 祖賓‧梅塔

Meli, Dr 梅利醫師

Melos Ensemble 梅洛斯重奏團

Menotti, Gian-Carlo 梅諾第

Menuhin, Yehudi 曼紐因

Menuhin, Zamira 查米拉

Milholland, Joanna 密荷蘭

Miller, Frank 米勒

Monn, Mathias Gerog 孟恩

Moore, Gerald 傑瑞德‧摩爾

Moore, Jerrold Northrop 摩爾

Morin, Ann-Marie 安一瑪麗‧莫琳

Morrison, Bryce 馬禮遜

Moscow Philharmonic 莫斯科愛樂

Munch, Charles 孟許

Munich Philharmonic 慕尼黑愛樂

N

Nash, Ogden 涅許

Navarra, André 那法拉

de Navarro, Tony and Dorothy 內華羅

Nelson, Norman 尼爾森

Netherlands 尼德蘭

New Philharmonia Orchestra（NPO） 新愛樂管弦樂團

New York Philharmonic Orchestra 紐約愛樂管弦樂團

Newbury String Players 紐伯里弦樂演奏家聯盟

Novello's 那弗洛斯

Nupen, Christopher 'Kitty' 克里斯多福‧紐朋

Nupen, Diana 戴安娜‧紐朋

O

Ogdon, John 奧格敦

Oistrakh, David 歐伊史特拉夫

Orchestre de Paris 巴黎管弦樂團

Ozawa, Seiji 小澤征爾

P

Pacey, Margot 佩西

Parker, Christopher 帕克

Parrott, Jasper 培洛特

Pears-Britten School 皮爾斯一布來頓學校

Peresson, Serio 皮瑞森

Perlman, Itzhak 帕爾曼

de Peyer, Gervase 皮耶爾

Phelps, Melissa 菲普絲

Philadelphia Orchestra 費城管弦樂團

Phillips, Anthony 菲利浦

樂學校
Gurion, Ben 葛瑞恩
Gutman, Natalia 固特曼

H

Hallé Orchestra 哈勒管弦樂團
Hanslick Eduard 漢斯力克
Harewood, George Lascelles 海伍德
Harper, Heather 希樂‧哈波
Harrell, Lynn 哈瑞爾
Harrison, Beatrice 碧翠絲‧哈里遜
Harrison, George 喬治‧哈里遜
Harrison, Guy Fraser 蓋‧佛瑞瑟‧哈里森
Harrison, Max 馬克斯‧哈里森
Harrison, Terry 哈里遜
Hatchick, Dr 海區克醫師
Haydn, Joseph 海頓
Heifetz, Jascha 海菲茲
Hess, Andrea 海斯
Holland, Isména 荷蘭太太
Holt, Harold, agent 哈洛德‧霍特
Hong Kong Festival 香港音樂節
Hopkins, Antony 安東尼‧霍普金斯
Horenstein, Jascha 赫倫斯坦
Huberman, Bronislaw 胡柏曼
Hugh, Tim 修

Hughes, Allen 休斯
Hunter, Sir Ian 韓特爵士
Hurok, Sol 哈洛克

I

Ibbs & Tillett, concert agents 伊布斯提烈特音樂經紀公司
Ibert, Jacques 易白爾
　Concerto for Cello and Wind《給大提琴與管樂器的協奏曲》
'Israeli Mafia' 以色列黑手黨
Isserlis, Steven 艾色利斯

J

Jacqueline du Pré Research Fund 賈桂琳‧杜普蕾研究基金會
Janáᴇek, Leoš 揚納傑克
Jesson, Roy 洛伊‧傑森
Joffe, Dr Walter 喬夫醫師
Johannos, Donald 姚哈諾斯
Johnson, Harriet 強森

K

Kabos, Ilona 卡伯絲
Kalyanov, Stefan 柯雅諾夫
Karajan, Herbert von 卡拉揚
Keller, Hans 凱勒

Cleave, Maureen 克里夫

Clements, John 克萊曼斯

Cleveland Symphony Orchestra 克里夫蘭交響樂團

Coates, Albert 寇提斯

Cocteau, Jean 果陀

Cohen, Robert 柯恩

Cole, Hugo 柯爾

Comissiona, Sergiu 柯米席歐納

Connor, Trevor 康諾

Corderay, Sonia 索妮亞‧寇狄蕾

Coveney, John 康凡尼

Cowan, Maggie 柯琬

CRACK 一流好手

Crankshaw, Geoffrey 克連克修

Crowson, Lamar 克羅桑

Croydon High School 克羅伊登高級中學

Curzon, Sir Clifford 柯爾榮

D

Dale-Roberts, Jeremy 岱爾─羅伯茲

Dallas Symphony Orchestra 達拉斯交響樂團

Dartington Summer School 達汀頓暑期學校

David, Joanna 大衛

Davies, Sir Peter Maxwell 戴維斯

Davis, Joan 大衛

Dayan, Moshe 戴揚

Debenham, George 喬治‧岱本罕

De Fesch, Willem 戴‧費許

Delius, Frederick 大流士

Denison, John 丹尼森

Denver Symphony Orchestra 丹佛交響樂團

Detroit Symphony Orchestra 底特律交響樂團

Diamand, Peter 戴蒙

Dinkel, Madeleine 丁可

Domingo, Placido 多明哥

Dorati, Antal 杜拉第

Downes, Herbert 當尼斯

du Pré, Derek 德瑞克

du Pré, Hilary 希拉蕊

du Pré, Iris 艾瑞絲

Desert Island Discs 荒島唱片

du Pré, Piers 皮爾斯

Dvořák, Antonin 德佛札克

E

Edinburgh, Festival 愛丁堡音樂節

Edwards, Dr Harold 愛德華

Ellis, Osian 歐咸‧艾利斯

譯名英中對照表

A

Abse, Dannie 阿布斯

Albrecht, Gerd 阿伯烈赫特

Aldeburgh Festival 艾得堡音樂節

Amintaeva, Aza Magamedovna 亞敏塔耶娃

Anderson, Ronald Kinloch 安德森

Andry, Peter 彼得·安德烈

Angel Records Angel唱片

Arab-Israeli War 以阿戰爭

Argerich, Martha 阿格麗希

Aronowitz, Cecil 阿羅諾維茲

Ashkenazy, Vladimir 阿胥肯納吉

B

Baikie, Diana 戴安娜·蓓姬

Bailey, Alexander 貝利

Baker, Dame Janet 珍奈·貝克

Ball, Beryl 鮑爾

Ballardie, Quintin 貝拉迪

Barbirolli, Evelyn, Lady 伊芙琳

Barenboim, Aida 阿伊達

Barenboim, Enrique 安瑞克

Barjansky, Serge 巴揚斯基

Barrault, Jean-Louis 巴羅

Bashkirova, Elena 芭許奇洛娃

Bath Festival 巴茲音樂節

Bath Festival Orchestra 巴茲節慶管弦樂團

Bayliss, Sir Richard 貝里斯

Beare, Charles 查爾斯·貝爾

Beare, Kate 凱特畢爾

Beers, Adrian 貝爾斯

People系列

杜普蕾的愛恨生死

2005年2月初版　　　　　　　　　　定價：新臺幣550元
2005年5月初版第二刷
有著作權・翻印必究
Printed in Taiwan.

著　　者	伊莉莎白・威爾森	
譯　　者	錢基蓮　殷于涵　李明哲	
發行人	林載爵	

出　版　者　聯經出版事業股份有限公司
台 北 市 忠 孝 東 路 四 段 5 5 5 號
台北發行所地址：台北縣汐止市大同路一段367號
　　　　電話：(0 2) 2 6 4 1 8 6 6 1
台北忠孝門市地址：台北市忠孝東路四段561號1-2F
　　　　電話：(0 2) 2 7 6 8 3 7 0 8
台北新生門市地址：台北市新生南路三段94號
　　　　電話：(0 2) 2 3 6 2 0 3 0 8
台 中 門 市 地 址：台 中 市 健 行 路 3 2 1 號
台中分公司電話：(0 4) 2 2 3 1 2 0 2 3
高 雄 門 市 地 址：高 雄 市 成 功 一 路 3 6 3 號
　　　　電話：(0 7) 2 4 1 2 8 0 2
郵 政 劃 撥 帳 戶 第 0 1 0 0 5 5 9 - 3 號
郵　撥　電　話：2 6 4 1 8 6 6 2
印　刷　者　世 和 印 製 企 業 有 限 公 司

叢書主編　簡美玉
校對者　陳玟伶
封面設計　胡筱薇

行政院新聞局出版事業登記證局版臺業字第0130號

本書如有缺頁，破損，倒裝請寄回發行所更換。　ISBN　957-08-2789-0 (平裝)
聯經網址 http://www.linkingbooks.com.tw
信箱 e-mail:linking@udngroup.com

國家圖書館出版品預行編目資料

杜普蕾的愛恨生死 / 伊莉莎白·
威爾森著．錢基蓮、殷于涵、李明哲譯．
--初版．--臺北市：聯經，2005年
640面；14.8×21公分．--（People系列）
譯自：Jacqueline du Pre
ISBN　957-08-2789-0（平裝）
〔2005年5月初版第二刷〕

1.杜普蕾(Du Pré, Jacqueline, 1945-1987)-
傳記
2.音樂家-英國-傳記

910.9941　　　　　　　　　93022212

聯經出版公司信用卡訂購單

信用卡別： ☐VISA CARD ☐MASTER CARD ☐聯合信用卡
訂購人姓名： _____
訂購日期： _____年_____月_____日
信用卡號： _____ _____ _____ _____
信用卡簽名： _____(與信用卡上簽名同)
信用卡有效期限： _____年_____月止
聯絡電話： 日(O)_____夜(H)_____
聯絡地址： ☐ ☐☐_____
訂購金額： 新台幣_____元整
　　　　　（訂購金額 500 元以下，請加付掛號郵資 50 元）

發票： ☐二聯式　　　☐三聯式
發票抬頭： _____
統一編號： _____
發票地址： _____
　　　　　如收件人或收件地址不同時，請填：
收件人姓名： 　　　　　　　　　☐先生
_____☐小姐
聯絡電話： 日(O)_____夜(H)_____
收貨地址： _____

· 茲訂購下列書種·帳款由本人信用卡帳戶支付 ·

書名	數量	單價	合計
		總計	

訂購辦法填妥後

直接傳真 FAX：(02)8692-1268 或(02)2648-7859

洽詢專線：(02)26418662 或(02)26422629 轉 241

網上訂購，請上聯經網站：http://www.linkingbooks.com.tw